后浪

北京联合出版公司

Hiroji Kubota Photographer

久保田博二
摄影家

［日］久保田博二　著

郑惠敏　译

北京联合出版公司
Beijing United Publishing Co.,Ltd.

前言

艾略特·厄威特

久保田博二，过去 50 年你都去过哪些地方？经历几百万英里的旅行和摄影后，你如何看待我们这个星球？

答案就在这本书中，《久保田博二：摄影家》。

玛格南[1] 摄影师以旅行狂人和视觉记者著称，而久保田先生无疑是其中的佼佼者。

从报道美国动荡的 20 世纪 60 年代，到大规模拍摄他的祖国日本，以及这之间所涉及的其他众多文化，他创造了一种观看我们这个世界的非凡视野。

———————————

1　即玛格南图片社（Magnum Photos），1947 年成立于法国巴黎。（编者注）

我认识博二的时候，他的摄影人生刚刚起步，正在给德高望重的日本摄影师滨谷浩（Hiroshi Hamaya）当助手。从此我就开始关注他的摄影生涯。

这截然不同于他拒绝的那种命运 —— 做他家族的鳗鱼批发生意。

久保田先生这些照片的卓越之处在于它们的率真和直接，无须阐释。

他的本领是观察而不施小技，记录而不加评判。

那么，就张开你的双眼，进入时光机，跟随久保田先生的照片，在那非凡卓越的多样和宽广中，朝向过去旅行吧。

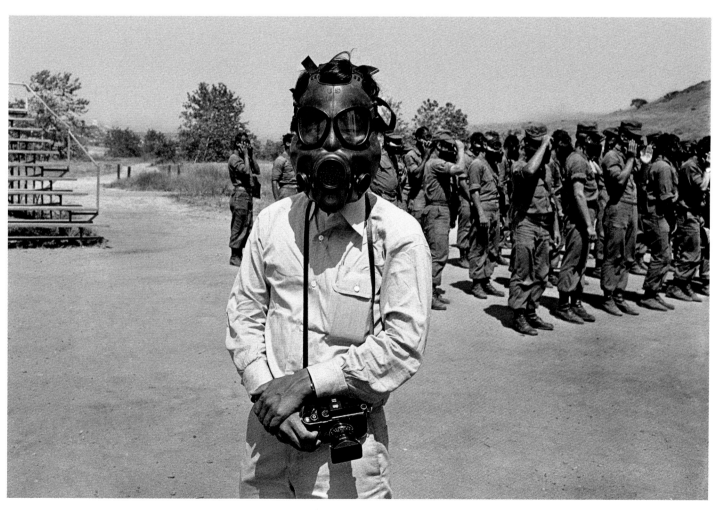

久保田博二，南加利福尼亚州，美国，未知摄影师，1969

序言

马克·卢贝尔

很荣幸能为《久保田博二：摄影家》作序。博二的作品，视觉上十分迷人，叙事上又极温雅，最好的解读方式，可能是从那种种塑造他生命的力量去理解。他不顾家人反对，将摄影作为一生的事业来追求，现已成为著名摄影师合作机构玛格南图片社最多产的成员之一。他接受过政治学训练，尽管在摄影师中较为少见，这种背景出身却解释了他对地缘政治、对广泛世界的敏感及兴趣的由来。确实，在其职业生涯大部分时间里，博二都关注着世界范围的大事件。从美国20世纪60年代的民权运动到越南战争，从记录中国的变革到对朝鲜的独家报道，再到他深爱的日本，博二和他的相机见证了过去50年里[1]发生的许多重大变迁。

我就任玛格南纽约分部主任时认识了博二。我们一起去日本、韩国和中国，在伦敦泰晤士河畔为他的作品做了一次展览。旅途中，博二时时刻刻在工作，我因此得以直接了解那些激发他的东西。他的时间总是满档，每一分钟都经过考虑计划。无论是会见大公司总裁、接待政府要员，还是跟当地人交涉，博二都展示了他在政治方面本能的掌控能力，他

1　本书英文原版面世于2015年，因此书中部分信息可能与当下情况不符，需参照具体时间进行理解。（编者注）

善于运用独有的外交手段建立全球关系网。他让我想起一种我始终认同的观点：最好的摄影师远远不只是精于技巧者。他们也是深谙人际交往、调查和协商的大师。

玛格南摄影师年度大会上，博二总是带着相机出席。几周后，他就寄来了一系列照片——这感人的举动我一直记着。博二的政治学背景大大帮助了他，而且——像所有优秀的外交家一样——他明白他的作品和行动中同时包含个人和政治两方面的重要意义。博二曾说："我想拍出能升华人心的照片。我把照片的给予和接受看作既美丽又个人的事。"每到一处，每做一事，他都在创造这样的联系。

要更深入地阐明我对博二的赞赏，就要提到他最著名的项目"我们能自食其力吗？"。他提出这个疑问，是为了调查亚洲地区在食物生产方面的重大问题。他用极富洞察力的照片给出答案，呈现现代实践的后果，并在全球范围发起行动号召。博二总在社会中学习，永远在使用他的世界语言——摄影，为我们提供一种无法从别处获得的视角。

博二的持续劳作让我们受益良多。这本新书既是对他迄今完成工作的深刻回顾，又让我们对他今后的作品充满了热诚期待。

引言

艾莉森·诺德斯特罗姆

久保田博二的照片是多重影响的结果：艺术和商业、个人品味和个性、历史环境和艺术家在多种视觉文化中的沉潜——包括他的家乡日本、他的拍摄对象，以及他所接触的导师和同事。我们尤其要注意到一些玛格南图片社成员，他们的言论和照片塑造了久保田的视觉意识，而他们的方法、引导和实质帮助，某种程度上帮他取得了当前的地位。我们也不能忽略机遇和运气这些重要因素。对所有摄影师而言，在正确的时间待在正确的地点都是成功的关键，但正如博二的全部作品所证实的，审慎的思考、调查和分析，以及努力和耐心也同样重要。博二为杂志社拍摄的作品表明他精通图片报道，然而他并不是一个摄影记者。他那些大型国家研究超越了图片报道这一类型，他像人类学家或地理学者那样走进一个地方——力图识别和描绘其关键元素，以及将这些元素联系起来的动态关系。他带着局外人的眼光——即便在审视自己的国家时。他那坚定的观察既捕捉脸部、食物、服饰的细节，也摄取宏伟的风景，挑战人类视野和想象力的局限。

博二 1939 年出生于东京，是一个富商家庭的次子；如果我们想要理解这个人和他的工作，这些身世情况必须加以考虑。第二次世界大战时他还是个孩子，他始终记得空袭后大火熊熊的东京，也记得渔民们被美军轰炸机击中身亡的画面。面对这样的精神创伤，最可能的反应之一就是转身离开，因此——与他的许多玛格南同事不同——博二有意避开冲突暴力的画面。确实，他的大部分作品以美著称。从他主要的出版画册或许可以看出，在标志性母题和美学处理上，他倾向于选择常见的风景明信片或咖啡桌画册类型；然而从调查的角度来看，这些引人共鸣的画面最终促成了对拍摄地的自指且深入的研究，甚至那些被优美呈现的常见拍摄对象，也成为一种指认自身重要性和确认自身的历史、持续存在乃至文化内涵的方式。

博二成年时，正值现代最剧烈动荡的时期之一。第二次世界大战刚结束，日本在美国的占领下土崩瓦解。司法和权力结构尚待重建；信仰、价值和传统遭到质疑；遭受战争重创的人民、城市和国际关系开始依据新的目的重建。博二是幸运的，他出身富裕家庭，聪颖受人赏识，又不用承担强加在长子身上的责任，理所当然地，家人希望他进入日本最好的大学，然后顺理成章地在政府机构或商业领域谋一份高薪稳定的工作。但他没有走上这样的道路——入学考试落榜，不得不去另一所大学，这让他自己和家人都很意外——这对博二后来的成长至为关键。在战后日本急剧变化的环境中，从大学无缝衔接到稳定的终身雇佣工作，这种模式没有降临博二的人生。他年轻有才华，对外面的世界充满好奇，学习政治学并尽可能到日本各地旅行。他是成千上万个参与反政府游行的大学生之一。

在日本旅行时，博二就开始拍摄照片了，但他第一次真正的摄影冒险，是协助摄影师滨谷浩报道学生抗议活动。然而博二后来与玛格南的联系并非始于照片，而是始于语言：在当时的日本，他的英语能力是很突出的，正因为这一点，1961年，滨谷将他介绍给艾略特·厄威特、勒内·布里（René Burri）和伯特·格林（Burt Glinn）。博二形容自己是他们几位的勤杂工；今天我们可以称之为管事（fixer）。他给他们开车、跑腿、翻译，时时刻刻观察着他认识的这第一批外国人。"这些家伙，"他在《玛格南故事》（*Magnum Stories*）中回忆道，"他们真的让我挺着迷的。我生在日本长在日本，看到他们这些外来者，在这里居然又能执行任务又能联络接洽，真的很惊讶……那时我还是一个腼腆的日本年轻人，处在这些过着如此精彩人生的大人物中间。"在这些人物的鼓舞下，博二让家人的期待落空了，没有成为大公司的工薪族，而是宣布他立志成为一名独立摄影师。如今，博二把厄威特送他的礼物［卡蒂埃-布列松（Cartier-Bresson）的《决定性瞬间》（*The Decisive Moment*）］看作他这一决定的重要催化剂。带着年轻社会科学家的认真，博二透彻研究了这本具有开创性的著作，分析那些照片是如何拍摄出来的。他也决定前往美国。

今天我们很难理解，博二离开日本前往美国，在当时是多么反传统甚至激进的行为——"难以想象，"他声称，"一个疯狂的念头。"在 1962 年，出国的日本人仅限于外交家、受到外国资助的学者，以及商人。英语讲得好的日本人很少，而博二形容他当时的腼腆——在外国人身边惶恐不安到几乎丧失思维能力。揣着一点点钱以及跟玛格南熟人的一点联系，他先在纽约安顿，靠当厨师、司机和摄影师助理勉强维生，常常去玛格南闲逛，在康奈尔·卡帕（Cornell Capa）和安德烈·柯特兹（André Kertész）的指导下学习。

自我放逐国外可能有些自由和变革的意味，尤其是在成年初期。将一个人从自身的文化迁移到一个迥异的文化环境中，常常会增强他对两种文化特质的敏感性，而久保田又充满动力和好奇心，发现自己身处令人兴奋的世界。1962 年到 1967 年，也就是久保田从初抵纽约到周游美国这段时间，发生了剧烈的社会变革。与日本相比，在美国的生活总是变动不居的，但 20 世纪 60 年代见证了婴儿潮一代生育率的提升，合法种族隔离的结束，黑人权利和反战运动的出现，音乐、服装和性道德方面的急剧变化。久保田以局外人的新鲜感观察这一切。他那效仿玛格南英雄的欲望——也受到编辑和其他人的影响——驱使他专注于新闻摄影主题。美国《新闻周刊》（*Newsweek*）有个人建议他去看金博士（即华盛顿大游行），他就去了。听说亚拉巴马州的伯明翰和密西西比州的杰克逊是重要的地方，他也去了。那个时期，跟日本人有过接触的南方人相当稀少，所以久保田被看作跟黑人和白人都

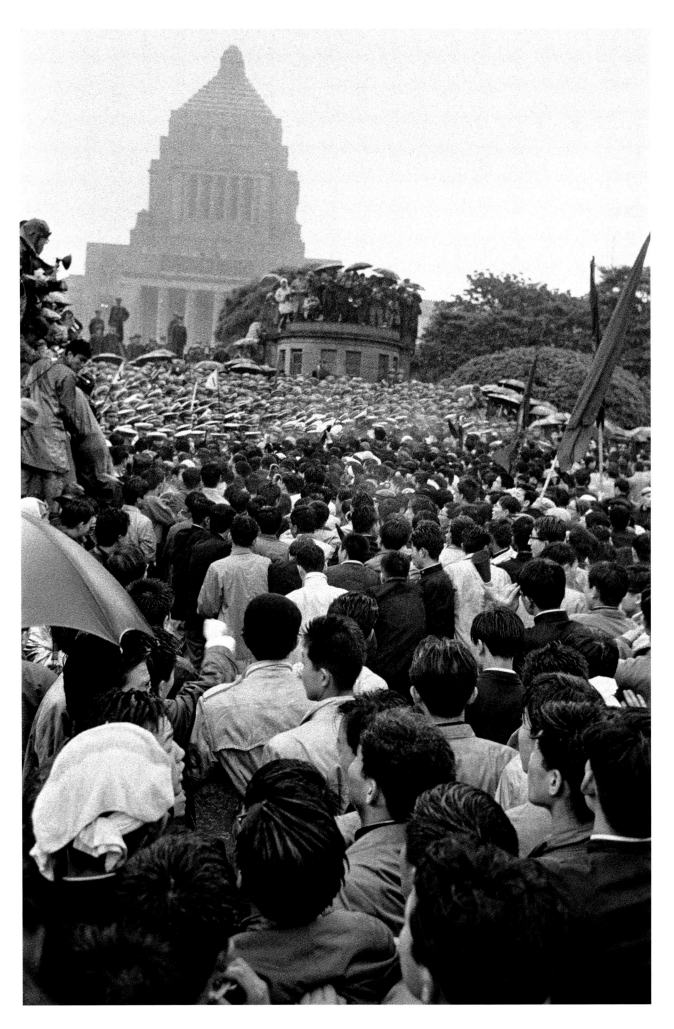

　　　国会议事堂前的反对《日美新安保条约》游行，东京，日本，1960

没有关系——这一身份为他提供了特别的便利。作为很多方面的外来者，他学习成为一名摄影师，同时解译着这种完全陌生且正在发生剧变的文化（他正是选择在这种环境中沉潜自己）。因为缺乏对新环境的内在理解，久保田不加筛选地吸收一切，也不做任何依赖传统的评判；关于美国，他对深层含义和世俗表现一视同仁，既发现变革也看见传统，正如后来他在亚洲做的那样。

后来当他拍摄黑豹党时，日本人这个身份再次帮助了他，他明显的种族中立态度赋予了他通行证和灵活度。这次拍摄，尽管更像一次专题报道，而非后来那种造就他声名的大型常年调查，却跟后来的拍摄一样，展示了多样的视野和物理角度——从偶然偷拍到的年轻人参加黑手党演讲的照片，到芝加哥市政厅外头戴贝雷帽的领导者那表演性质的肖像。大部分照片看起来是从中等近距离拍摄的，用的是久保田钟爱的徕卡 35 毫米镜头，但这一系列中最广为人知的照片展示了一种不符合常规的视角。三名男子孤立在大雪覆盖的铁路站场，举起紧握的双拳行黑权礼（第 68—69 页）。最佳拍摄点在很远的地方，所以三名男子被缩小成仅仅能暗示姿势的几个点。宏伟的城市景观，铁轨铺陈，这张照片变得不再是关于政治抗议的一个特别时刻或核心，而是抗议行动本身，小人物公然反抗大世界。

1967 年，久保田回到日本，年龄、教育和经验都得天独厚装备齐全了，可以仔细观察他的亚洲邻居，并在那里建立一种工作方式，而这将会成为他成熟作品的特征。尽管跟玛格南的关系开始于 1965 年，但他直到 1970 年才成为正式的"指定"摄影师，随后在 1975 年为玛格南拍摄西贡，那是他唯一一次尝试去捕捉一个战火中的国家的灵魂。他说这次任务让他很悲伤，也促使他去寻找一些美国干预较少的地方。这就把他引向了缅甸，一块简单温和的土地，人情温暖，草木茂盛，还有一座座超脱尘世的金黄寺院。当时吴奈温独裁政府将他的签证有效时间限定为 7 天，但这也阻挡不了久保田，他重返不下 75 趟，屡次协调航班，就为了多出几个小时的拍摄时间，最终拍遍整个缅甸。

久保田所有的大型亚洲拍摄项目，都体现了雄心勃勃的想法、大规模计划和需要时与政府及赞助人斡旋的耐力这三者的结合。他在朝鲜的实地拍摄（1978—2011）就证明了厄威特所言的久保田那"不屈不挠的彻底性"。作为第一个获准进入朝鲜的外国自由摄影师，久保田 13 次前往朝鲜，几年里花了整整 9 个月时间[1]。他把整个国家都拍摄遍了，让那个地方自己讲述他的拍摄主旨。那里的风光深深扎根在每个朝鲜人的心里，而久保田能根据自己与富士山的文化关系来审视这些山峰的重要意义。带着局外人对另一种文化价值的敏锐，

1　久保田的朝鲜拍摄一直持续到现在，不止 13 次和 9 个月。（编者注）

他捕捉到的不仅是 20 世纪 80 年代那些特殊时刻的直接呈现，还有种种超越任何特定年代的核心要素。

久保田在中国拍摄了超过 1000 天，那正是"文化大革命"刚刚结束、充满活力的年代，在这里，同样地，他进行了系统性拍摄，覆盖中国的每一个角落。出于对边远地区的兴趣，久保田这一系列涵盖了藏族、维吾尔族、蒙古族和回族。为了平衡这种兴趣，他常常采用航拍独有的新鲜而鼓舞人心的视角，着力于传统中国风光的延续性和重要性。久保田以象征的方式来讲述风光，似乎风光体现了一个地方和文化的本质——无论短暂的活动如何日复一日地搅动它的表面。即使有久保田那信息最为丰富的研究，观者往往还是止步于传统意义上的优美画面，这就邀请人们以一种不同的方式观看，并且暗示了一种无论政治经济如何剧变都永恒存在的真实。

在日本，影响他创作的指令来源于逃脱不了的由日本和外国的摄影师共同制造的国家叙事传统。与大多数摄影师不同，久保田没有试图避开并从而挑战频频出现的主题，而是顺从它，由其自行决定他所能拍摄的画面、所能讲述的故事。久保田 60 岁之后才开始严肃拍摄自己的国家。他知道观察自己的文化是困难的，但他有 35 年周游世界拍摄的经验，所以他采用了在其他地方运用得游刃有余的系统性计划方法。他至少两次走遍日本所有行政区，并且多次重返主要城市。自然，久保田的精选城市清单包括东京和大阪这些战后繁荣发展的地方，也包括京都和奈良等旧都，在这些地方，传统的痕迹还保留在节日庆典、游园会和集市中。这些通常显得宁静的照片，让我们想起日本的核心美学价值，如柔弱美、不规则性和简单性。一如往常，久保田没有忽视差异，既向我们展示了本土的虾夷人，也呈现了历史上的日本基督教社区。兼顾表象与实质，他记录下这些当代现象，比如职业女性、弹珠店，以及东京的大面积扩张（从空中拍摄），但他的重点——或许就是他的内心所系——在于全景拍摄的樱花纷飞在寺院屋顶的画面，或是雪中高贵的鹤群，像和服上的装饰一样。这或许就是我们见过的日本，但这是由于久保田跟原型——而非刻板印象——紧密相连。他的天赋在于，在现代世界的喧嚣中找到并表达它们。

一个童年被战争割裂的男人在拍摄地的传统中找寻宁静，一个选择艰难但丰富的局外道路的人为边缘群体（比如黑豹党）所吸引，也许这都不意外。久保田坚韧不拔的工作方式，让我们想起他的成长口号"ganbatte"，这句无法翻译的日本箴言，包含了"别放弃""尽力而为""要有远志"等情绪。久保田是许多影响、经验和文化的产物，但他自己的文化始终是一种规范力。他那些无懈可击的照片，可比拟"弓道"这种禅宗箭道，其中态度、动作和技术协调结合；美丽因其对灵魂的影响而受到重视；弓手尚未发射，箭矢已在的中。

采访

久保田博二
克里斯·布特

能谈谈你的父母，他们的背景、价值观以及小时候对你的教育吗？

我祖父125年前（即1890年）从乡下来到东京，经营一个铺子，卖些淡水鱼、鸡肉和鸡蛋。25年后，他开了家餐馆。他的妻子很漂亮，也就是我父亲的妈妈，很年轻就去世了。后来——按照习俗——祖父开始找第二任妻子。这是由家庭安排的。直到成年后我才知道父亲还有一个很小的弟弟，但祖父的新夫人不想抚养他，把他送给了另一对夫妻。我也才得知我奶奶是我母亲的大姐。我知道这些事情的时候……我的天，太复杂了！整件事太莎士比亚了。但这是他们为祖父安排的，很多事情都是这样。这是个非常幸福的家庭。

父亲继承了祖父的店铺。我想不出比他更好的人了。父亲工作非常努力，为人谦虚，对人对事不带成见。我去纽约后，不顾一切反对，跟一个美国女人生活了一段时间。1967年，这段关系结束，之后我就回了日本。我父母完全不同意这种关系。但难以置信的是，他们什么都没说——一个字都没提。我从父亲那里学到的最重要的是谦逊，还有强烈的职业道德。

我知道你为人正派、对人非常慷慨、能体谅别人、为别人着想、做事井井有条——同时又谦逊、工作努力。这些特点都是从你父亲那里继承来的吗？

我的98%是从父亲那里继承的，通过基因遗传，也通过对他的观察和学习。他去世时86岁。我母亲几年前也去世了，90岁，我深爱着她。我爱他们，感谢他们。我有两张他们的照片，小小的，一直带在身上，每天早晨醒来就感谢他们。出远门前，我都会请求他们："请照看我，帮助我做正确的事。"我相信他们在天上的某个地方帮着我。

在当摄影师小有成就，并且见过很多地方之后——那时他们还强健——我跟他们说："我们去环游世界吧。"我父亲相当有钱，所以我想我们应该坐头等舱。我们一家三口一起去了香港、巴黎、罗马、伦敦、纽约、尼亚加拉大瀑布、华盛顿。我们坐协和式超音速喷气客机从伦敦飞纽约，抵达纽约时，我的好朋友玛格南摄影师伯特·格林坐在一辆加长豪华轿车里迎接我们。他办了一个超棒的派对，所以我父母非常开心，因为他们看见我受到得体的对待，虽然他们不理解我为什么要当摄影师，但是让他们看到人们尊敬我，这对我来说很重要。以那样的方式感谢父母，确实是一件很棒的事。他们非常享受。

他们信教吗？你呢？

我母亲是个虔诚的佛教徒，也很迷信。我想，在某种意义上说，我们大部分人都是信教的，以这种或那种方式，有意识或无意识地——即使我们没有正式实践一种宗教，像我就没有。

你在你父亲的店铺里工作过吗？

有的，在战争后，卖鱼给顾客。但我是商人的次子，在那样的社会里，人们默认家业由长子继承。所以某种意义上

说，我很幸运，我的将来没有被早早地安排好。我遇到了一些很好的老师，在学校里也表现得很好。小学毕业时，我是唯一一个被叫到校长室的学生，老师们对我说："我们对你寄予厚望。"后来我考砸了，没能进入日本最好的大学，如果我通过那次考试，我最终就会当公务员。当上摄影师跟那次落榜还是有些关系的。也许天上有个人冥冥中帮助我落榜呢。

跟我谈谈那场战争吧。发生了什么，你作为一个孩子意识到了哪些东西？

我还有一些很清晰的回忆。1944年12月31日，美军轰炸机在东京进行第一次中规模轰炸。父亲认为，除了他和母亲，全家人都该搬到乡下去，那儿离东京不远。我们搬到一个靠海的地方，但1945年3月10日，那里也发生了一次大规模空袭，轰炸机是使用凝固汽油弹的B-29。由于我们的房子大多是木材建造的，凝固汽油弹是杀伤力最强的武器。就一个晚上，那个地区死了125000人。但对我来说，作为一个五岁的孩子，我看到的是成千上万的房子在大火中，那看起来太震撼了。

不久后，航空母舰战斗机向东京飞去，炸毁了军事基地和工厂等。这些美国飞行员必须用完所有炸弹才能返回航空母舰，因此返回途中，如果还有剩余的炸弹，他们就会在海岸上空飞得很低，射击渔民。我亲眼见过。我看见三个渔民被杀死，就在我眼前大概100码（约91米）的地方。还有一次，一架战斗机在我头顶上盘旋。我能看到那个飞行员的脸。因为这些，我父亲觉得待在那里太危险了，所以我们搬进了山里。最开心的是，这样一来，妈妈就能跟我们团聚了，对我来说那是一段快乐的时光。战争期间，我父亲留在东京。他必须在一间零式战斗机工厂工作，清洗发动机。他并不是机修工，不过是个卖鱼的商人，对吧？但他没有选择的余地。后来他告诉我，他常常带便当去工作，午饭后，就用便当盒装满发动机润滑脂去卖，靠这样赚钱养家。我不知道他怎么卖的，谁会去买，但我们毕竟活下来了。他养活了一家十六口人。

战争结束后，我六岁，我的工作是按照叔叔阿姨的指导去寻找食物，随便什么能吃的就行。那时食物非常短缺。后来我们回到东京，父亲搭了一个棚屋，一个黑市的摊位，他每天早上很早就去那儿，晚上很晚才回来。我不知道他在卖什么，但他确实在卖东西。他从来没有抱怨过任何事。

你对占领期还有什么深刻的印象吗？

有的。这么说吧，跟我同龄的男孩子，我们并不害怕，而且不管怎么说，下面这种陈词滥调的确是真的：有时候，美国大兵给我们巧克力和口香糖。他们还用水管给我们喷洒DDT（一种杀虫剂，现在已经禁用了，但当时每个人都被这样喷洒清洁），所有孩子都很喜欢这样。不久后，他们还给了

我们一些基础口粮。我们以为那只是个礼物，可后来日本经济复苏，我们竟收到了账单！

从你口中听不到创伤的感觉。

很多人都经历了可怕的事情：那是一些残酷艰难的时刻。很多跟我同龄的孩子都成了孤儿，一些人被活活饿死，但我还好，我家人也都没事。从某种角度看，对一个小男孩而言，那是一场冒险。但所有人都见证了太多苦难，每一天，也许我们的眼睛麻木了？我们奔忙于寻找下一顿，无暇担心别人的事。我现在会去思考那场战争。我知道它影响了我作为摄影师的人生。在整个职业生涯里，我都拒绝拍摄尸体。

你不感到怨恨吗？我是说，你的一些同龄人对美国在那个时期的所作所为感到愤怒，但你似乎不会。

怎么说呢，在那个时期，我还小，没有分析能力。但后来，我开始学习政治学，是的，我的看法某种程度上发生了改变。

你父亲后来又重新开始家庭贩鱼生意了吗？

是的。五年后他东山再起，十年后他就非常成功了，两个店面，一家餐厅，还有一家批发商店。这些都发生在东京的传统神田商业区（Kanda）。我父母一向受人尊敬，父亲还是街区协会的头儿。

你还没谈过你的母亲。她对你的价值观有什么影响呢？

我母亲是一个很勤劳的人。全家人中，她总是第一个起床，最后一个睡觉。她把自己的一生都奉献给家庭。这对她来说挺难的，因为她要照顾自己的姐姐，却要称呼她为"奶奶"。她接受一切，从不抱怨，而且总是尽力维护家庭康宁。她的丈夫是个很棒的人，我想她应该过得很开心。

你大学为什么会选择政治学呢？

我不知道。政治看起来挺有意思的，又是学校里最难的学科，所以有挑战性。不管怎么样，我很高兴选择了这个专业，因为政治对人类命运有巨大的影响，整个工作生涯，我都在运用大学里学到的知识。我从未学过摄影，一堂课都没上过。我不是在暗室里长大的。

上大学时，你有职业计划吗？

没有，我不怎么考虑这个。我知道我无须操心工作的事，因为学校保证每个入学的人都会有工作。而且，我父亲对我很理解很支持，自己也过得很滋润，所以我很有安全感。去美国的时候，我总是知道，要是到了万不得已的地步，我还可以回家，父亲会照顾我。那是一张很棒的保险单，所以我能大胆去冒险。

你第一次拿起相机拍照是什么时候呢？

我想是在 1960 年，那一年日本与美国签订的新军事安全保障条约带来了政治动乱。人们普遍对当任首相和新条约感到不满，到处都是示威游行，动荡不安。我也参加了游行。每个人都参与其中。那个情况下，即使不一定能从政治角度了解所有事件，多多少少也知道自己该做什么。我有一台相机，是从父亲那里借来的，我都不记得他用过。不管怎么说，我拍了些照片。

所以说，不是家人激发你进行摄影的。

算不上，虽说我叔叔战后上了技术学校。他在京都电信公司工作，后来当了首相的官方摄影师。他一直做了 25 年或者更久。当我更加认真地对待摄影时，他跟我说："你可以动用我的影响力。"不，我拒绝了。我不想往那个方向走。但我从他身上学到了一些东西，比如怎样通过送照片交朋友。

那你是什么时候才开始认真对待摄影的呢？

那时候我要写一篇毕业论文。我需要研究日本宪法，但不知怎么的，可能因为我喜欢旅行，我就跟导师说："我想研究日本偏远地区对宪法性质的认识。"他说："这想法不错，去做吧！"然后我就带上了父亲的相机。我去了最偏远的地区。其中有个很棒的地方叫罗臼町，我去了三趟。冬天那里非常冷，秋天去的时候刚好是渔汛期。我甚至跑到了冲绳县北部的一个小岛，那时冲绳还在美国的占领下。我完成了论文，还带回了大量照片。我拿去让摄影师滨谷浩看，是大学里一个朋友介绍我们认识的。他那时刚刚成为玛格南的定期投稿人，我听说过他。他喜欢那些照片，并且把我引荐给了月刊杂志《文艺春秋》（Bungei Shunju）的主编，最后照片刊登了16 页。他们还派给我一些任务。然后我开始给滨谷先生做助手，给他当司机，用我父亲的车。

滨谷先生训练过你吗？

怎么说呢，像康奈尔·卡帕和伊迪·卡帕（Edie Capa）夫妇一样，滨谷先生和他的妻子没有孩子，所以某种意义上他收养了我。他并没有训练我，相反我更像他们的朋友。他们让我看到了很多有意思的地方，带着我在日本到处旅行。不久后，他们甚至给我找了个新娘，说都没跟我说一声！这件事让他们挺尴尬的，我也是，因为我回绝了。摄影方面，他并没有影响我太多，虽然人们都那么认为。更重要的是，他把我引荐给了其他玛格南摄影师。1961 年，我十分荣幸地结识了四个玛格南的家伙：艾略特·厄威特、伯特·格林、勒内·布里以及布莱恩·布雷克（Brian Brake）。那时候我会英语，而他们刚好来日本报道正在发生的事。勒内·布里是为《Du》[1] 杂志来的，他喜欢我就读的大学，因为那儿动乱不断，所以我带他去了游行和集会的现场。临走时他送了我一台老旧

1 《Du》是创刊于 1941 年的瑞士摄影杂志。（译者注）

的徕卡 M3 相机。他们几个我都帮过忙。还有艾略特——这个最关键——他给我寄来了第一版的亨利·卡蒂埃–布列松的《决定性瞬间》。我打开书，非常震撼。那本书激发了我，肯定的。我简直着了迷。"这是什么？一个人怎么能拍出这样的照片？"读那本书无疑是我的摄影师之旅中最重要的时刻。

你是不是觉得这些人物很吸引你，不仅是他们的摄影，还有他们的生活方式和个性？

是的。最让我感到震撼的是，我认识他们的时候，除了艾略特，其他人都是第一次来日本，却知道如何运筹帷幄执行任务，好像是与生俱来的本领。我自问："那是什么？"是他们长期训练出来的职业能力在起作用。我觉得那太吸引人了。

所以有那么一个时刻，你拿定主意这就是你想要的生活？

是的，当我跟这些家伙在一起，当我钻研《决定性瞬间》的时候，我就下定决心了。那个时候，日本人要离开日本是非常难的，但我决定好了：如果我打算当一名摄影师，我就得去纽约！我需要一个担保人，于是请艾略特帮我。他没必要答应的，那么做当局就会得到他的大量个人信息，我不知道他为什么要做。

因为他很慷慨，乐于助人。

是的，而且我想他也看出了我身上的一些品质。我很走运，会想到去找他帮忙。即使有他帮忙，我还是花了不少时间才获准离开日本。我不过要带 500 美元走而已，就跑了十趟日本银行总部。那些官僚有时候很浑蛋。他们会说："噢，你出了点差错，回来处理一下。"等我去了又说："我们需要这个。"他们想让我走不成。那时候，只有外交官、一些富布莱特学者（Fulbright scholar），还有为数很少的赚美金的商人，才出得去。

你父亲支持你的计划吗？

支持。他不喜欢，但他相信我。我当时决心已定，他就让我做我想做的事。他就是那么心胸开阔，思想开明。这件事在当时很不同寻常——出国在当时是难以想象的，简直是个疯狂的念头。我去纽约的途中，得到了一份《文艺春秋》的工作。有一个热衷冒险的日本人，叫堀江谦一，自己一个人驾着游艇横穿太平洋。那对日本人来说是个大新闻。因此，知道我要去美国，杂志社就让我先去大阪采访那家伙的父母。然后，等到他抵达旧金山，就去采访他，完成这个报道。随后我游览了美国中部，去堪萨斯匹兹堡的一个前美国大兵那里。我到达纽约时，艾略特到环球航空的航站楼去接我。

在美国的第一年，除了报道那个游艇人的新闻，我就没再拍照片了。因为我想学摄影。我没有去学拍摄技术，而是通过拜访玛格南纽约办公室来学习，在第五大道第 47 街。那时韦恩·米勒（Wayne Miller）担任主席，他邀请我过去。"久

保田，你爱做什么就做什么。"我干了两件事。我朝圣般地看完了亨利·卡蒂埃–布列松的所有底片印样，小心翼翼全神贯注地看。而当时，正好布鲁斯·戴维森（Bruce Davidson）在做他的《东 100 街》（*East 100th Street*），我也好好看了他的底片印样，非常认真地看，想知道好照片是怎么做出来的。通过学习玛格南摄影师的底片印样，我领悟到，摄影师在不带任务时拍出的作品比任务在身时要好。很明显，你驱使自己去做，总比别人叫你去做时做得更好。我学到的是，避开分派的任务，专注于我感到非做不可的东西，会更好。

你后来跟康奈尔·卡帕走得很近，你是一到纽约就认识了他吗？

我一到纽约就联系他了。他见了我，递给我一杯西班牙葡萄酒。那是我第一次喝葡萄酒。他和他的妻子伊迪人都很好，他让我做一些助理工作。但我们开始建立友谊的原因是我会做日本料理。母亲教我的。我主动提出帮他做饭。有很多重要人士上门拜访他，他会说："博二，做些有意思的饭菜！"所以我成了他的厨子！

大约 1963 年，我又认识了一个很重要的朋友，那就是安德烈·柯特兹。我第一次见到他是在街上。他常常跟玛格南的人在一起，我们就这样认识了。后来我们成为很好的朋友。虽然我拍的照片跟他不一样——我没有他那样的敏感度——但我还是从他身上学到了很多。1985 年 9 月，我发现他在他位于第五大道的公寓里去世了。

描述一下你在纽约的生活。

艾略特的父亲当了和尚，一开始是他帮我在寺院里找了一个房间住。

那真是个可怕的地方，非常压抑，一点私人空间都没有。因此我一找到便宜的一居室公寓就搬出去了。房租一个月 60 美元。要学习，我就得去申请学校。我学习不是为了拿学位什么的，只是想要学点东西，顺便跟聪明的美国学生交朋友。我去联合国总部上课的时候，在哥伦比亚大学研究生院的男生宿舍住了一个学期。我跟好些聪明学生成了好朋友，他们给我带来很多智识上的激励。好歹我付清了这些费用。

这时候你开始赚钱了吗，还是依旧靠带出来的 500 美元应付？

怎么可能，500 美元很快就用完了。我想方设法赚钱，东拼西凑。我找到一些助理工作。伯特·格林雇我给他开车，一天 25 美元。还有，虽然我给康奈尔做饭不是为了钱，但时不时他也会给我 50 美元。整个玛格南都很照顾我。那时的纽约分部的总编李·琼斯（Lee Jones）人非常棒，她帮了我很多——我不知道为什么。

[下接第 20 页]

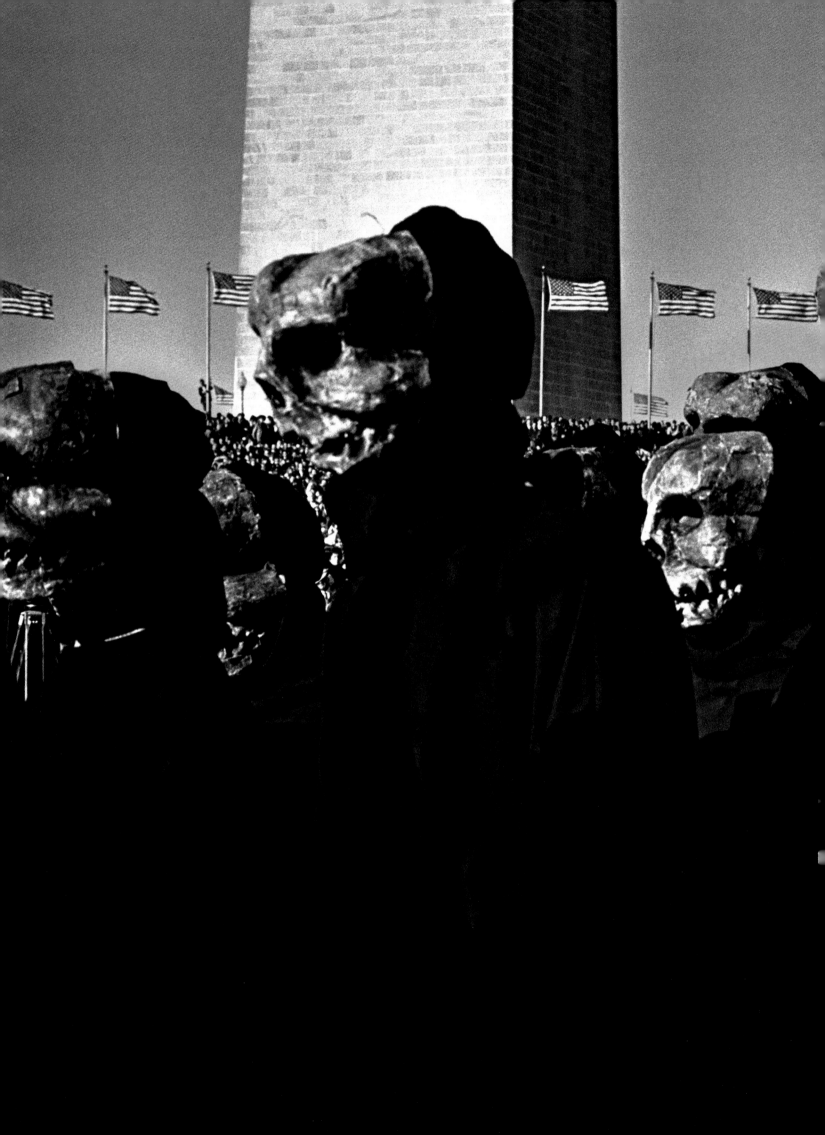

成为摄影师

[上接第17页]

你从什么时候开始认真拍照片的呢？

《新闻周刊》有个人跟我说："博二，去亚特兰大看马丁·路德·金博士吧。"我得承认，那之前我连他的名字都没听过。但结果我去了华盛顿特区，去看华盛顿大游行，那是1963年8月28日，我在那里听了金博士演讲"我有一个梦想"。也是在那里，我开始拍摄美国。

是为《新闻周刊》拍摄的吗？

不是。他们只是说："你应该去。去，去，赶紧去！"他们是对的！随后我从华盛顿搭灰狗巴士深入南方腹地，到了亚拉巴马州和密西西比州。那儿的人从没见过亚洲摄影师，在他们眼里我就是个新奇事物，这倒给了我很大的方便，我可以四处走，结识一些人。激进的黑人很欢迎我，蒙哥马利市的联邦调查局探员也欢迎我。而且那段时间，越南战争是个重大问题。所以我拍摄示威游行，也拍了烧毁征兵卡的活动，等等这些。

你有把照片卖给《新闻周刊》、《生活》（ Life ）或其他杂志吗？

没有，那时候我还不懂这些操作。直到1965年我才找到第一份工作。我看到一个招聘广告，一家新成立的资金充足的研究机构在招人，叫纽约城市教育中心（ the Center for Urban Education in Greater New York ），研究残疾儿童的学习问题，我就申请。他们在找一个摄影师帮他们拍摄和记录工作。李·琼斯帮我弄好了申请，还当我的推荐人。我得到了那份工作。那是我第一份真正意义上的工作，我拿到了2000美元的报酬，这对我来说可是一大笔钱。我的工作得到认可，他们很快又派给我一份大活儿。我想那是我的突破性进展。与此同时，玛格南给了我资格认证，一张记者证，还有一张信用卡。

那个时候，还有其他在玛格南闲逛的年轻摄影师吗？

纽约还有三个人，都是同样的情况。其中一个是戈登·帕克斯（ Gordon Parks ）的儿子小戈登·帕克斯，一个是南非人欧内斯特·科尔（ Ernest Cole ），还有丹尼·莱昂（ Danny Lyon ），丹尼是除我之外另一个跟玛格南长期合作的摄影师。

康奈尔·卡帕和李·琼斯是当时玛格南的主要人物吗？

李·琼斯是的，但那时康奈尔在忙着创建国际摄影中心（ International Center of Photography ）。他已经开始跟河畔博物馆（ Riverside Museum ）合作了，那是国际摄影中心的起点，后来他自掏腰包买下了奥杜邦学会（ Audubon ）前总部大楼那座标志性建筑，在第五大道与94街交会的地方，就在那里创建了国际摄影中心。由于某些原因，我成了康奈尔唯一听得进话的人，所以我很清楚事情的进展。他的助理，甚至他妻子，都跟我说："博二，你好心跟康奈尔说说，别做这个！"要么说："叫他去干别的！"有一天他请我加入国际摄影中心工作。我拒绝了。无论如何，我还是想继续当摄影师。我很高兴我能坚持自己。

那时你觉得自己是一个"能为他人着想的摄影师"吗？

我很怀疑，但对那些我拍摄的人，我想给他们尊严。早期拍摄黑人种族问题的照片时，我主要用35毫米镜头。我拍的主要是人，但这种镜头的画幅意味着你也会捕捉到人物周围的社会景观，因此这种照片看起来就像你在讲述这个人的生活或者命运。我想每个人都有很多故事可以讲。是的，每个人。即使人们没有意识到这个，或者无法表达。但只要一瞬间，每个人的故事都会通过脸部表情呈现出来。照片把他们经历的生活说出来了。我拍摄时喜欢跟拍摄对象靠得很近，如果他不喜欢我，可以说出来，或者把我踢开。我喜欢那种距离——那种充满情感的距离，身体的距离。我从来都友善对待我的拍摄对象，不喜欢那种不顾他人感受的照片。

你怎么会卷进黑豹党呢？

前面我提过我跟一位美国女人住在一起。我们住在纽约，但她父母不同意，所以1964年我就跑到芝加哥去了。康奈尔·卡帕把我介绍给迈伦·戴维斯（ Myron Davis ），他是长期为《生活》杂志工作的摄影师，住在芝加哥，于是他帮我找了一些工作。我那时急需钱用，就跟一家临时工中介签了合同，有人建议我在一家芝加哥杂志上刊登广告：久保田博二摄影师——就这几个字，附上我的电话号码。我接到了一个电话，我记得很清楚，是史密斯夫人。我去拜访她，给她拍了肖像。我拍得很糟糕，但照片必须给她送去，她还付我250美元。我很过意不去，几年后我尝试去找她，想把钱还给她。

那时候芝加哥只有一家日本餐馆，所以我想，我可以给格伦科（ Glencoe ）的富人提供餐饮服务，那是芝加哥北部郊区的一个地方。那主意真不错——我赚了很多钱！

总之，我就是这样去芝加哥的，同时我继续摄影，寻找好主题。一个在《新闻周刊》的朋友把我介绍给黑豹党。对任何摄影师来说，这都是一个很难拍的主题，但日本人这个身份实在帮了我大忙。不仅黑豹党接受我，连芝加哥的警察局长也接受了我。

那个时期的美国，现在想起来是不是充斥着种族歧视？

噢，是的。对日本人倒是不会，也许除了在夏威夷和加州那些地方，或者跟战争有关的庆典上，比如珍珠港纪念日。但美国那个年代的特征之一就是对黑人有一种漫不经心的种族歧视，对原住民或多或少也会有。

[下接第 112 页]

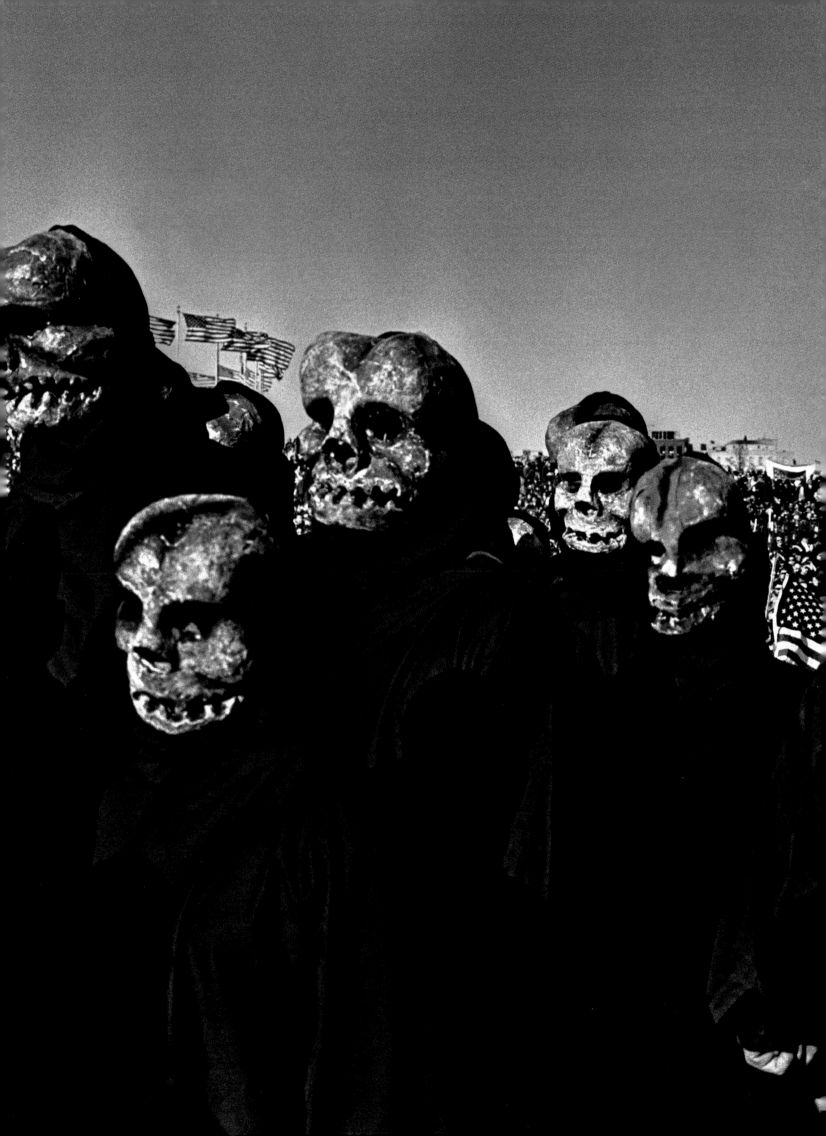

反越战集会，华盛顿特区，美国，1965

对页

华盛顿大游行，华盛顿特区，美国，1963

第 18、21 页

反越战集会，华盛顿特区，美国，1965

对页

22　华盛顿大游行，华盛顿特区，美国，1963

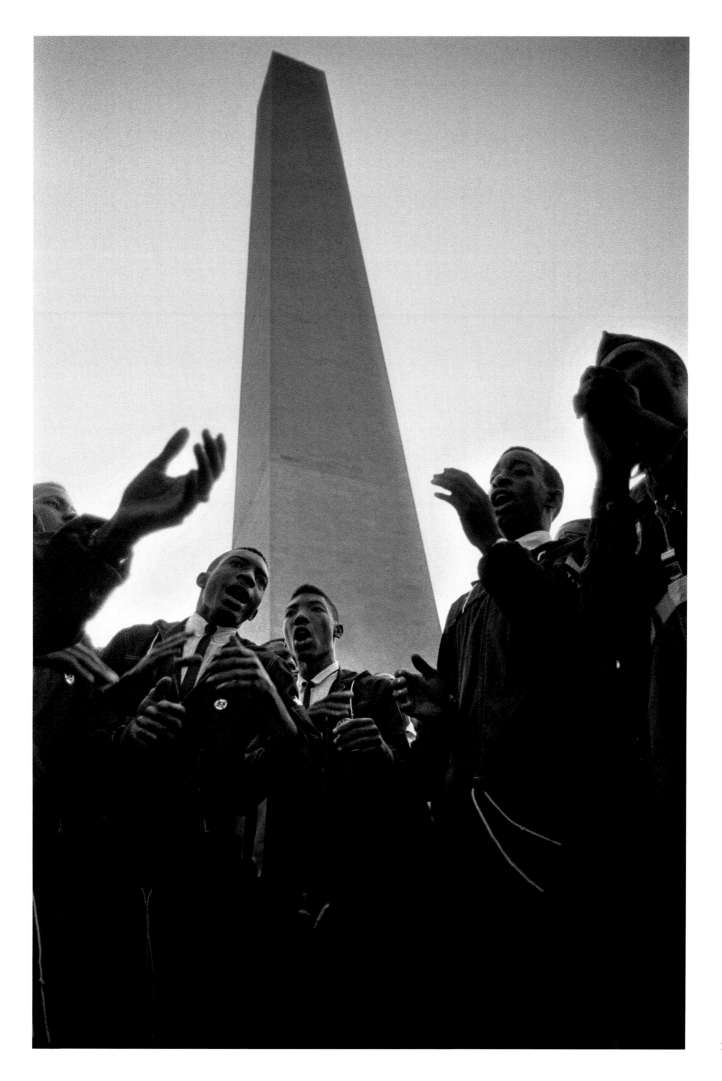

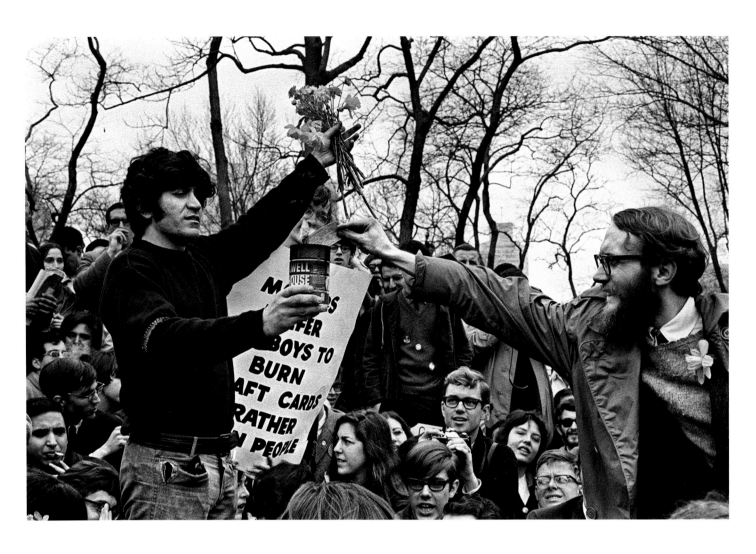

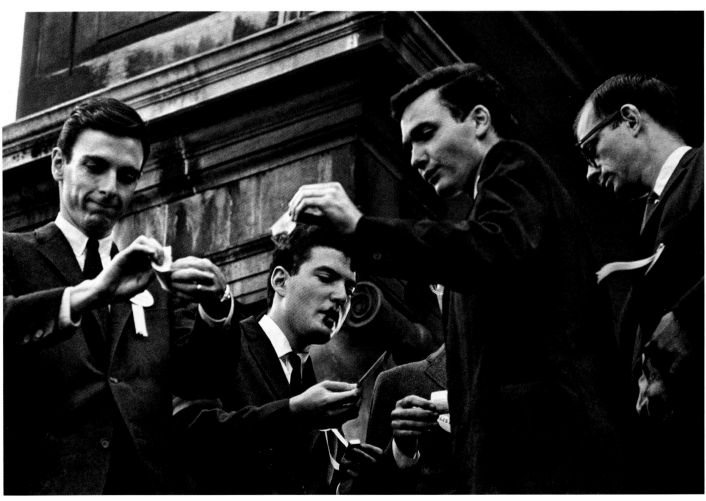

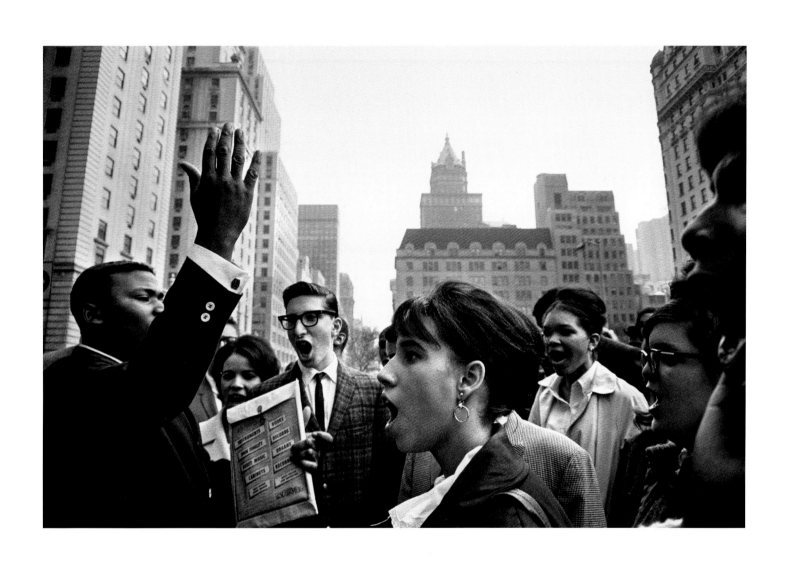

对页

反越战游行上的烧毁征兵卡活动，纽约，美国，1964

上图

反越战集会，纽约，美国，1964

后跨页

第五大道上的纪念日游行，纽约，美国，1971

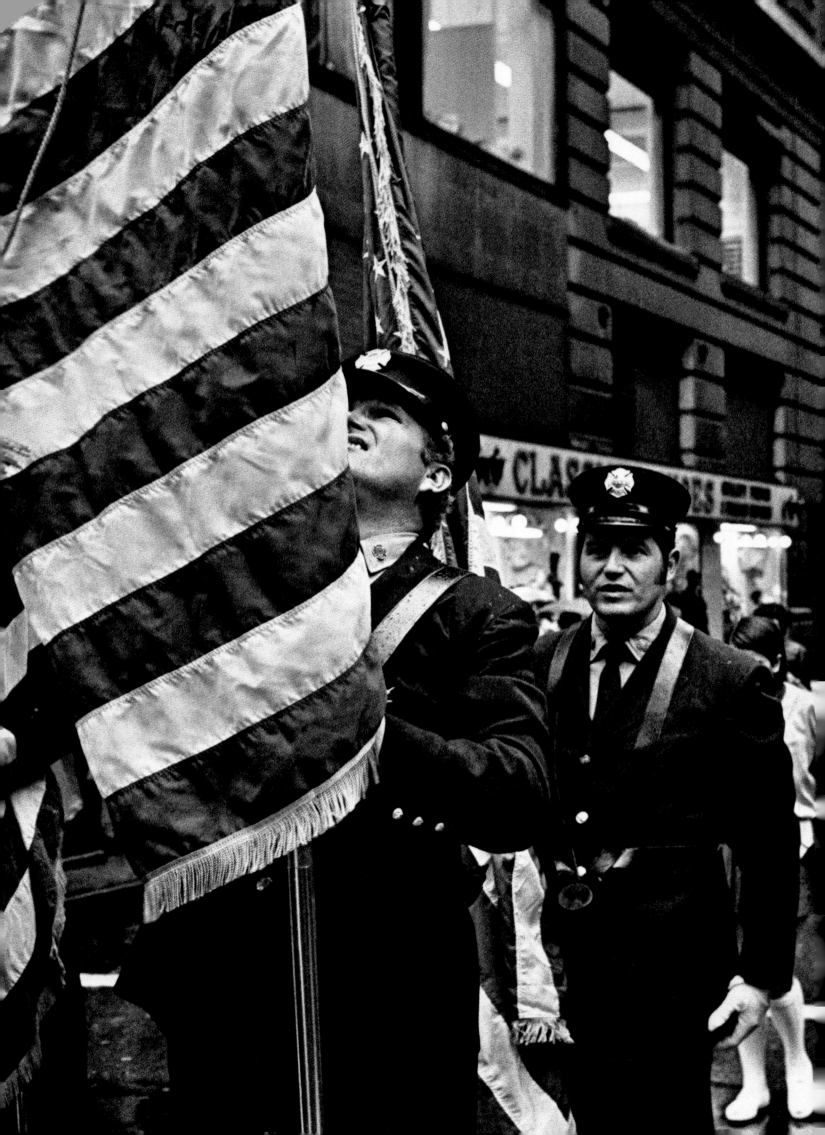

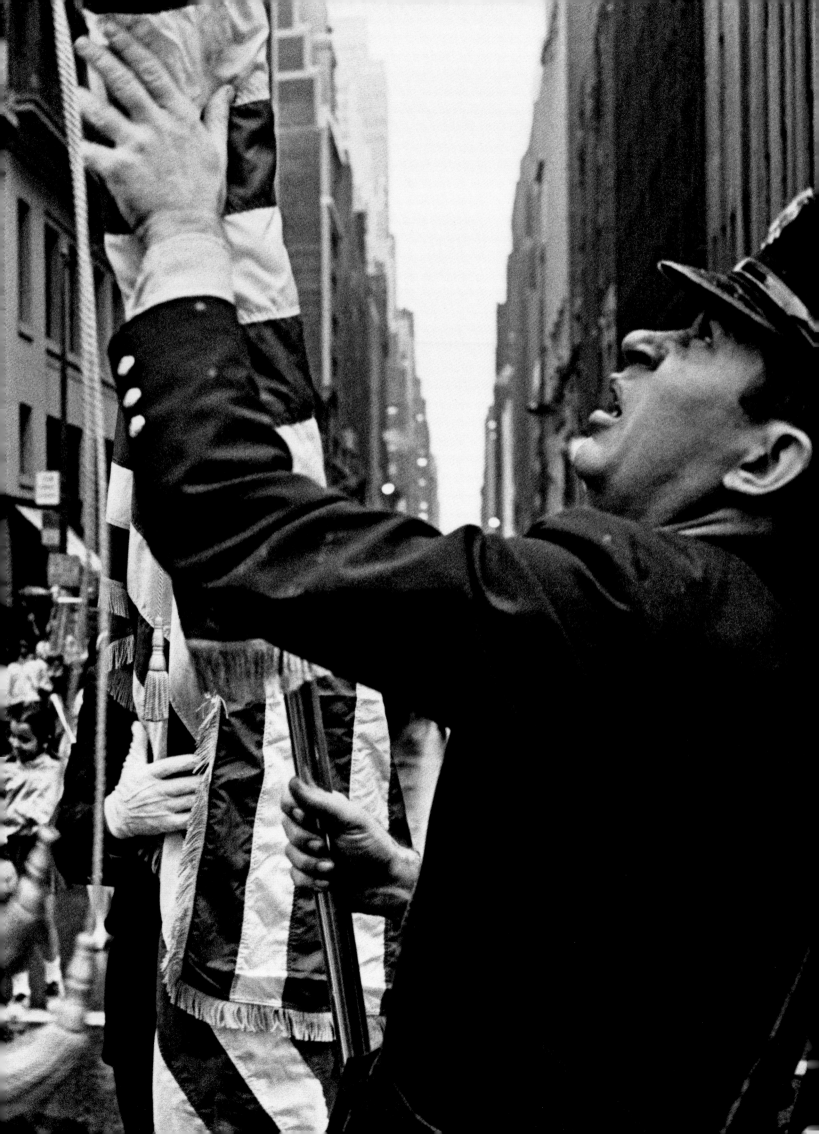

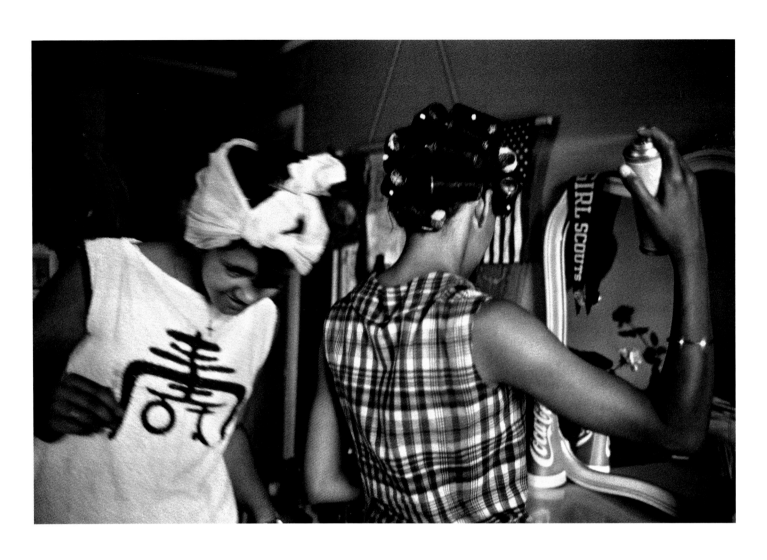

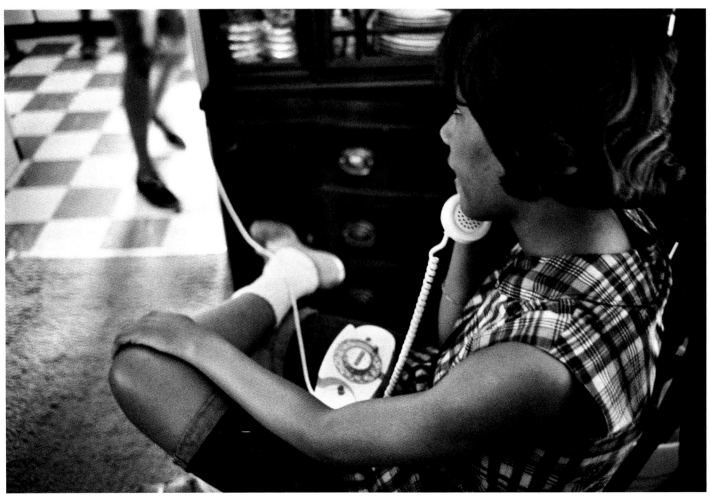

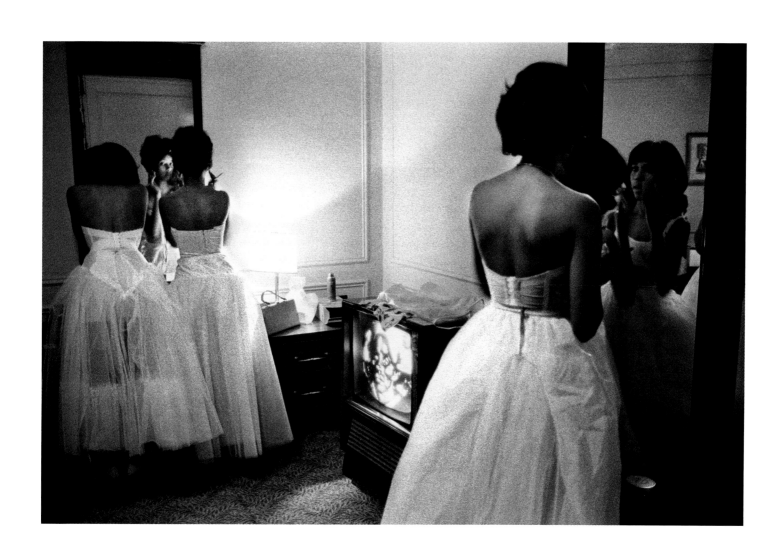

对页

卡罗尔，初入社交界的少女在家中，埃文斯顿，伊利诺伊州，美国，
1964

上图及后跨页

初入社交界的少女们在康莱德·希尔顿酒店（Conrad Hilton Hotel）舞厅，
芝加哥，美国，1964

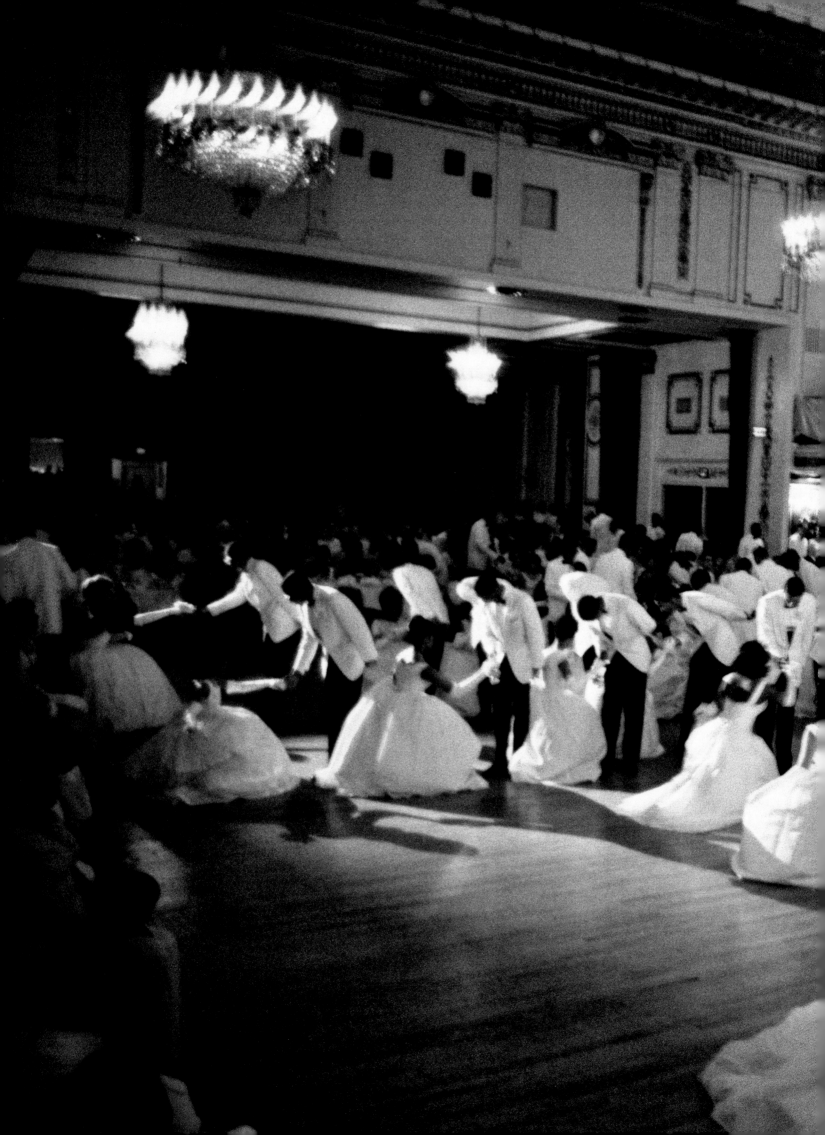

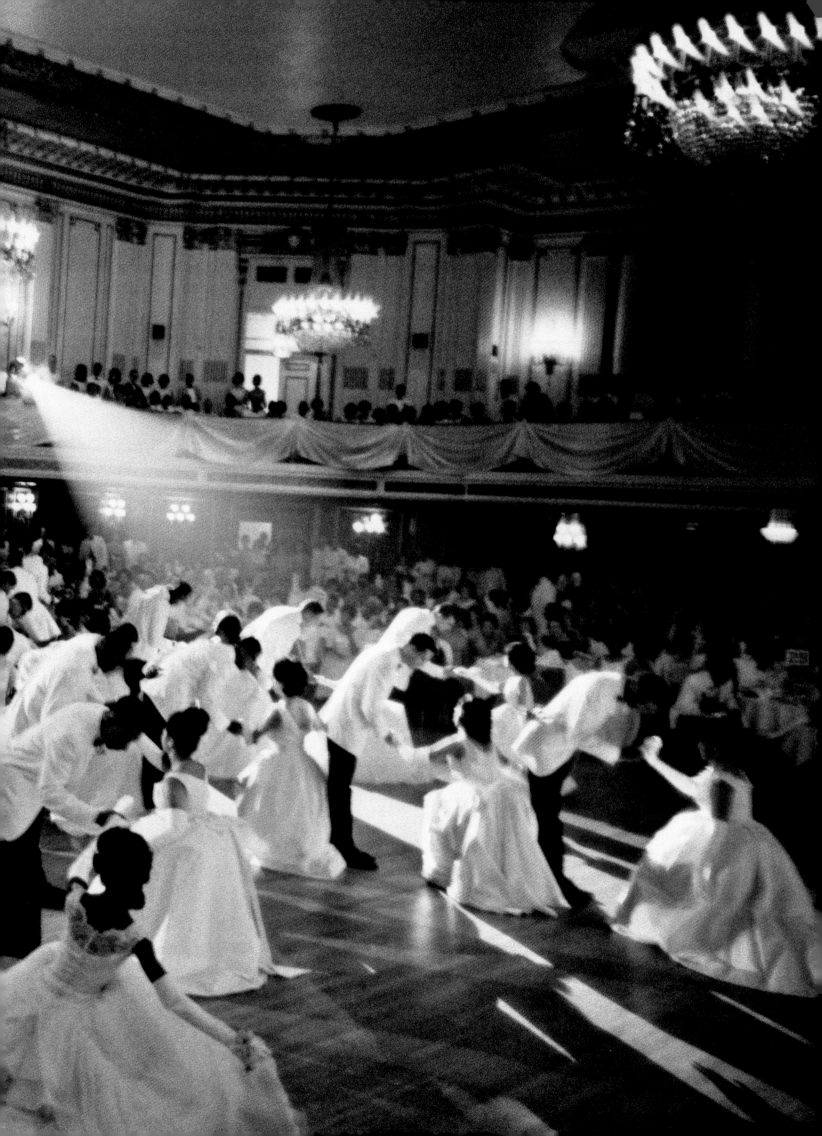

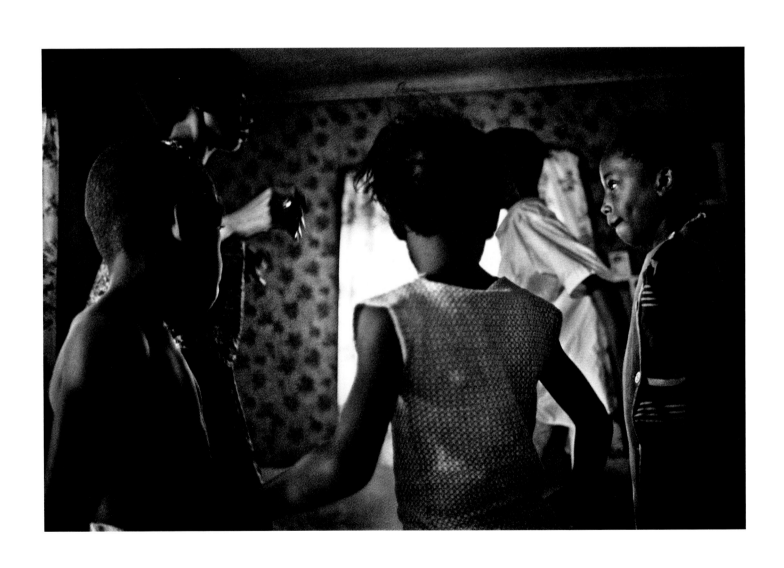

上图、对页，及第 34—37 页

伯明翰，亚拉巴马州，美国，1969

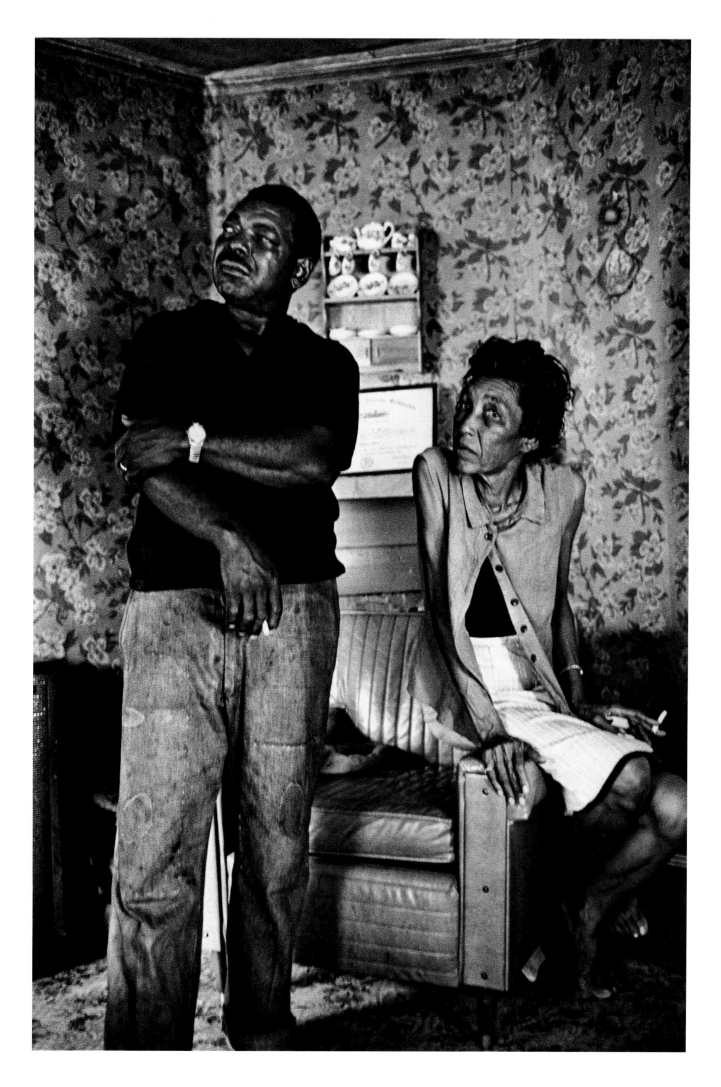

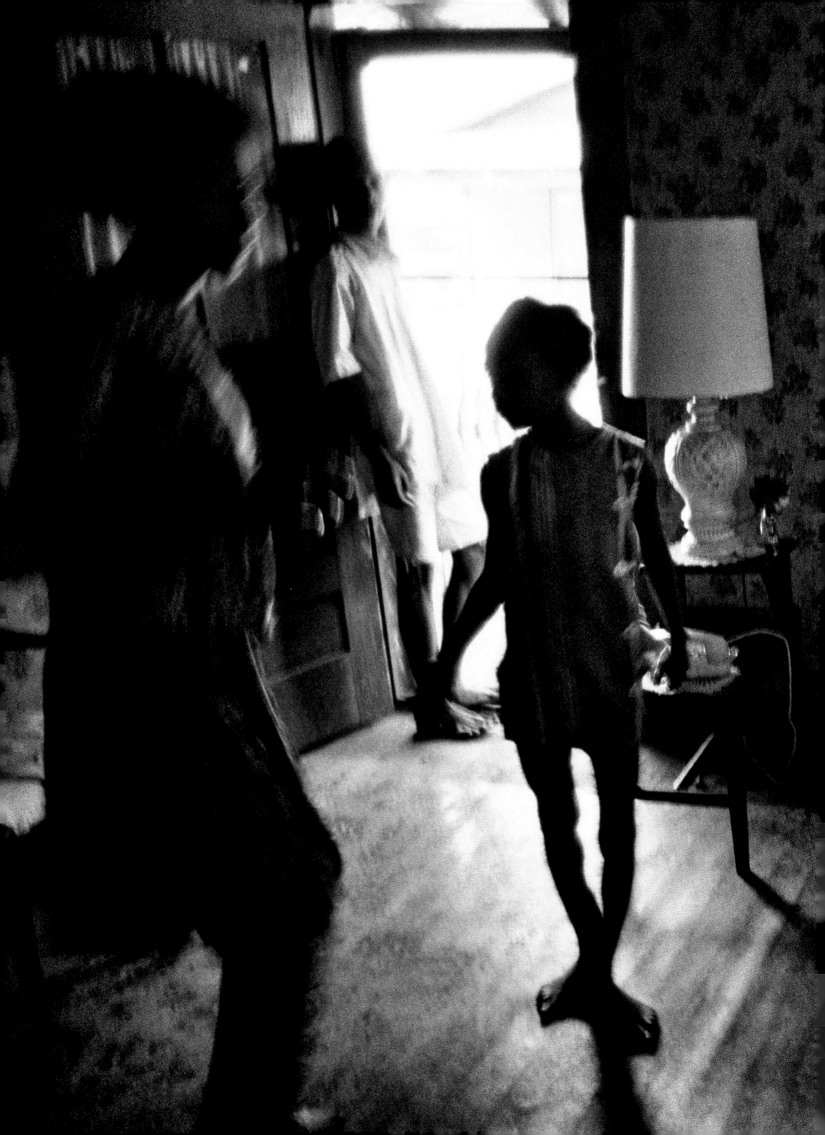

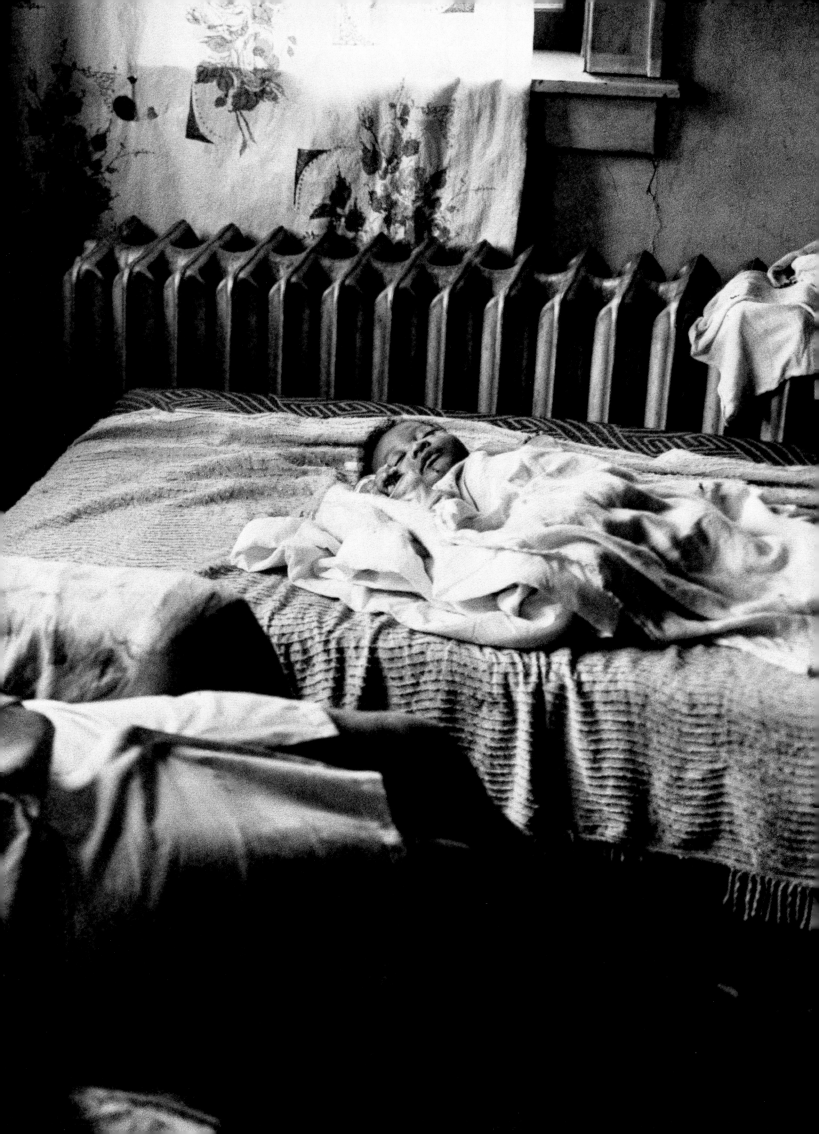

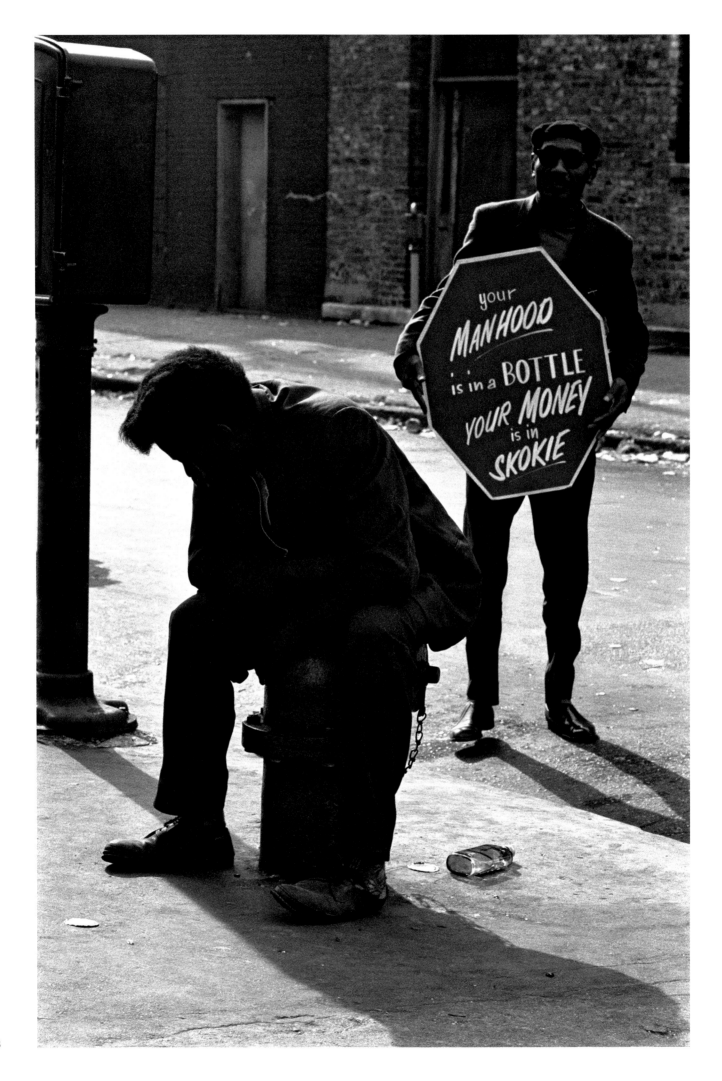

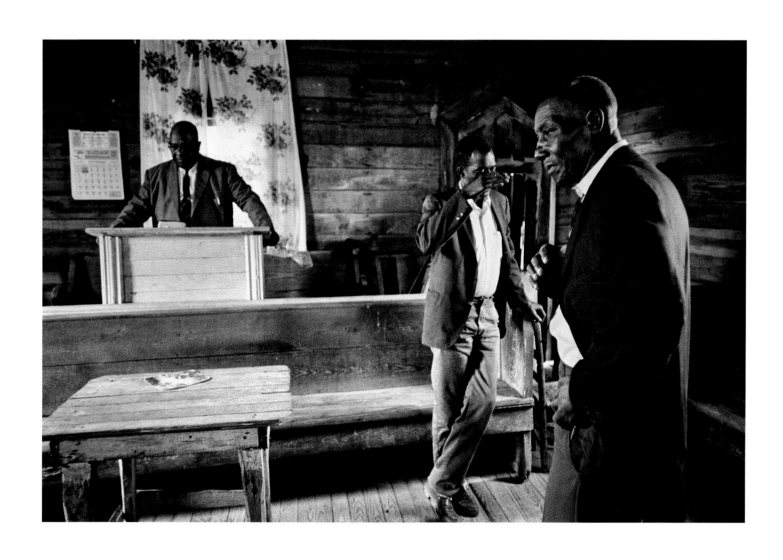

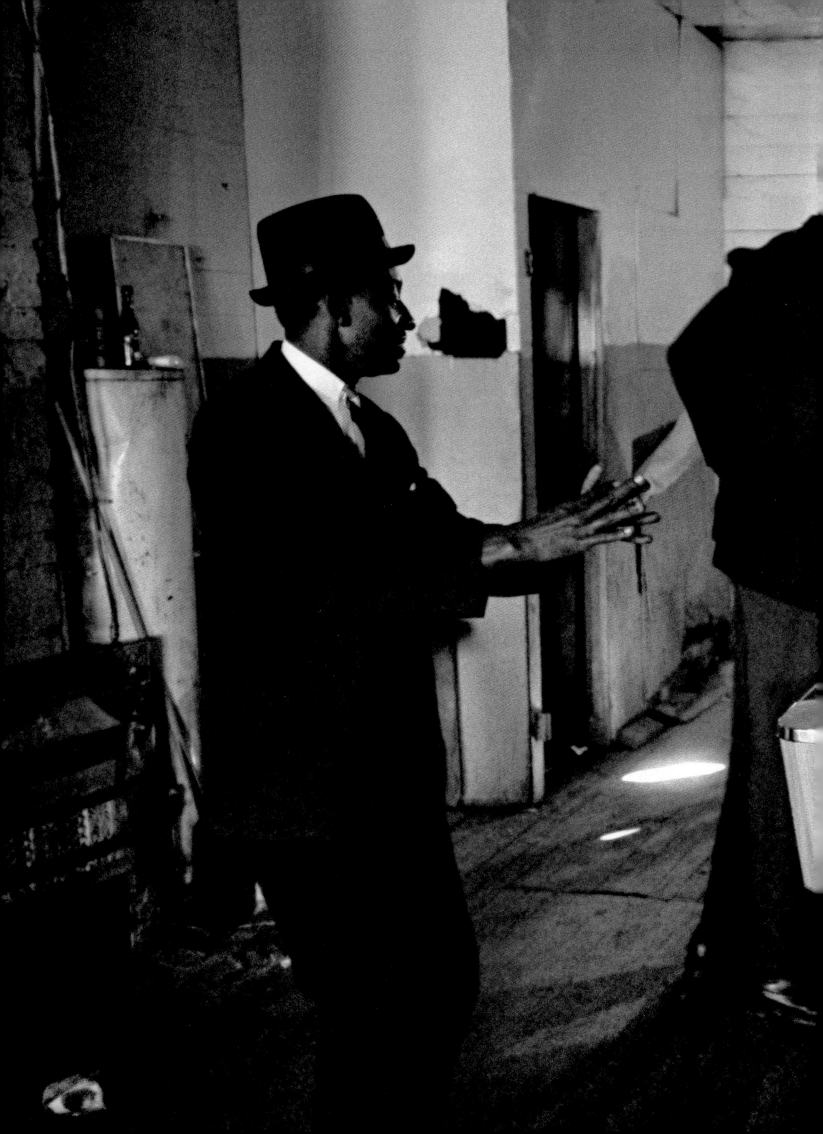

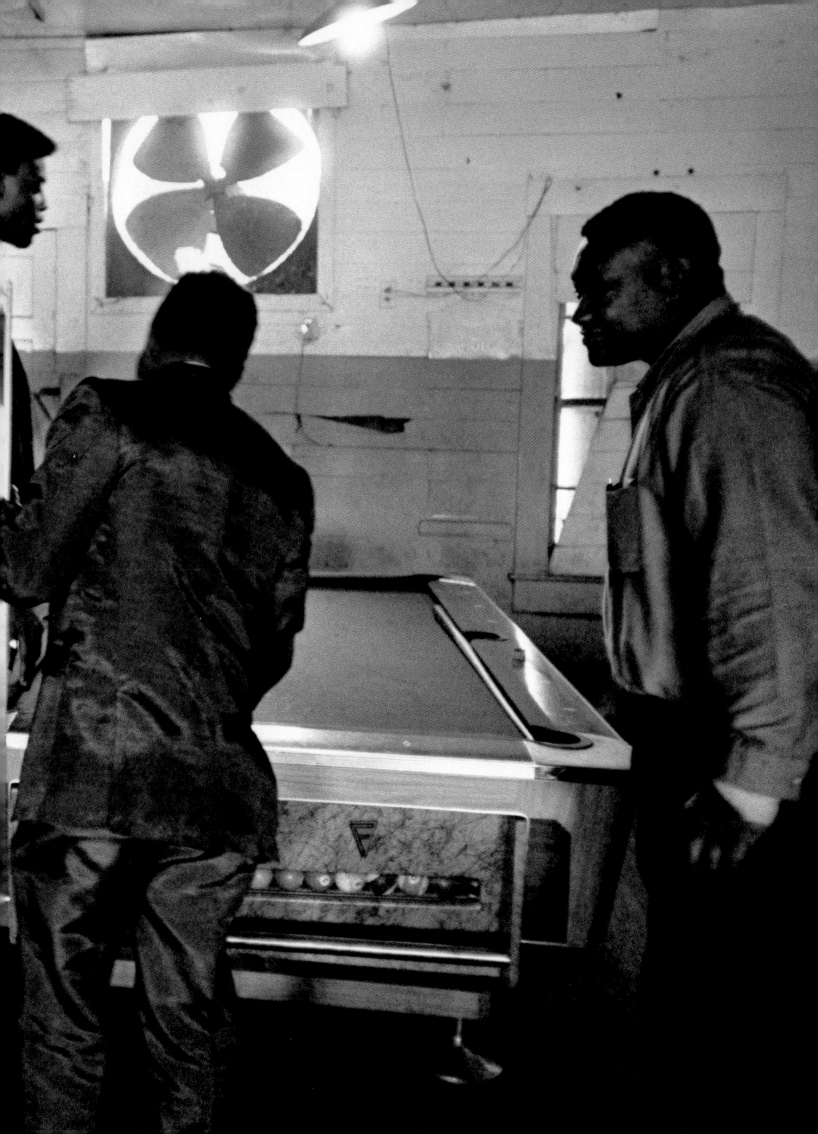

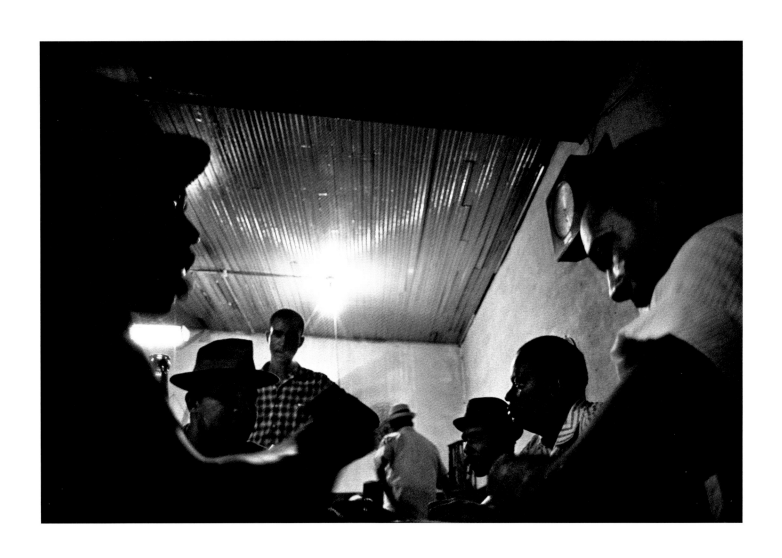

上图

杰克逊，密西西比州，美国，1969

对页

遭暗杀的民权运动领袖梅加·埃弗斯（Medgar Evers）和他的遗
孀，杰克逊，密西西比州，美国，1969

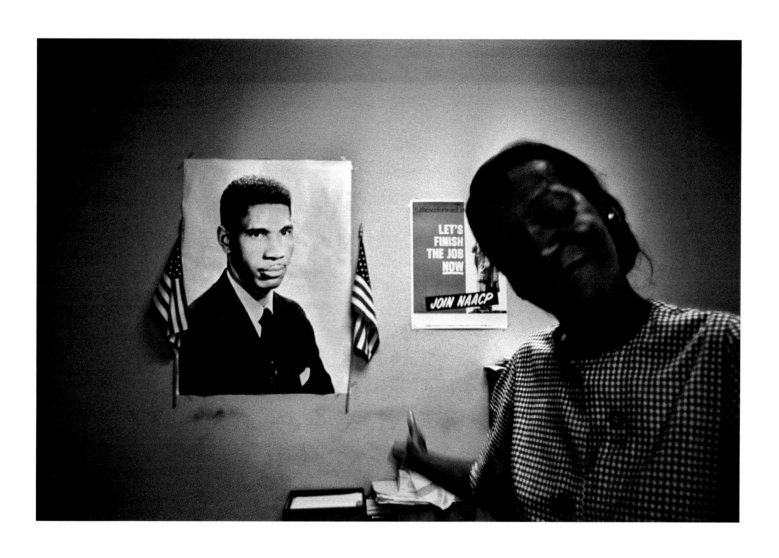

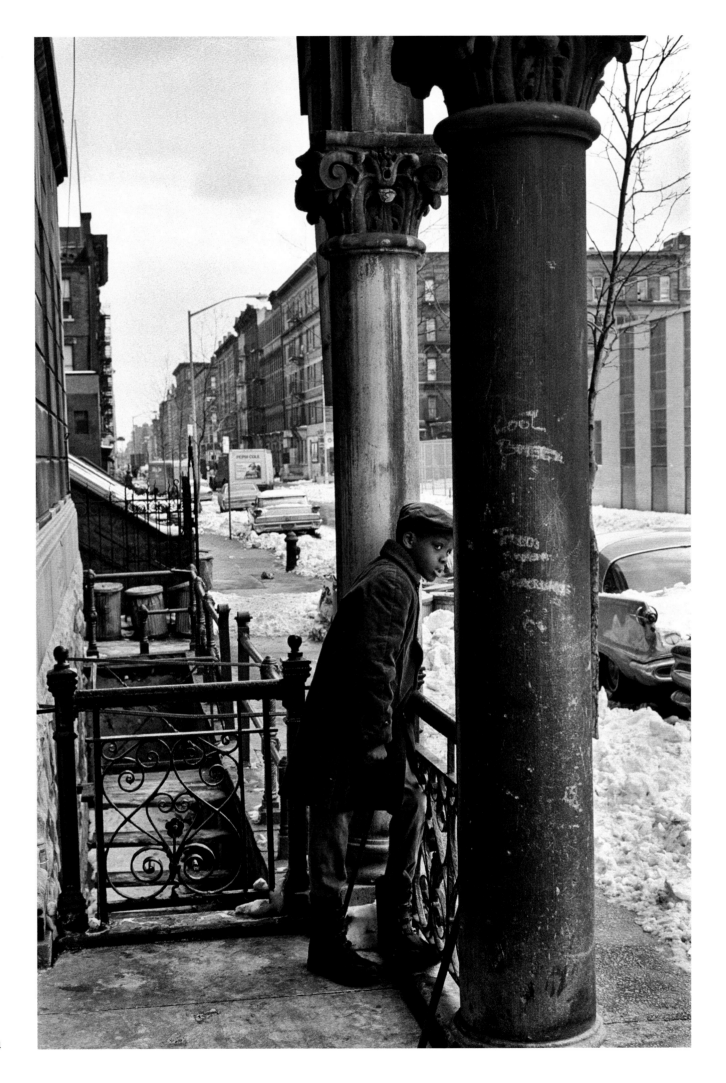

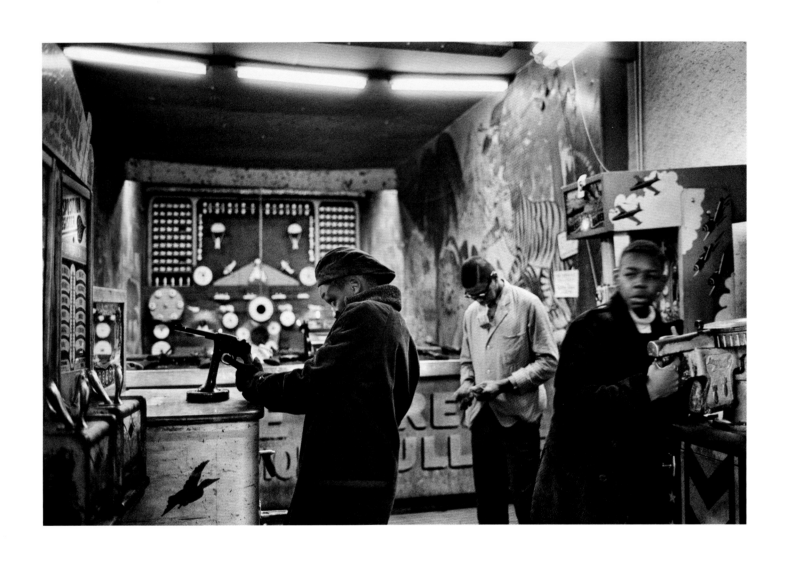

对页、上图，及第 46—53 页

米切尔·霍尔（Mitchell Hall），15 岁的哈勒姆区男孩，纽约，
美国，1967

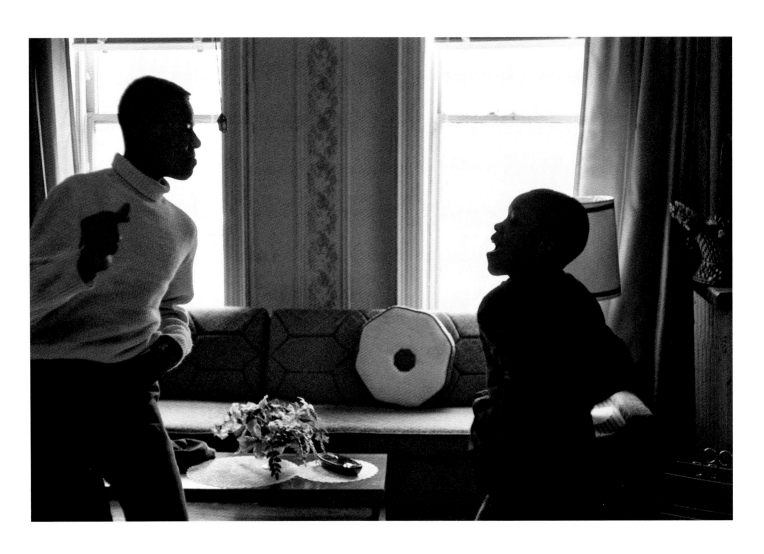

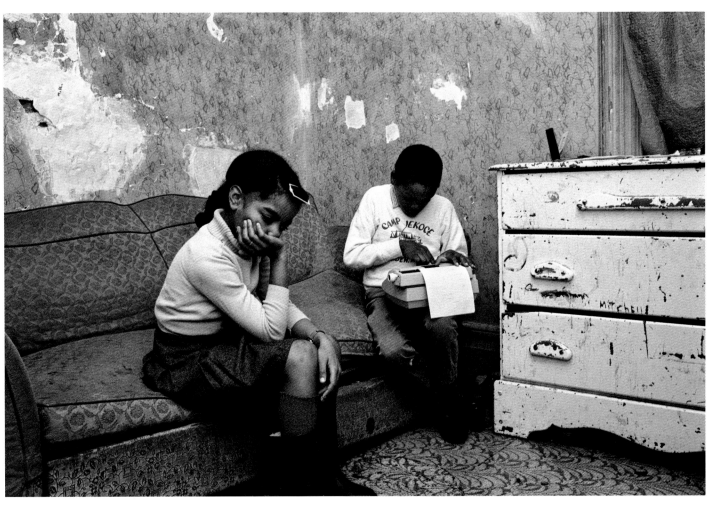

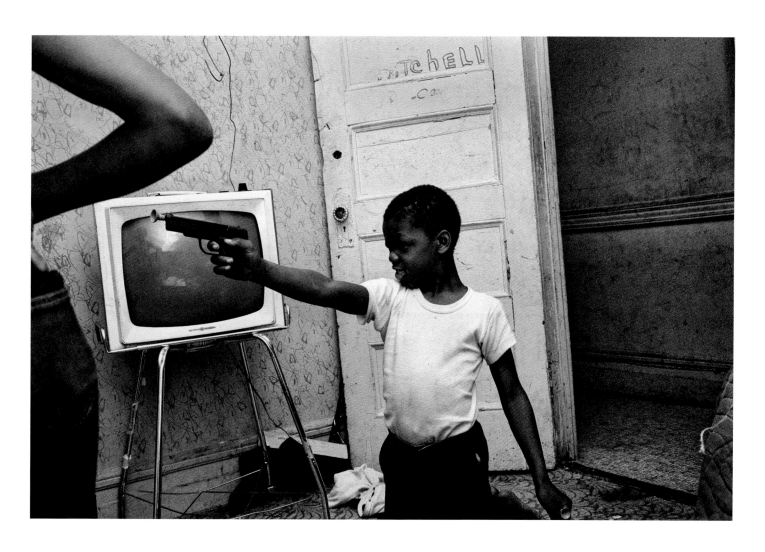

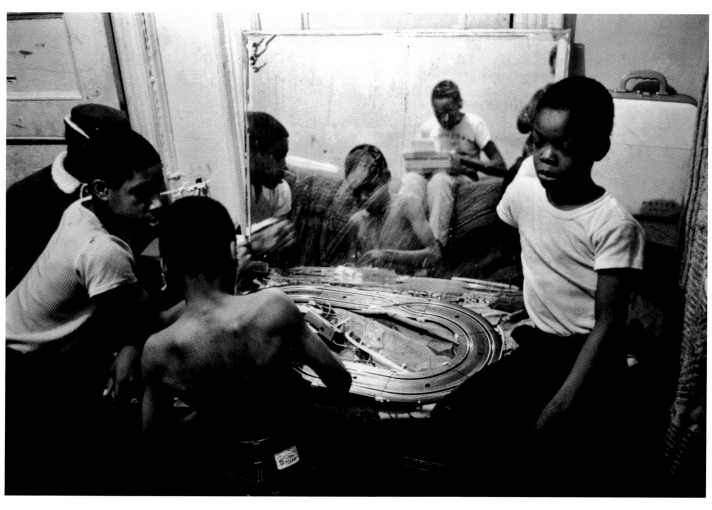

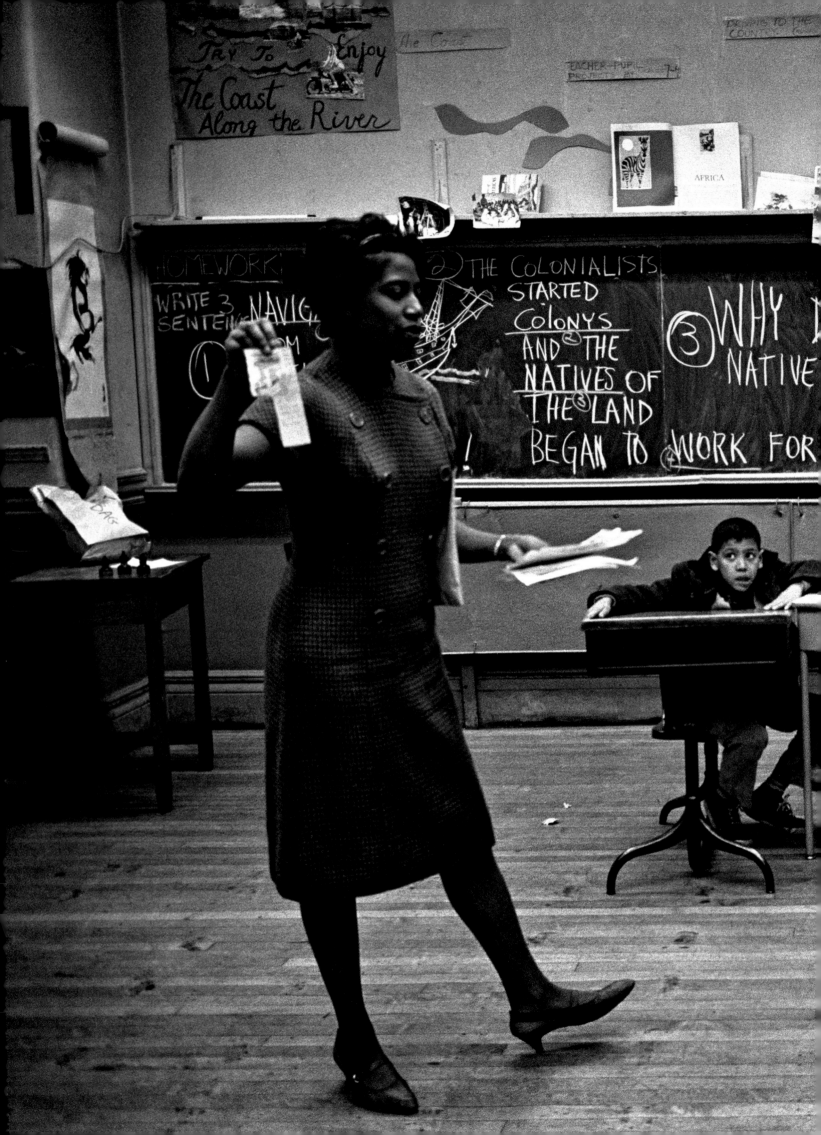

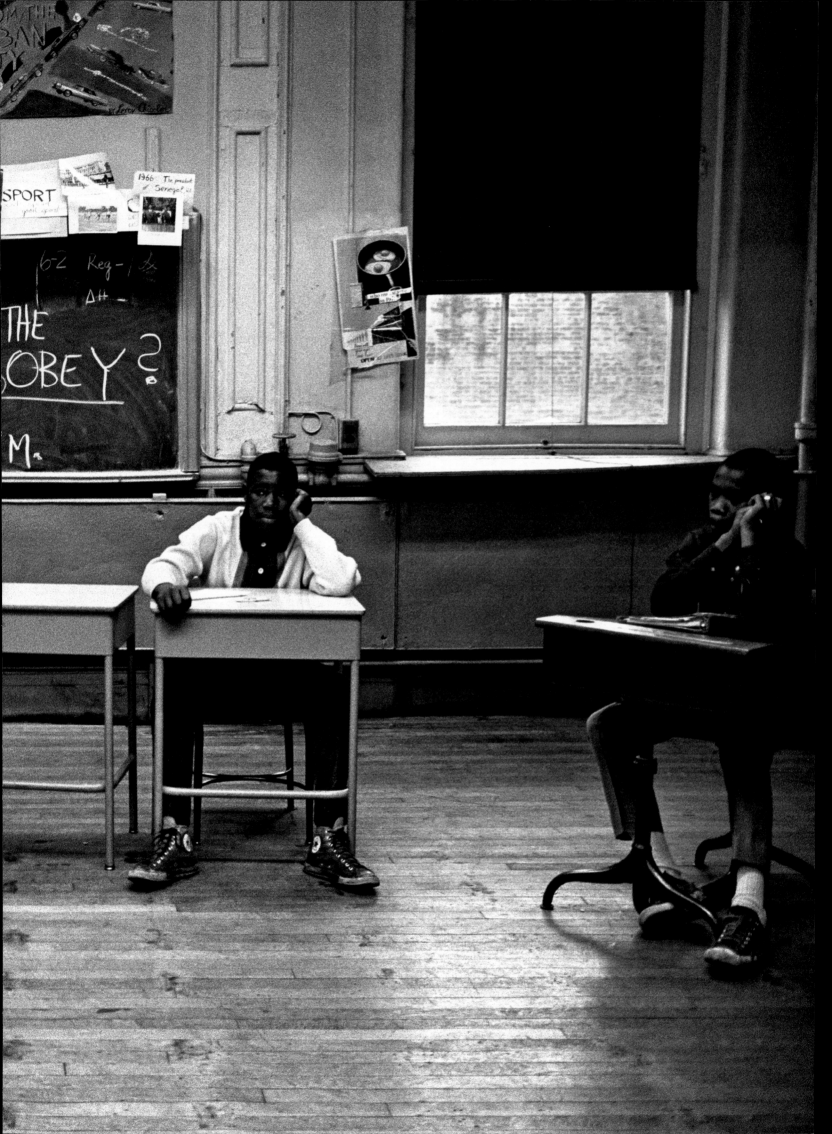

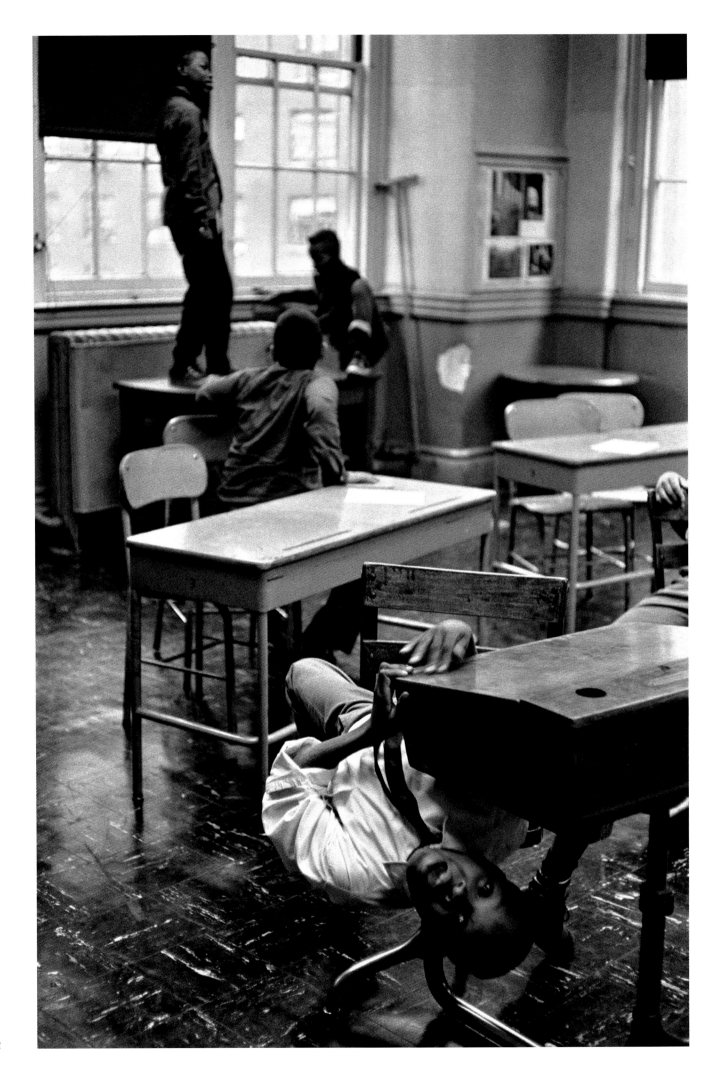

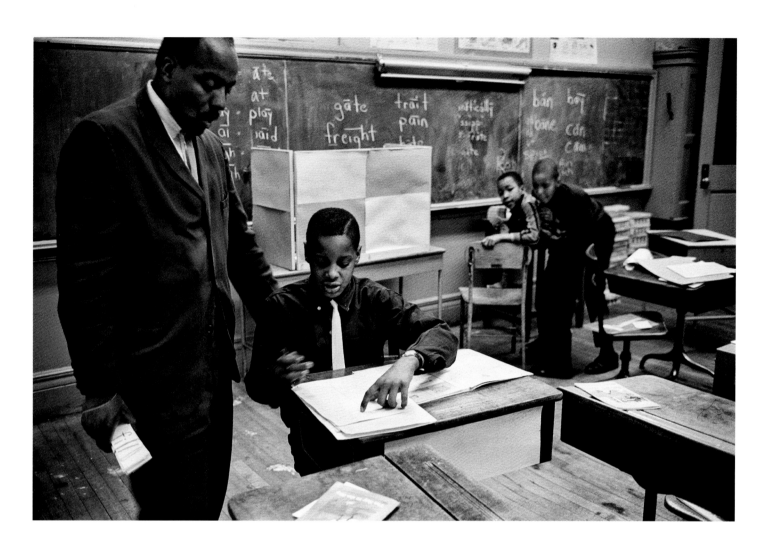
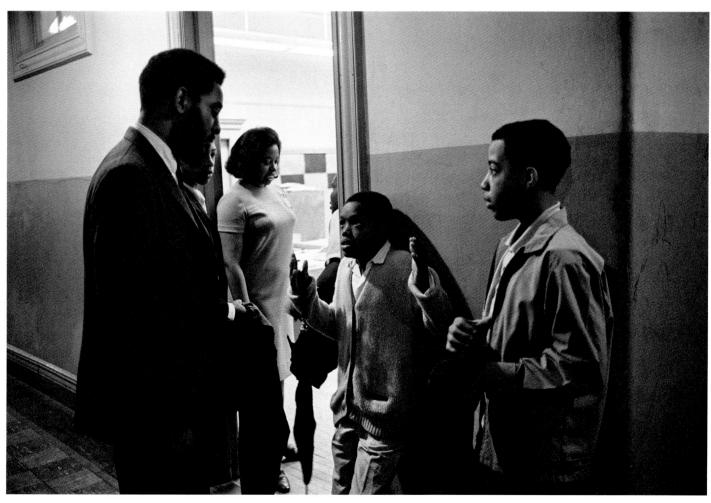

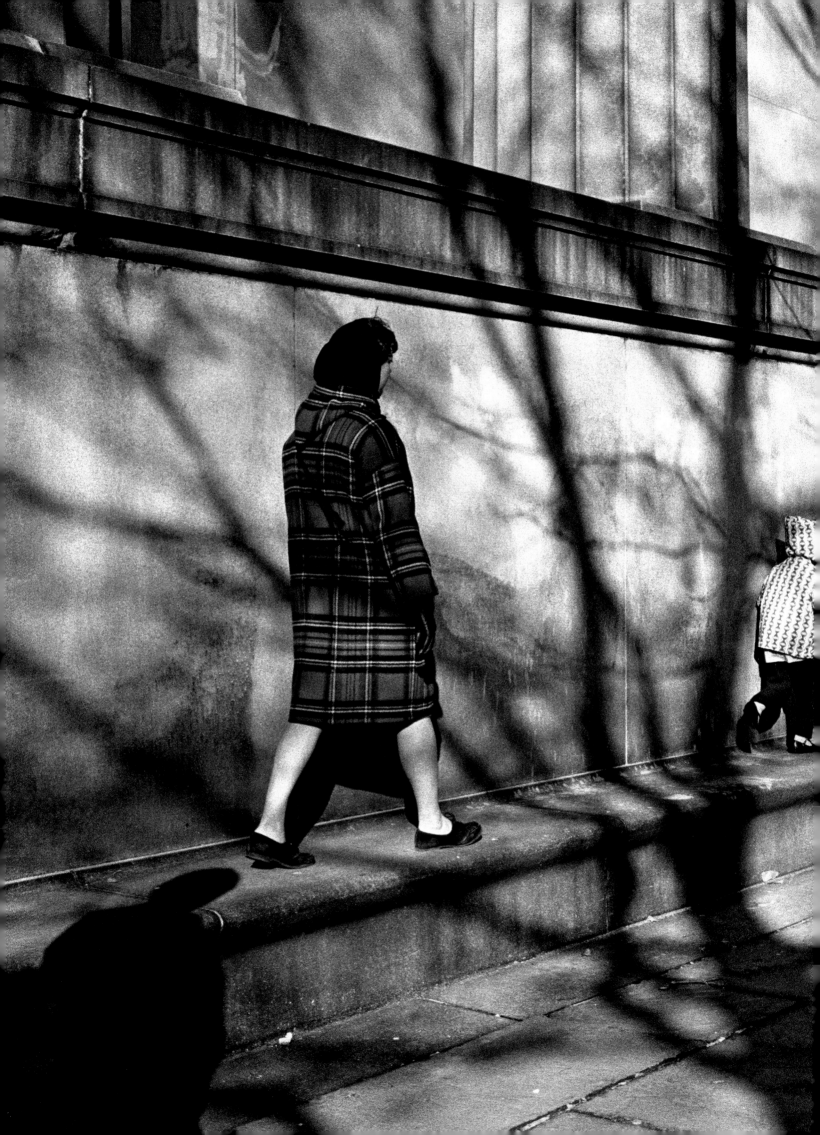

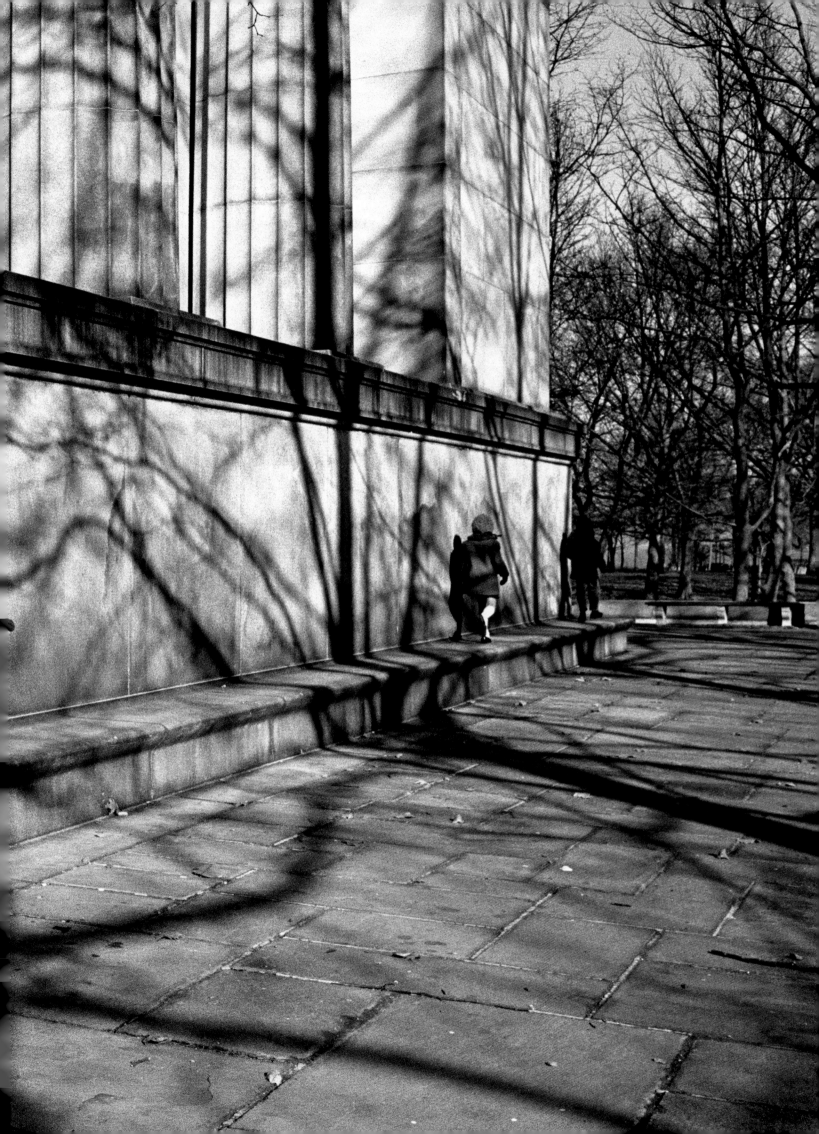

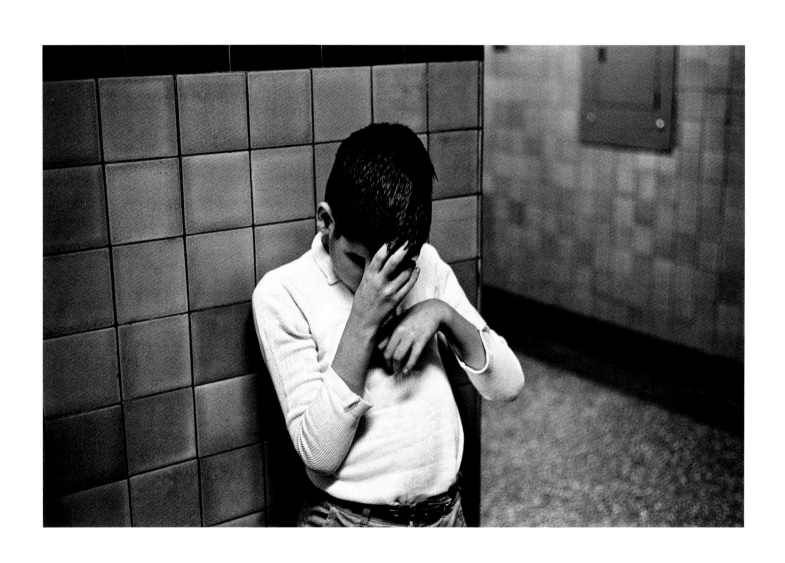

前跨页、上图、对页，及第 58—61 页

纽约城市特殊教育中心（Special Education in Greater New York City），
美国，1965

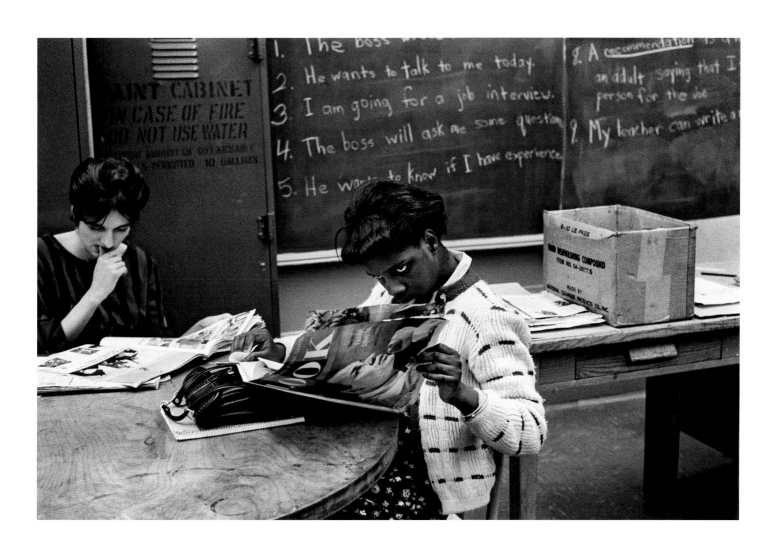

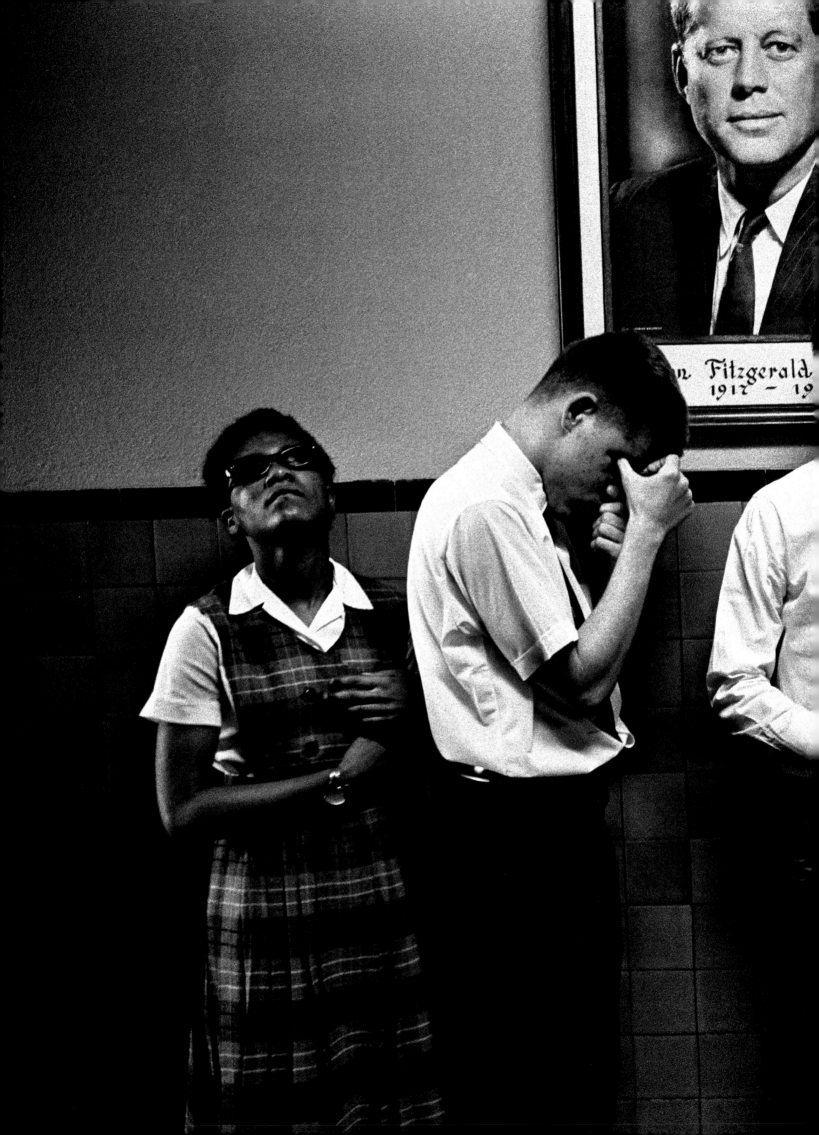

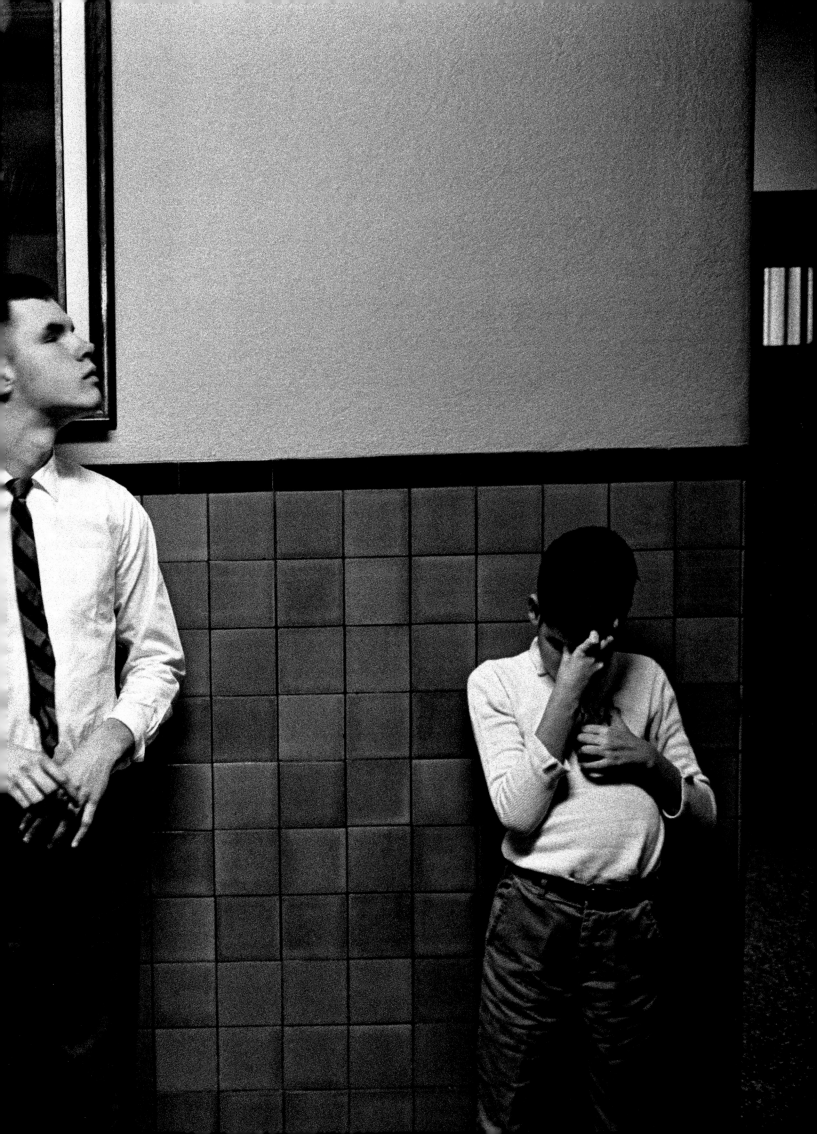

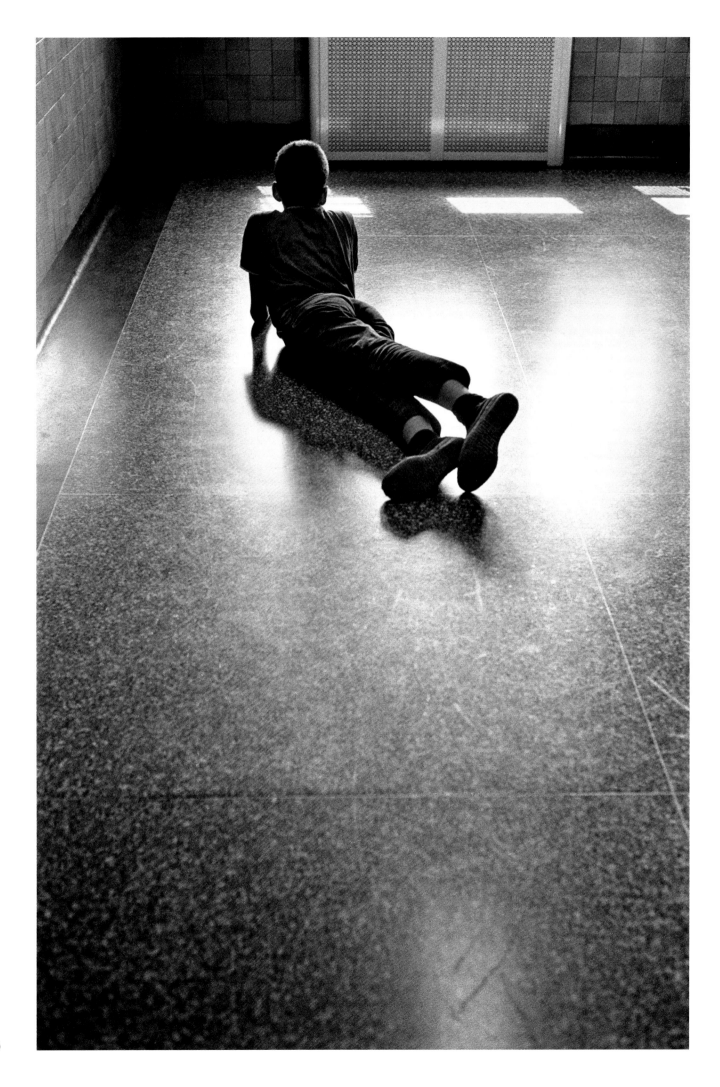

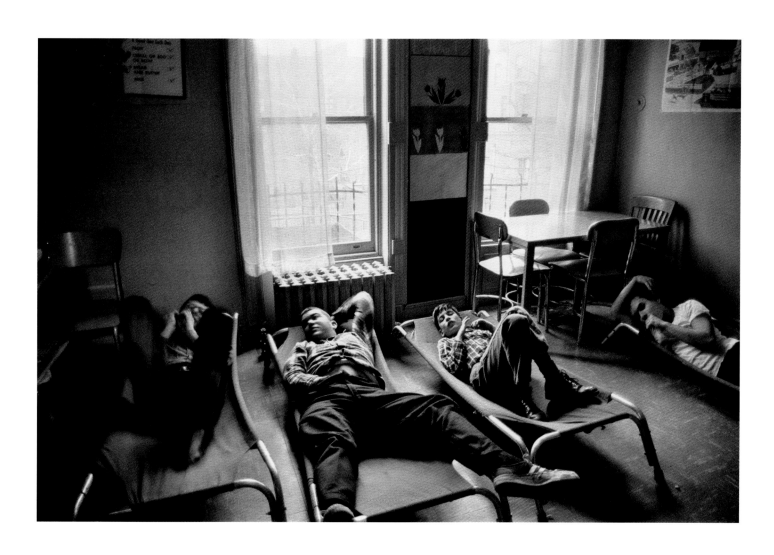

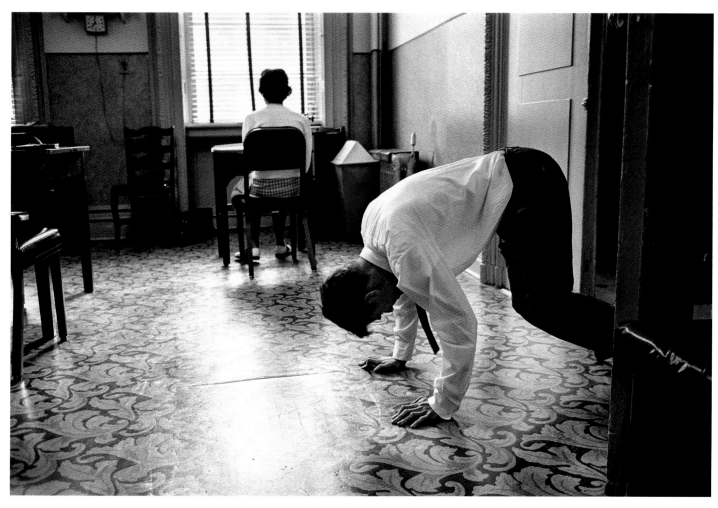

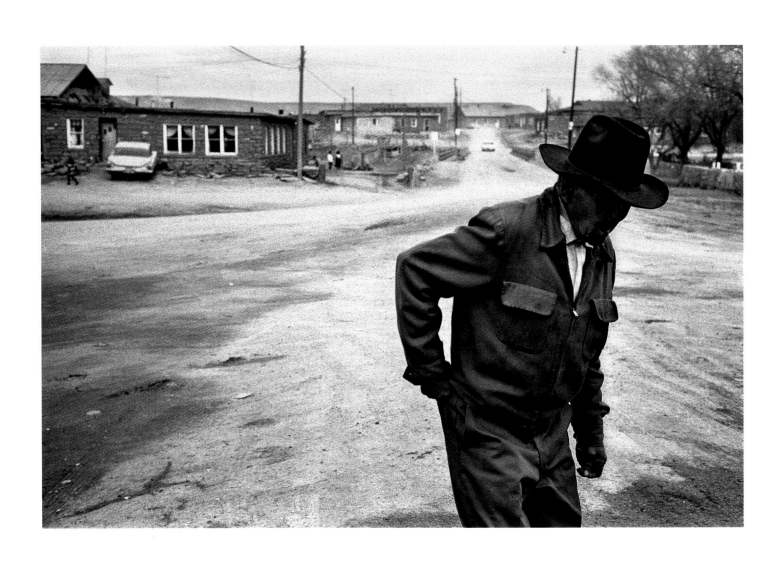

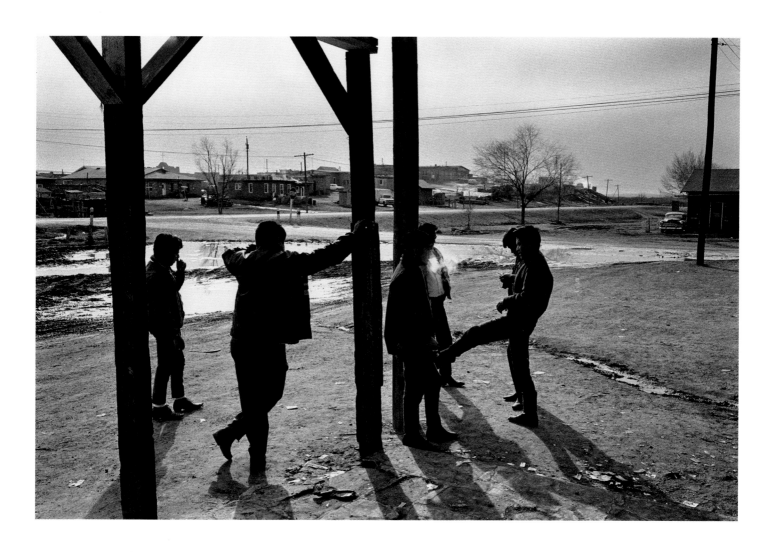

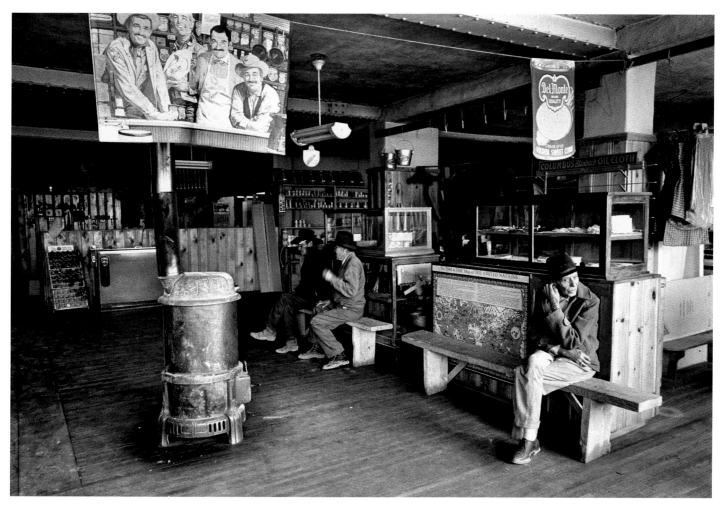

破落的芝加哥南部，美国，1969

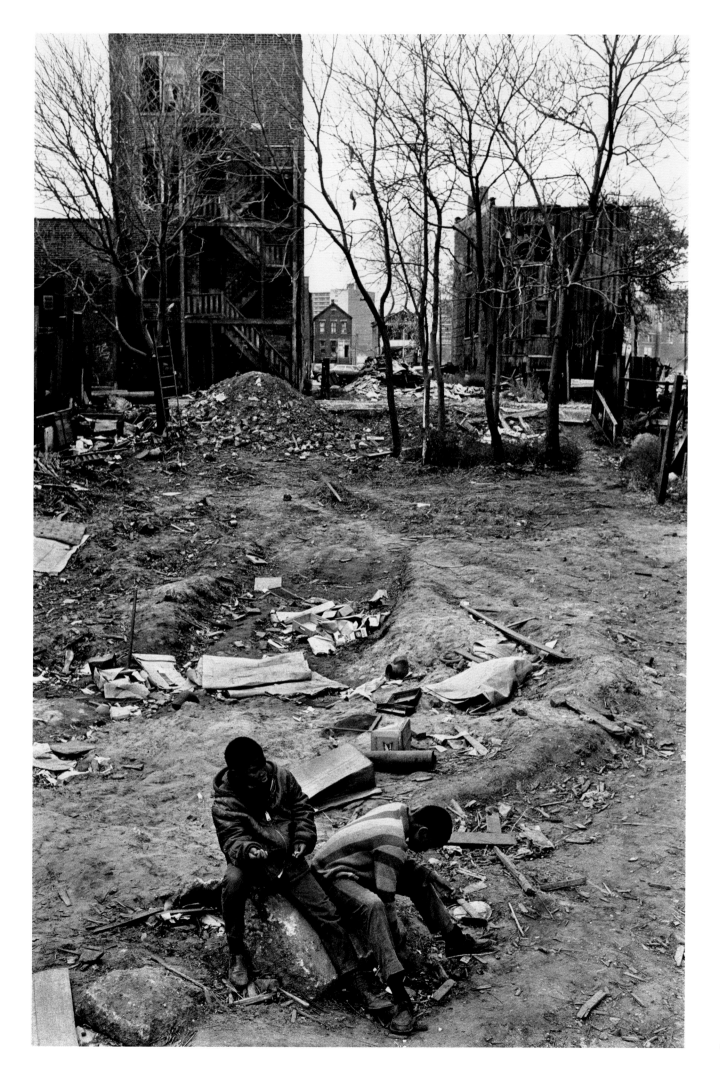

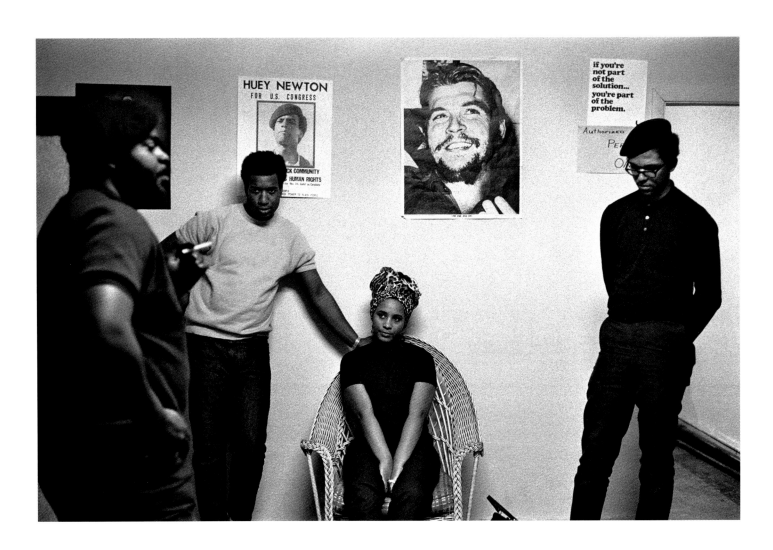

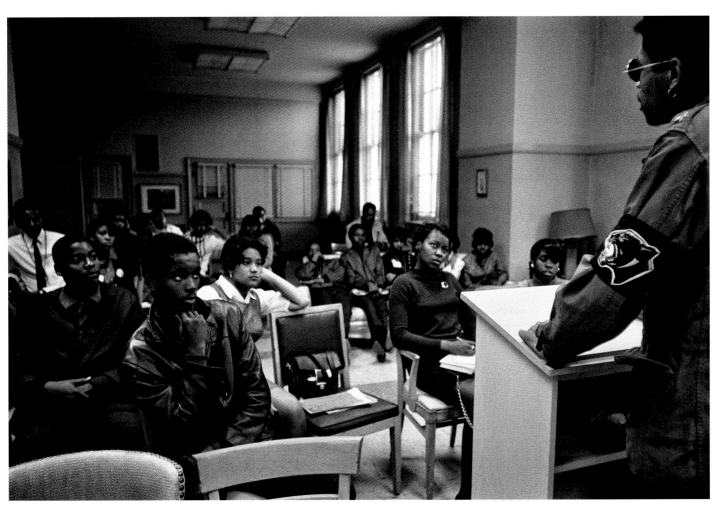

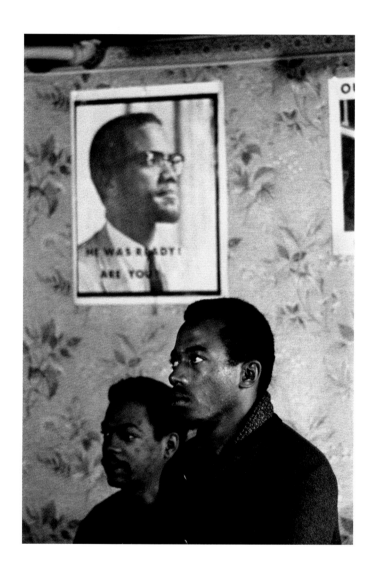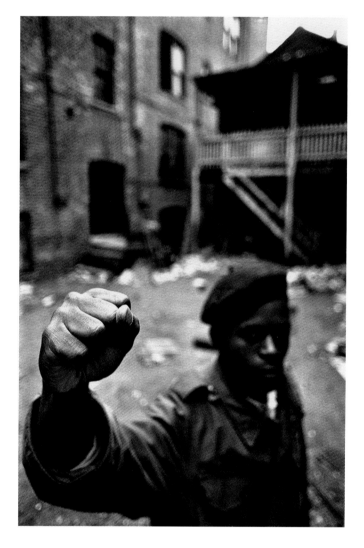

对页、上图，及后跨页

黑豹党，芝加哥，美国，1969

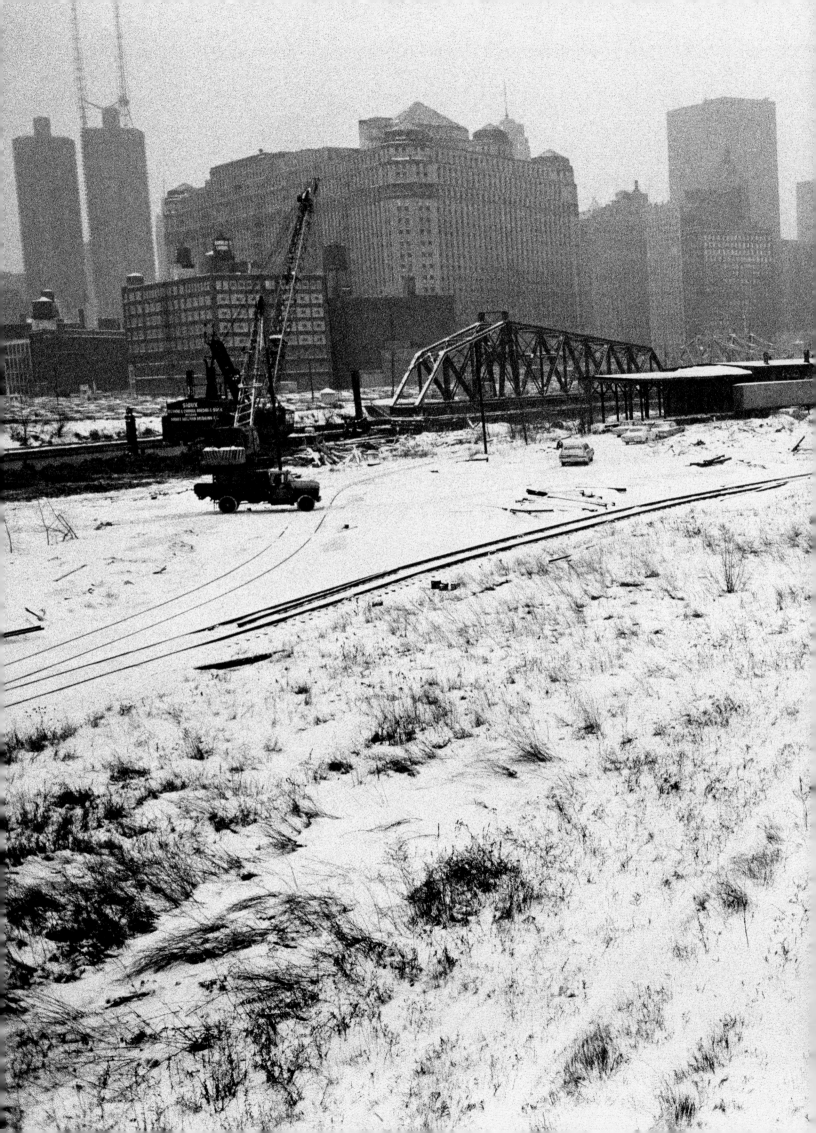

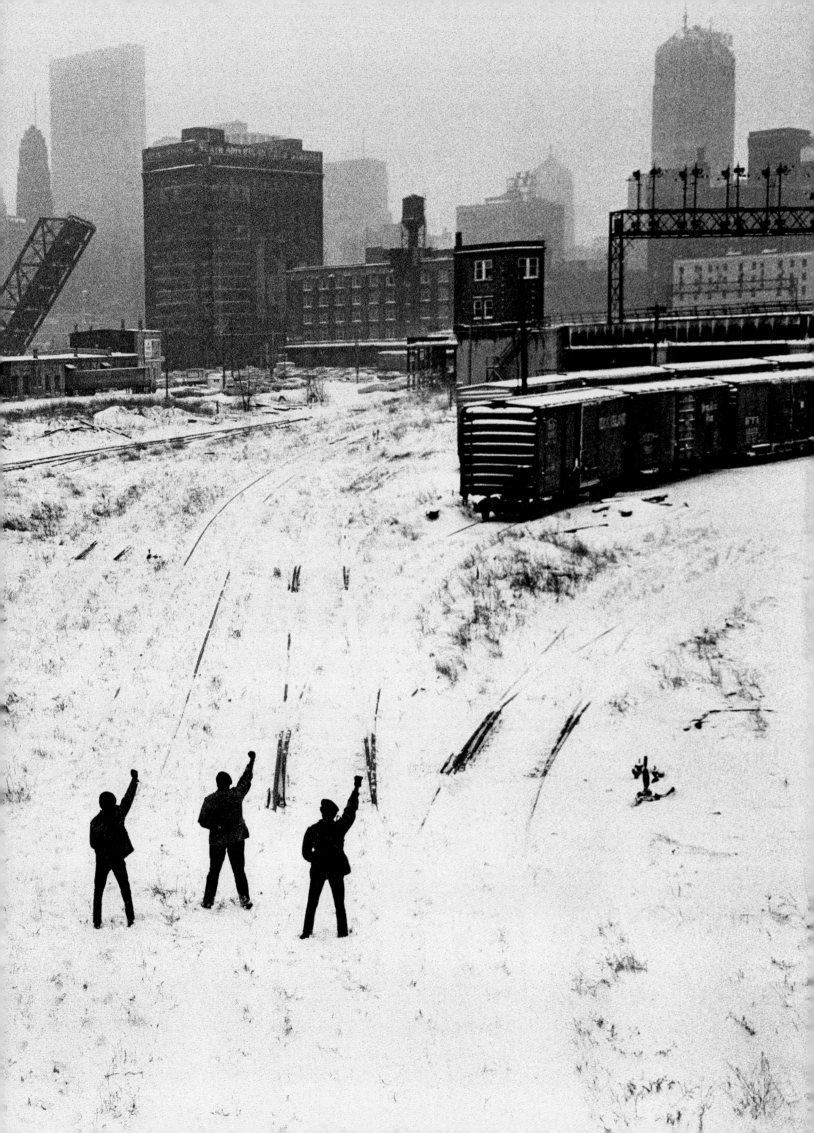

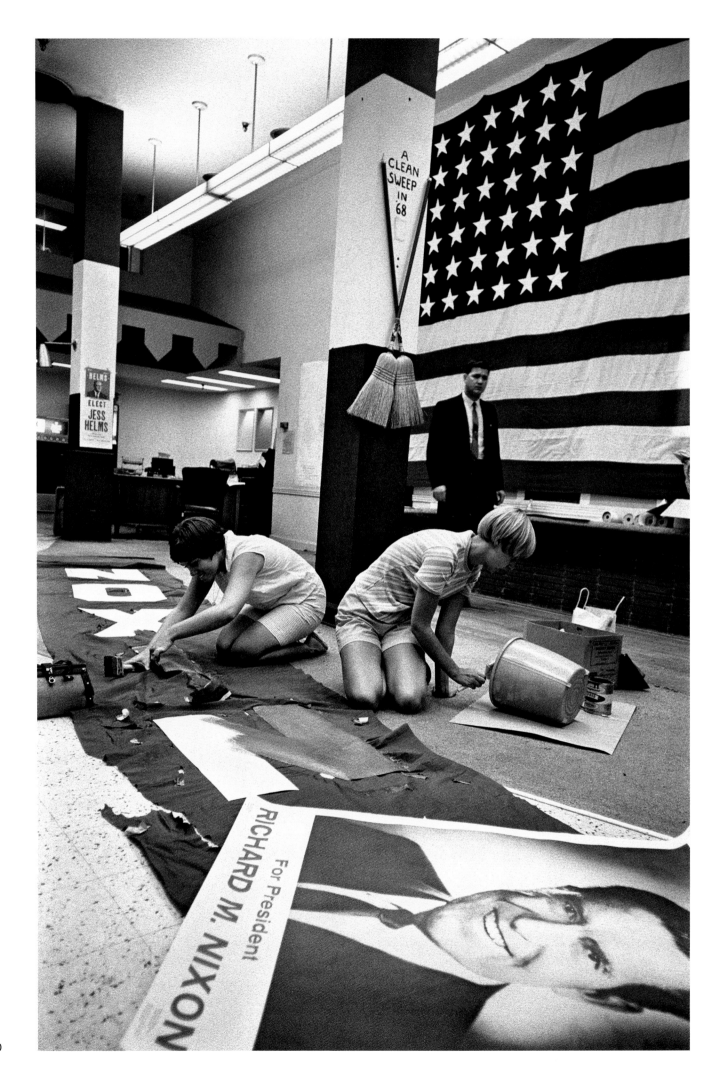

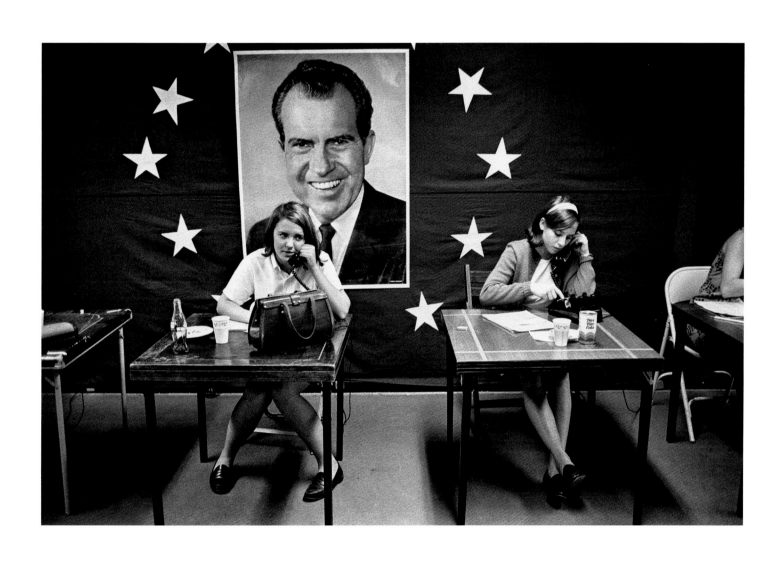

对页及上图

总统竞选，斯帕坦堡，南卡罗来纳州，美国，1968

后跨页

总统竞选，斯克兰顿，宾夕法尼亚州，美国，1968

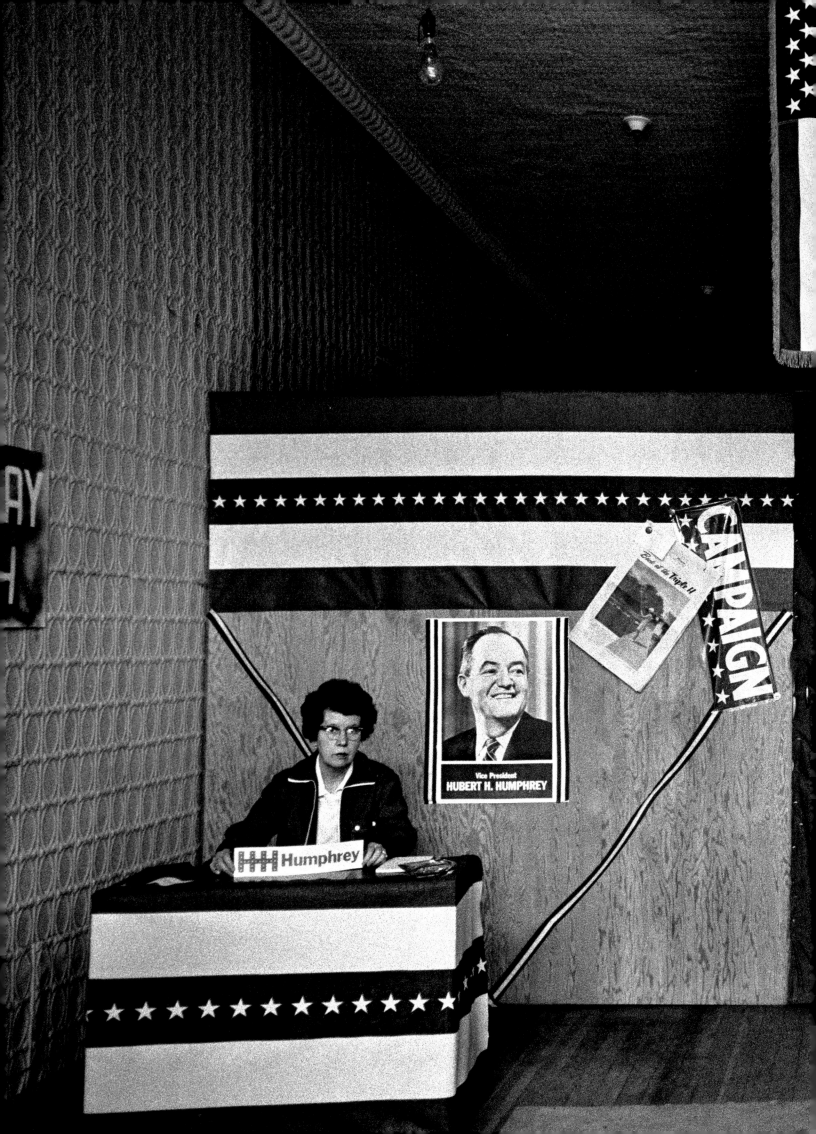

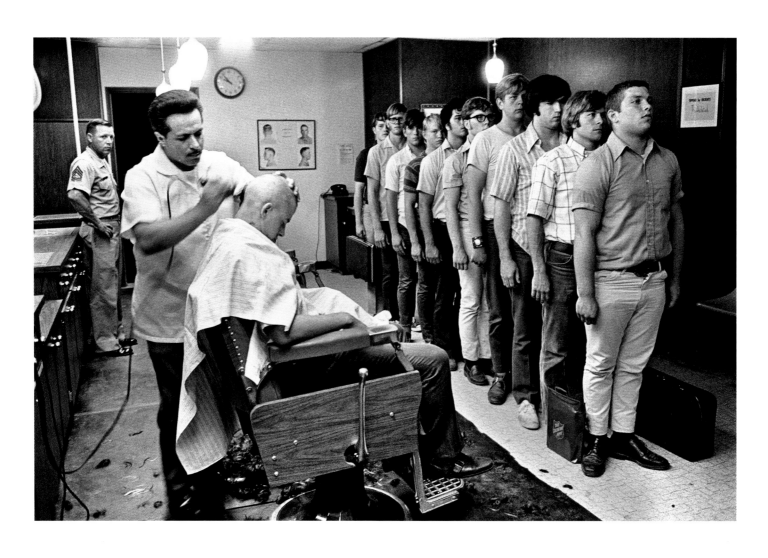
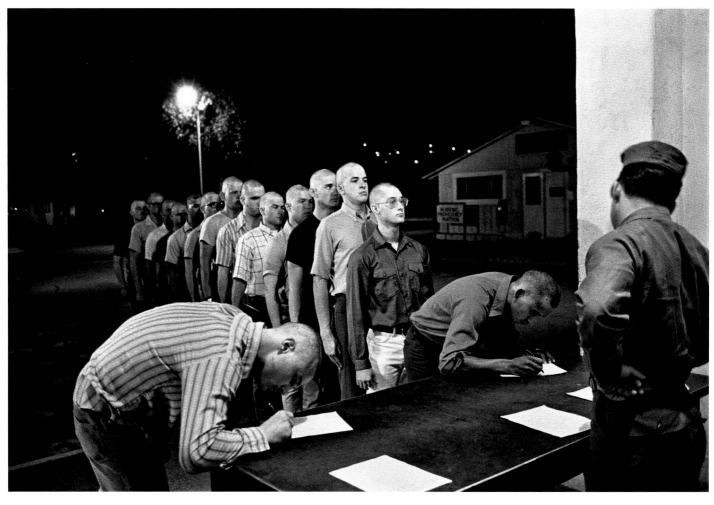

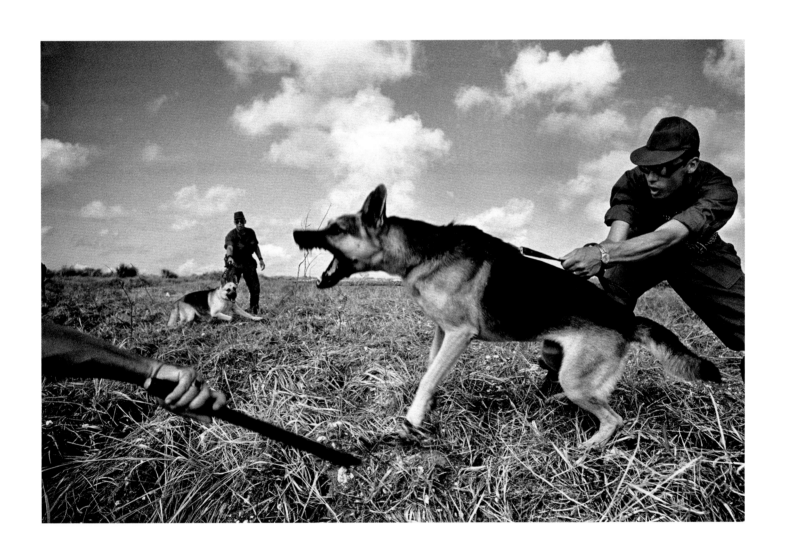

对页

南加利福尼亚州美国海军陆战队，美国，1969

上图

美国陆军训练军犬，冲绳，日本，1969

后跨页

美国海军陆战队在冲绳，日本，1969

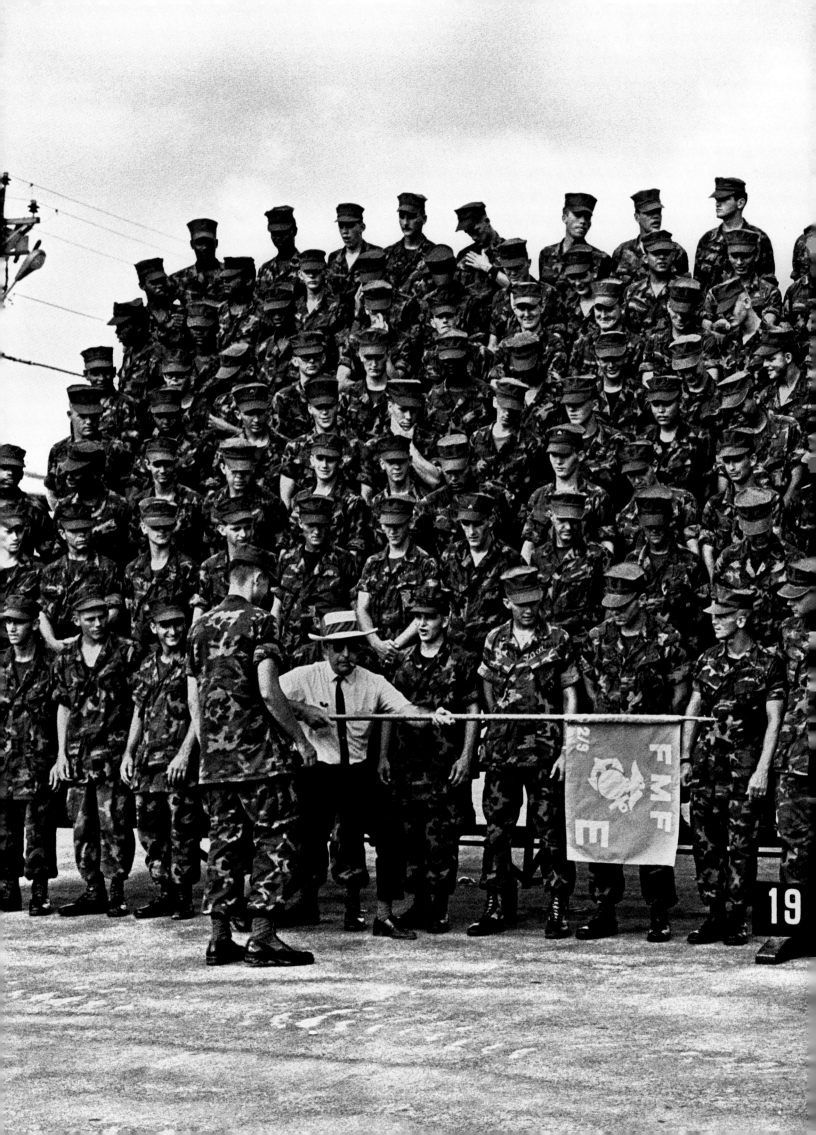

19

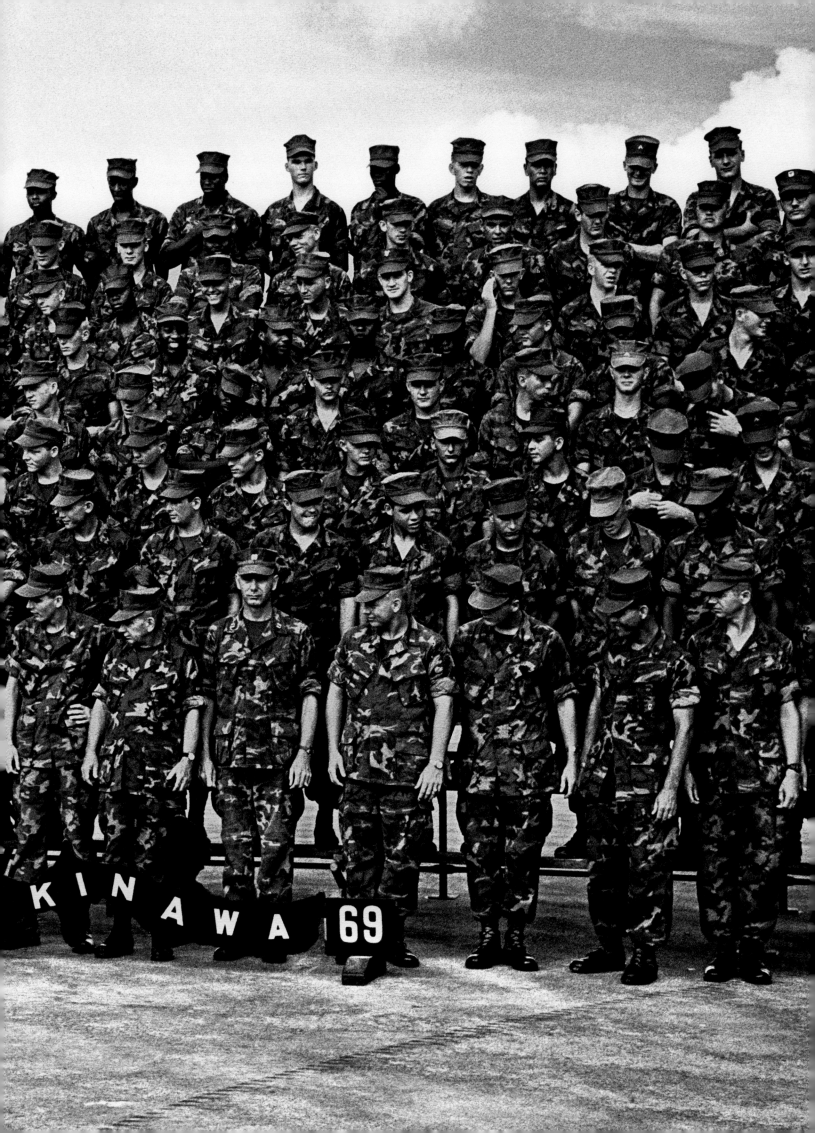

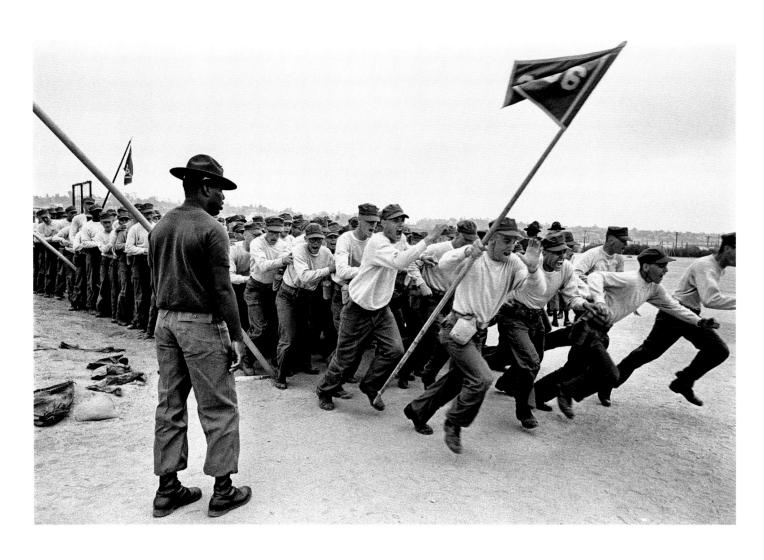

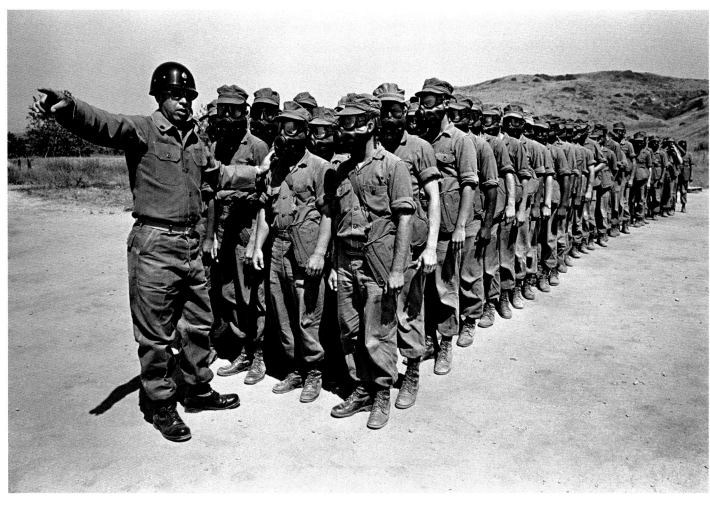

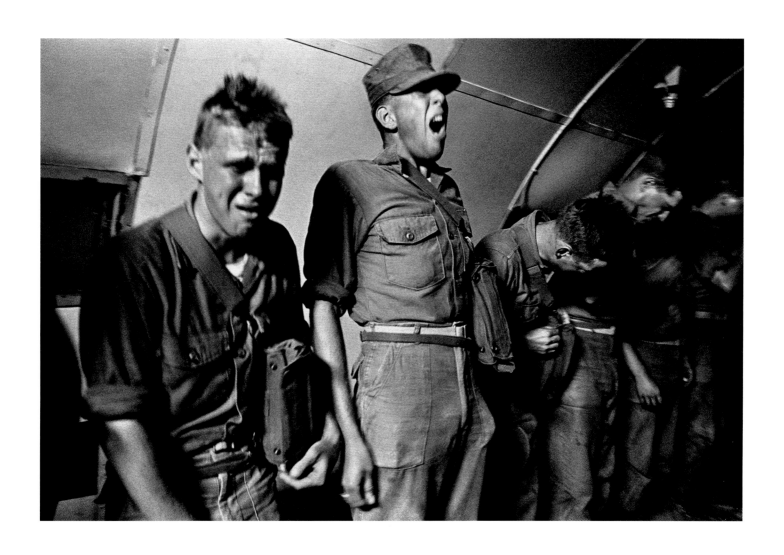

对页及上图

南加利福尼亚州美国海军陆战队，美国，1969

第 80—83 页

南加利福尼亚州嬉皮士，美国，1971

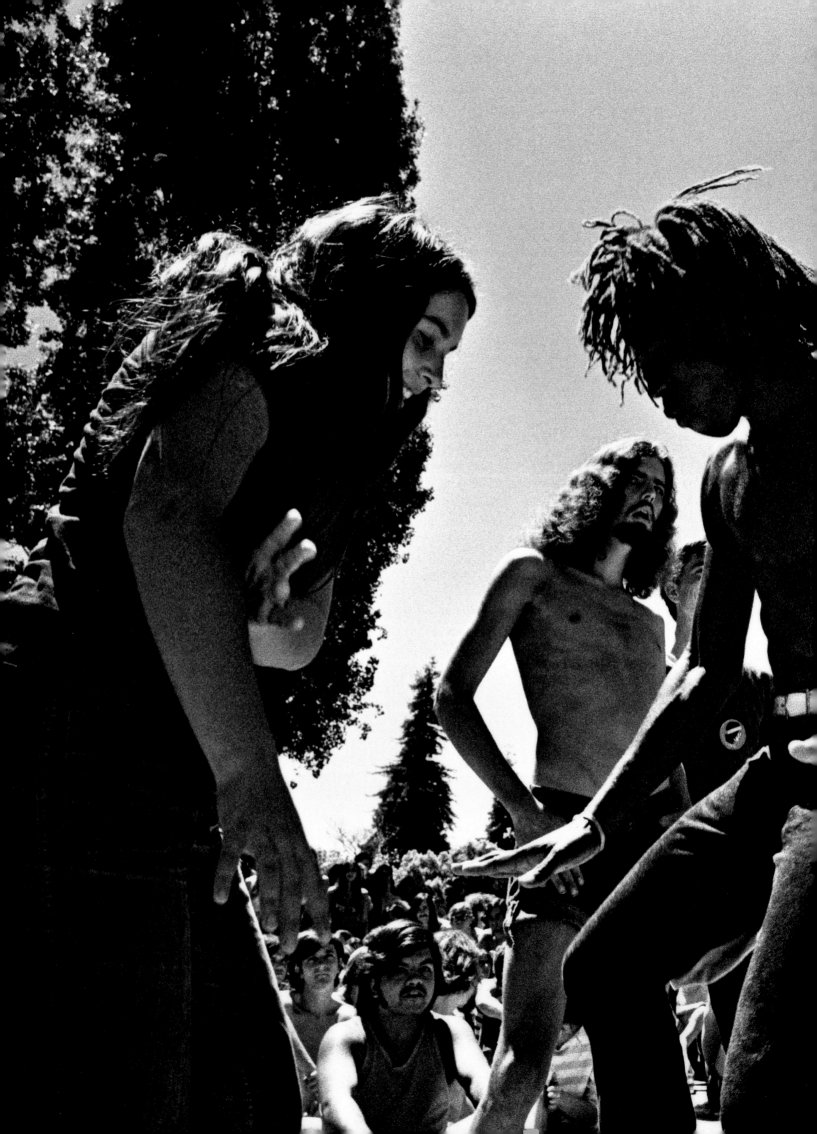

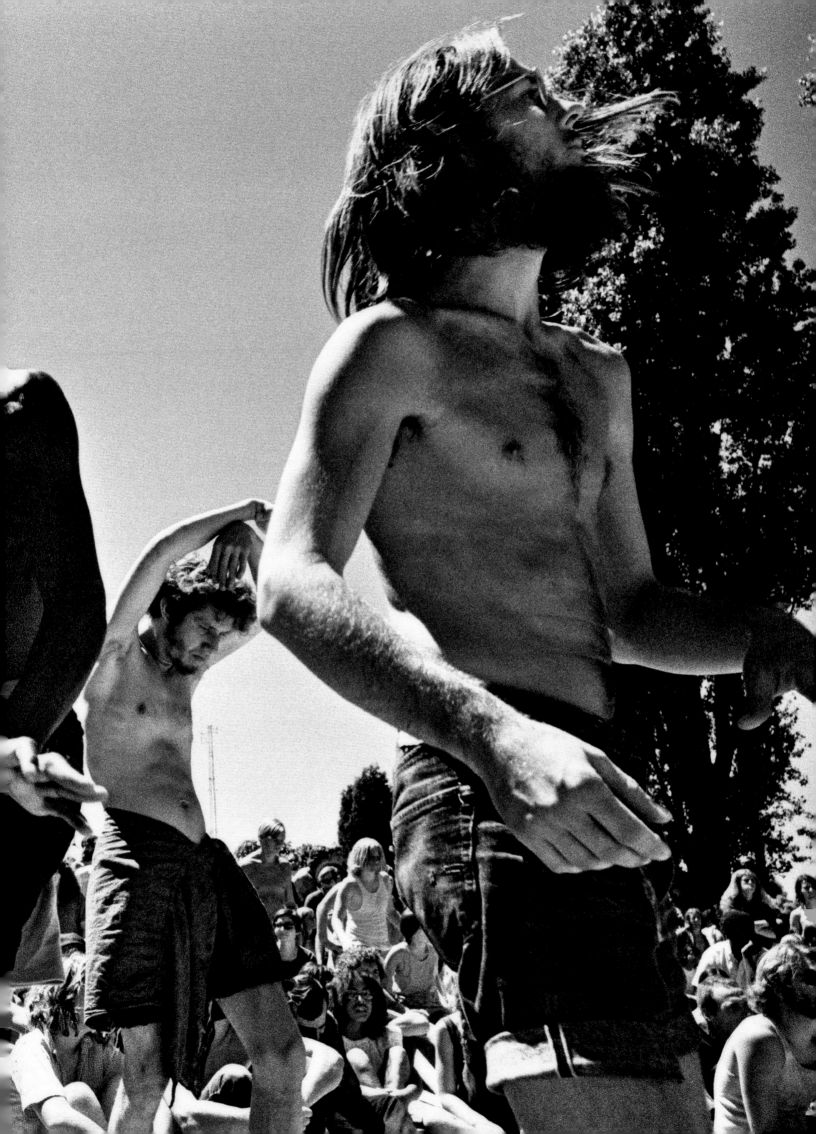

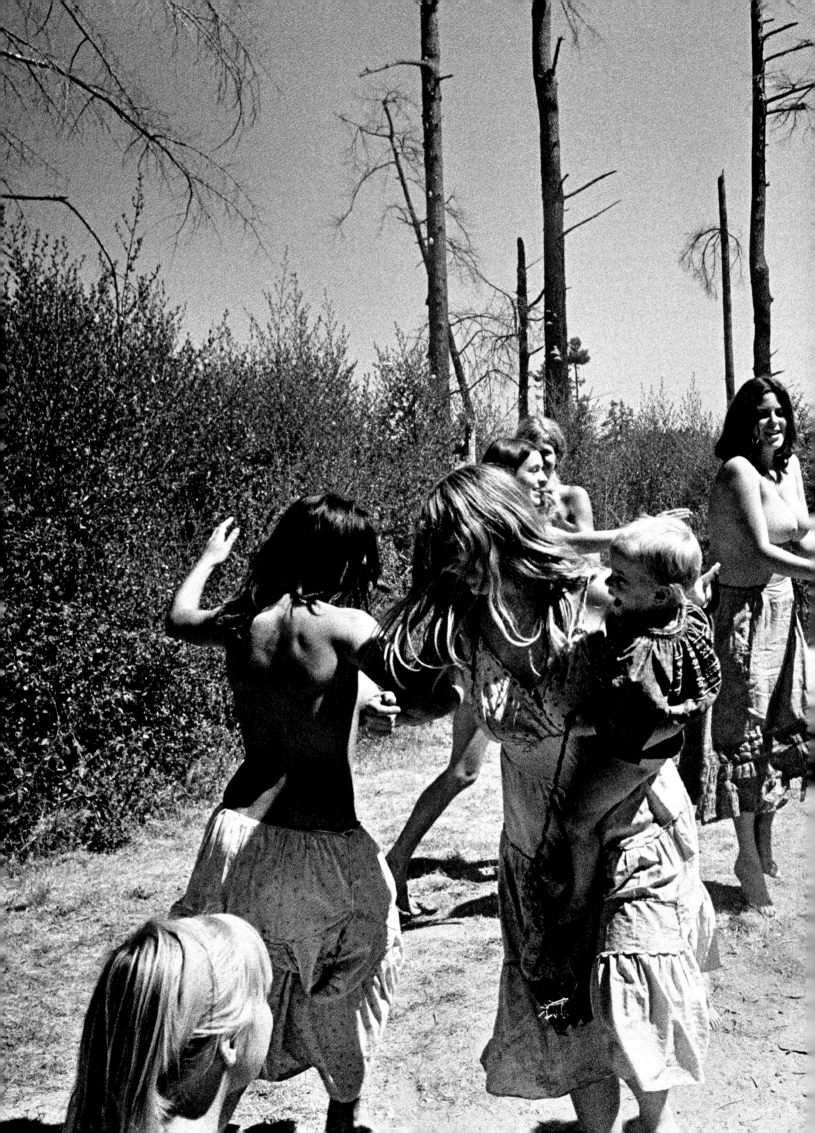

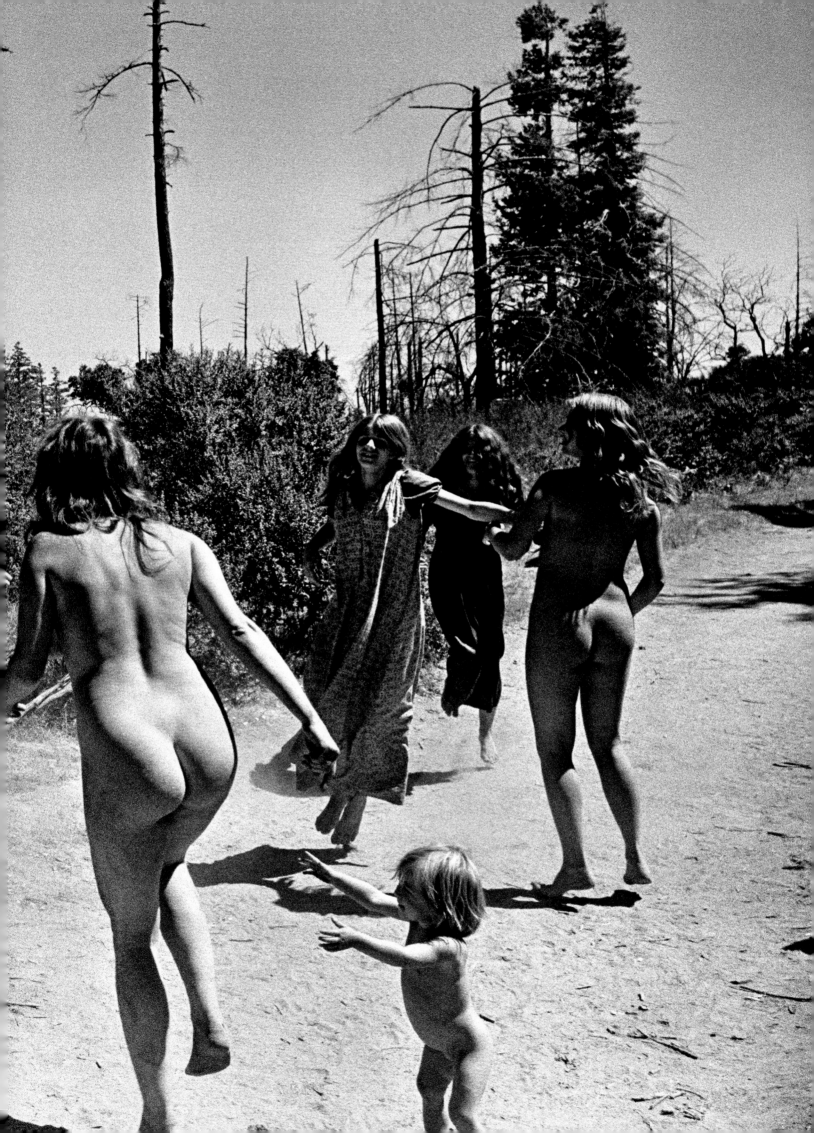

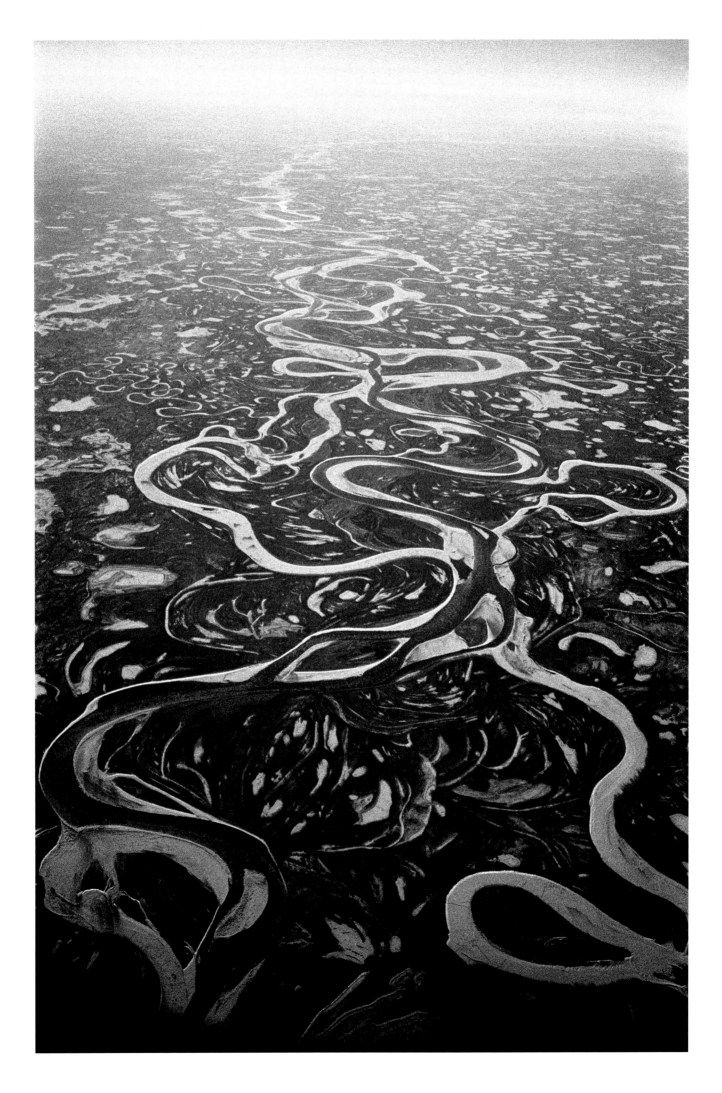

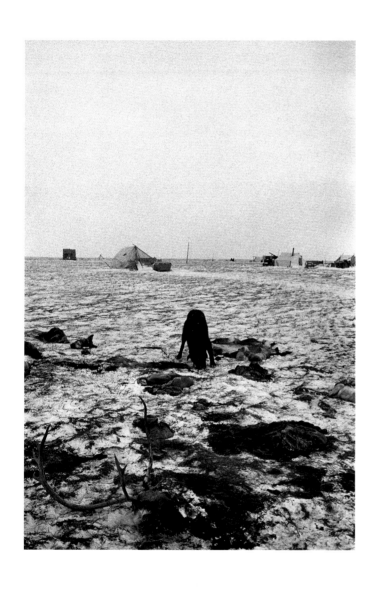

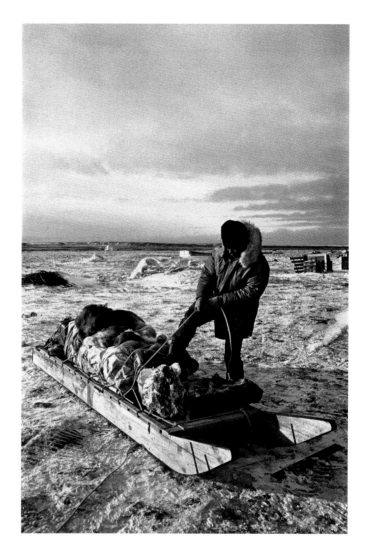

罗臼町，知床，北海道，日本，1961

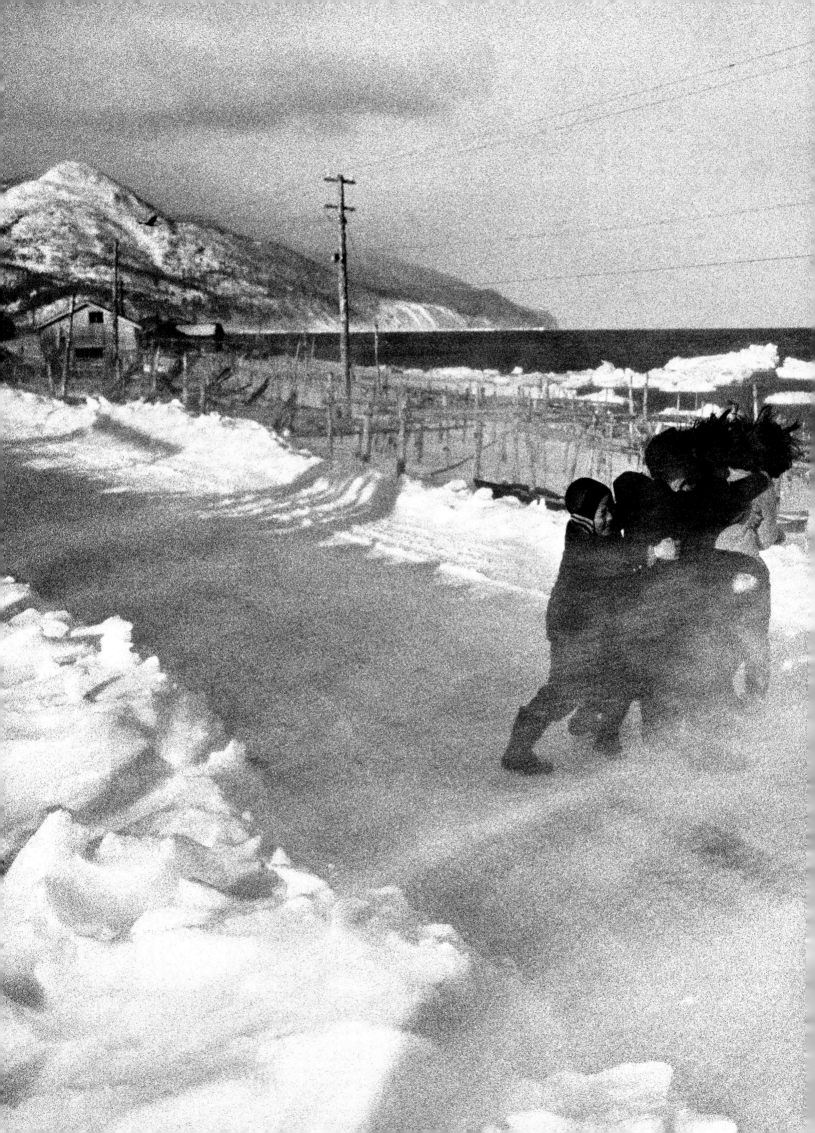

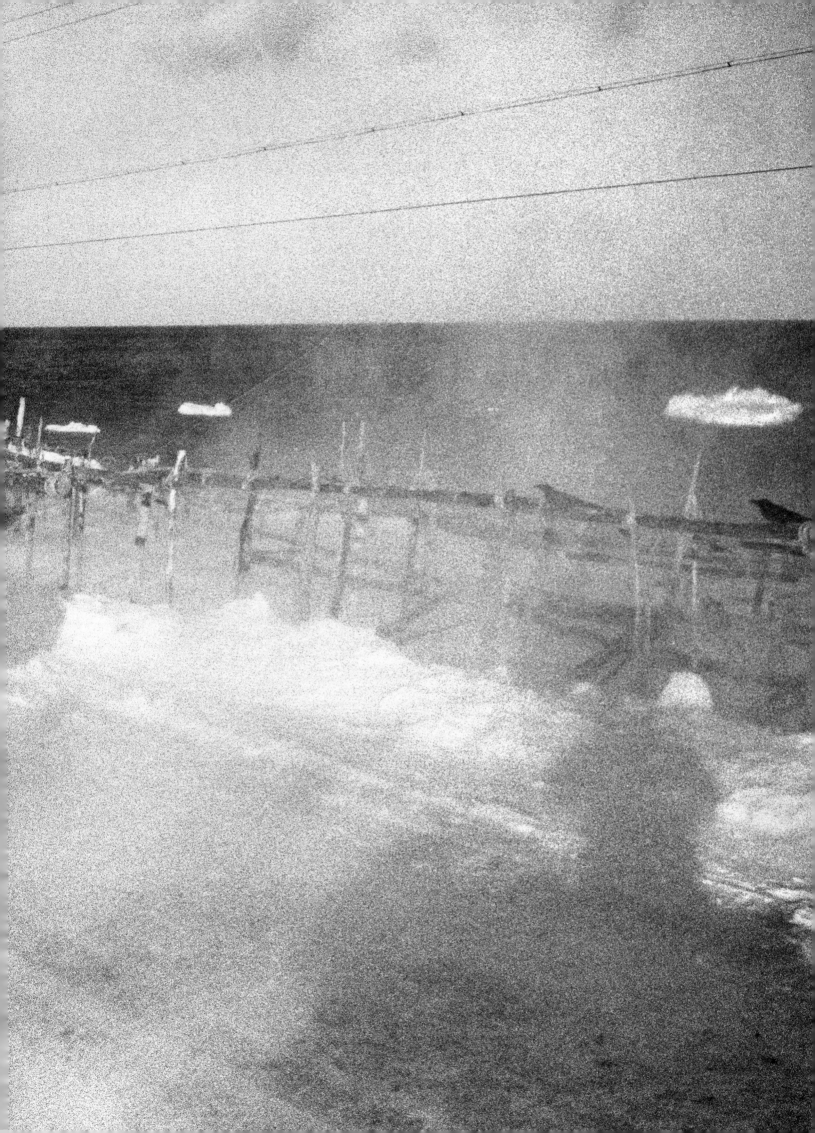

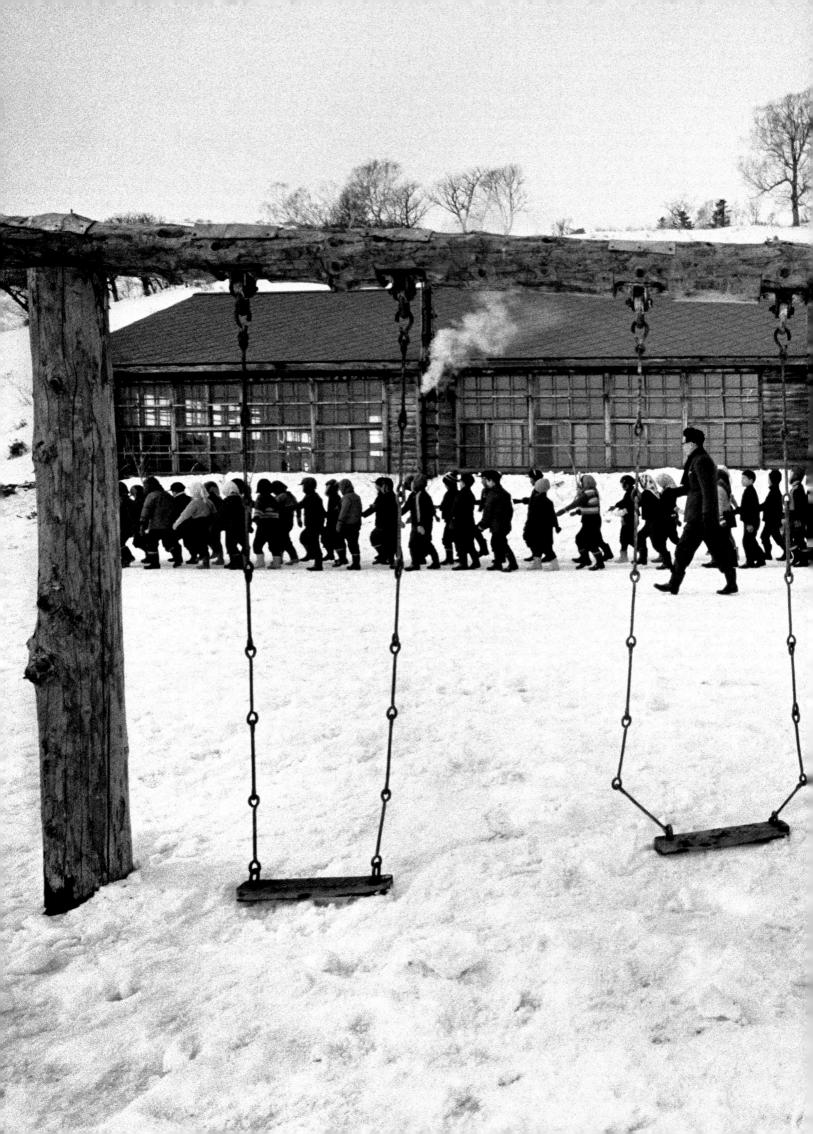

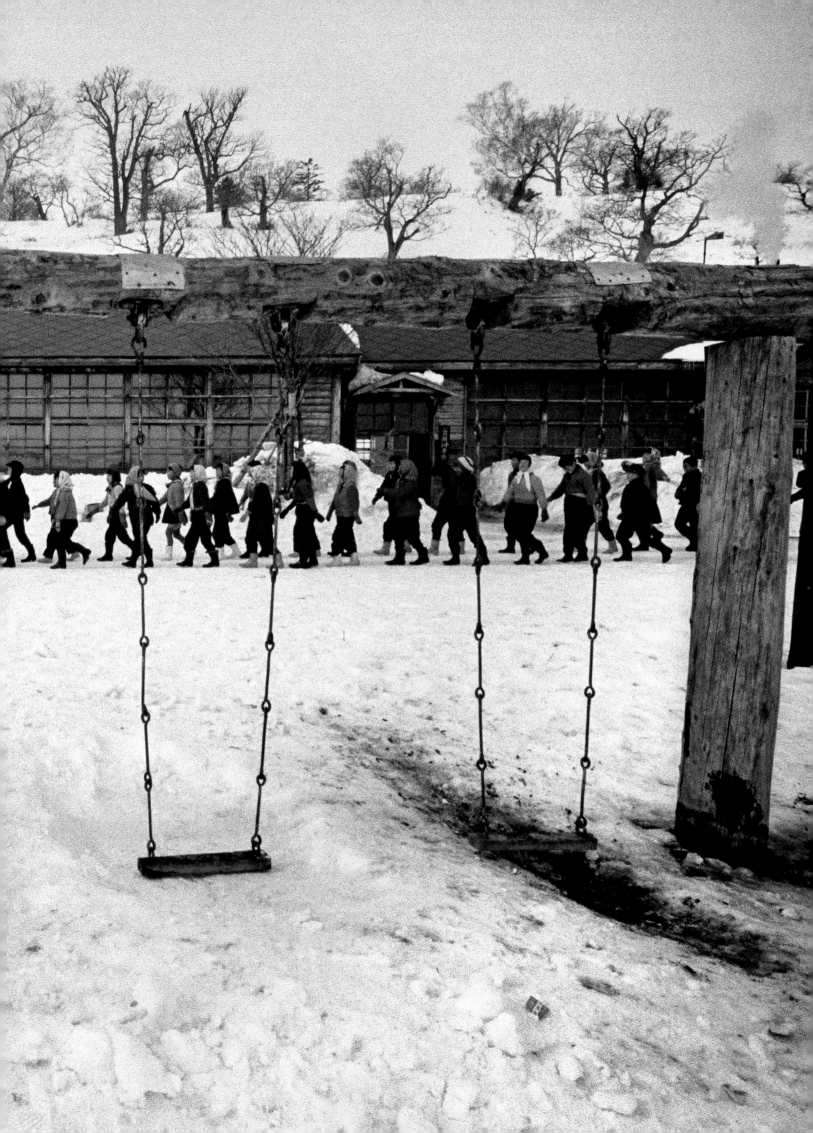

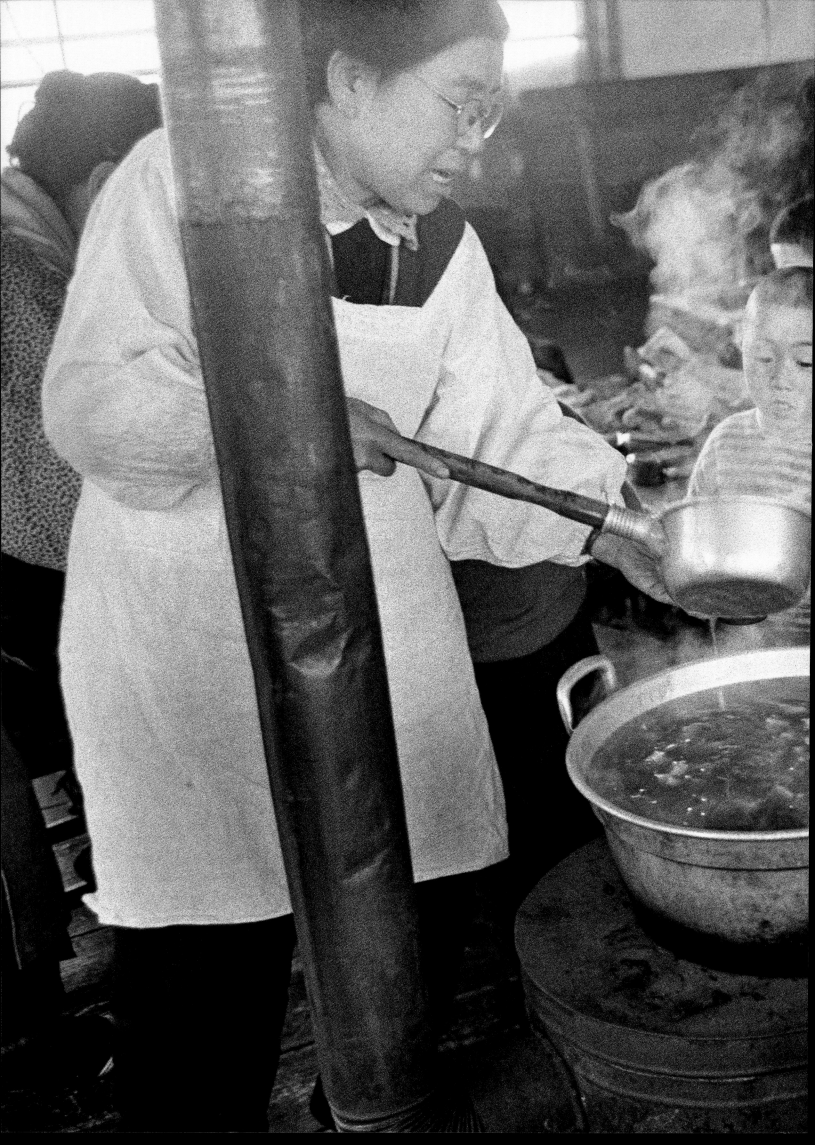

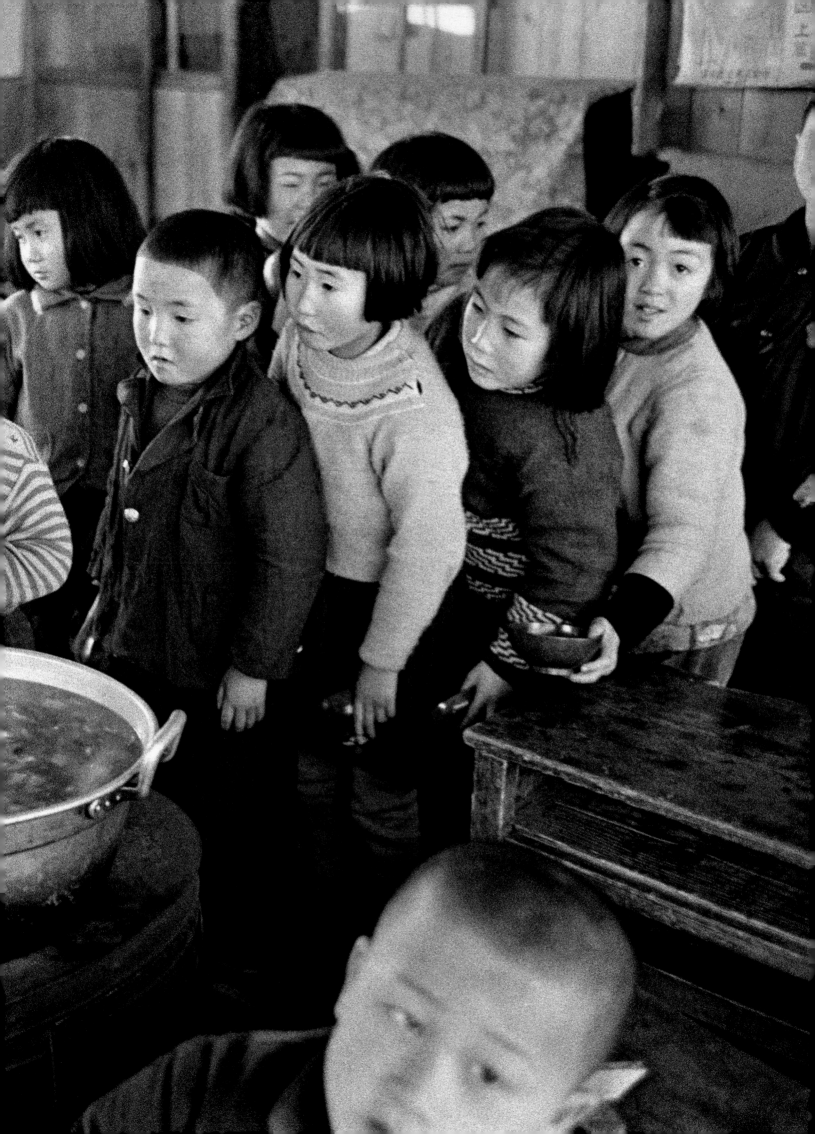

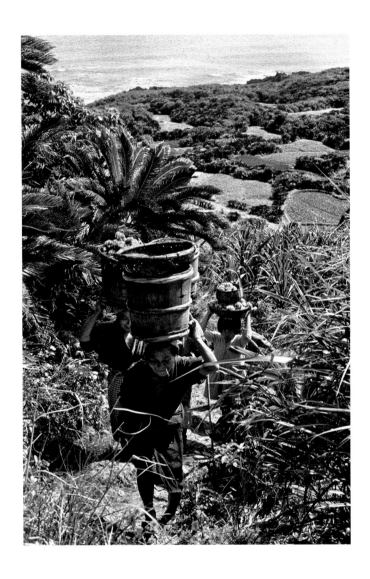
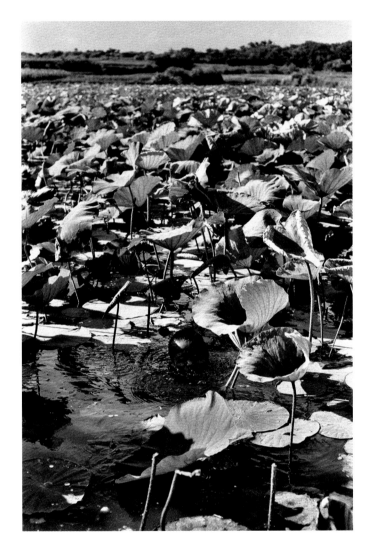

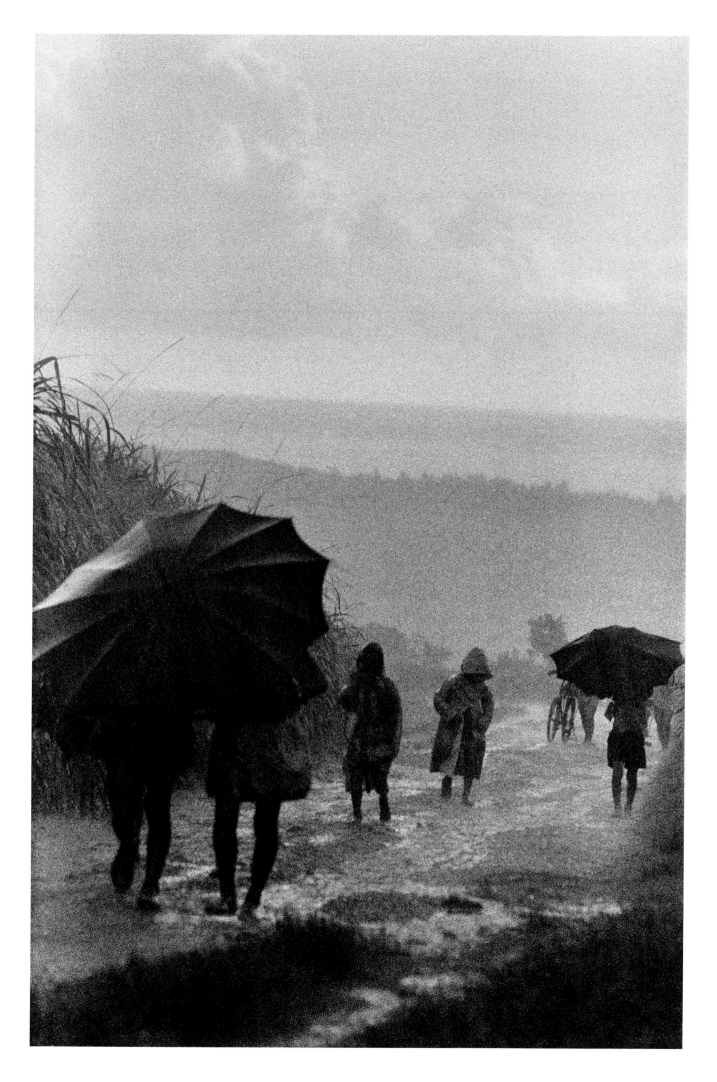

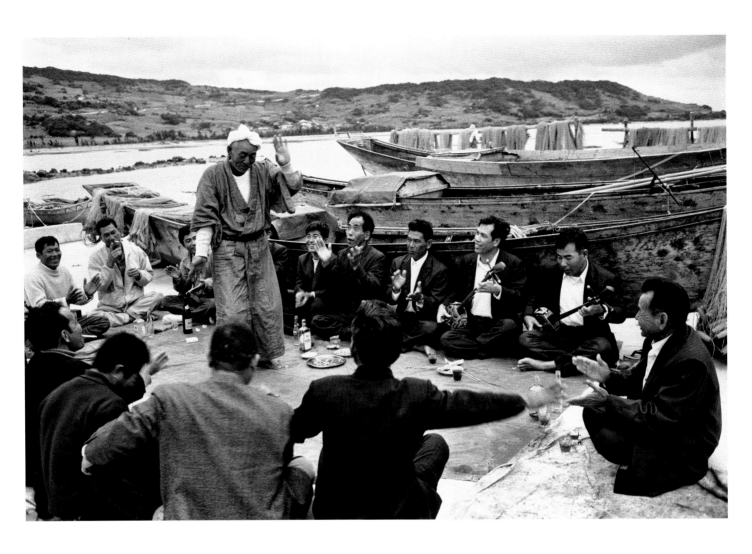
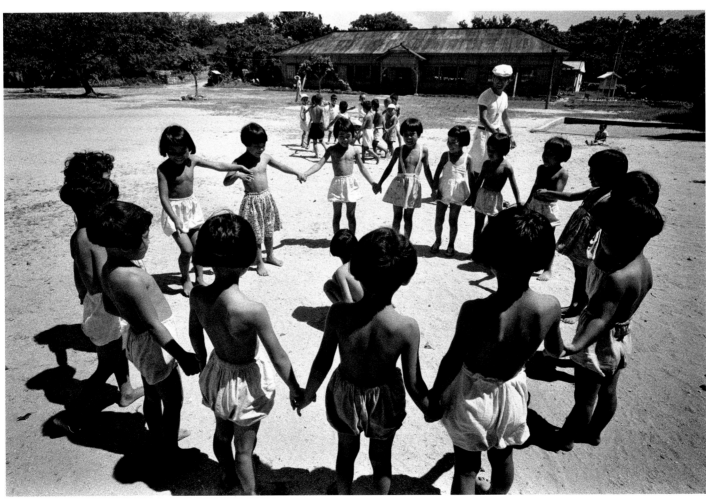

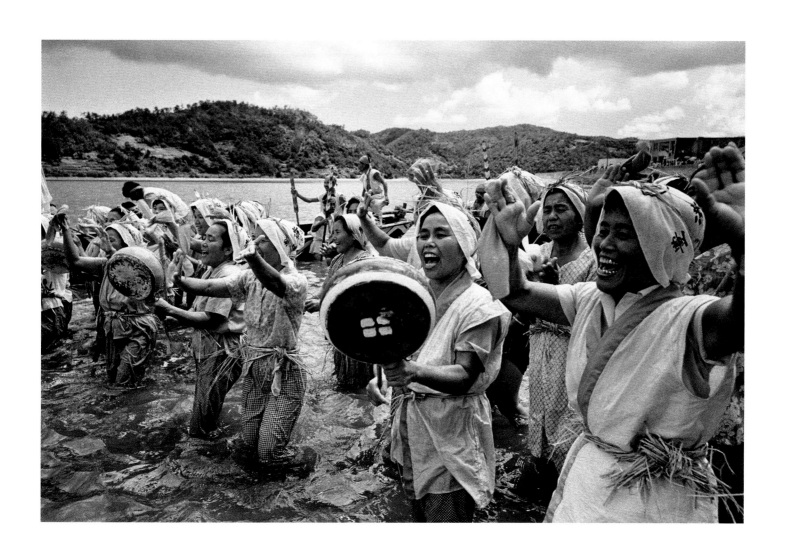

对页

冲绳，日本，1969

与论岛，鹿儿岛，日本，1961

上图及后跨页

冲绳，日本，1969

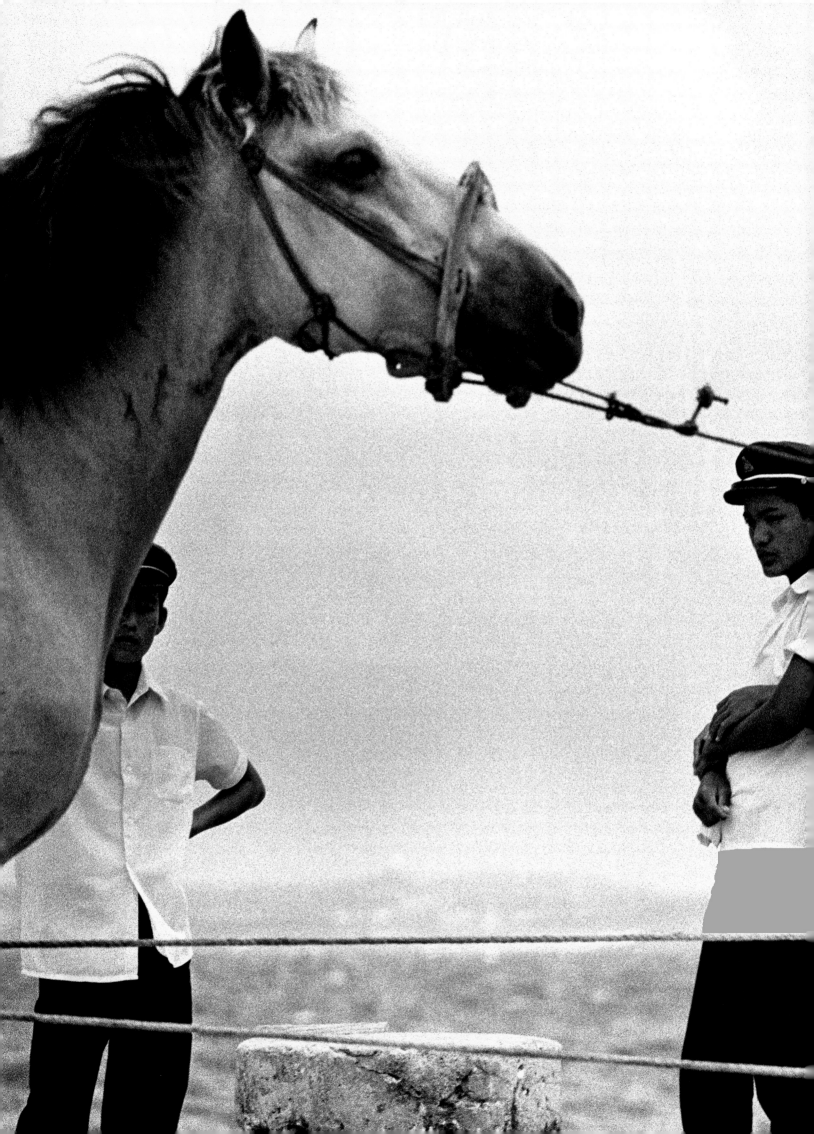

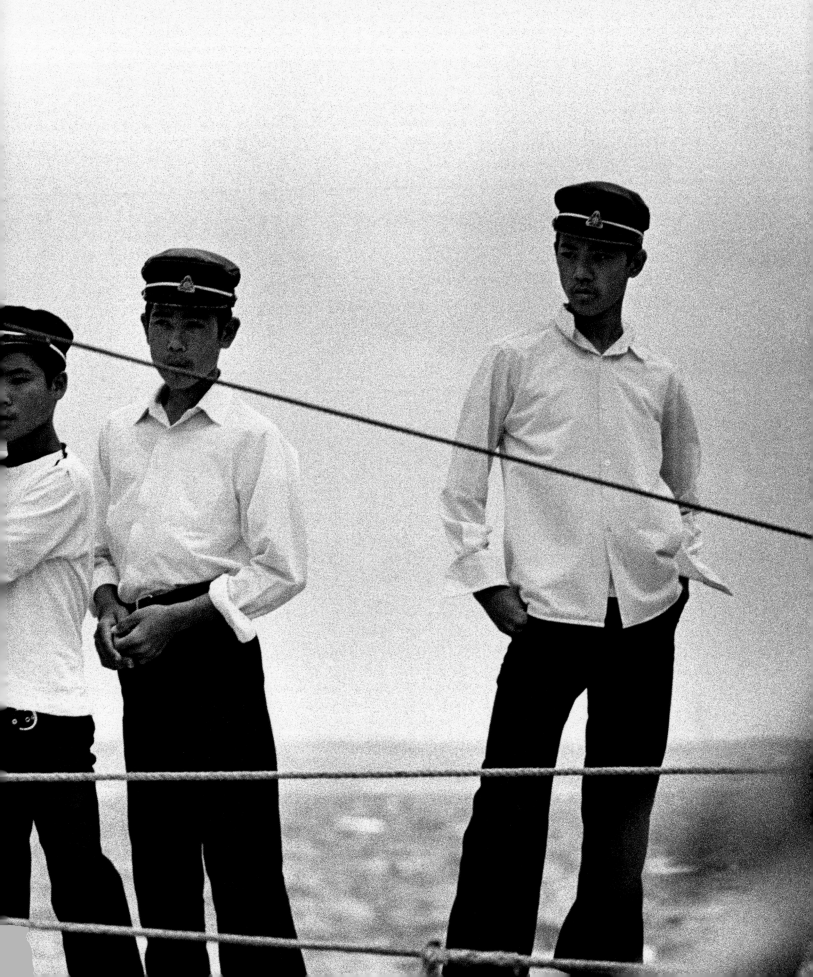

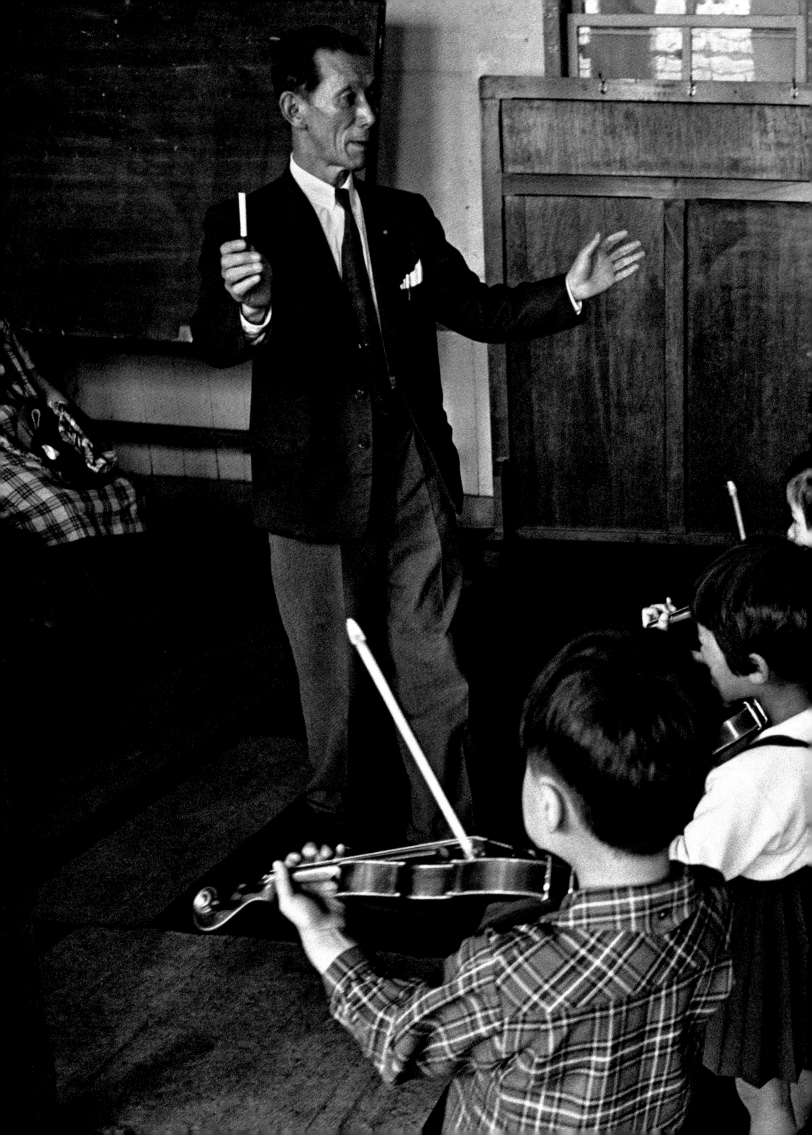

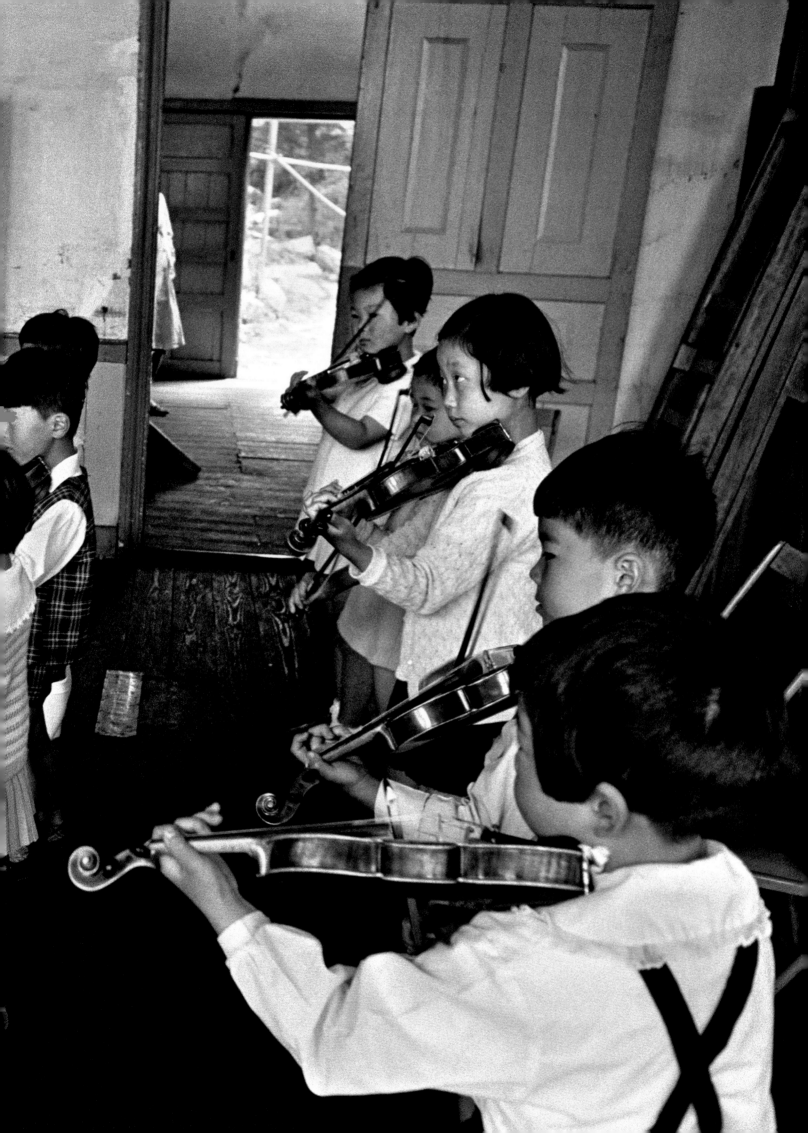

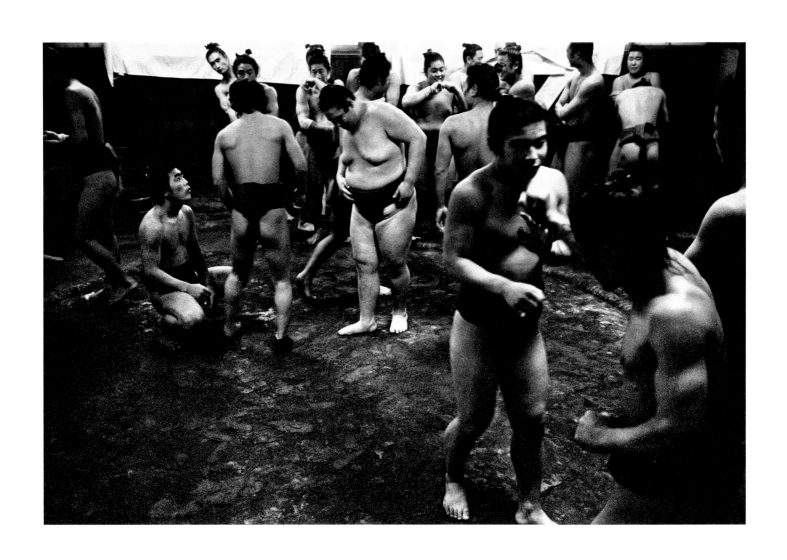

前跨页

铃木音乐教学法创始人铃木镇一和他的学生，松本，日本，1967

上图及对页

相扑，即日本传统摔跤运动，东京，日本，1967

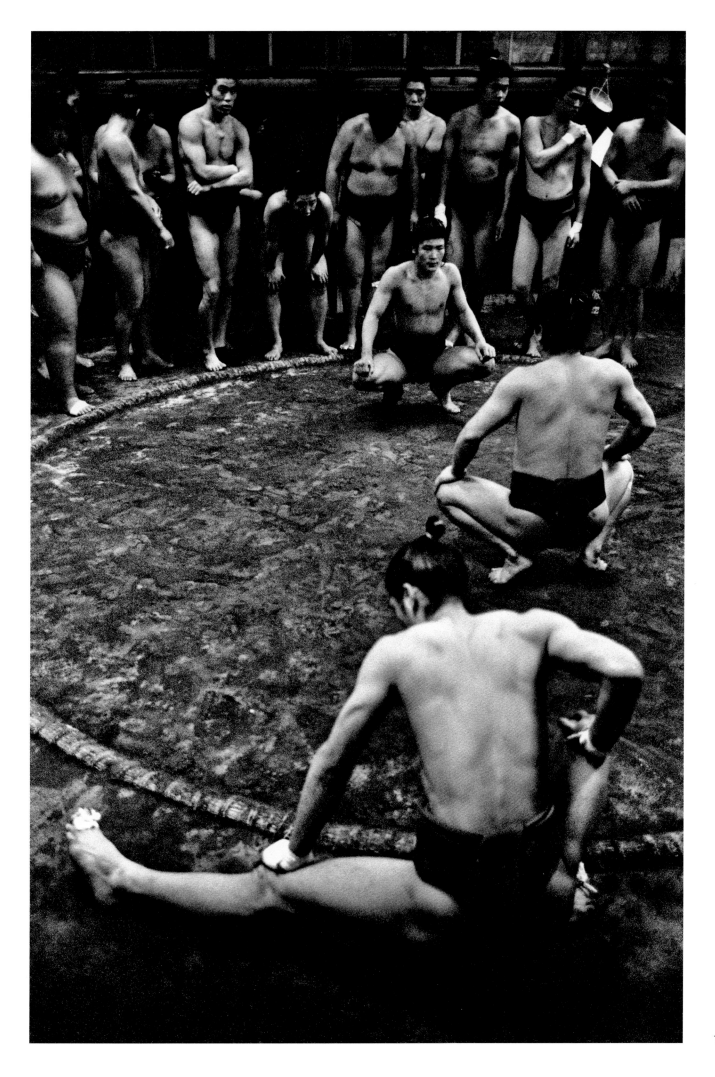

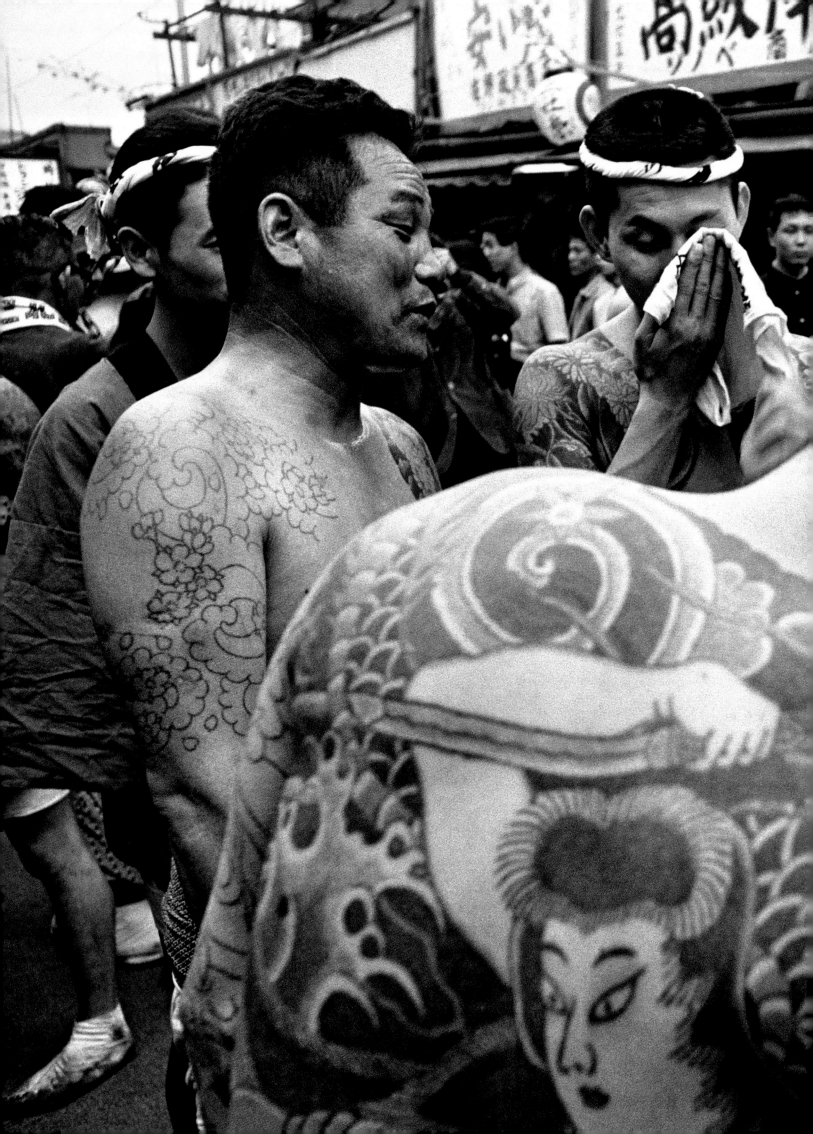

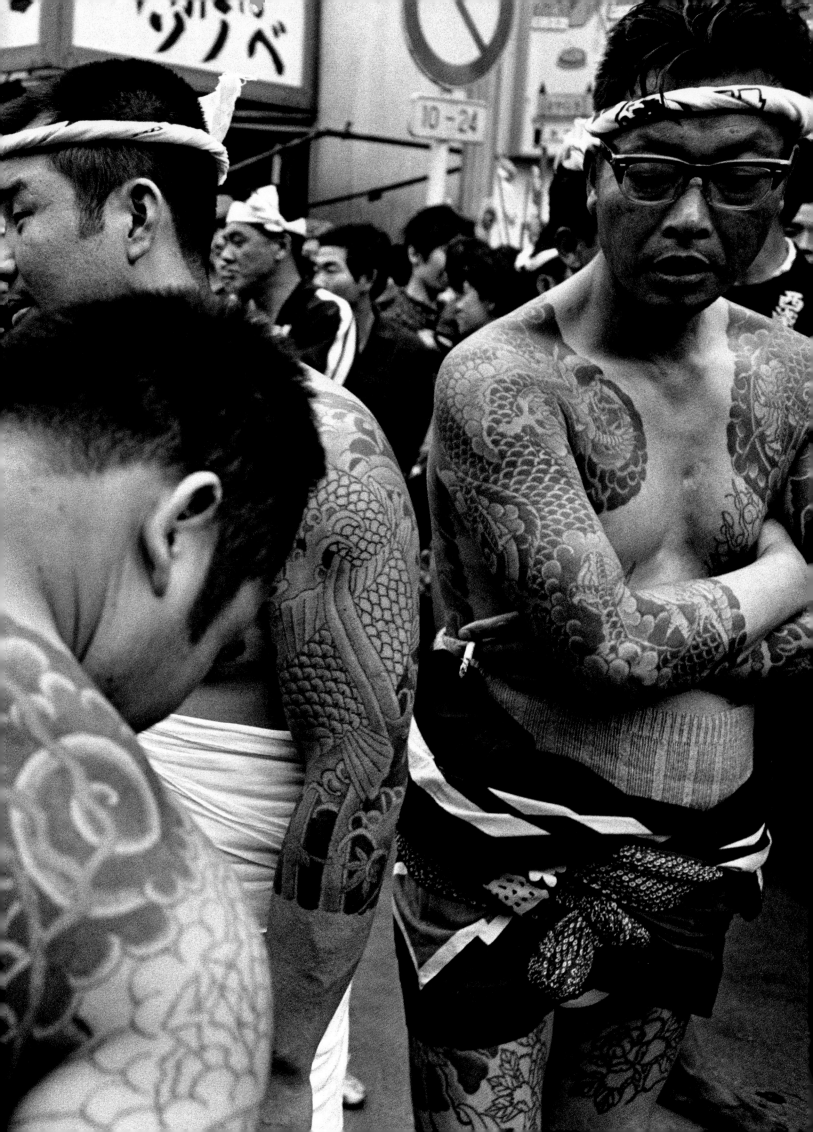

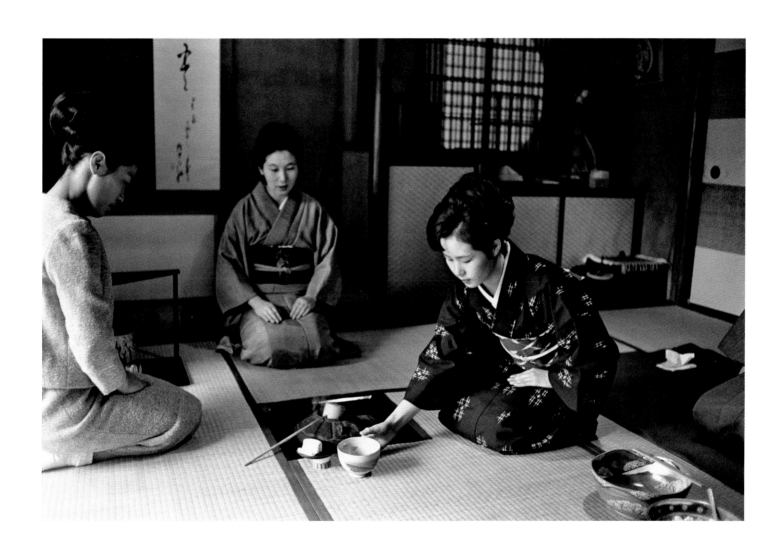

前跨页

浅草区三社祭参与者，东京，日本，1967

对页、上图，及后跨页

私立新娘学校（private bridal school），女士们为找到富有的丈夫
在此参加基础训练，神奈川，日本，1966

107

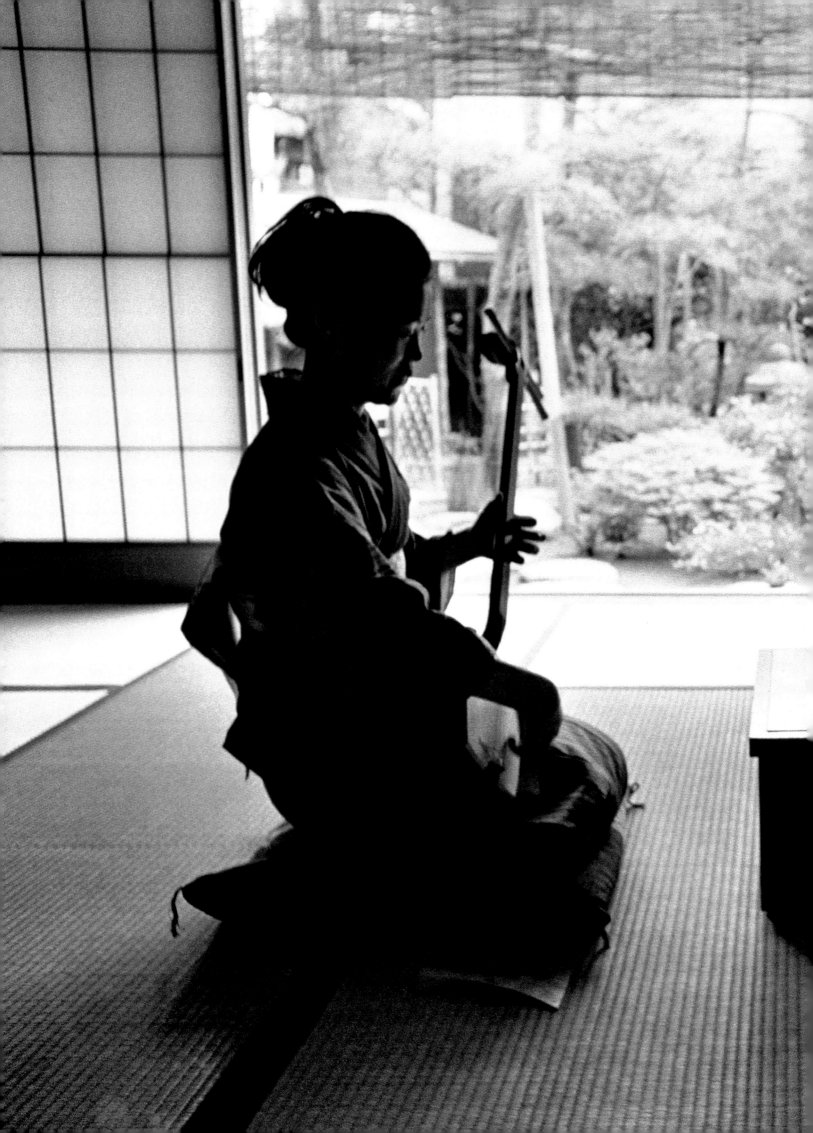

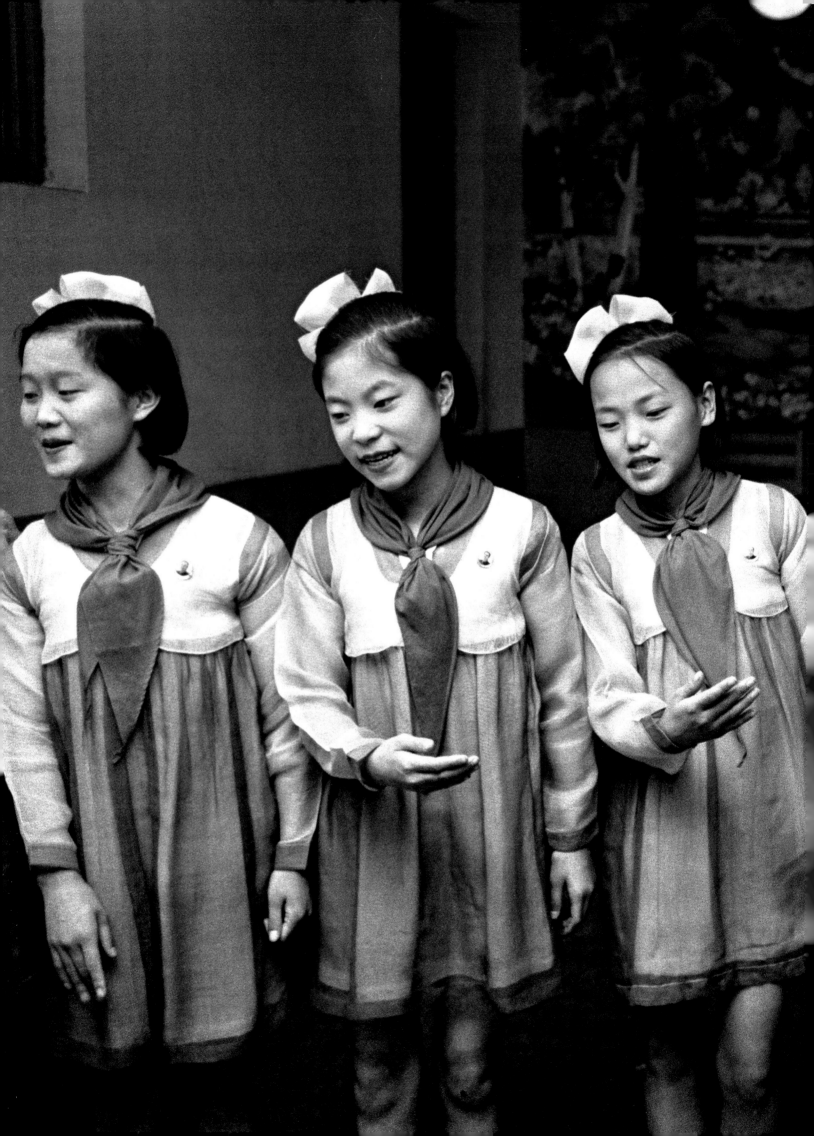

环球旅者

［上接第 20 页］

你是在什么情况下回日本的？

我愈加成功、开始更多旅行后，之前的女朋友已经去找别人了。我马上就回家了。然后发生了一件很棒的事。康奈尔·卡帕给我打电话："博二，你现在不忙吧？有空闲时间吗？""有啊。""我有个事想让你做。在东京组织一场'忧国忧民摄影师'（Concerned Photographer）展览怎么样？"这是他1967年在纽约做的一场重要展览，主要展出罗伯特·卡帕、安德烈·柯特兹、沃纳·比朔夫（Werner Bischof）、大卫·西蒙（David Seymour）、伦纳德·弗里德（Leonard Freed）和丹·韦纳（Dan Weiner）的作品。所以我就做了。我出身商人家庭，某种意义上，我本能地知道怎么筹钱，怎么跟百货商店的人交涉，我们就是在百货商店里举办这次展览。我从百货公司和不列颠百科全书出版公司那里筹了两万美元。我在日本冲洗了所有照片——除了安德烈的，那些在纽约完成。康奈尔和妻子伊迪也来了，还有安德烈。我们一起在希尔顿酒店度过了三个多星期。我甚至制作了一个一小时长的电视节目。结果，我竟然赚钱了！三千多美元！"康奈尔，我赚钱了。""噢，真的吗！你居然赚钱了？""是的！"他说："所以我们要怎么感谢你呢？"那时候一千美元可以买一张环游世界的经济舱机票，我要的就是这个。康奈尔说："当然了，没问题。"

有了那张机票，1968年我就做了一次八个月的环球之旅。我去了很多地方：中东、土耳其、印度、尼泊尔、缅甸，还有香港。那场旅行让我认识了自己。

之后，1969年，我在冲绳待了整整一年，那儿正处于占领期。因为我跟军方媒体的军官是朋友，他又是玛格南的铁杆粉丝，所以我拿到了特别拍摄许可。我为《世界》（World）杂志做了一个大型报道，那是一本影响力很大的自由期刊。我花了很多时间做这个报道，关注冲绳的两种共存的面孔——美裔冲绳人和当地冲绳人。我跟《世界》杂志的关系非常关键。他们开始出版我在美国那几年拍摄的系列报道：美国黑人、美国中部、美国白人、北美土著。接下来几年，他们又刊出了我在亚洲和欧洲拍摄的很多照片。我估计他们一共刊登了超过500页我的照片。后来整整一年，我直接为另一家杂志《中央公论》（Chuokoron）工作，在那里发表了关于12个亚洲国家首都的报道。

你回到日本，到亚洲其他地方旅行。那么你认为自己是一名摄影记者吗？

我不知道那是什么。我是一名摄影师。我作为一名摄影师环球旅行，不是作为一名记者。我想尽可能地经历更多地方。是的，主要是去捕捉信息，但更重要的，是去感动人们。我不太会用语言表达这些。这就是为什么我选择用照片交流。

但你不是靠执行拍摄任务，或者卖作品给《世界》和《中央公论》来谋生吗？

那都不是真正意义上的拍摄任务。我先拍摄，然后跟他们谈我正在做的内容，最后他们再刊出我的照片。

玛格南有给你分派任务，让你四处奔波吗？

没有，大部分时间我做自己的。加入玛格南时，我告诉自己："我永远不会跟任何一个工作室要工作。但如果有人给我提供工作，如果有报酬，而我又做得了，我就会接受——即使只有一分钱——我永远，永远不会拒绝一份工作。"这是我的原则。别的摄影师跟巴黎分部或纽约分部的工作人员密切合作，但我保持相当的独立和疏离。

从美国回东京后，你的拍摄主题变得很多样。那1970年，你怎么会跑去戈兰高地（Golan Heights）呢？

为什么不？我想走遍世界，而那是一个很天然的地方。我的玛格南同事米夏·巴阿姆（Micha Bar-Am）邀请我同去，我也想去看看。我周游了圣经的土地，加利利海、死海和耶路撒冷。还去了黎巴嫩、约旦和塞浦路斯。从这些地方我学到了很多。

这个时期你就四处漫游，没有什么宏大计划？

我的计划就是四处漫游！最后我到了越南，拍摄西贡。那是一次非常重要的经历，对我来说是一个转折点。此前我就去过越南，1972年，待了一个月。那时候玛格南跟巴阿姆有一个拍摄计划，我们有很多免费机票。勒内·布里说："博二，你应该去越南瞧瞧，越南南部。"于是我去了。我见到了唐·麦卡林（Don McCullin）。我们住在同一家旅馆。他问我："你之前去过战争前线吗？""没有，我是一个胆小的摄影师，不是狂热派！""我要带你去前线。"他说。我们一直在西贡周边走，住在一个法国人开的小旅馆。他带我去了两处前线。

我完全不知所措，但他清楚正在发生的一切。他能分辨射出去的子弹和射进来的子弹。他跟我说："博二，记住这点。如果你觉察到危险，要相信自己的直觉，你的直觉是对的。"那里有很多散兵坑。他清清楚楚地告诉我："你一觉察到危险，就潜入最近的散兵坑，里面有谁在都没关系，迅速进去就对了！"没有比他更好的向导了。

你看到战争场面了吗？

看到了。但我直到1975年再回去时才去拍摄了战争场面。

［下接第 226 页］

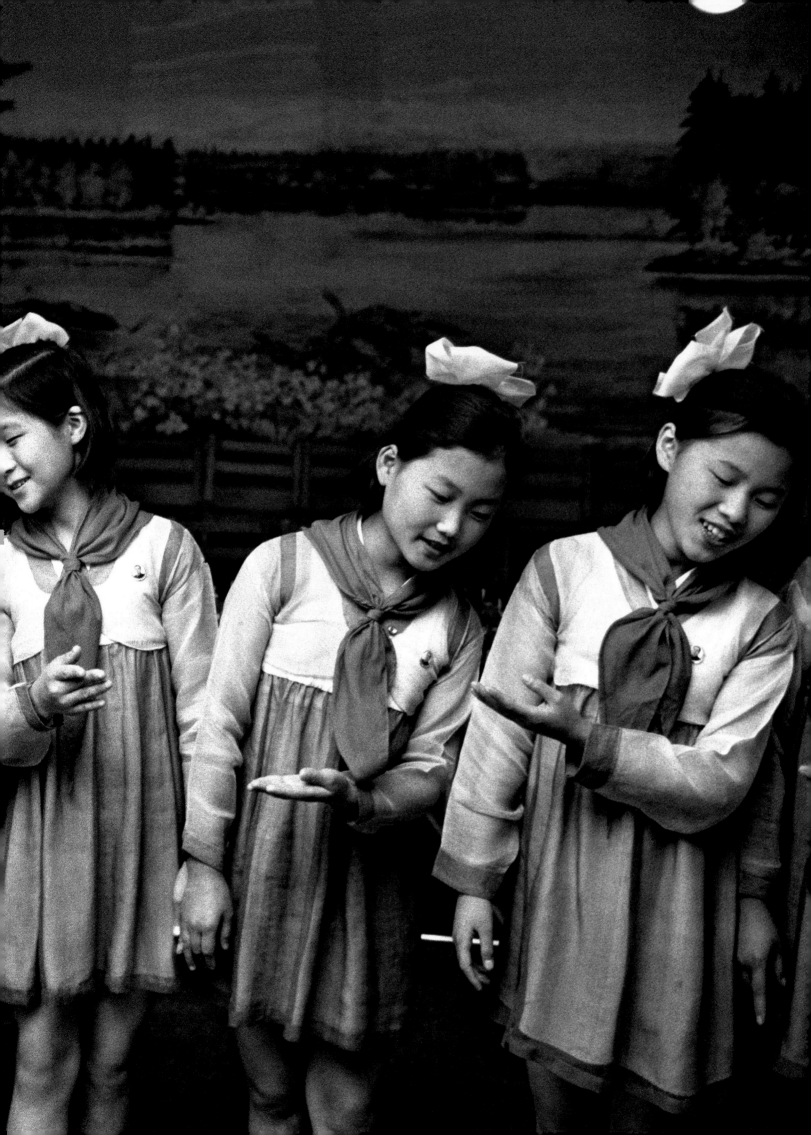

平壤，朝鲜，1978

对页

瓦拉纳西，印度，1968

114

平壤，朝鲜，1978

对页

第 110、113 页

平壤，朝鲜，1978

对页

114 瓦拉纳西，印度，1968

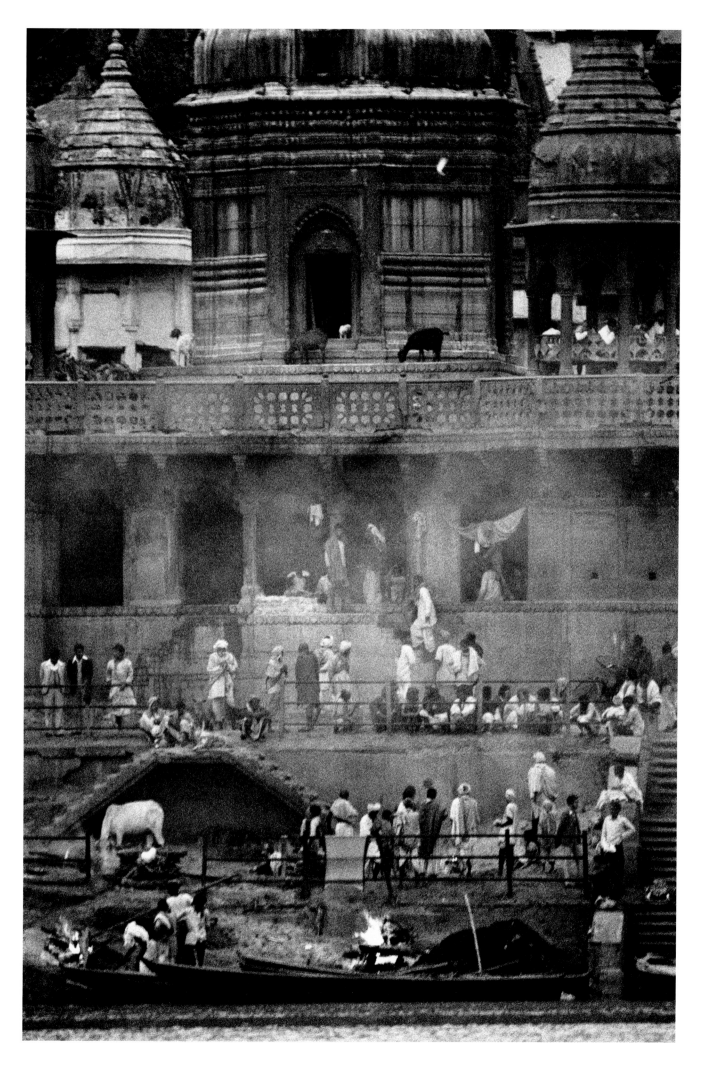

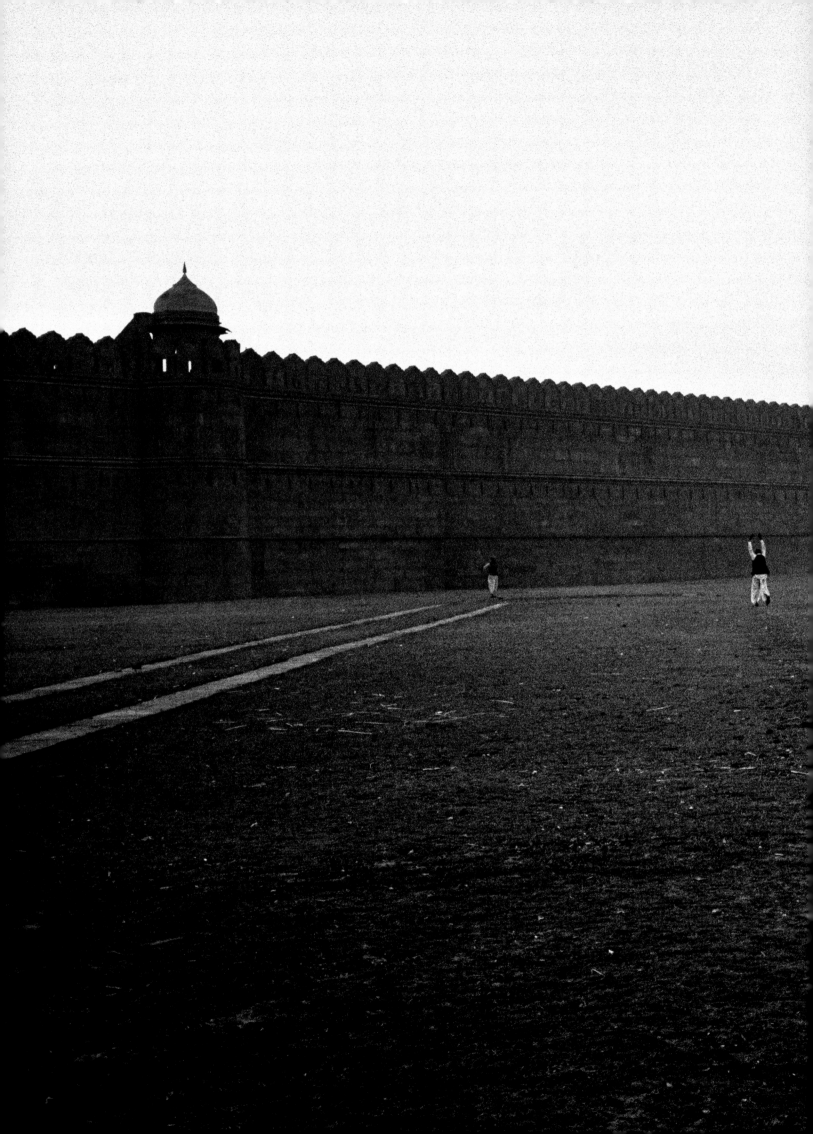

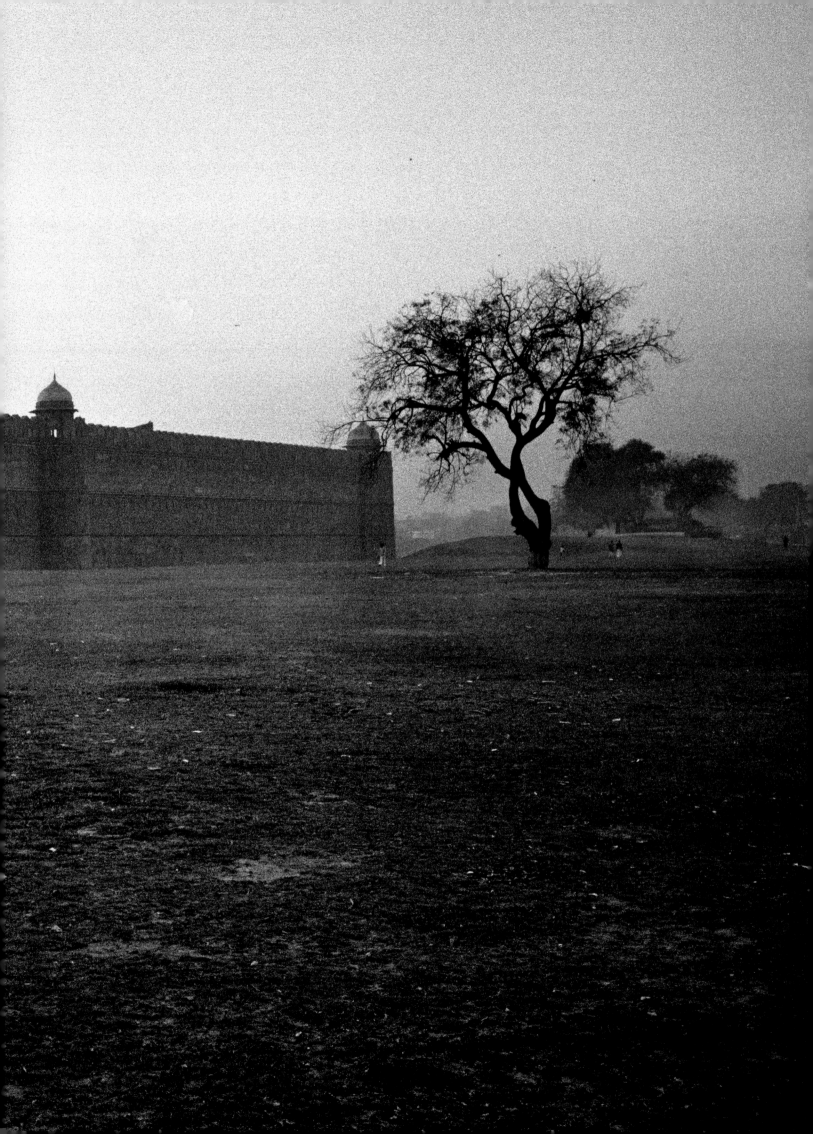

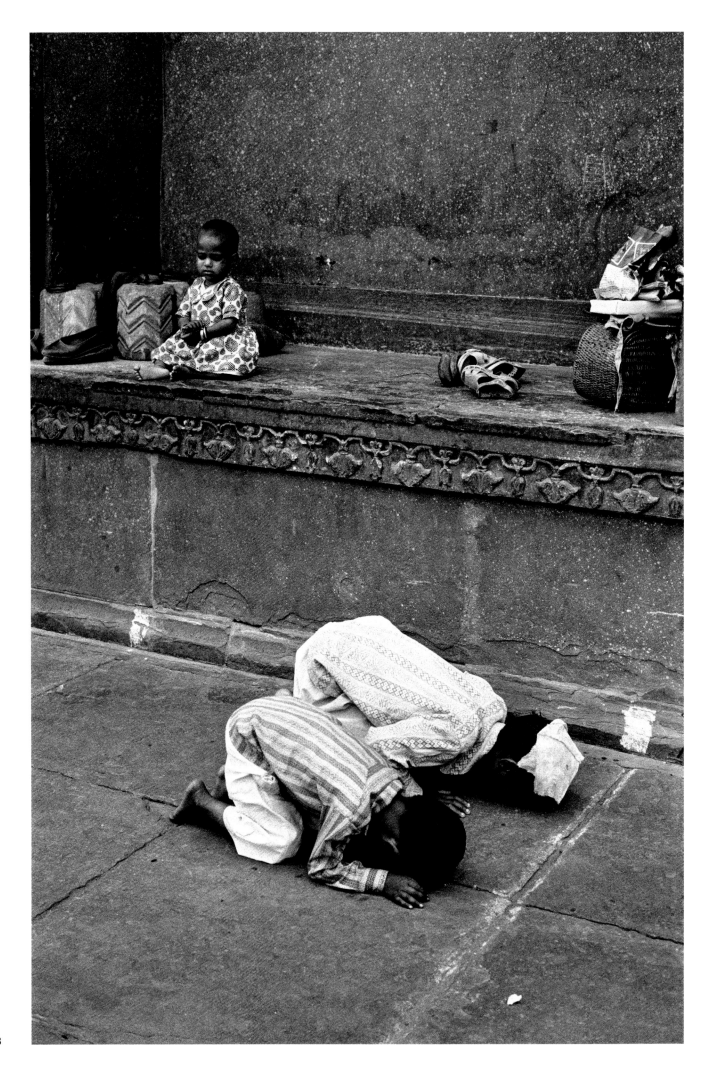

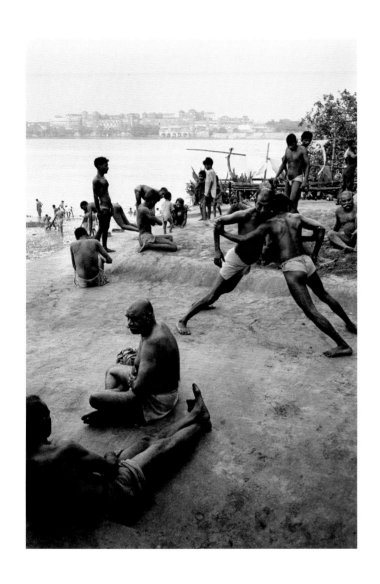

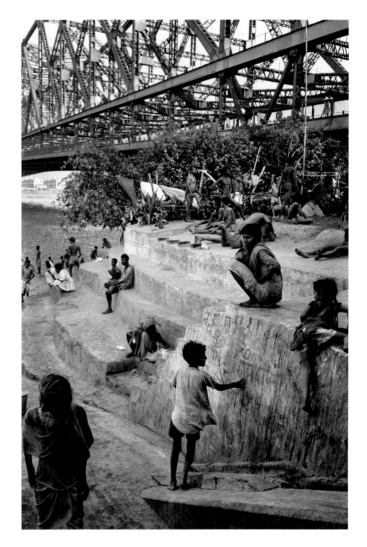

前跨页

红堡，德里，印度，1976

对页

德里，印度，1976

上图

加尔各答，印度，1970

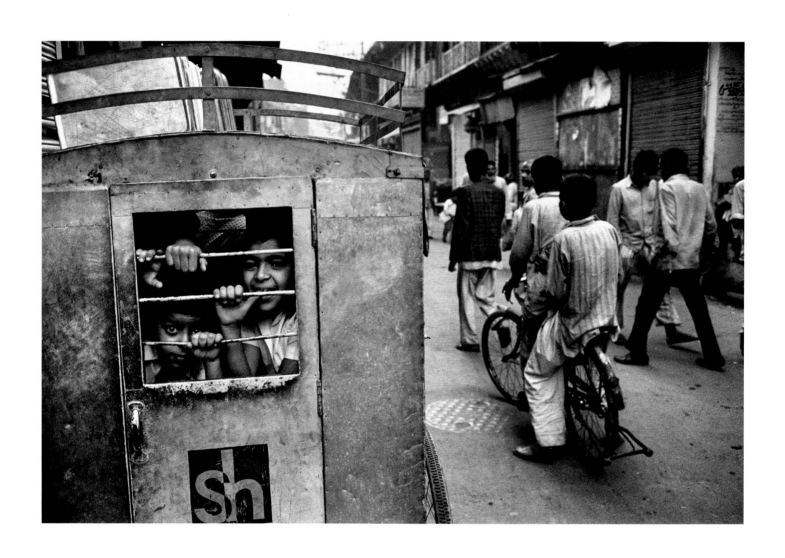

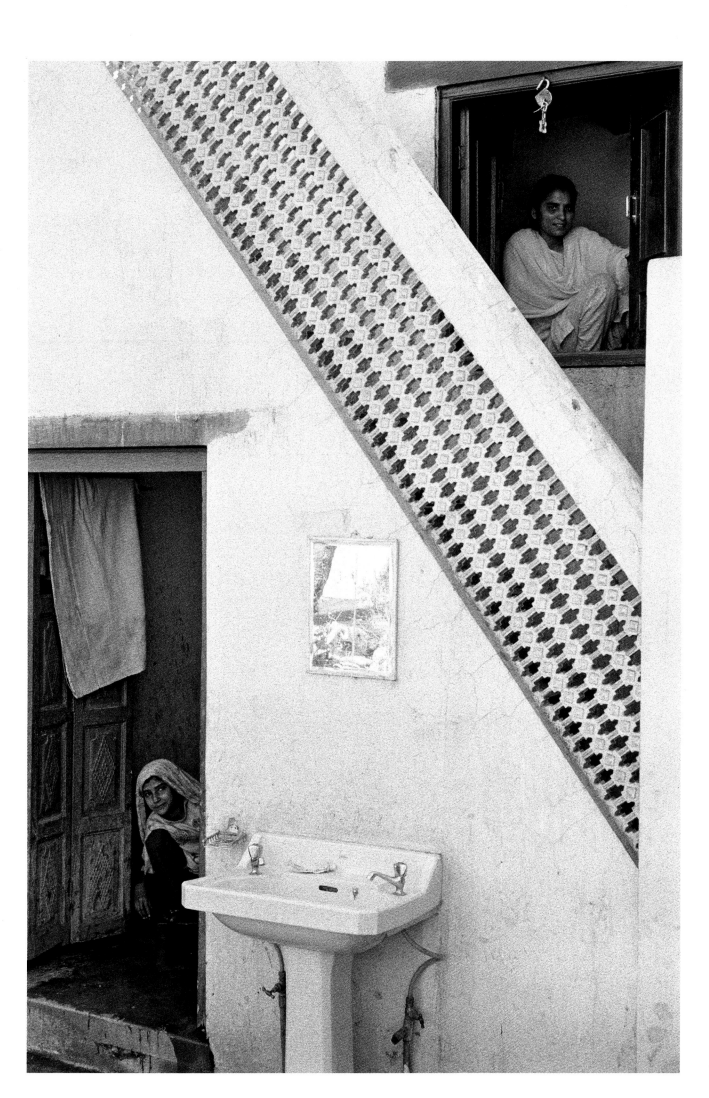

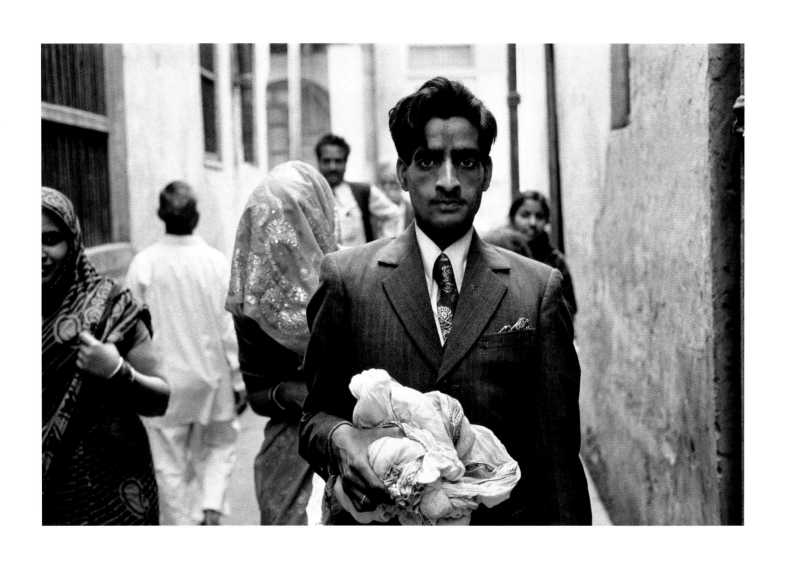

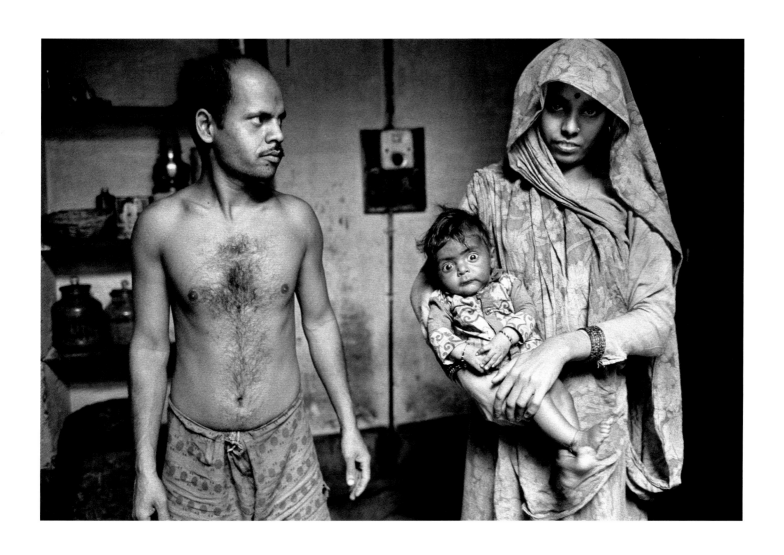

对页及后跨页

达卡，孟加拉国，1968

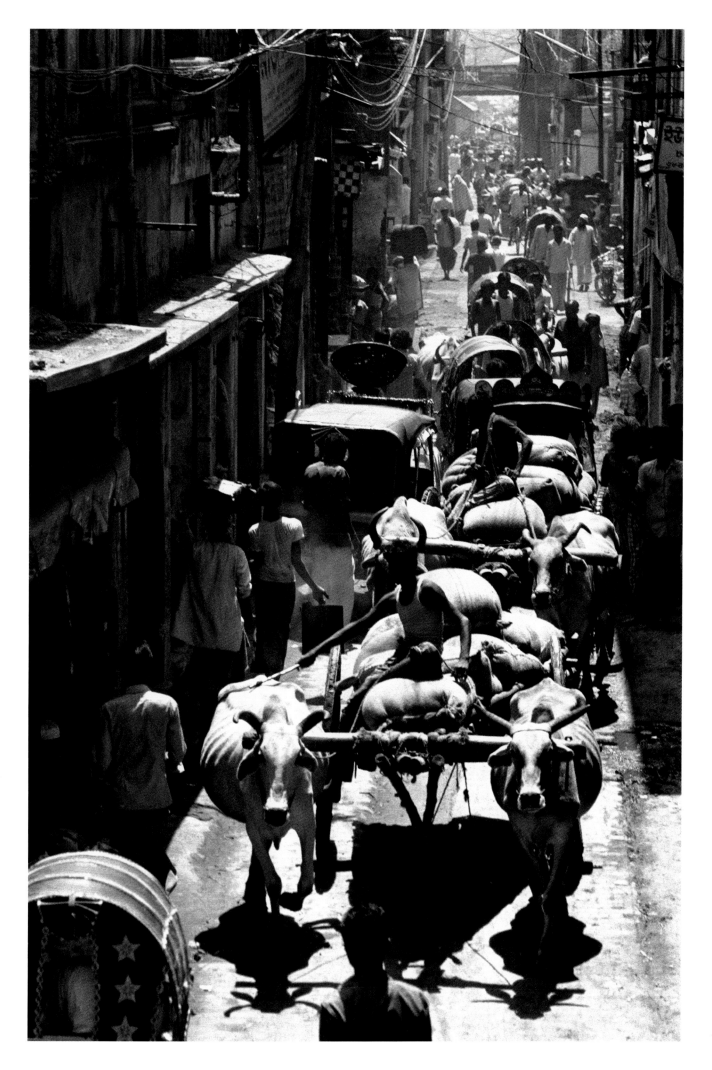

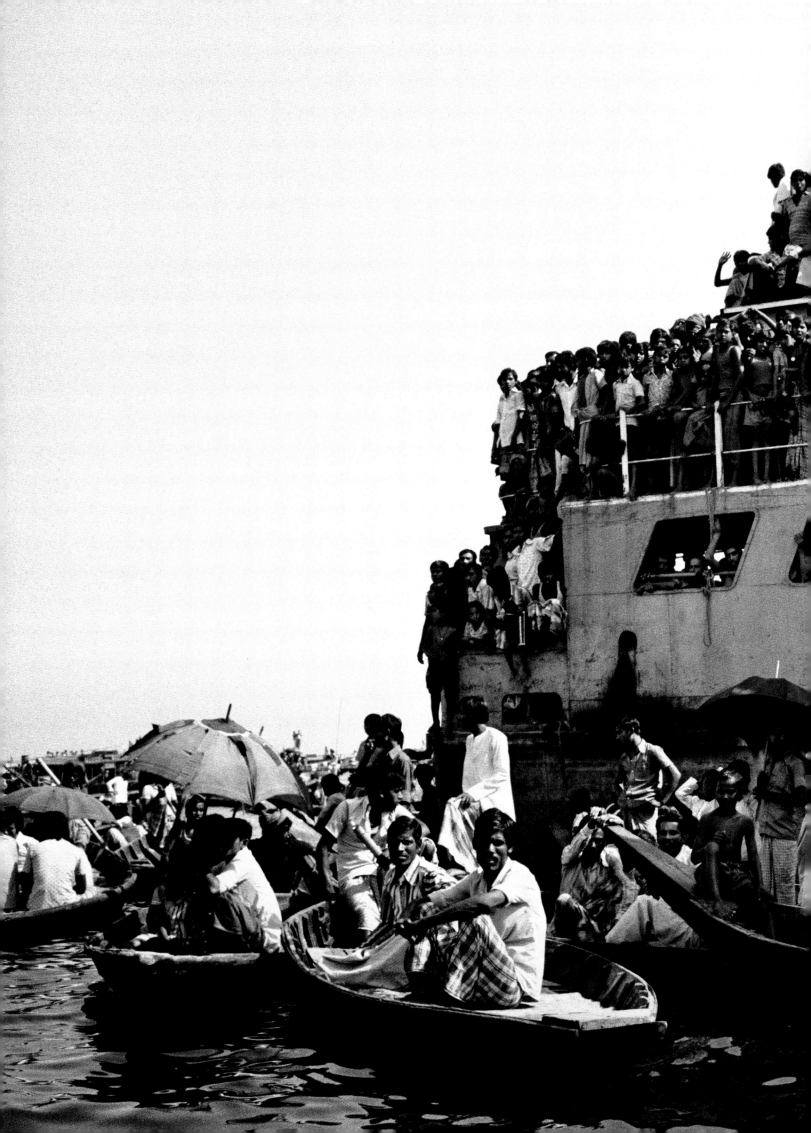

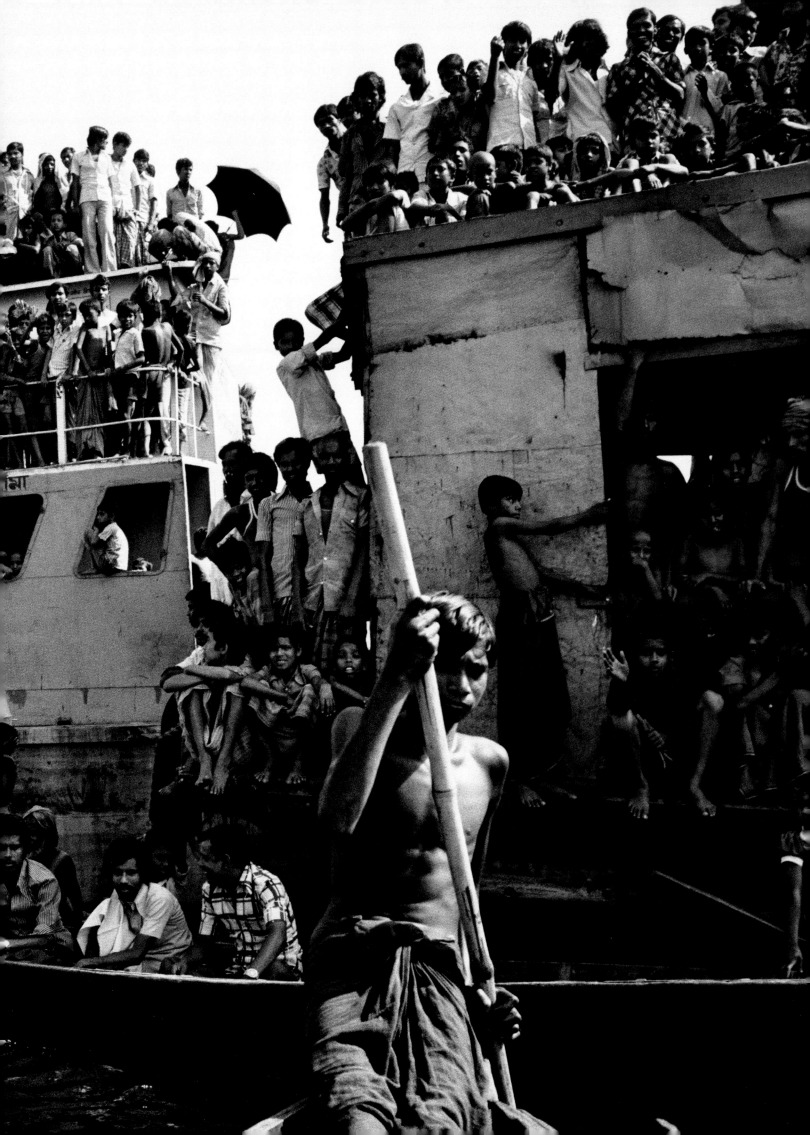

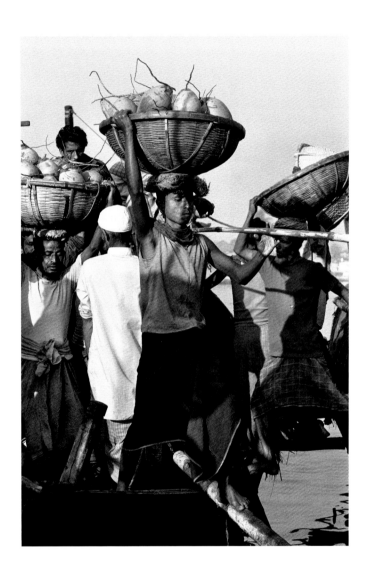

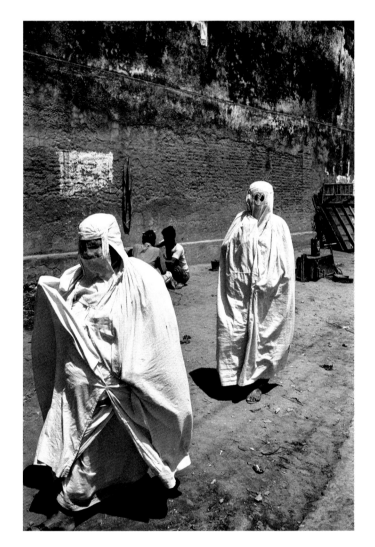

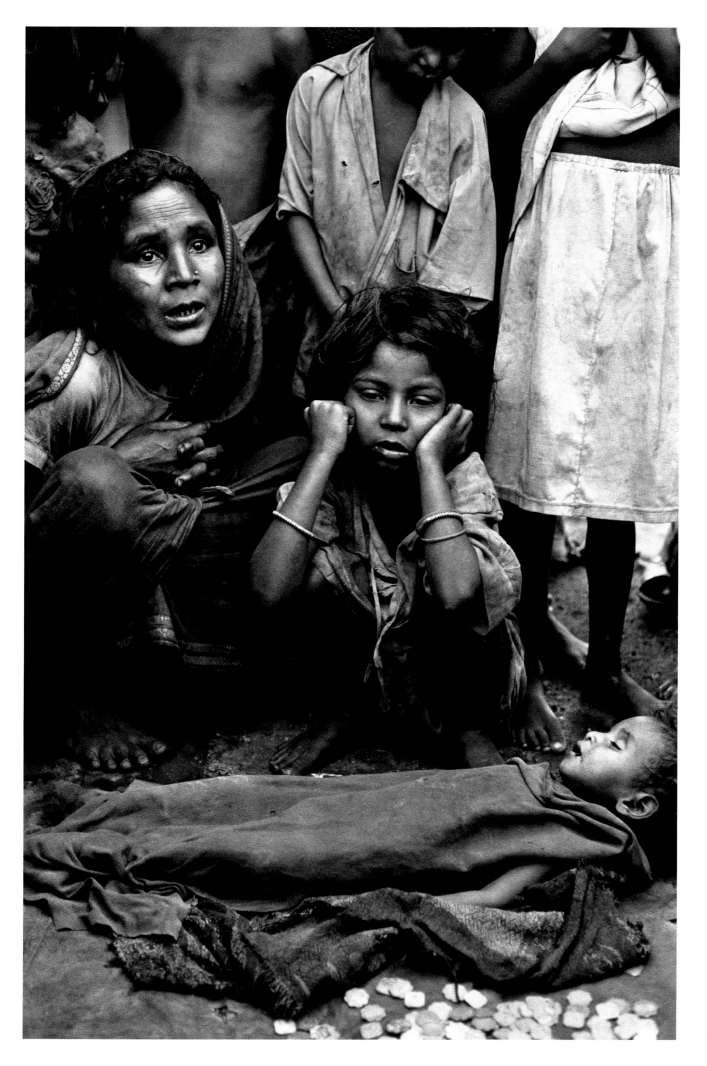

对页及后跨页

巴克塔普尔，尼泊尔，1972

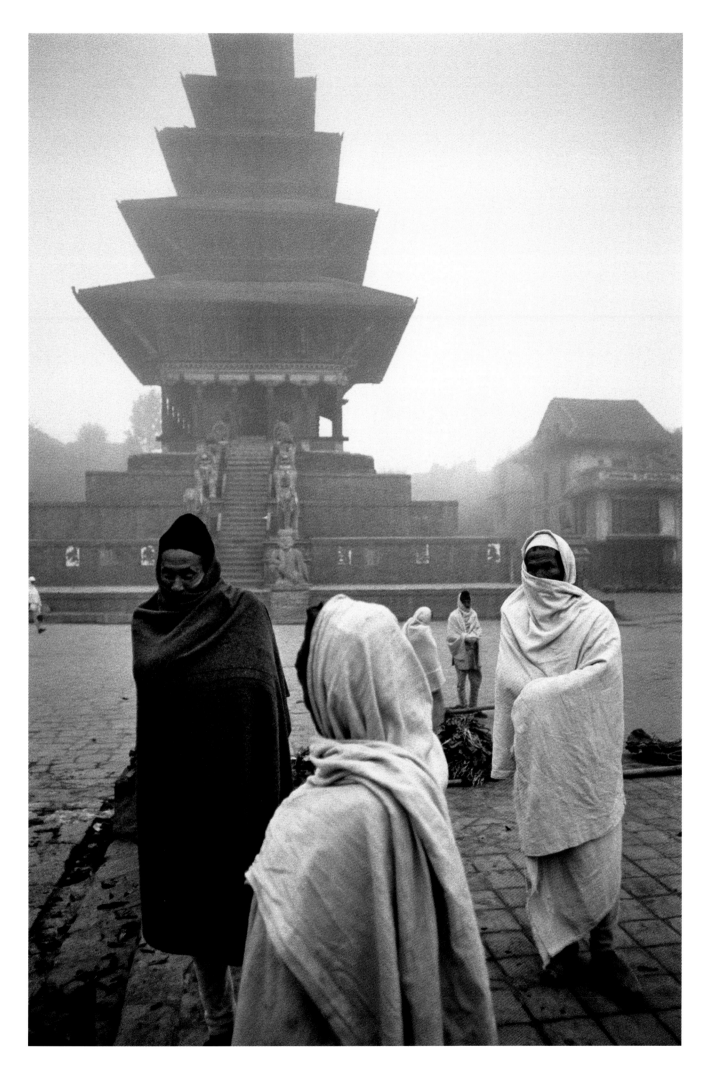

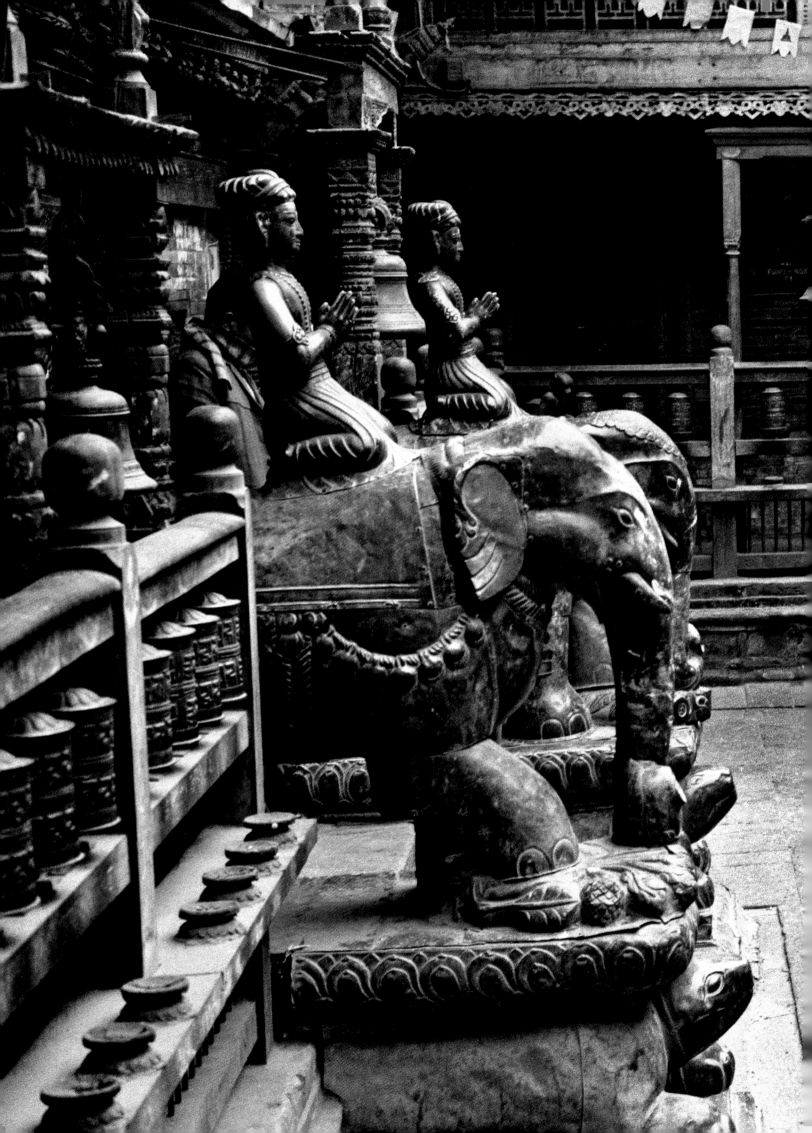

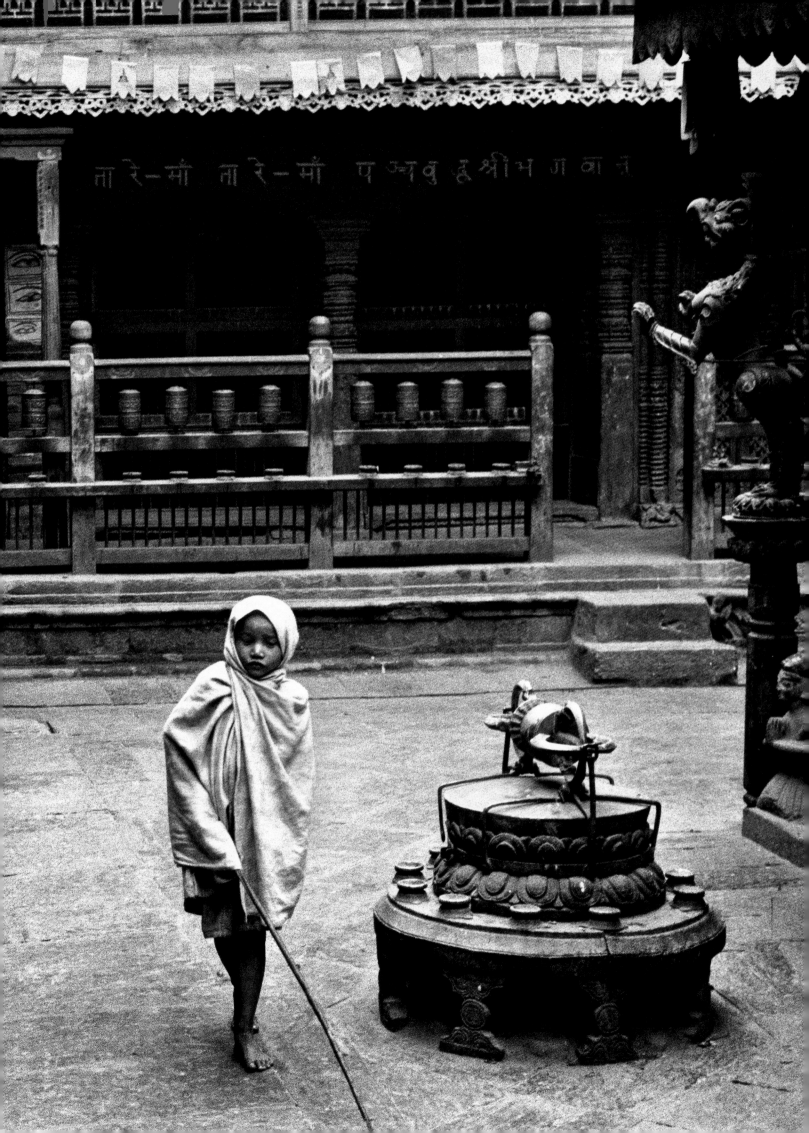

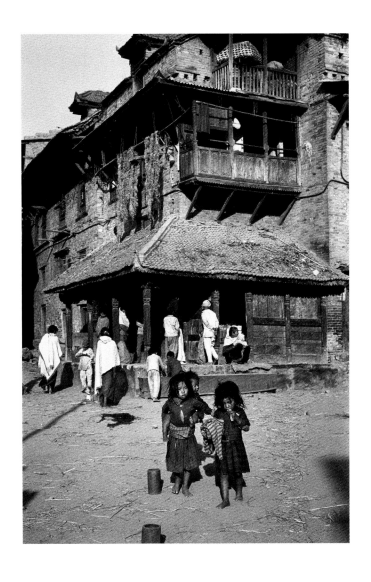 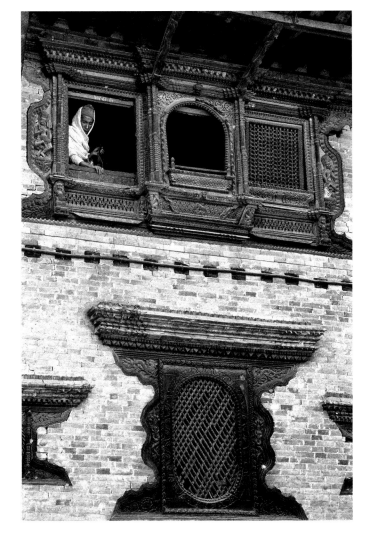

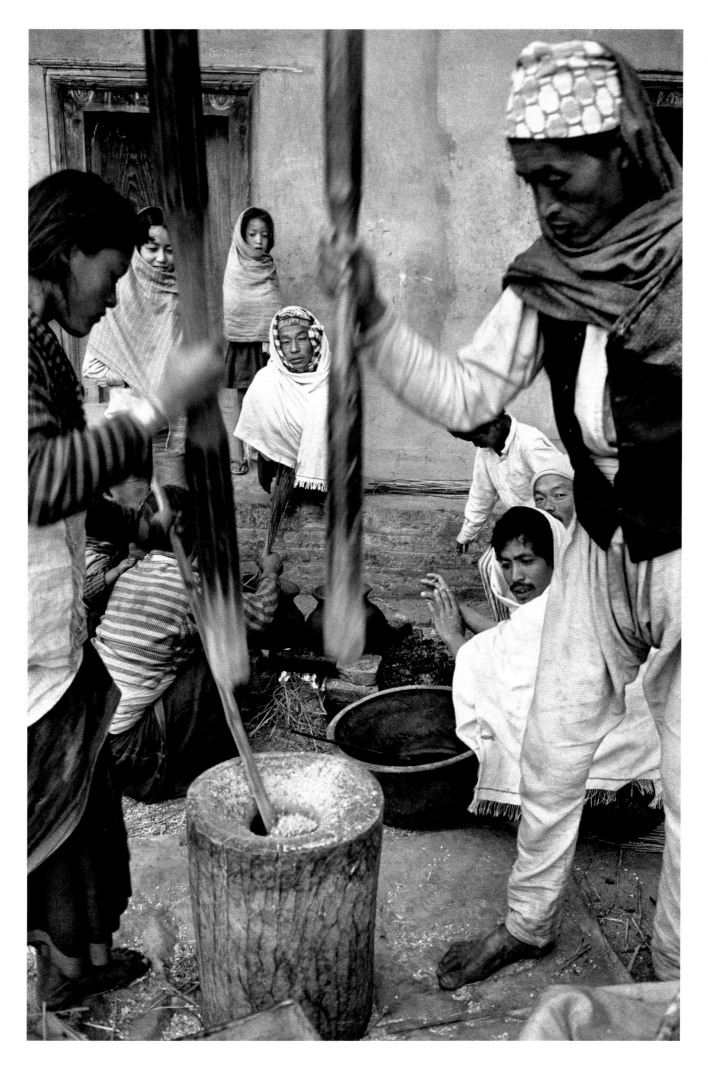

对页及后跨页

上海，中国，1979

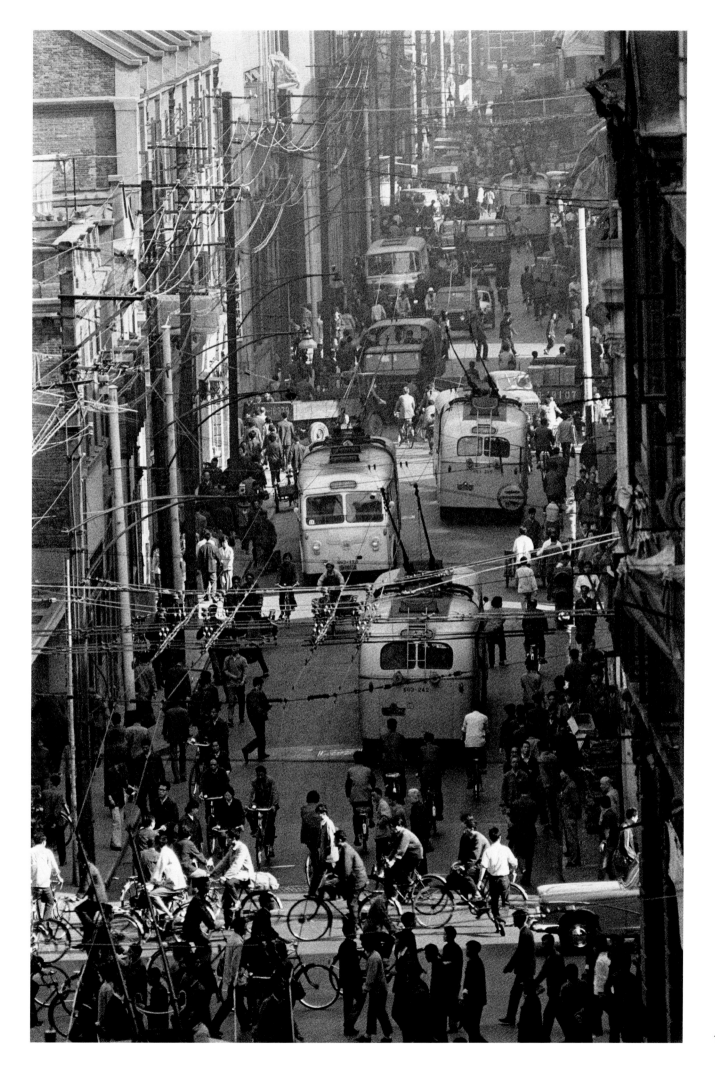

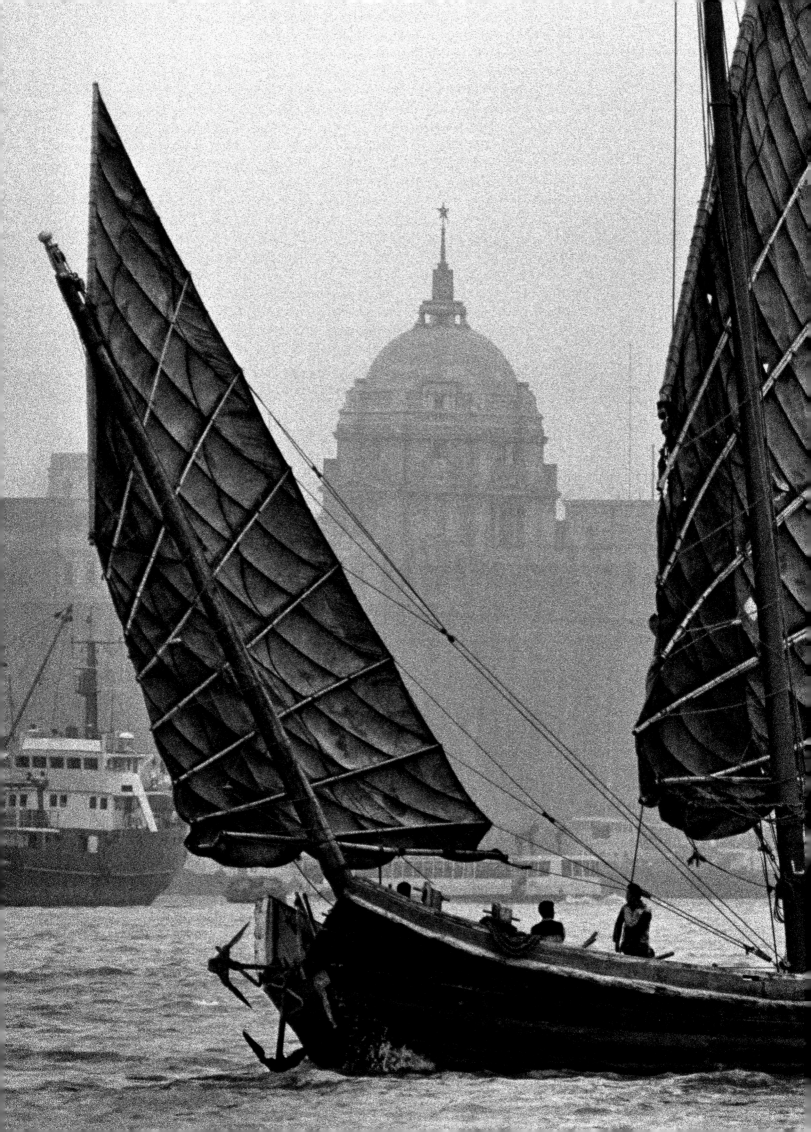

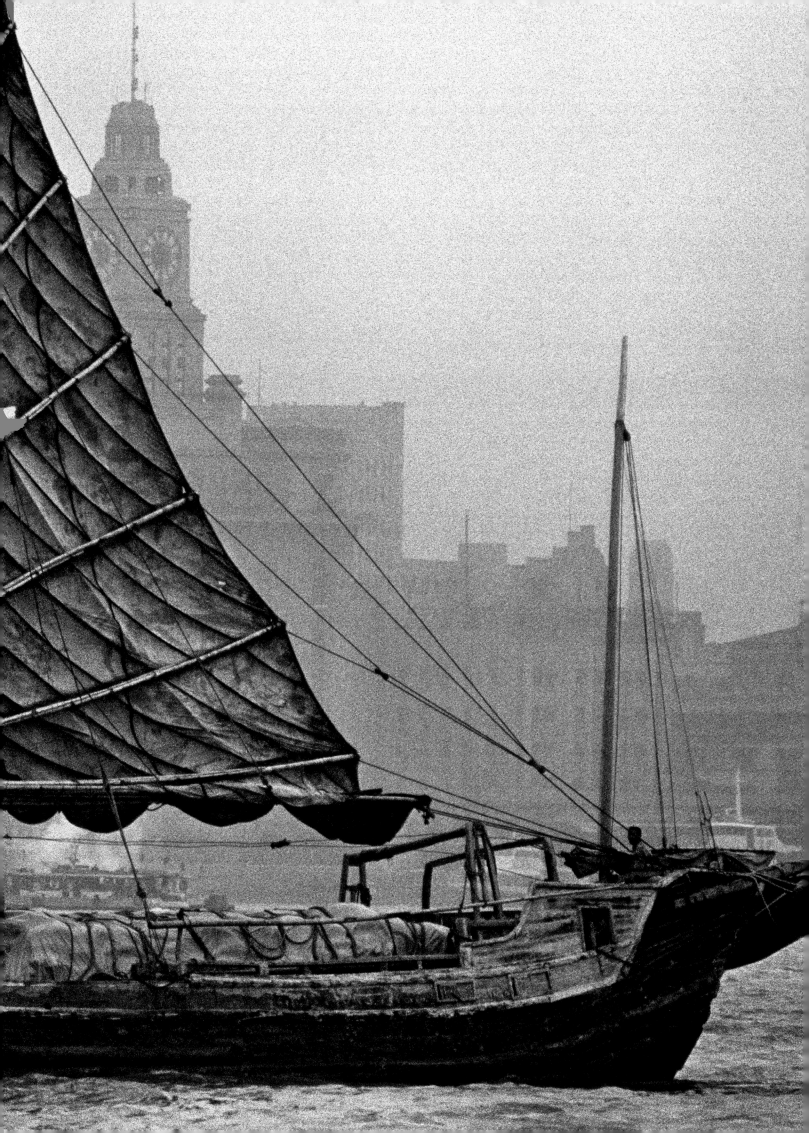

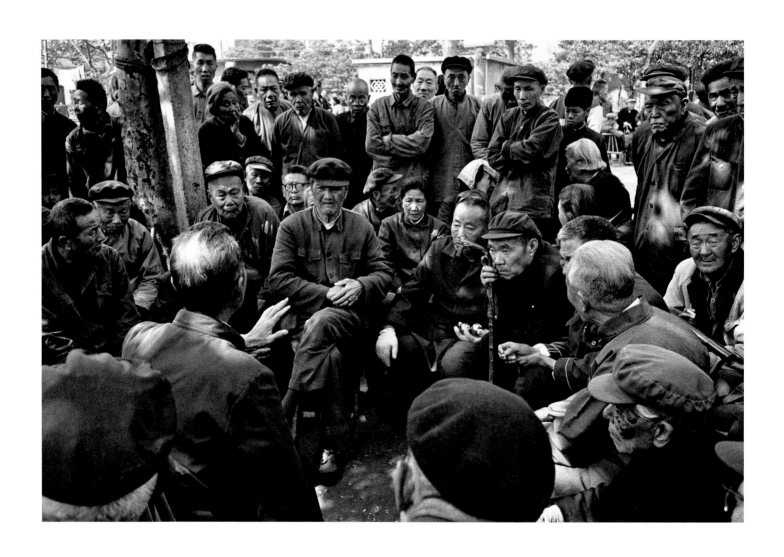

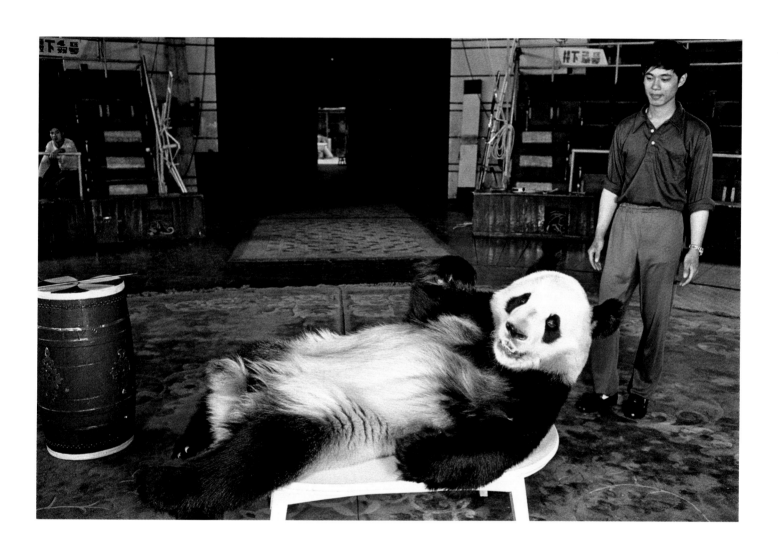

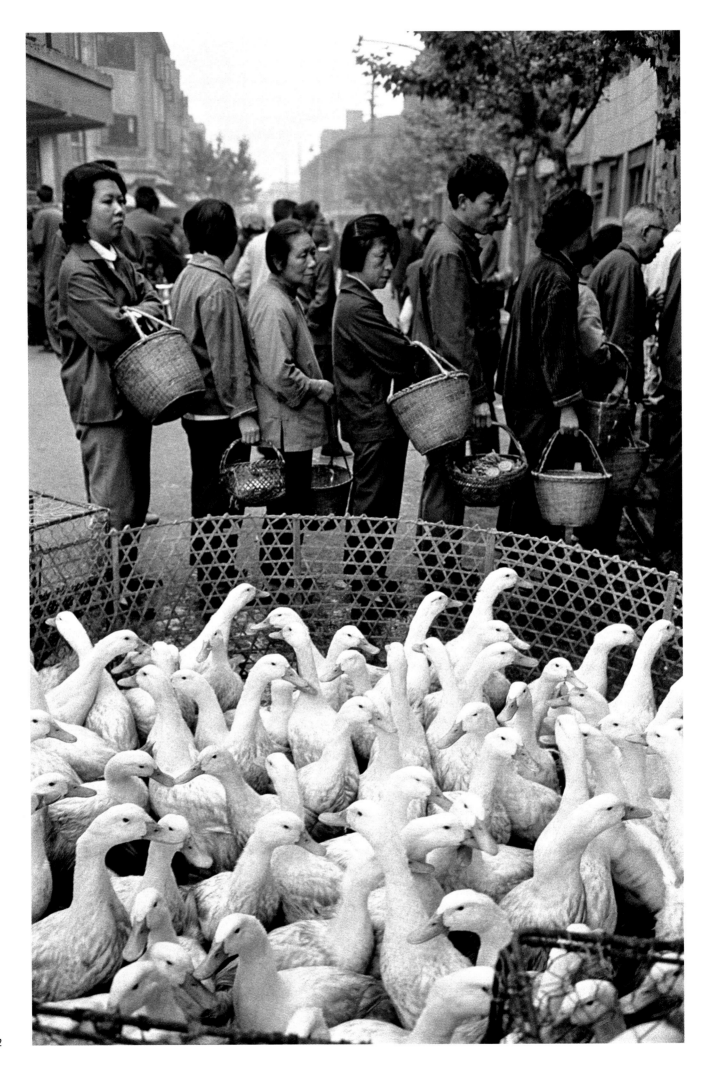

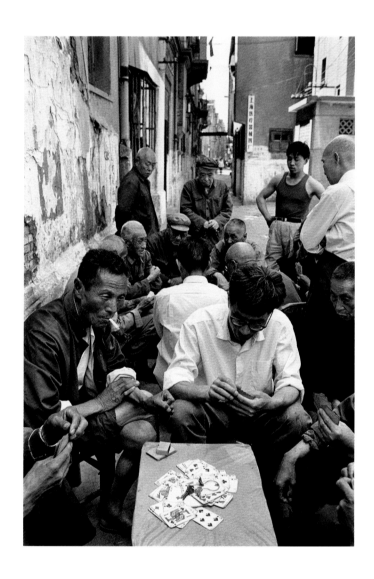
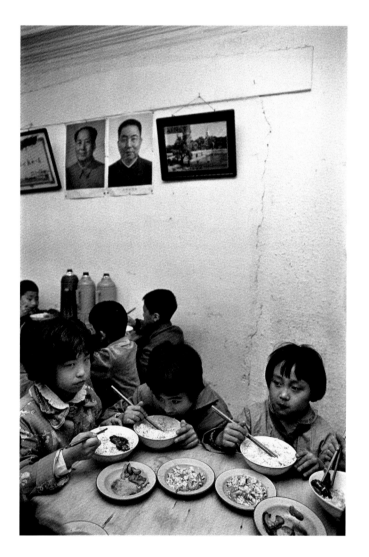

对页及上图

上海，中国，1979

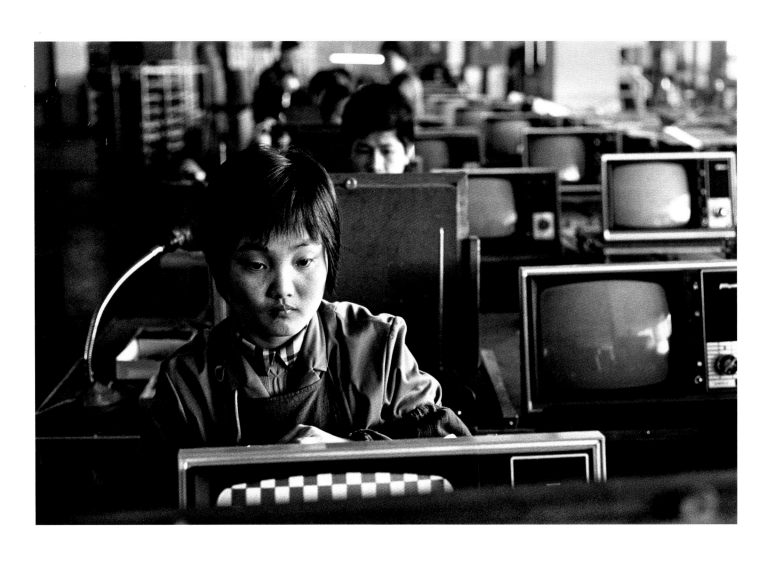

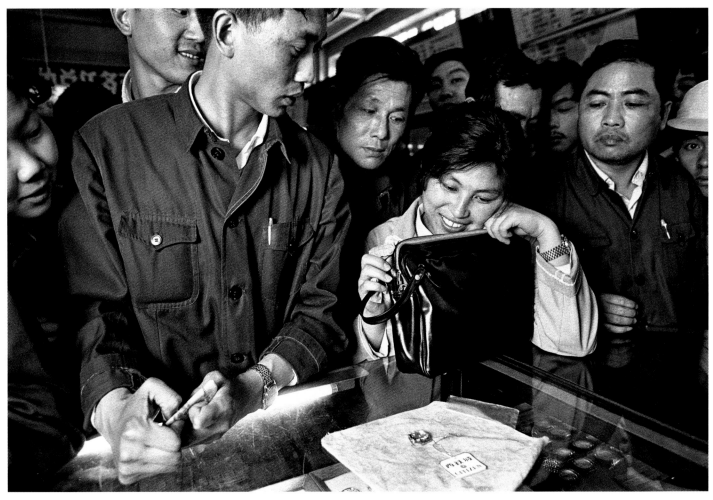

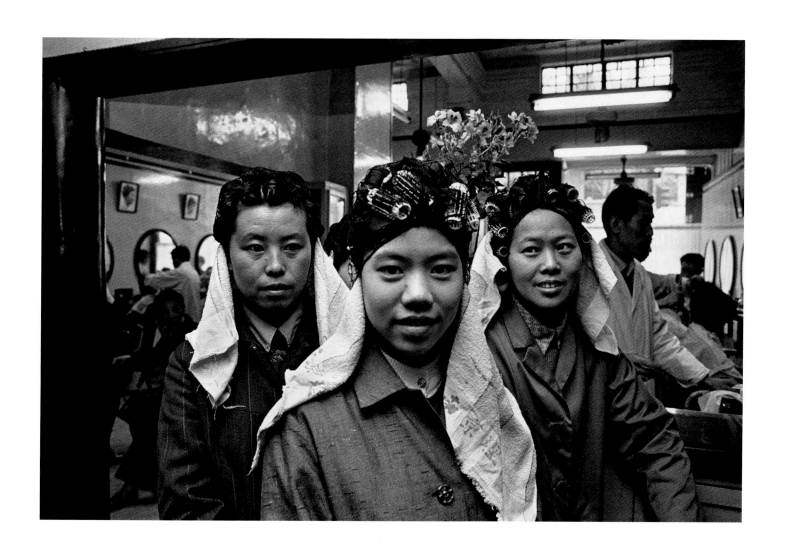

对页、上图，及后跨页

上海，中国，1979

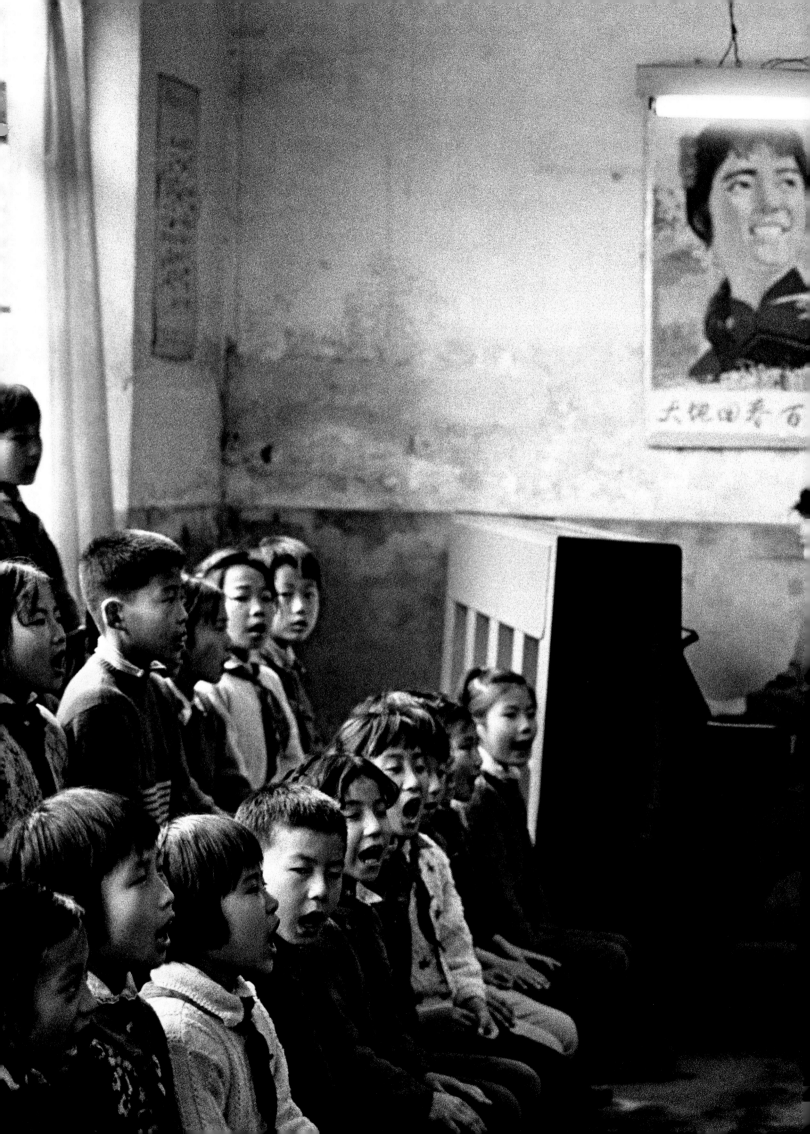

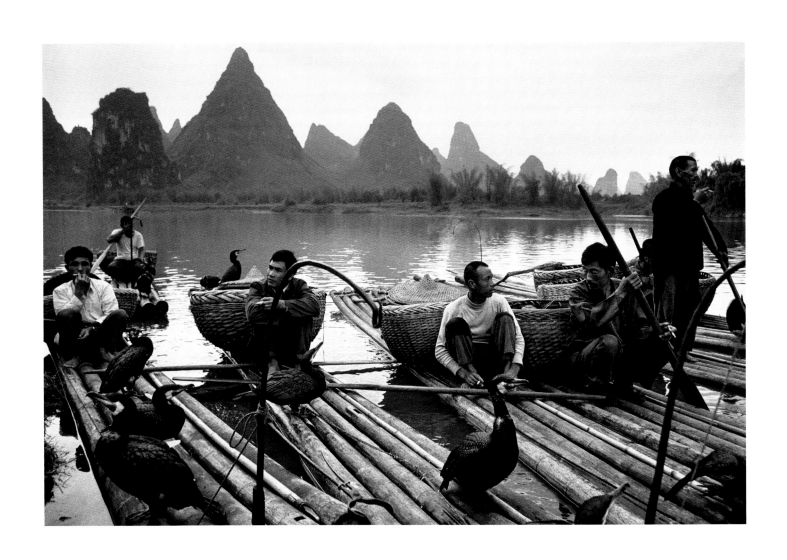

上图及对页

桂林，中国，1979

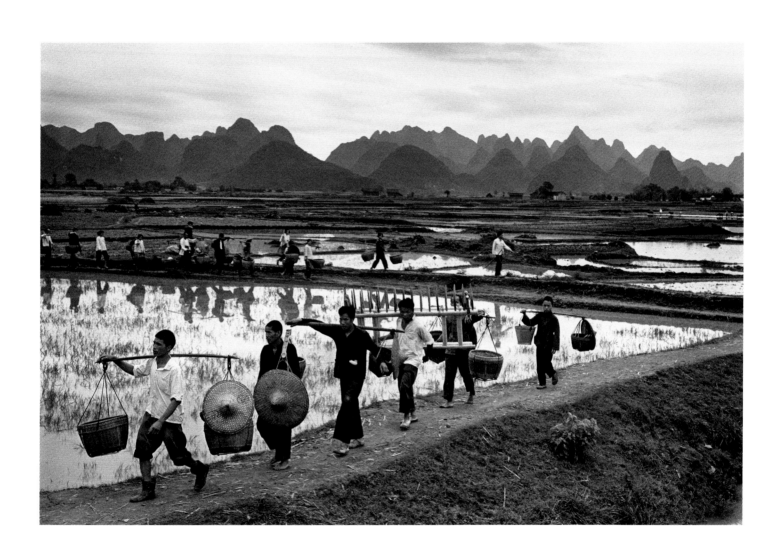

对页及后跨页

香港，中国，1971

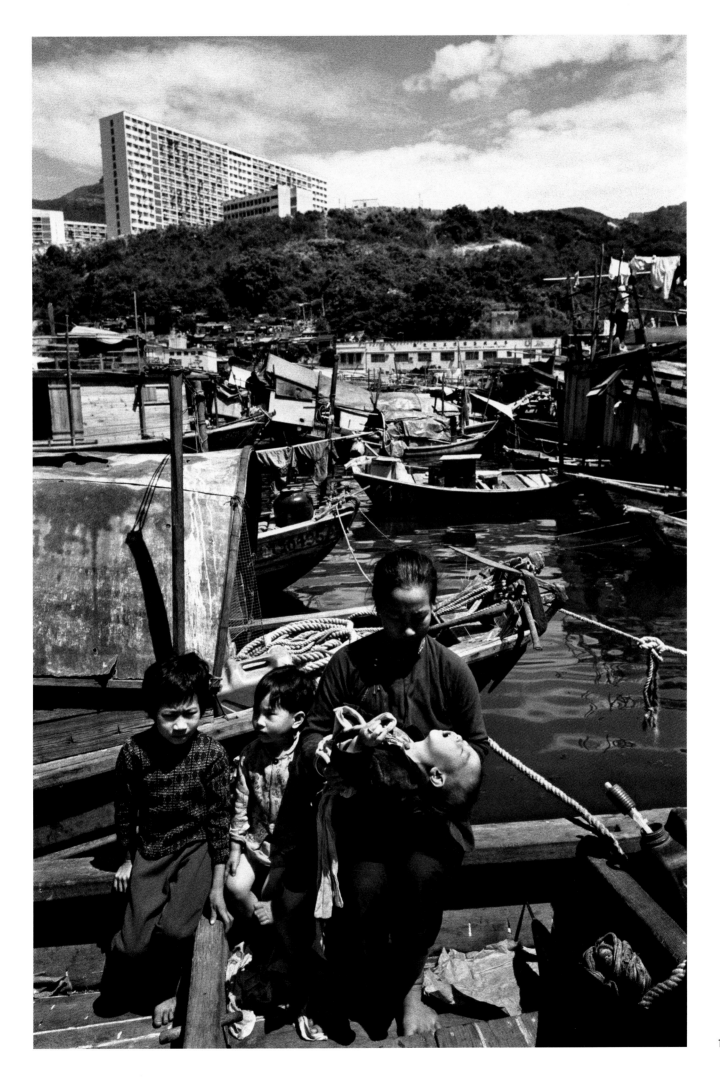

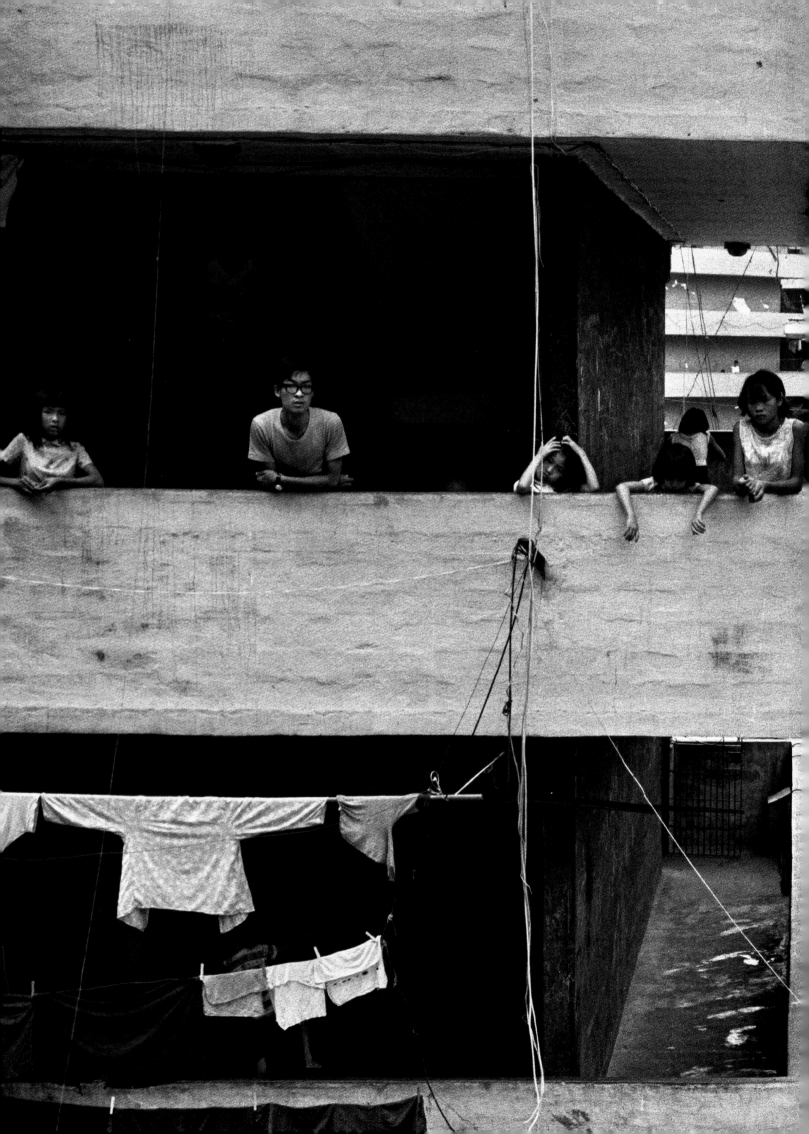

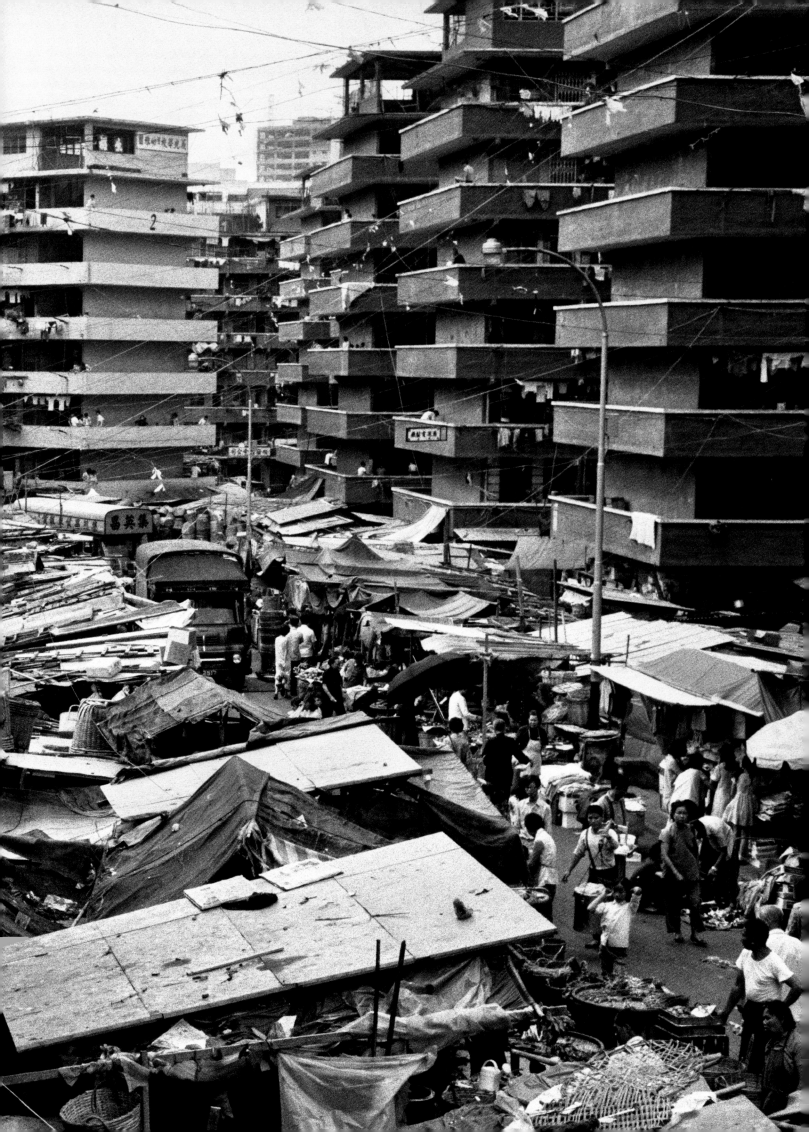

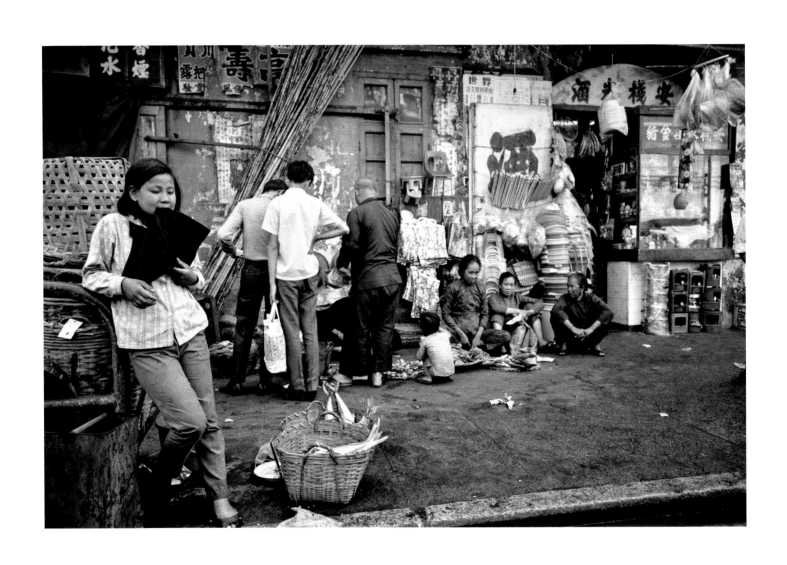

上图、对页，及后跨页

香港，中国，1971

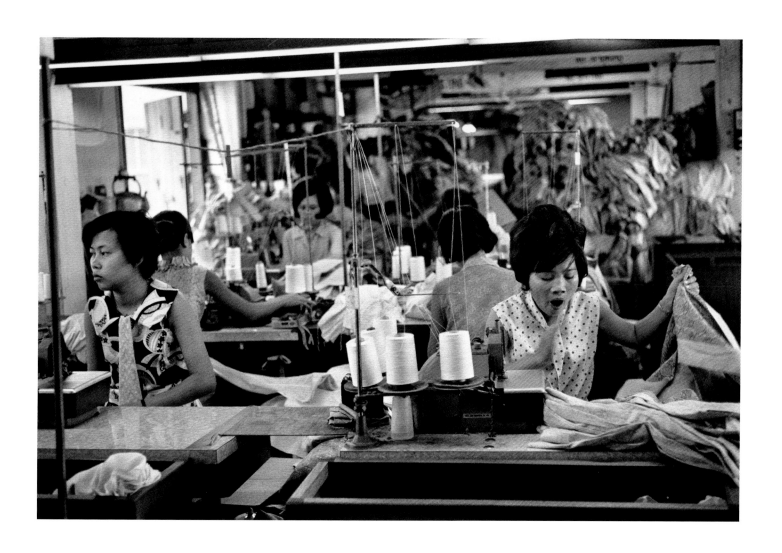

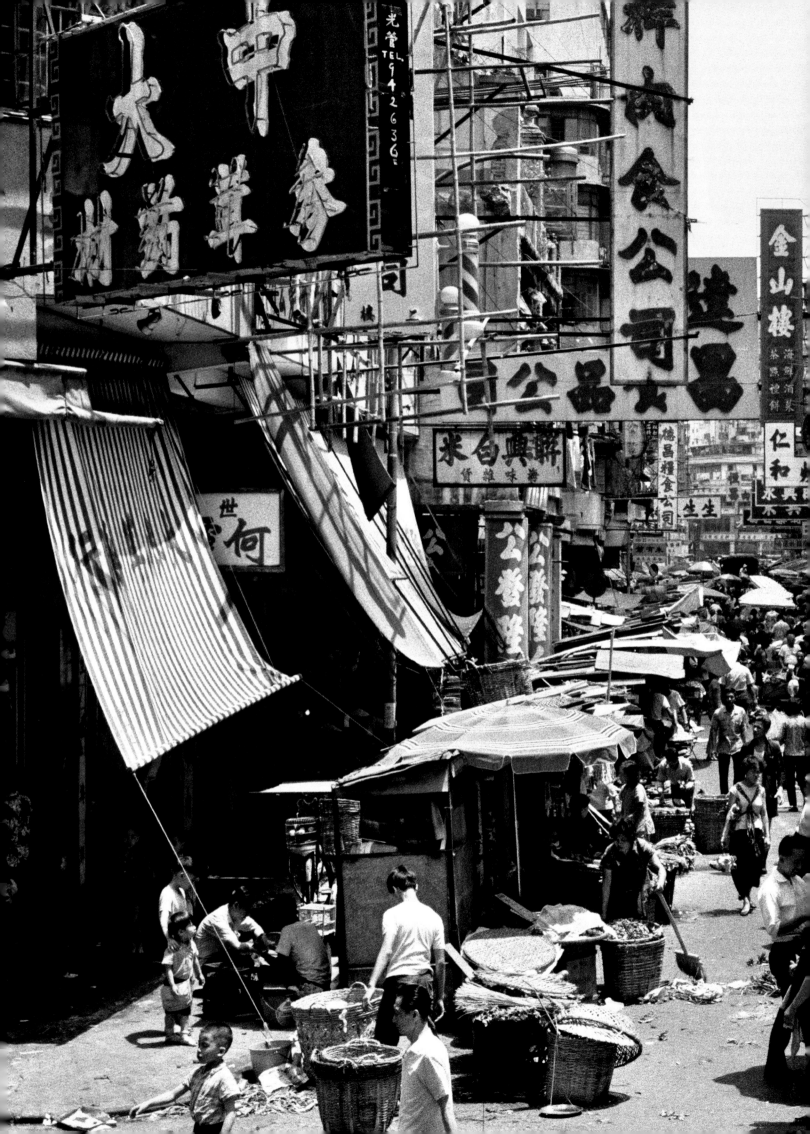

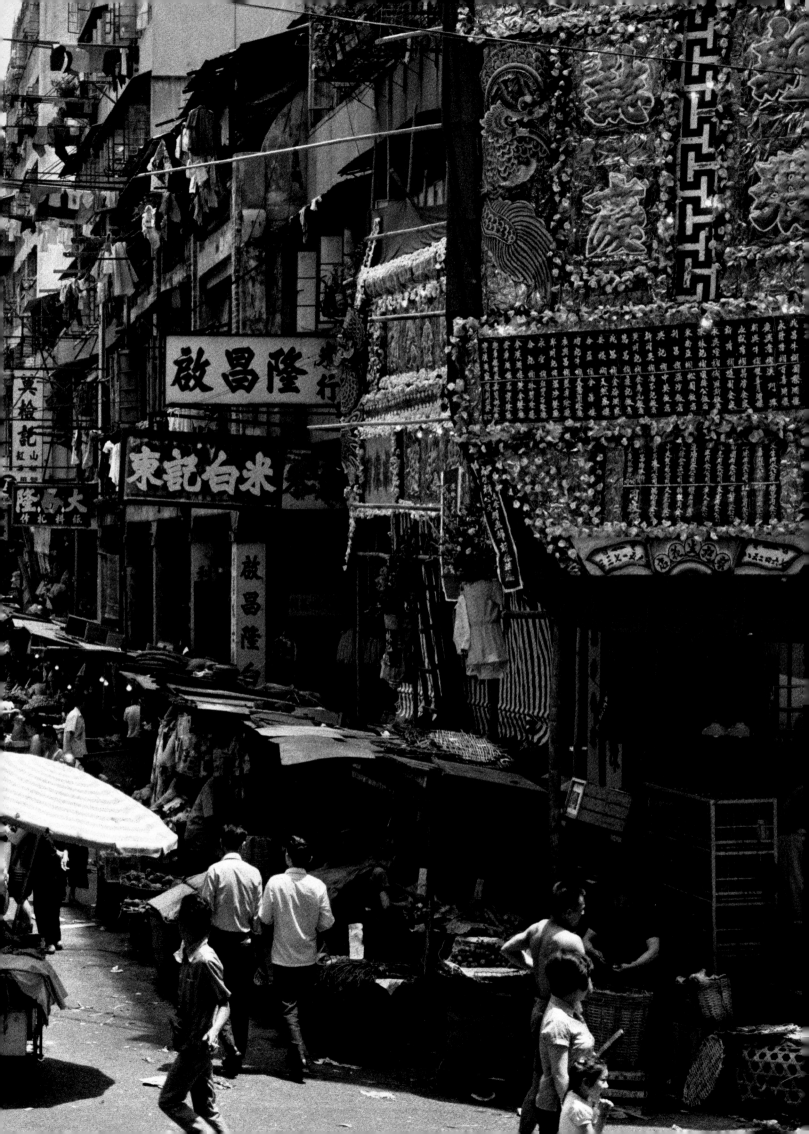

对页及后跨页

158 金边，柬埔寨，1975

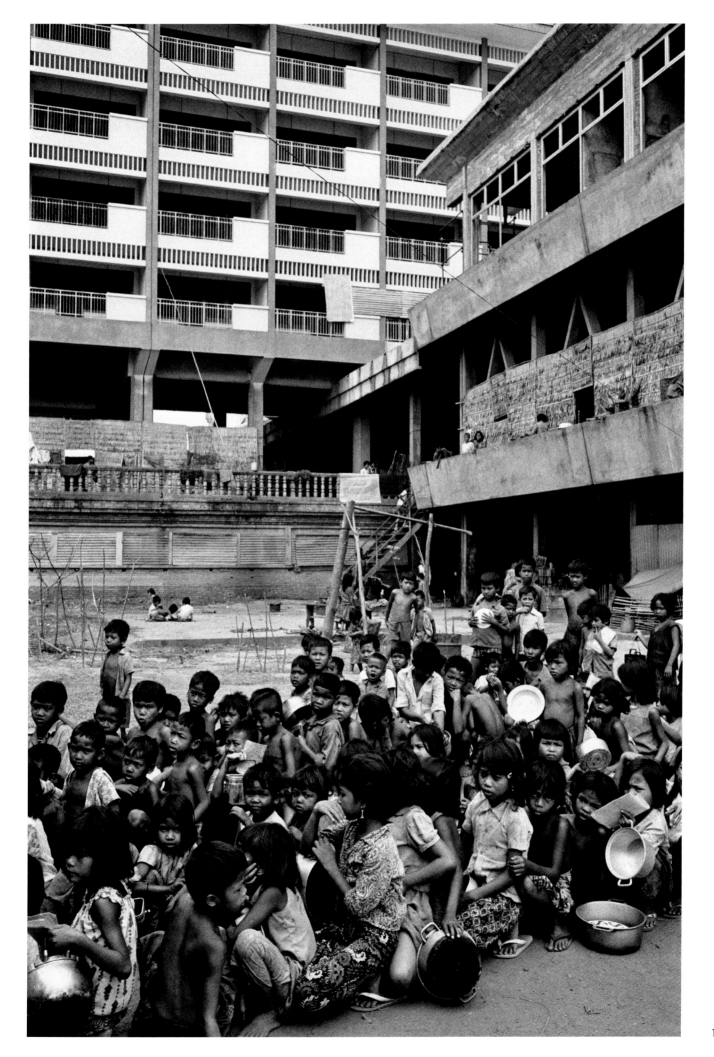

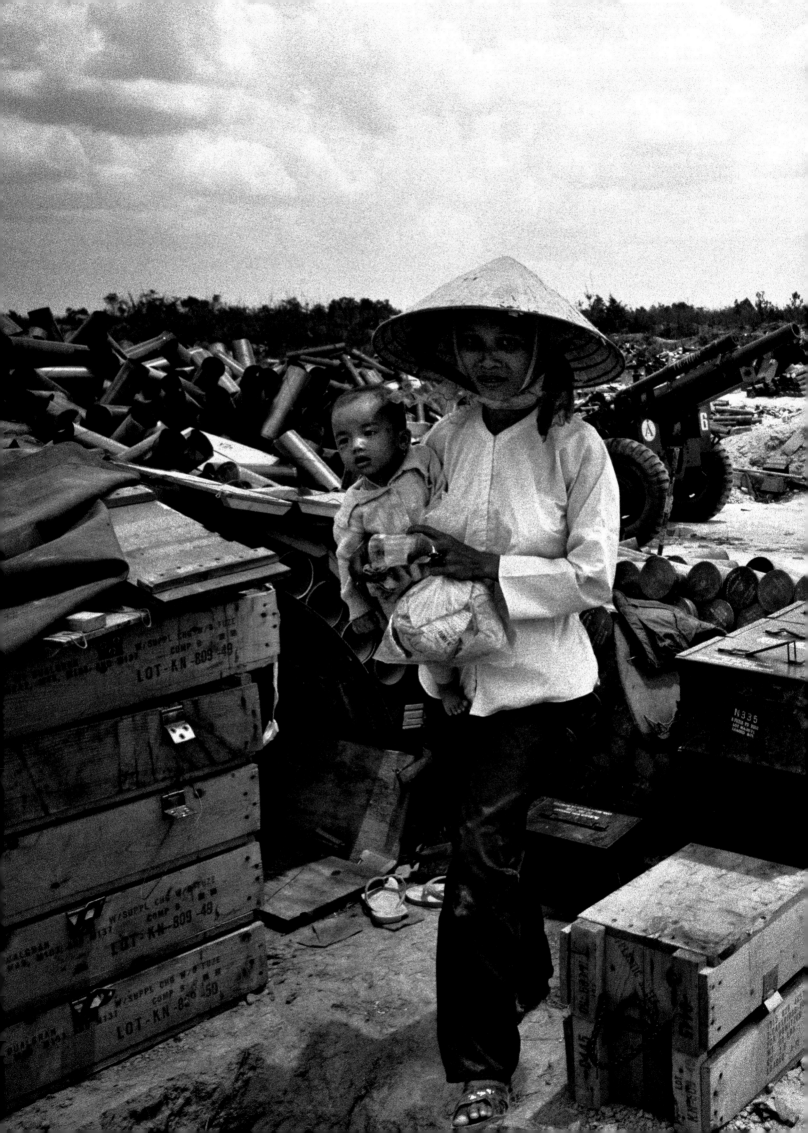

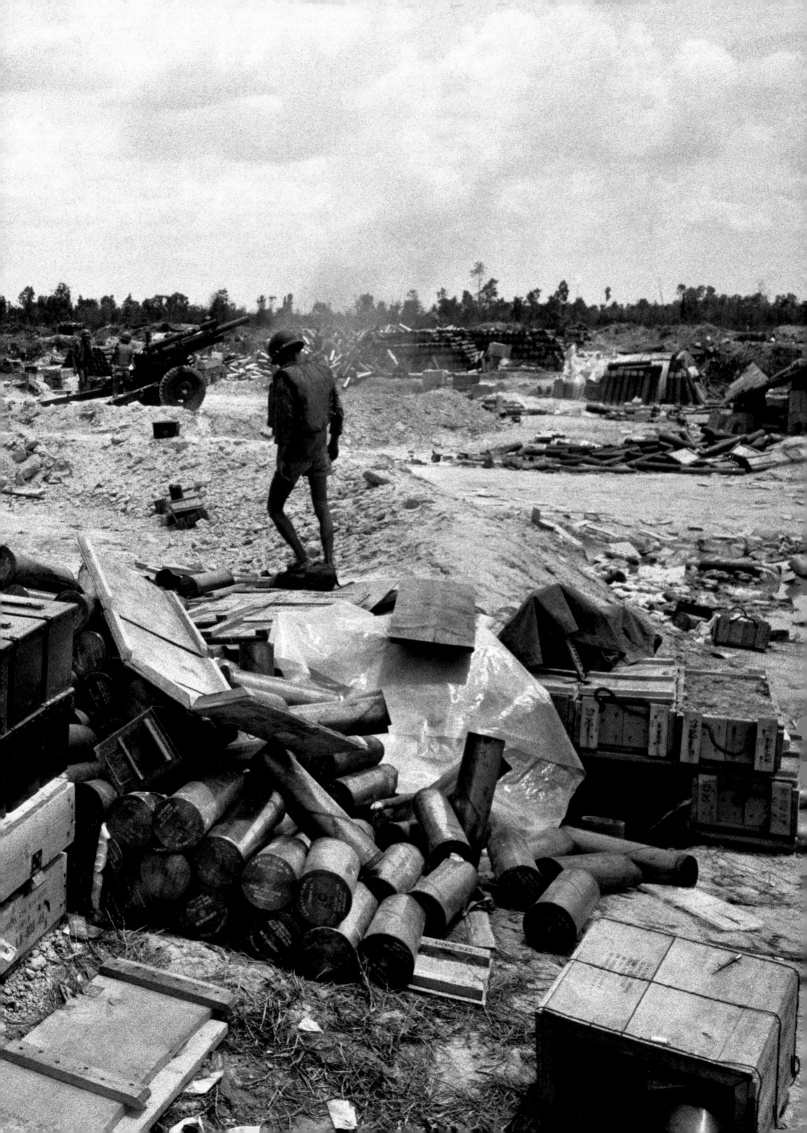

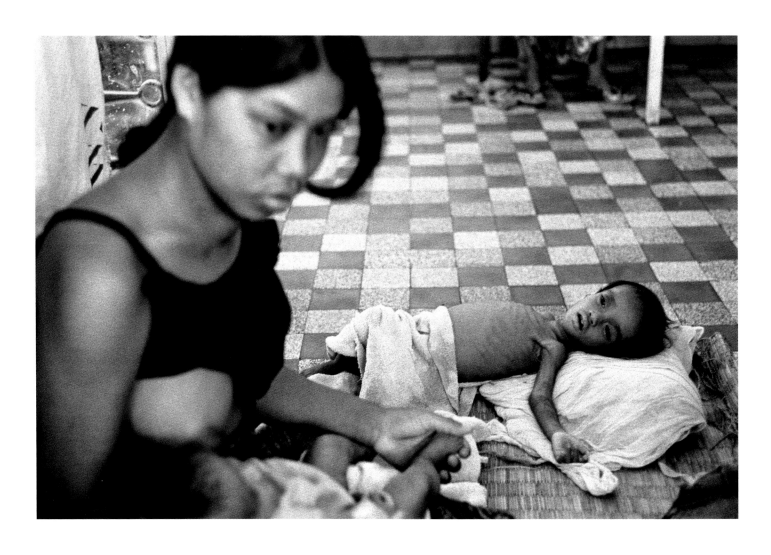

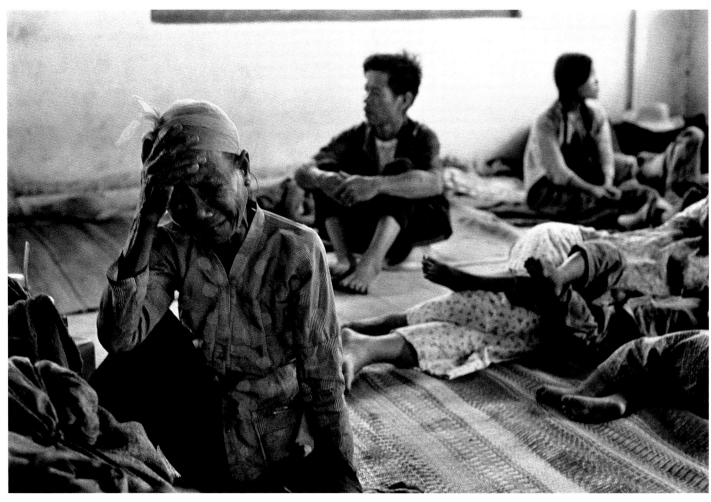

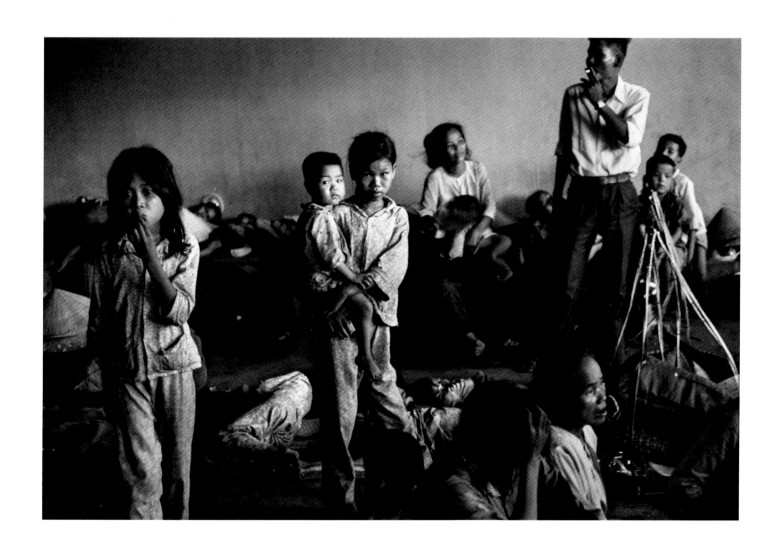

对页及上图

金边，柬埔寨，1975

曼谷，泰国，1976

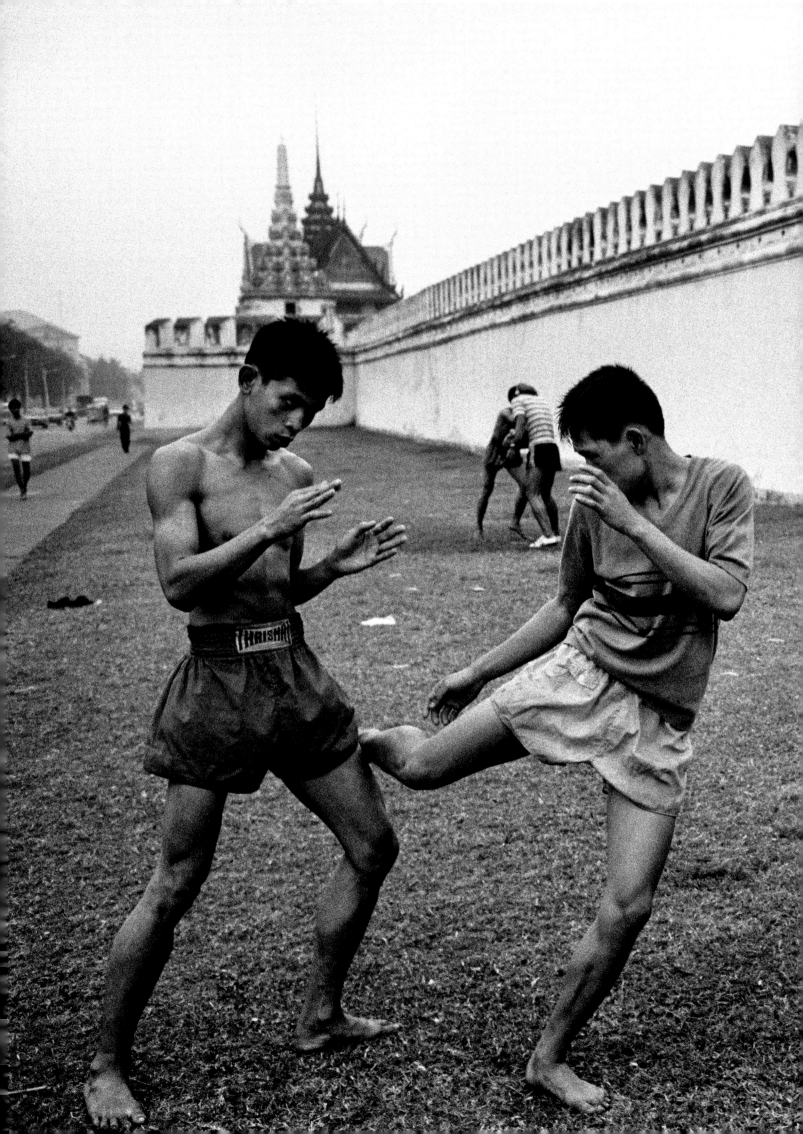

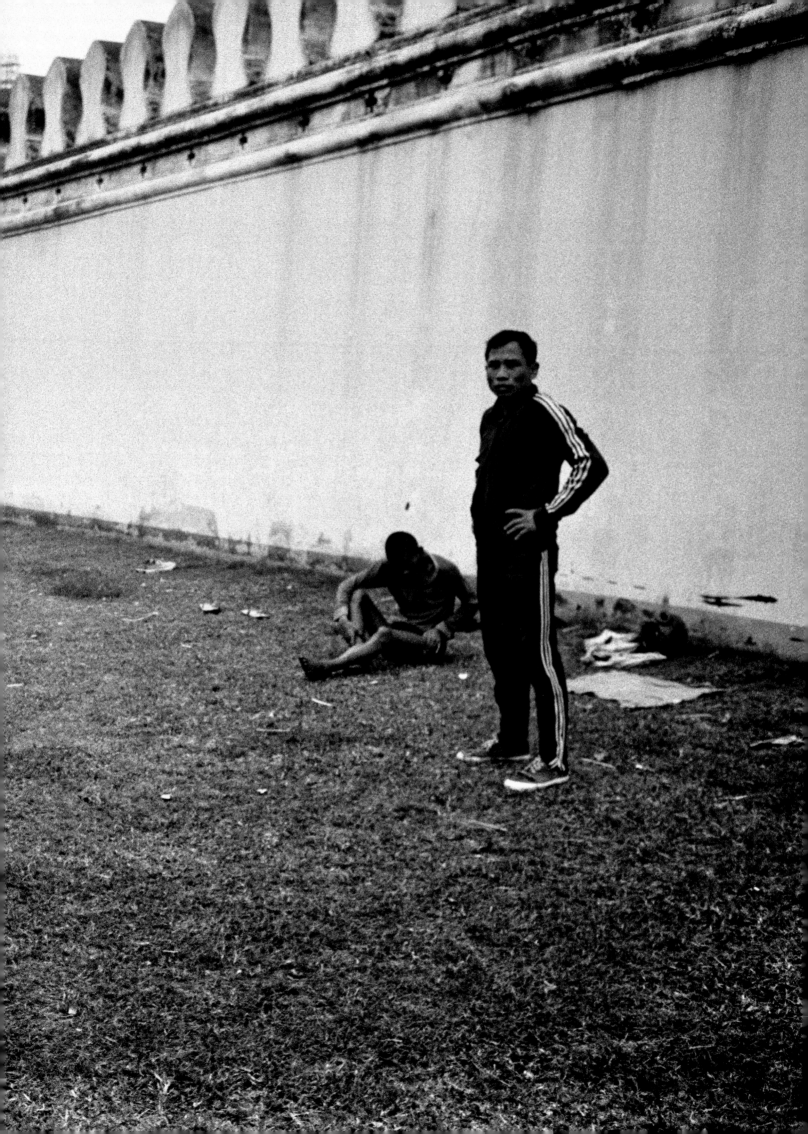

对页及后跨页

万象，老挝，1976

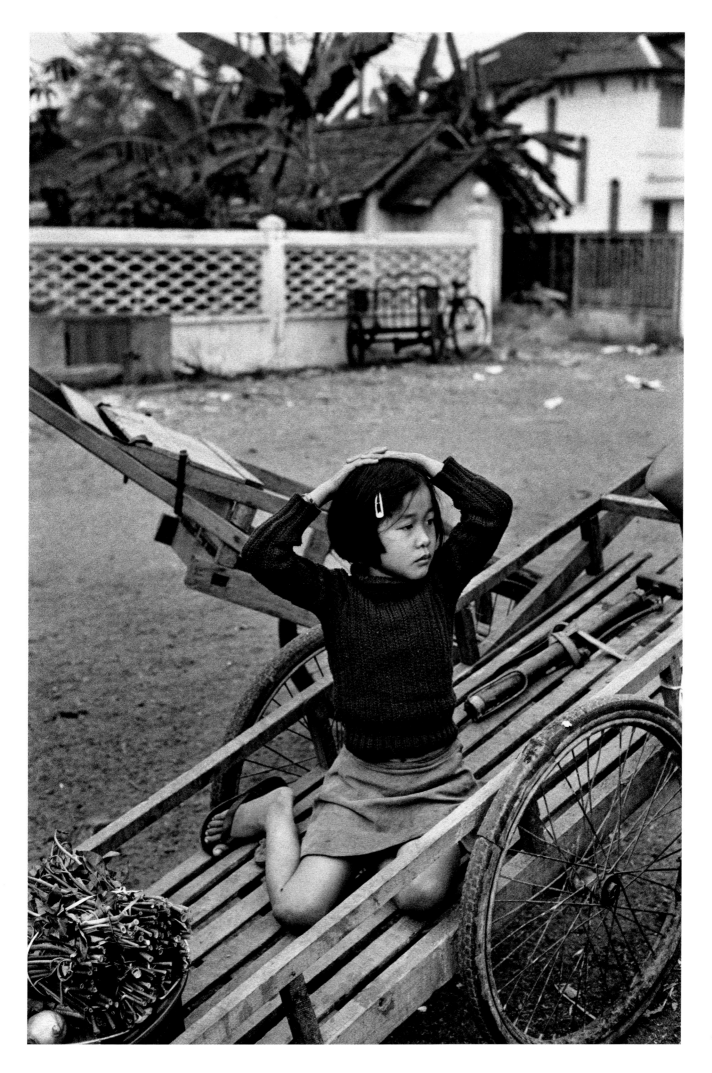

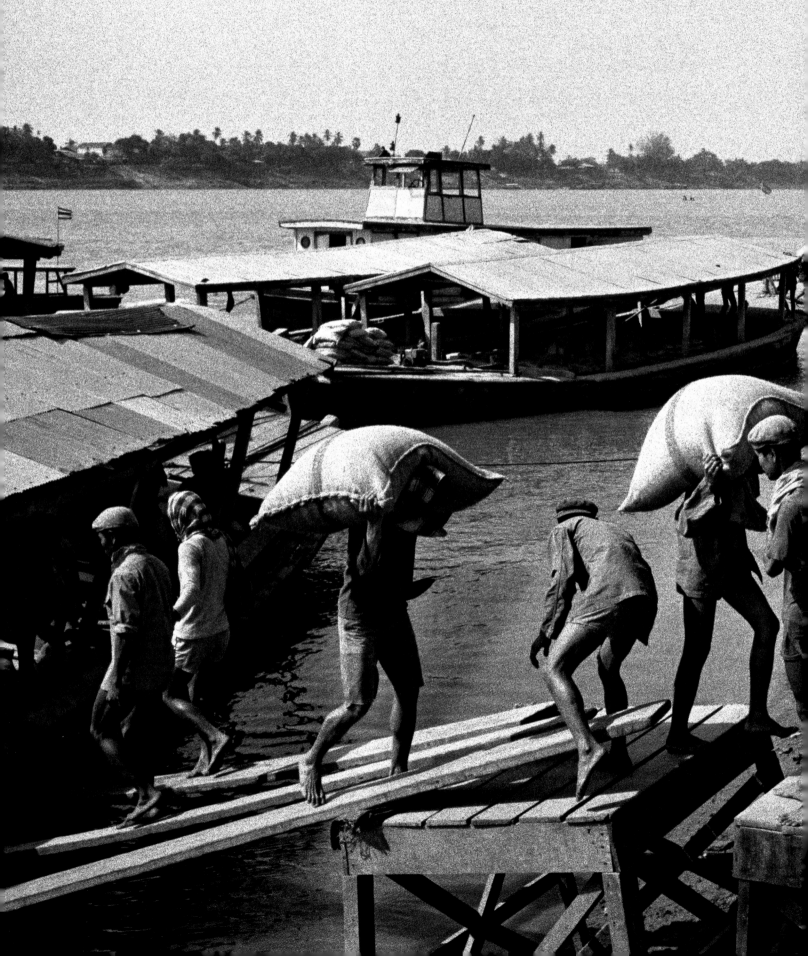

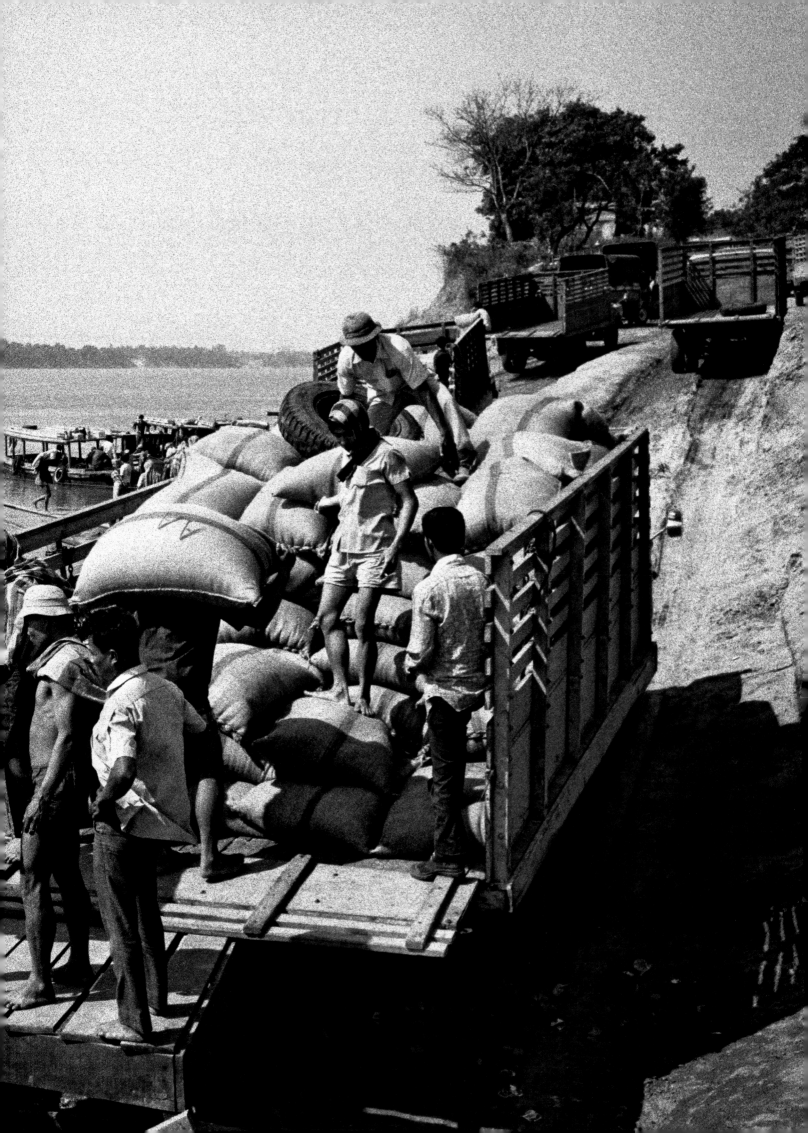

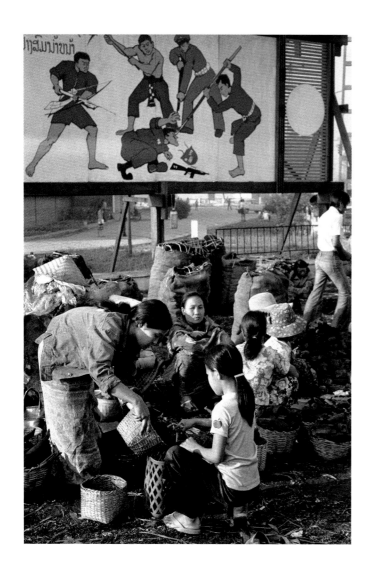

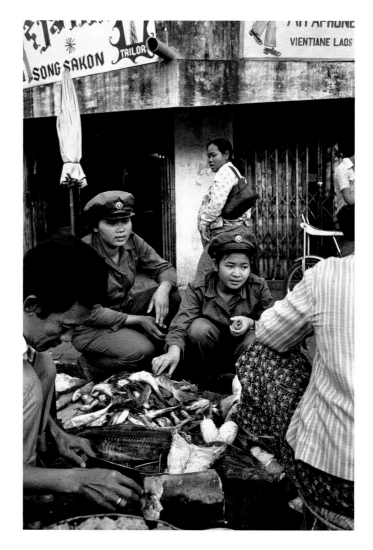

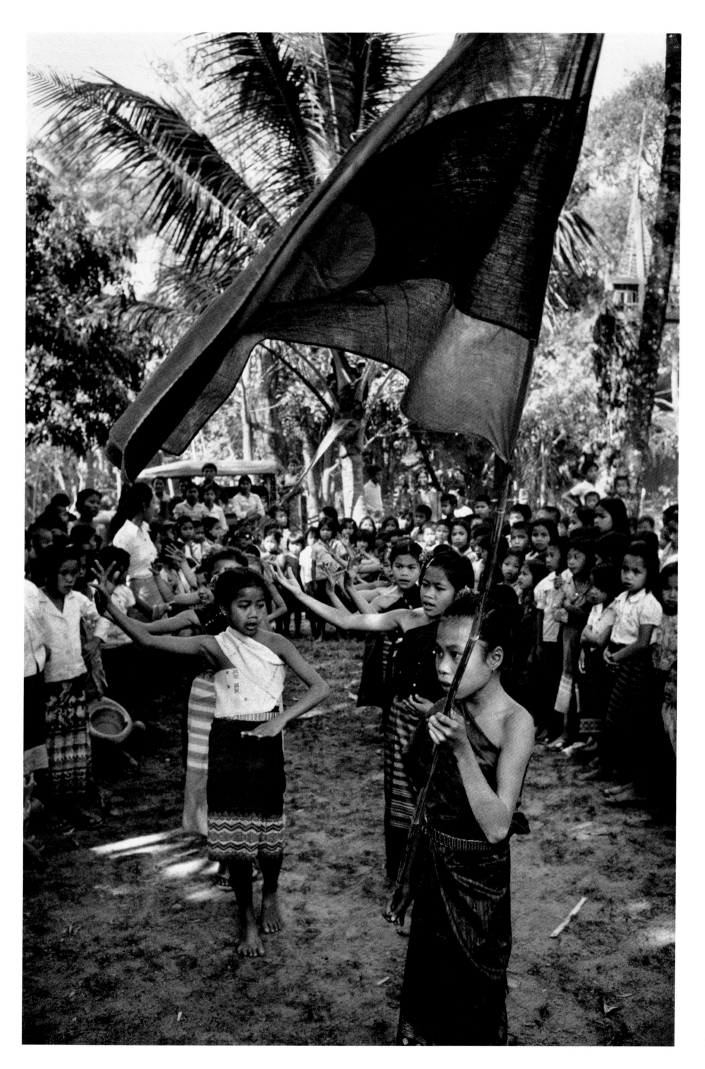

对页

夜丰颂府，邻近缅甸，泰国，1997

后跨页

174　　实皆，缅甸，1977

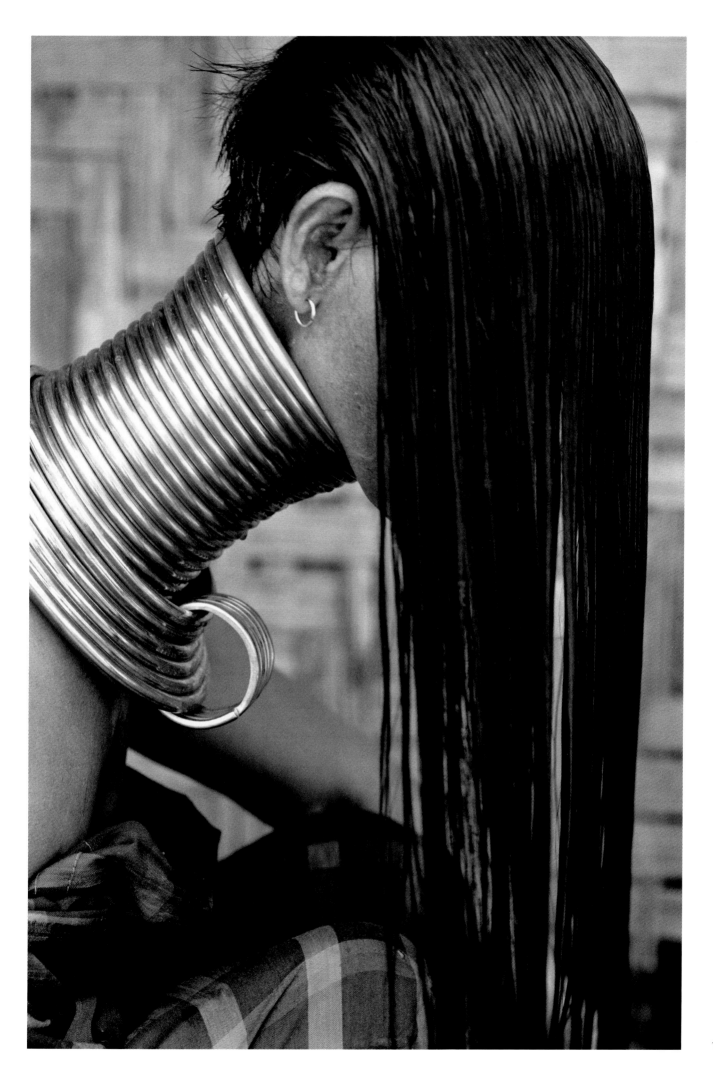

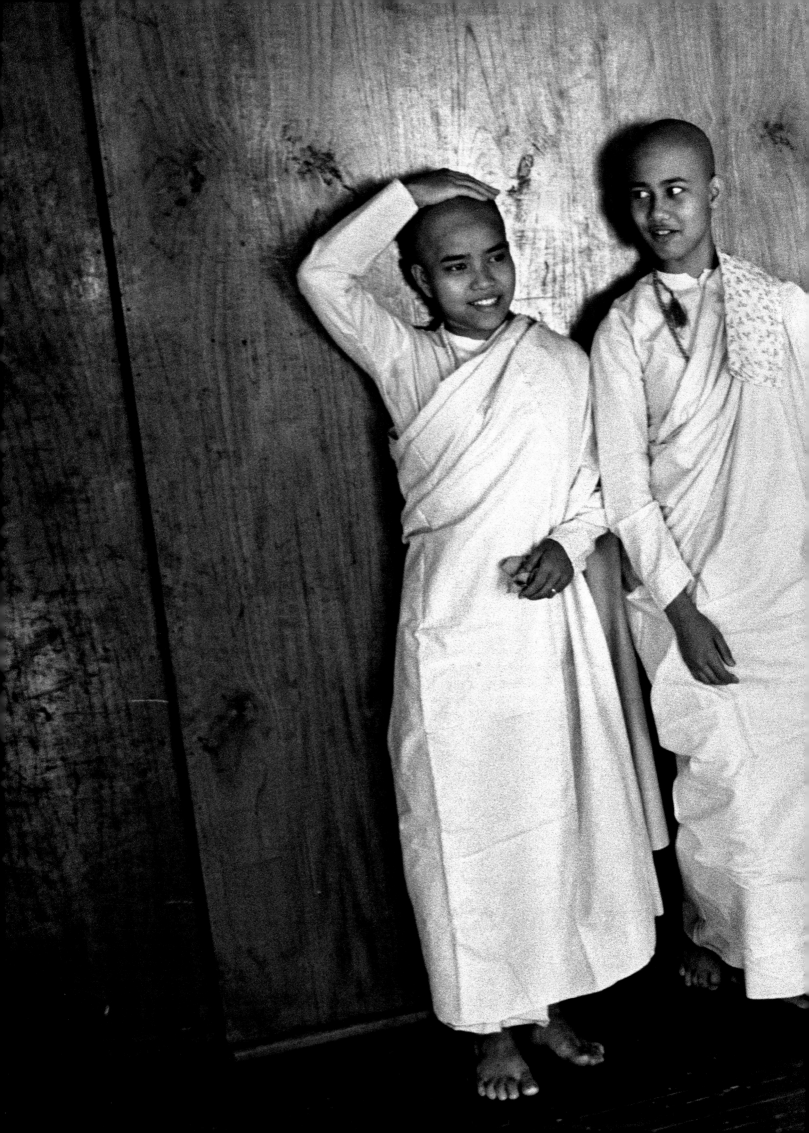

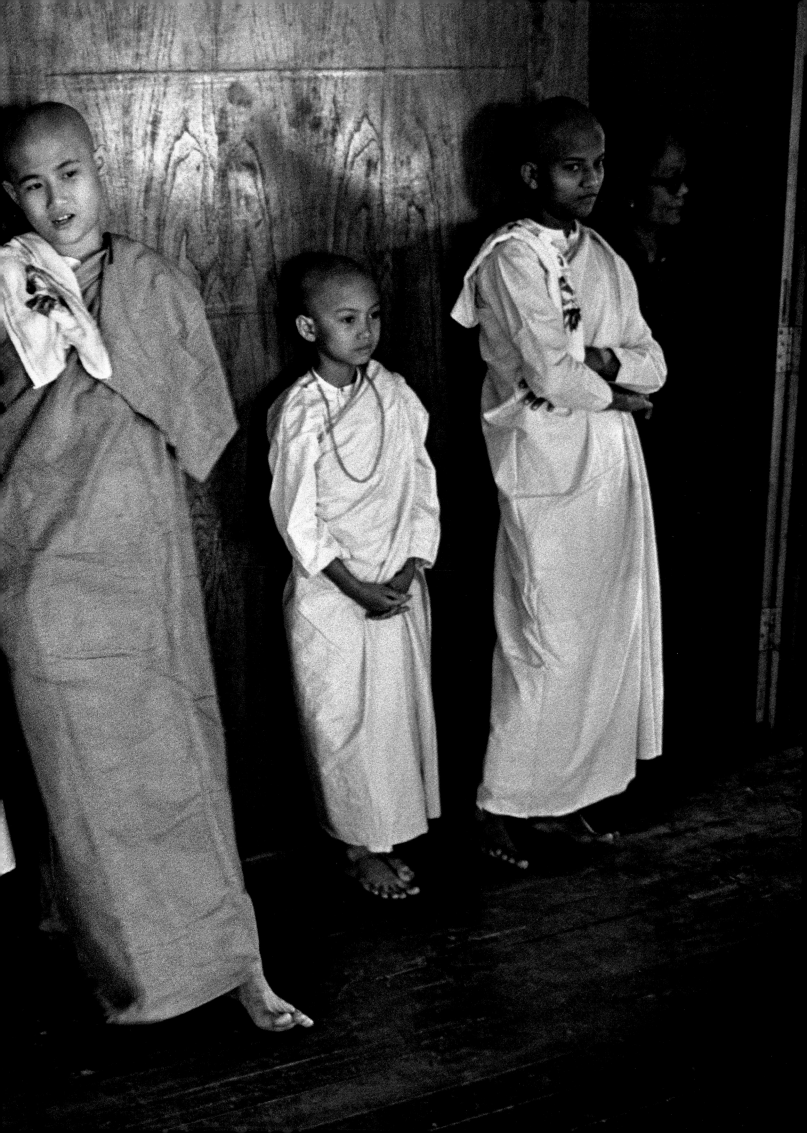

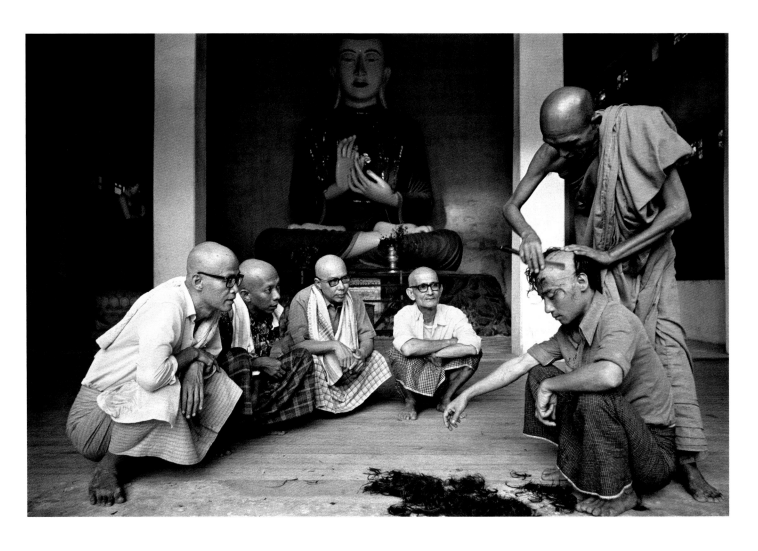

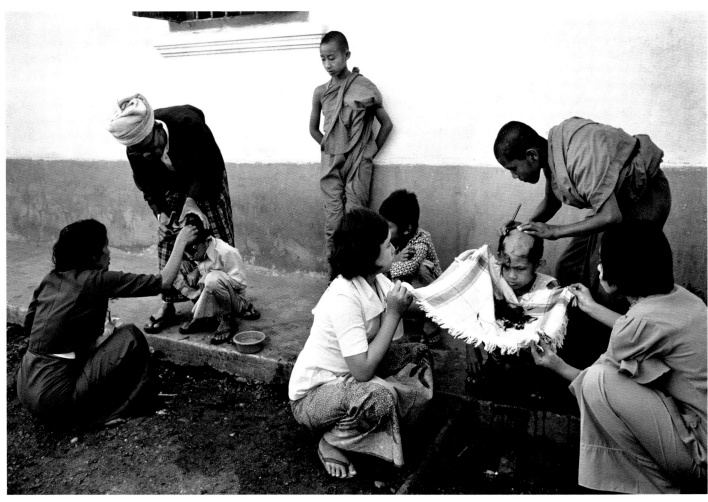

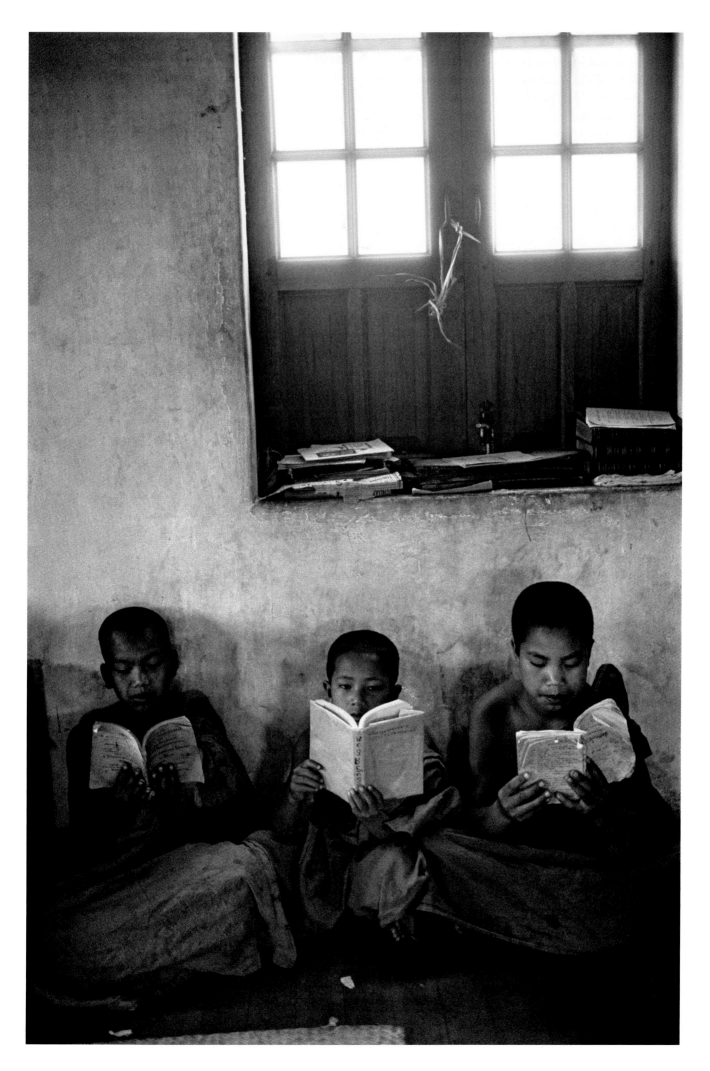

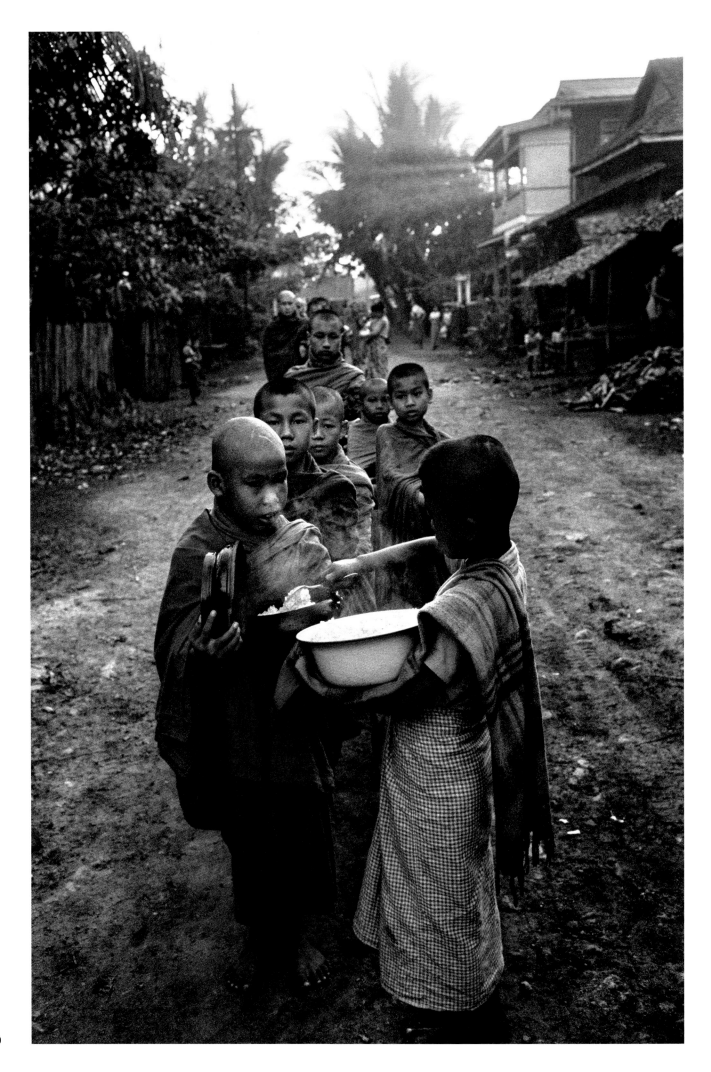

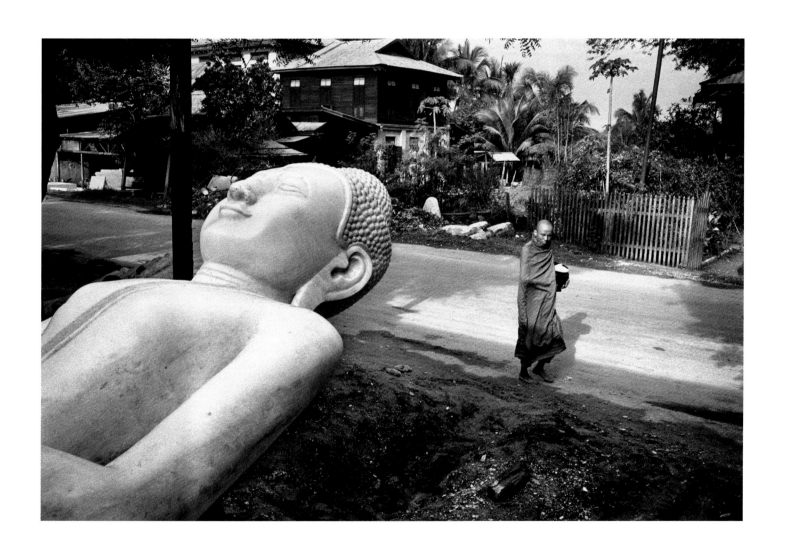

第 178—179 页、对页，及上图

曼德勒，缅甸，1977

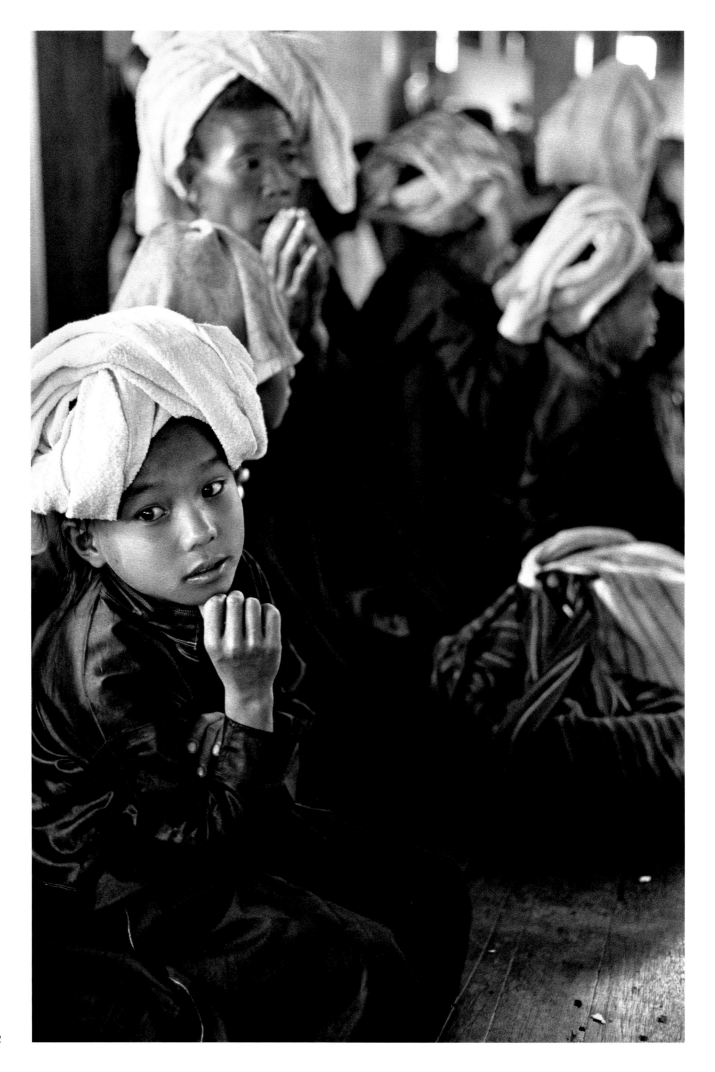

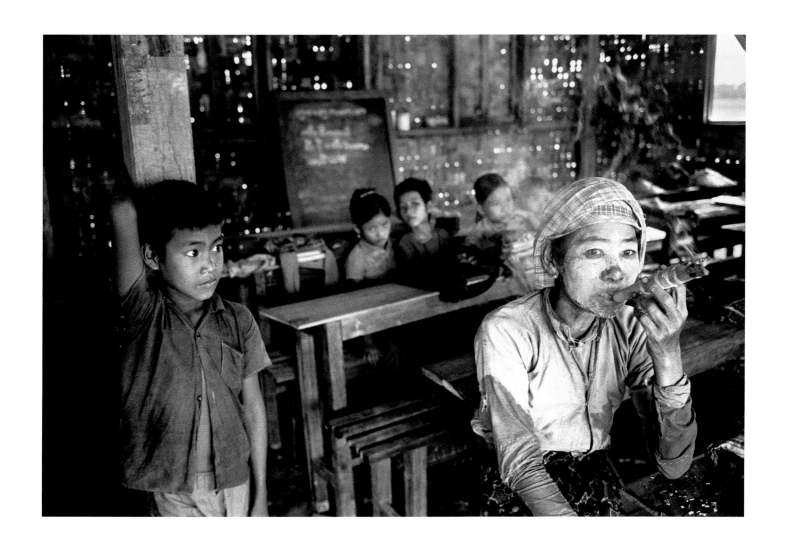

对页及上图

曼德勒，缅甸，1977

第 184 页

东枝，缅甸，1976

仰光，缅甸，1975

第 185 页

蒲甘，缅甸，1977

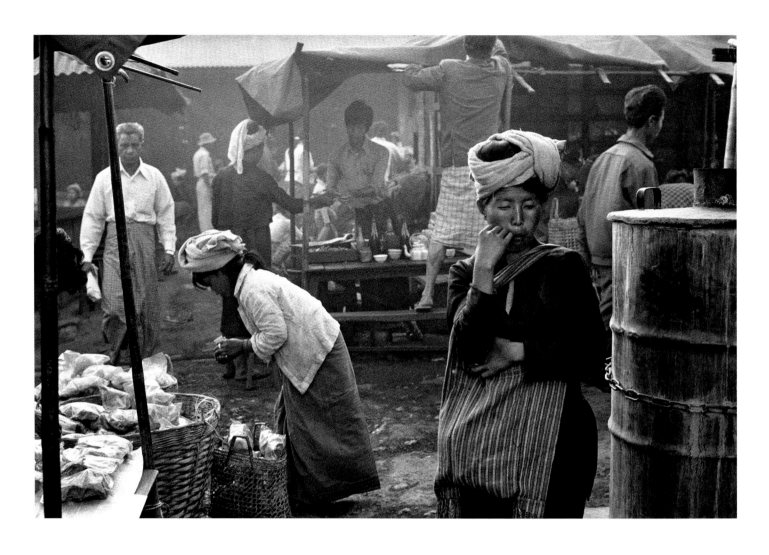

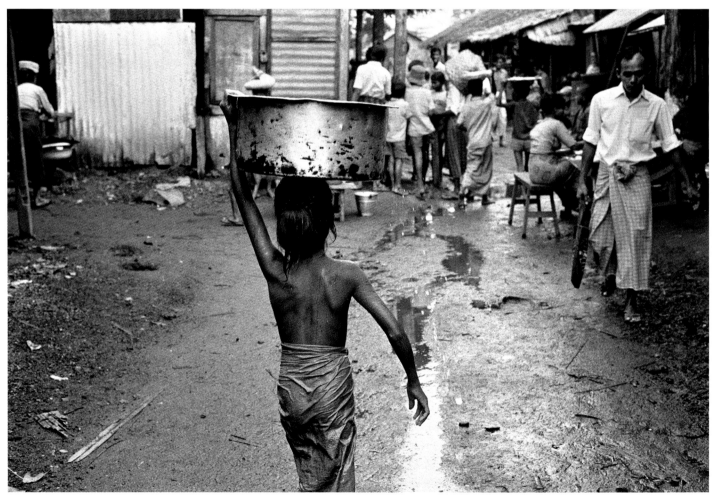

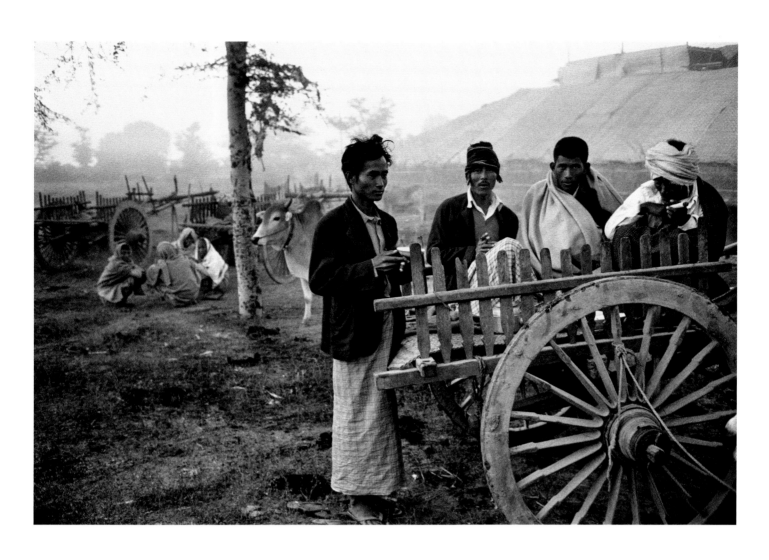

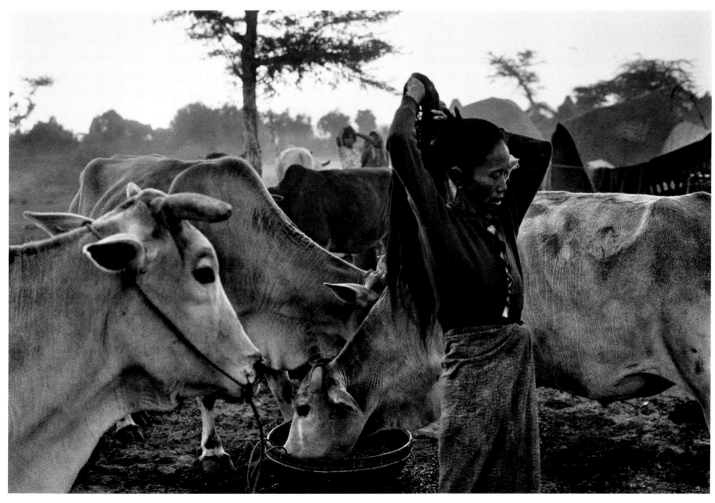

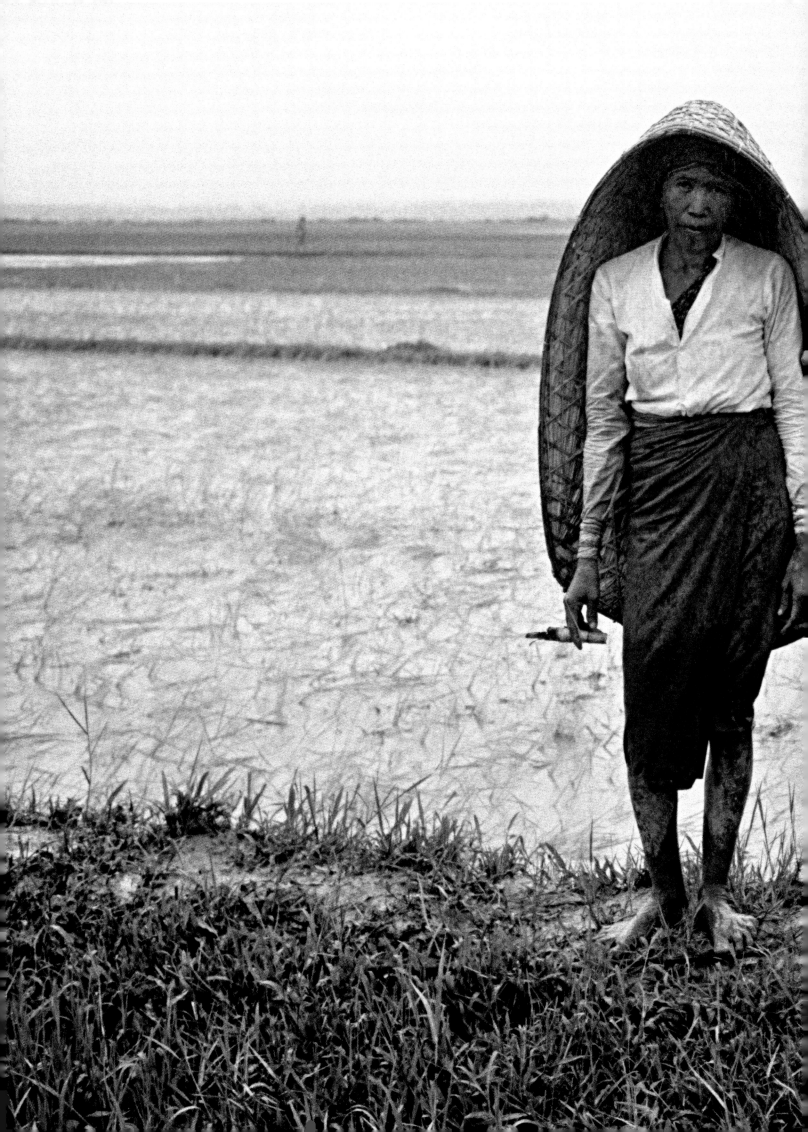

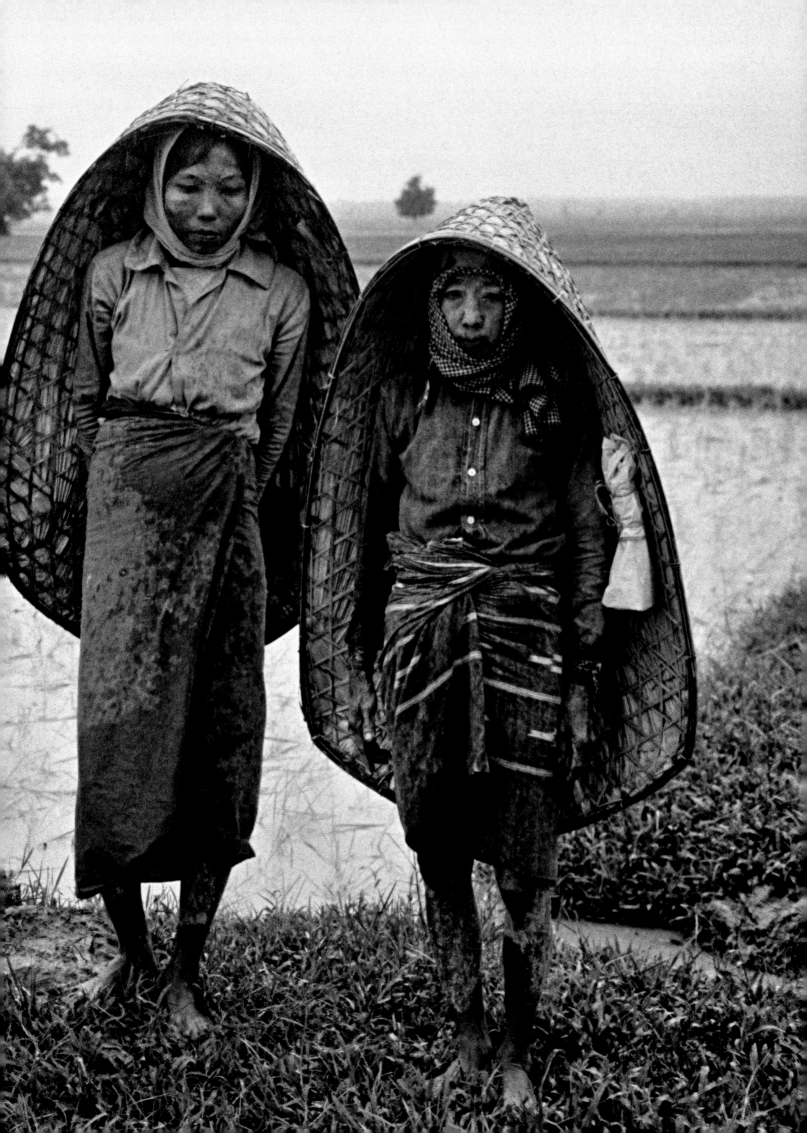

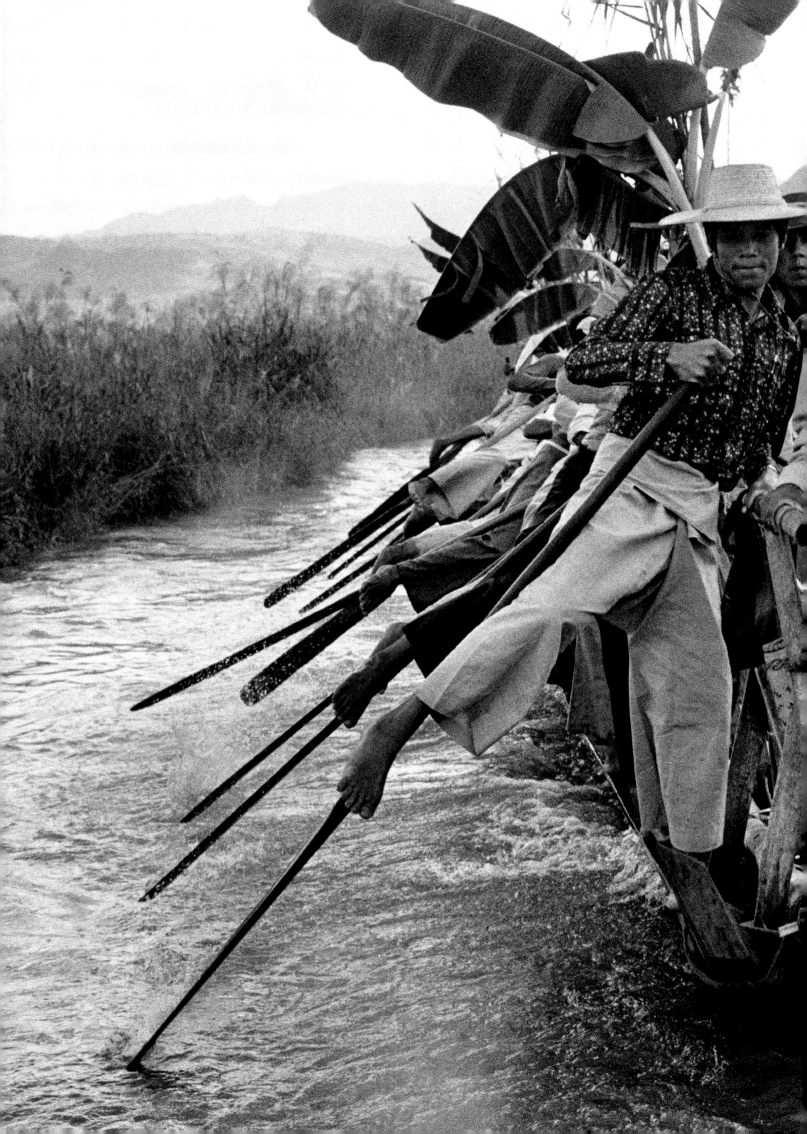

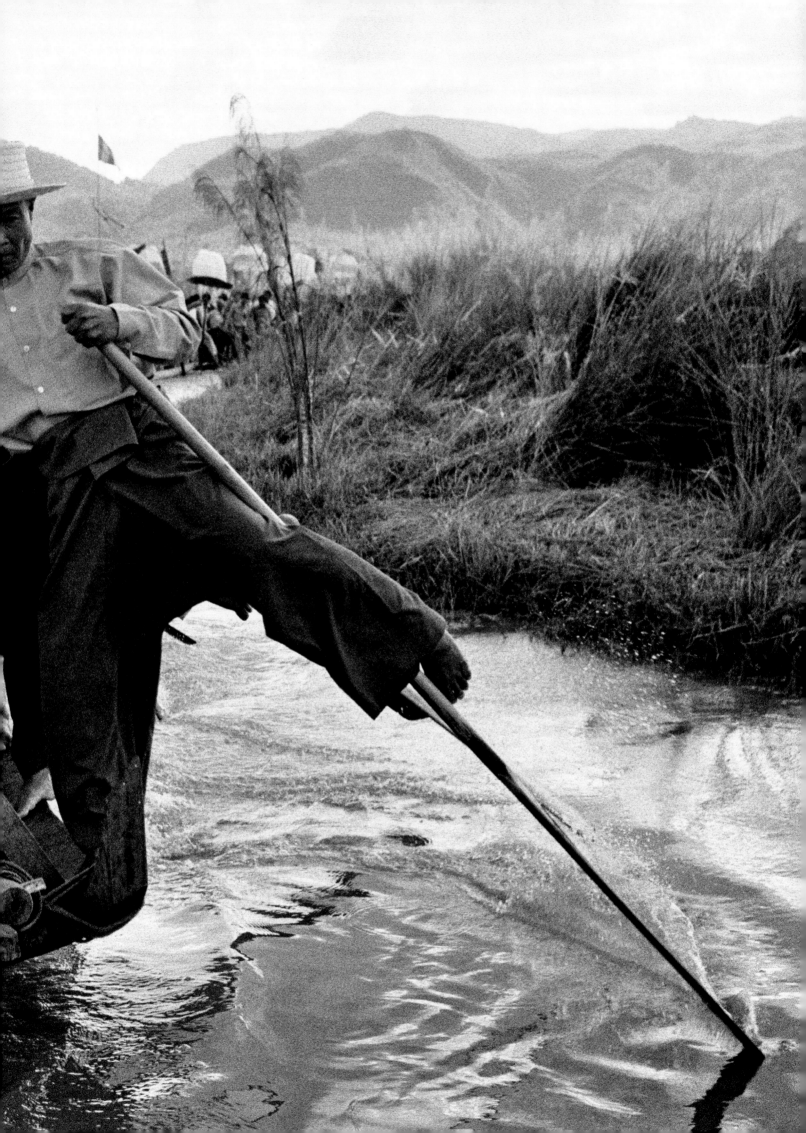

因莱（Inle），缅甸，1978

曼德勒，缅甸，1978

对页及后跨页

平壤，朝鲜，1978

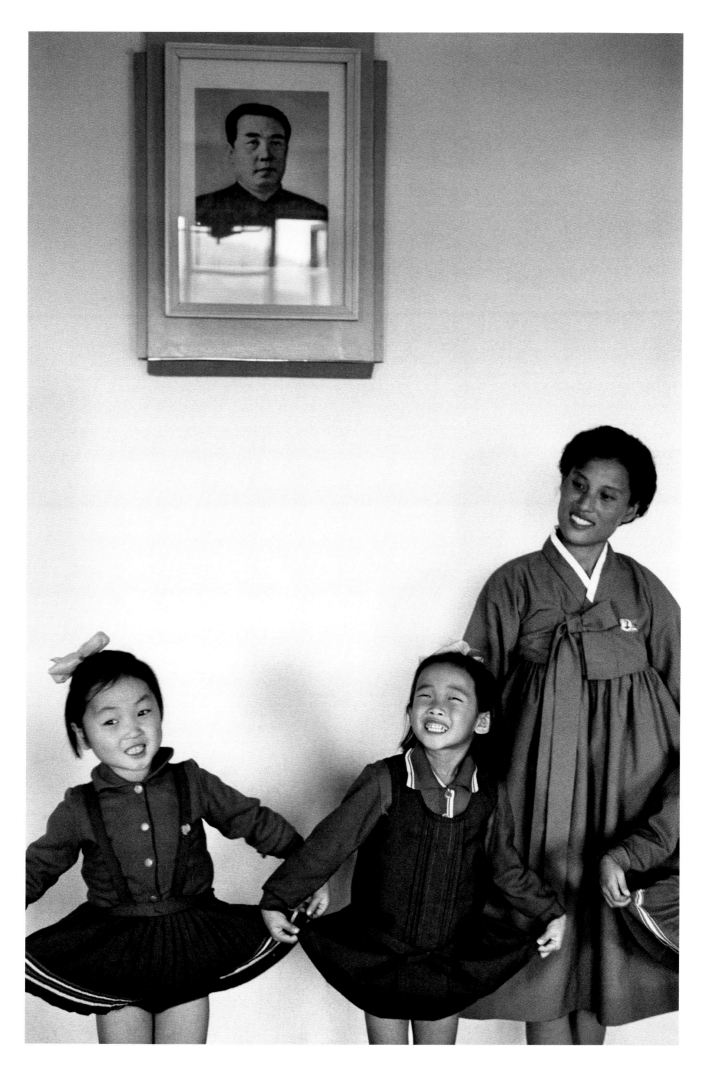

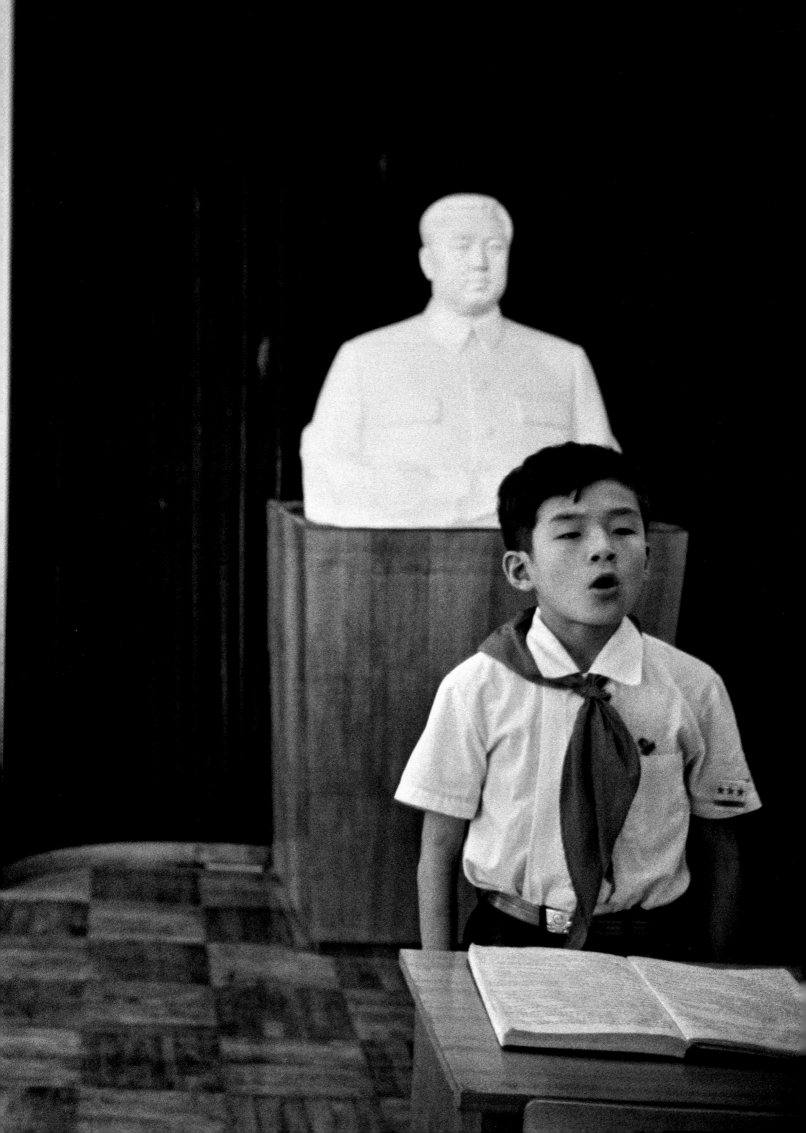

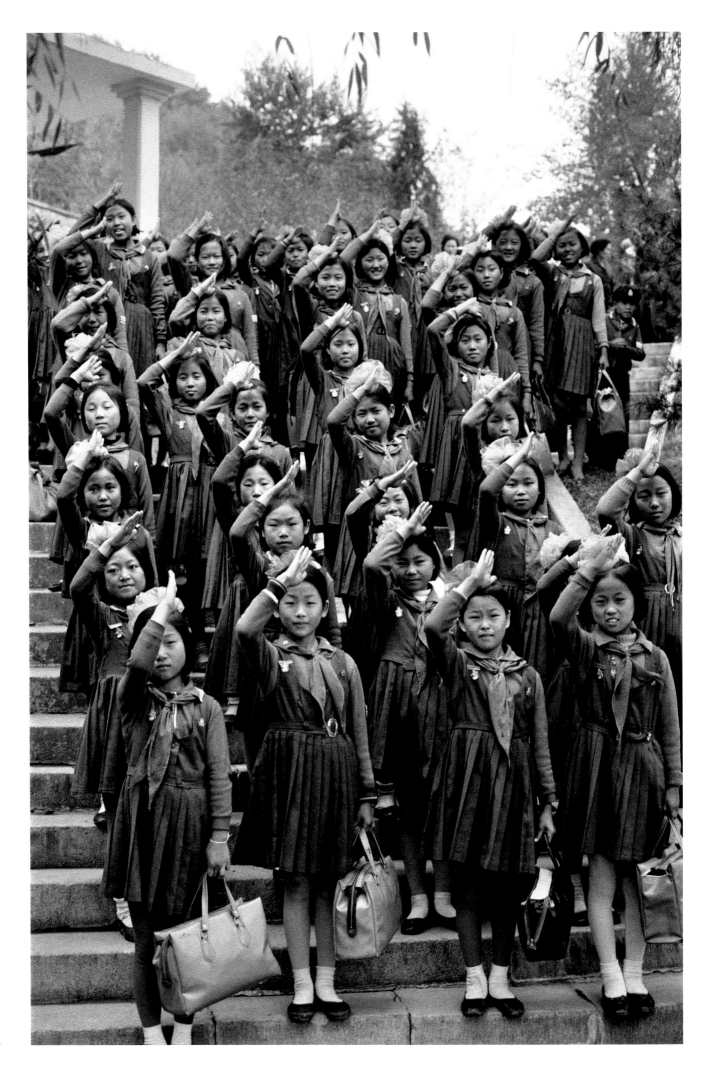

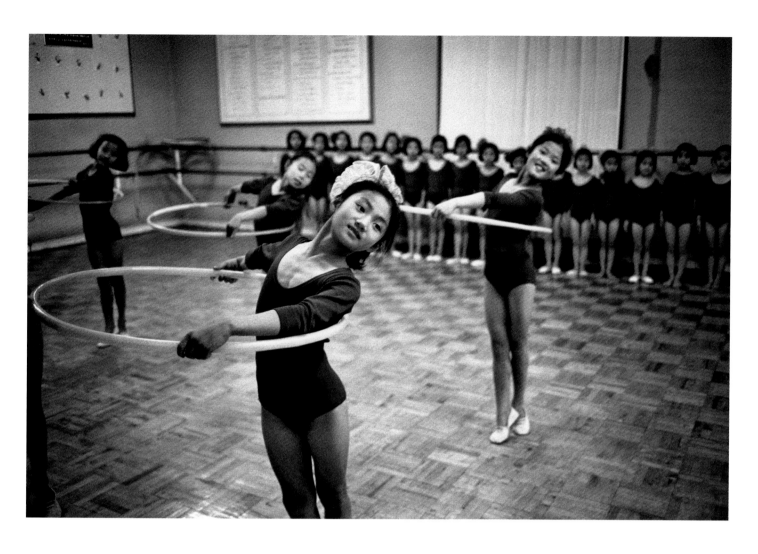

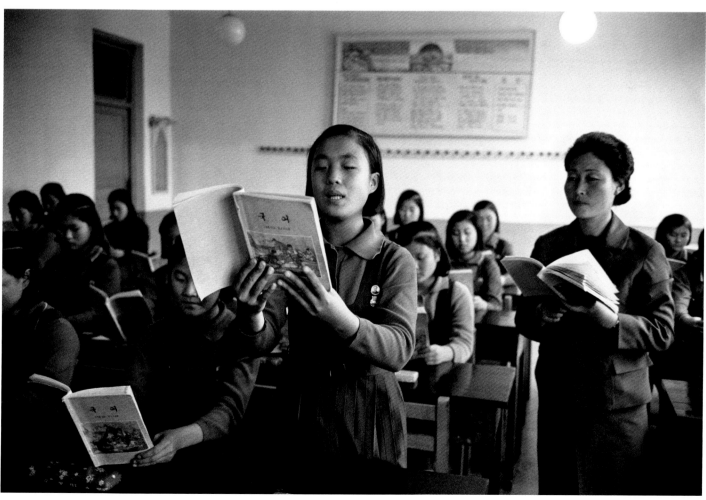

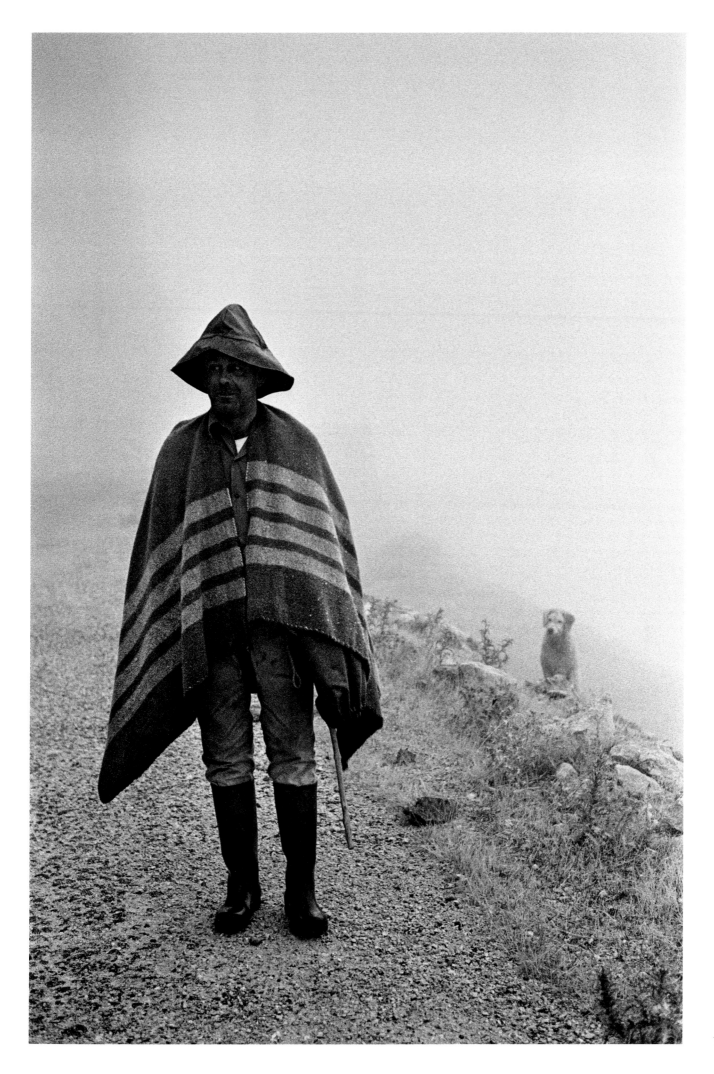

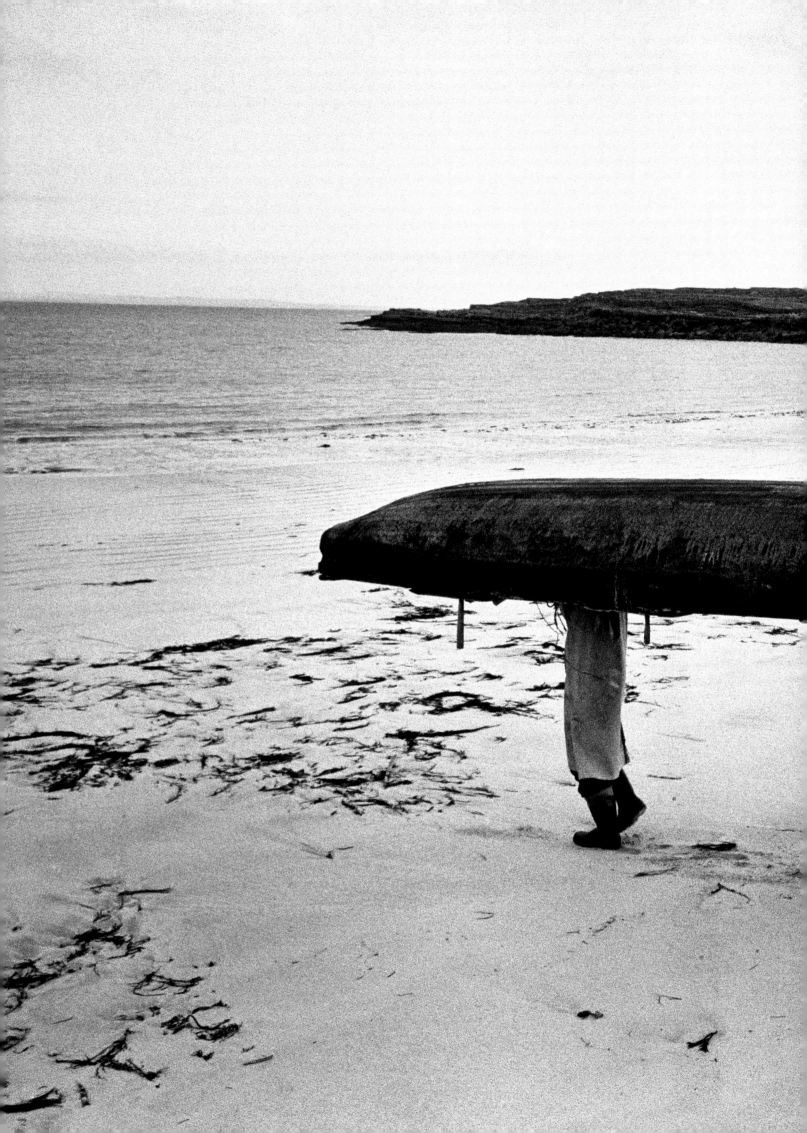

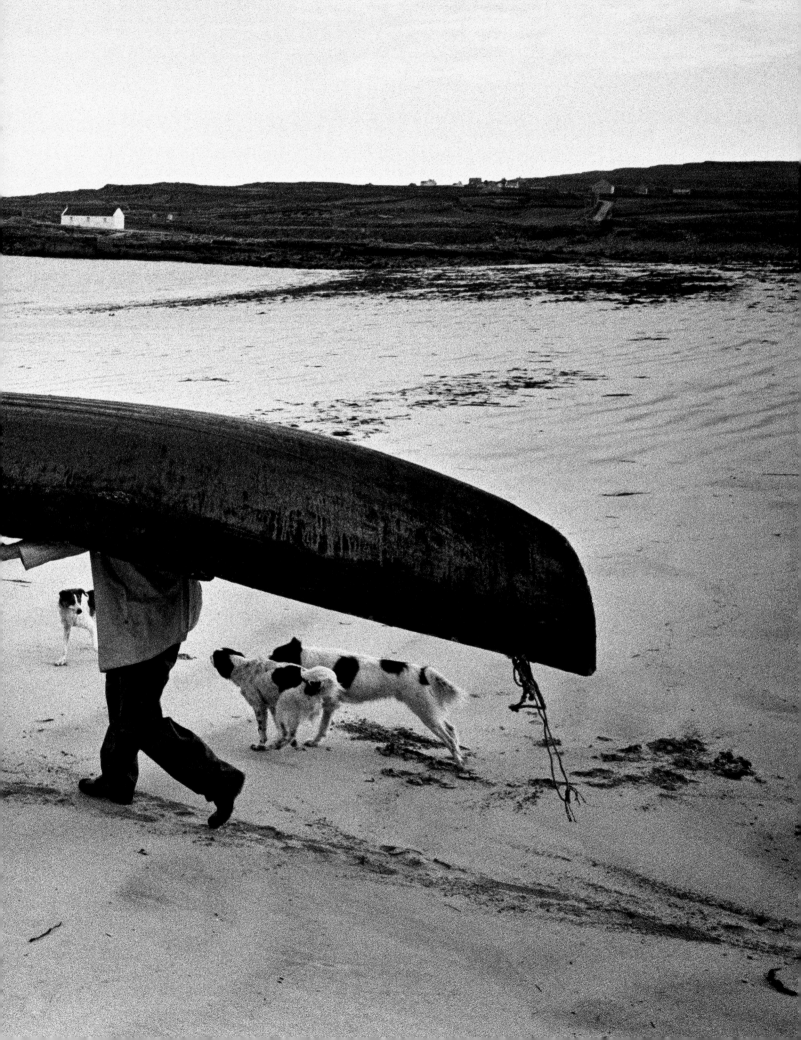

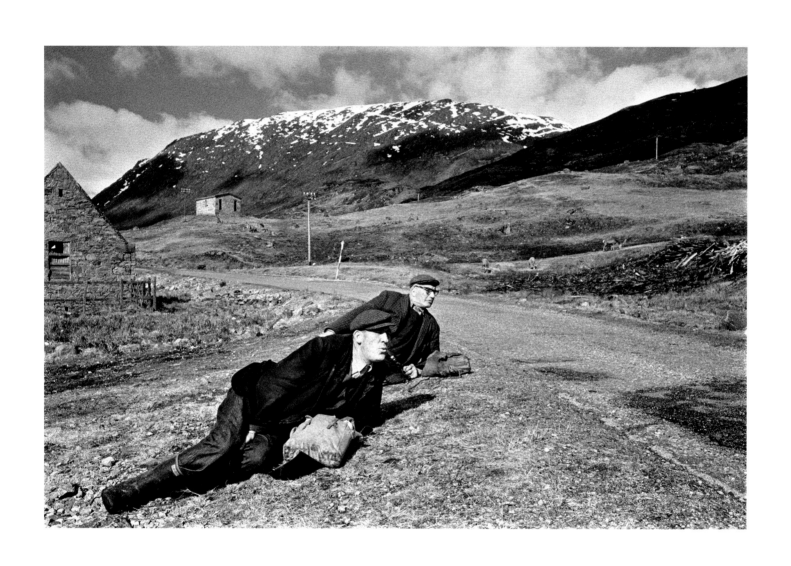

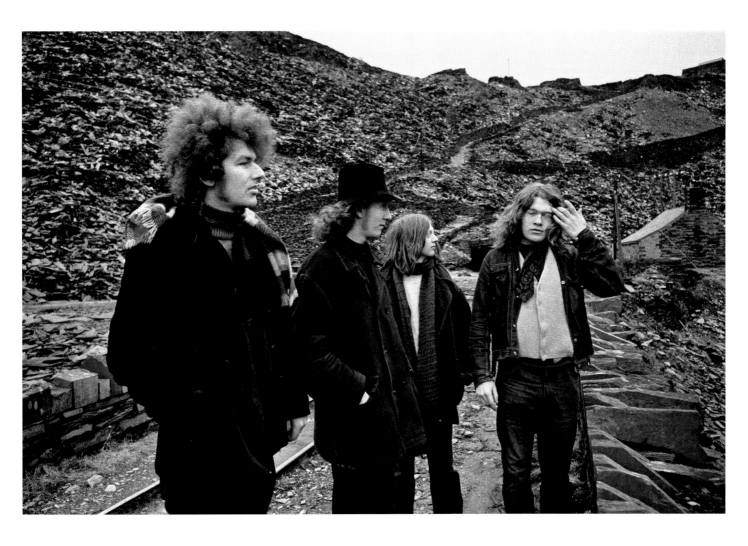

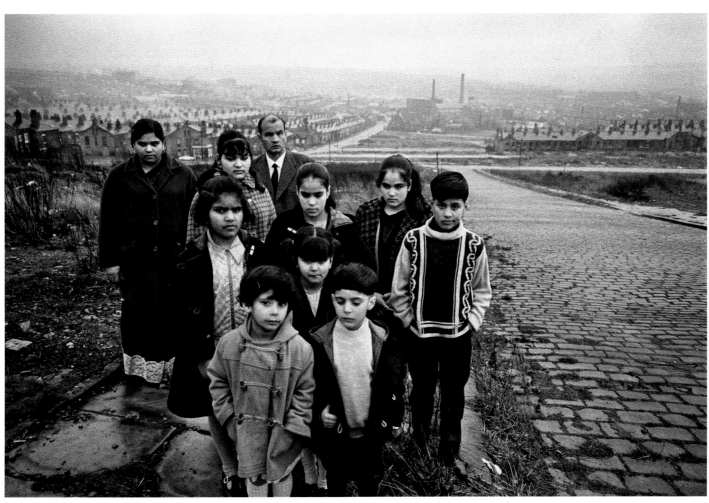

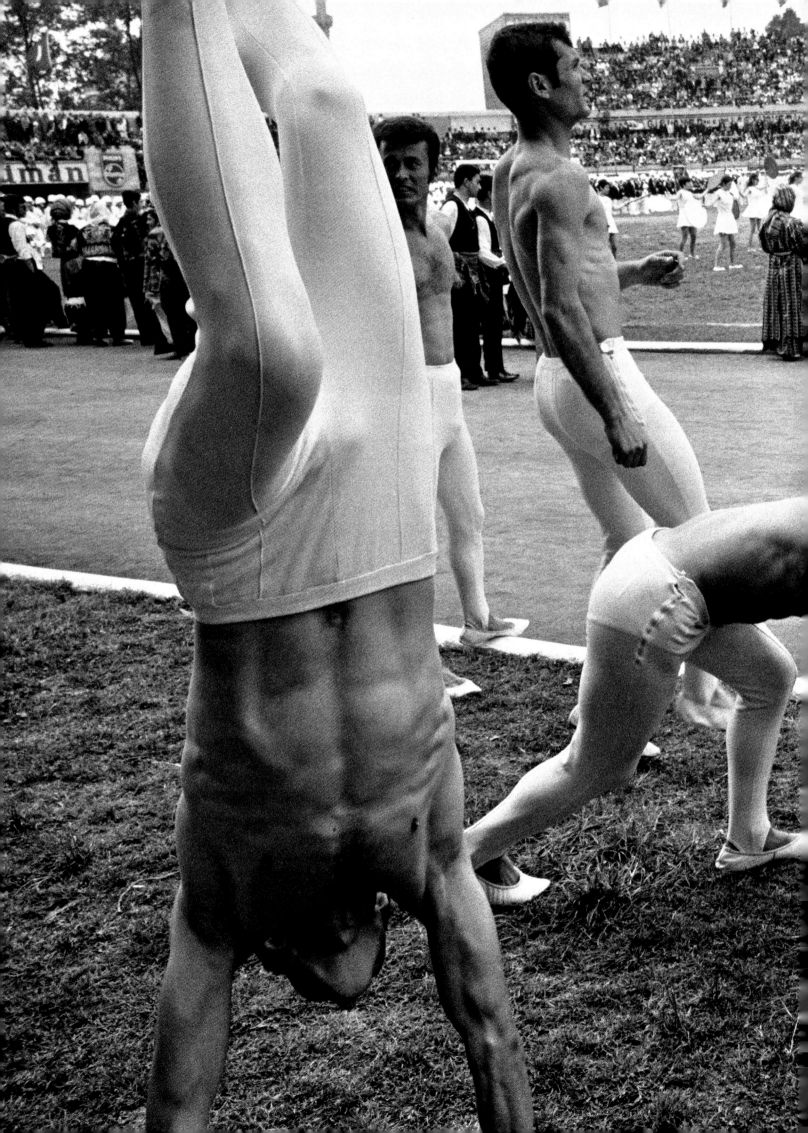

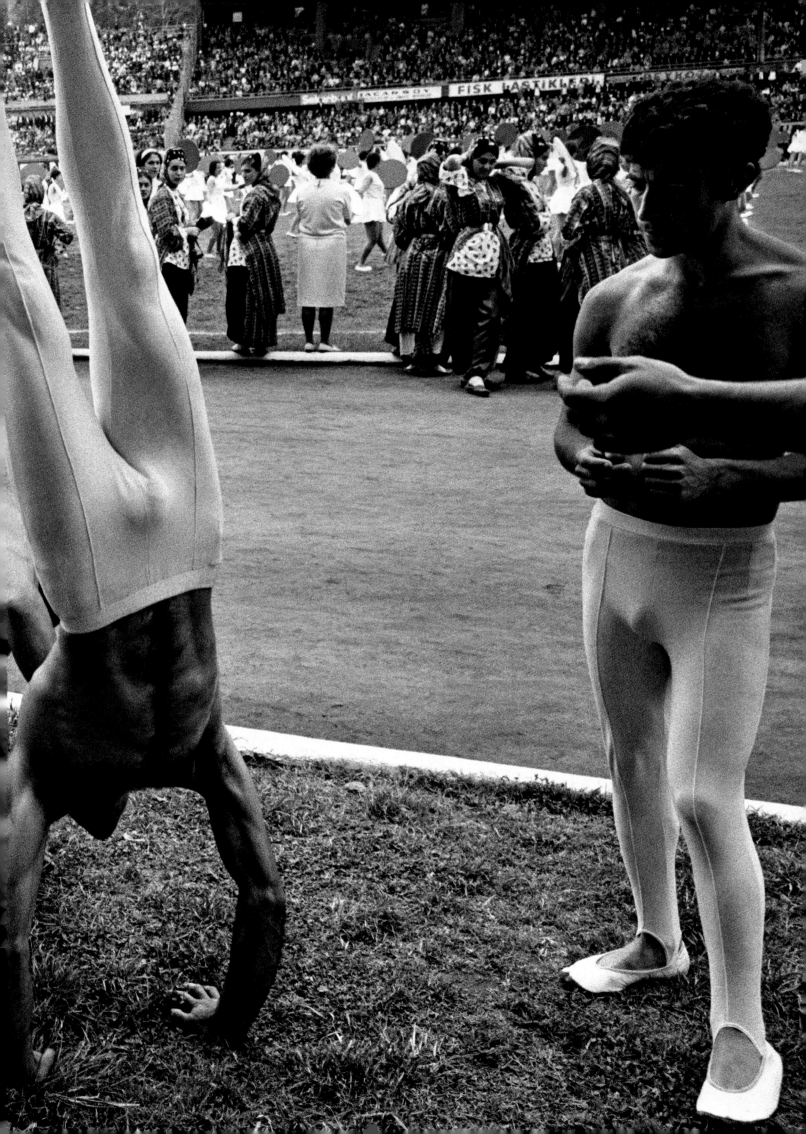

前跨页

伊斯坦布尔，土耳其，1970

对页

古城，耶路撒冷[1]，1970

1　该城主权目前存有争议，故未加国名。（编者注）

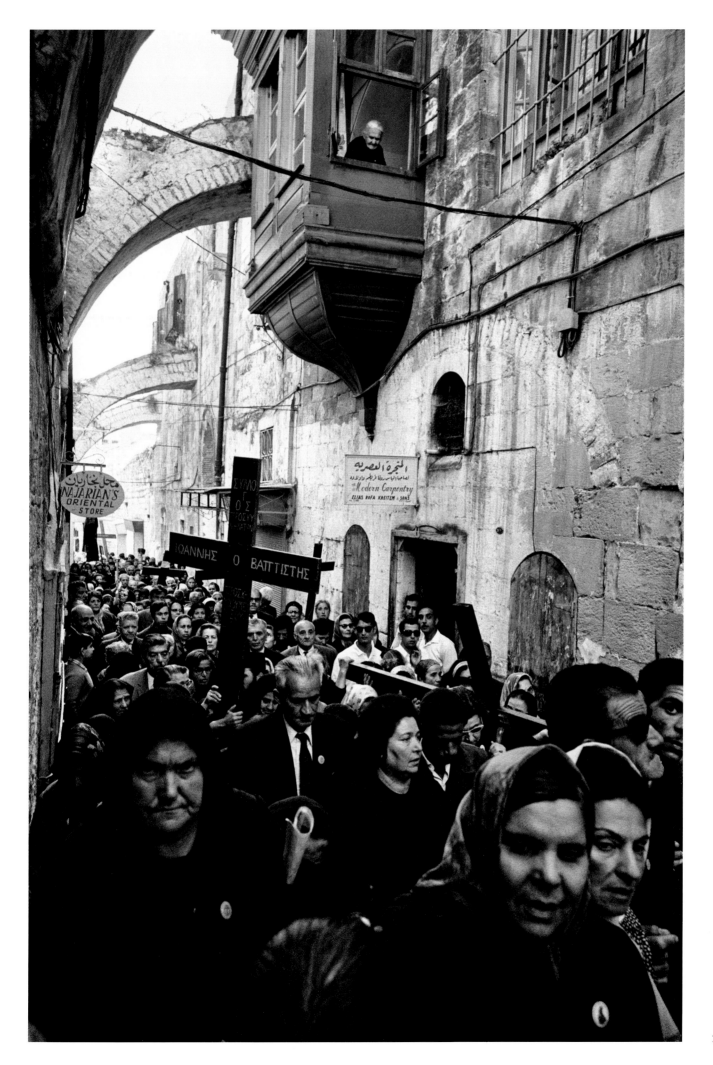

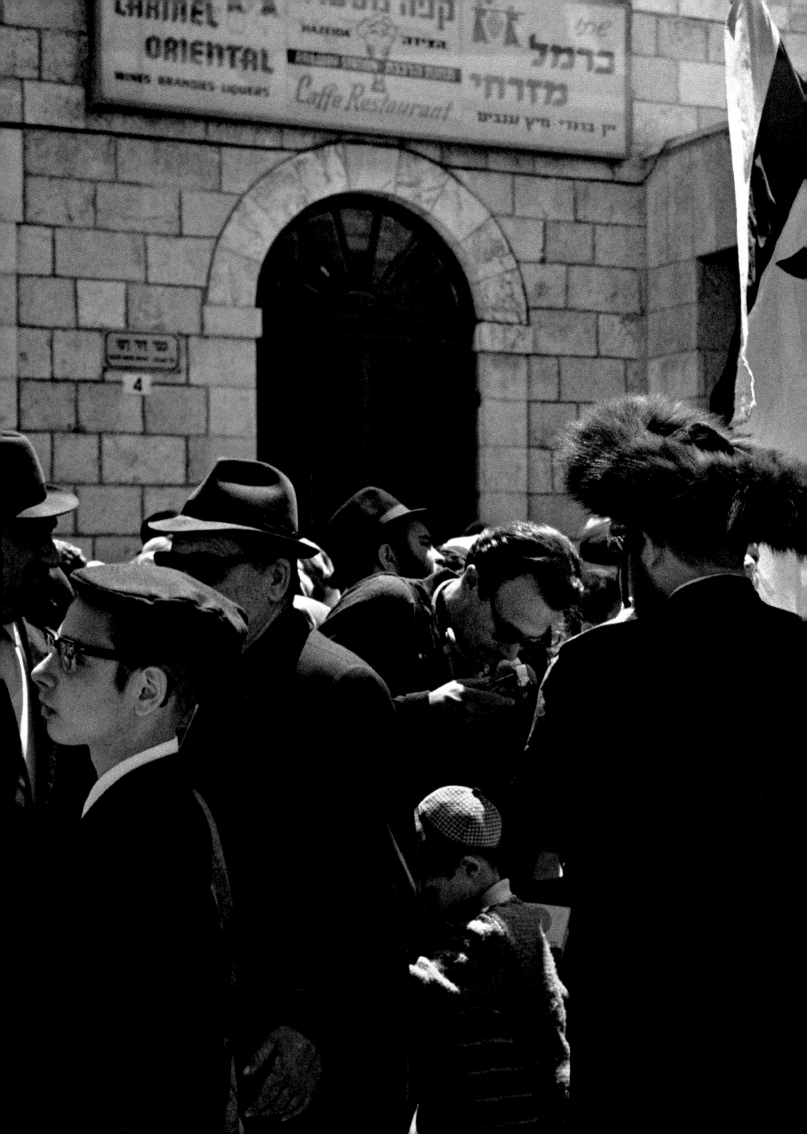

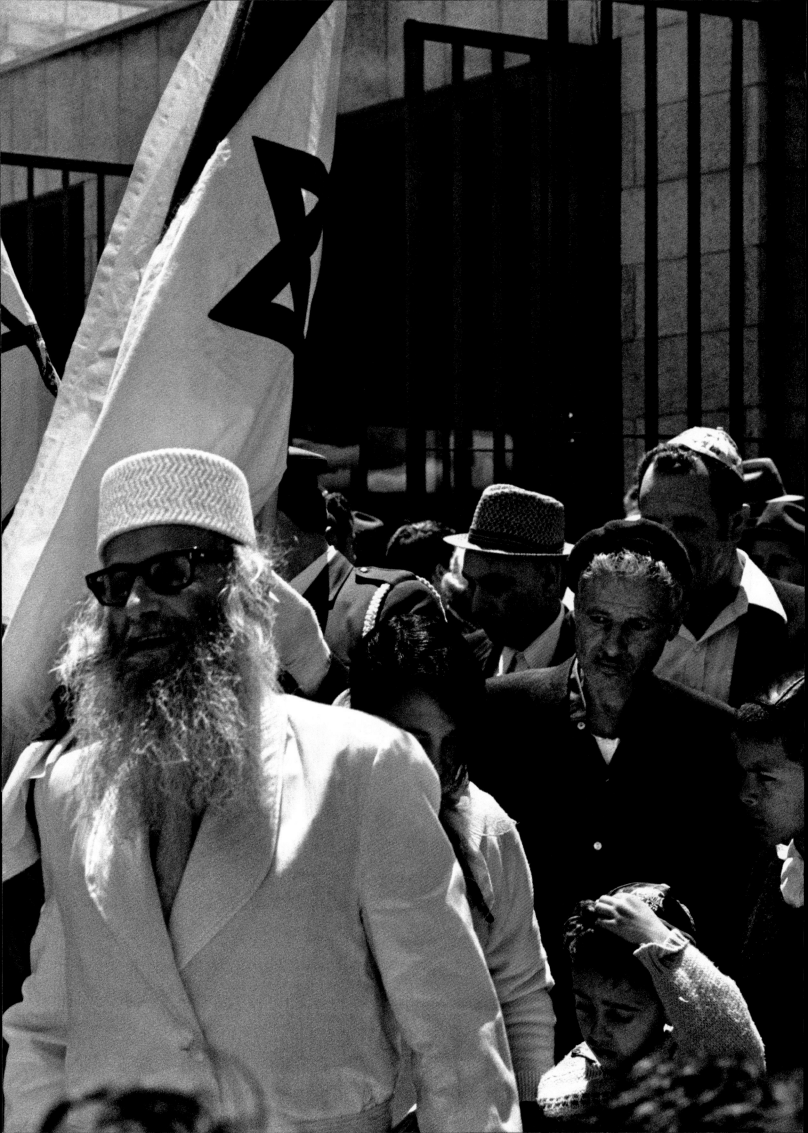

前跨页

正统派犹太人，古城，耶路撒冷，1970

上图

安曼，约旦，1968

对页

希腊正统基督教徒，古城，耶路撒冷，1970

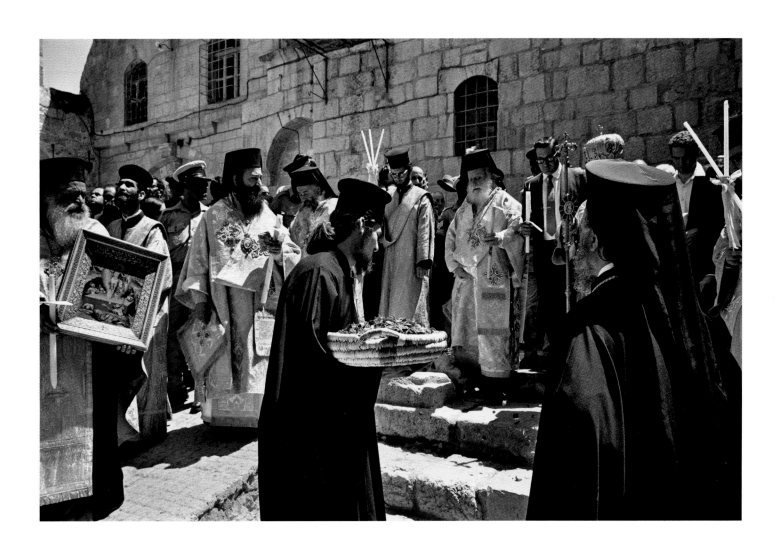

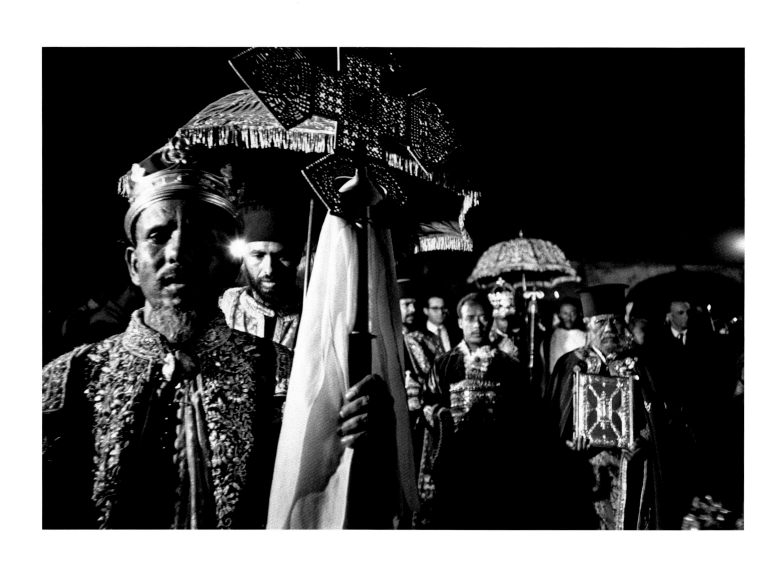

上图

埃塞俄比亚正统基督教徒，古城，耶路撒冷，1970

对页

希腊正统基督教徒，古城，耶路撒冷，1970

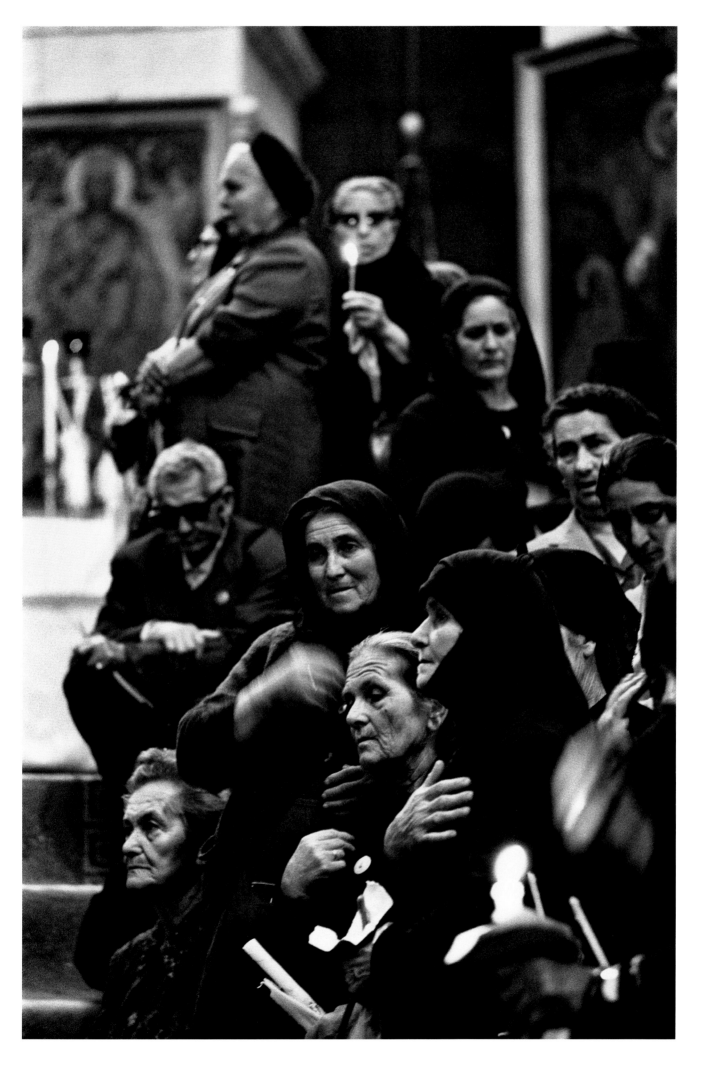

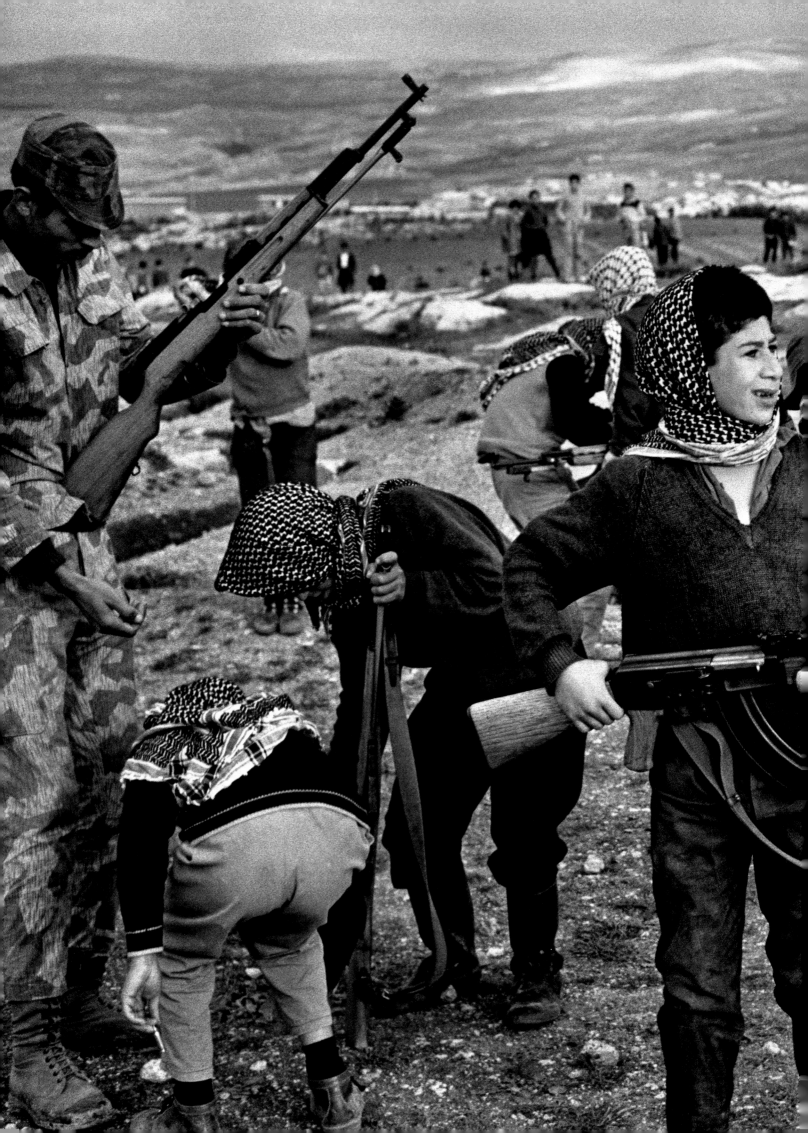

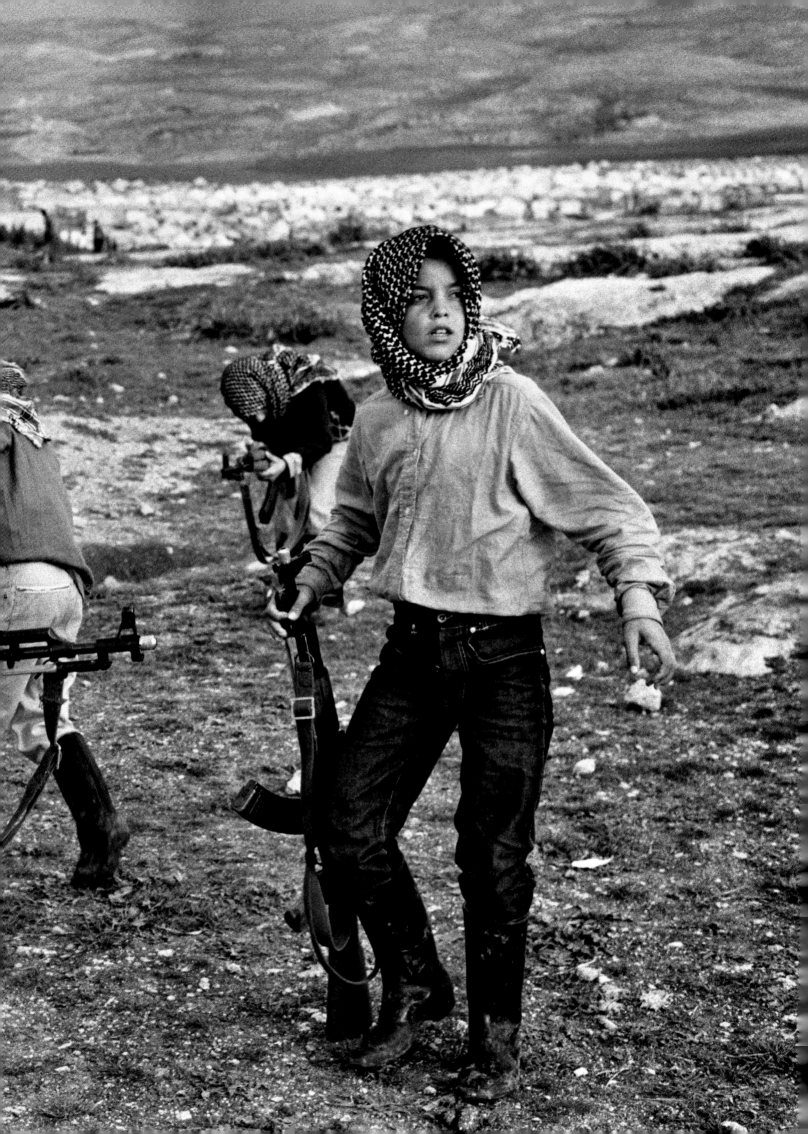

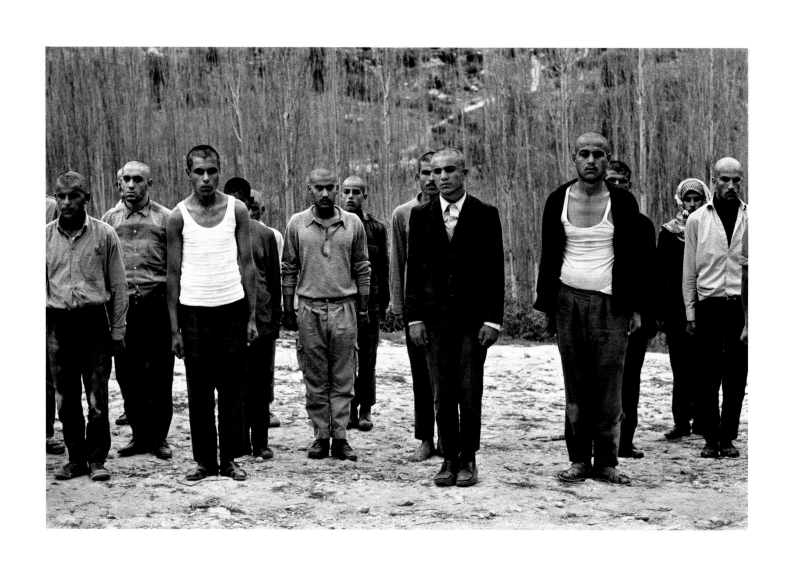

前跨页及上图

约旦边境的巴勒斯坦解放组织（PLO）训练营，黎巴嫩，1968

对页

以色列，1970

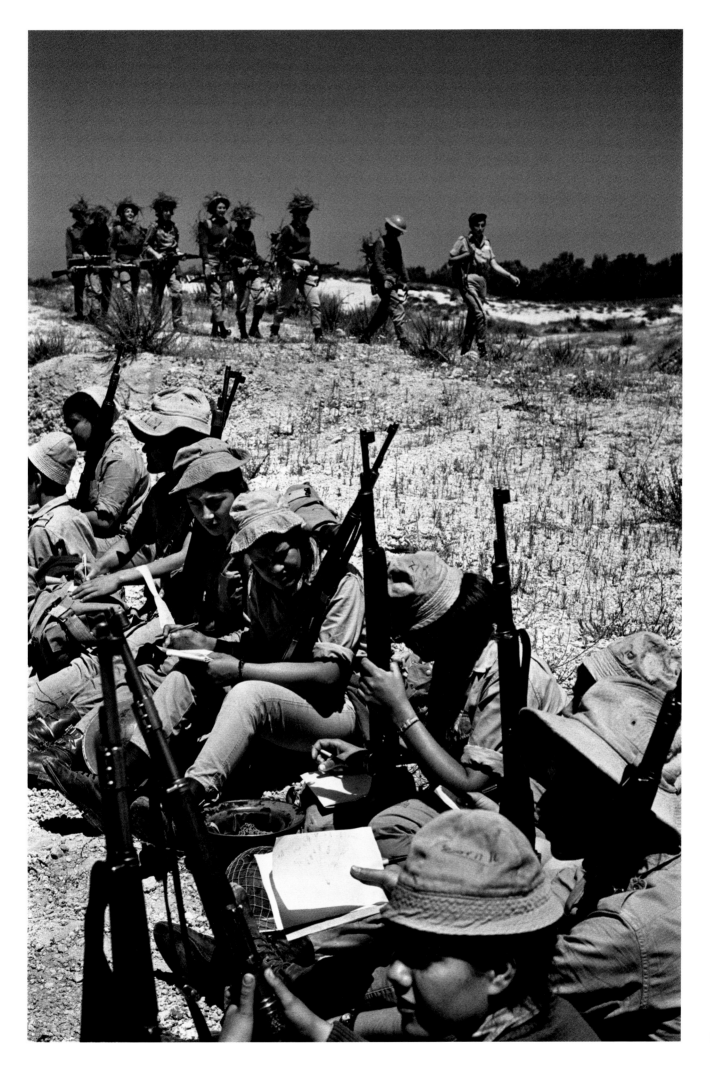

第 217—223 页

西贡，越南，1975

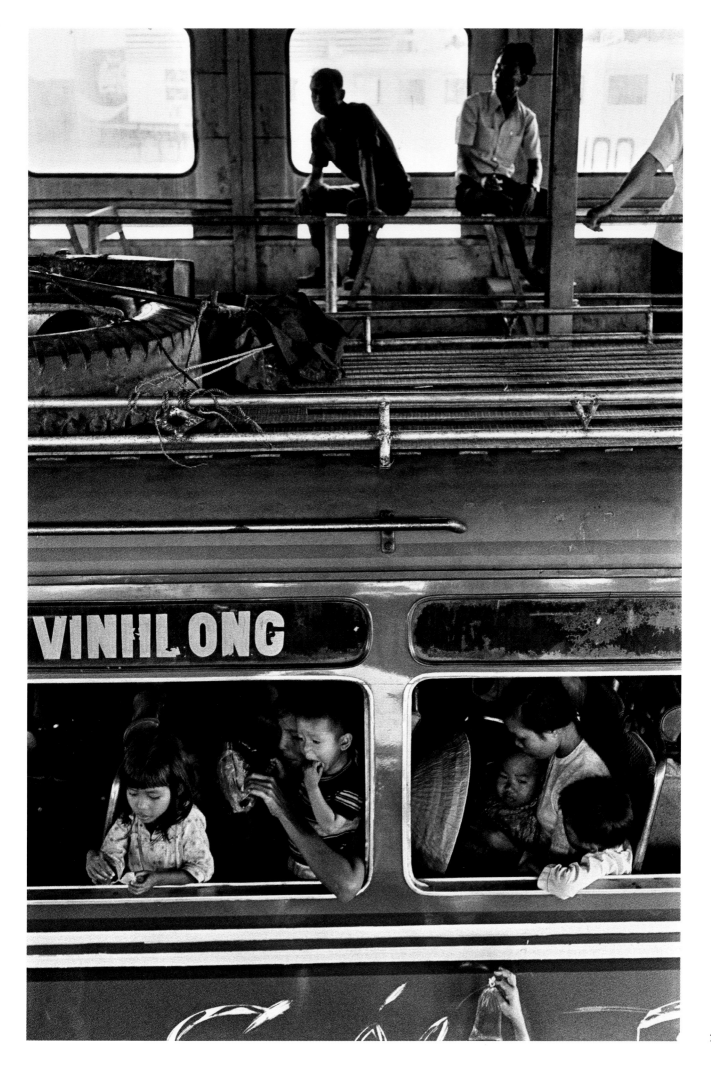

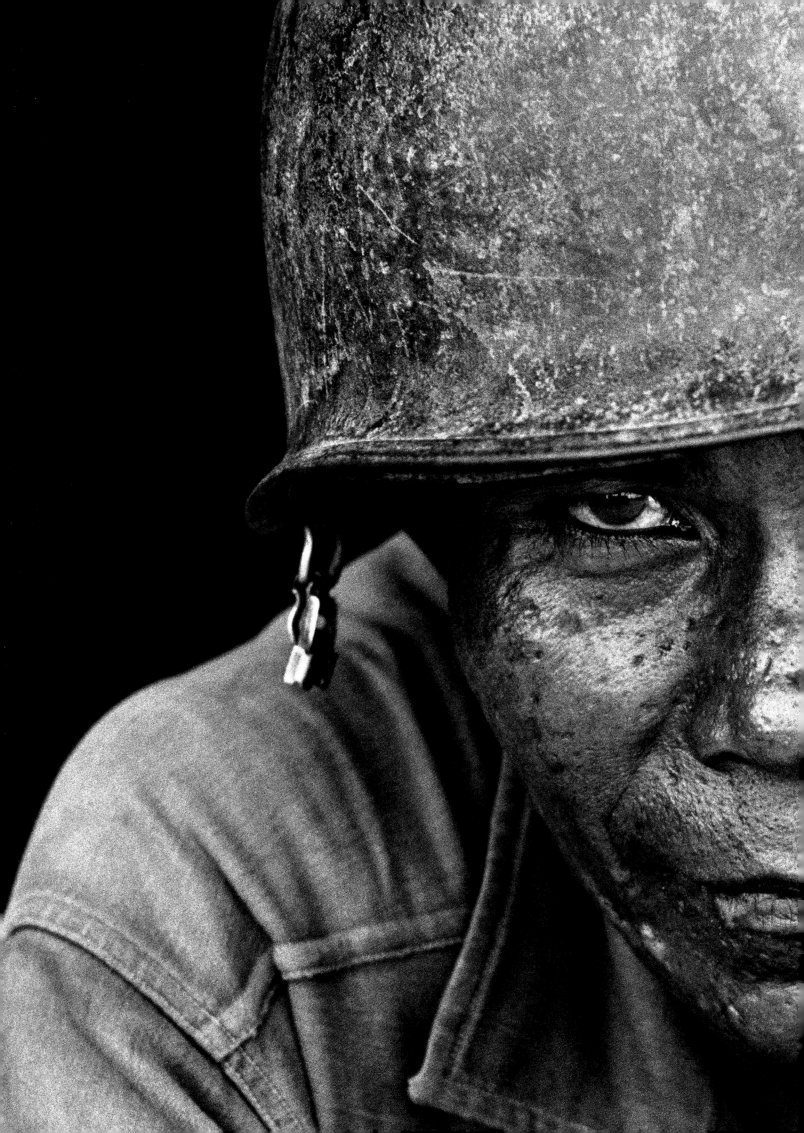

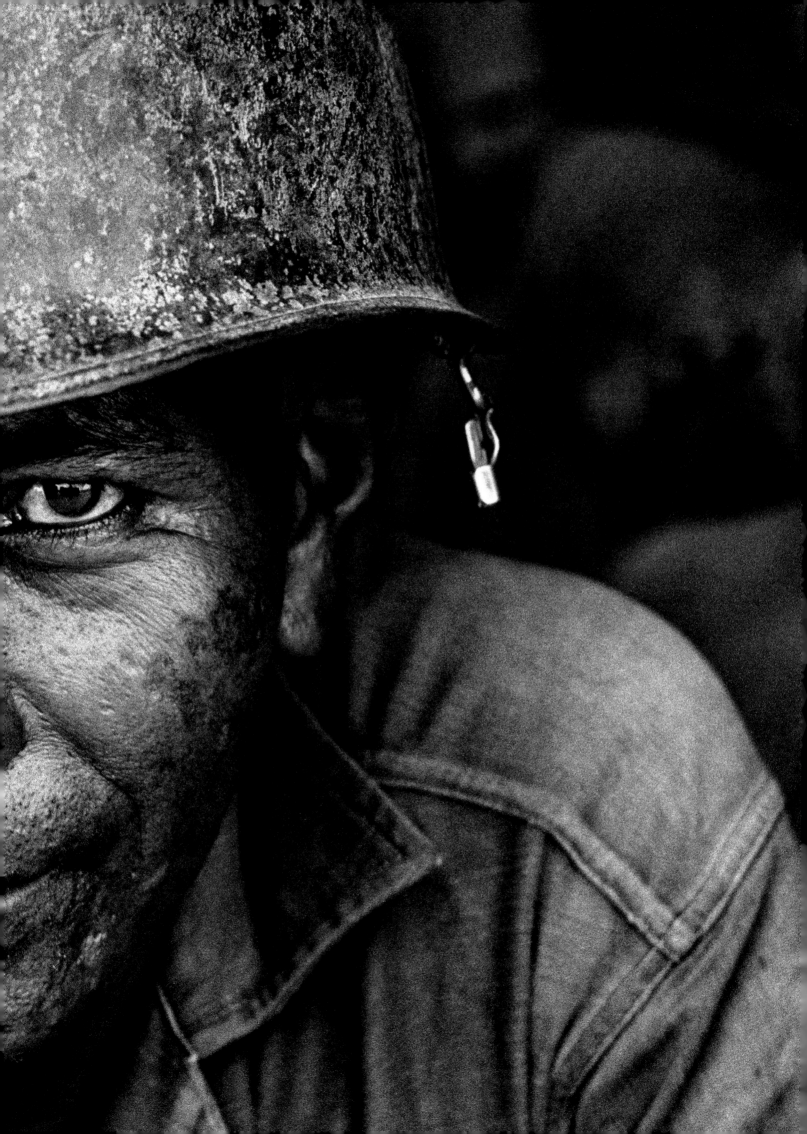

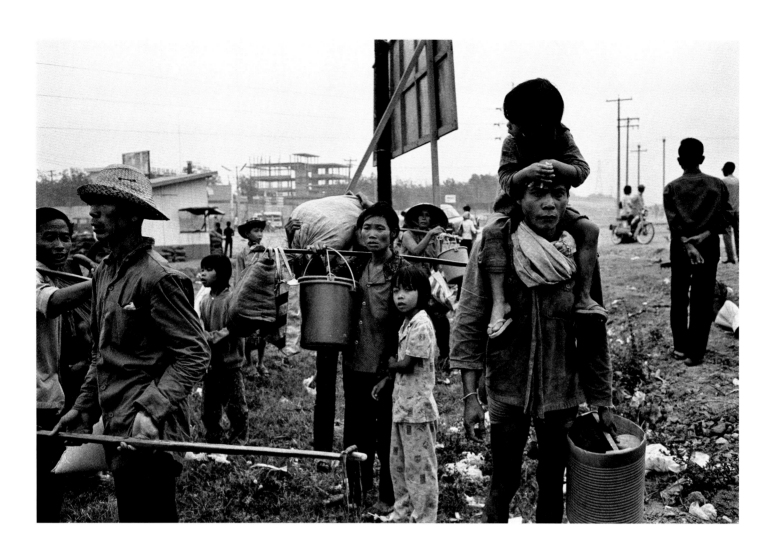

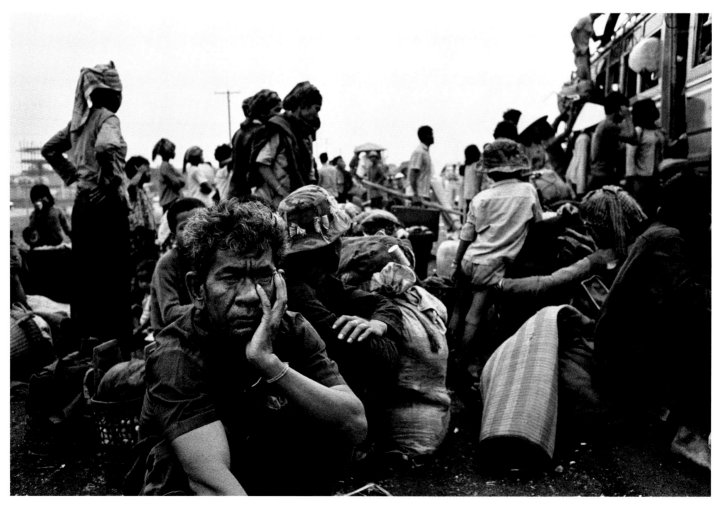

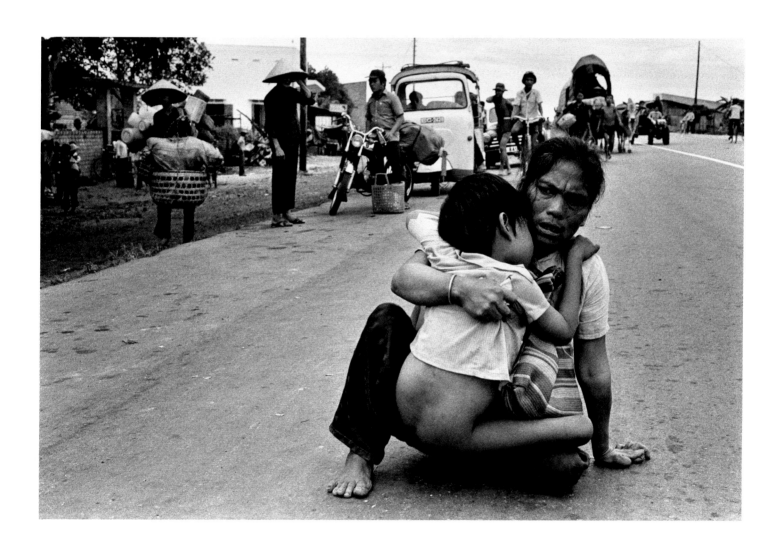

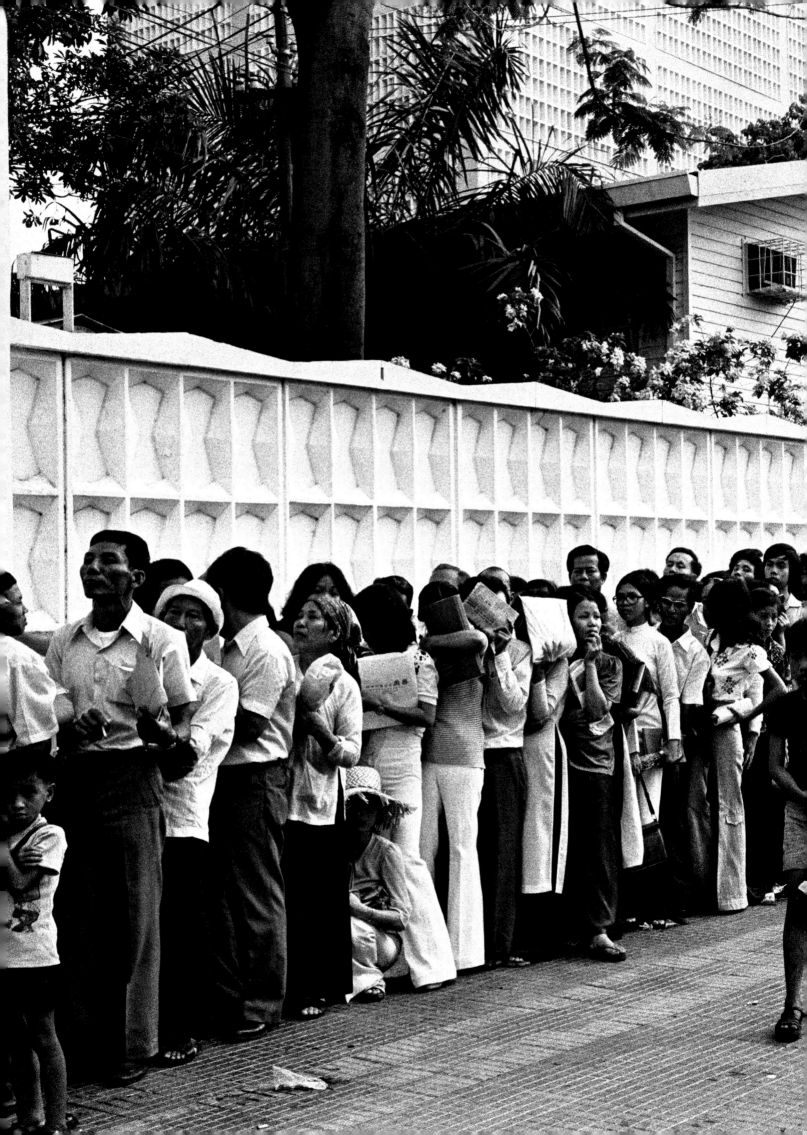

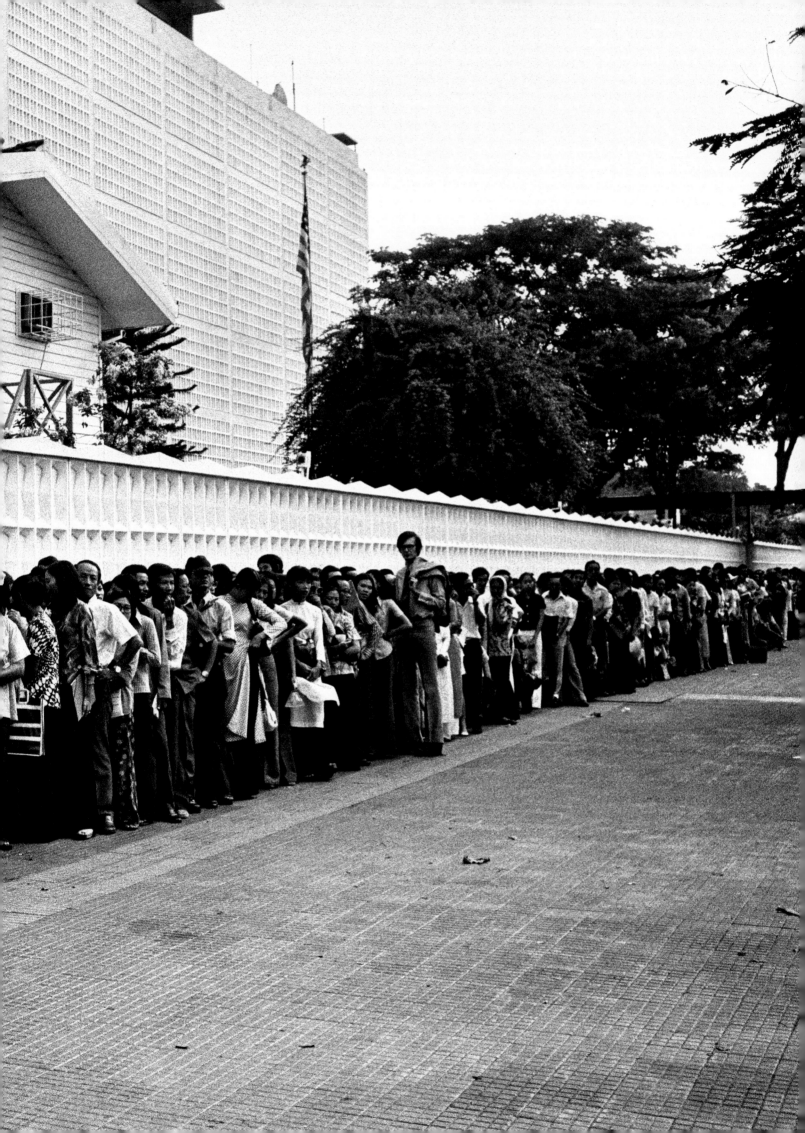

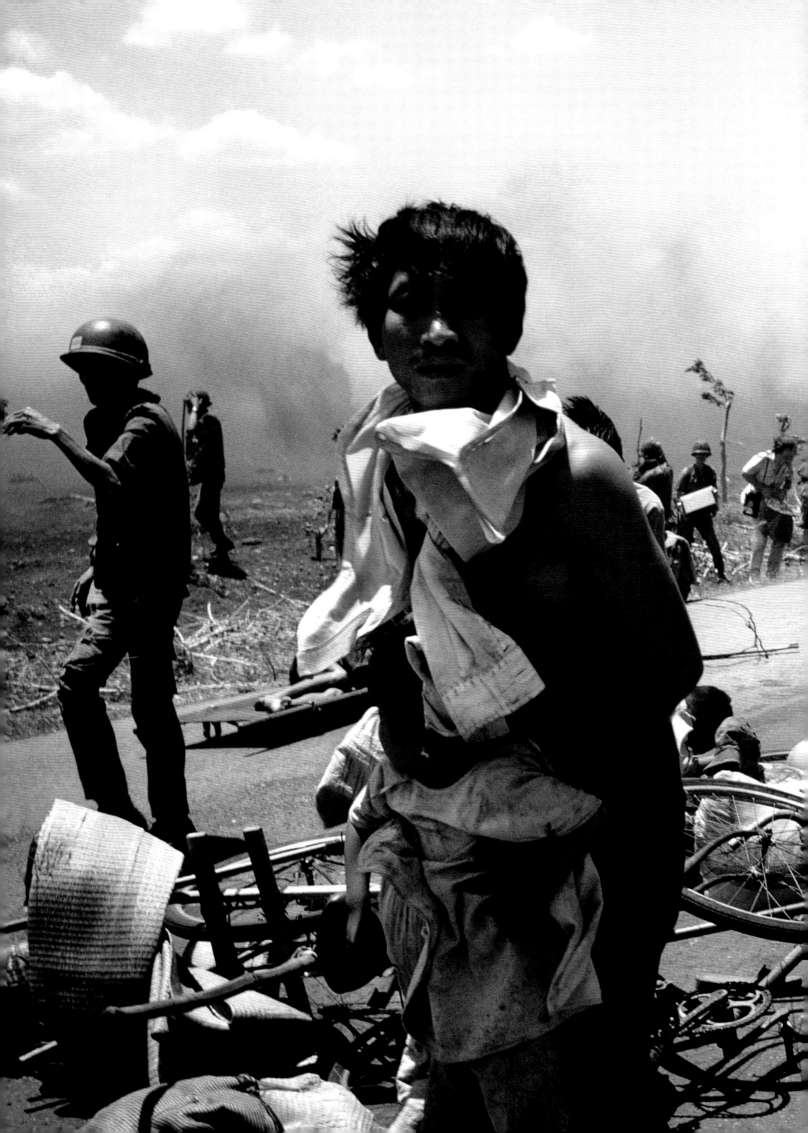

彩　色

[上接第 112 页]

你说这次经历是个转折点。在越南工作的这段经历是怎么改变你的?

这么说吧,我拍摄了一场战争,但我不喜欢。我不想待在那儿。这次经历帮我澄清了我作为一个摄影师的使命。但 1975 年我又回去了。玛格南的李·琼斯迫切需要有人为《新闻周刊》拍摄。菲利普·琼斯·格里菲斯(Philip Jones Griffiths)和其他在黑名单(至今还在)上的玛格南摄影师,都没办法去。我当时正在金边,所以我去了。那是我的决定性瞬间。我在西贡看到的一切让我非常伤心。我决定去寻找一个跟美国对立的国家。尽管缅甸当时处在吴奈温的独裁统治下,但那是唯一一个没有接受美国一分钱救助的非共产主义国家。我把自己的职业生涯概括为 ABC——美国、缅甸、中国。西贡的经历开启了 B 时期。

你什么时候开始拍摄彩色照片的呢?

我第一次用彩色拍摄是 1969 年。有个编辑叫滨谷浩和我去拍摄音乐剧《毛发》(Hair),要求滨谷先生拍黑白的,我拍彩色的。我在越南战争中也拍了彩色。但我真正转向彩色是在缅甸看到大金石的时候,那是 1978 年。我有两台徕卡相机,一台用 Tri-X 胶卷,一台用柯达克罗姆 64 胶卷。我非常惊讶,感觉就像那色彩把我唤醒了。

跟我说说在缅甸的拍摄经历吧。

就像我刚刚说的,我认为缅甸是美国的对立面。我开始定期去那儿,很多趟短期旅行。短期旅行是必然的,由于签证限令,一次只允许待一个星期。我跑了 75 趟。第一次去是在八个月环球旅行的时候,缅甸是目的地之一,那一次我在仰光待了几天。从那开始我就爱上缅甸了。后来不管我去哪里,在做什么,总要回去一趟。

这一点都不容易。慢慢地,人们开始知道我了,主要是因为"久保田"这个名字在那儿很出名——不是我,而是久保田拖拉机公司,当时缅甸主要的农用设备供应商。"你跟久保田公司有关系吗?"有人这么问我,我就回答说:"有啊,那是我父亲的公司!"

缅甸人的生活方式非常简单。从最正面的意义上说,那里的生活节奏真的超级慢。全部生活都关乎忍耐和温柔。以及,人性的温暖。

对你来说,对人性来说,这种生活曾经——以及现在——是否意味着一种理想?

怎么说呢,人性的问题在于,说得最大声的人拥有最大的话语权,而他们往往好为人师。然而从那些说话最安静的人身上我们能学到最多。我不想听那些大声嚷嚷的人讲话。我们错过了一些东西。真正伟大的摄影、伟大的观念,正在被噪音驱逐后退。我们听不见安静的声音。我想就是因为这样,人性才会一团糟。

你在缅甸的工作,就是为了倾听安静的声音吗?

怎么说呢,政府声名恶臭。吴奈温那所谓的社会主义专政糟糕透了。因此,我在缅甸处理的东西很多。但我也尝试在生而为人这个方面提升自己。我想我的照片说明了我喜欢缅甸的原因。同样,那些年刚好有机会去中国的时候,我也喜欢那里。中国也非常简单。我是唯一一个在那段时间大范围报道中国的人,因为我拿到了特许通行证。很多东西已经变了。现在你有钱了,买了车,两辆车,但空气被污染了。他们可能失去了很重要的东西。金钱并没有带来幸福。

你就在东京安定下来了。那你是什么时候遇到你妻子的呢?

我是在 1972 年认识她的。她当时在东京女子学院读大二。我一见到她就想跟她结婚,不管怎样都要!

你父母没有干涉吗?

没有。不过我妻子的父母雇了一个侦探调查我。显然,他们最后发现的只有我和我家人的正面信息,从那以后,我们的婚姻持续了 43 年。43 年哪,我太幸福了。

你什么时候成为玛格南成员的?

我 1965 年开始拿玛格南的佣金。他们请我做一个没人感兴趣的工作,为伦敦《星期日泰晤士报》(Sunday Times)杂志拍摄杰克逊·波洛克(Jackson Pollock)的墓地,在长岛的最东角。很快我就成了一名"指定摄影师"(name photographer)——现在叫作"提名摄影师"(nominee)——不久后就能成为准成员(associate member)。回到日本后,这些都混乱不清了。马克·吕布(Marc Riboud)当上主席后,给我寄了封让我大吃一惊的信,信上说:你不再是准成员了,而是恢复成"提名摄影师"。后来我听说菲利普·琼斯·格里菲斯——他是那个时期玛格南的重要成员——为我发明了一种身份叫"通讯记者"(correspondent)。

当一名通讯记者对我来说挺合适的。这个身份让我可以接触到很多玛格南的东西。后来,大约在 1986 年,我出了那本中国主题的书后,所有人都好奇我怎么可能不是成员。当时的主席伯特·格林问我:"博二,你想成为成员吗?"我说:"我不想再从'指定摄影师'开始了。""不会的,你可以马上成为成员。"我没有立刻答应。我特地安排了一次旅行,去看当时玛格南的一些重要摄影师——塞巴斯蒂昂·萨尔加多(Sebastião Salgado)、布鲁诺·巴贝(Bruno Barbey)等等——去确认一下我是不是属于玛格南。然后我才决定答应他。

[下接第 298 页]

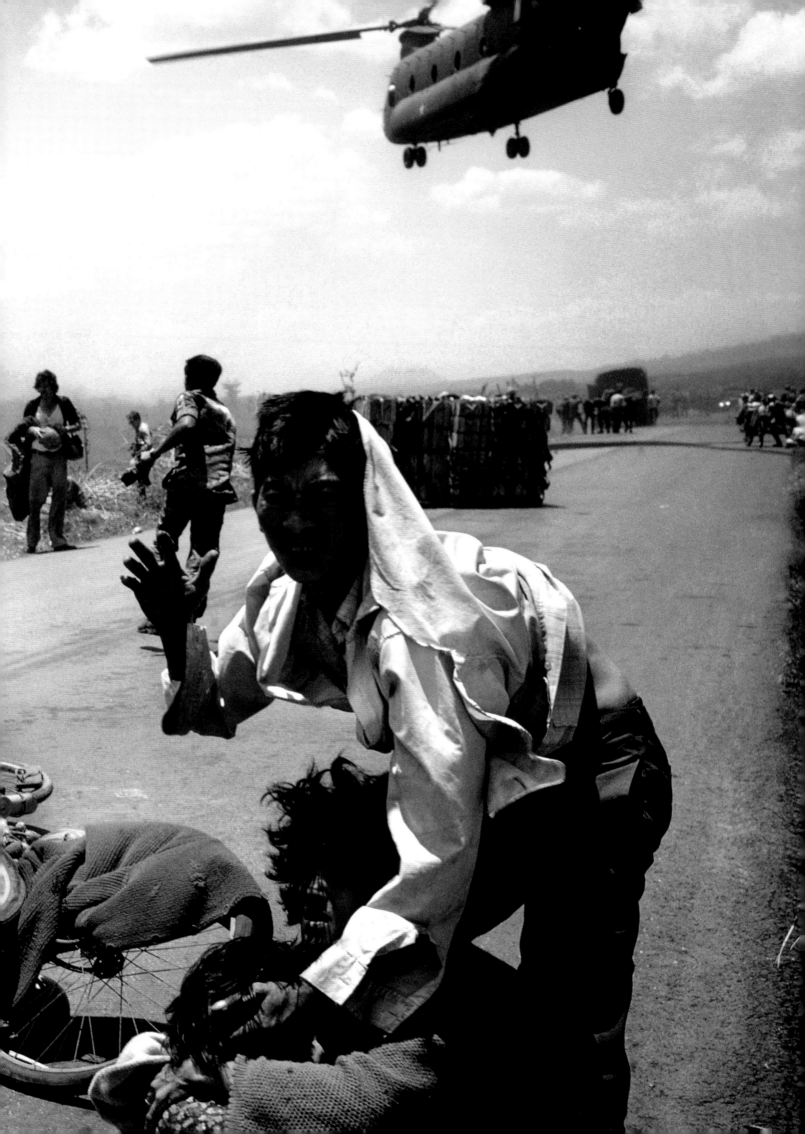

第 224、227 页

春禄，西贡以北约 100 公里，1970.4.13，越南

对页及后跨页

西贡，越南，1975.4.

第 232—233 页

芹苴，越南，1996

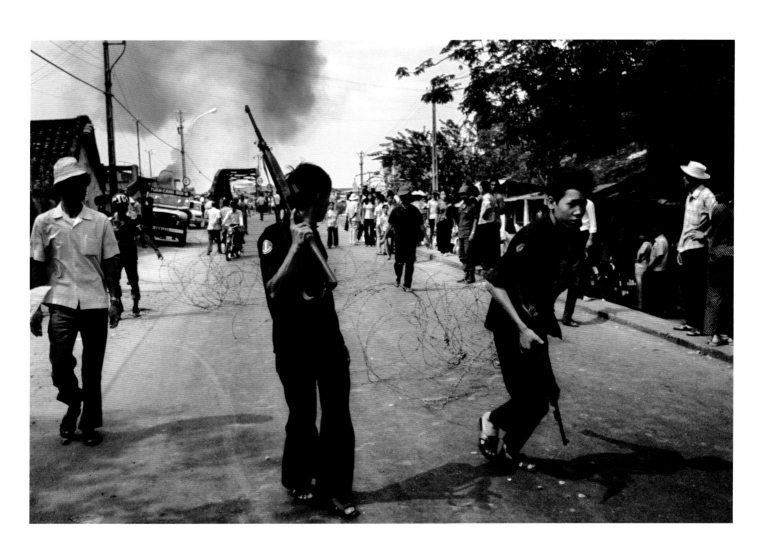

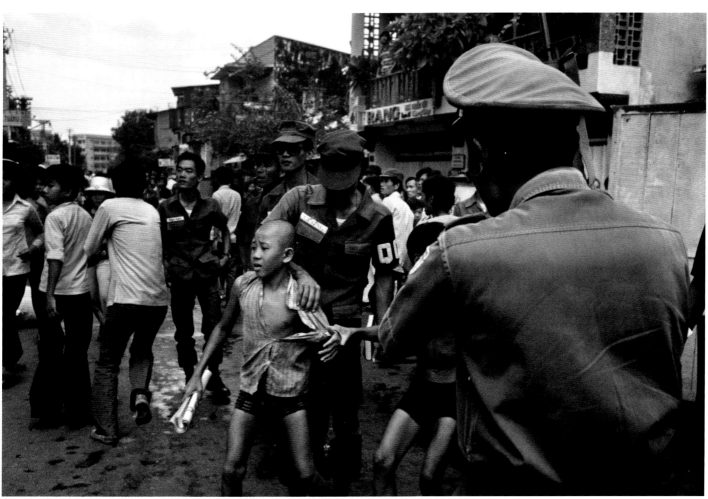

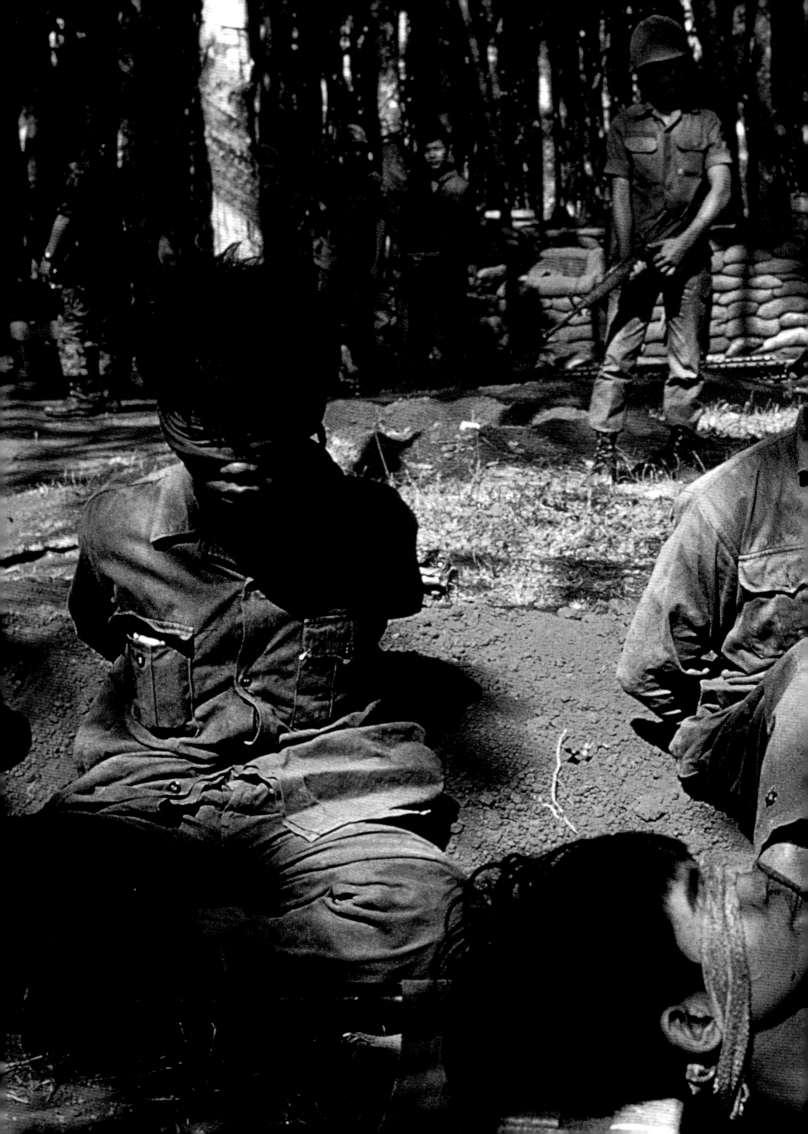

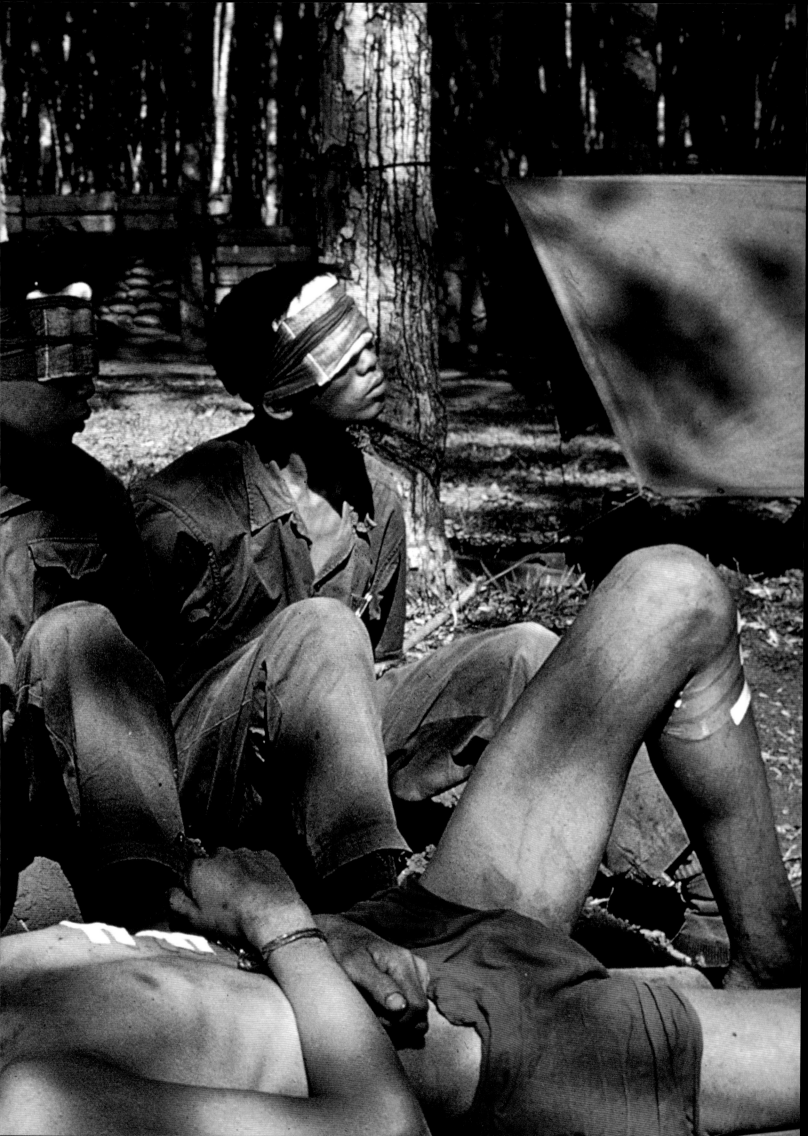

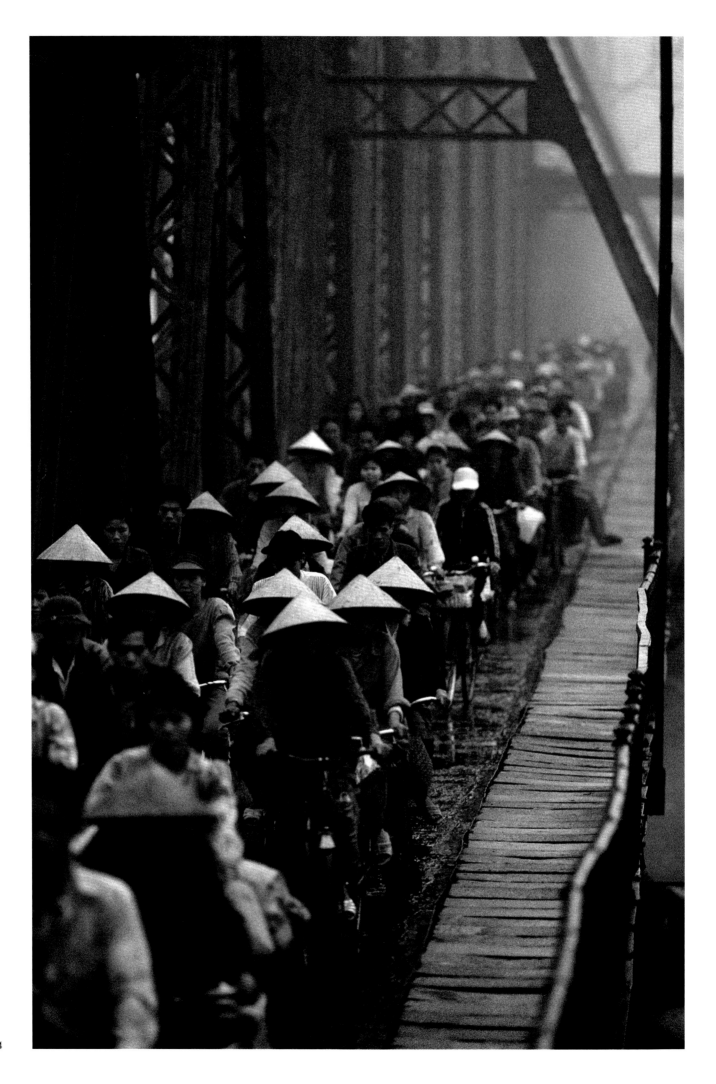

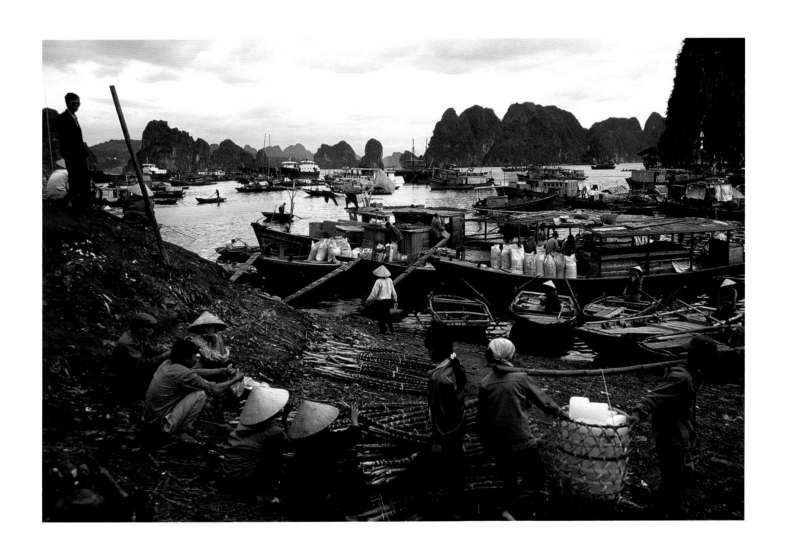

对页

河内，越南，1996

上图

鸿基，越南，1996

236

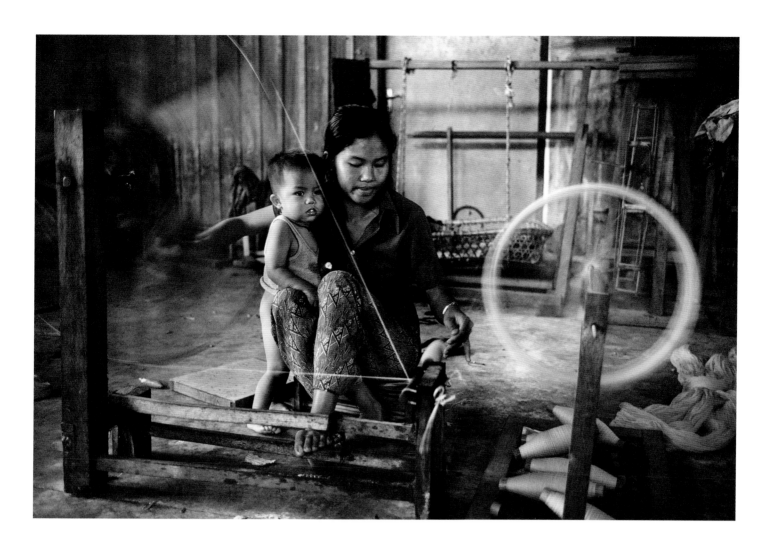

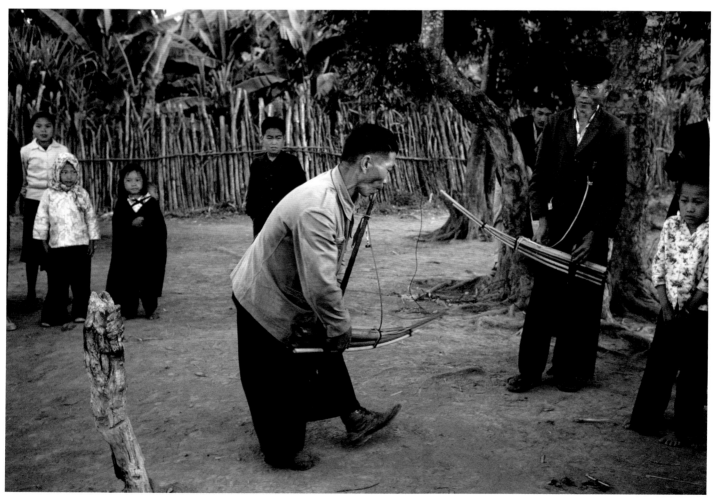

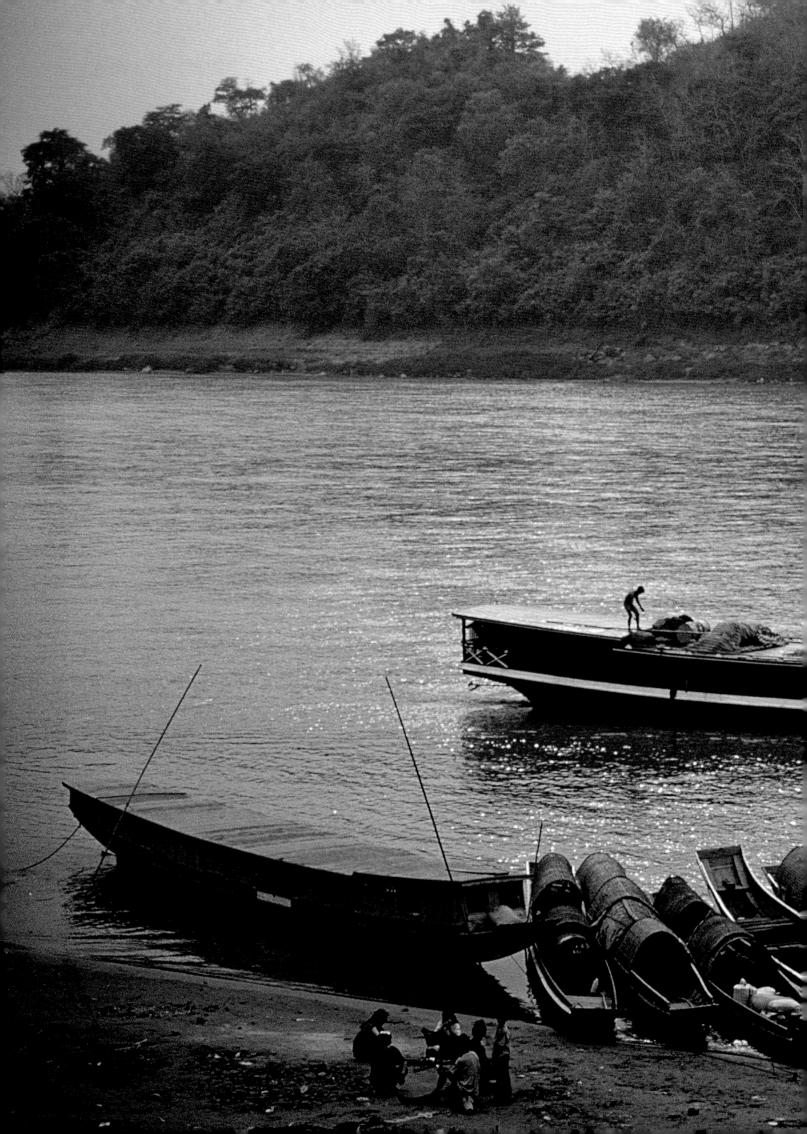

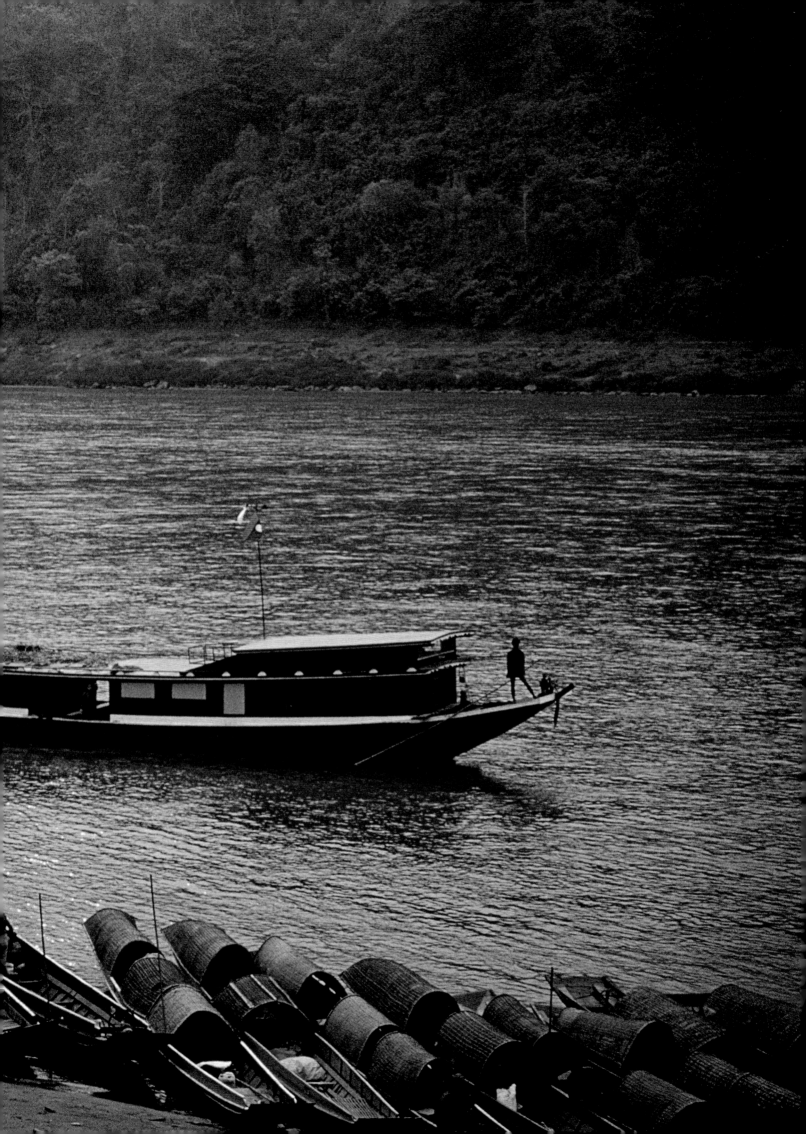

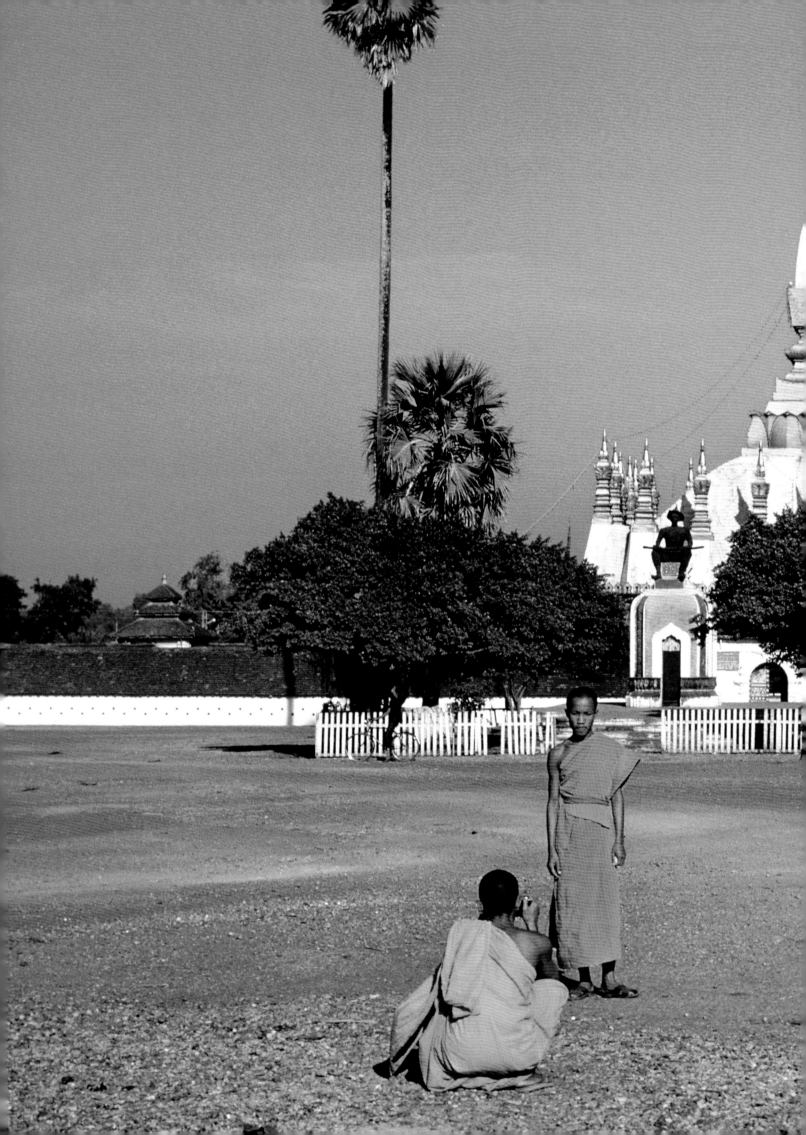

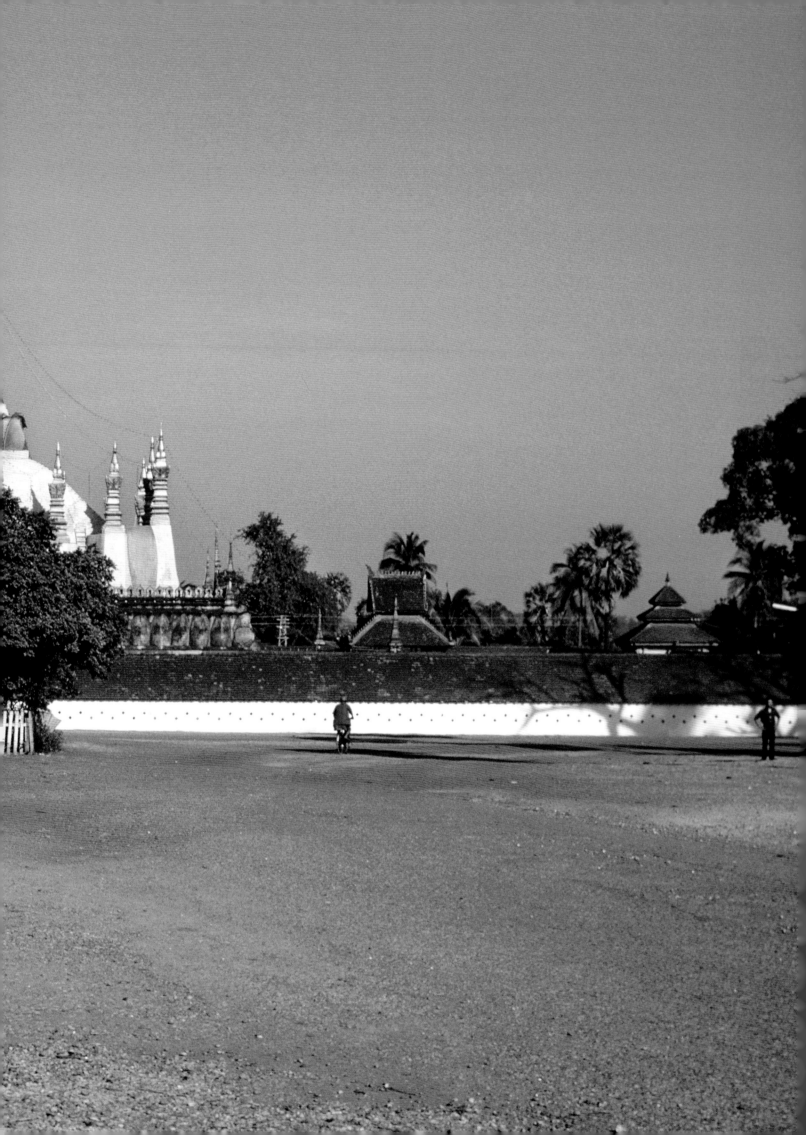

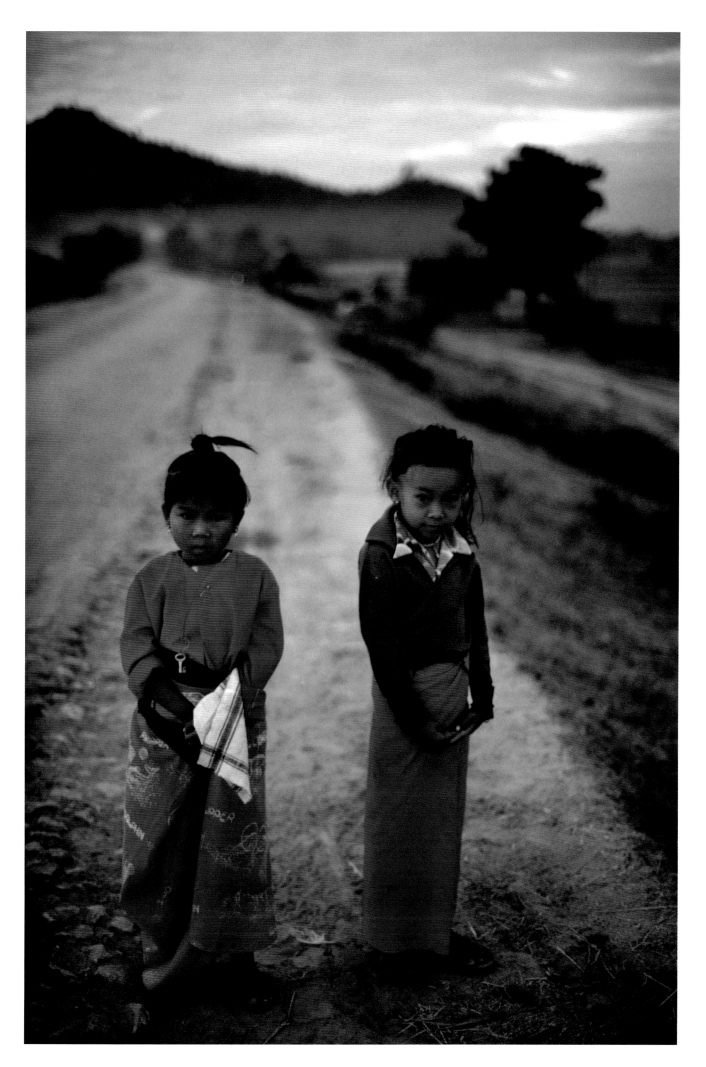

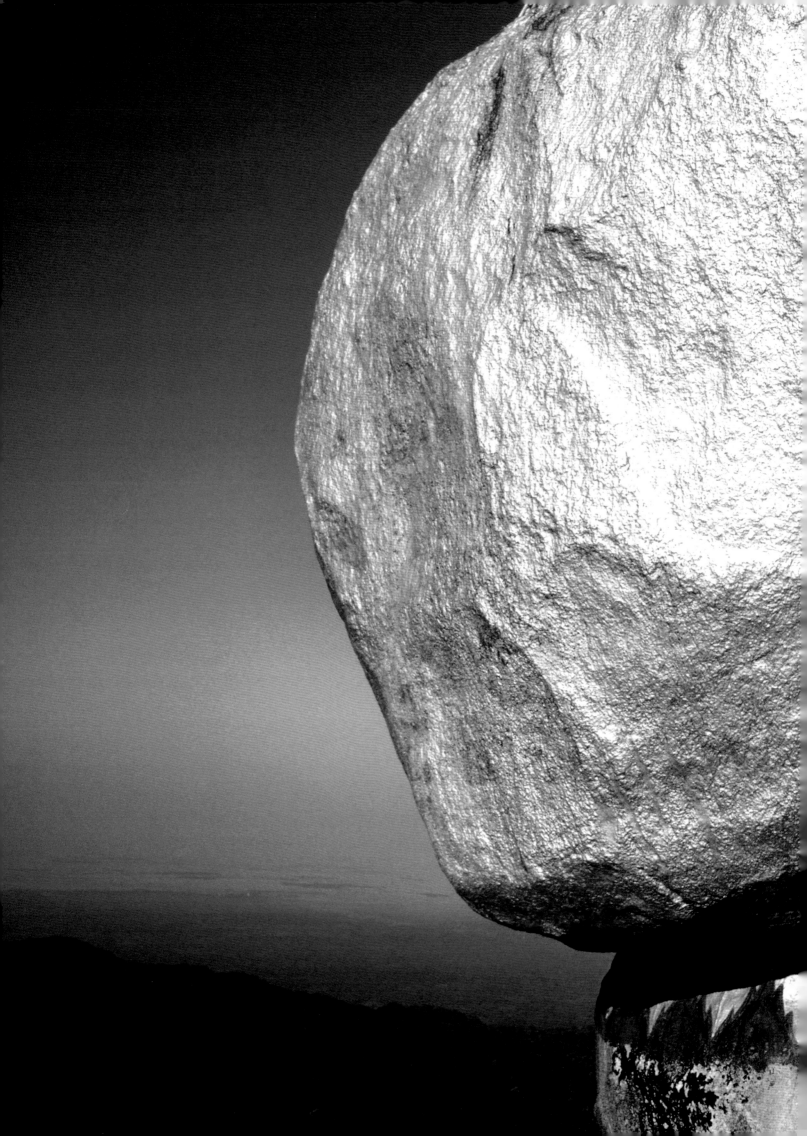

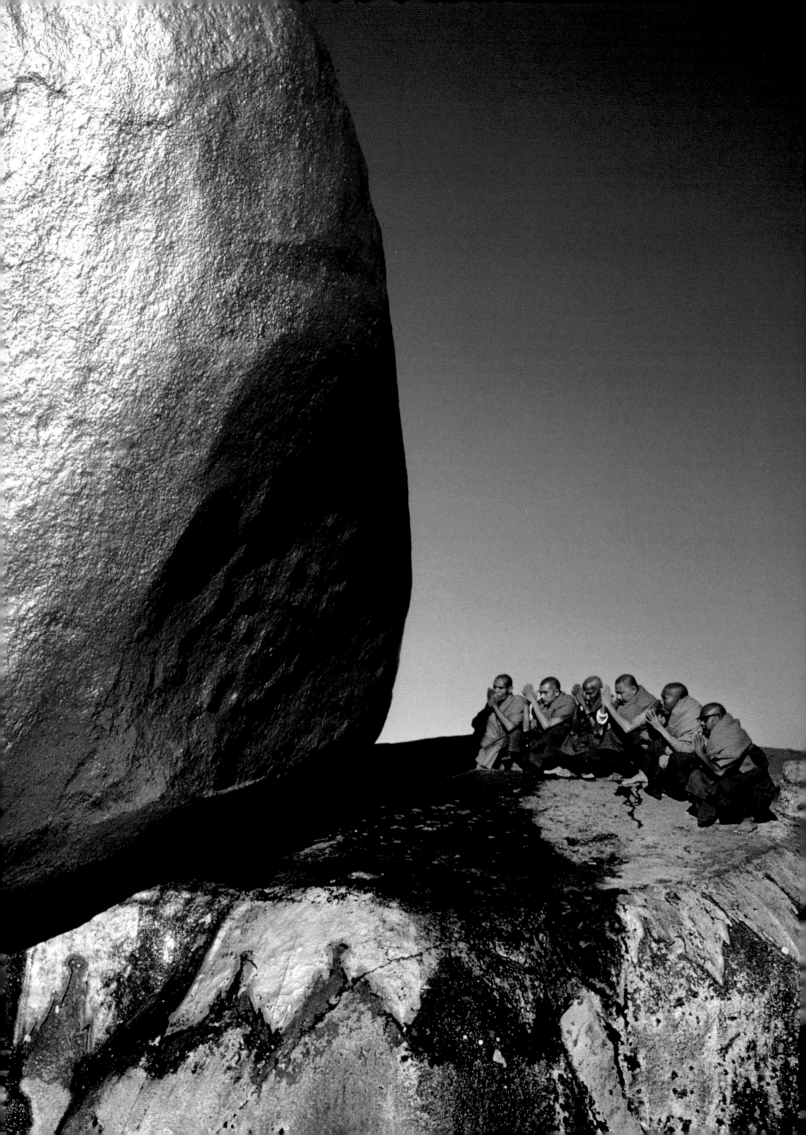

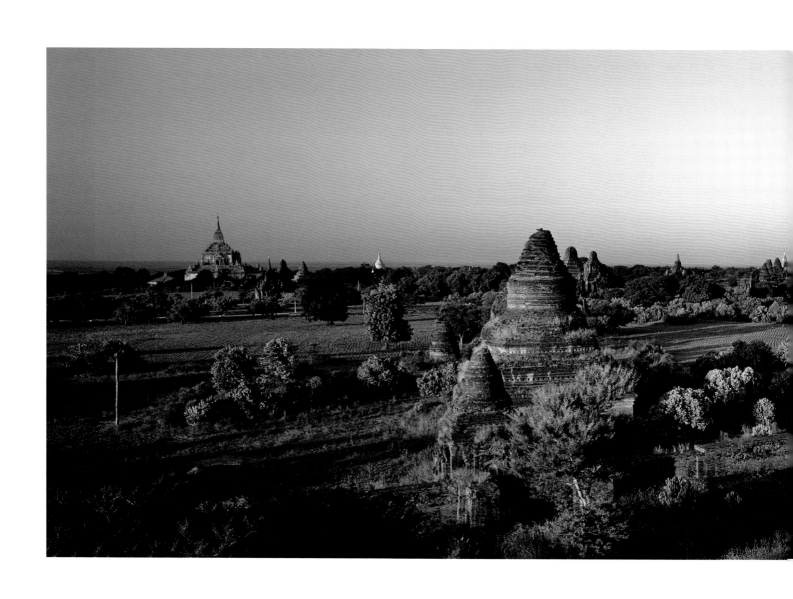

246　蒲甘，缅甸，1979

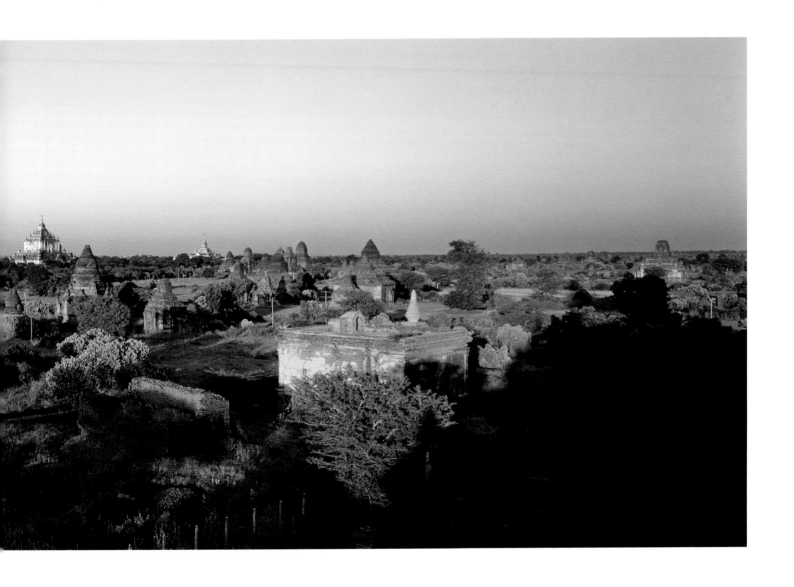

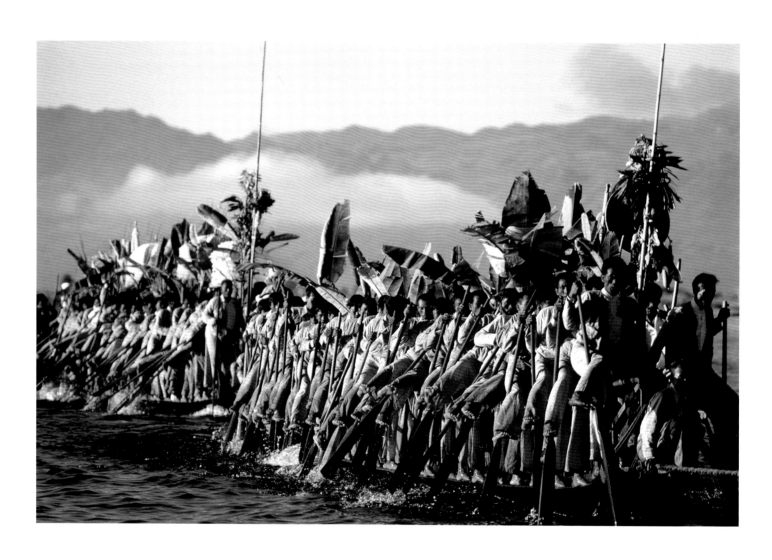

上图

水上蓬都奥寺节（Phaung Daw U pagoda festival），因莱，缅甸，1979

对页

曼德勒，背景是旧皇宫，缅甸，1986

人们从伊洛瓦底江收集沙子翻修旧皇宫，曼德勒，缅甸，1986

后跨页

阿卡山（Akha hill）部落，美斯乐，泰国，1997

第 252—253 页

国王登基 50 周年庆典上的皇家卫队，曼谷，泰国，1996

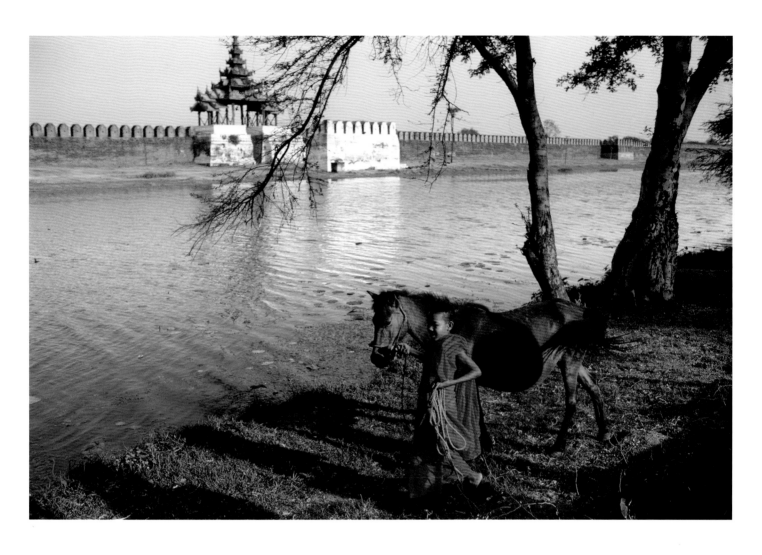

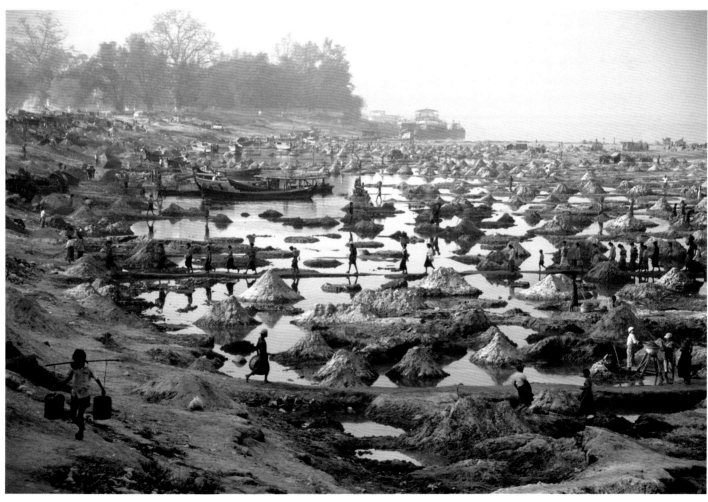

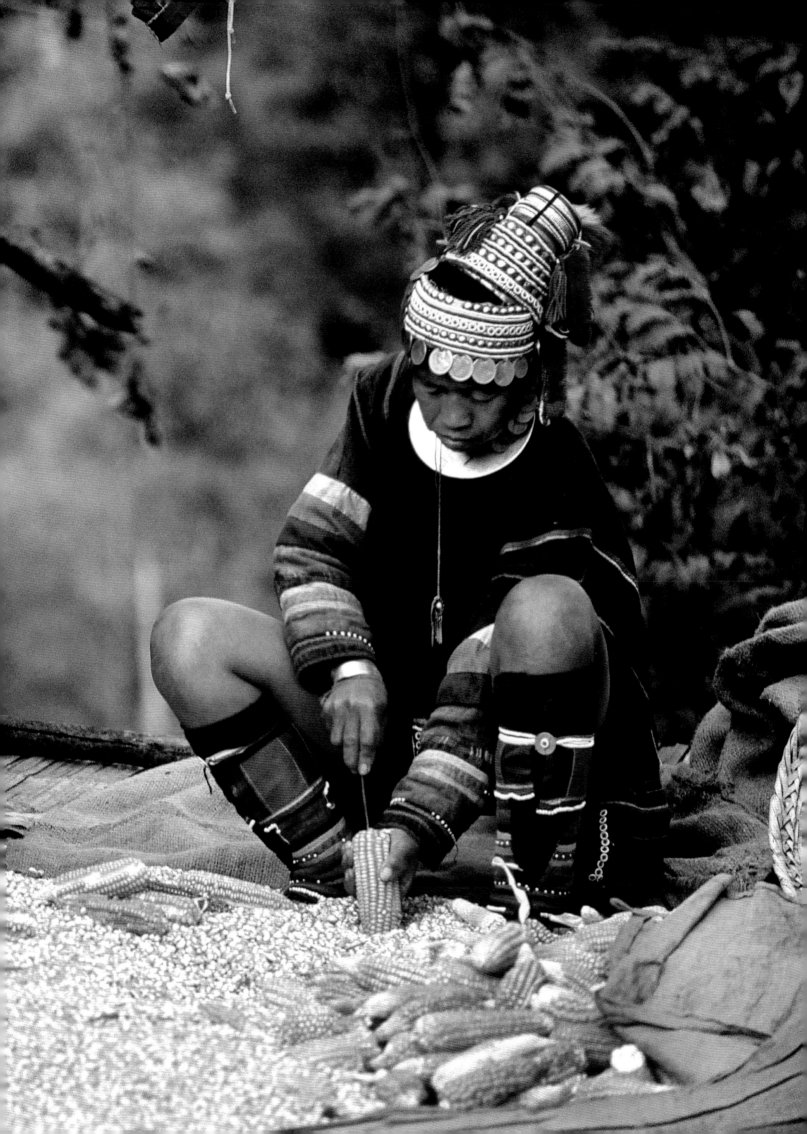

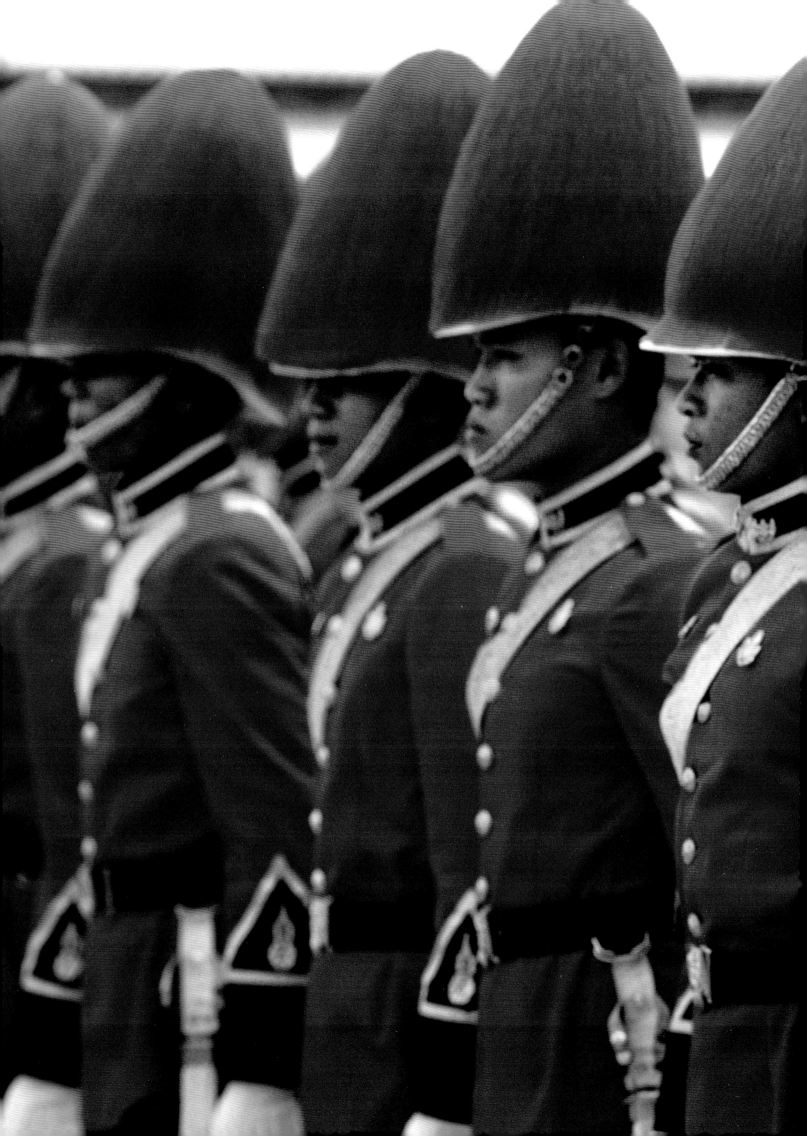

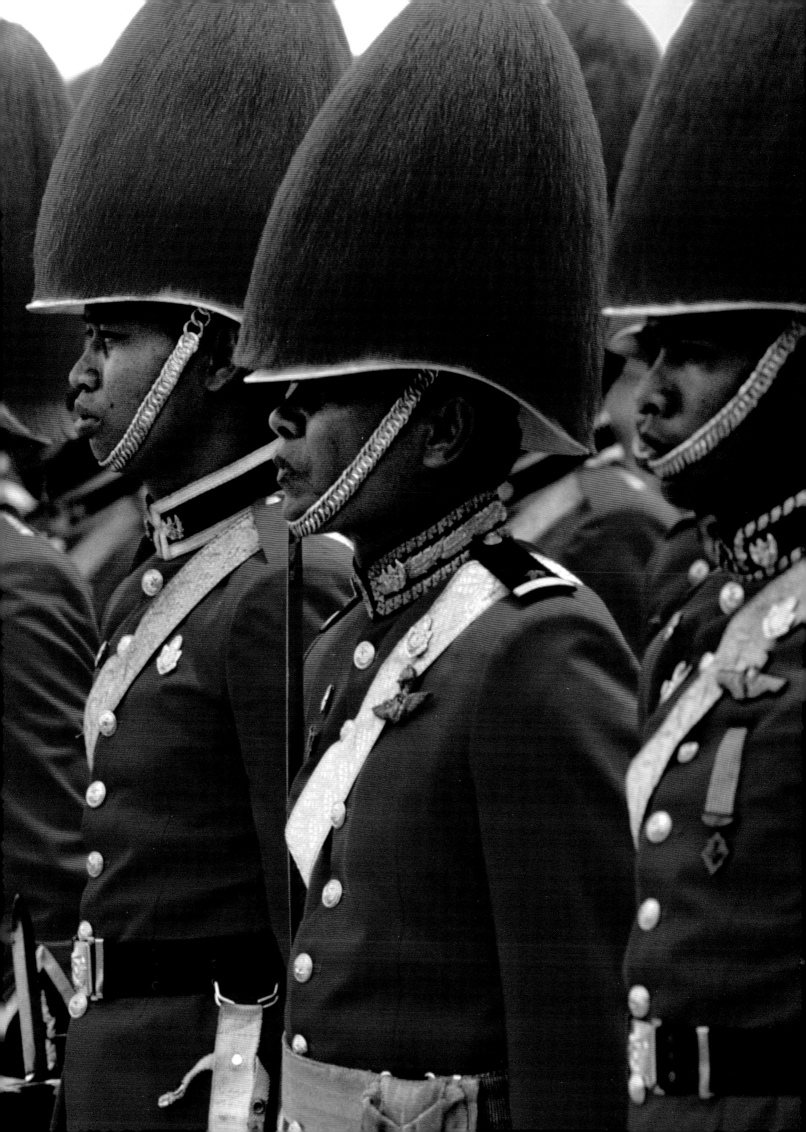

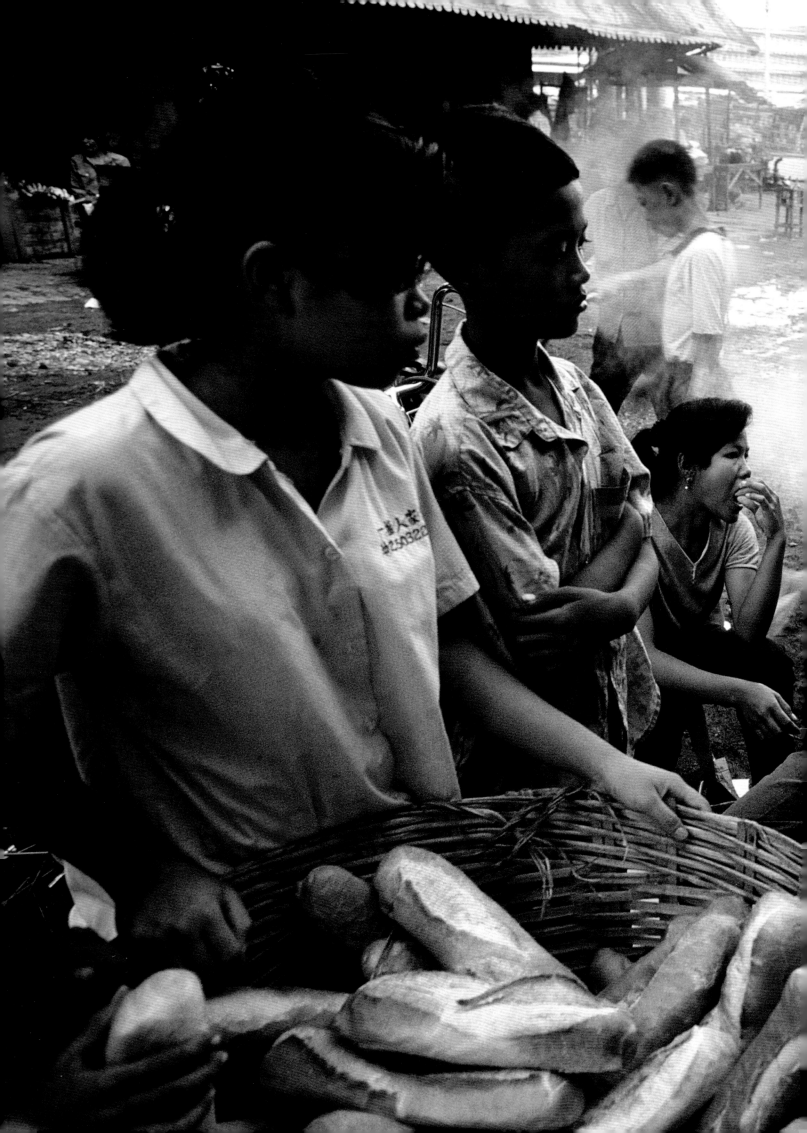

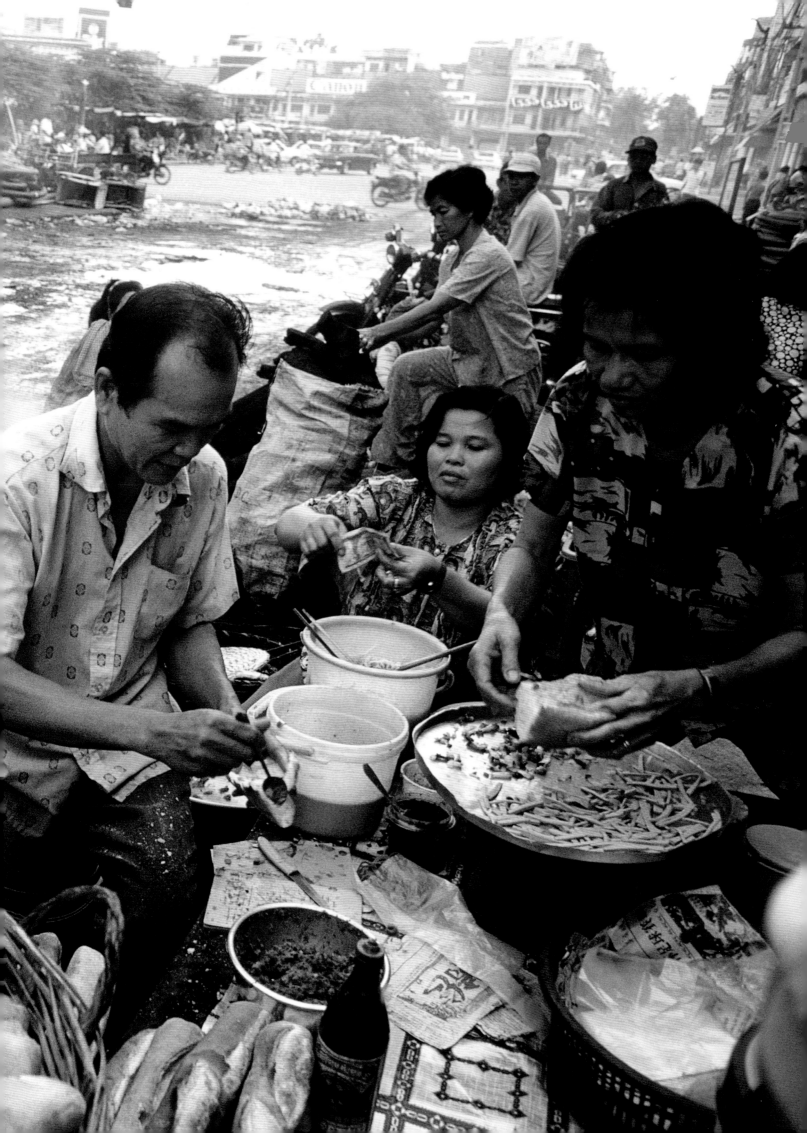

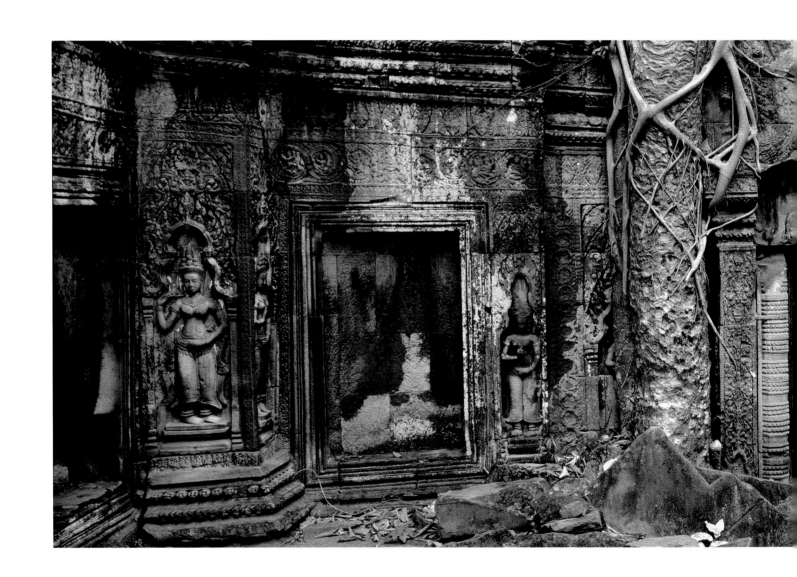

前跨页

金边，柬埔寨，1997

上图

吴哥窟附近的塔普伦寺，柬埔寨，1997

后跨页

黑耶稣节，马尼拉，菲律宾，1994

第 260—261 页

耶稣受难日，圣佩德罗库图德（San Pedro Cutud），菲律宾，1994

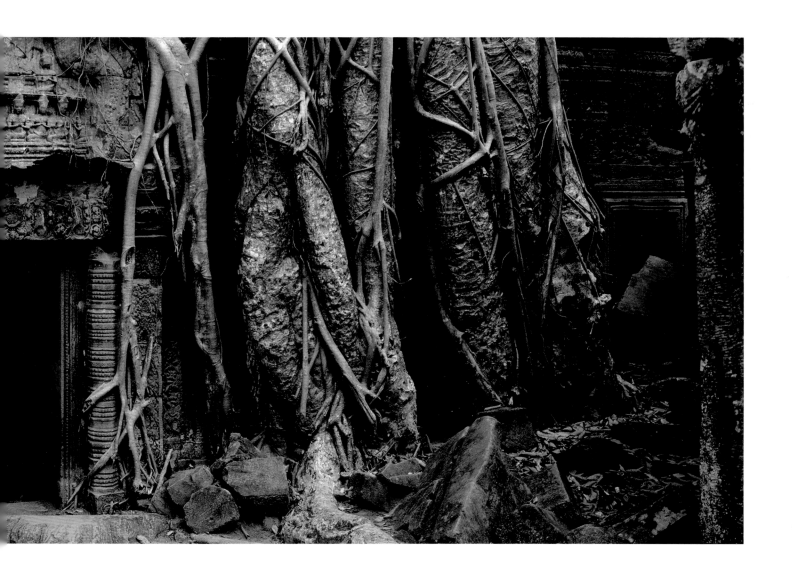

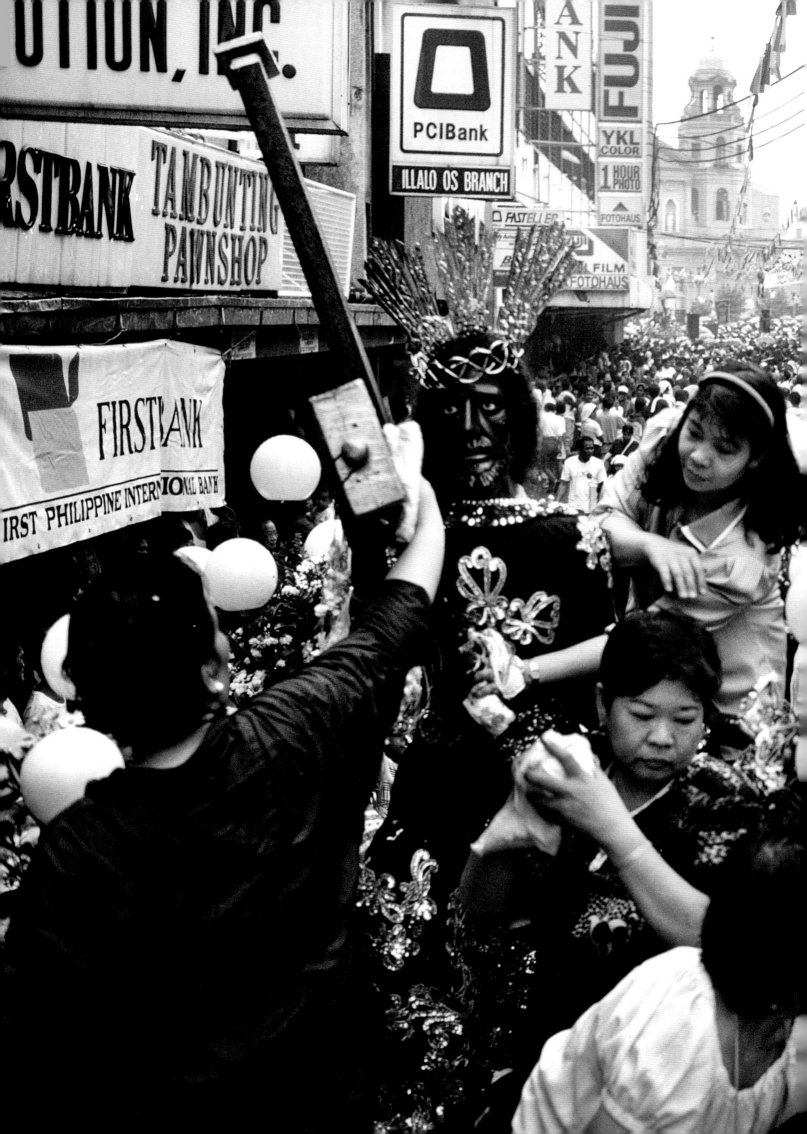

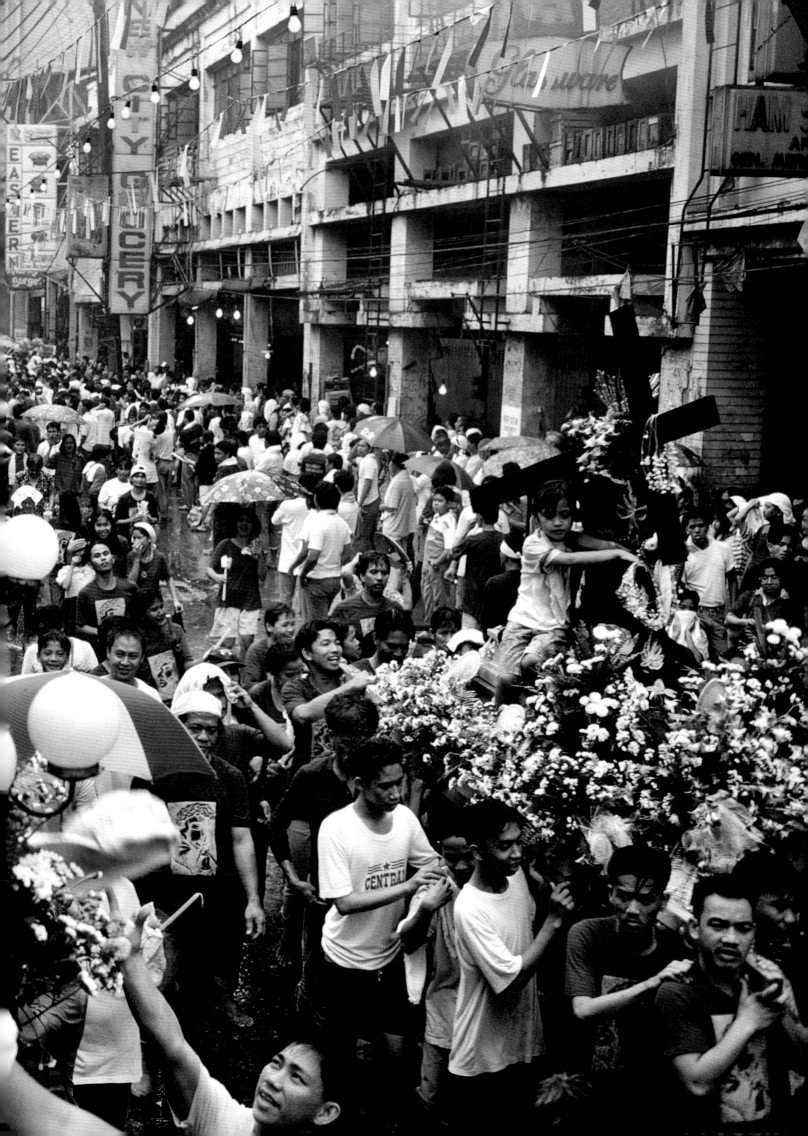

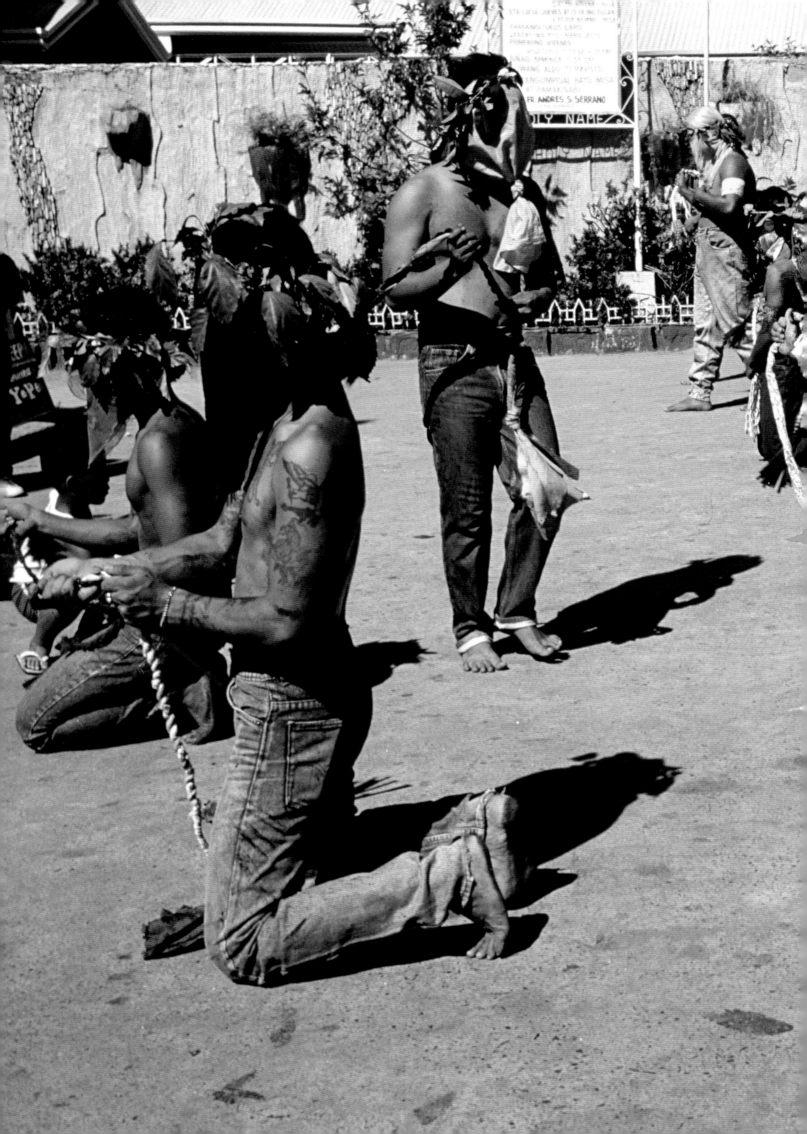

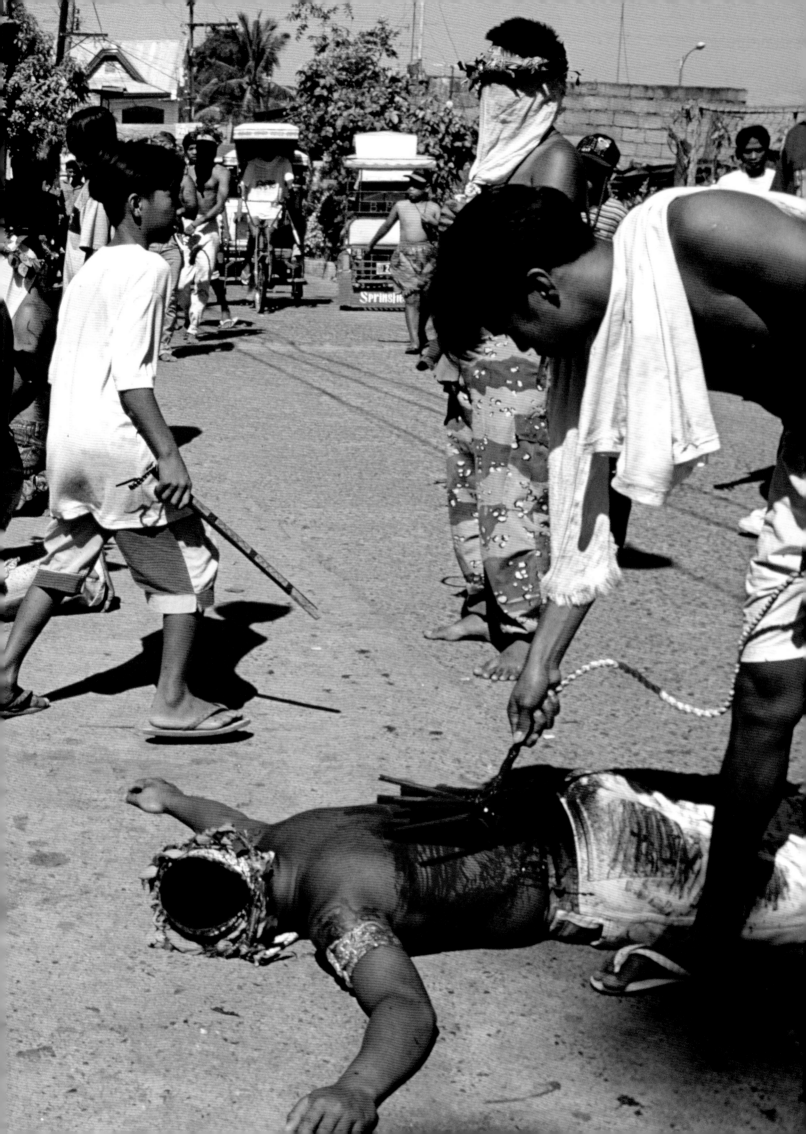

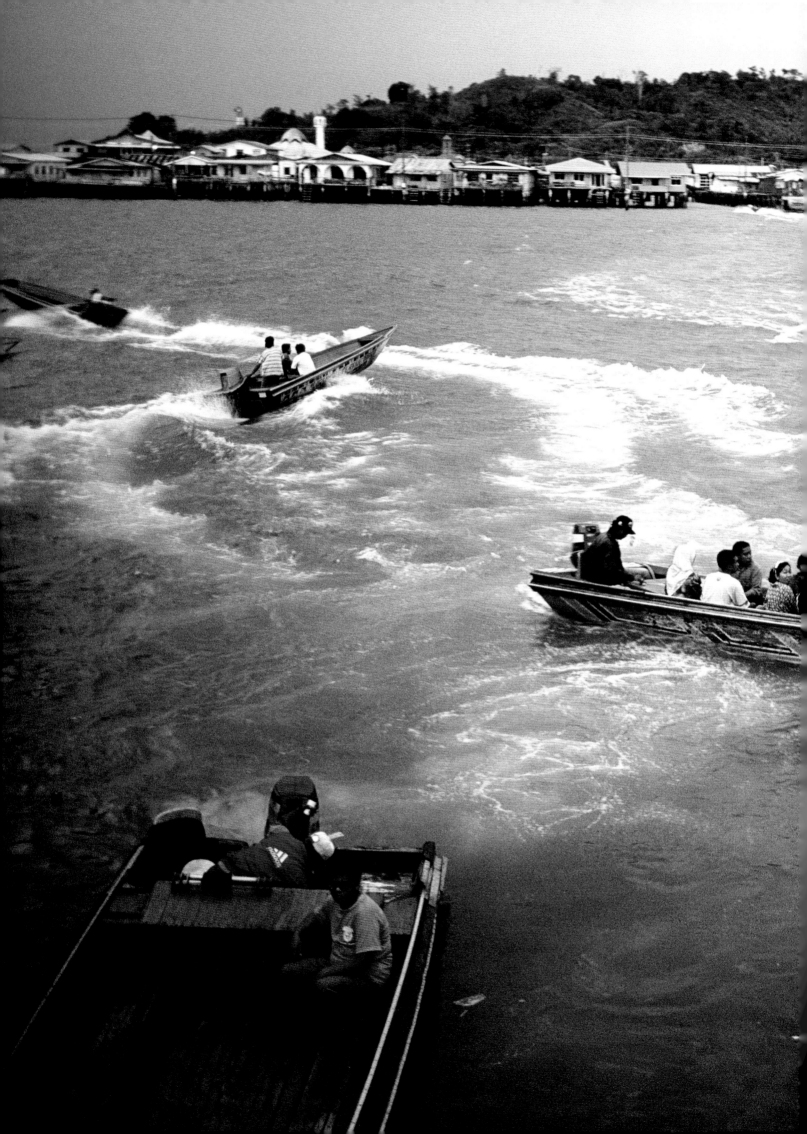

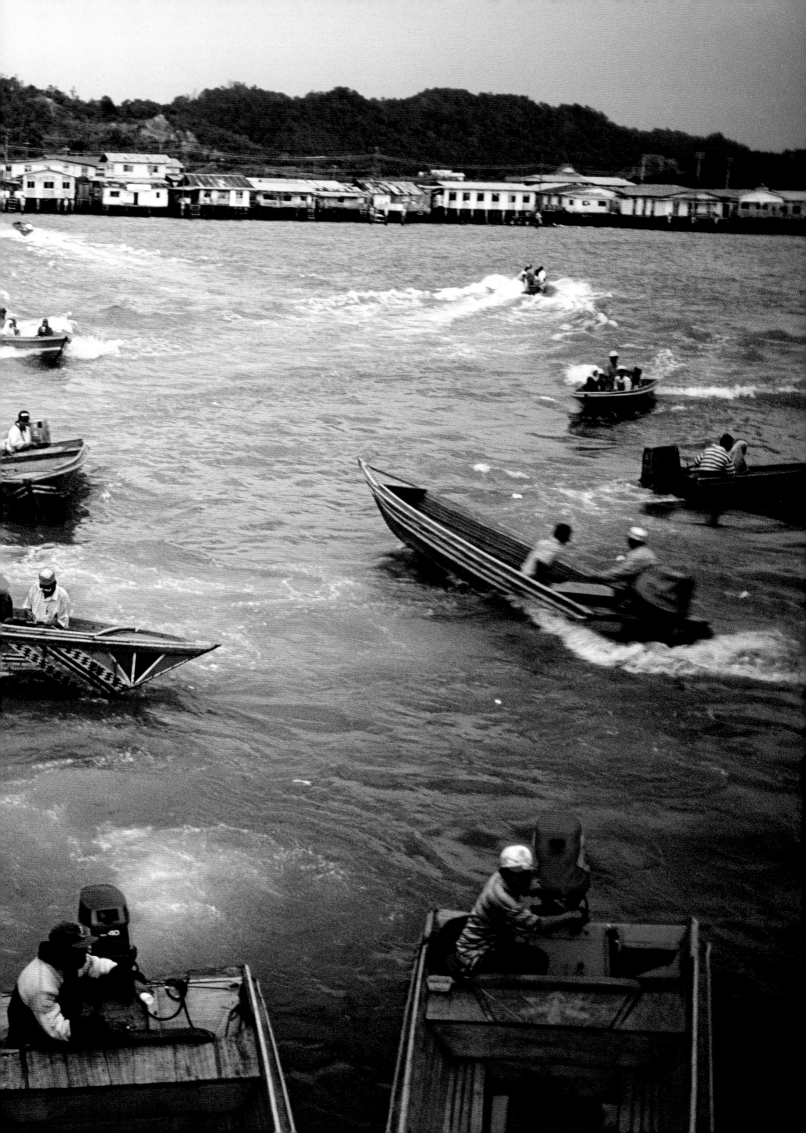

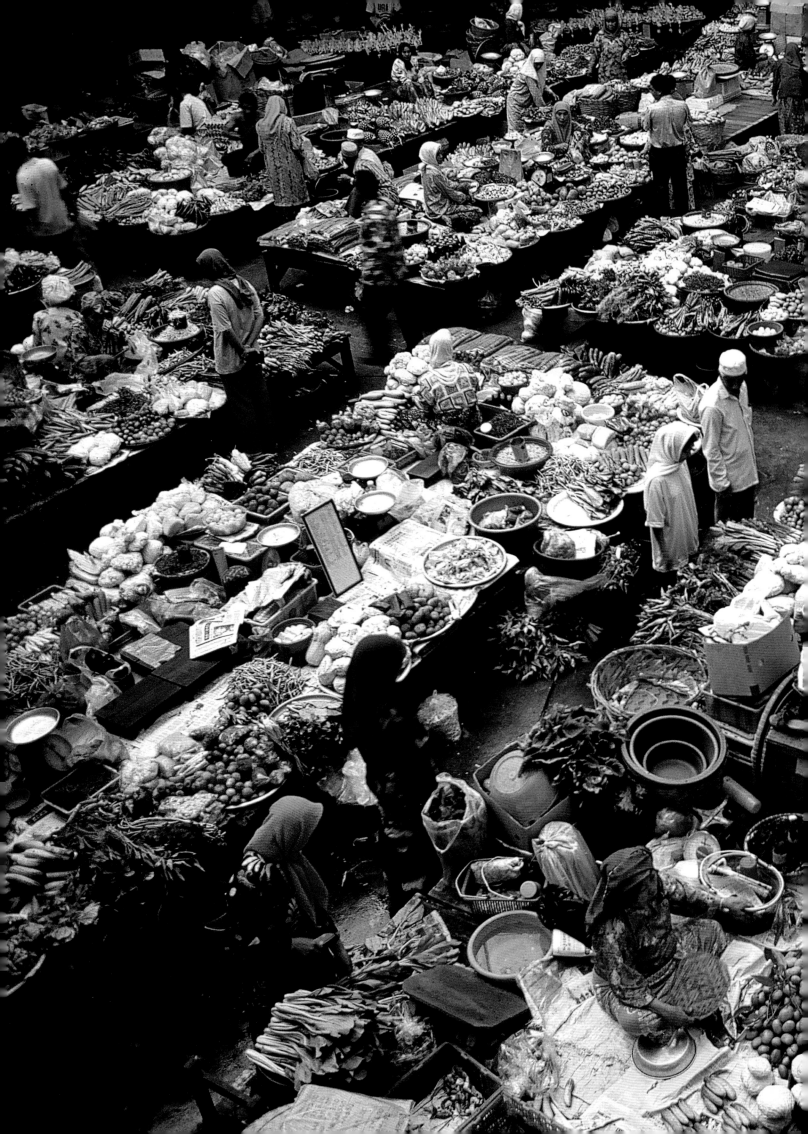

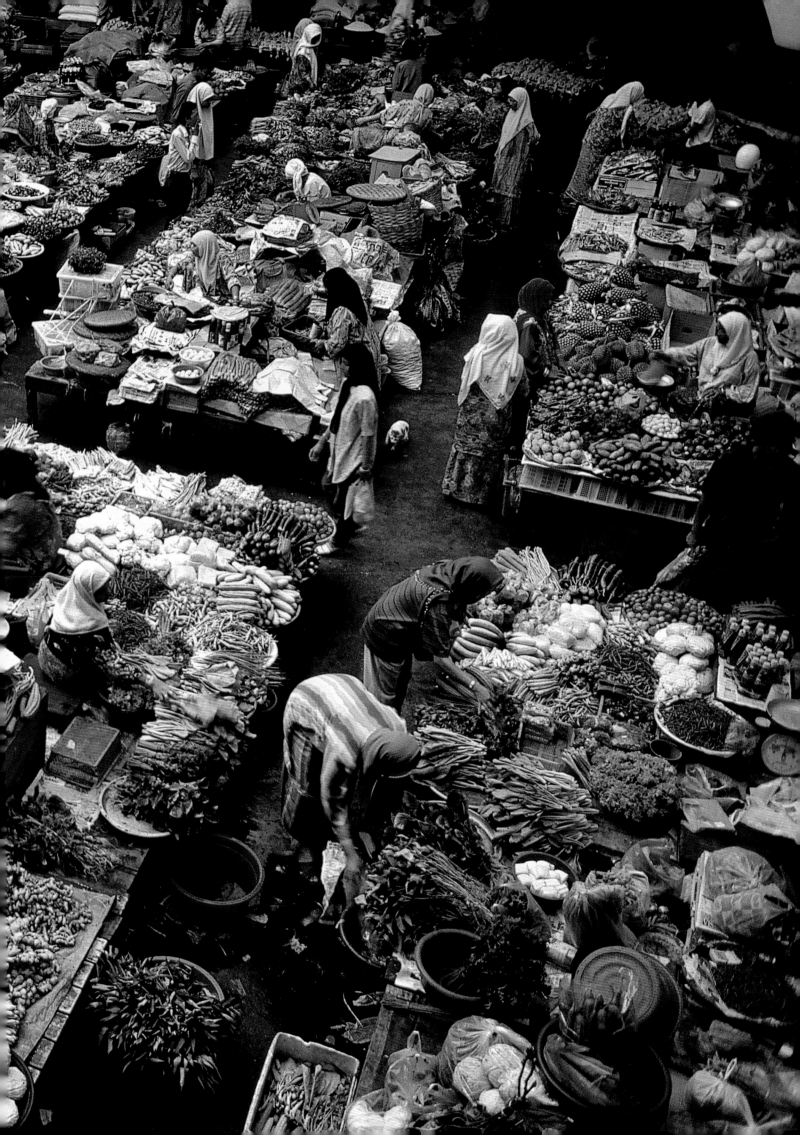

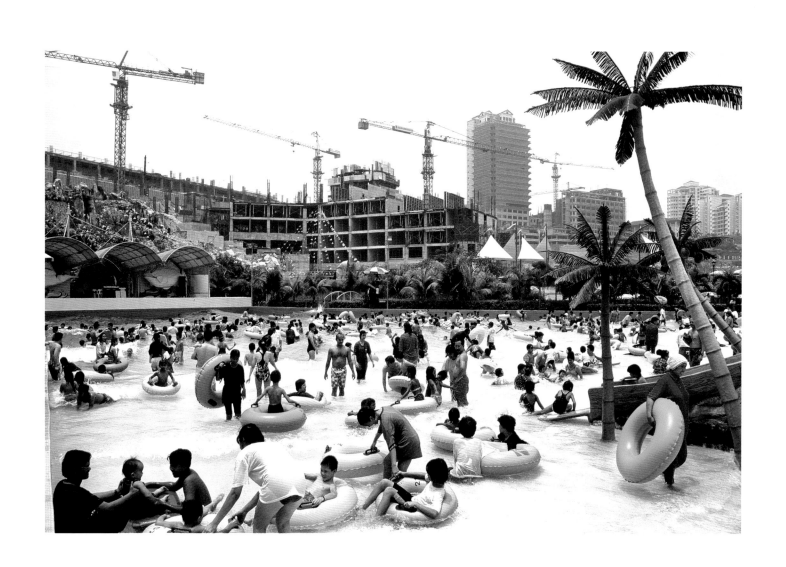

第 262—263 页

斯里巴加湾市，文莱，1996

前跨页

城市市场，哥打巴鲁，邻近泰国，马来西亚，1997

上图及对页

吉隆坡，马来西亚，1997

后跨页

国际金融交易所，新加坡，1997

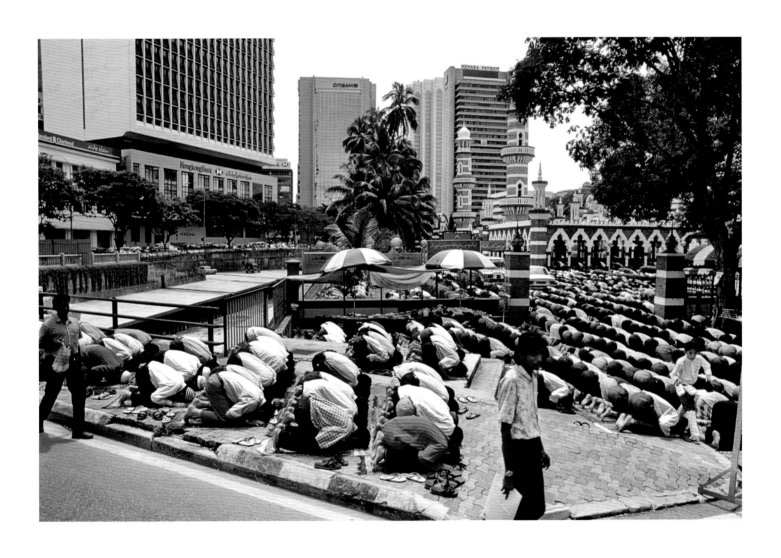

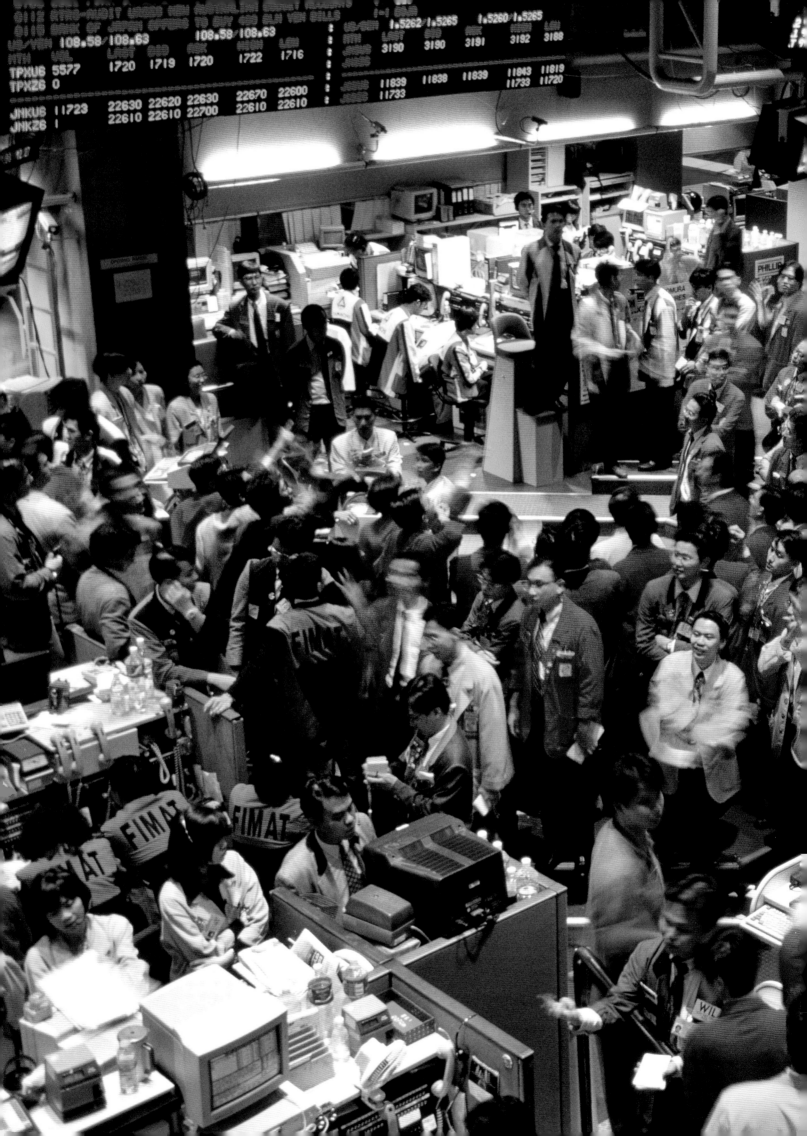

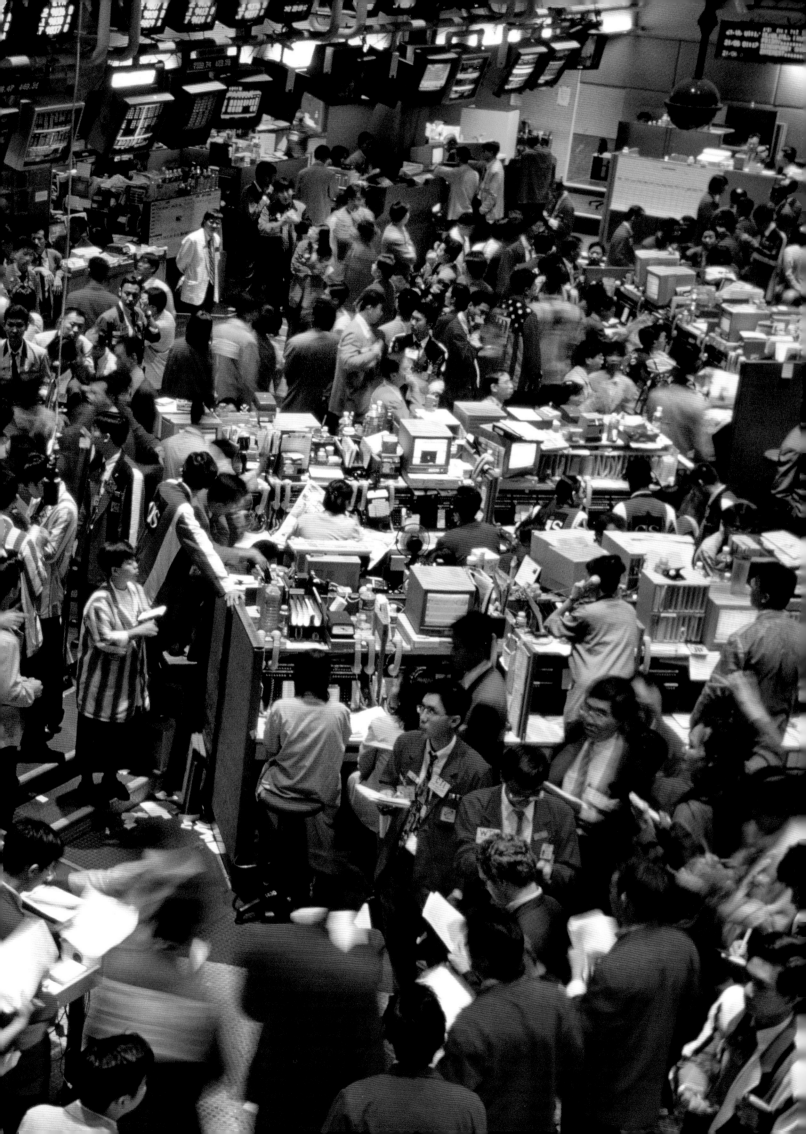

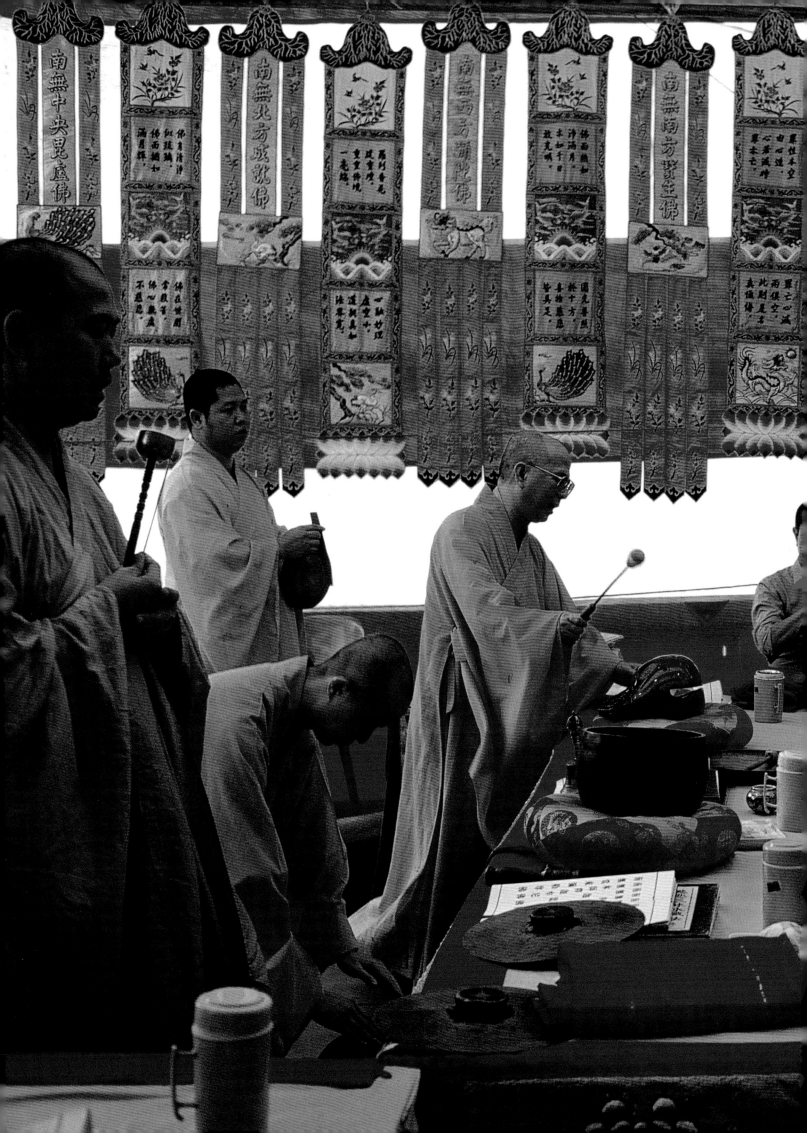

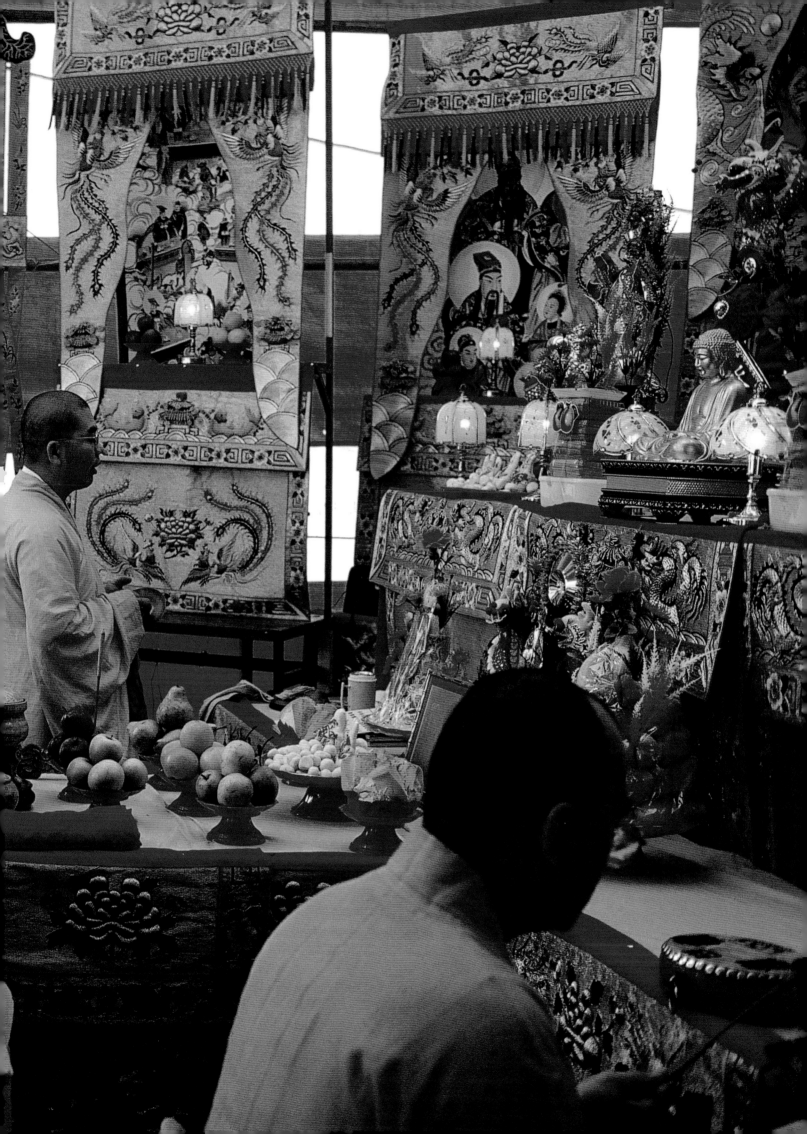

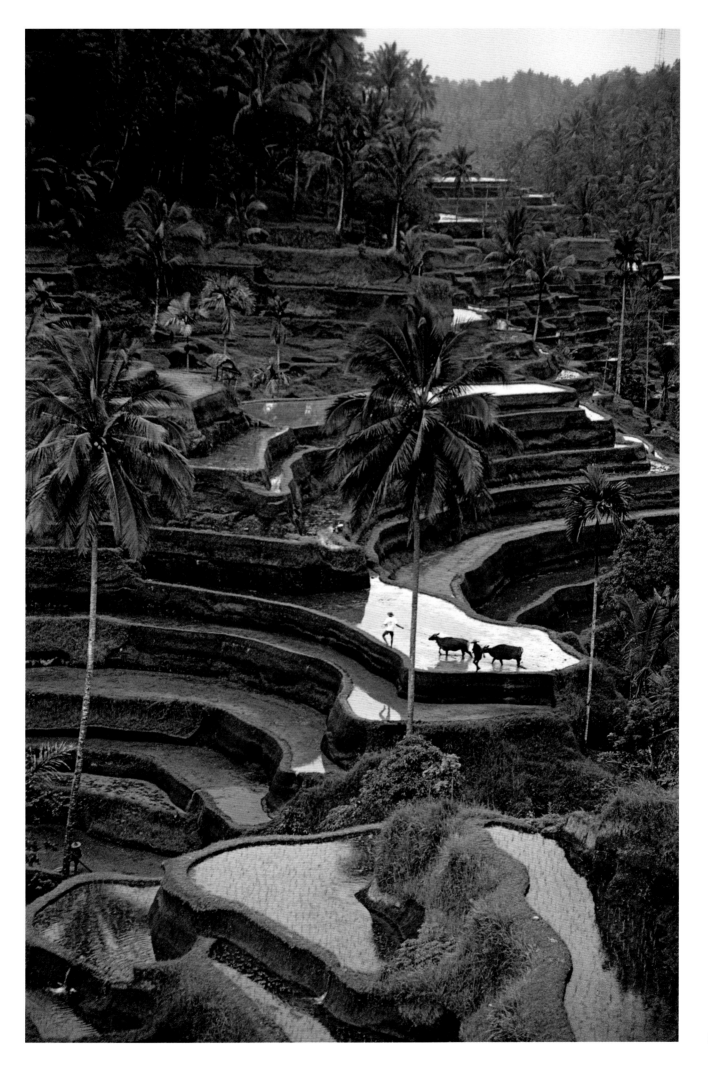

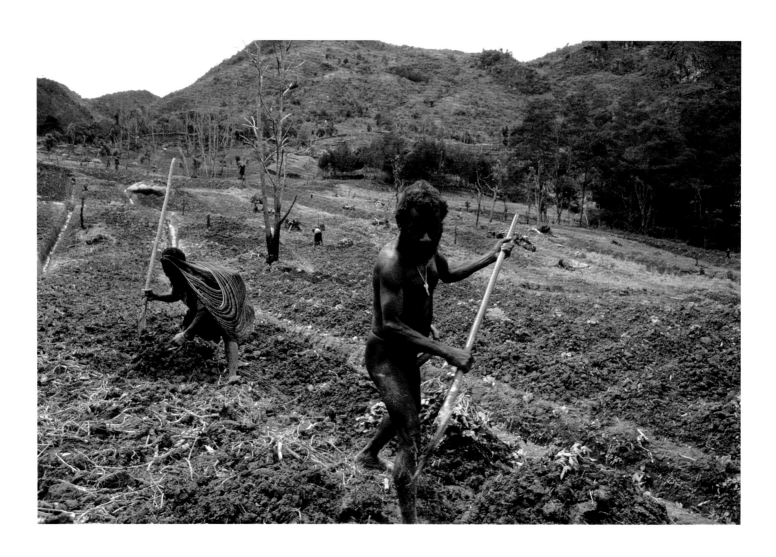

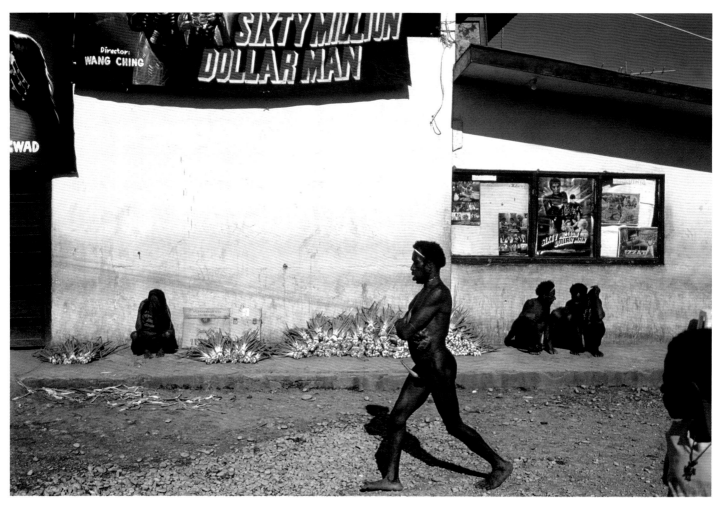

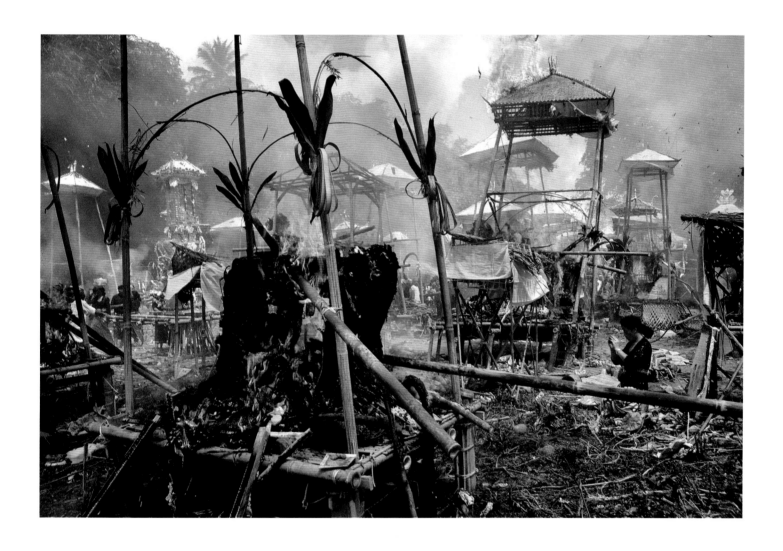

对页

瓦梅纳，伊里安查亚，印度尼西亚，1998

上图

印度教集体火葬，巴厘岛，印度尼西亚，1996

后跨页

巽他格拉巴旧港，纵帆船卸下桃花心木和其他名贵木材，这些木
材将出口到日本、韩国和中国。雅加达，印度尼西亚，1996

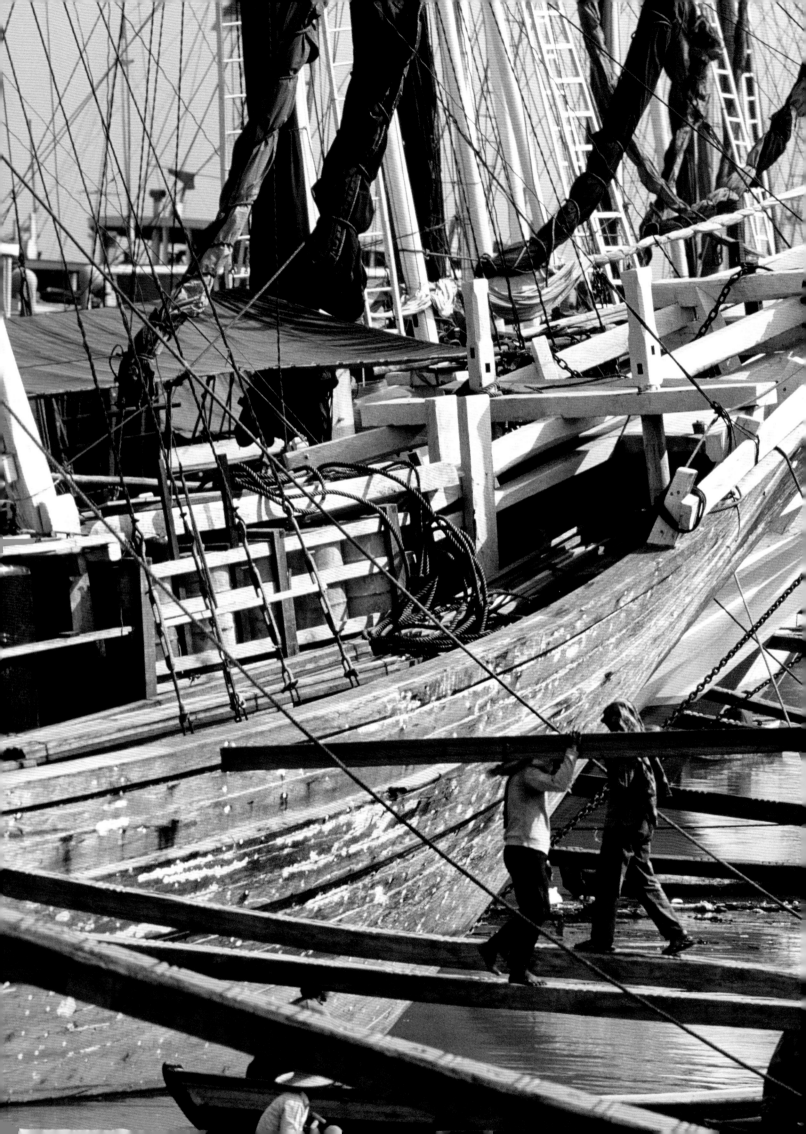

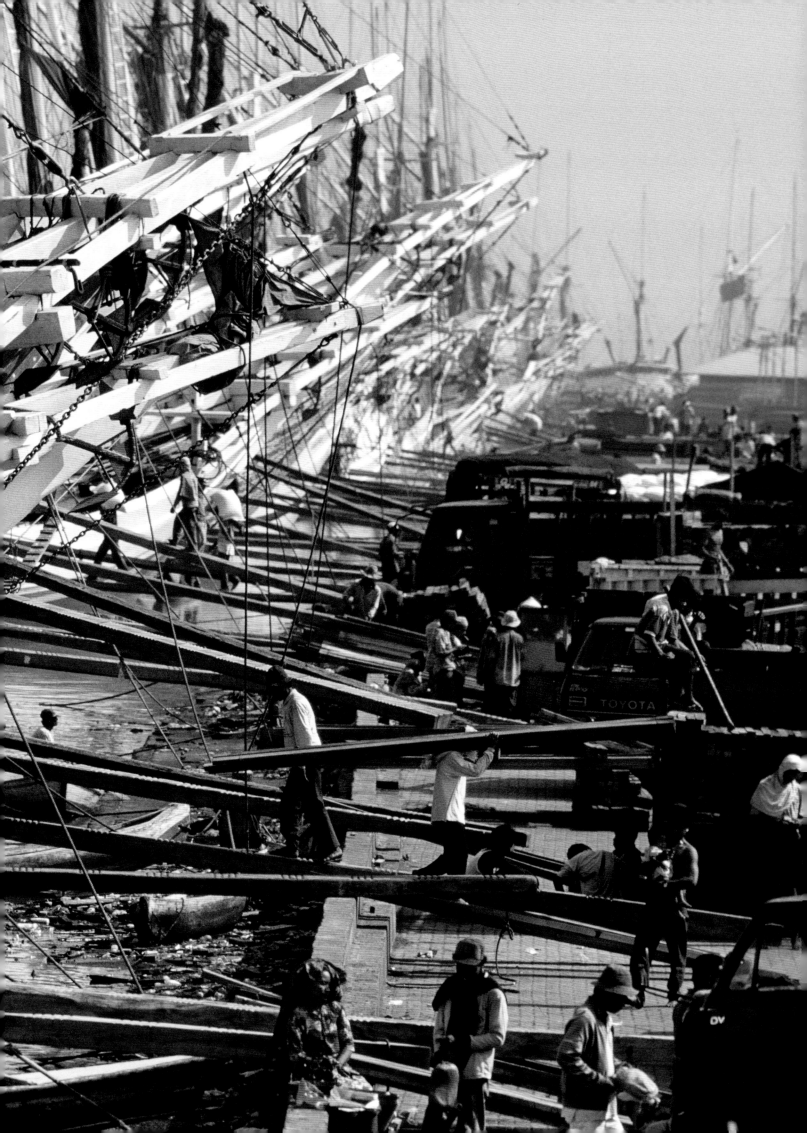

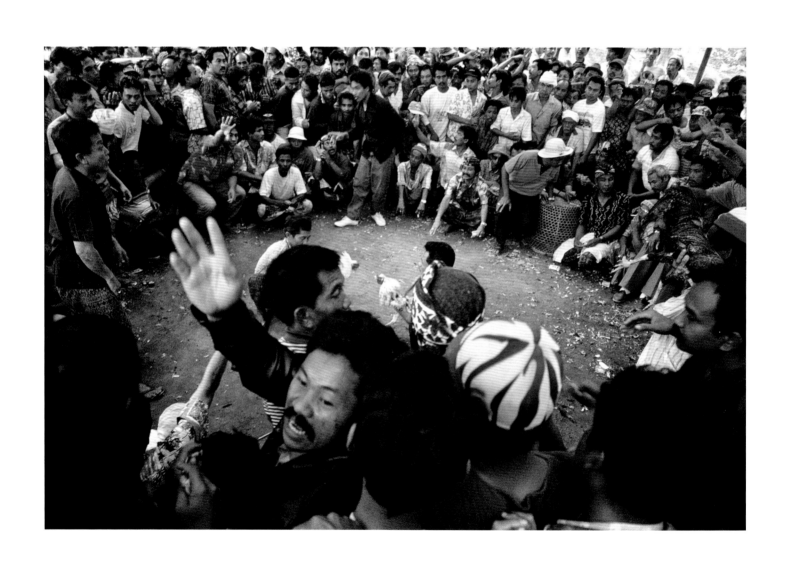

上图

斗鸡，巴厘岛，印度尼西亚，1996

对页

斋月祈祷结束，班达亚齐，印度尼西亚，1997

雅加达机场上的飞行表演，印度尼西亚，1997

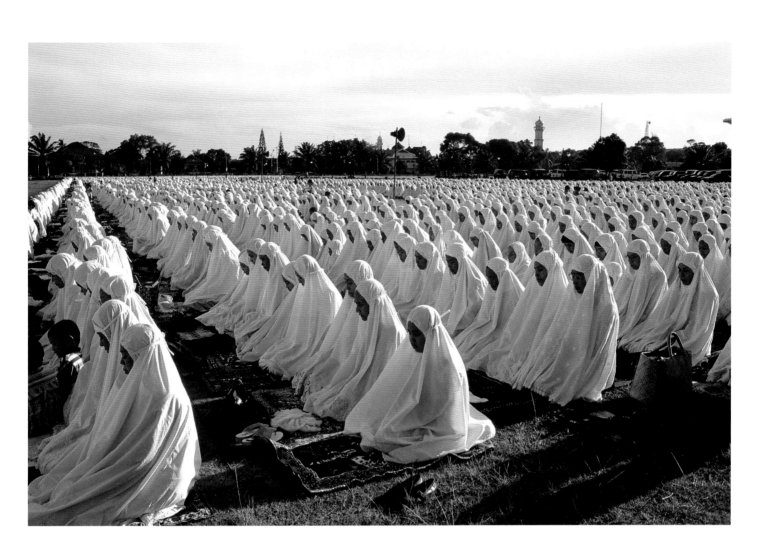

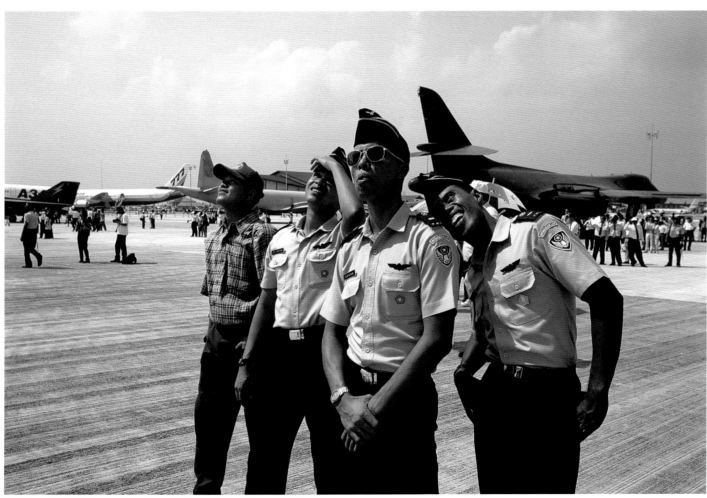

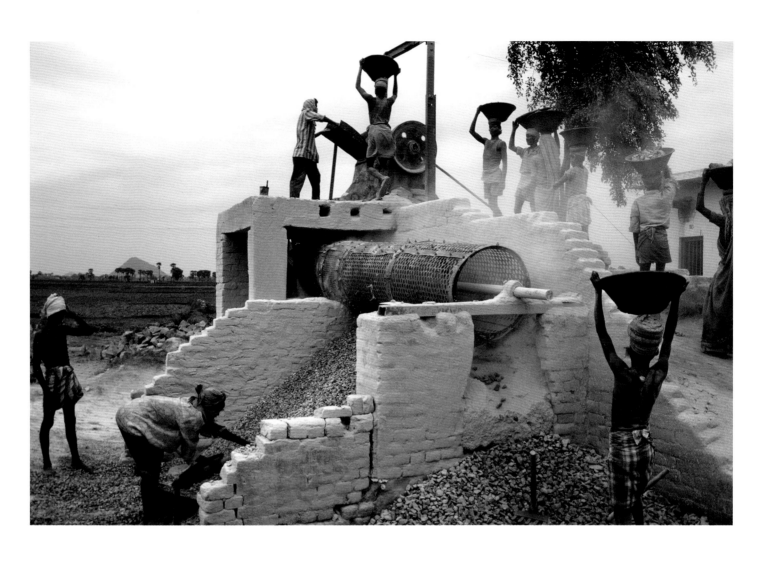

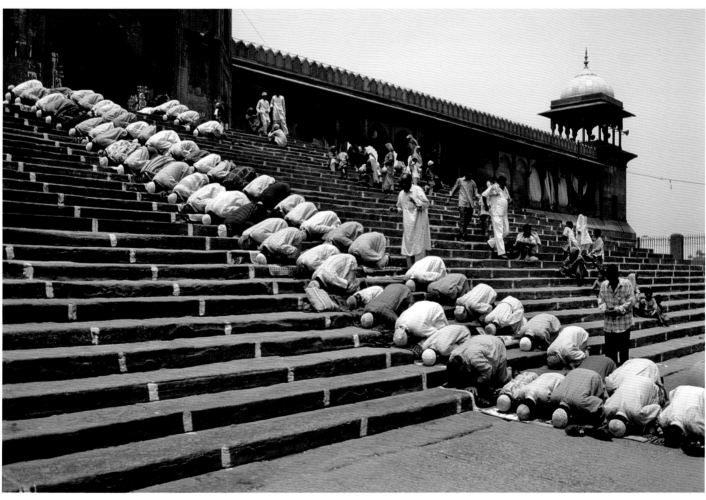

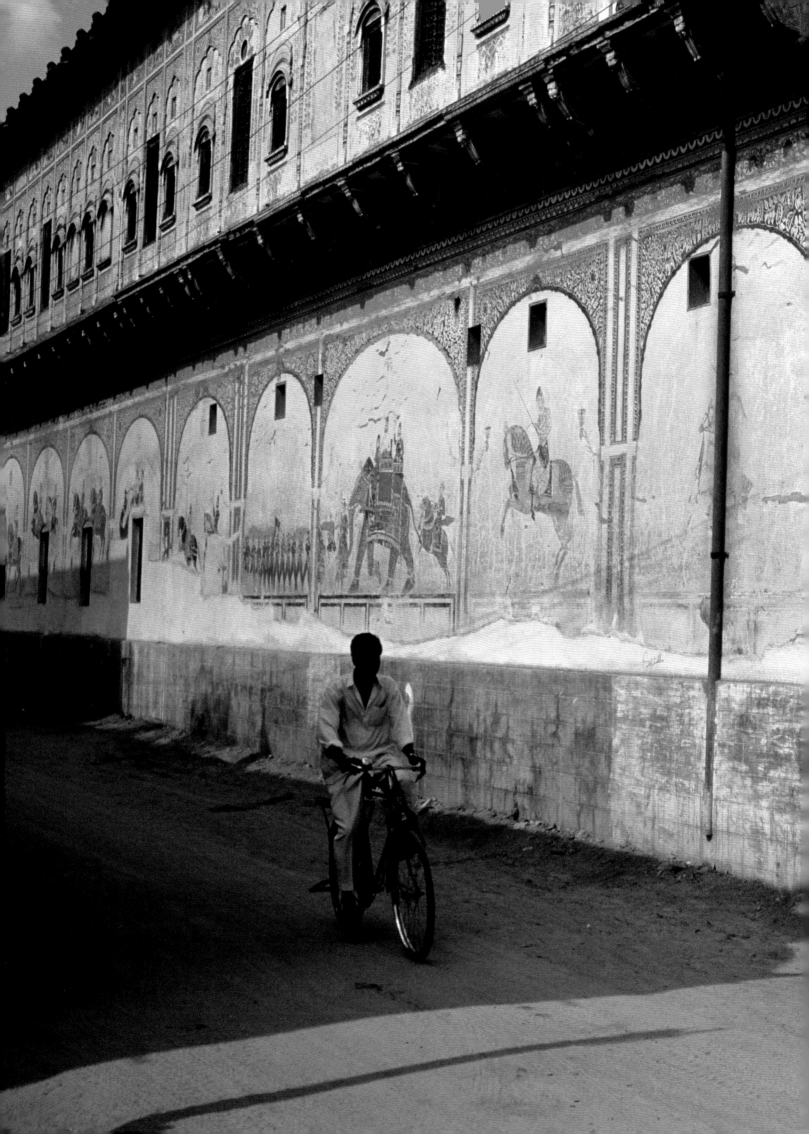

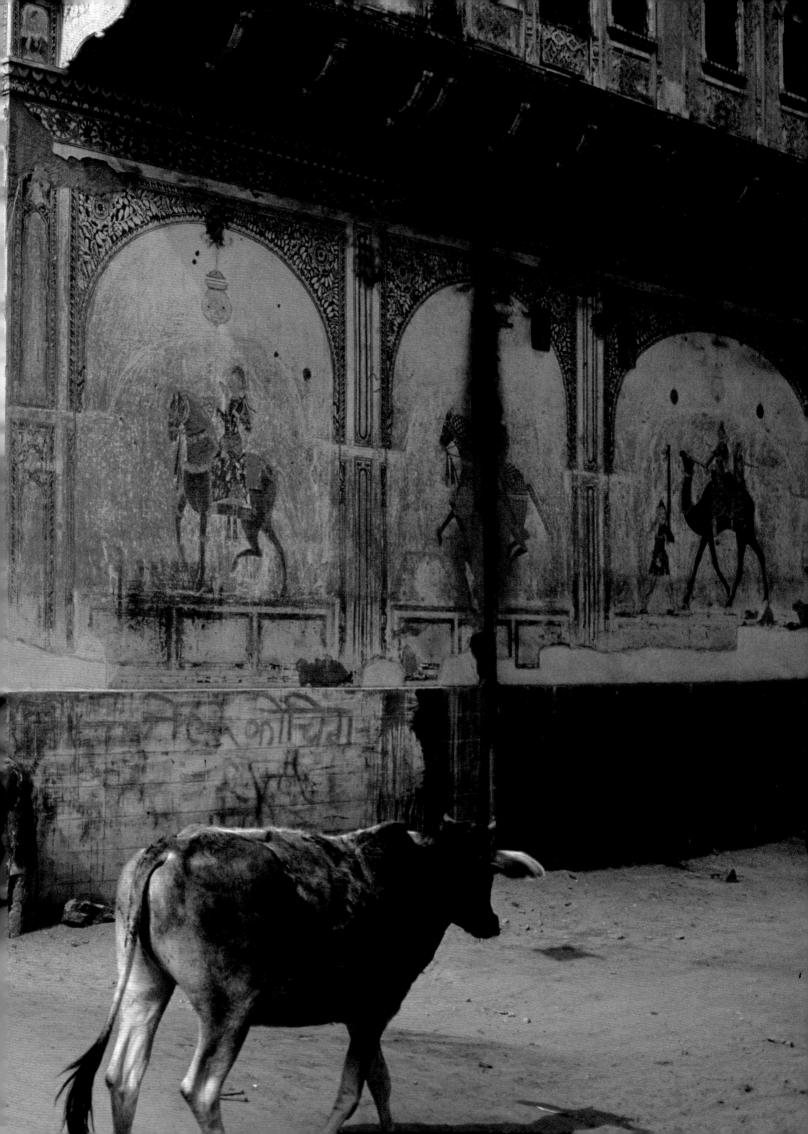

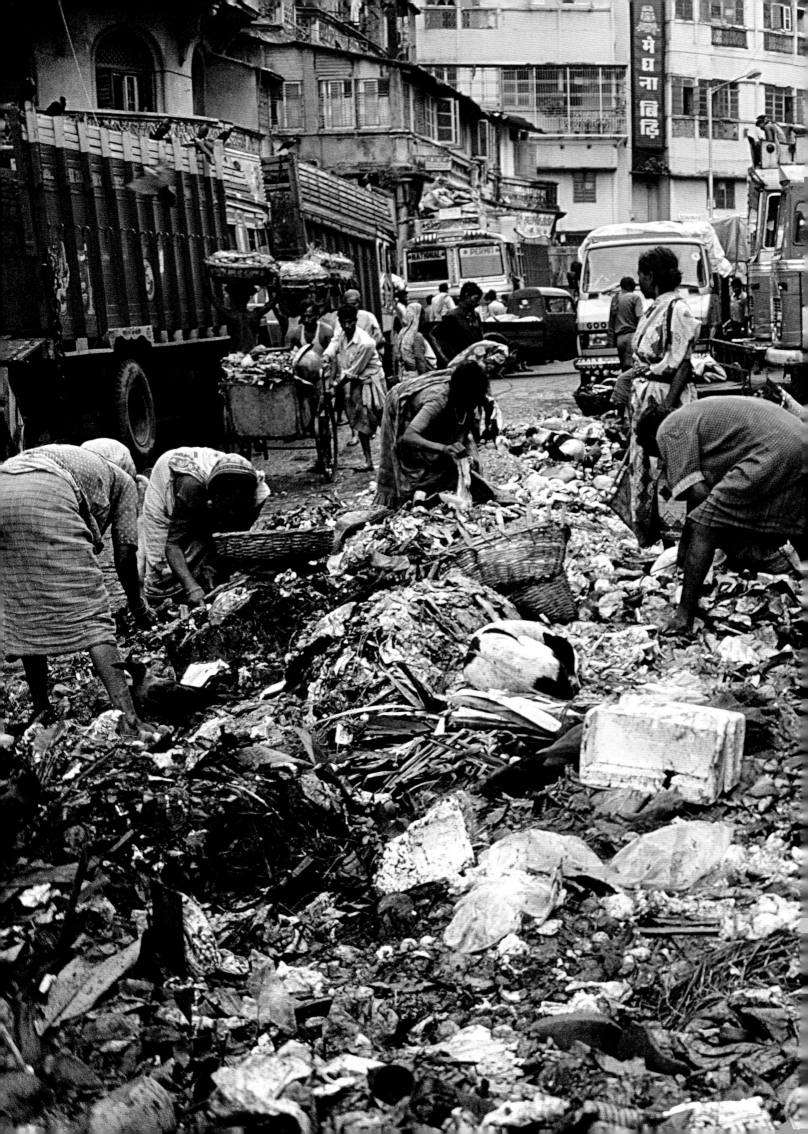

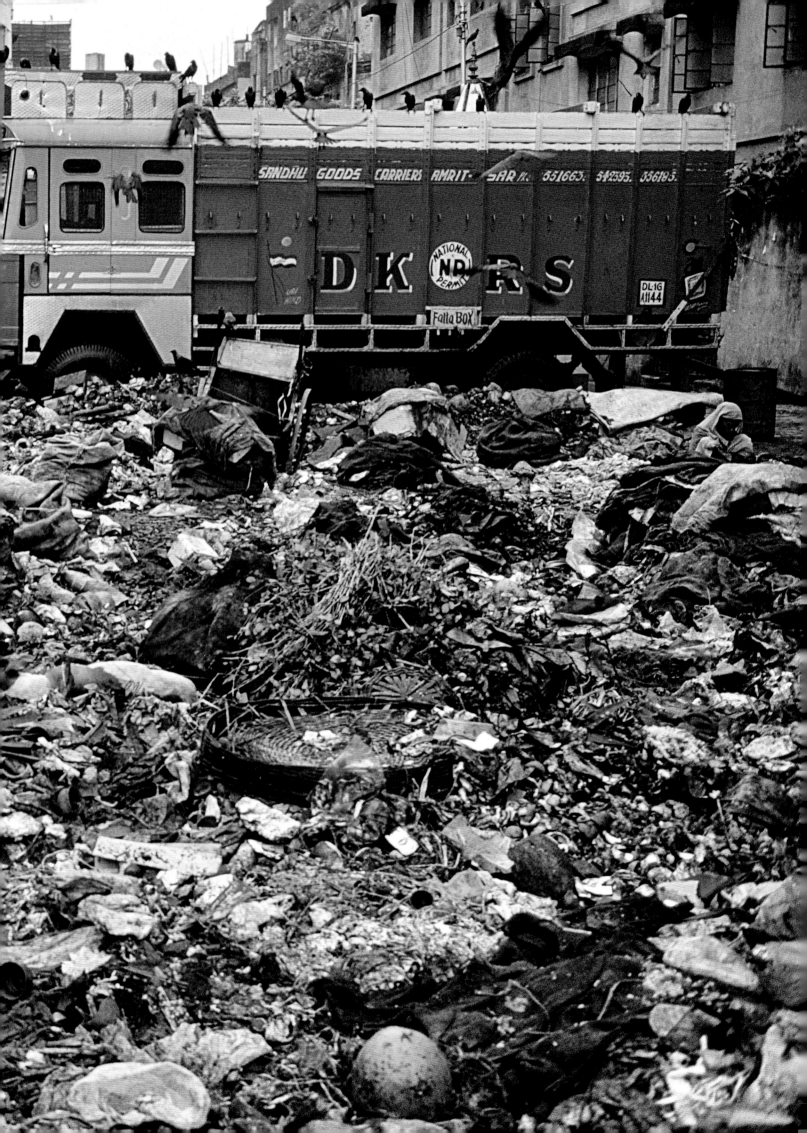

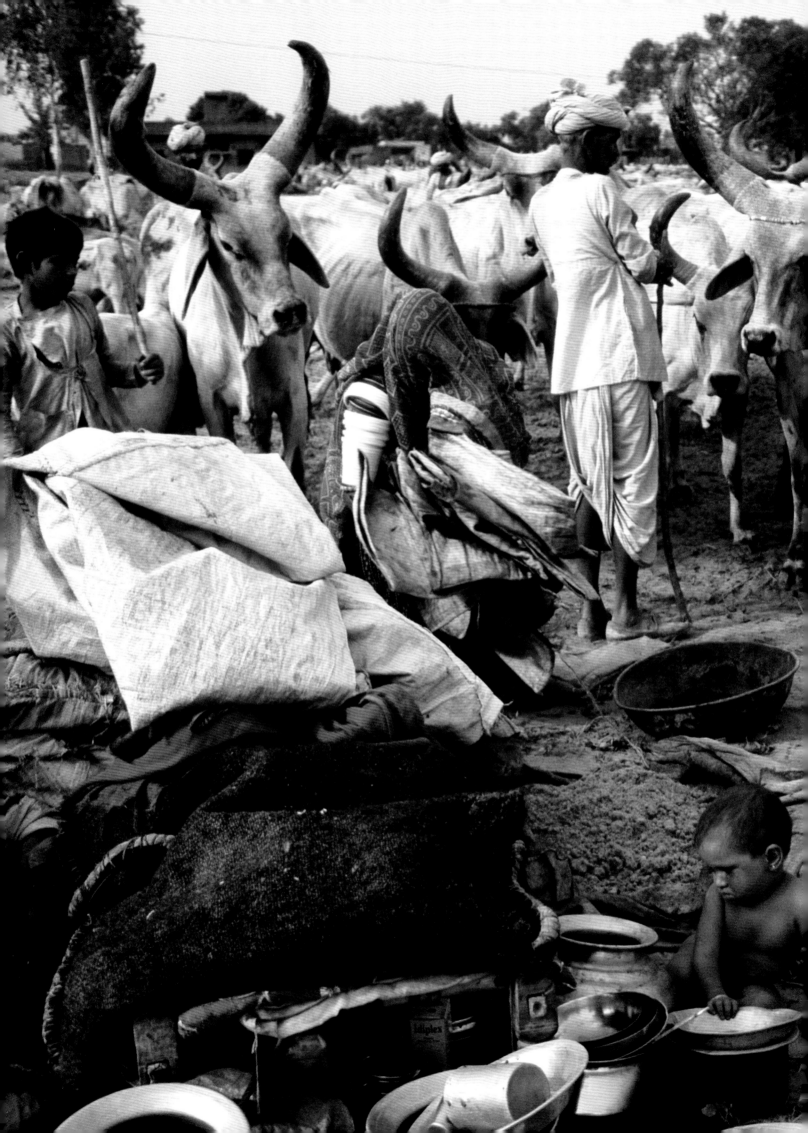

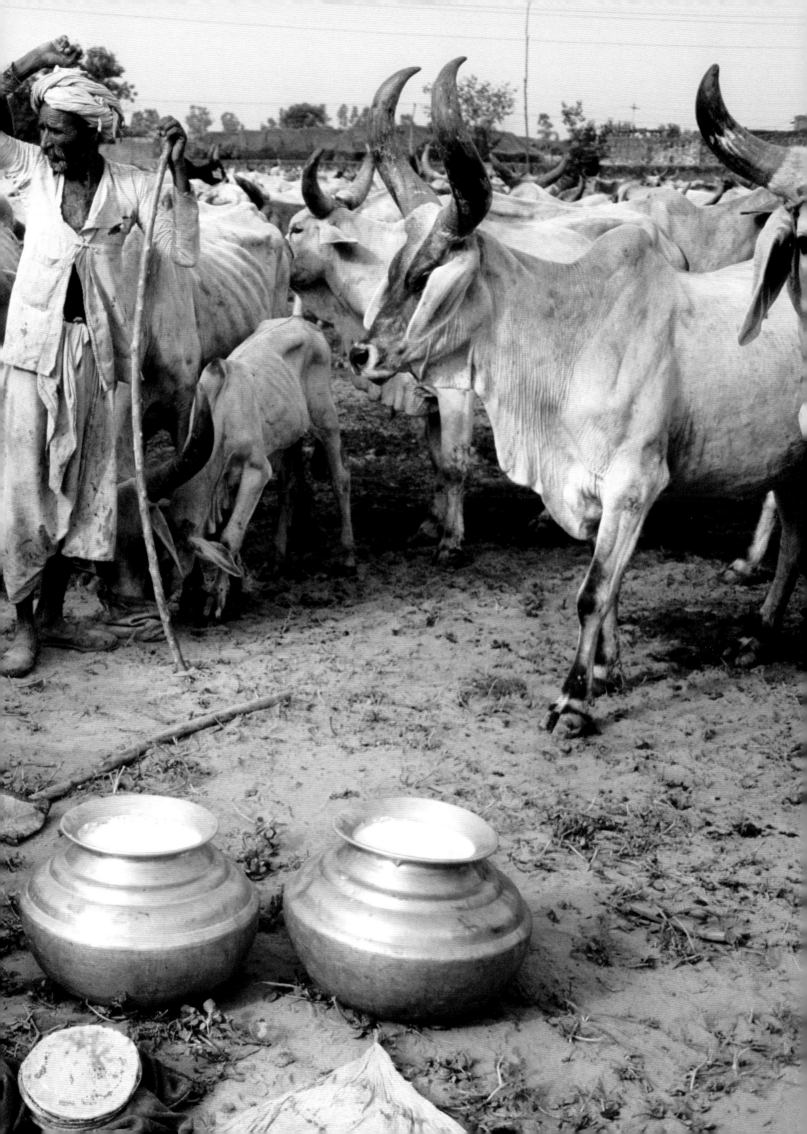

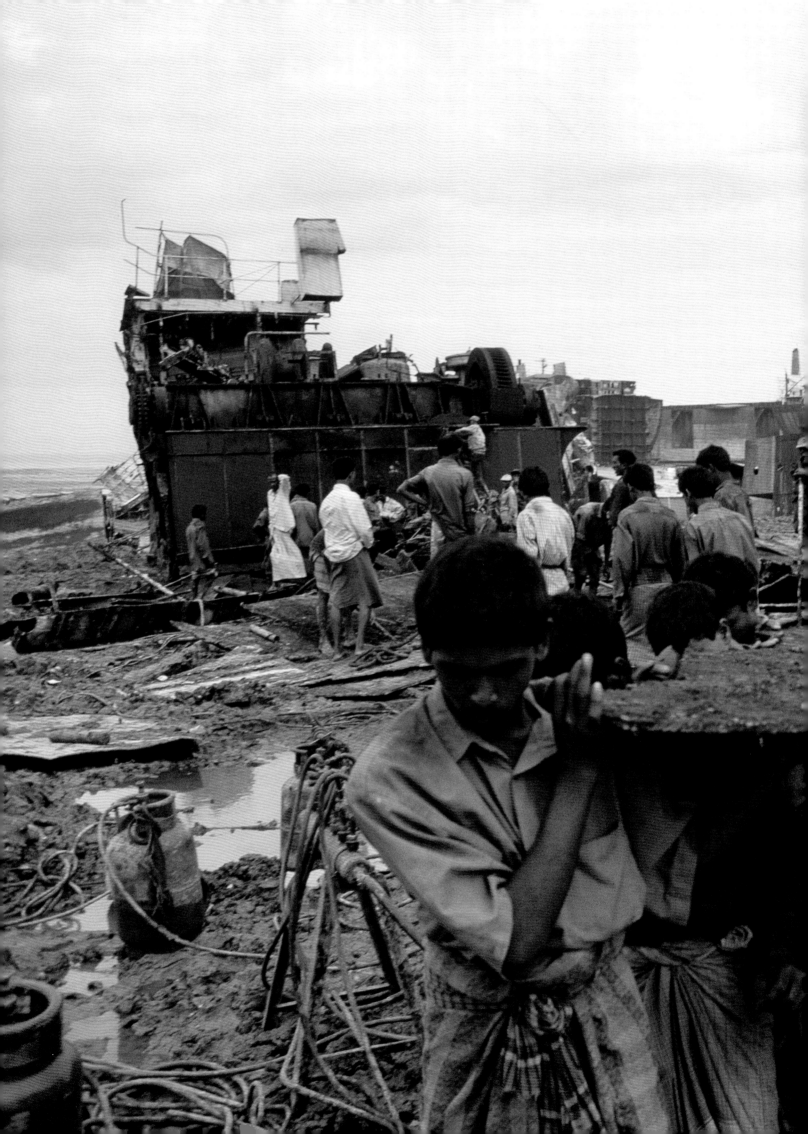

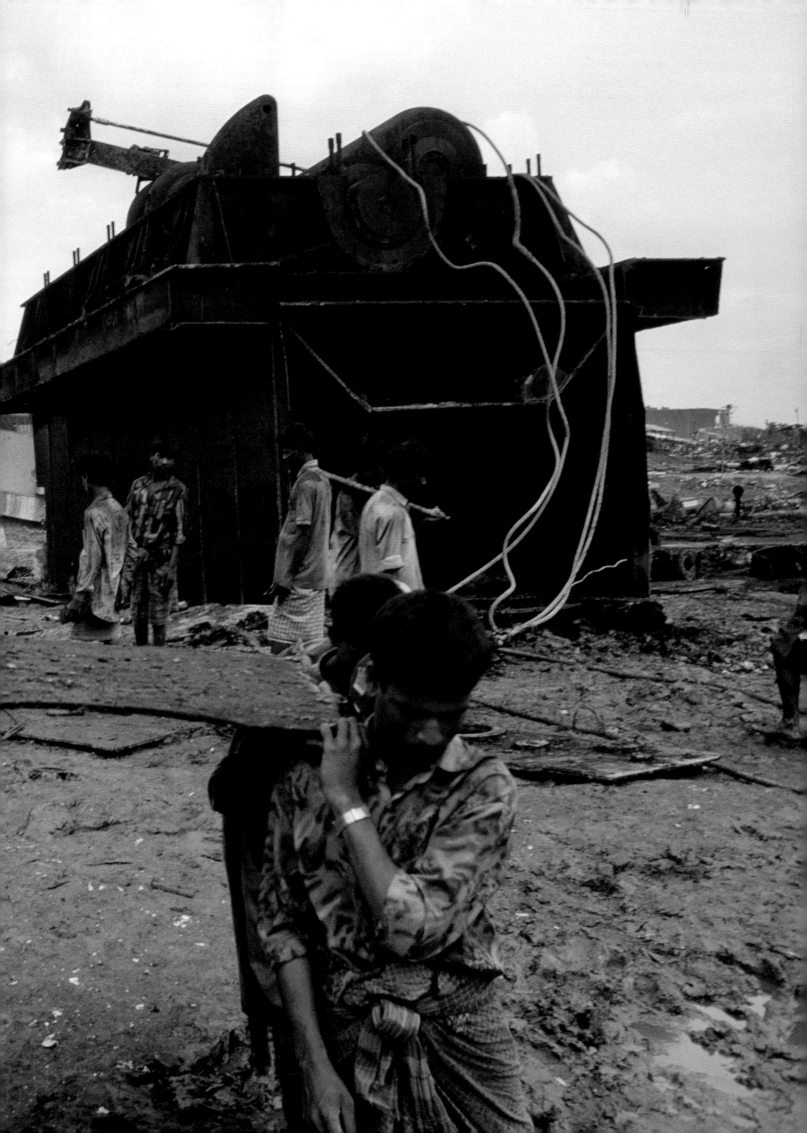

前跨页

废船拆卸场，吉大港，孟加拉国，1997

对页

航拍梯田，背景是喜马拉雅山脉，加德满都，尼泊尔，1997

第 292—293 页

加德满都，尼泊尔，1997

第 294—295 页

巴克塔普尔，尼泊尔，1997

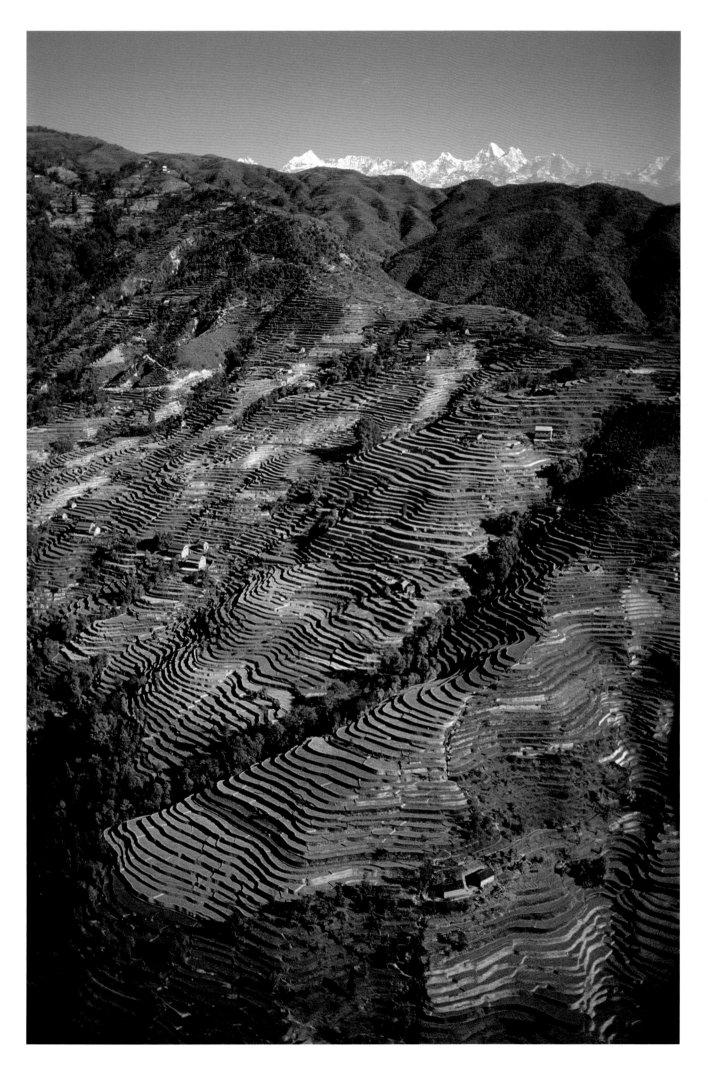

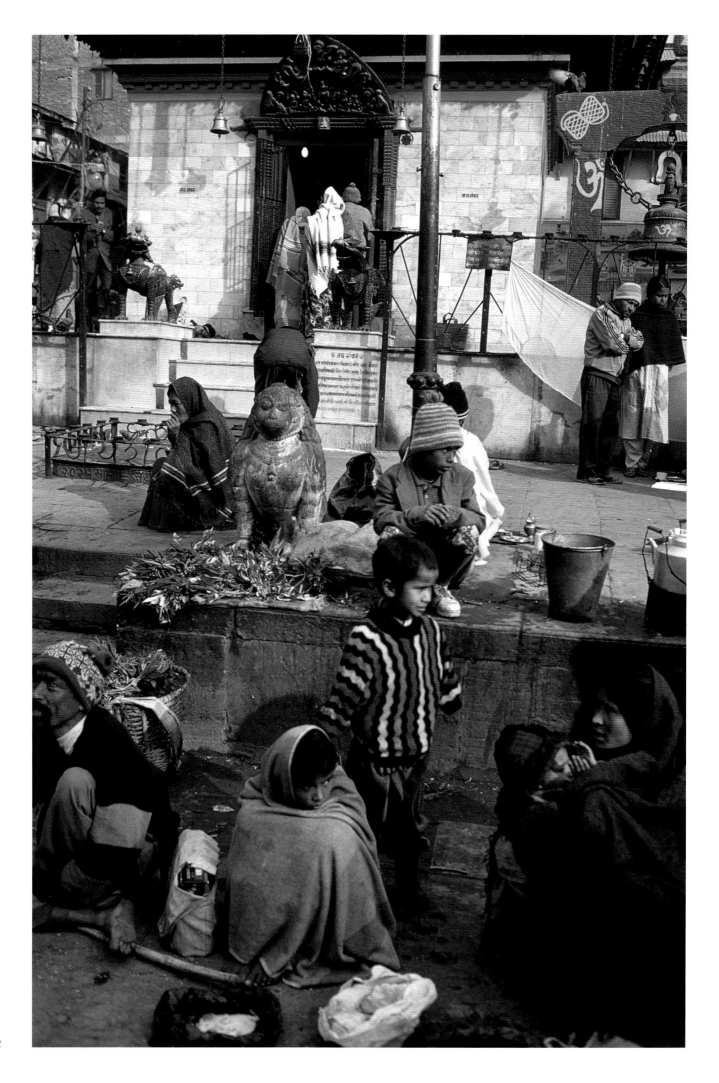

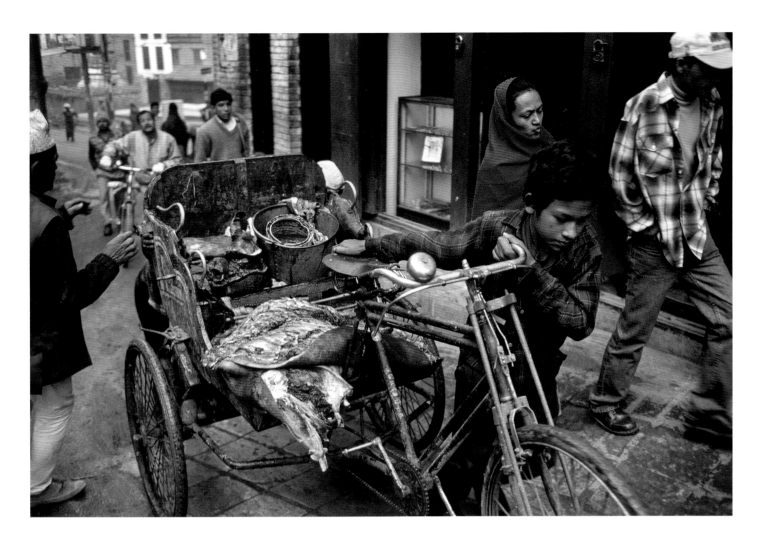

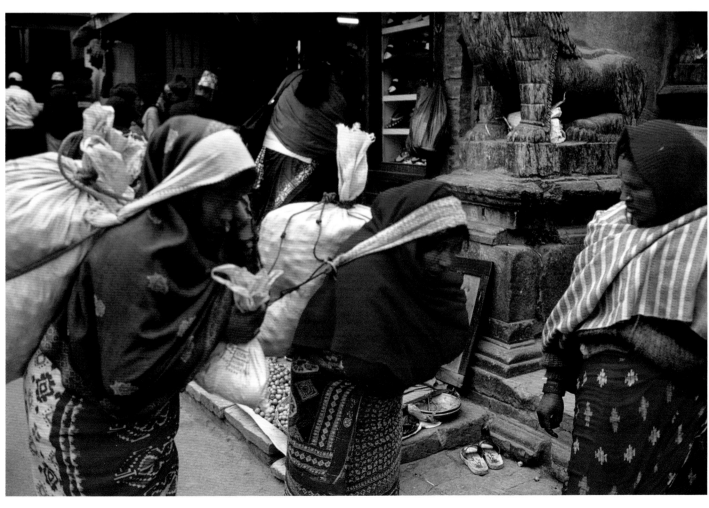

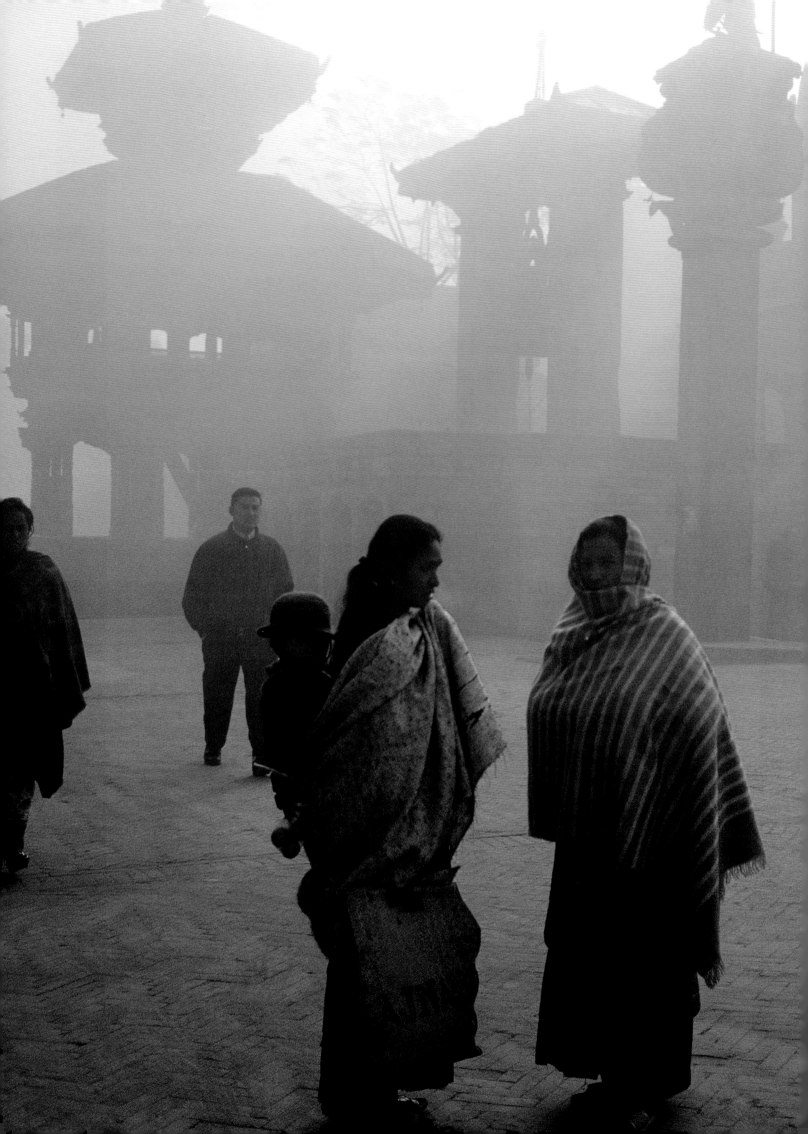

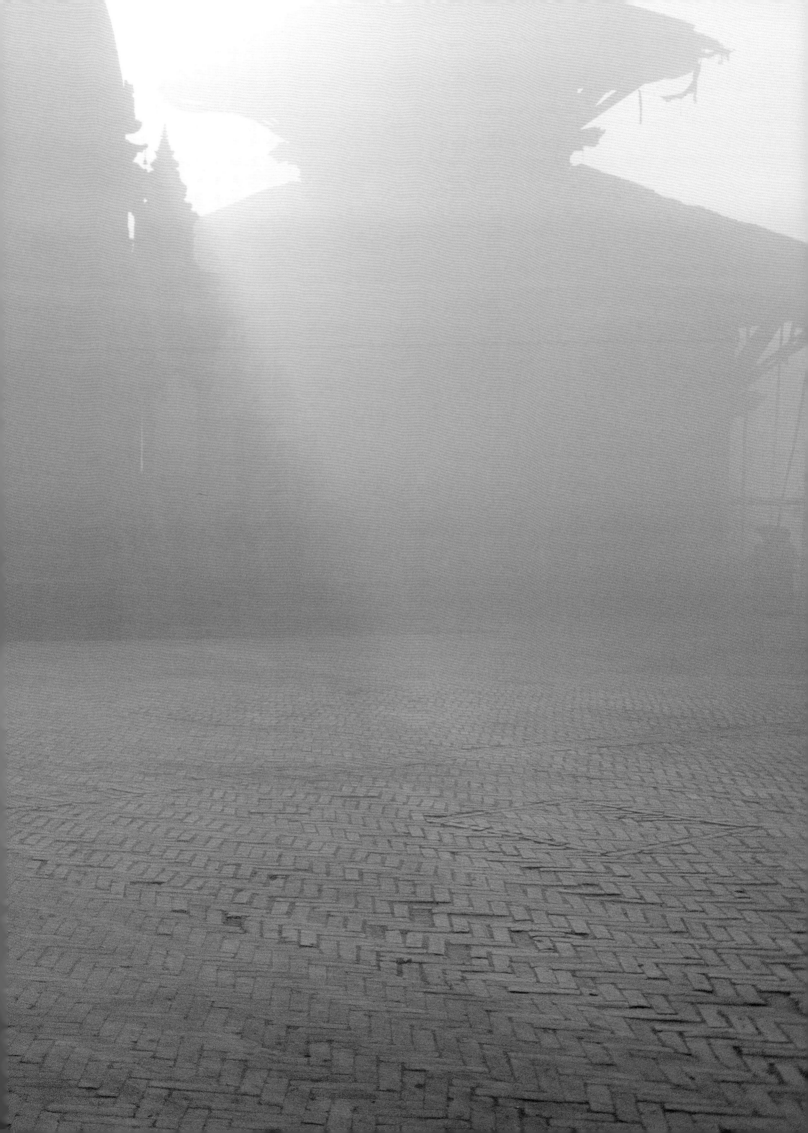

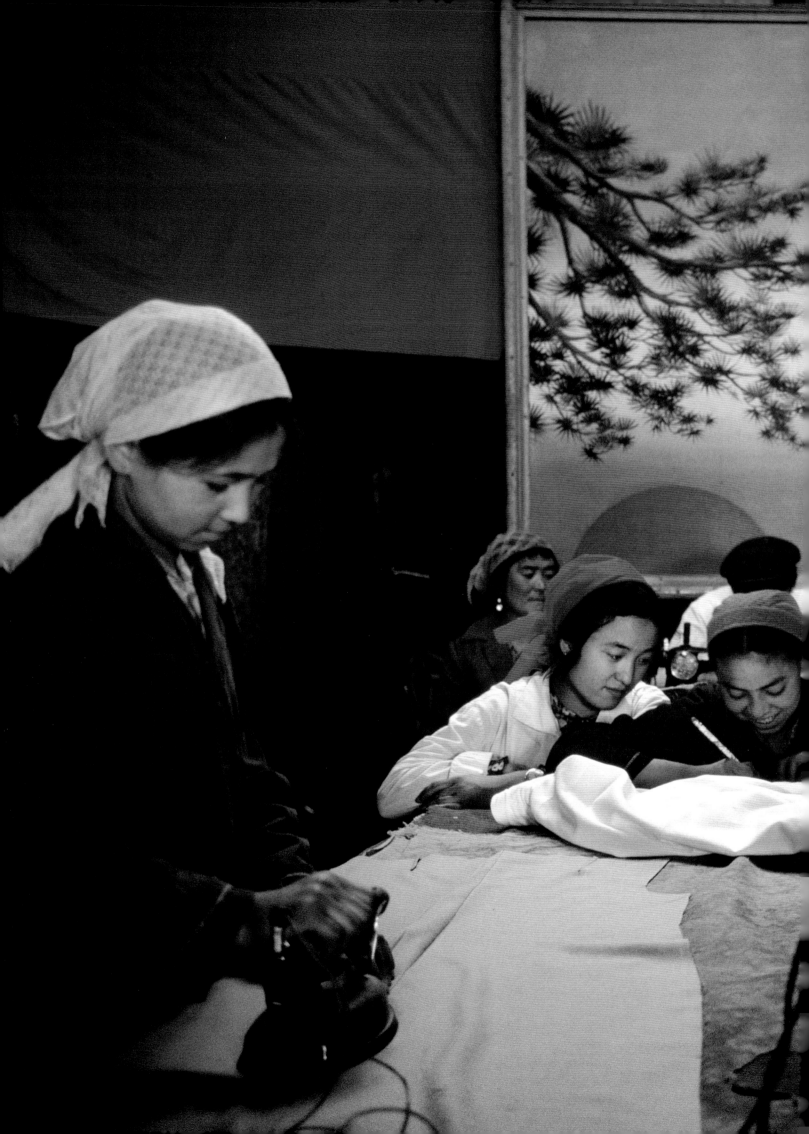

中　国

[上接第 226 页]

你的第一部大型画册是哪本？

《中国》（*China*）。

你是不是一开始就打算做成书？

不是。我想去那里，在那里待一段时间，自然而然。1972 年，日本跟中国开始建立正式外交关系的时候，我刚好有一些很棒的人际关系。我认识了西园寺公一（Saionji）先生，他出身一个古老而有权势的日本家族，"文化大革命"前后，他对开启中日关系起了重要作用，也正是他想提供帮助让我去中国拍摄。我记得很清楚，1978 年 9 月，他的得力助手给我打电话说："你还想去中国吗？""当然。"然后我就在这种情况下去了中国，没有拍照片的打算。我只是想去看看人。某种程度上，我是以周恩来[1]宾客的身份拜访了中国。我受到热情款待，感觉不管我要什么，他们都会给我。因此在会见结束时，我请求说："让我再待一个星期吧。我想拍摄北京。"就获允了。

然后，我受邀去见新华社的高级主管。我以为我能见到一两个，没想到见了 60 个，在一个大厅里，摄影部主任把我挨个介绍给他们。那时他刚从驻上海办事处主任的职位调过来，但他对摄影一窍不通。他问了我很多问题，凡是我会的我都乐于分享。后来他问我："你想要做什么？"这一次我又自信又大胆，我告诉他："我想拍摄中国的所有省份！"他答应了。他让我讲具体一些。我说："我想在每个地方都待上一个月——上海一个月，桂林一个月，新疆一个月，等等。""好吧，我从没听过这样的事！你为什么不能快点做完？""不行，"我说，"我手脚很慢。"他们再次答应了。他们不能说不。

我可以帮助新认识的新华社朋友。新华社拥有进口各种相机、胶卷，乃至所有跟摄影有关的器材的特权，而那恰好是市场刚刚——相当小心和审慎地——打开的时期。因此我建议他跟柯达公司联系。当然了，柯达邀请他去纽约州罗切斯特市的总部参观。我跟他说："你回来的路上，在东京停留一下，我安排你跟富士公司的人见面。"我为他安排好了一切。这是偶然发生的，不过我交上了一个朋友，我能帮他，他也能帮我。无论我去中国哪个地方，新华社跟后来的其他杂志社都给了我支持。那几年，我一共去了 47 趟中国，在那里度过了 1050 天。

1　西园寺公一曾向周恩来介绍过久保田博二的摄影作品，周恩来也因此在生前批准了久保田博二日后来中国的拍摄。（编者注）

这是不是你得到赞助的第一个大型项目呢？

不是的，一切都是我自费的。不过之后富士公司向我表示感谢，因为我帮他们打入了中国市场。还有美孚石油公司。拍摄完成后，我们在国际摄影中心举办展览，美孚石油作为赞助商参与进来。我也想去中国举办展览，我就想：如果我能找中国大使来出席展览开幕式，然后让他跟美孚石油的人谈谈，考虑到能源对当时的中国来说是一大问题，也许就可以让美孚石油公司出钱赞助北京的展览。康奈尔·卡帕跟我安排了这件事，我们搞定了。美孚石油赞助了中国美术馆和上海博物馆的展览。美孚石油公司跟中国的关系由此开启。北京展览的开幕式上，许多中国高层官员和所有美孚石油的大人物都去了。很有意思。康奈尔和我都在那里，中国政府的一位高层官员见到了美孚石油公司的董事长。官员说："非常感谢您把这个文化项目带到中国来。"他们聊了一会儿文化，但美孚石油公司的董事长表情僵硬，笑都没笑，显然他来这儿不是为了谈文化。然后那位官员问："您想从我们这里得到什么呢？"美孚石油公司董事长回答："我们可以在北京设一个办事处吗？"事情就这么成了！当场授权！然后话题就转到美孚石油公司是怎么生产出最好的工业润滑油上来。谈话继续："或许我们可以在上海建一个工厂，让你们生产润滑油？"太好了！同意了！随后康奈尔小声跟我说："博二，我们本该向美孚石油多要点钱的！"

那么，他们真的感谢你吗？

当然！接下来的 20 年里，美孚石油一直支持我的项目。那些年，他们肯定花了几百万美元赞助我——在摄影、出书、展览等方面。他们总是感谢我。富士公司也感谢我，由于我的引导和建议，新华社摄影部主任去了东京，而这正是富士公司打入中国市场的关键节点。

在中国的拍摄工作上，我花了至少 50 万美元，但都赚回来了，因为全世界很多杂志社都想拿我的照片做大型专题报道。那个时期杂志社都很想要中国的照片，愿意花钱买独家——不像现在。还从来没人像我这样大范围地拍摄过。我是第一个——无论中国内外——获允包租飞机拍摄桂林山脉的人。美国《地理》（*Geo*）杂志花两万美元买了一张航拍照片，用来给自己做广告。那本书也取得了巨大的成功——出了七种语言的版本，而且多次再版。展览在许多国家举办，也在中国很多城市展出。

[下接第 378 页]

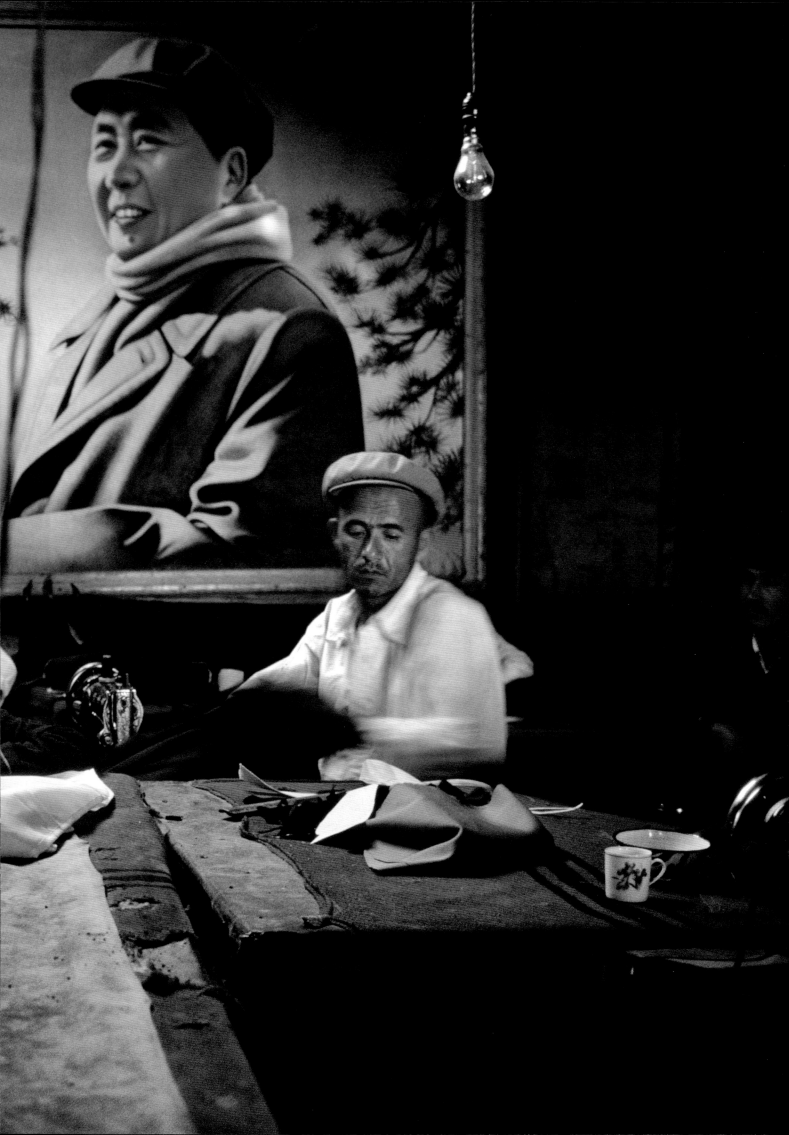

第 296、299 页

服装店，喀什，新疆，中国，1979

对页及后跨页

航拍桂林，中国，1980

第 304—305 页

漓江上捕鱼的鸬鹚，桂林，中国，1979

第 306—307 页

长江江畔的万县市，三峡大坝建成后，万县市部分地区被淹没，
中国，1981

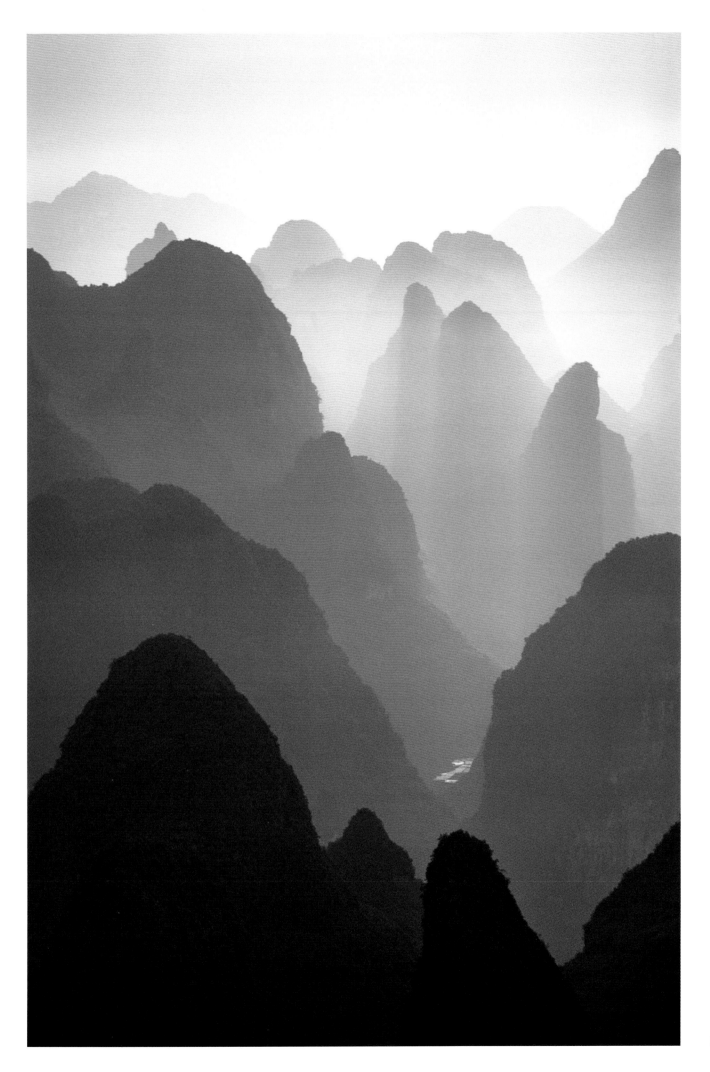

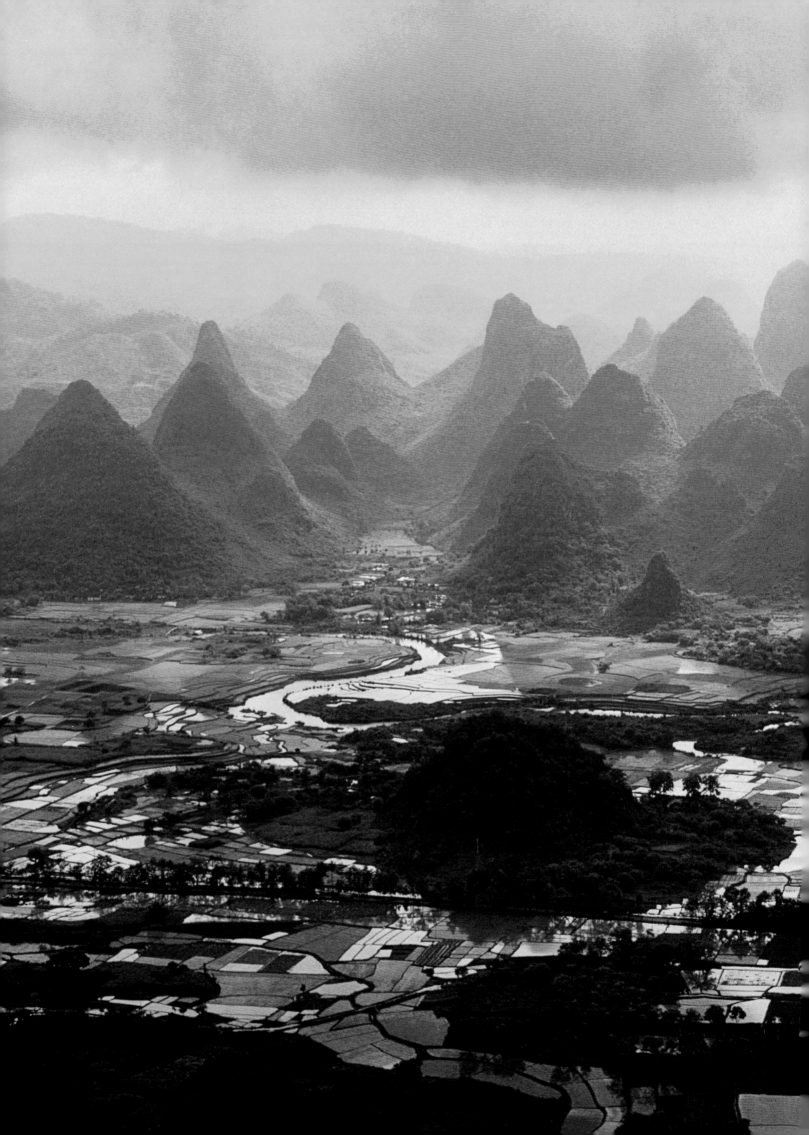

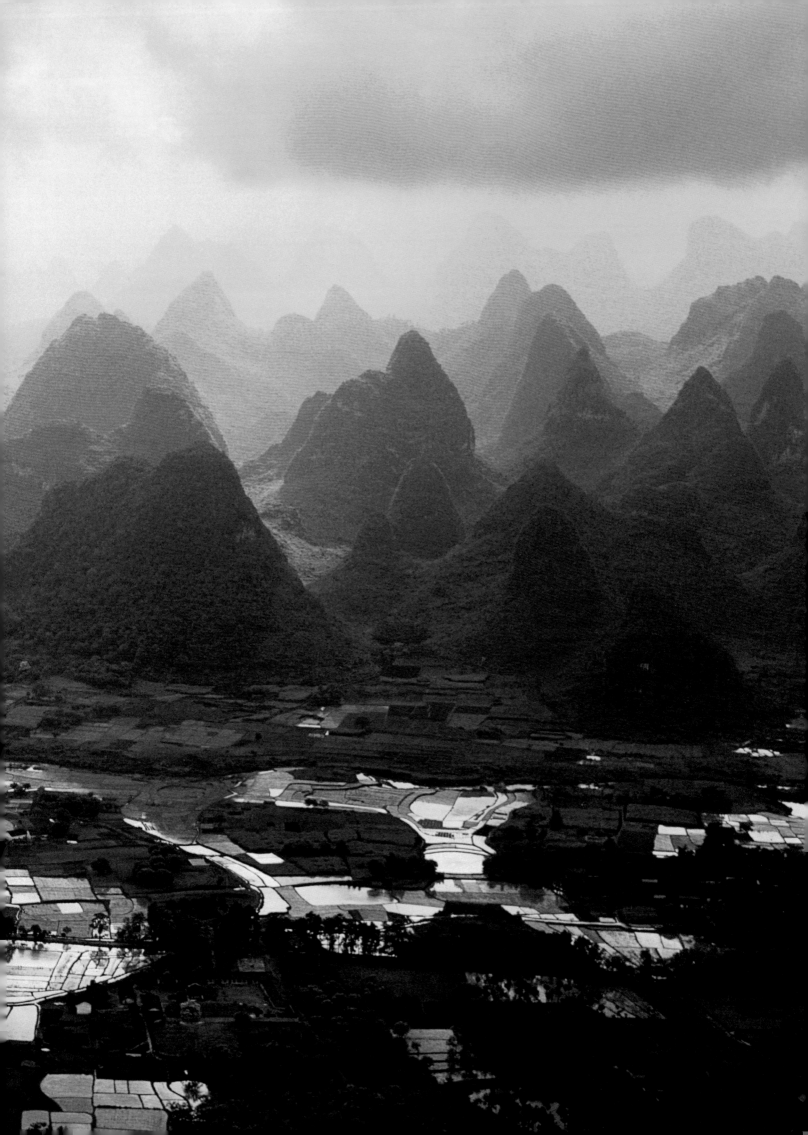

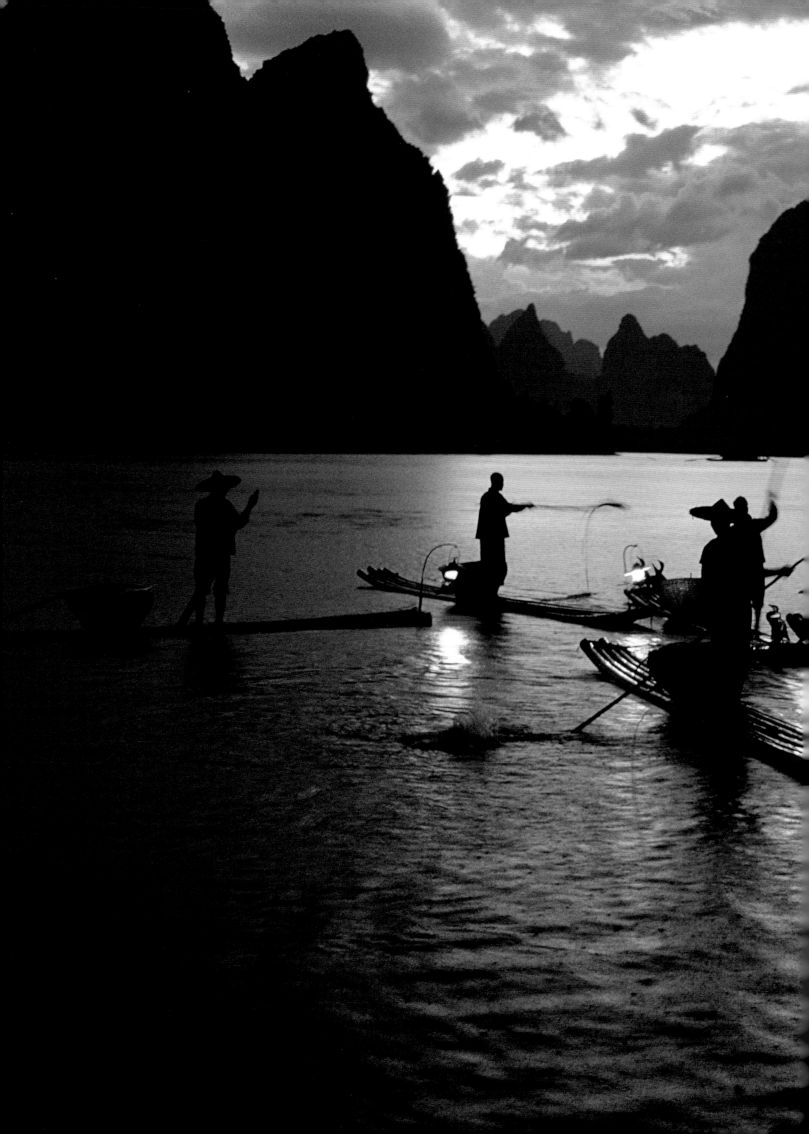

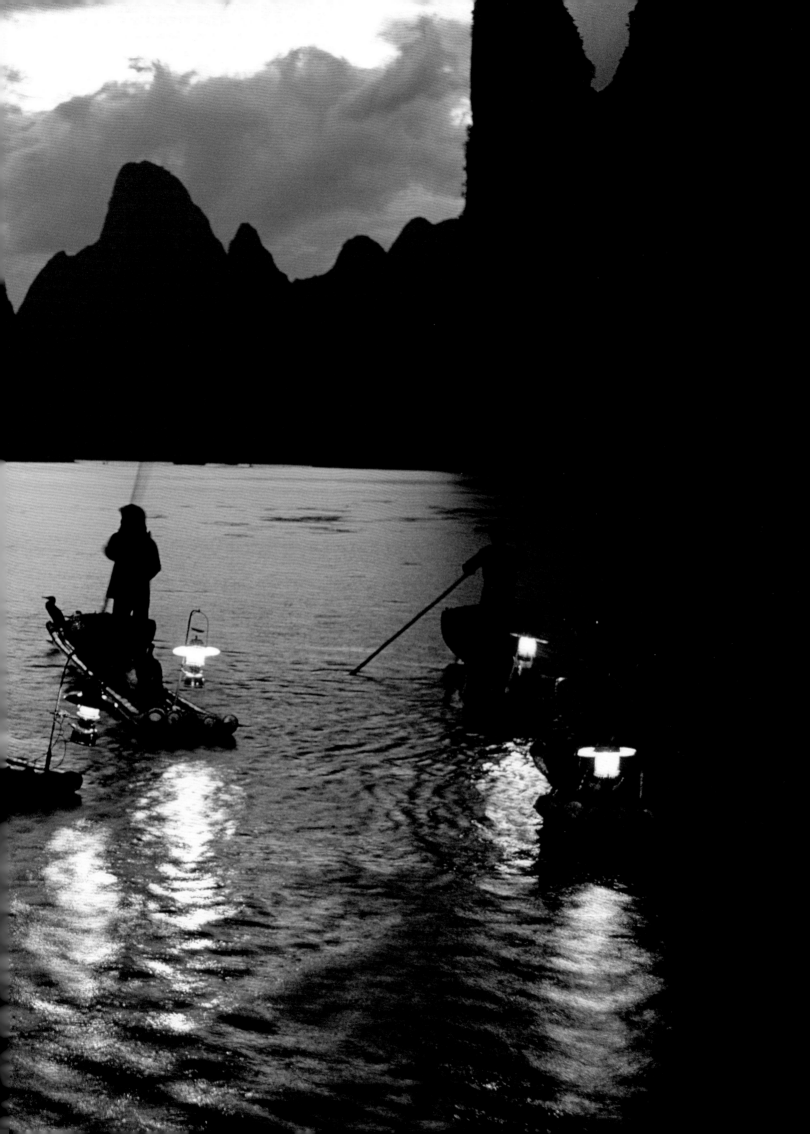

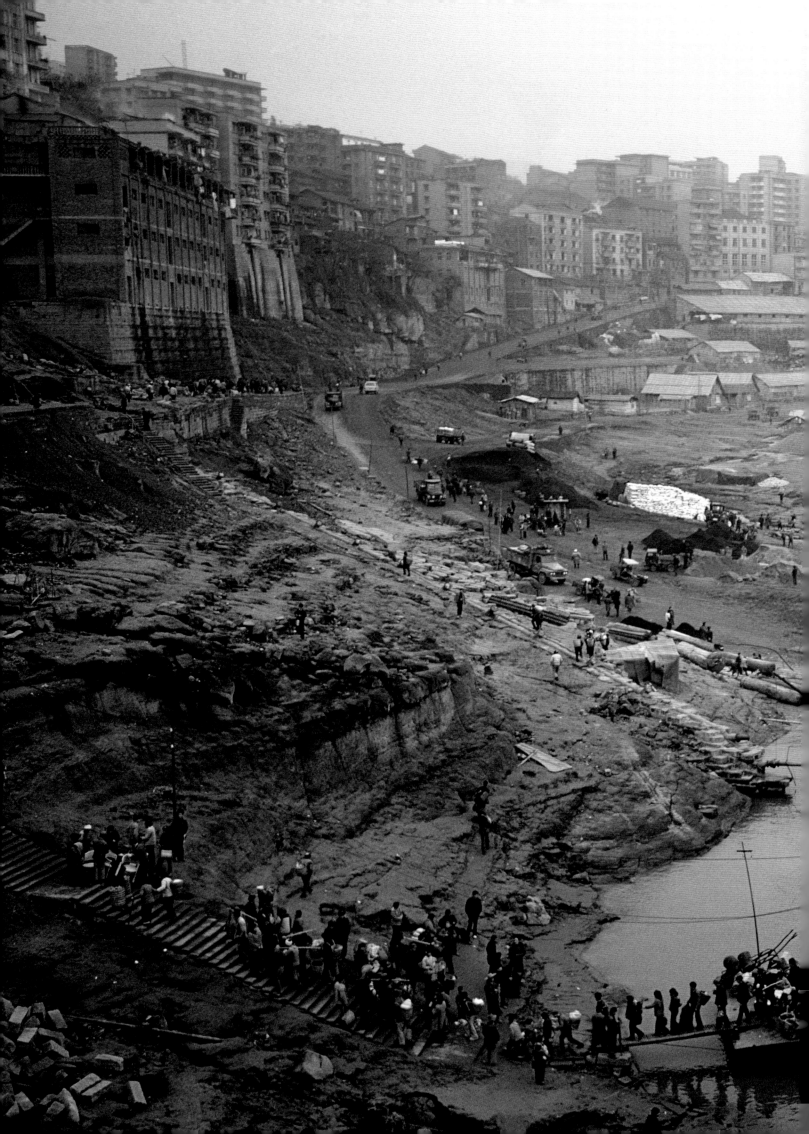

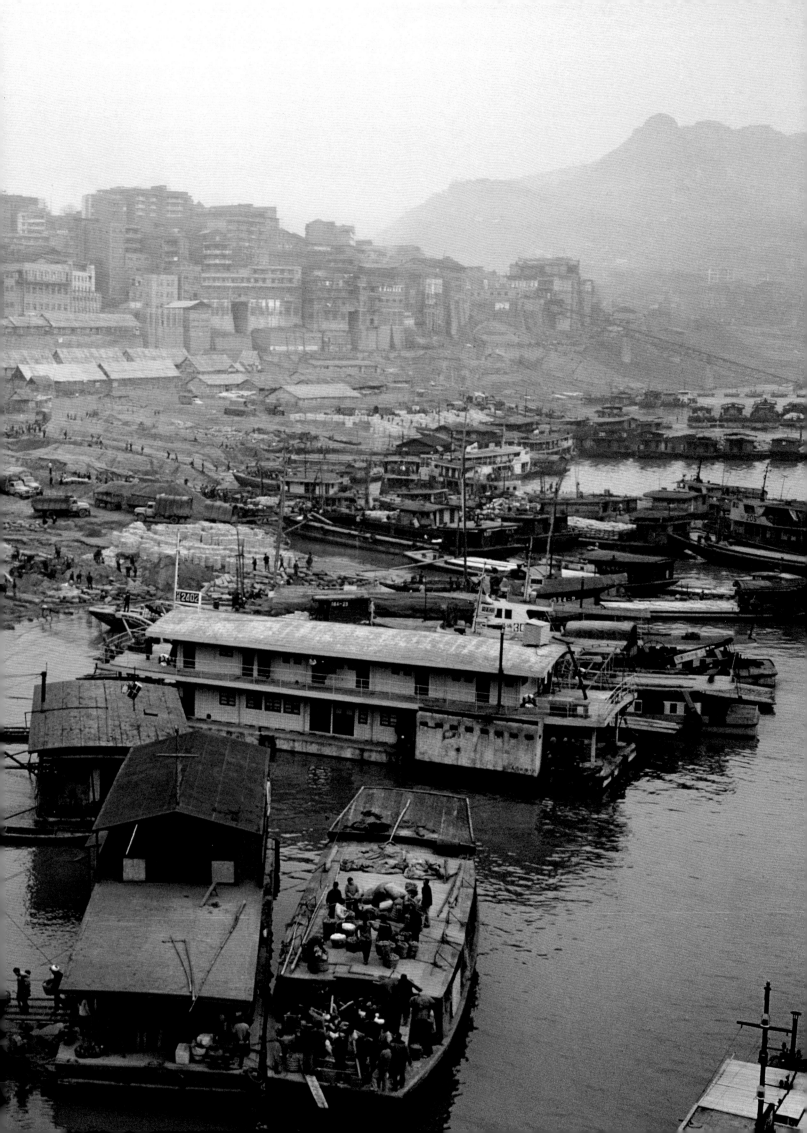

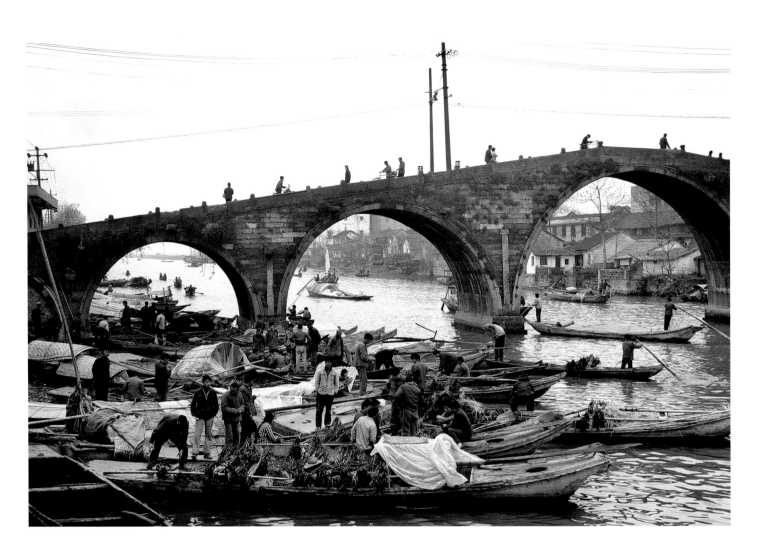

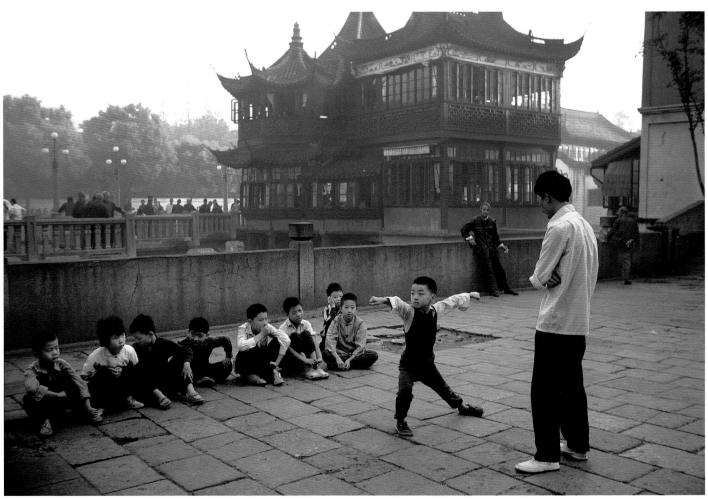

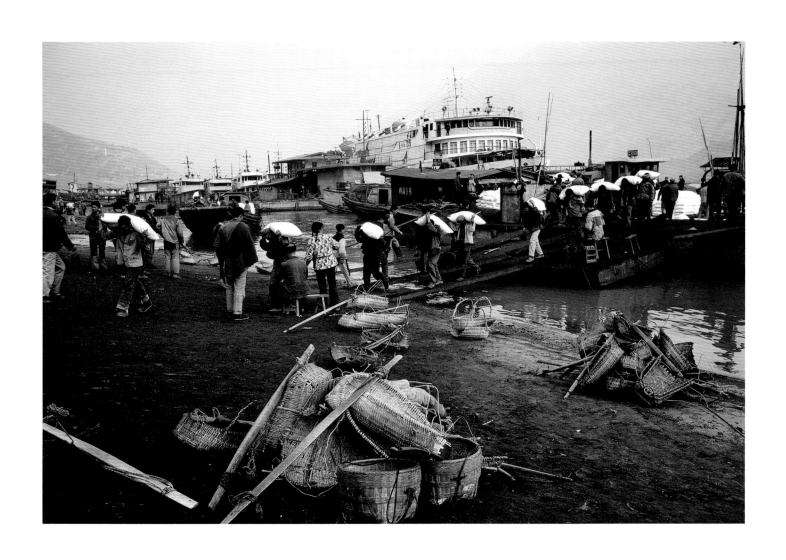

前跨页

洛阳，背景是白马寺，中国第一座佛教寺院，河南，中国，1980

对页

大运河上的石桥，塘栖，浙江，中国，1982

豫园，上海，中国，1979

上图

长江江畔的奉节码头，三峡大坝建成后，奉节县部分地区被淹没，

中国，1981

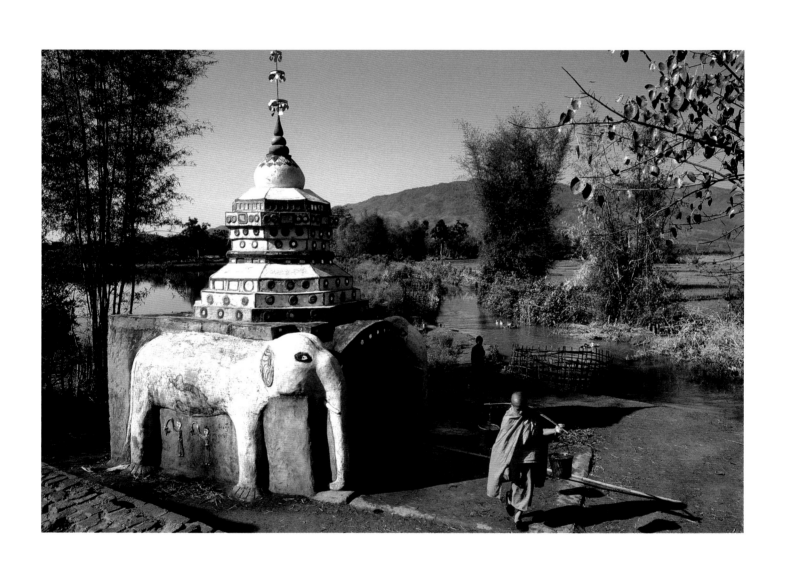

上图及对页

西双版纳邻近缅甸，受缅甸影响显著，云南，中国，1982

后跨页

黄河流经兰州市，甘肃，中国，1980

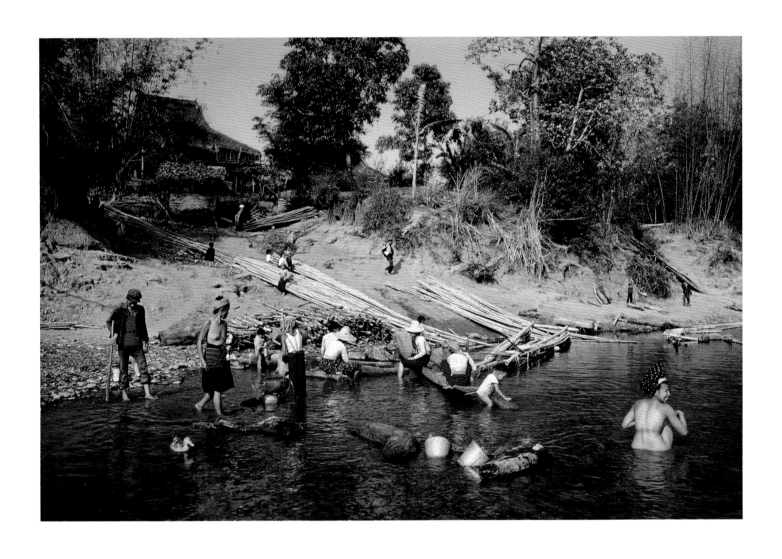

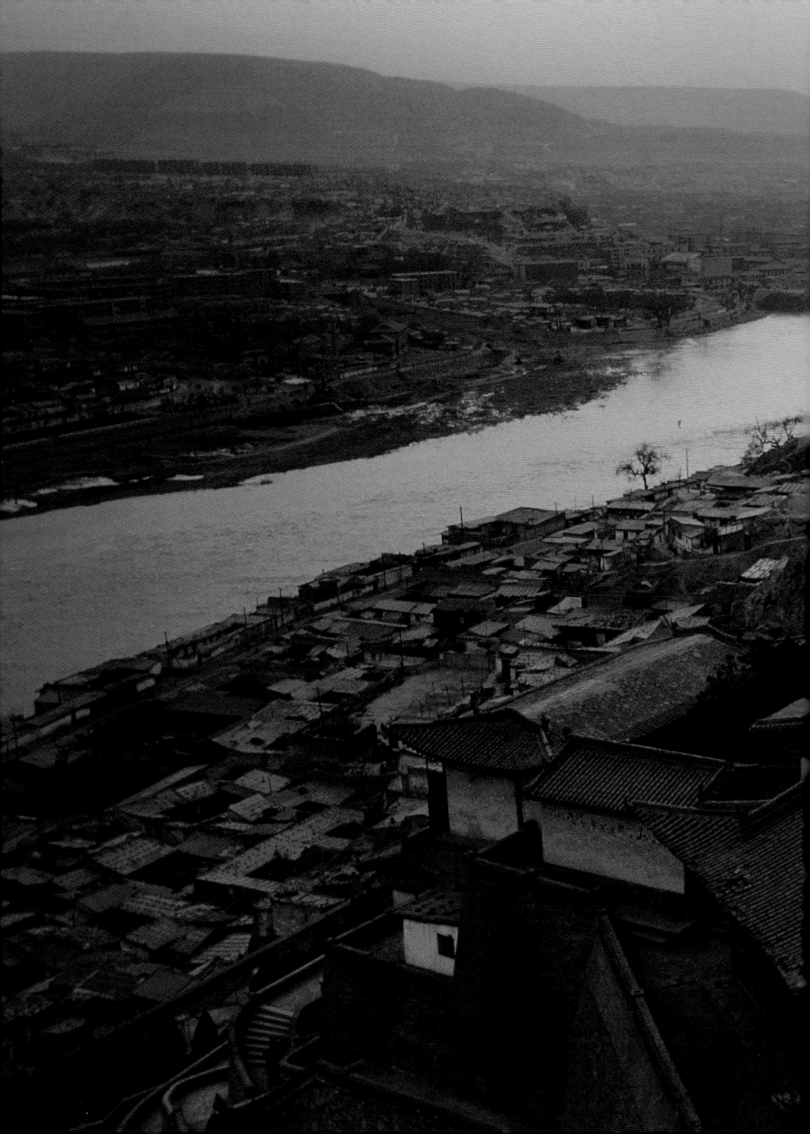

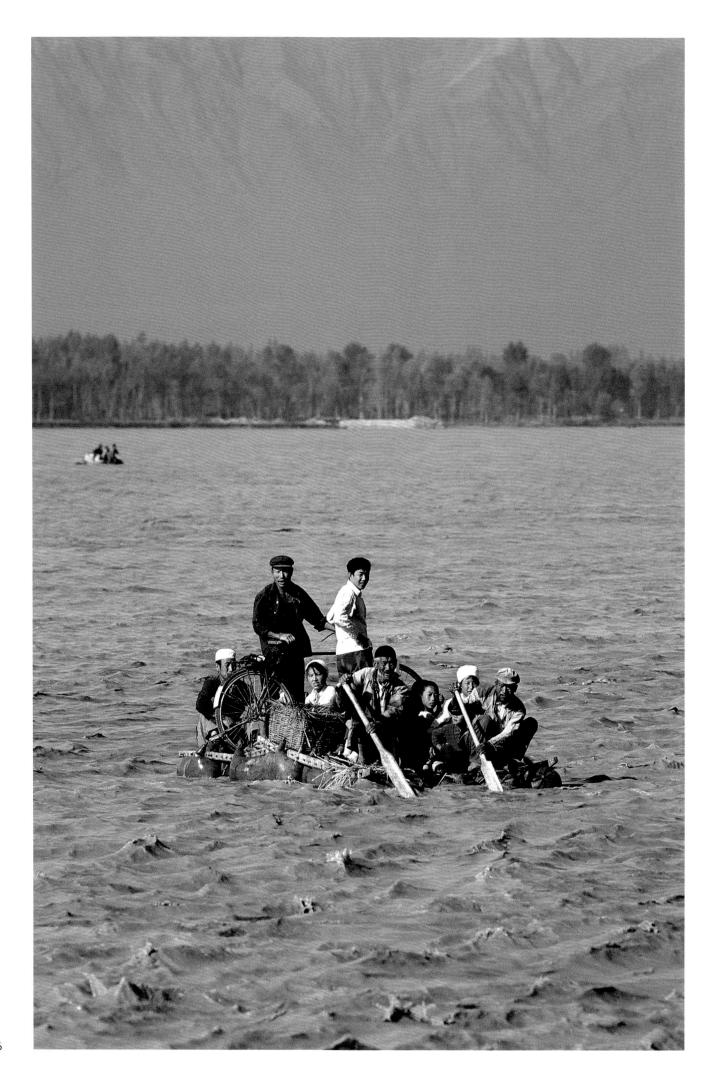

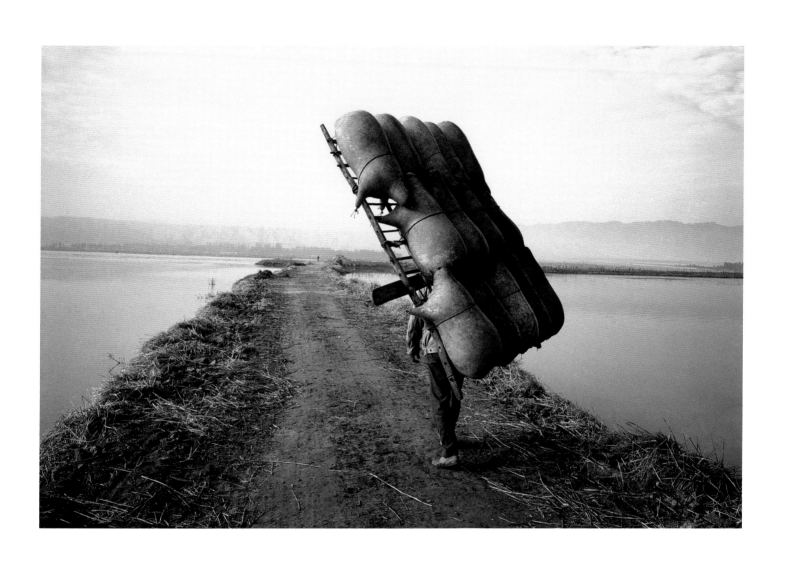

对页及上图

划羊皮筏子横渡黄河，中卫，宁夏，中国，1980

后跨页

打牌，广州，广东，中国，1983

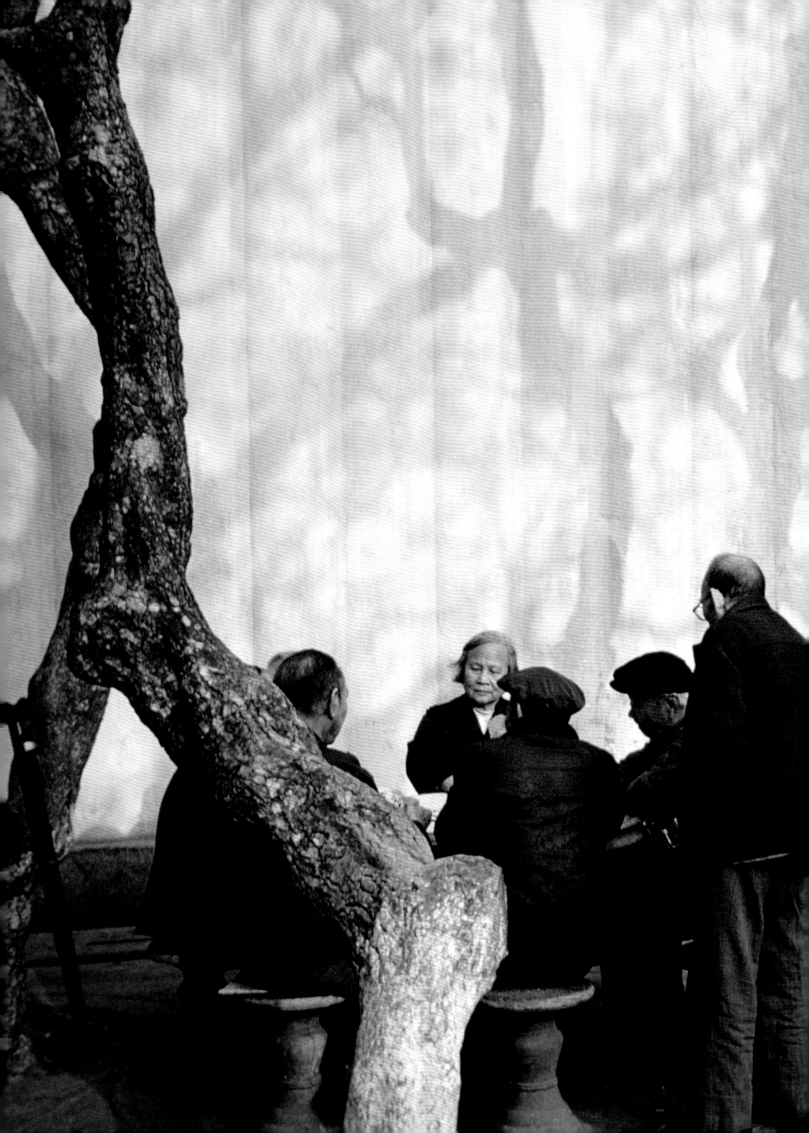

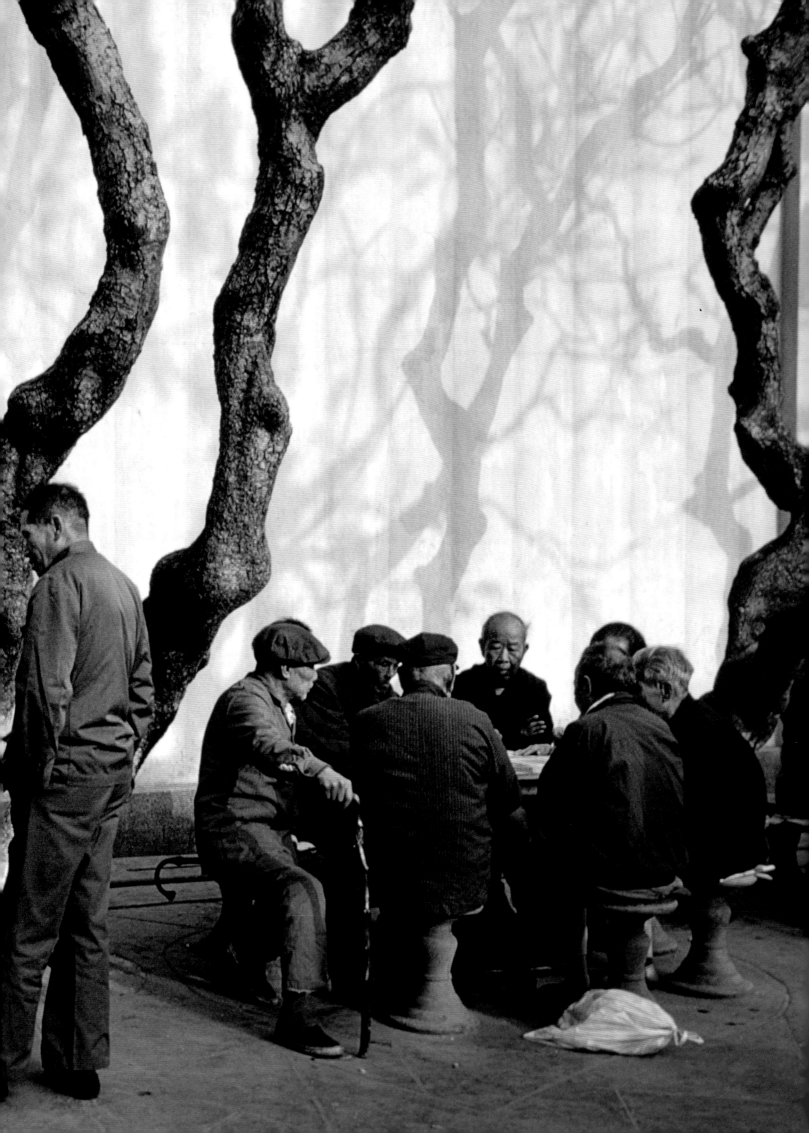

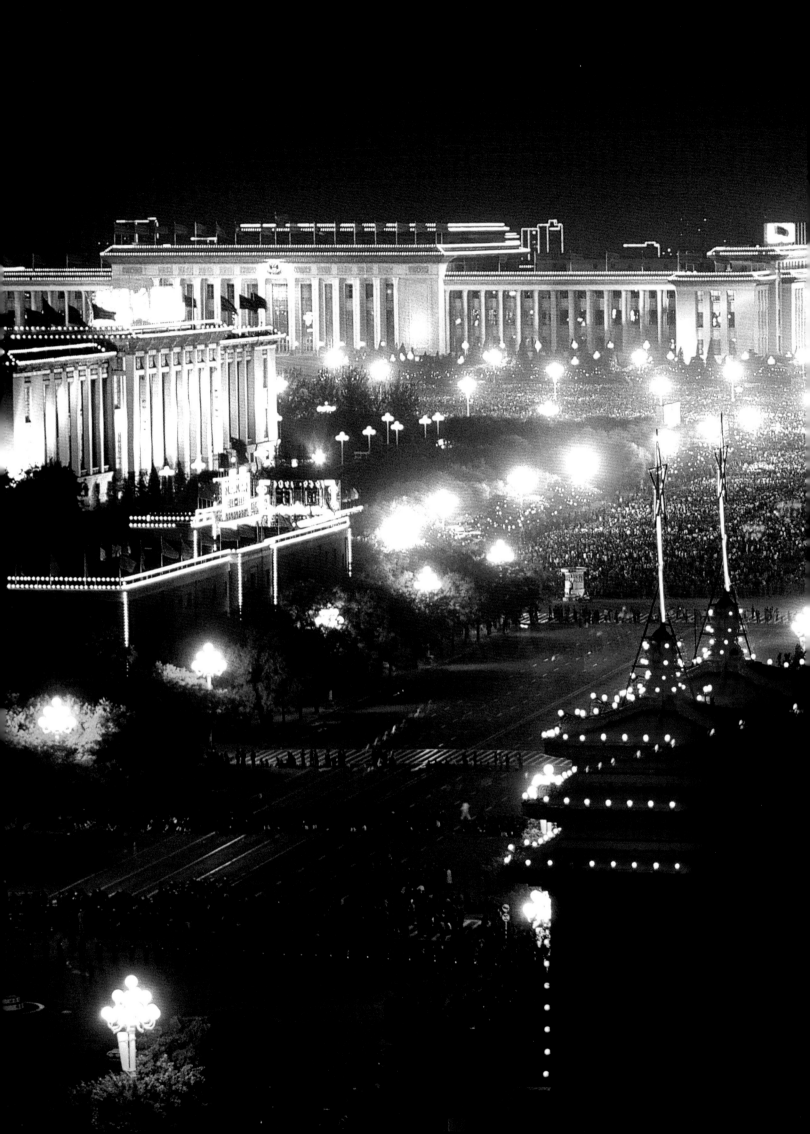

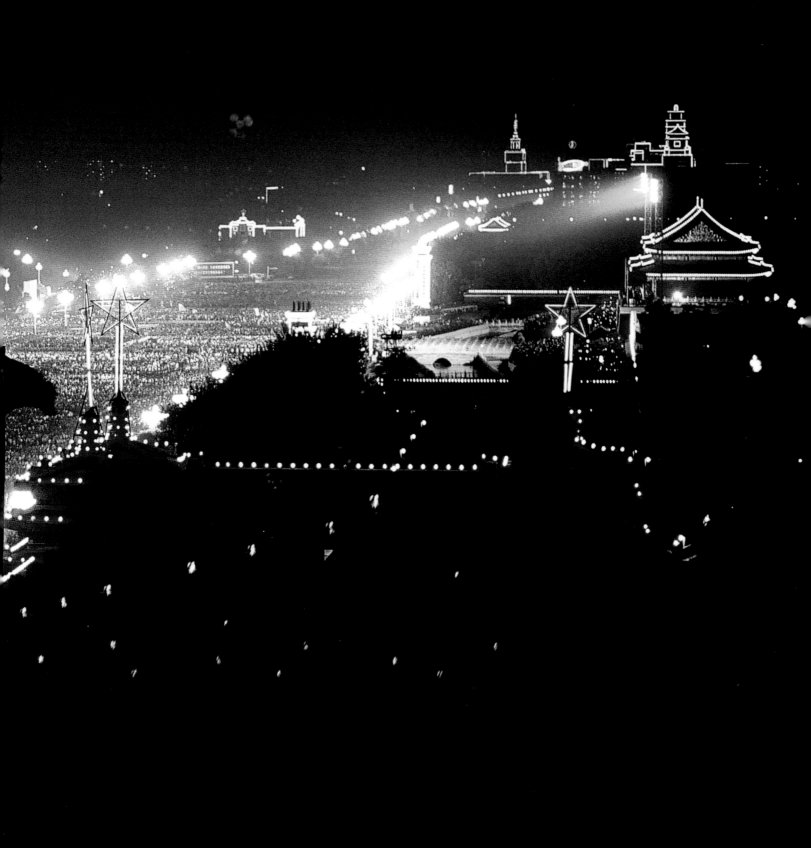

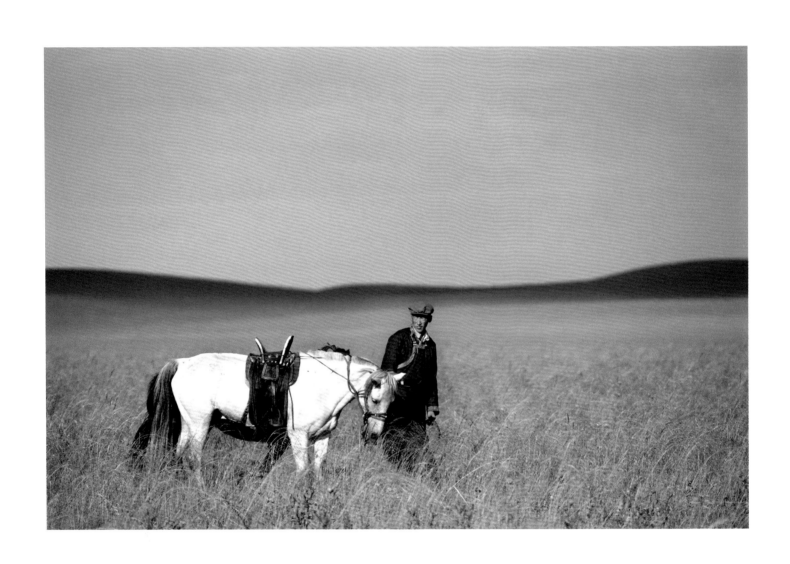

前跨页

国庆节的天安门广场，北京，中国，1984.10.1

上图

巴彦浩特，内蒙古，中国，1982

对页

内蒙古的骆驼，中国，2011

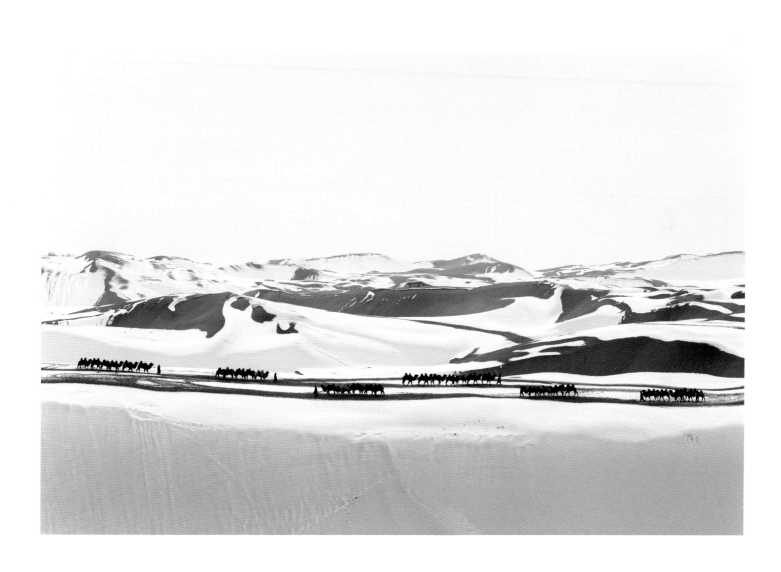

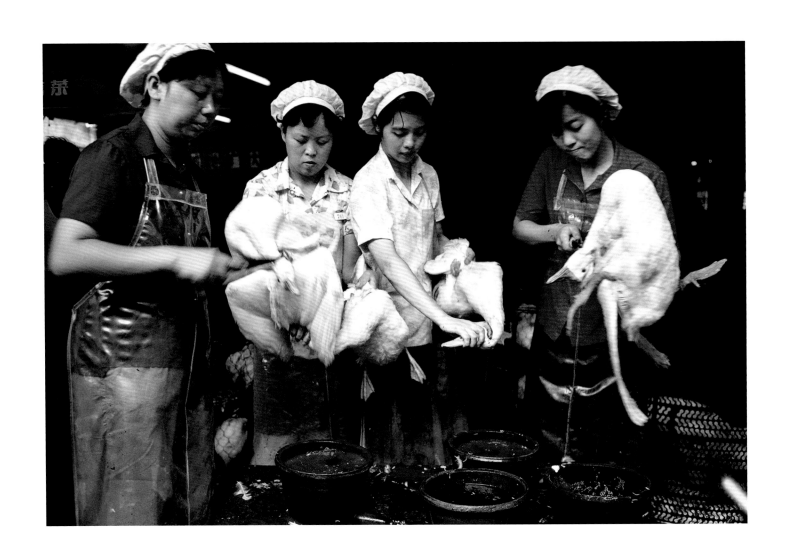

上图

杀鹅，上海，中国，1979

对页

乐器手艺人，喀什，新疆，中国，1979

后跨页

露天市场，喀什，新疆，中国，1979

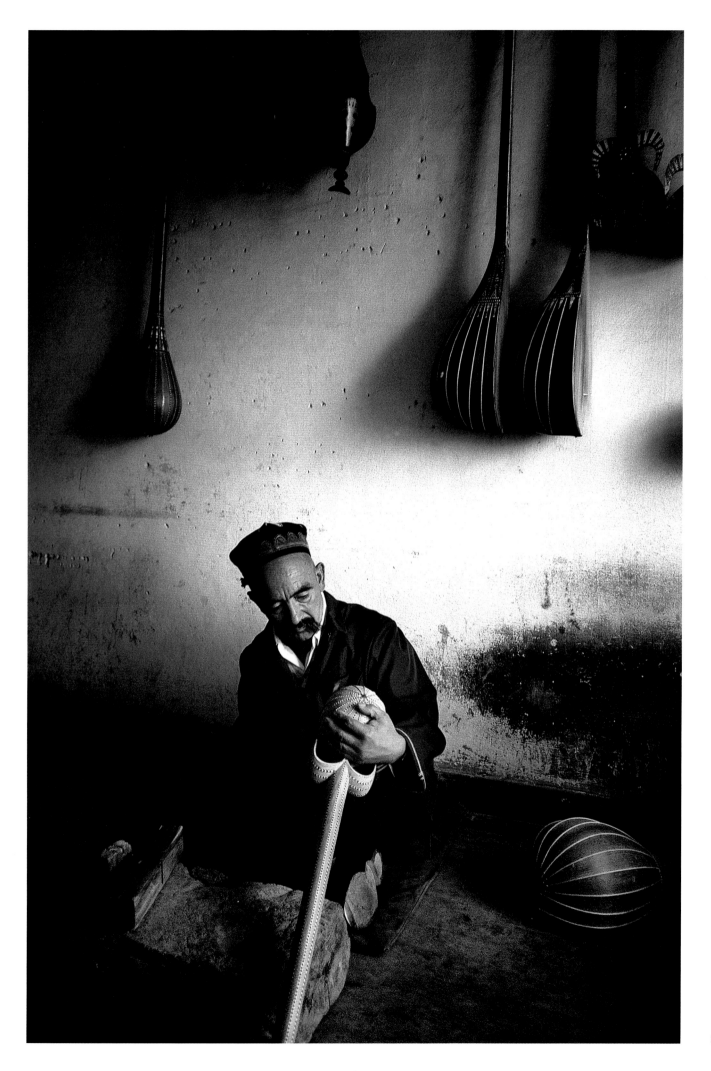

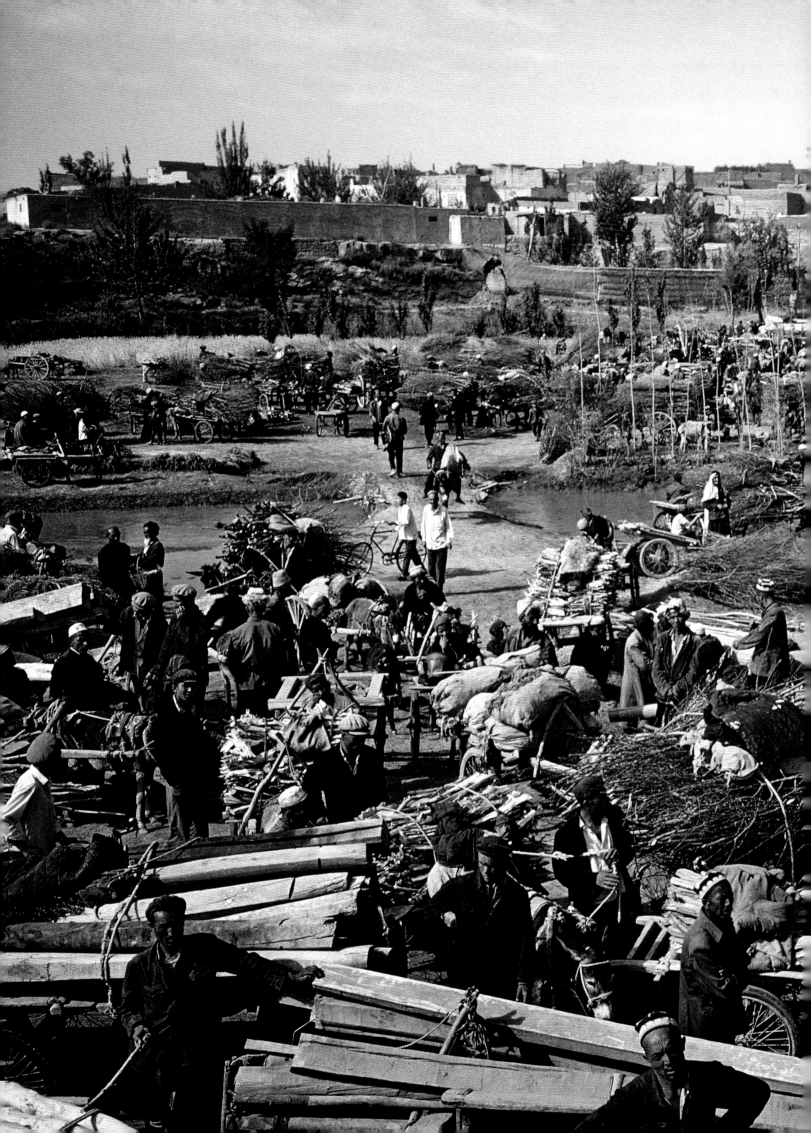

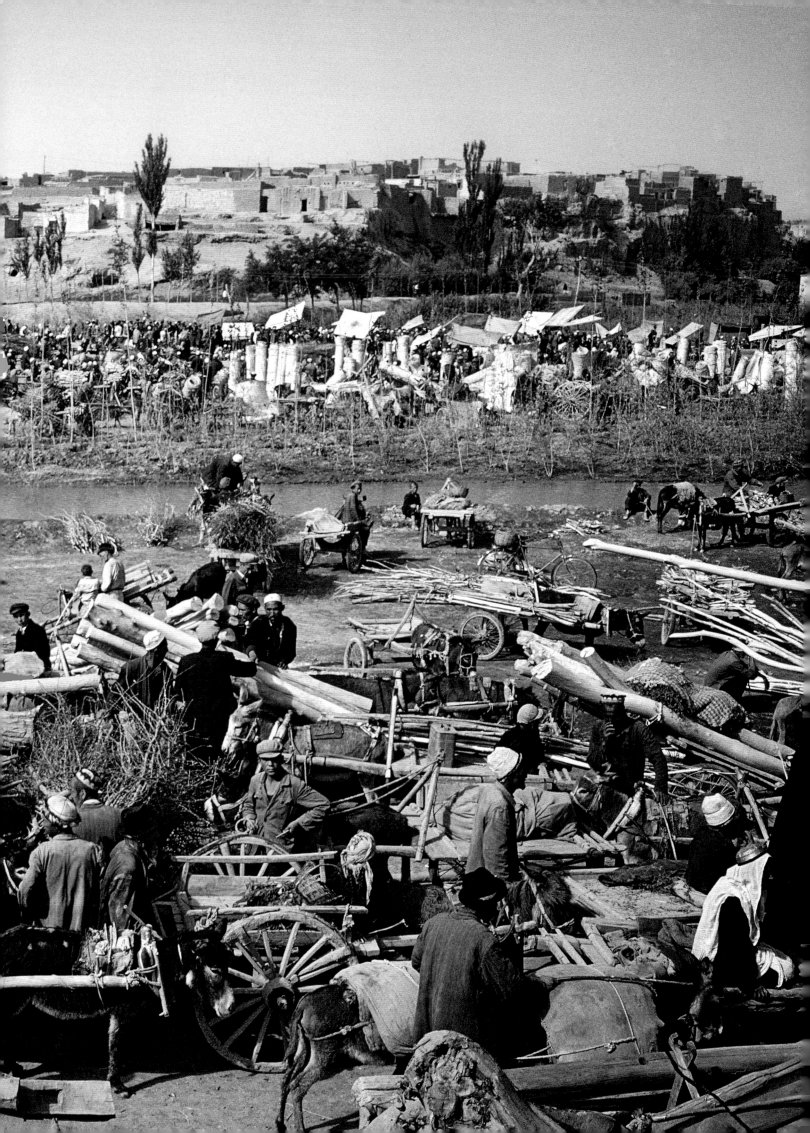

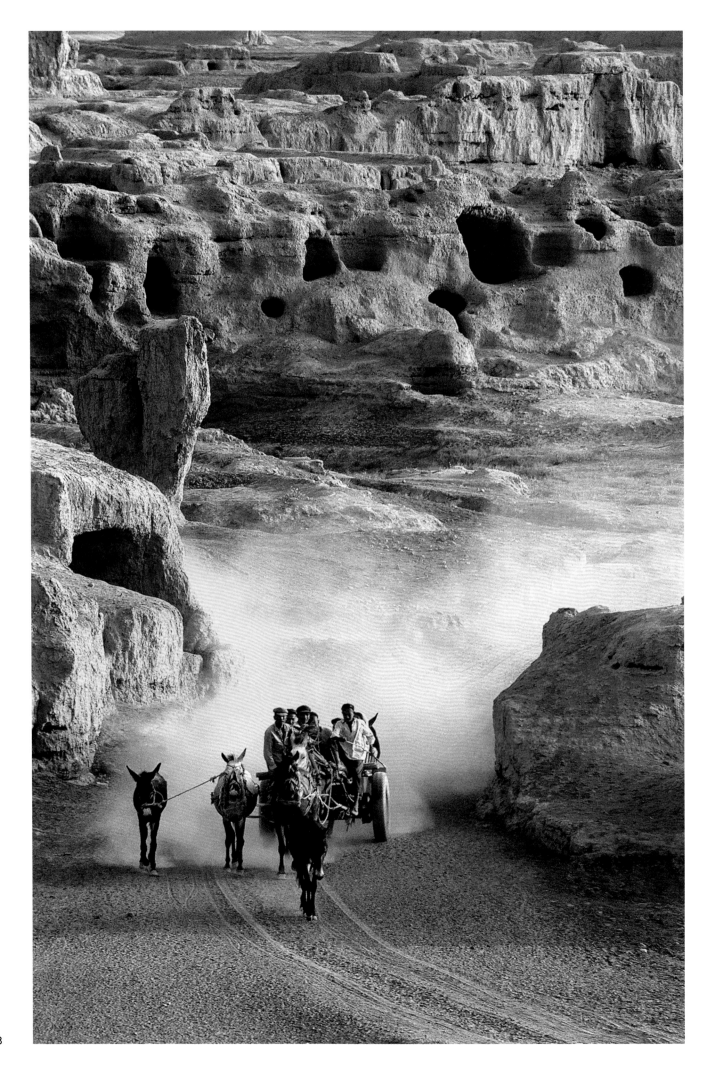

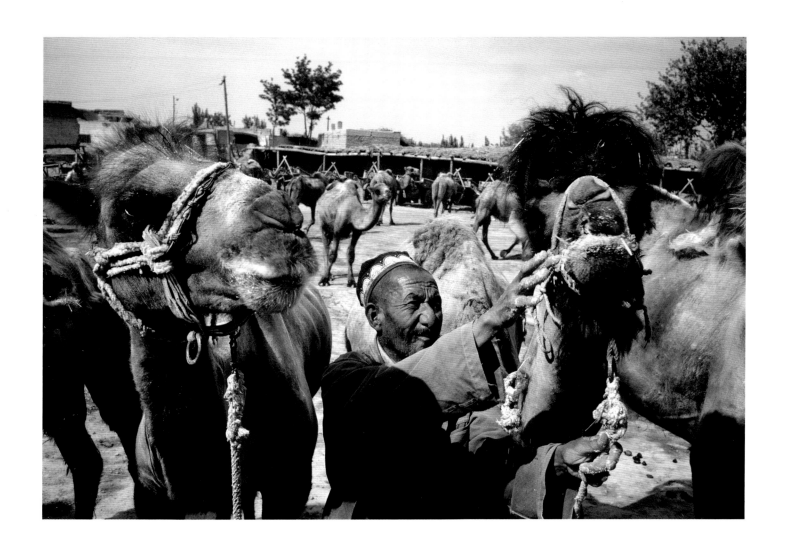

对页

高昌故城，吐鲁番，新疆，中国，1979

上图

骆驼站，喀什，新疆，中国，1979

后跨页

苏州，江苏，中国，1983

第 332—333 页

青岛，山东，中国，1981

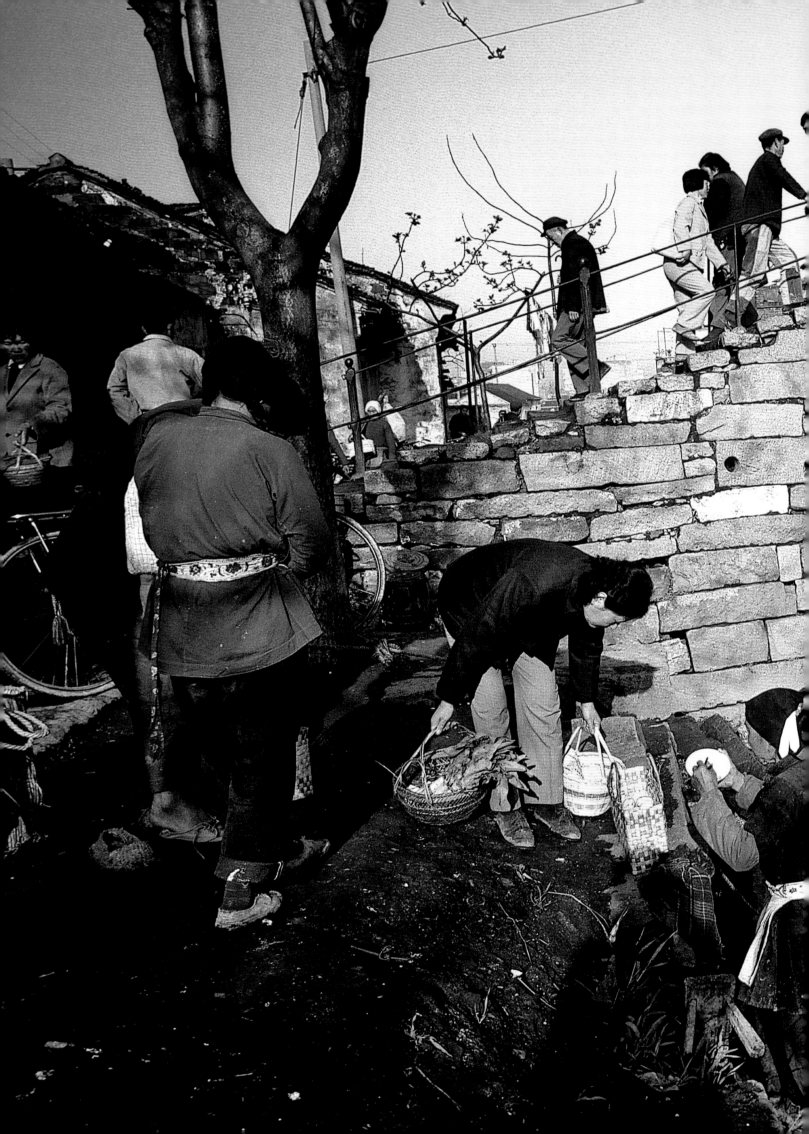

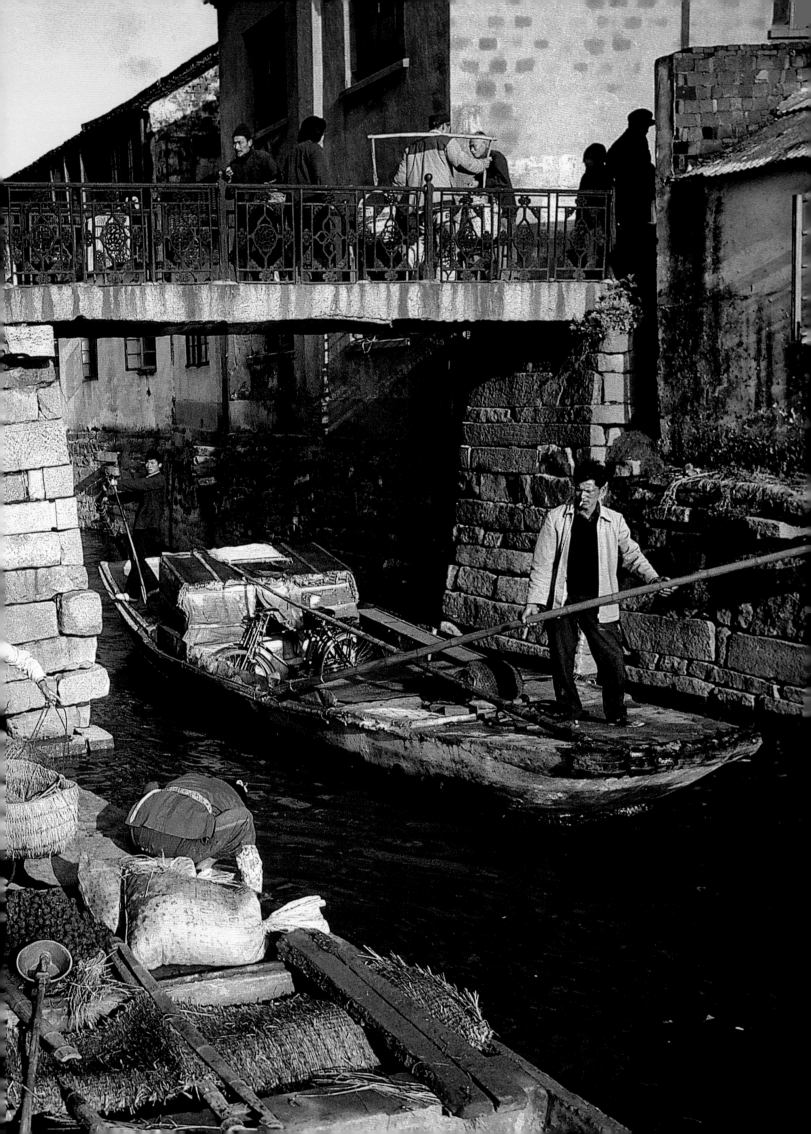

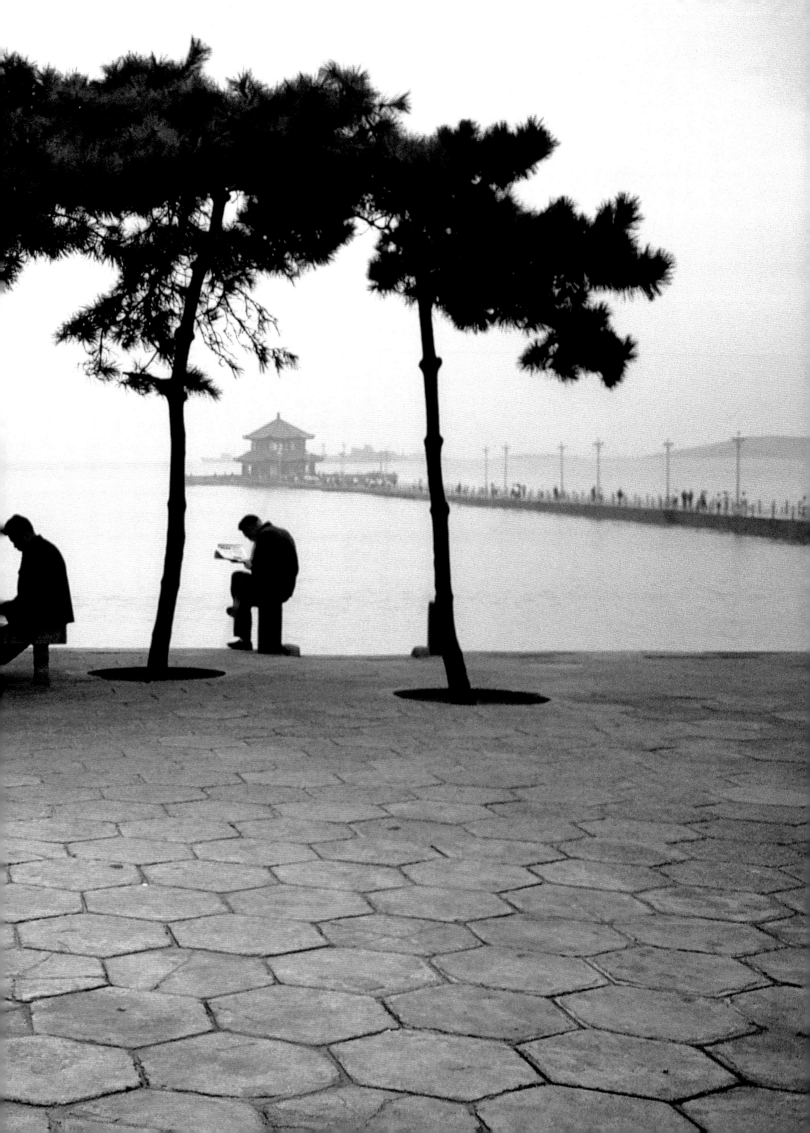

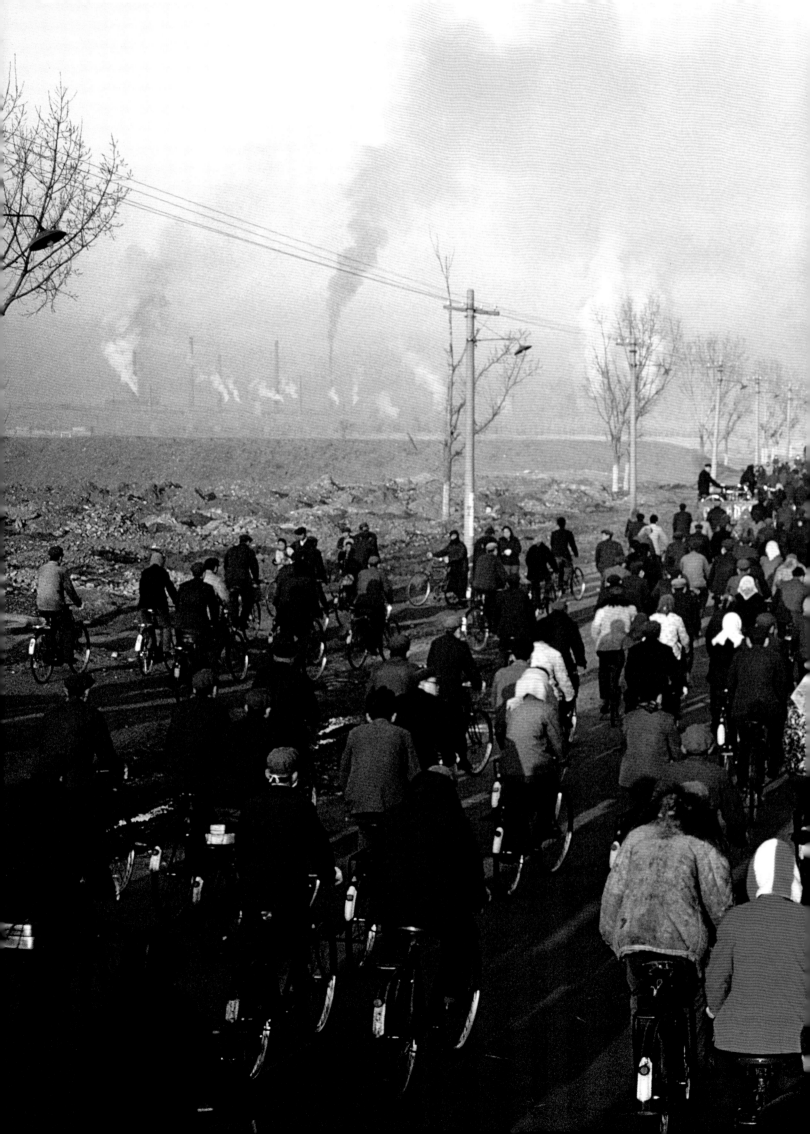

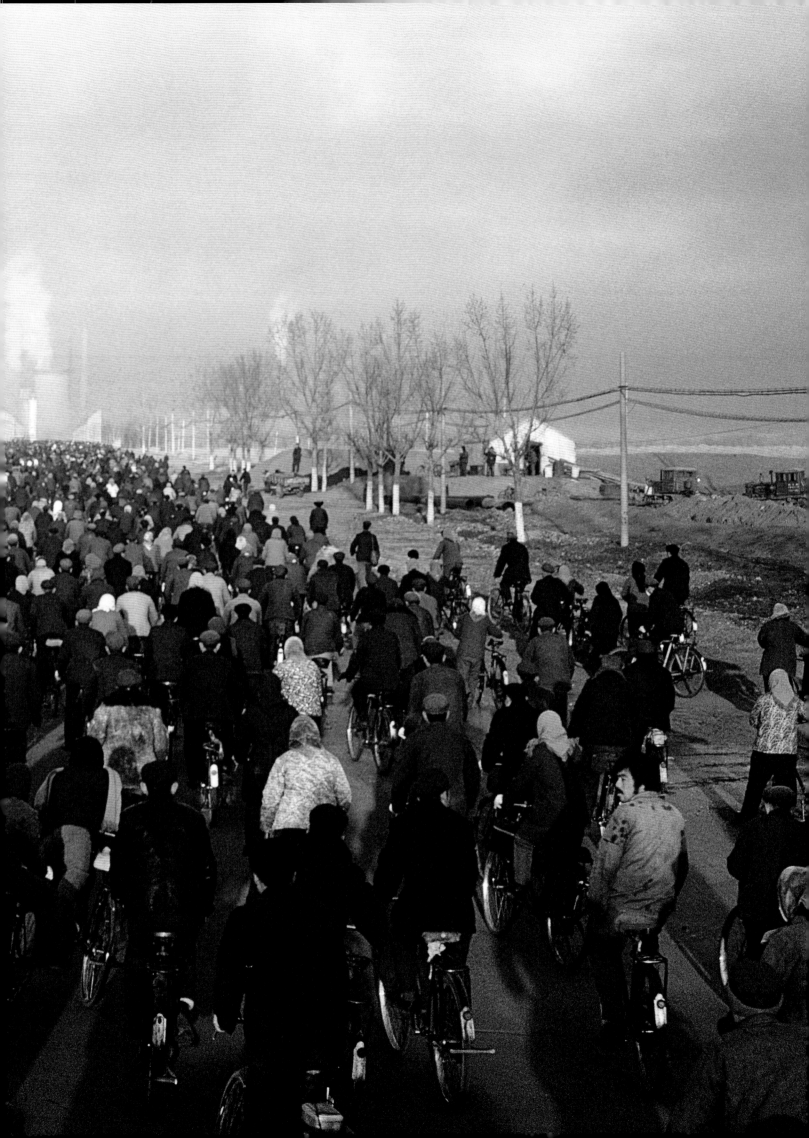

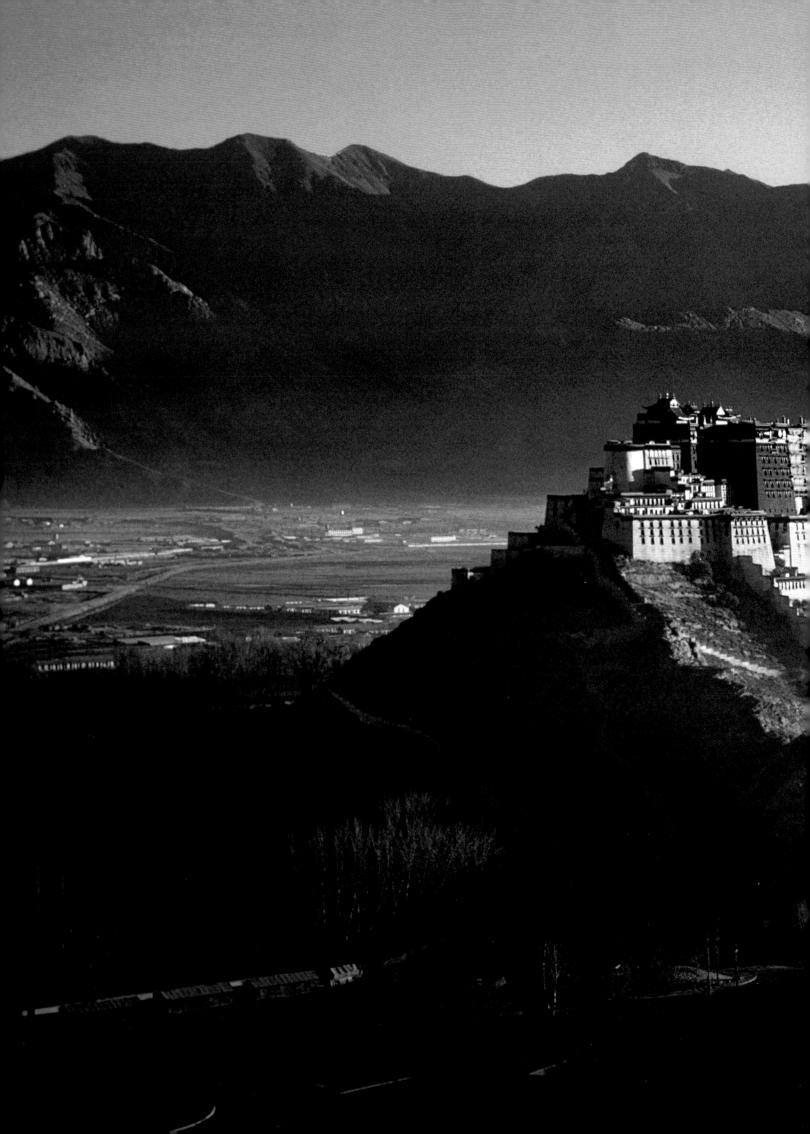

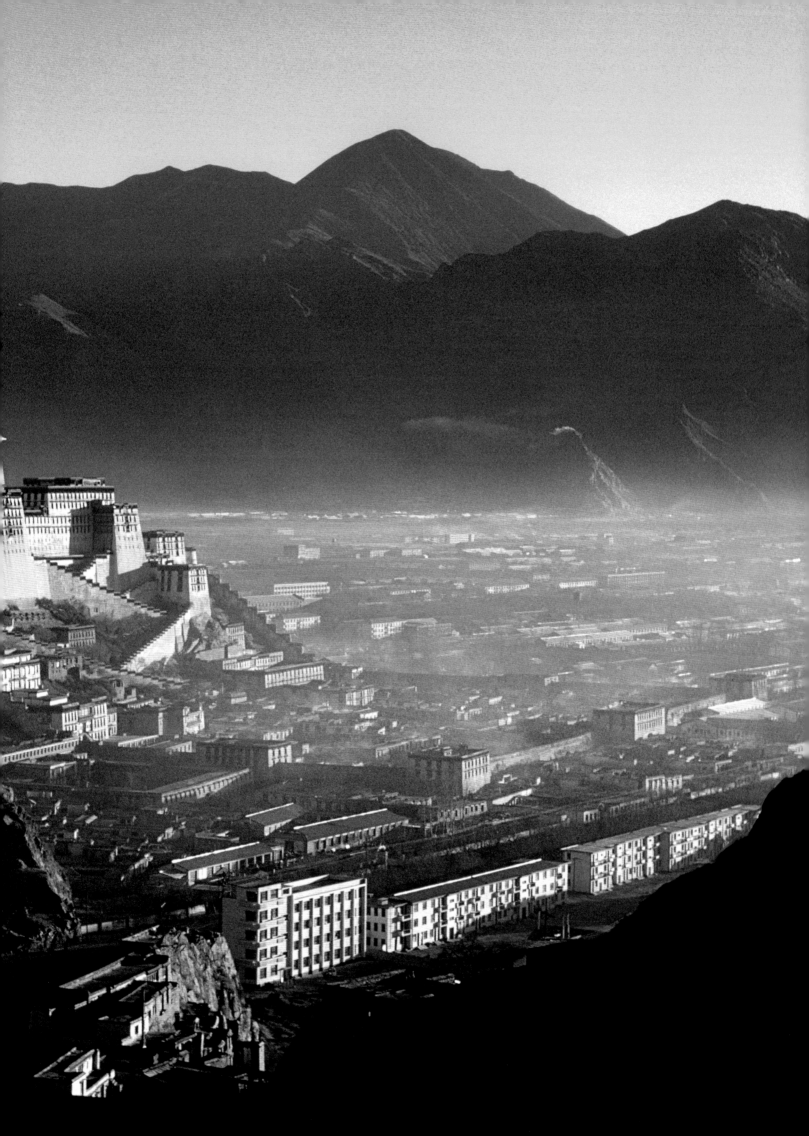

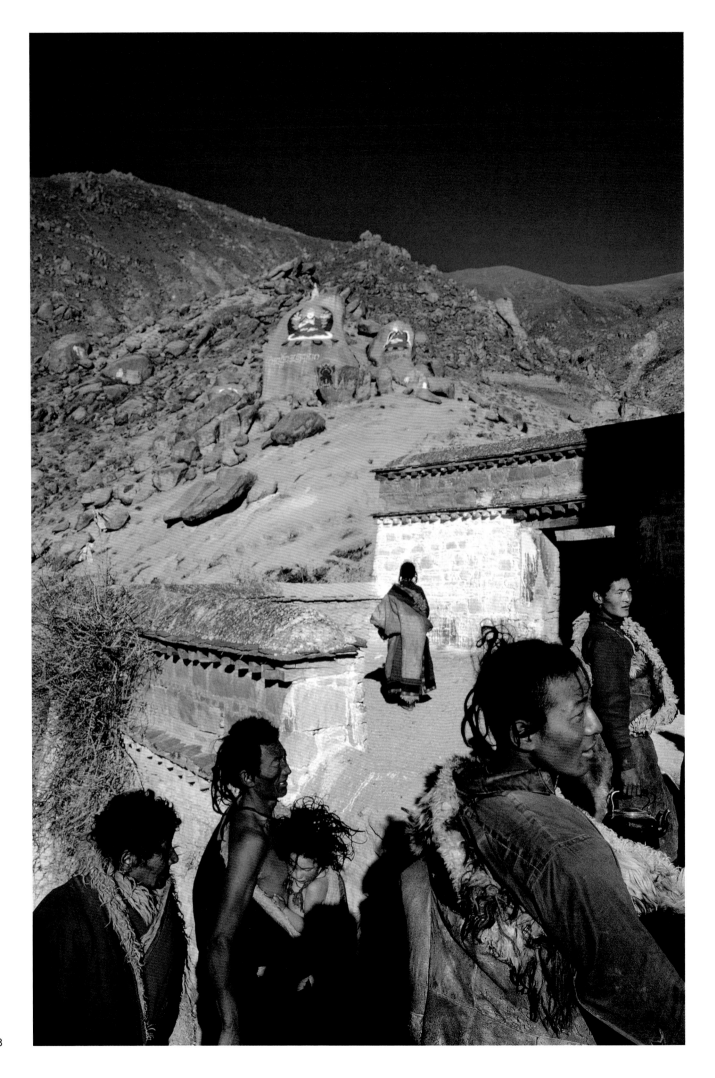

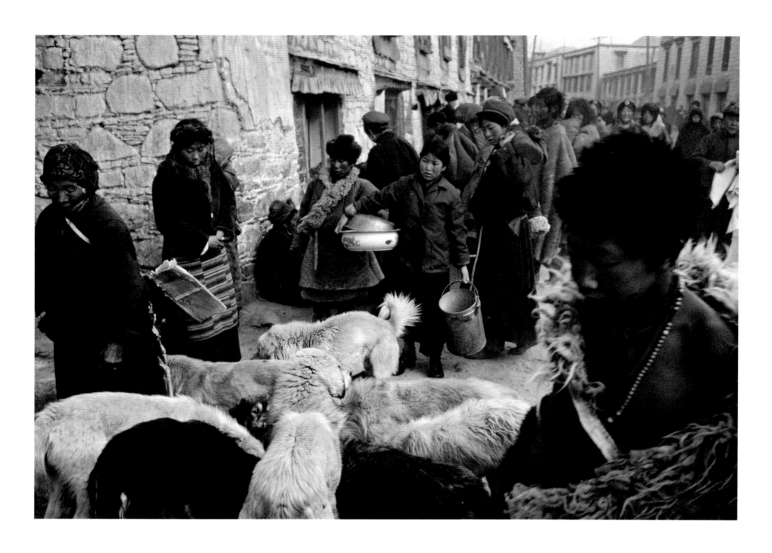

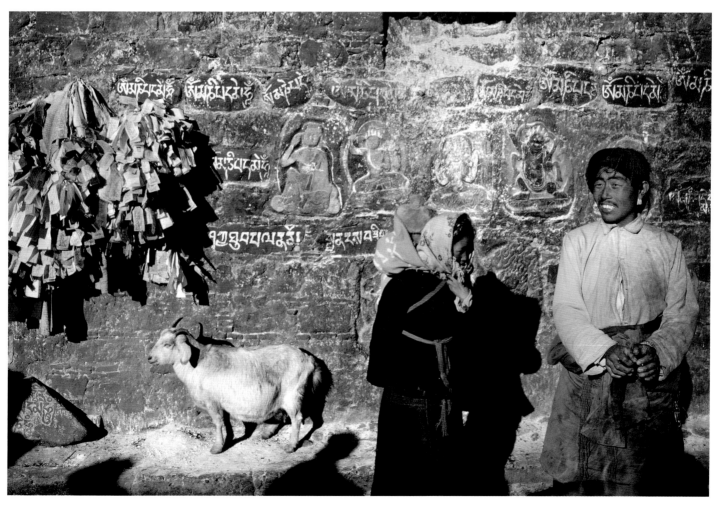

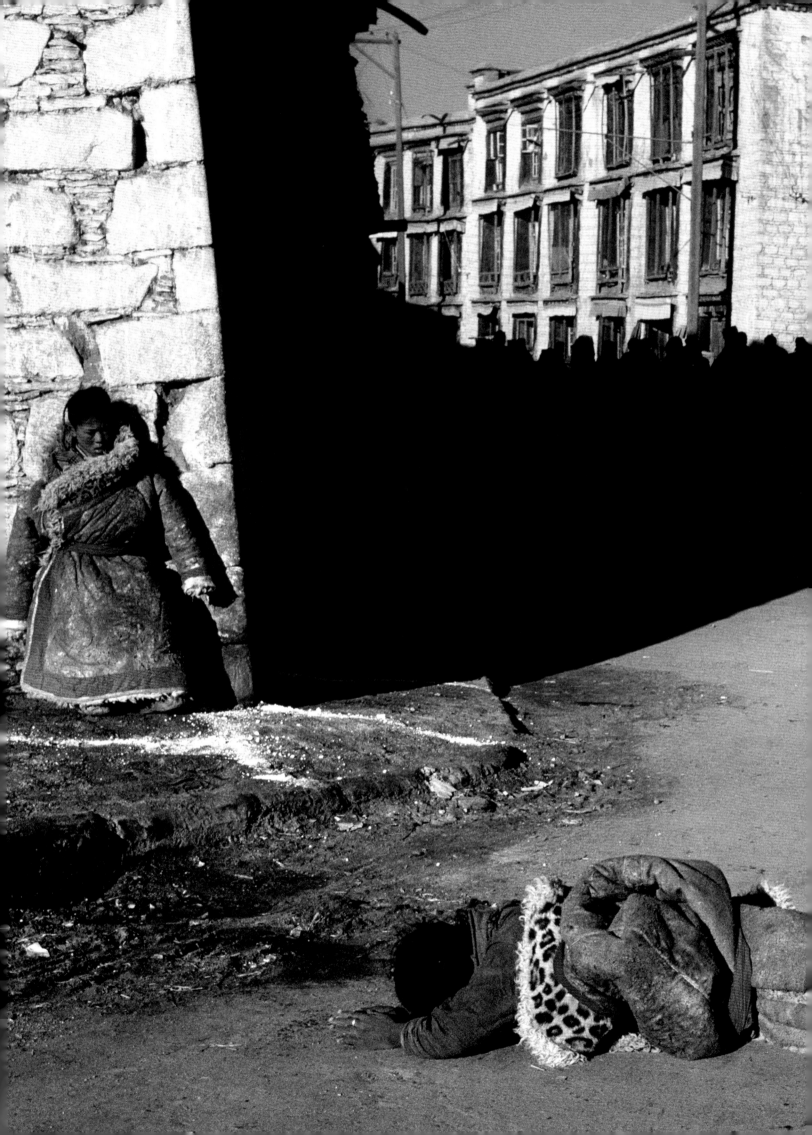

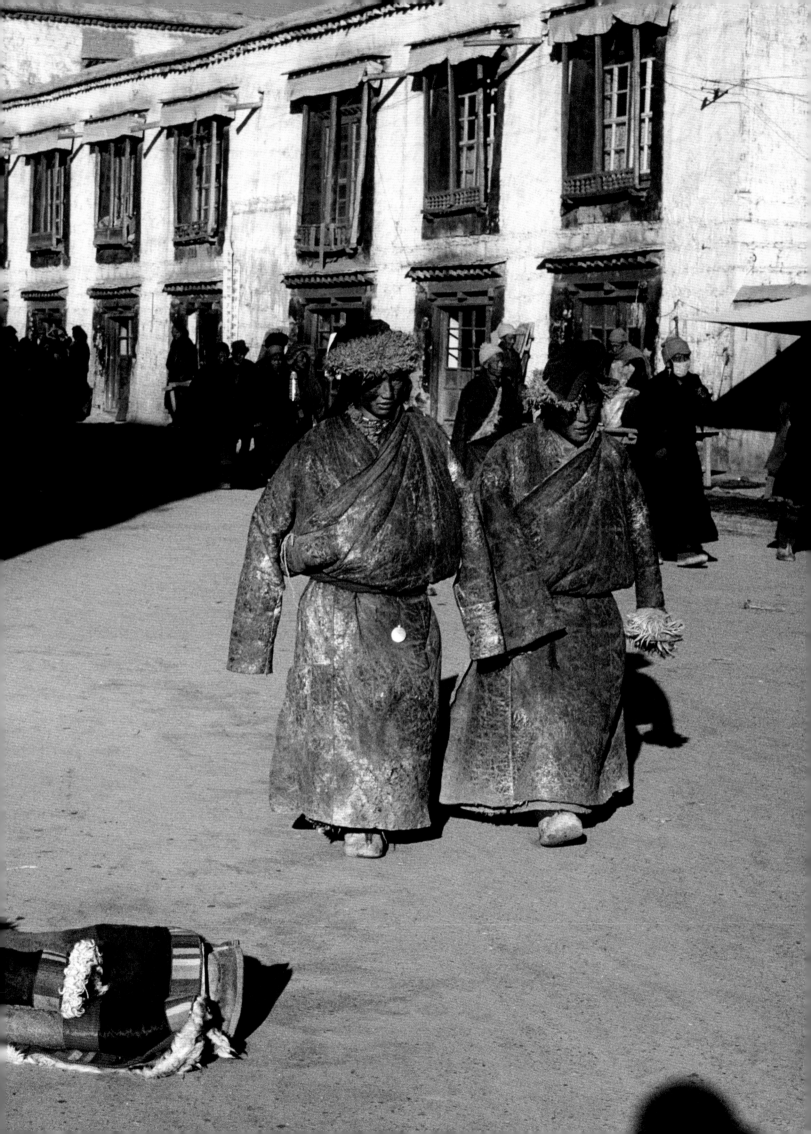

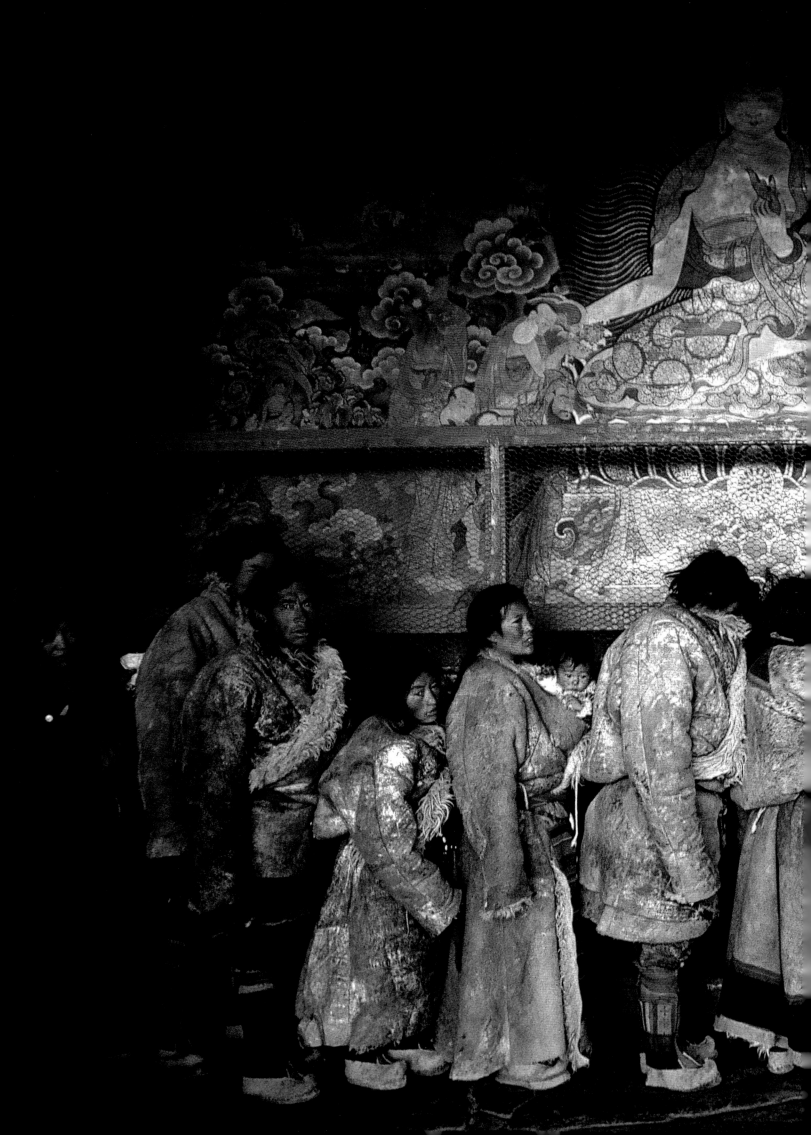

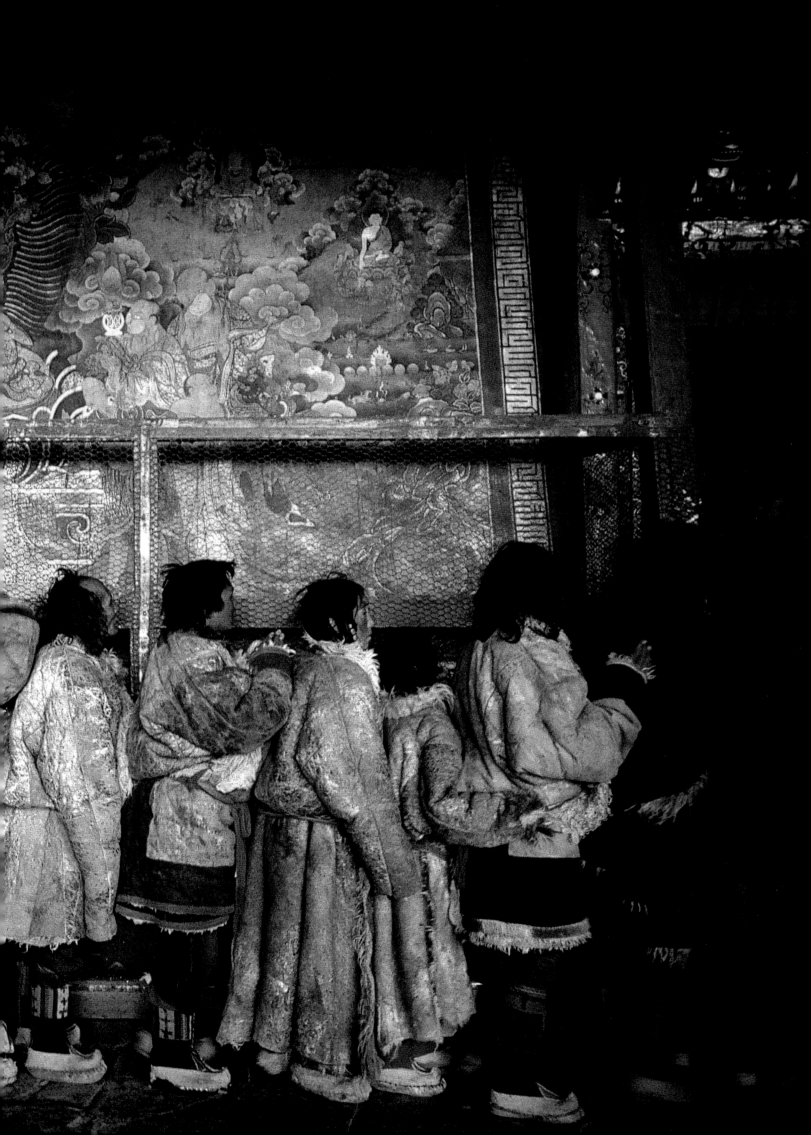

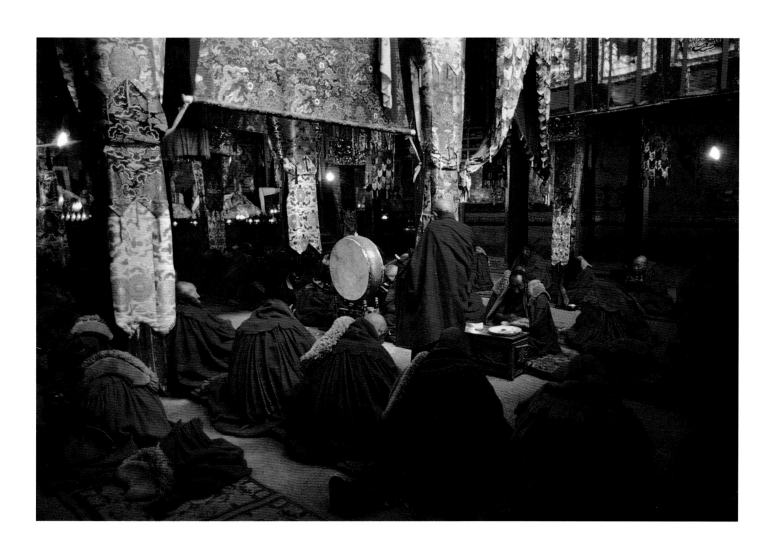

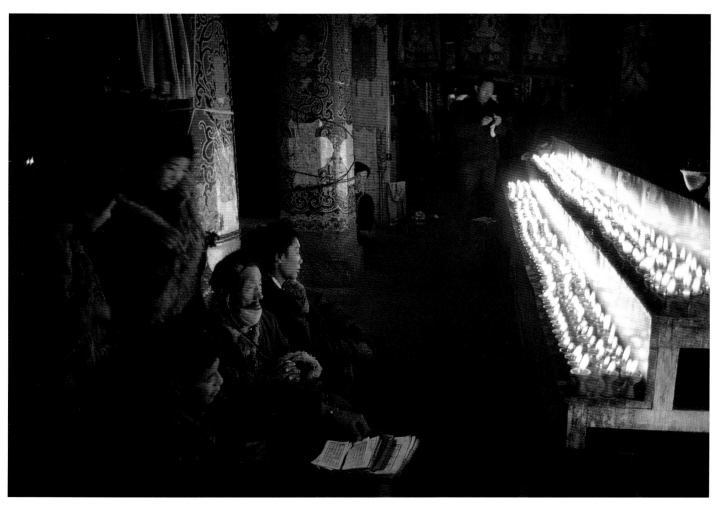

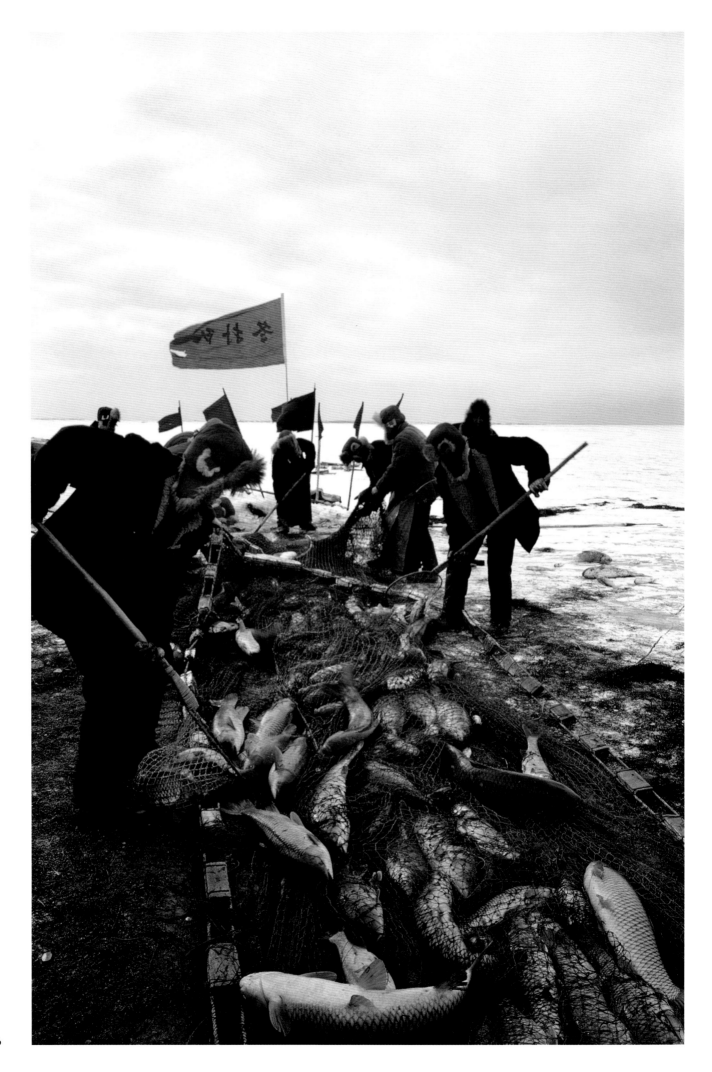

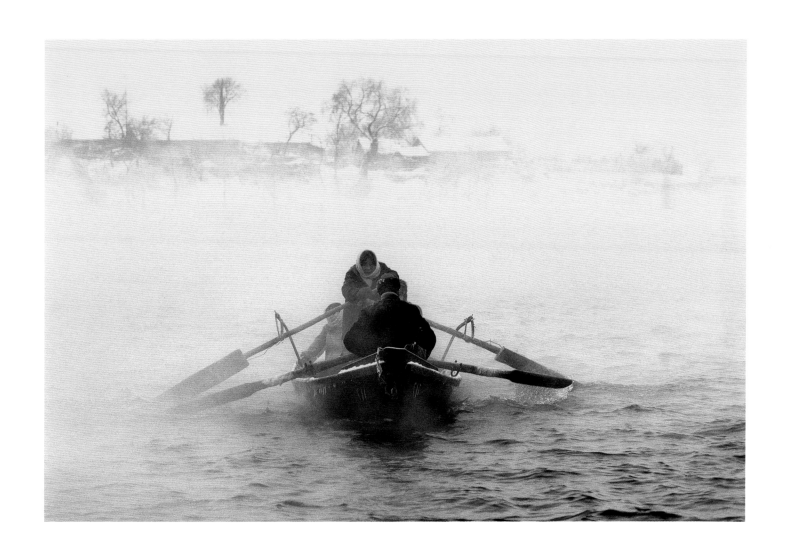

对页

冰河上捕鱼，当日气温零下 40 摄氏度。他们捕到了鲤鱼、草鱼和
鲇鱼。大庆，黑龙江，中国，1982

上图

冬天早晨横渡松花江的船，吉林，中国，1981

后跨页

冰河上勇敢的跳水者，哈尔滨，黑龙江，中国，1981

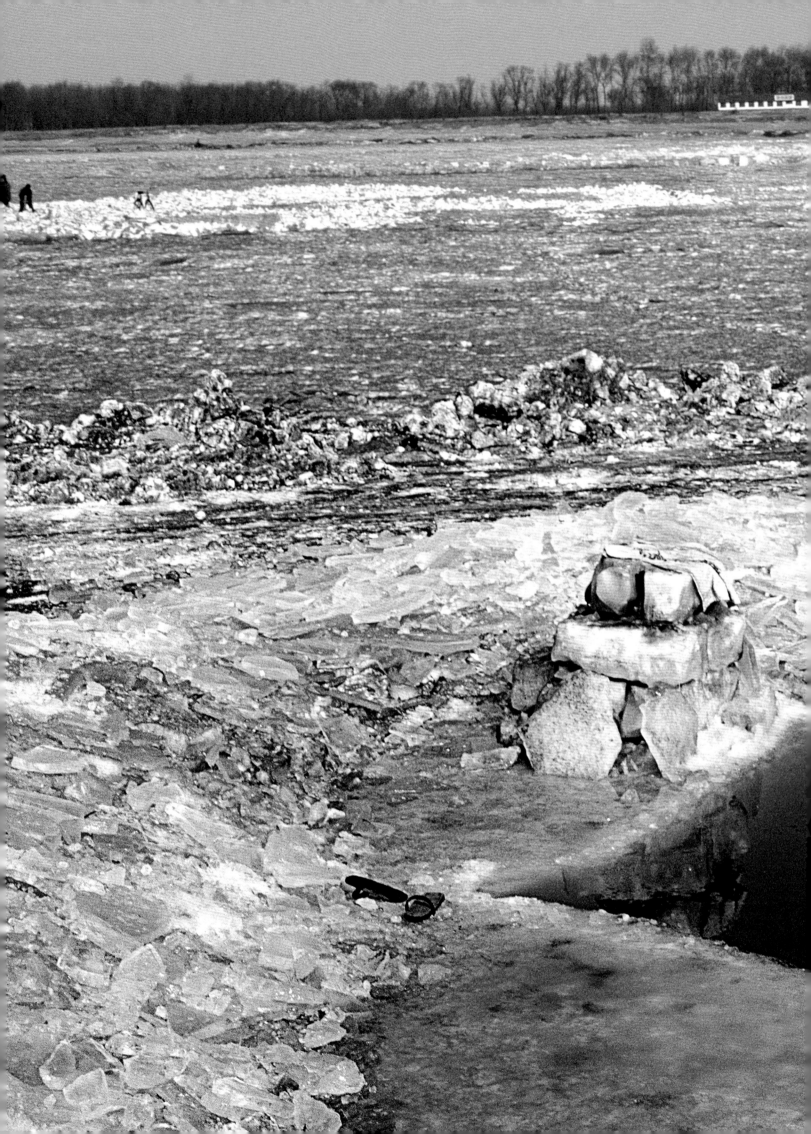

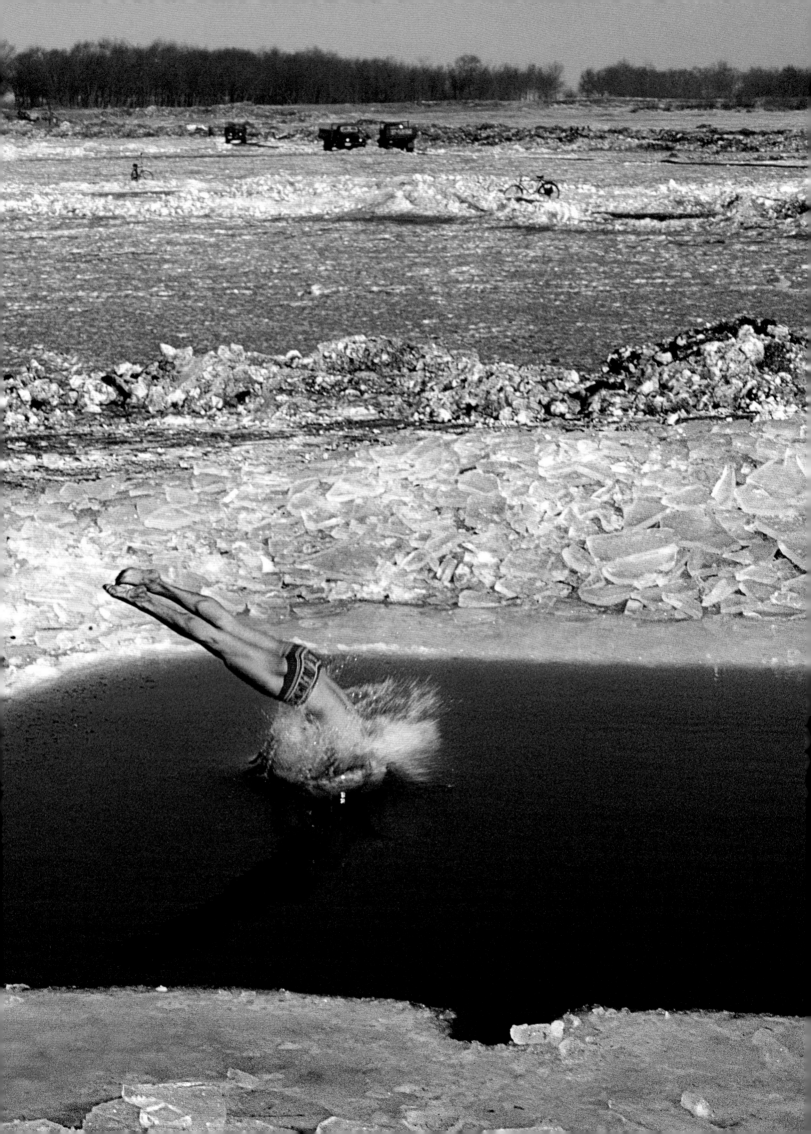

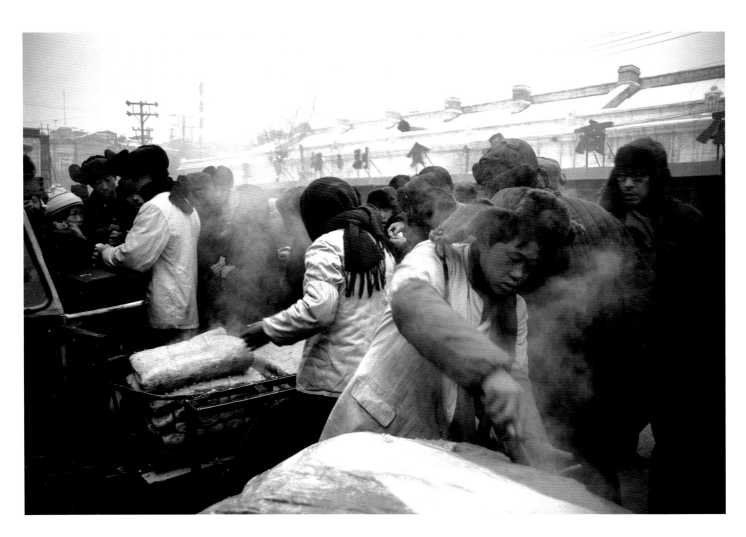

上图

道里菜市场上卖米糕的小贩，哈尔滨，黑龙江，中国，1981

对页

猪肉，当日气温零下 35 摄氏度，哈尔滨，黑龙江，中国，1981

第 352 页

哈尔滨道里菜市场，背景是圣索菲亚教堂（东正教），黑龙江，
中国，1981

第 353 页

鞍山炼钢厂，当时中国最大的炼钢厂，辽宁，中国，1981

露天煤矿，抚顺，辽宁，中国，1981

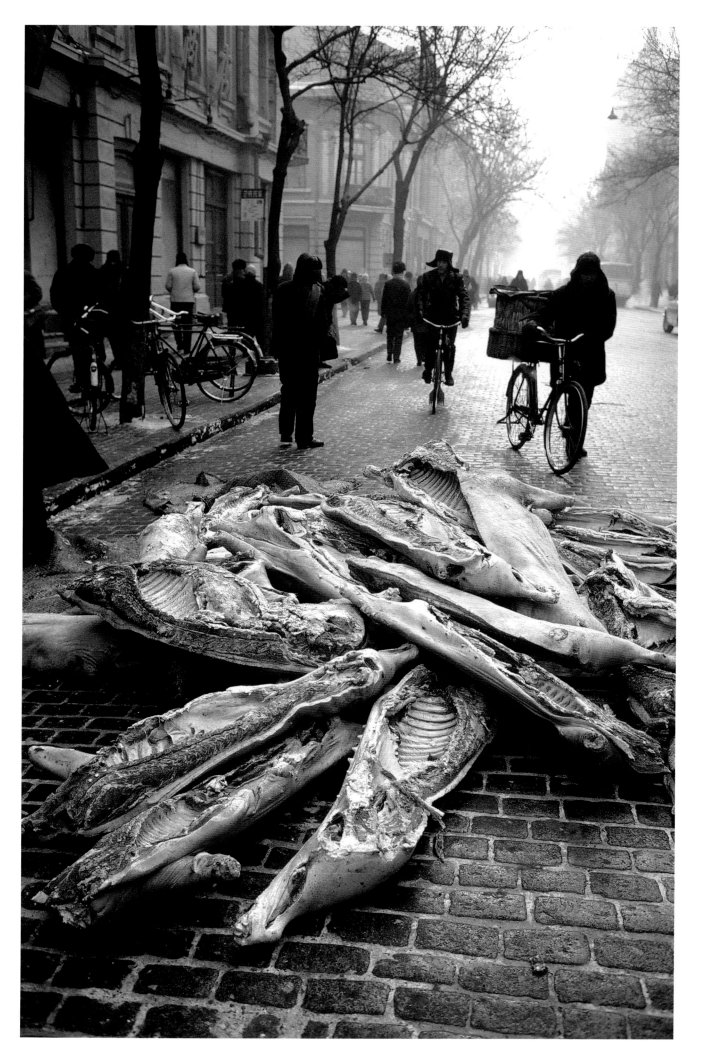

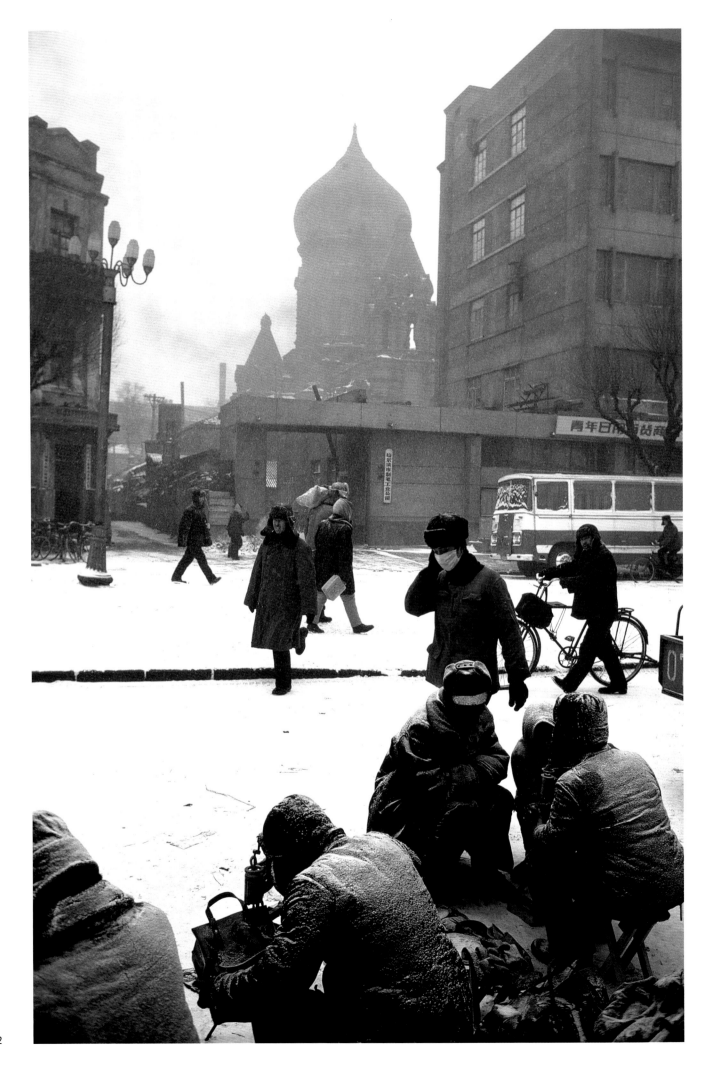

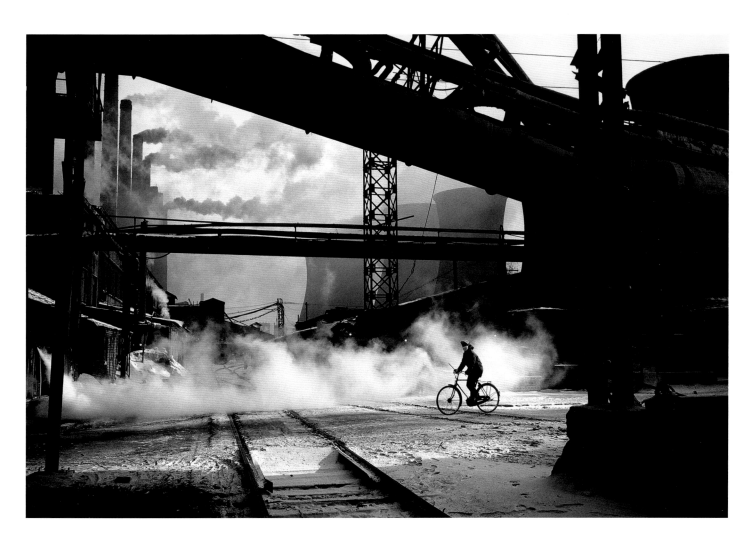
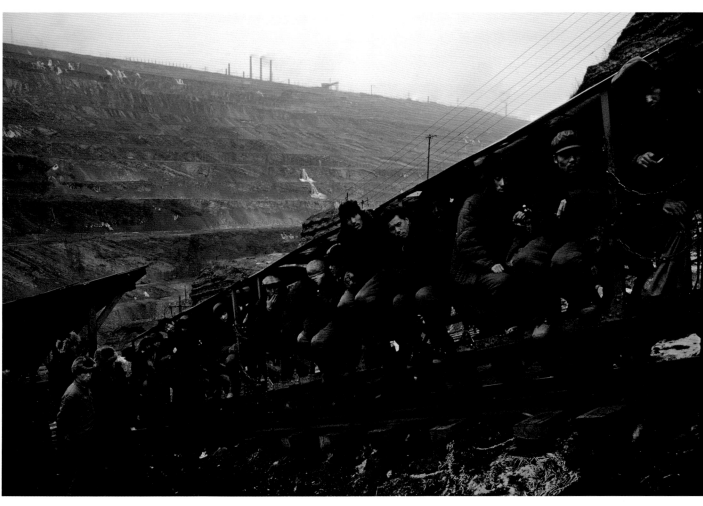

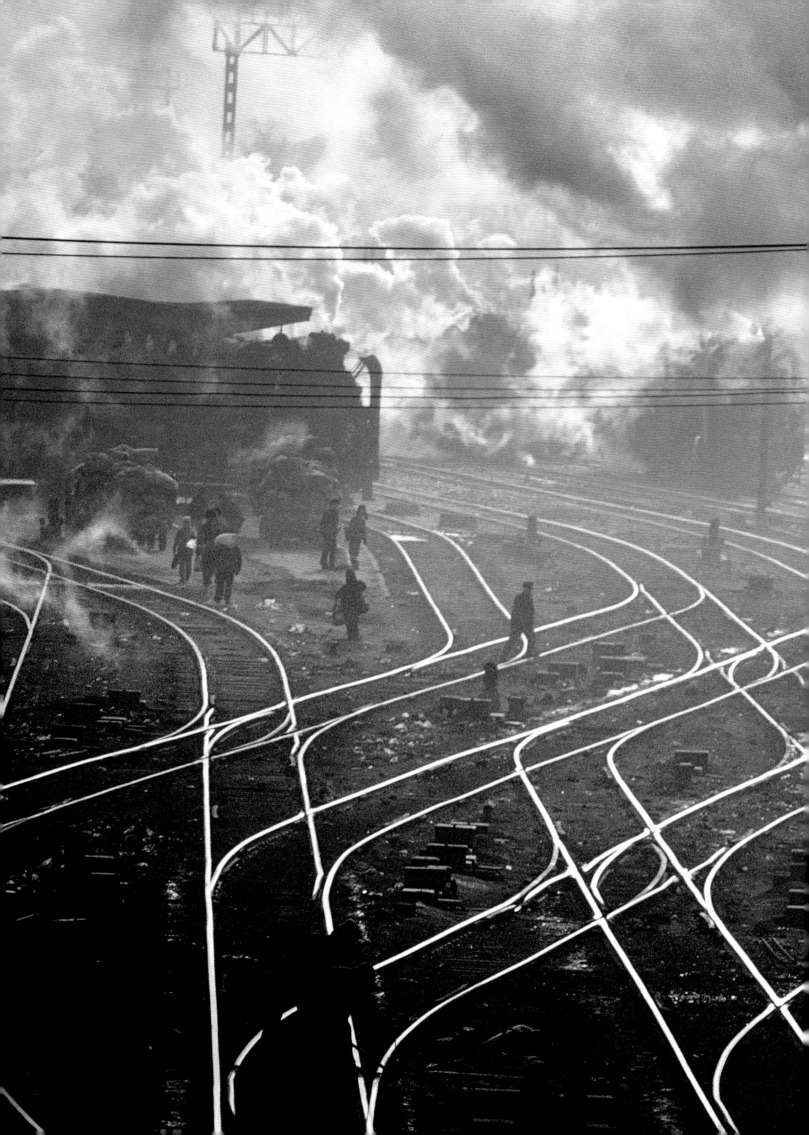

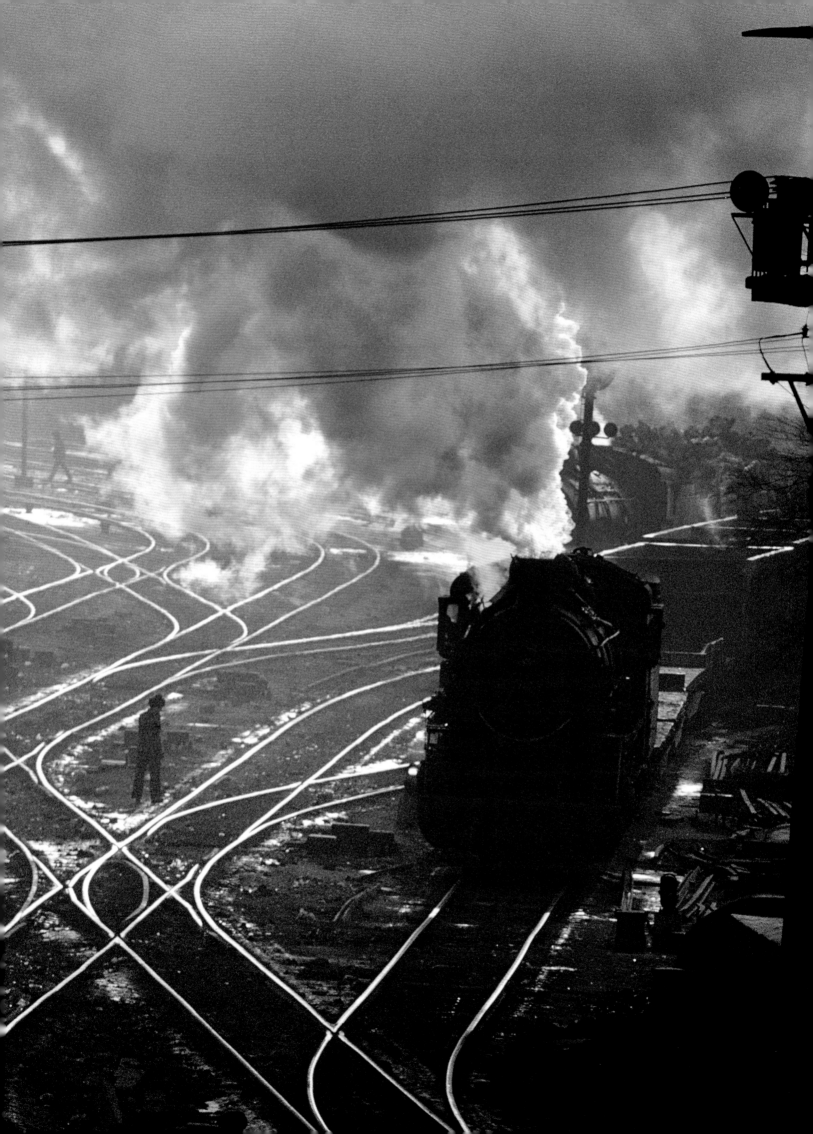

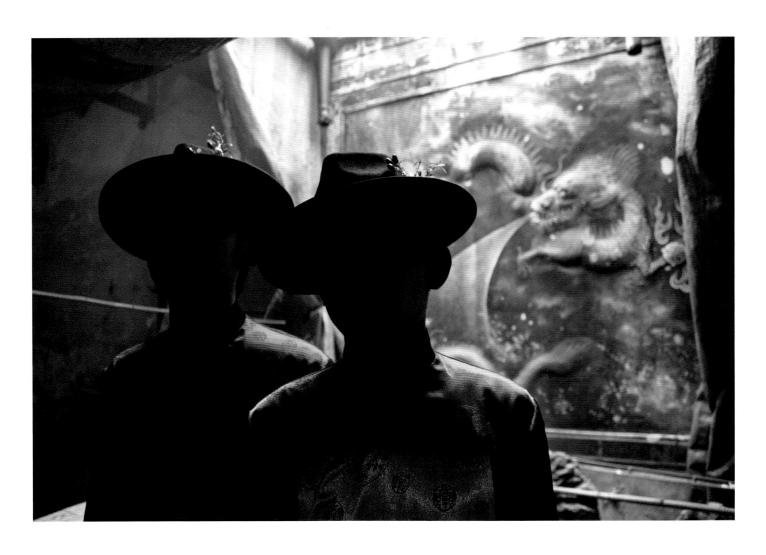

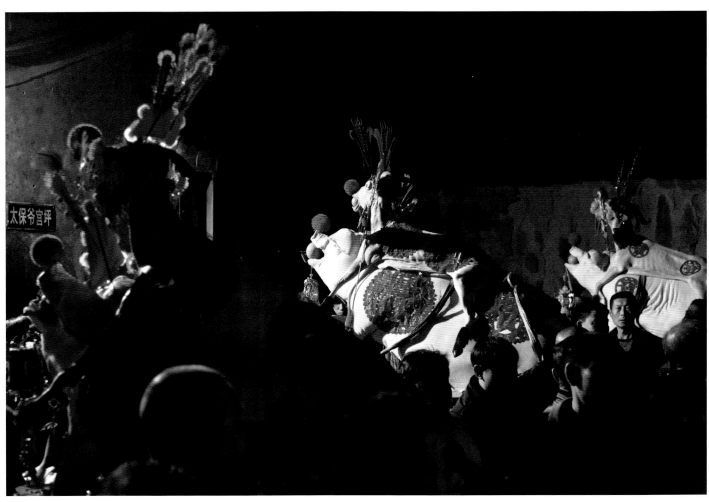

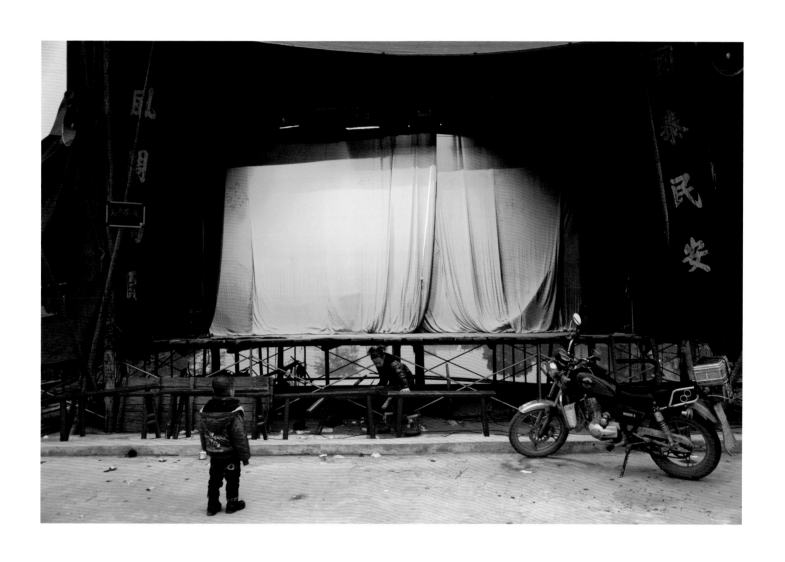

前跨页

哈尔滨火车站，许多蒸汽火车头正在工作，黑龙江，中国，1981

对页、上图，及后跨页

成年礼，潮汕，广东，中国，2012

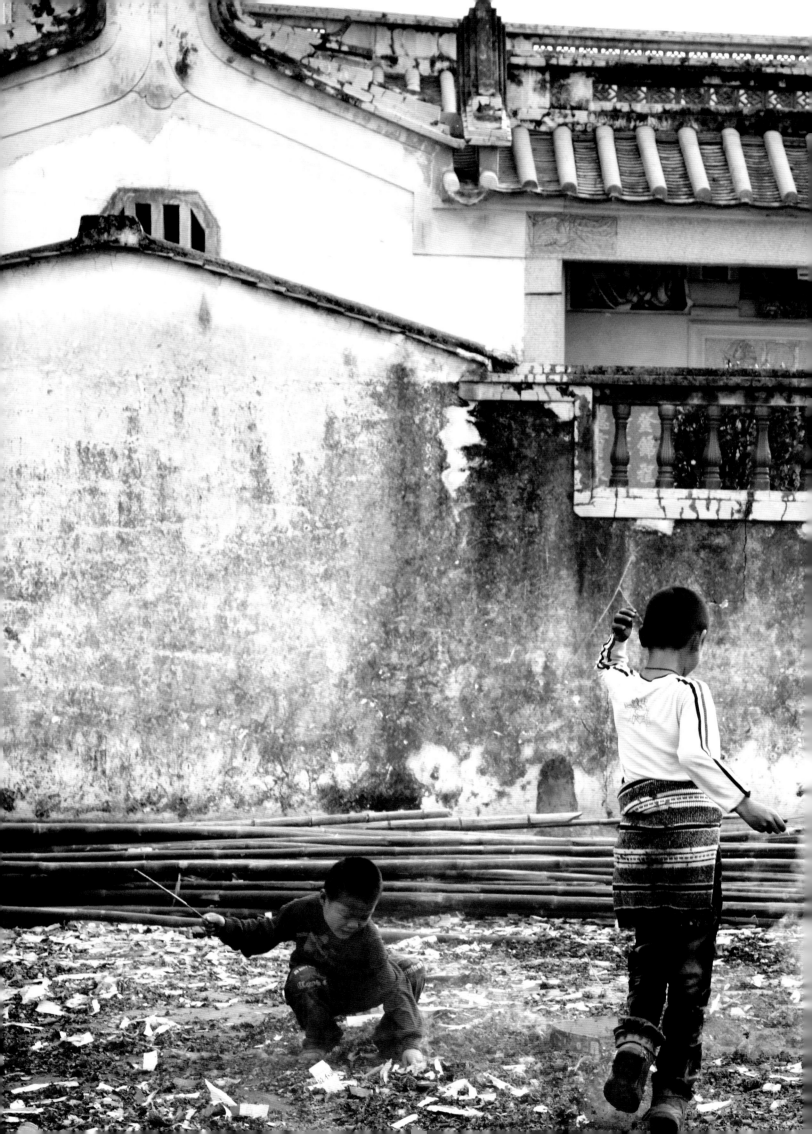

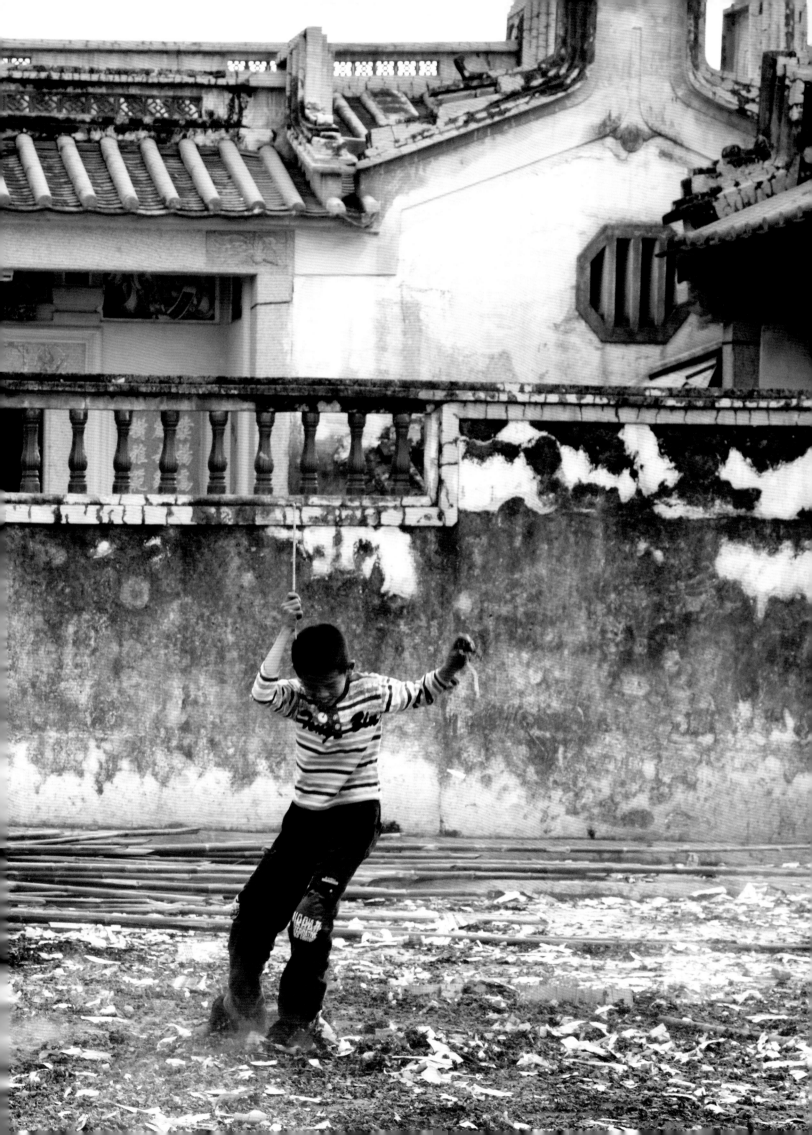

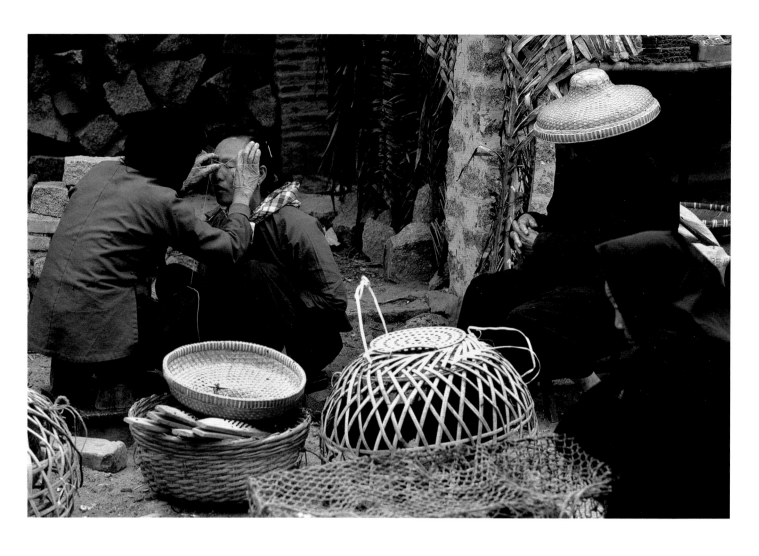

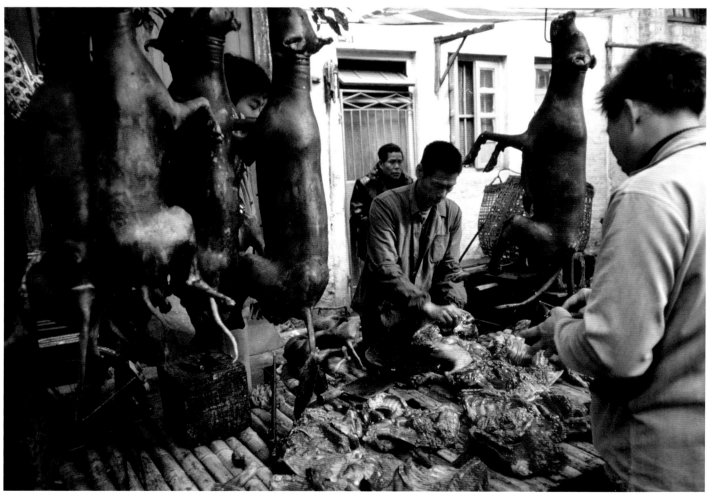

对页

绞面，一种传统的妇女去脸毛方式，新村，海南，中国，1984

清平市场，售卖各种食物，广州，广东，中国，1981

后跨页

退潮时的渔船，惠安，福建，中国，1981

第 364—365 页

航拍香港，天际线变化巨大，中国，1996

第 366—367 页

旧启德机场，据说是全世界最差劲的机场 —— 尤其对降落来说。位于赤鱲角的新机场 1998 年投入使用，是全世界最好的机场之一。香港，中国，1996

第 368—369 页

香港旧证券交易所，中国，1996

第 370—371 页

中国除夕夜，澳门何鸿燊名下的一家赌场向媒体开放，中国，1996

第 372—373 页

元宵节狂欢，正月十五这天燃放危险的蜂炮，盐水武庙，台湾，中国，1996

第 374—375 页

商品房建造地，竖着奇怪的广告牌，高雄，台湾，中国，1996

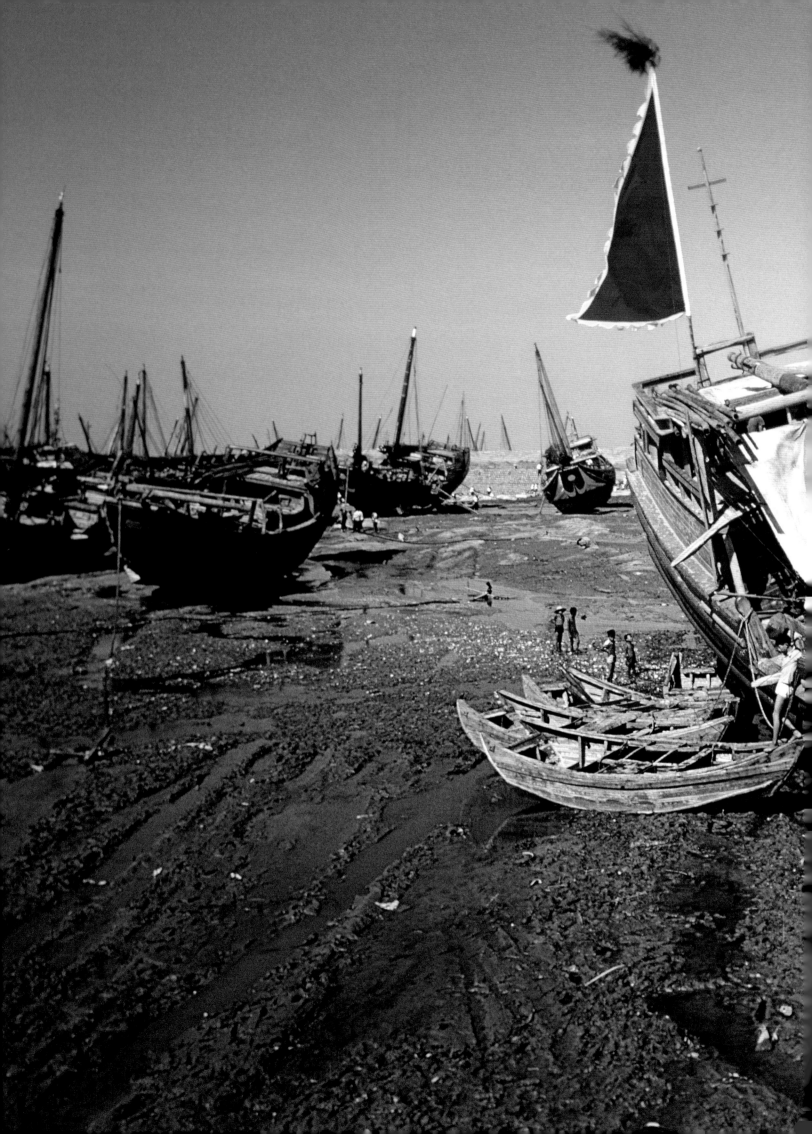

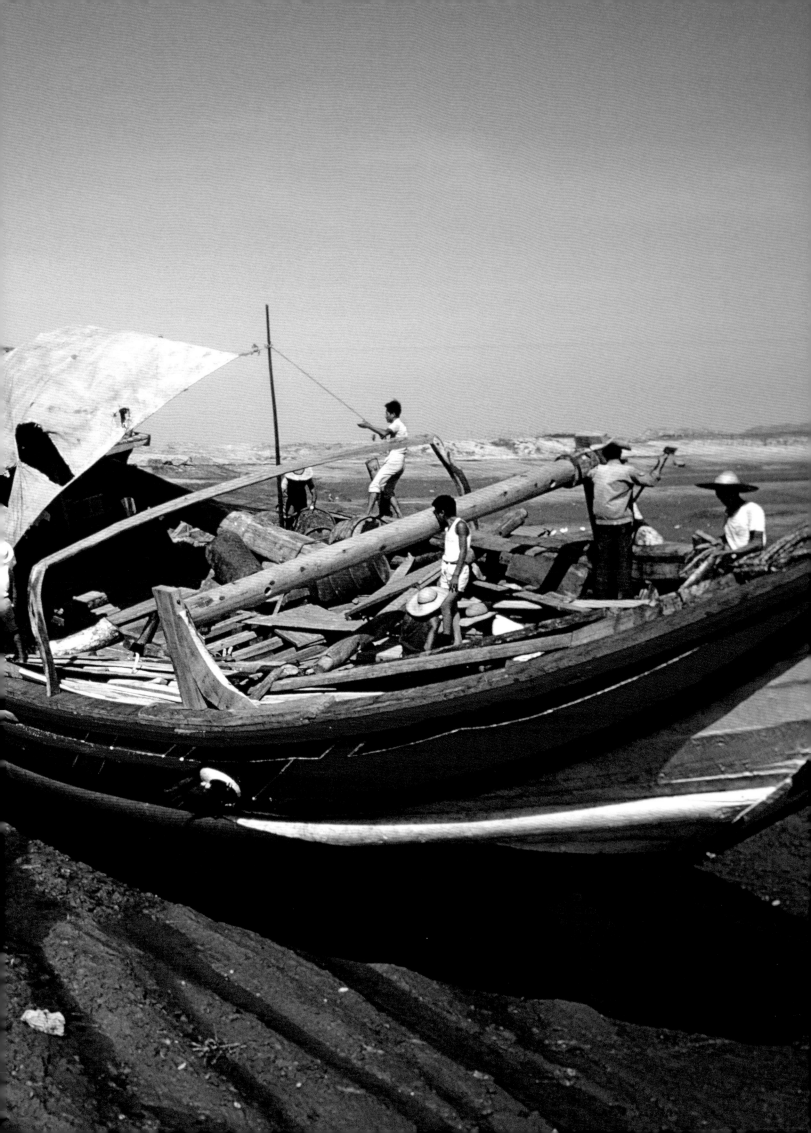

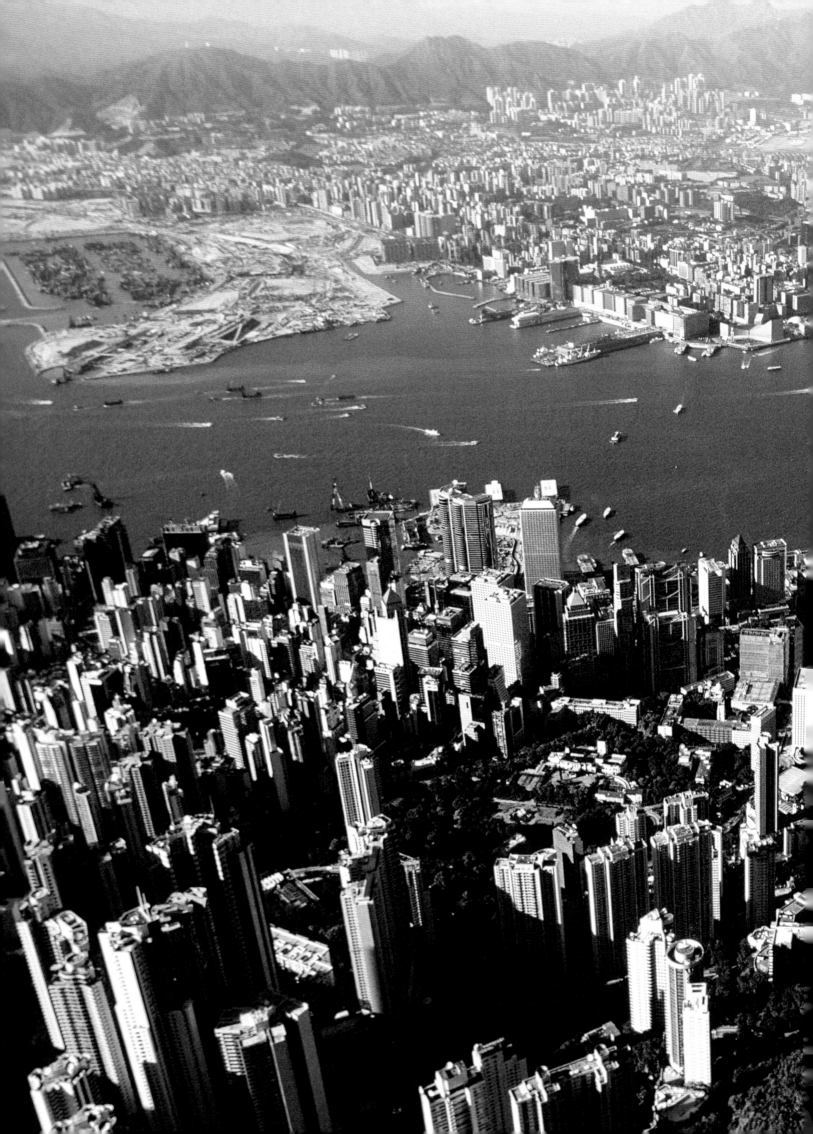

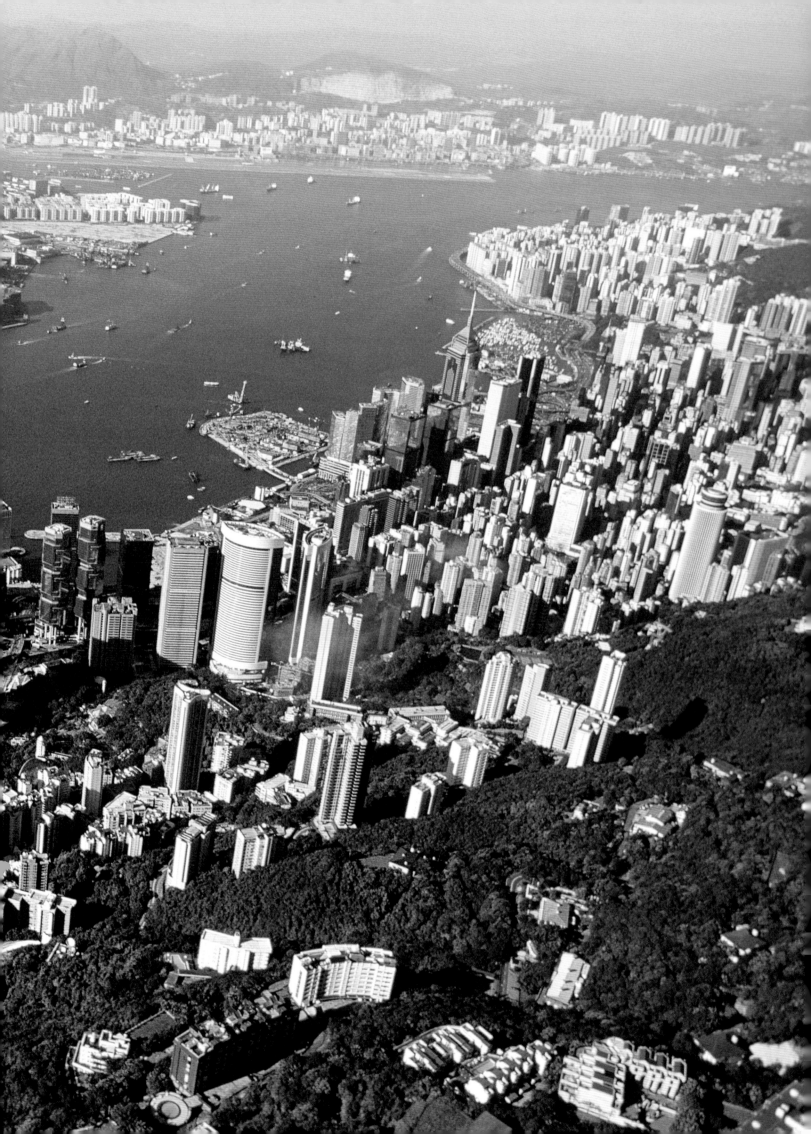

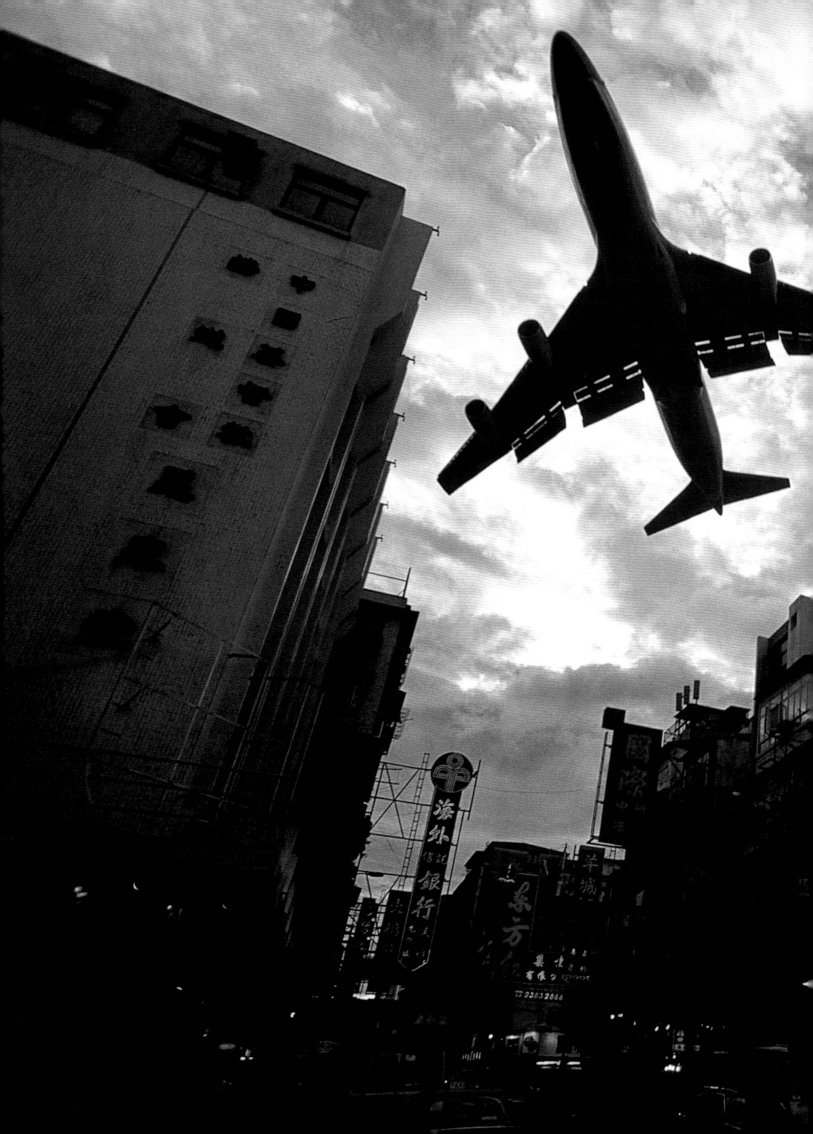

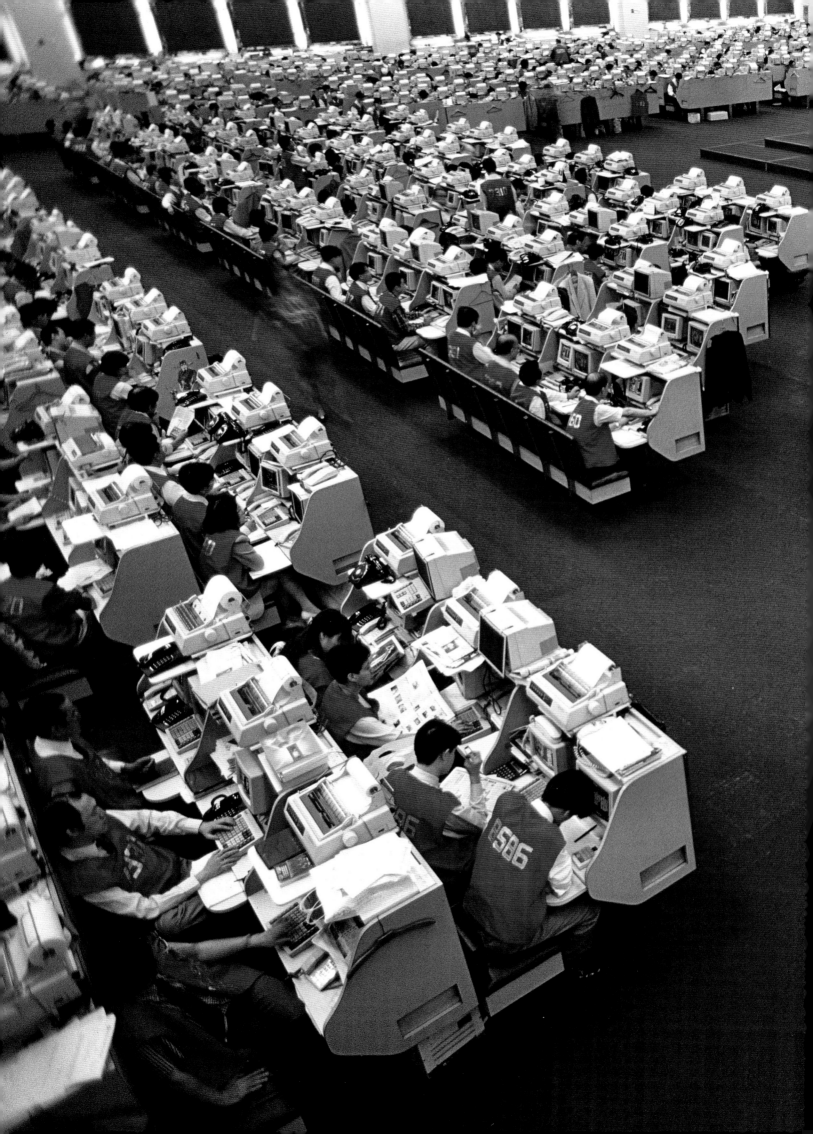

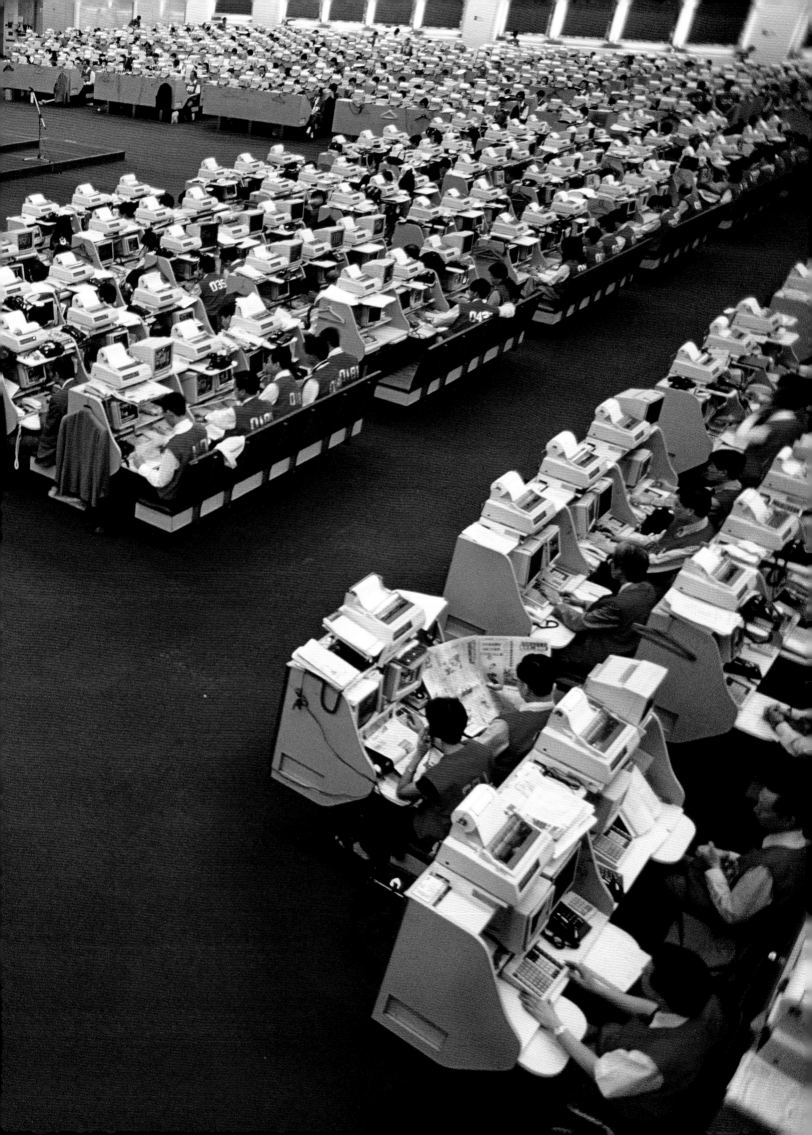

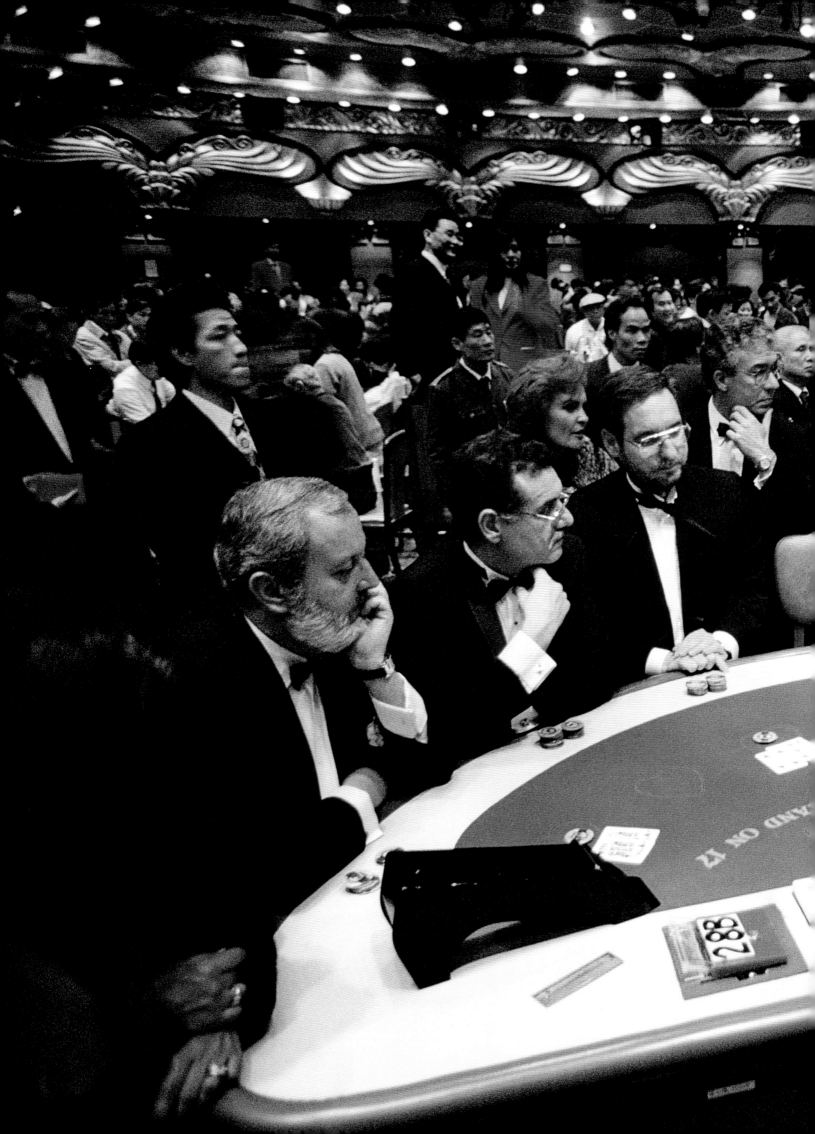

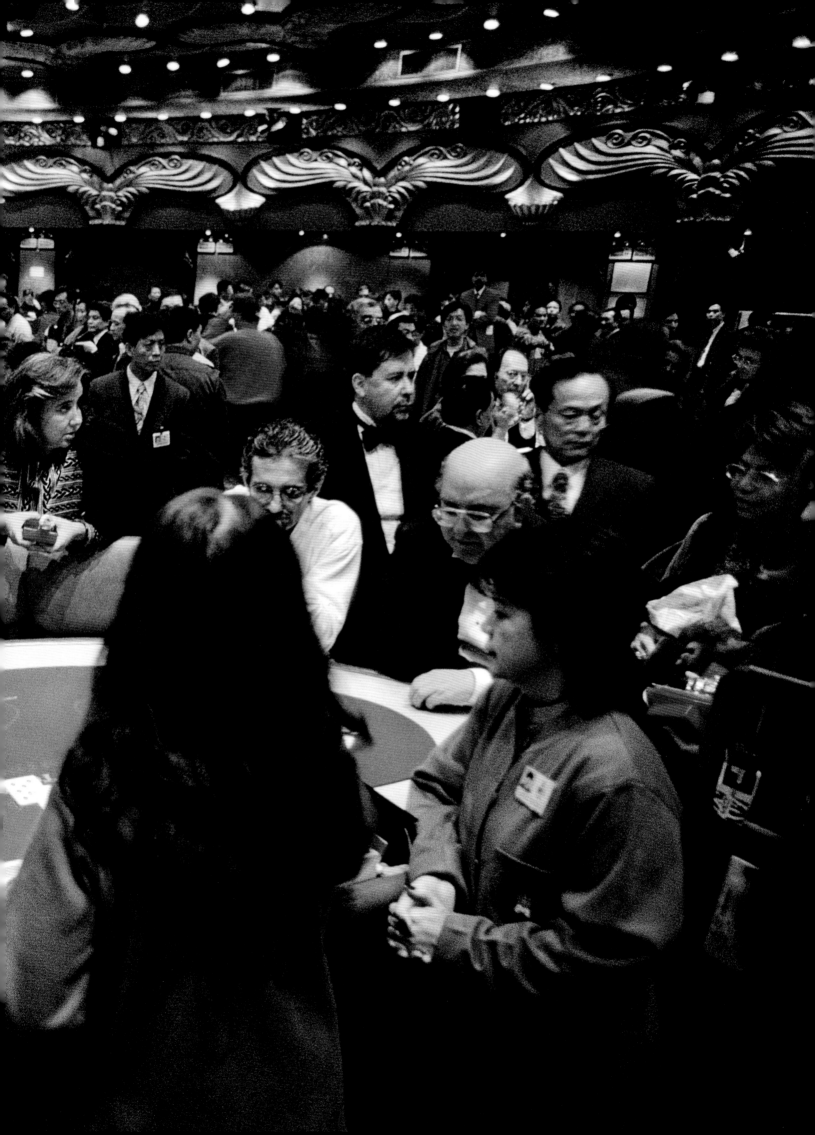

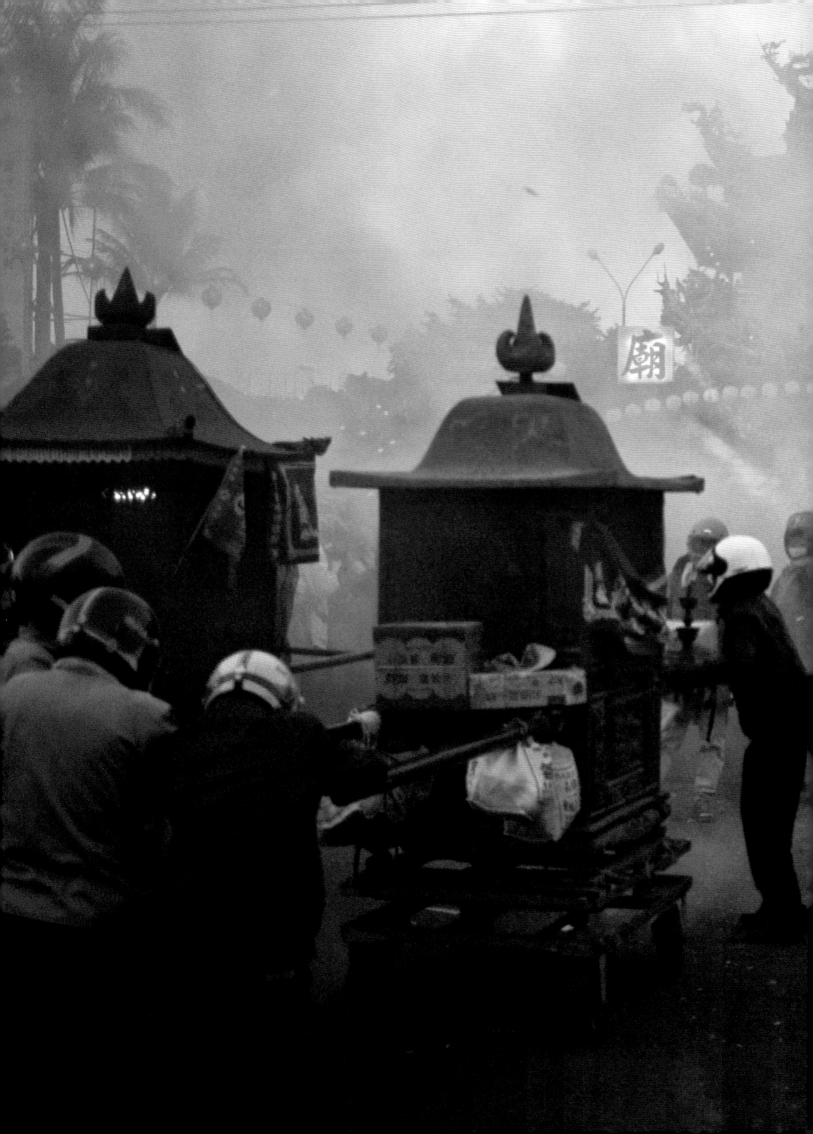

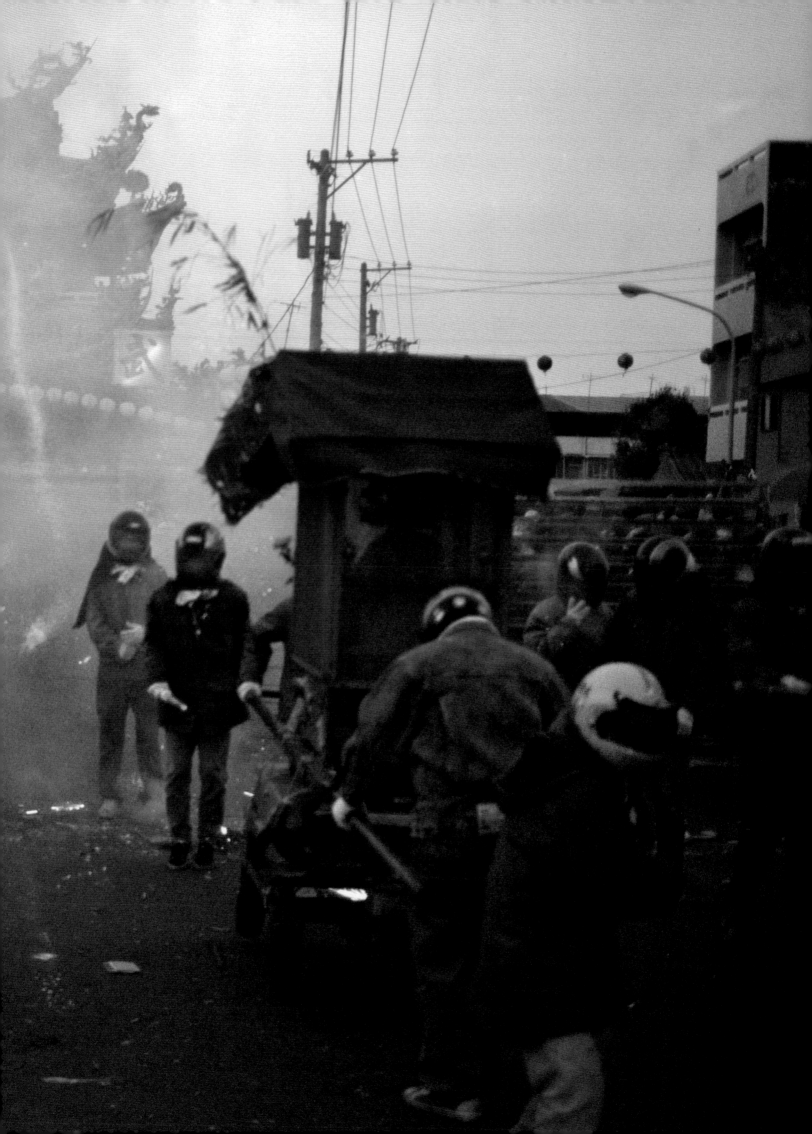

韩国和朝鲜

[上接第 298 页]

这对国际摄影中心来说，肯定也是重大时刻。

是的，非常重要的时刻。康奈尔说他想在公园大道军械库（Park Avenue Armory）举办一场中国主题的大型募款派对，现场上演大型娱乐节目。我跟他说："别这么干，那是个大型场所，我能从日本带过去的估计只有五个人！"每张入场券他收 500 美元，我想。你知道有多少人去吗？800 个人！他简直在拿中国主题打赌。我是第一个全面展示当代中国的摄影师，全面展示，这的确是件大事。

这个中国项目成为你许多主要关系的中心。不仅仅是国际摄影中心、富士公司、美孚石油公司——也是你跟诺顿公司吉姆·梅尔斯（Jim Mairs）的首次合作，而他正是你后来许多本书的编辑。

完全没错。就像我前面说的，也正是因为这个中国项目，我最终成为玛格南的正式成员。

跟我说说你在韩国和朝鲜的工作吧。

我 1966 年第一次去首尔（当时称为汉城），从纽约过去的，是为了一个克莱斯勒公司（Chrysler）的拍摄任务，去拍那里的第一栋现代高层旅馆。克莱斯勒公司负责旅馆的空调系统。这对我来说是一次重要的经历。当时日本和韩国关系不好。日本人很少有机会去，虽然当时韩国还是一个很穷的国家——经济不像现在这么发达——但它给我留下了深刻的印象。那里的人活得有尊严。我很喜欢那里，想再回去。

你是怎样得到机会进入朝鲜拍摄的呢？

我第一次去是通过跟《世界》杂志的合作。杂志的编辑安江良介（Ryosuke Yasue）是个杰出人物，他下定决心要报道朝鲜半岛问题，跟日本内部对韩国人和朝鲜人的偏见正面交锋，他还支持当时在狱中的韩国抵抗运动领袖金大中。他是第一个受金日成之邀访问朝鲜的人。我问他："有机会的话你能带我进朝鲜吗？"他说可以，他会试试看。后来，1978 年 10 月，他受到邀请了，就问我："你想跟我一起去吗？"当然，我说想。在那里的头两个星期，我们住在一个非常特别的宾馆里，有超大的床，还给我配了一辆有专门司机的奔驰，车上有一颗红星。我们开车经过时，所有车都会停下来——不过路上本来也没多少车。两周后，安江必须回国了，但我又多待了一周。我为《世界》杂志拍摄了第一批朝鲜照片。跟我去过的任何一个国家相比，朝鲜都真的很不一样。我开始意识到应该多去几次。

我决定做一本关于朝鲜的书。安江先生全力支持。我得到了在朝鲜自由旅行的机会——当然，总是由安保人员带领。我做了件让自己骄傲的事，就是出版《朝鲜的著名山脉》（*The Famous Mountains of Korea*）这本书，内容关于朝鲜半岛的两座圣山。一座很漂亮，就在非军事区北边，金刚山，或者叫钻石山。另一座在朝鲜与中国的交界处，是一座火山——根据朝鲜传说，朝鲜就发源于这里的火山口湖。这两座山对朝鲜的民族身份有重要意义，就像富士山之于日本人。想象一下，如果日本被一分为二，一半人口看不见富士山会怎样？韩民族传媒公司（Hankyoreh）出版了这本书的韩语版，一周内就卖了一万本。他们还在首尔组织了非常棒的展览。人山人海，现场群情涌动，很多人都哭了。金大中——他后来当上了韩国的总统——也去展览现场看，还买了一些照片，然后很多大人物也买了照片。这个展览后来又在韩国的另外五个城市巡回展出。

由于这个朝鲜半岛山脉项目，朝鲜领导人金正日授予我一枚勋章——他很少对外国人这样做。虽然很多人批评我接受这枚勋章，但我认为他是真诚地感谢我，因为这个项目，韩国和朝鲜彼此更加亲近了一些。要知道，在这个时期，二者的关系正开始解冻、开放。当时我们都认为，朝鲜半岛会在德国之前完成统一。但在那之后，双方的关系又恶化了。

为进入朝鲜拍摄，你肯定做了一些让步吧？

朝鲜是一个很难理解的国家，我不会说我理解了。我拍摄的所有地方里，这是唯一一个让我感到难以评论的国家。在那里，你必须有所过滤地说话——必须说一些朝鲜人期待他们的客人说的话。但我不认为这是一种缓和性礼节，或者出卖我的灵魂。我仔细观察规则，让他们接受我，然后我才能拍摄。我由此得以回去 13 次，在那里一共待了 9 个月的时间。我为此感到很骄傲，身为一个日本人，同时被朝鲜人和韩国人接受。

中国大型项目后，你对接下来的工作有计划吗？

有的，我决定拍摄美国。吉姆·梅尔斯为我接下来的大型项目提供资金。他说我想做什么就做什么。但我想，他倾向于让我去拍摄美国，他就是这么建议的。他打算为哥伦布发现美洲 500 周年纪念做一本大书。后来，我们意识到哥伦布是个坏人，就不再谈论他了。但我们还是做了那本书。这一次有截稿期限，我有四年的时间。这本书主要面向美国受众，因此我必须认真对待，必须妥当安排。项目开始时，我跟妻子说："我必须给这本书打一个基础，四个月后才能回来。"接下来的四个月，我每天都在工作，一天都没有休息。我非常投入。

[下接第 420 页]

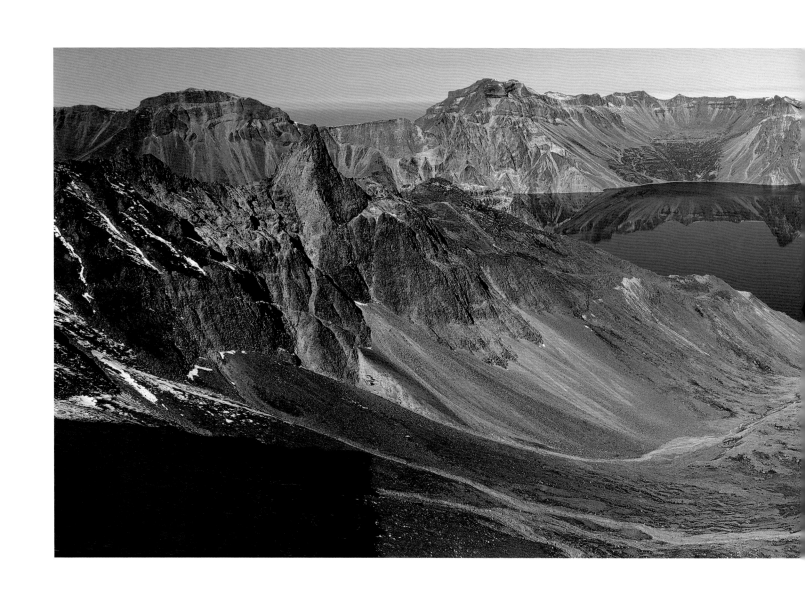

第 376、379 页

金策钢铁厂，广告牌上的金日成仔细地看着一口熔炉，清津，朝鲜，1986

上图

这个火山湖被称为"天池"，是朝鲜和中国的界湖。朝鲜，1987

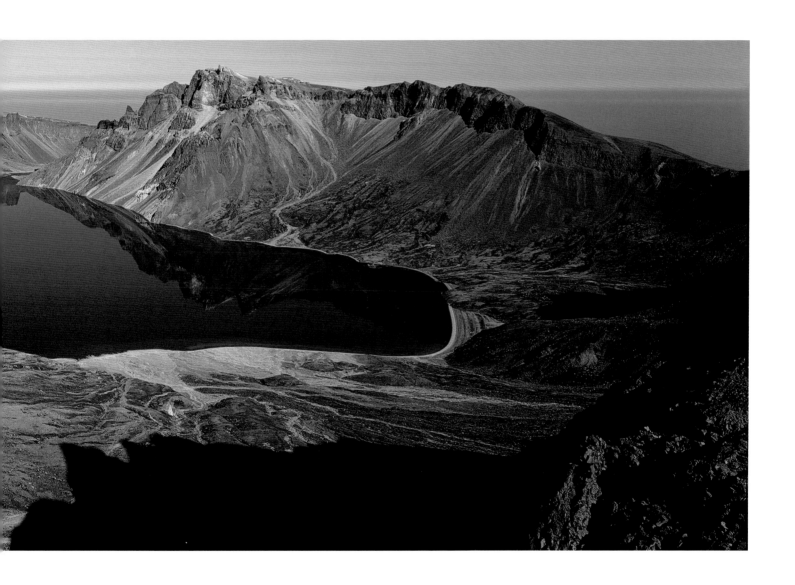

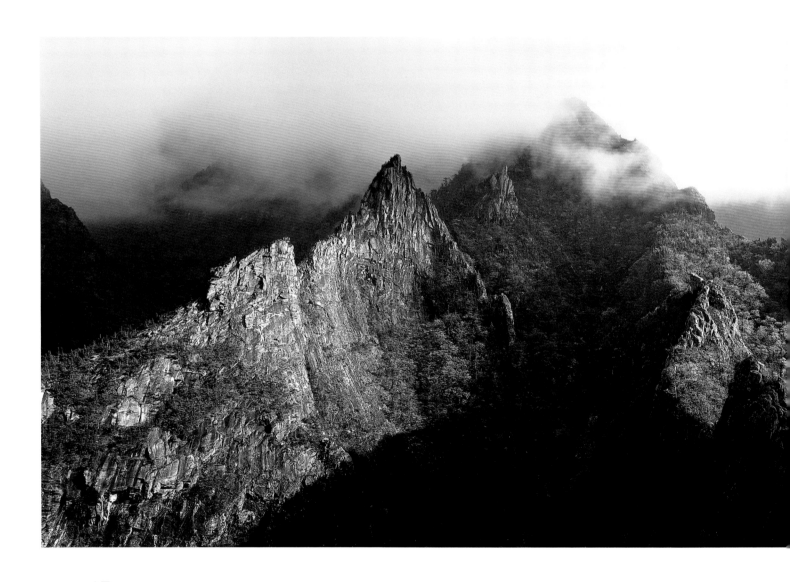

上图

金刚山，因其秋天红叶之美而闻名。人们在那里收获珍稀的高丽
参和松蕈。朝鲜，1986

后跨页

惠山市附近的一个村庄，朝鲜，1982

第 386—387 页

金策钢铁厂，清津，朝鲜，1982

第 388—389 页

平壤地铁，朝鲜，1982

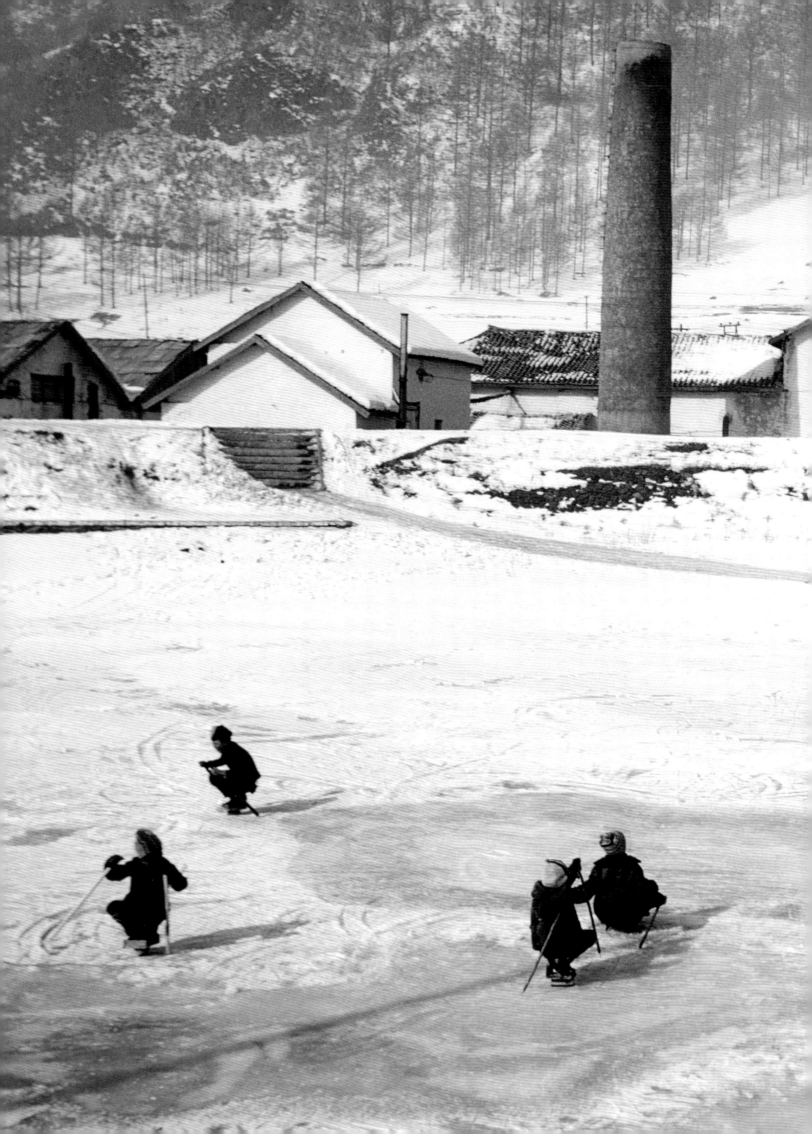

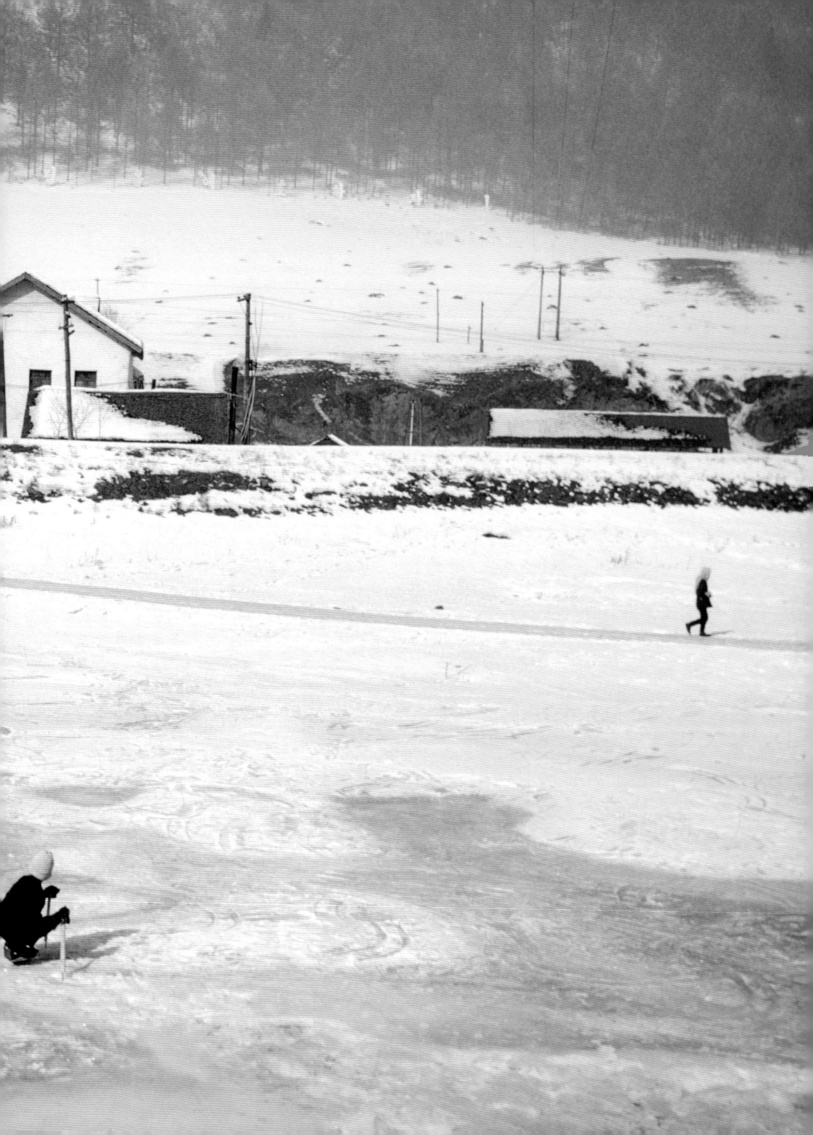

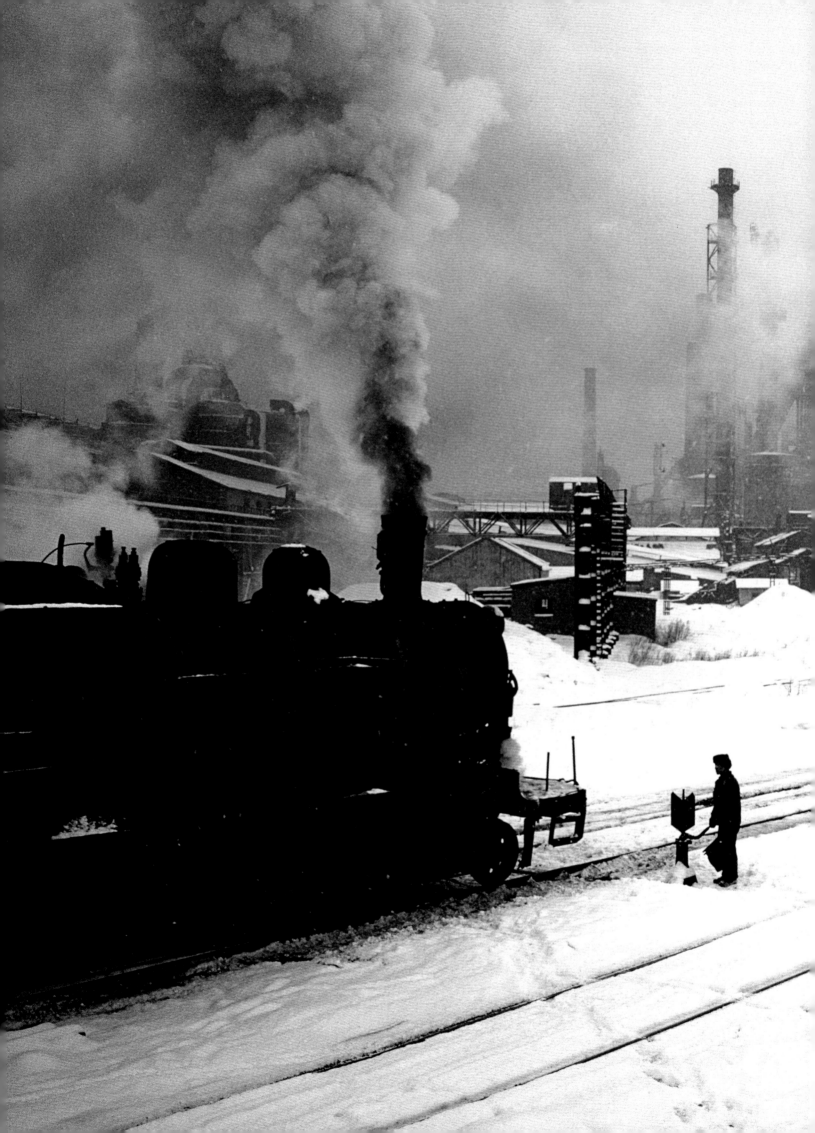

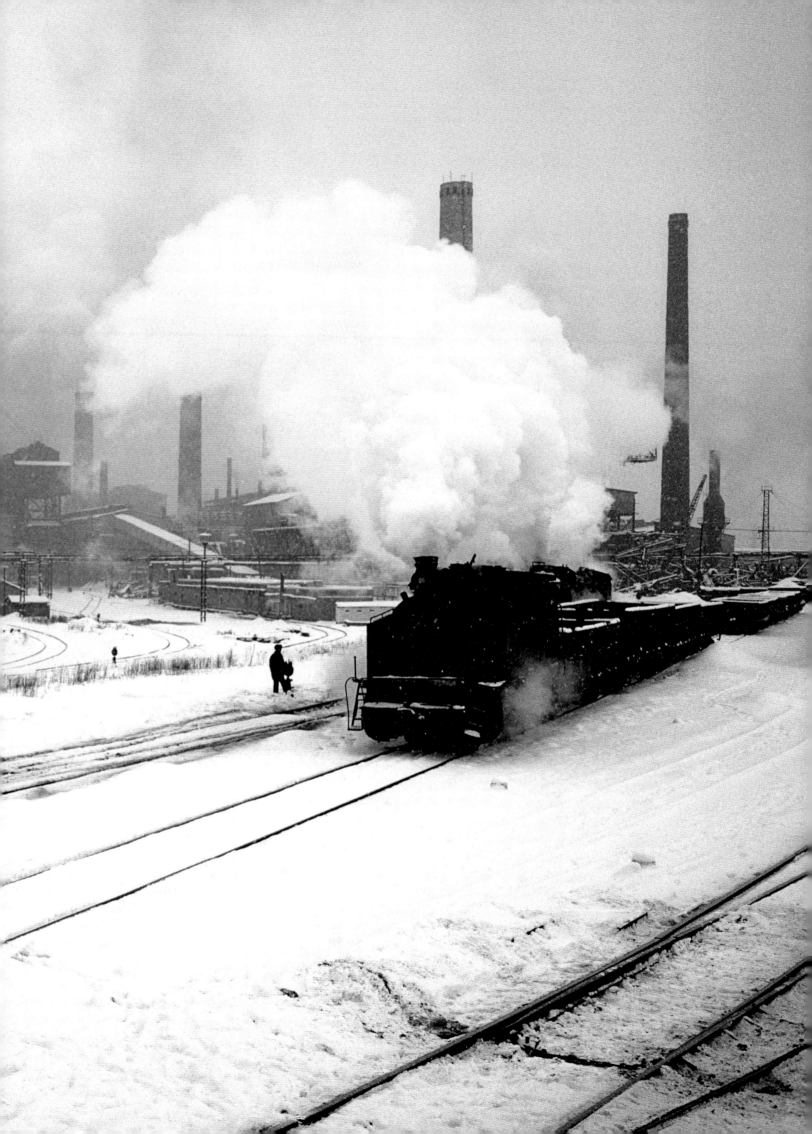

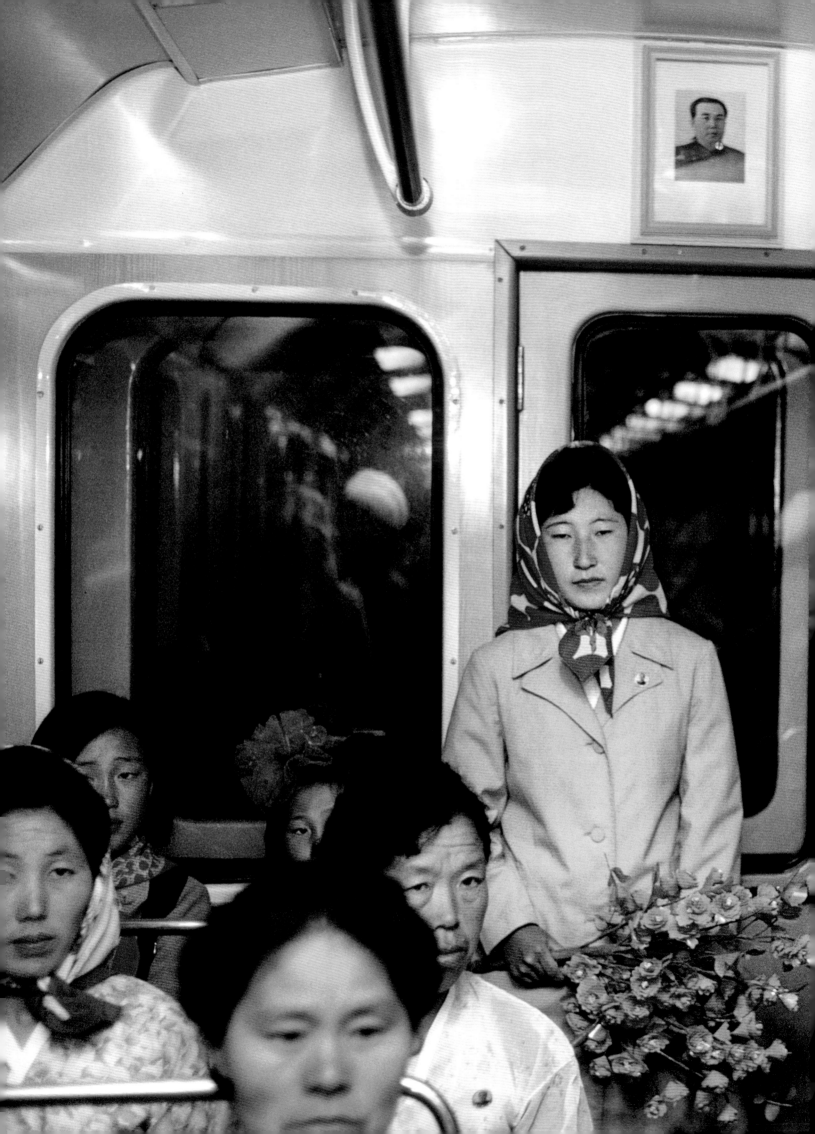

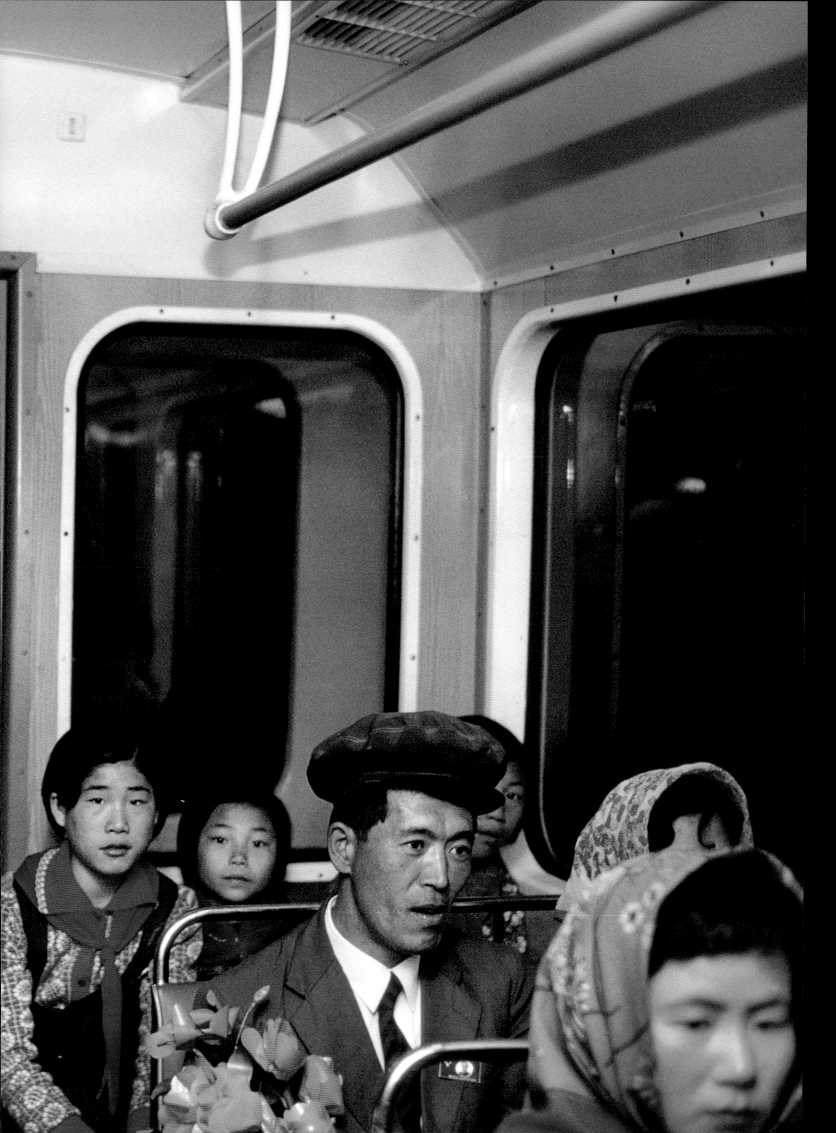

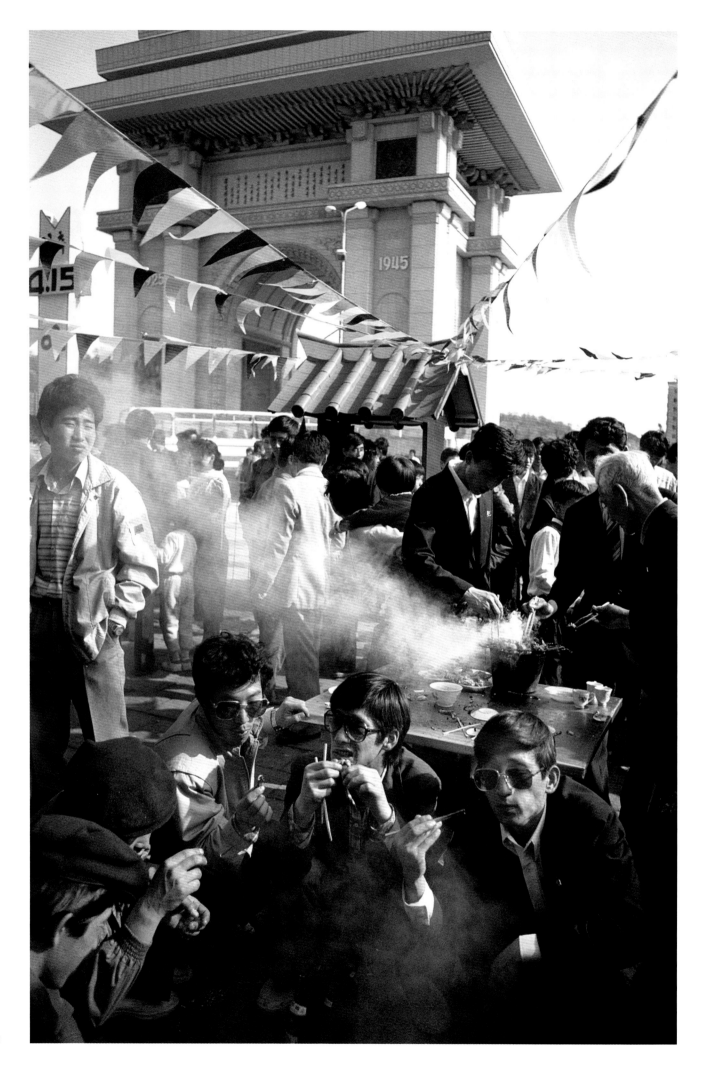

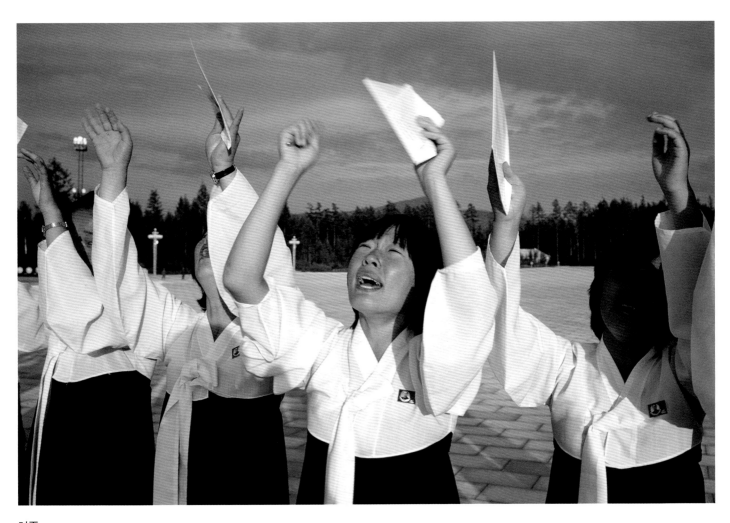

对页

市民享用韩式烤肉，在朝鲜版的凯旋门前，据说这座"凯旋门"比巴黎那座还大。
平壤，朝鲜，1982

上图

在日朝鲜人[1]在三池渊的金日成雕像前激动到痛哭，朝鲜，1982

后跨页

军乐队演奏音乐鼓舞建筑工人，他们当中很多都是军人，平壤，朝鲜，1987

第 394—395 页

首都附近的重型机械厂，有武装安全部队站岗，平壤，朝鲜，1982

1　在日朝鲜人，指在日本定居的朝鲜国籍人士。（译者注）

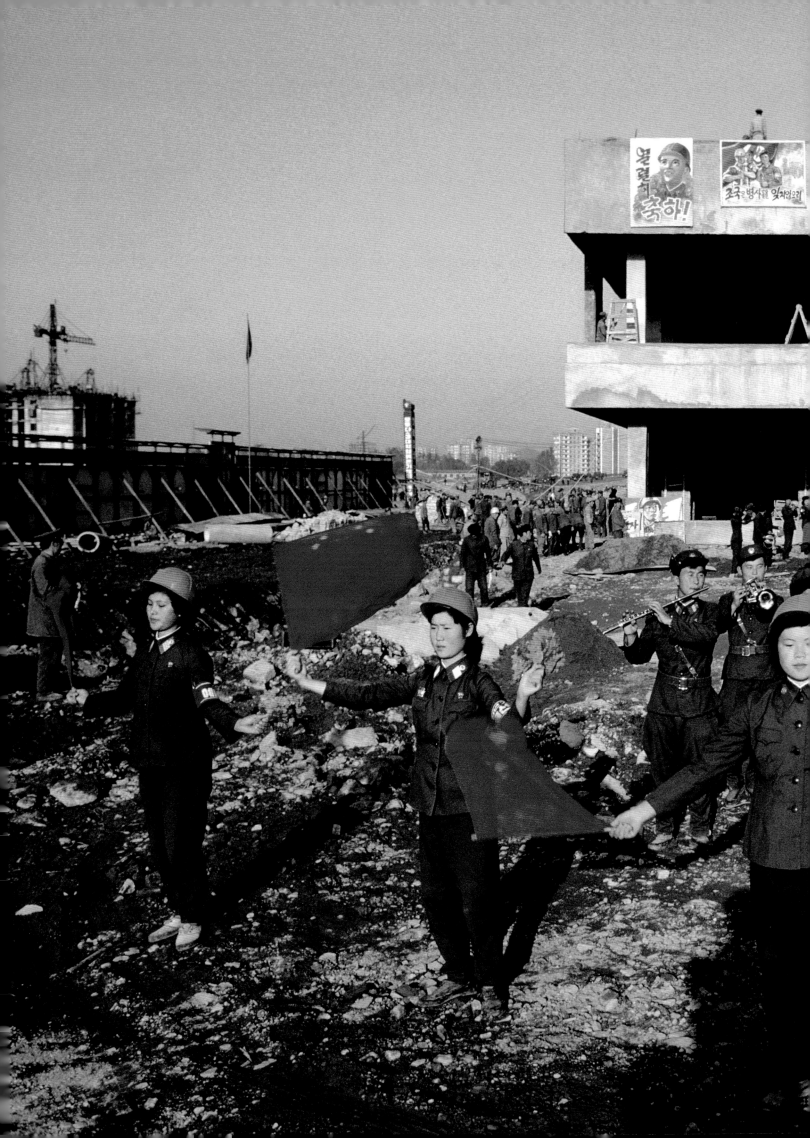

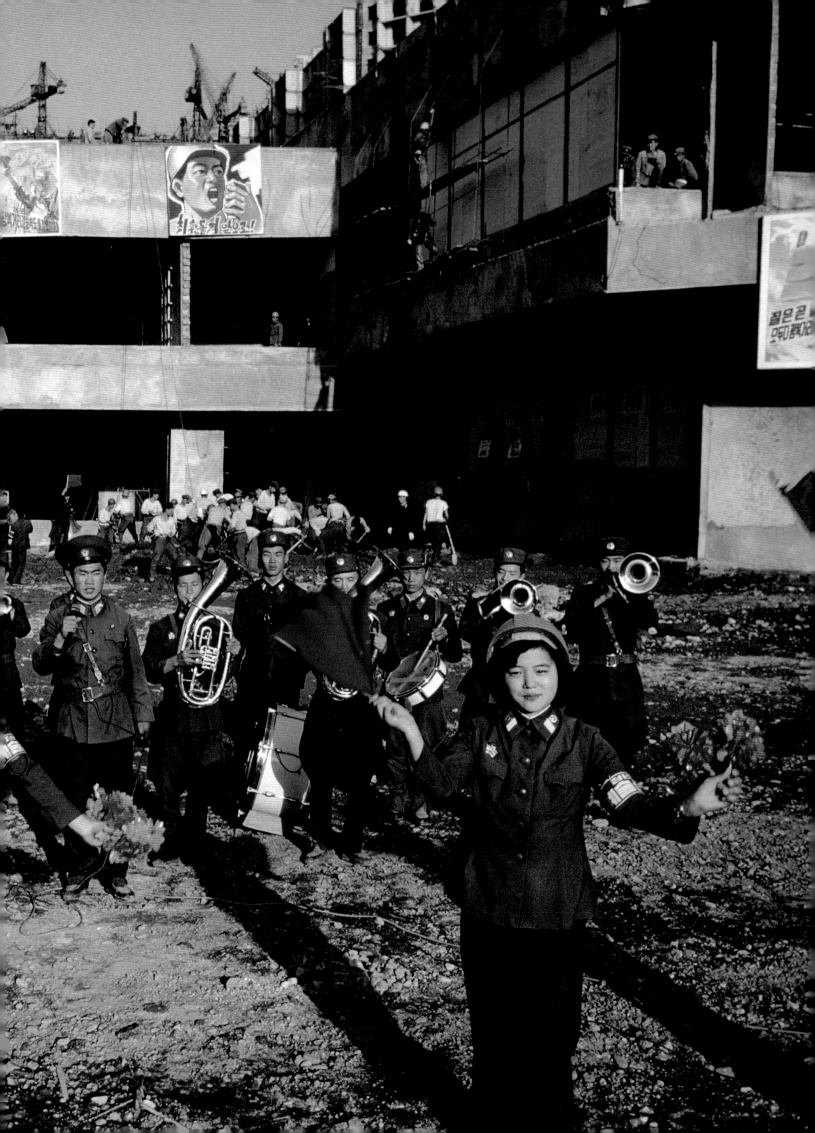

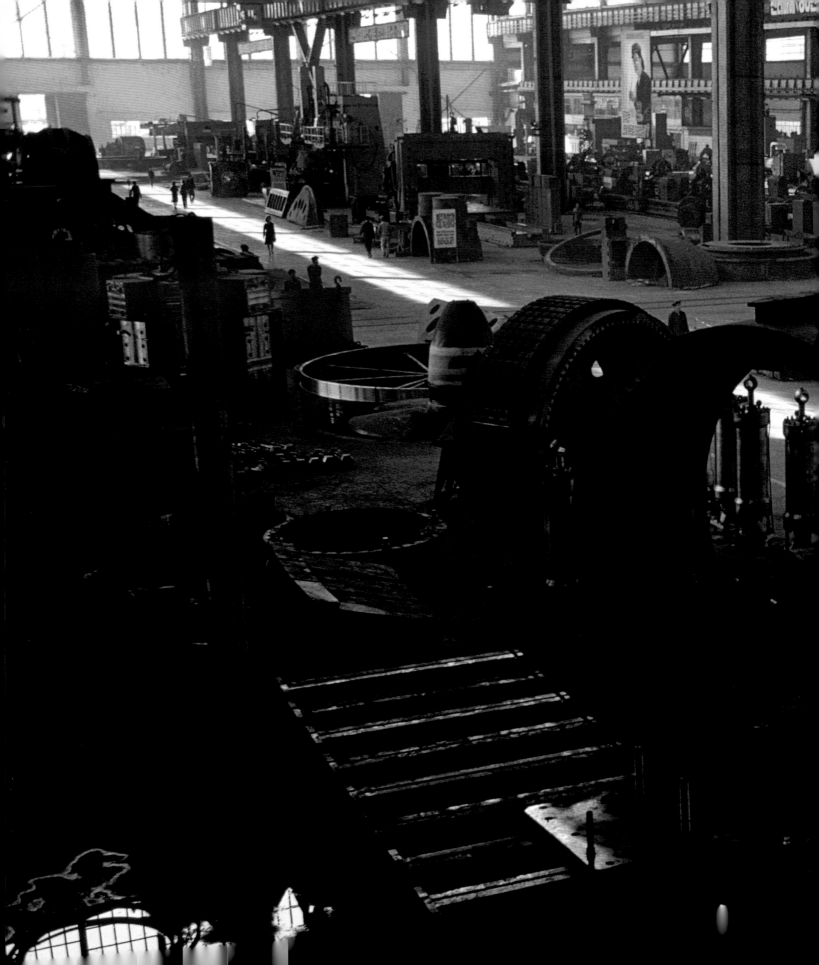

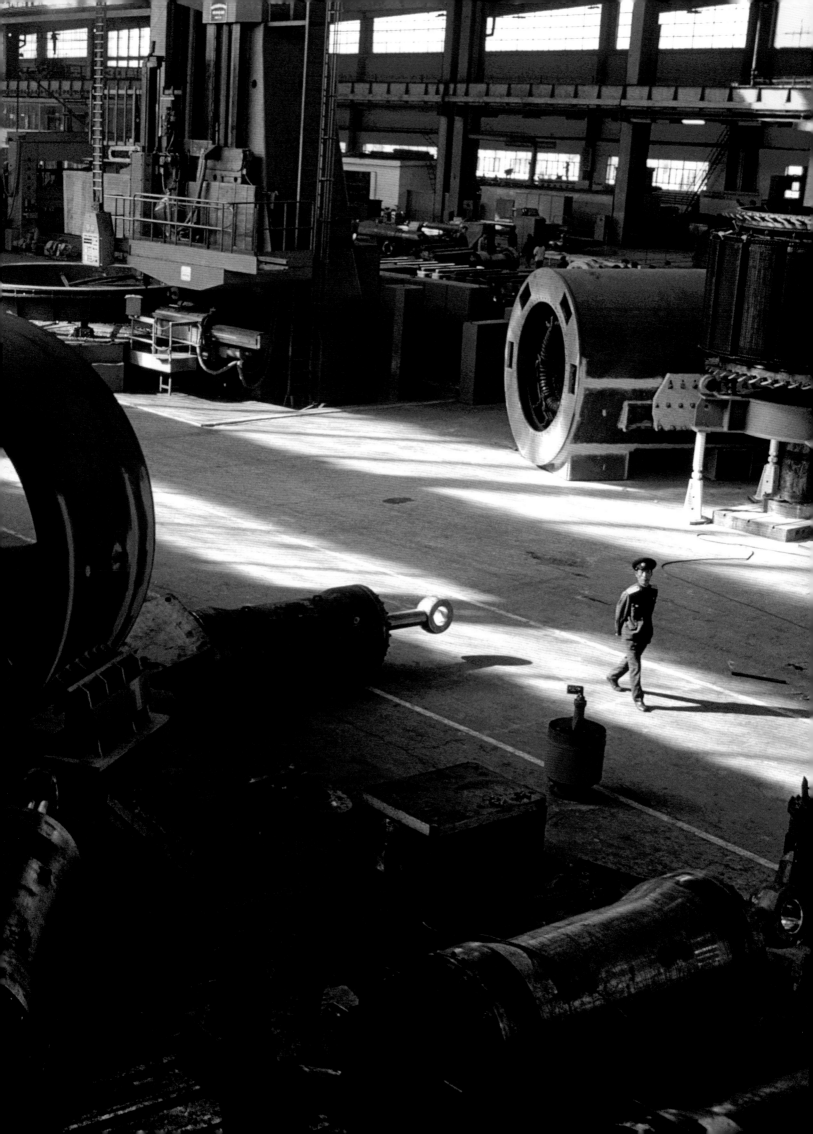

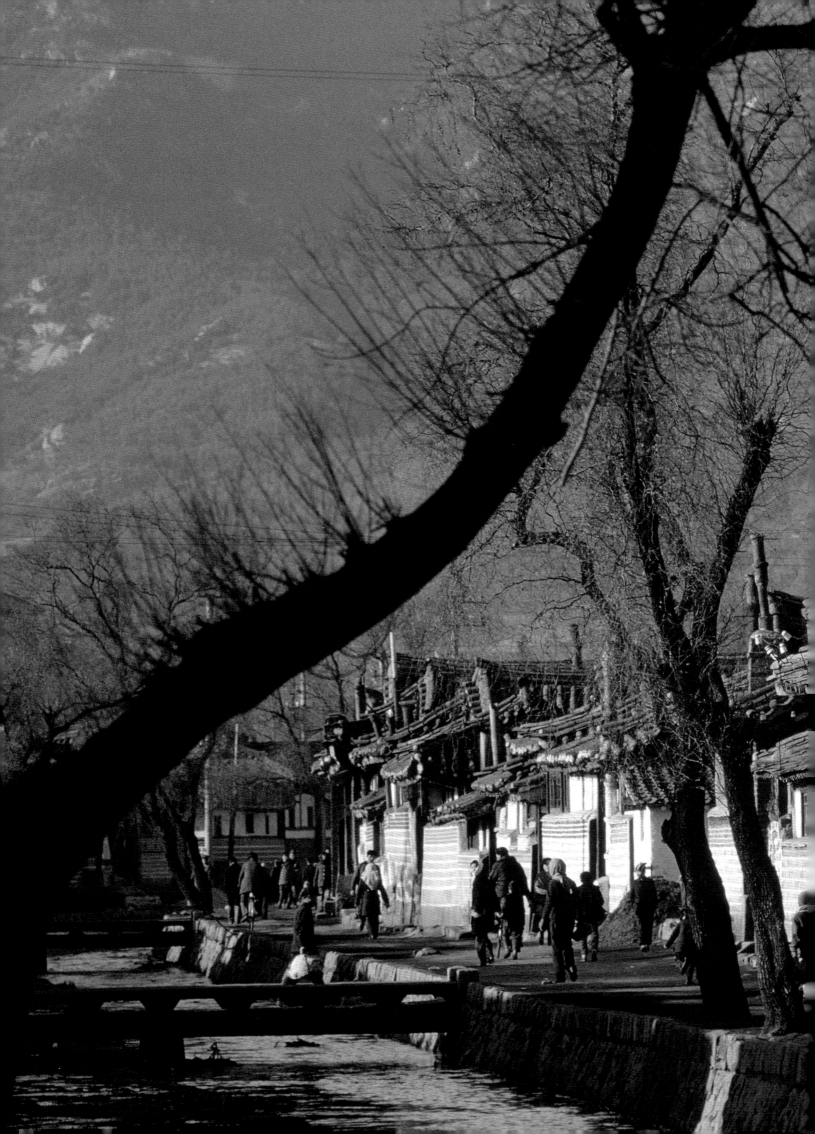

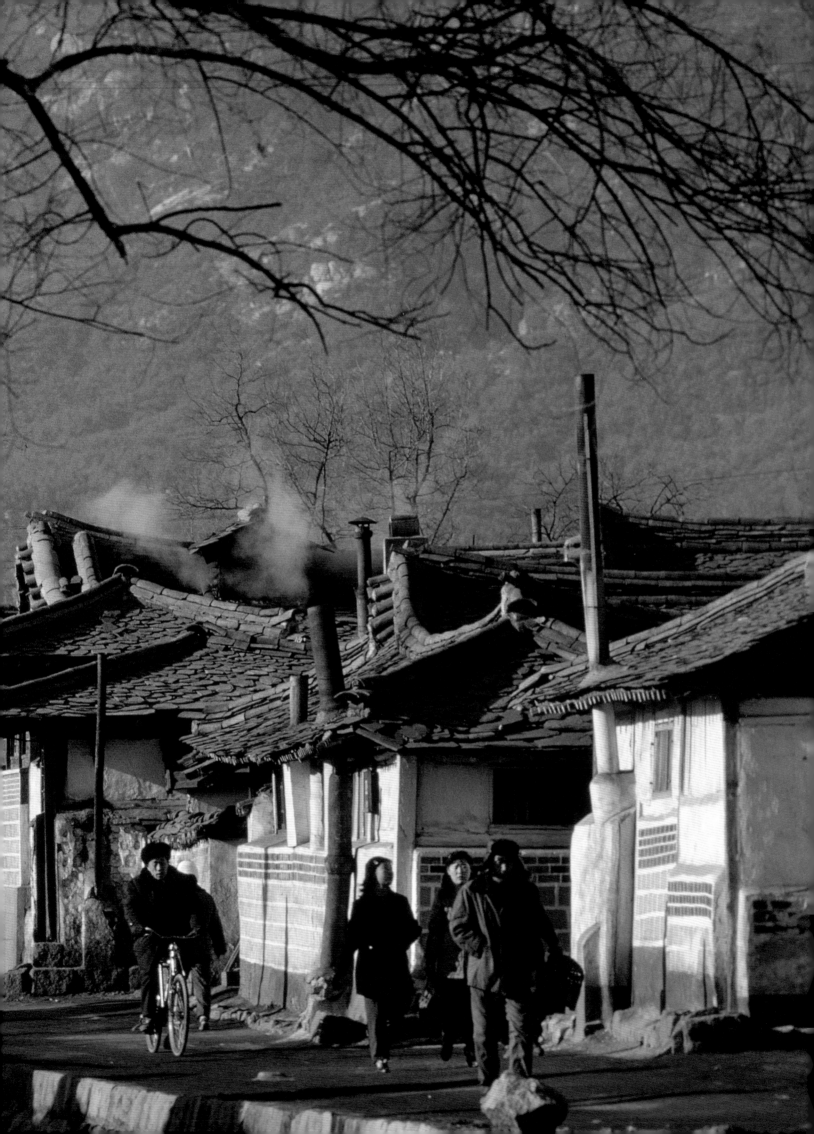

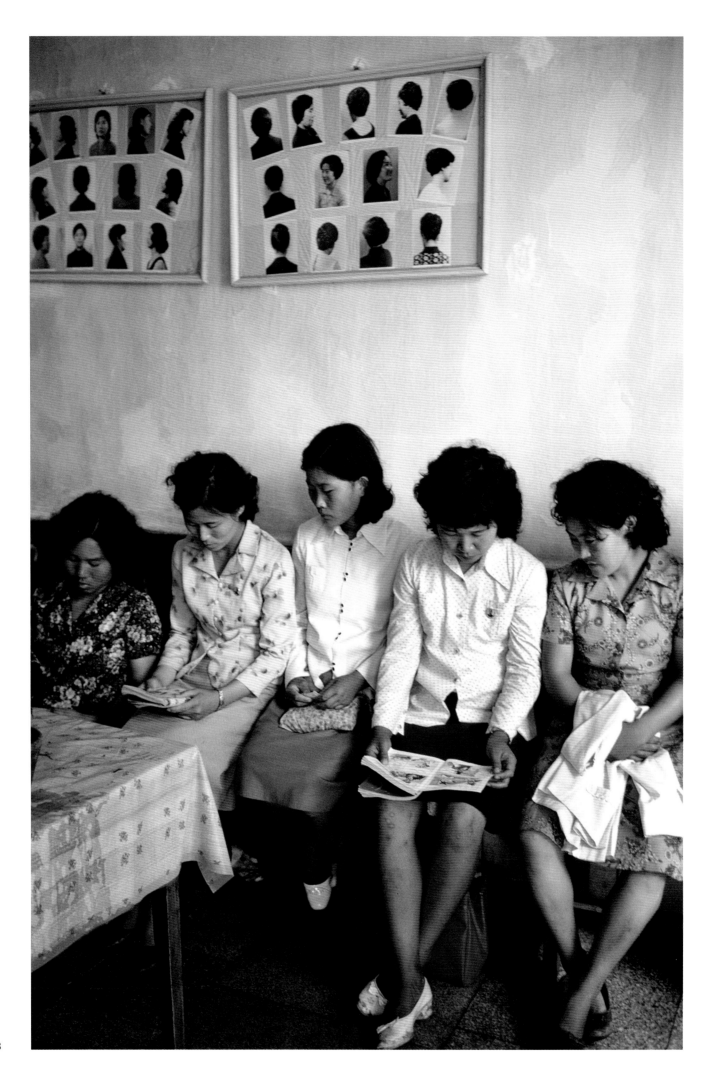

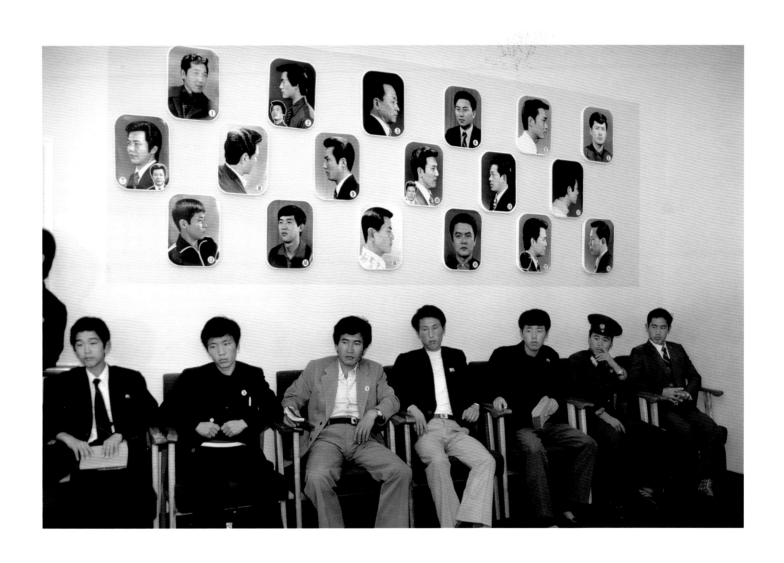

前跨页

古都开城，朝鲜战争期间，停战谈判在这里进行，所以该城部分地区没
有遭到轰炸。朝鲜，1982

对页

首都一家朴实的美容院，平壤，朝鲜，1982

上图

首都一家理发店，服务地位较优越的市民，平壤，朝鲜，1981

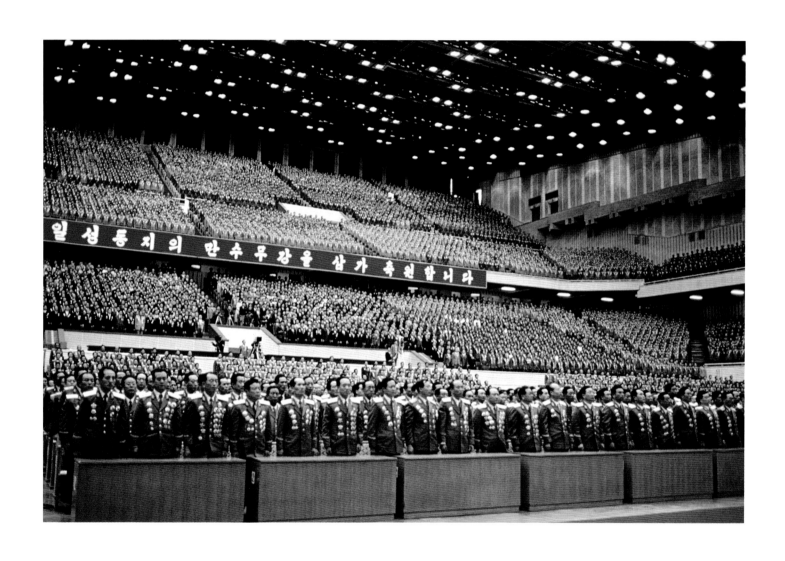

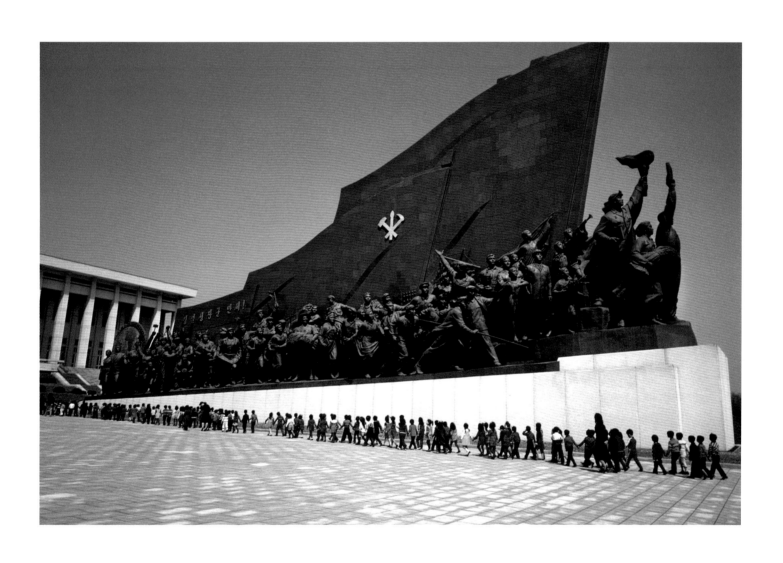

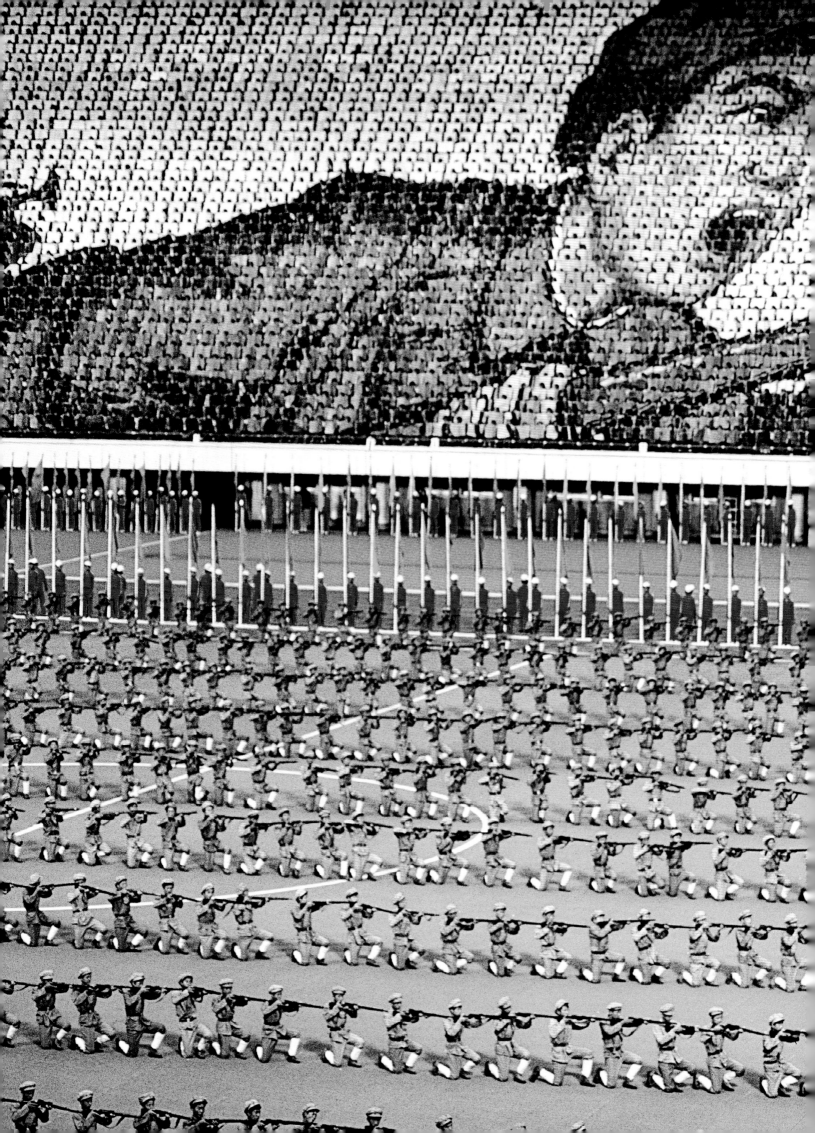

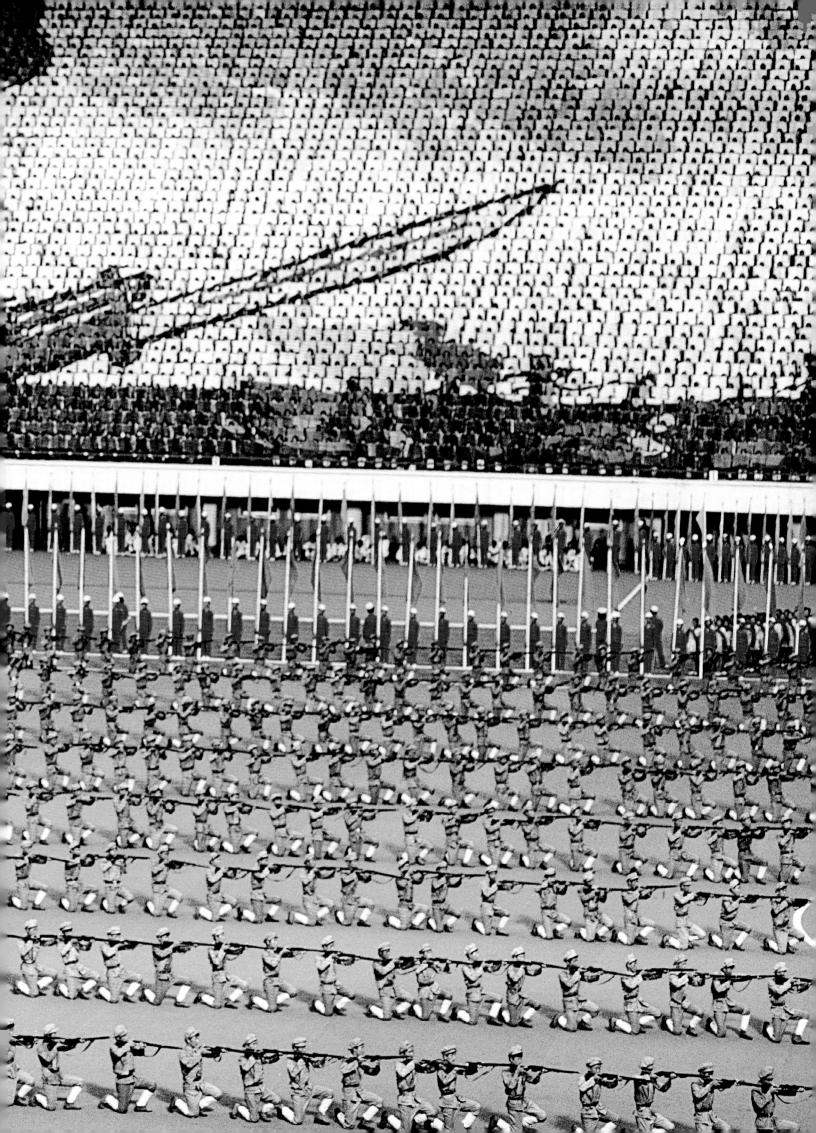

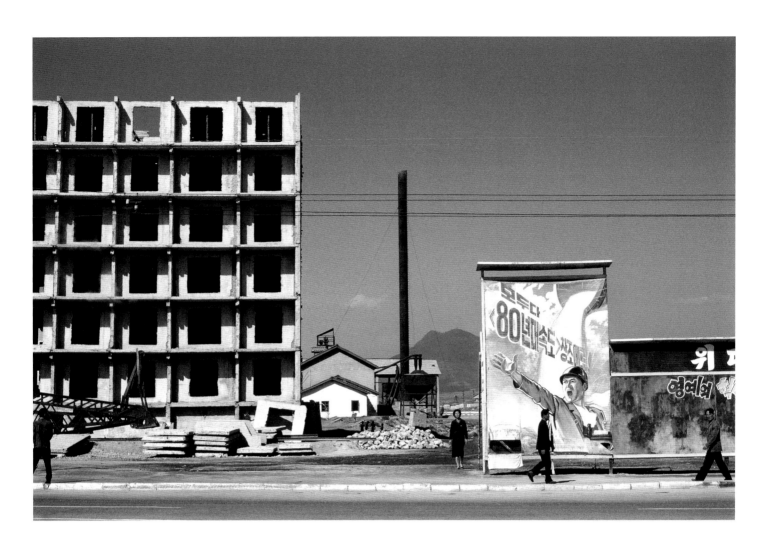

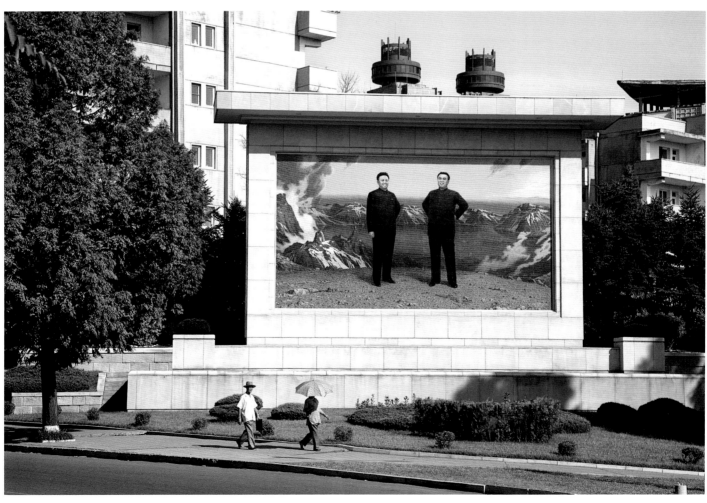

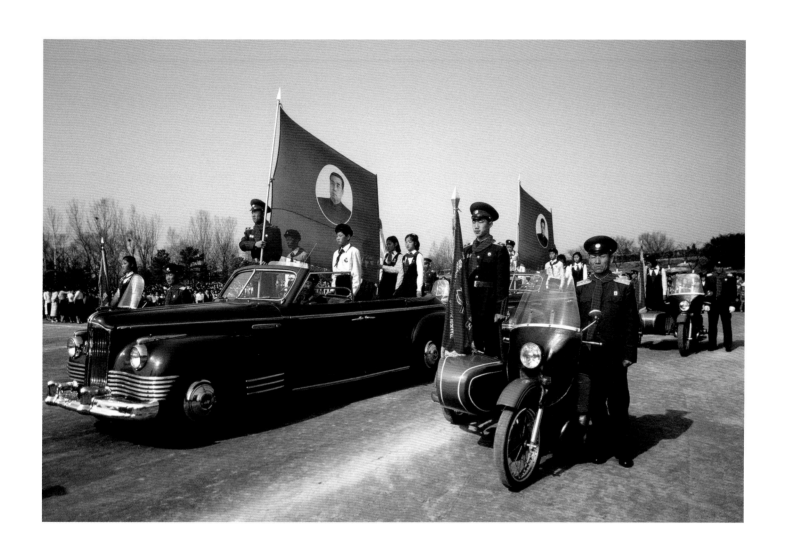

前跨页

在可容纳上万人的金日成体育场举行大型演出，庆祝金日成生日，平壤，
朝鲜，1982

对页

咸兴市街景，朝鲜，1982

首都街道，平壤，朝鲜，2010

上图

少年团庆祝金日成的生日，平壤，朝鲜，1987

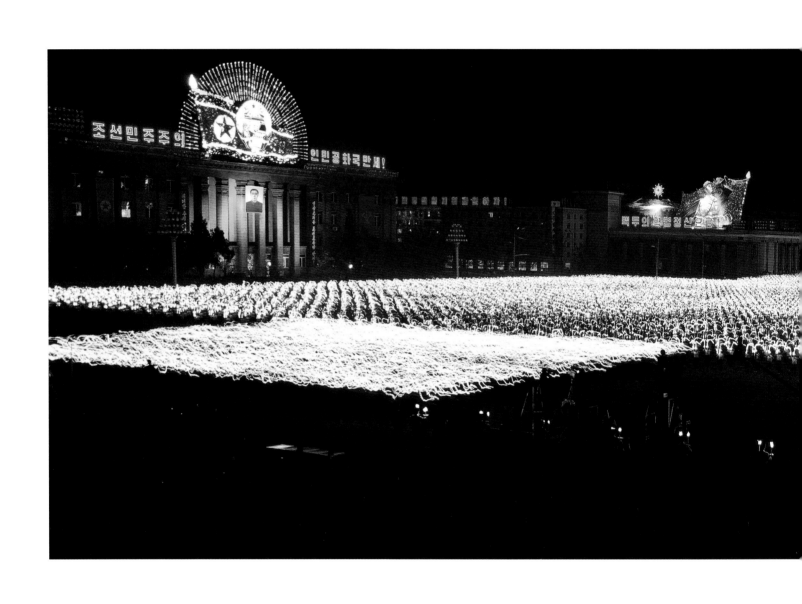

　金日成广场火炬游行，庆祝朝鲜人民军成立 60 周年，平壤，朝鲜，1992

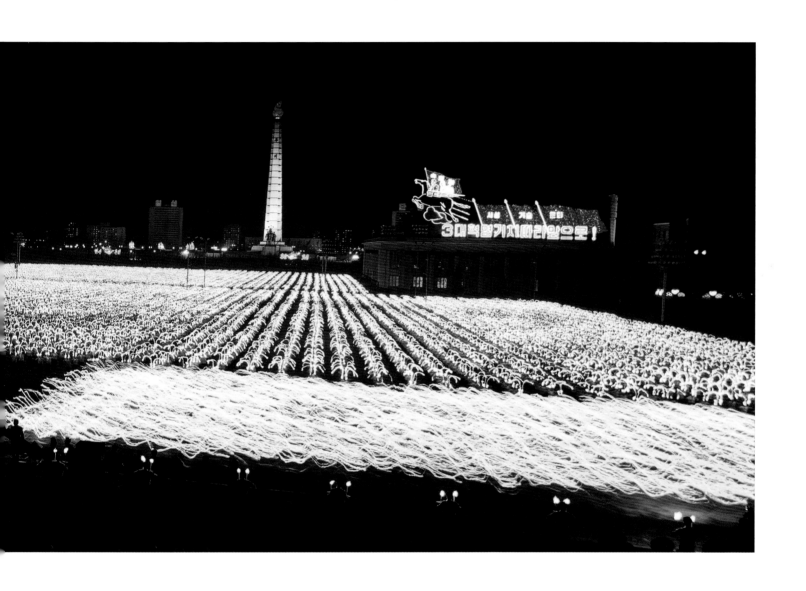

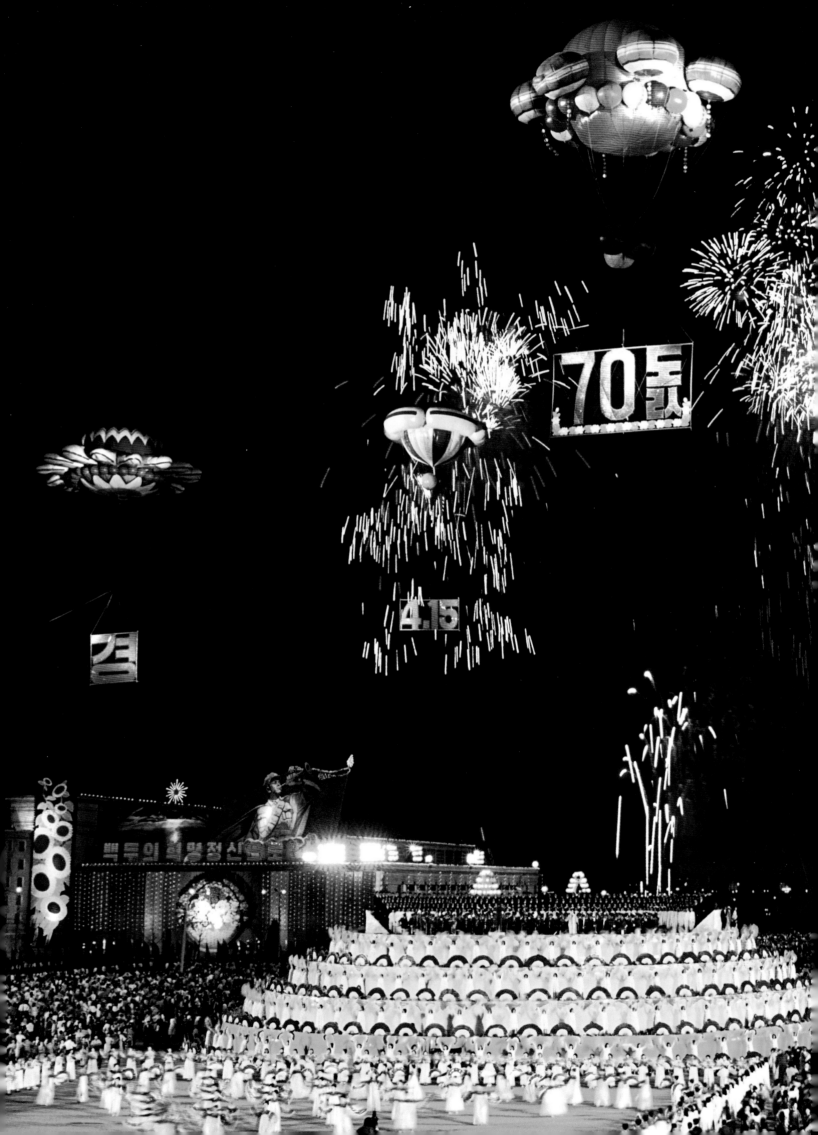

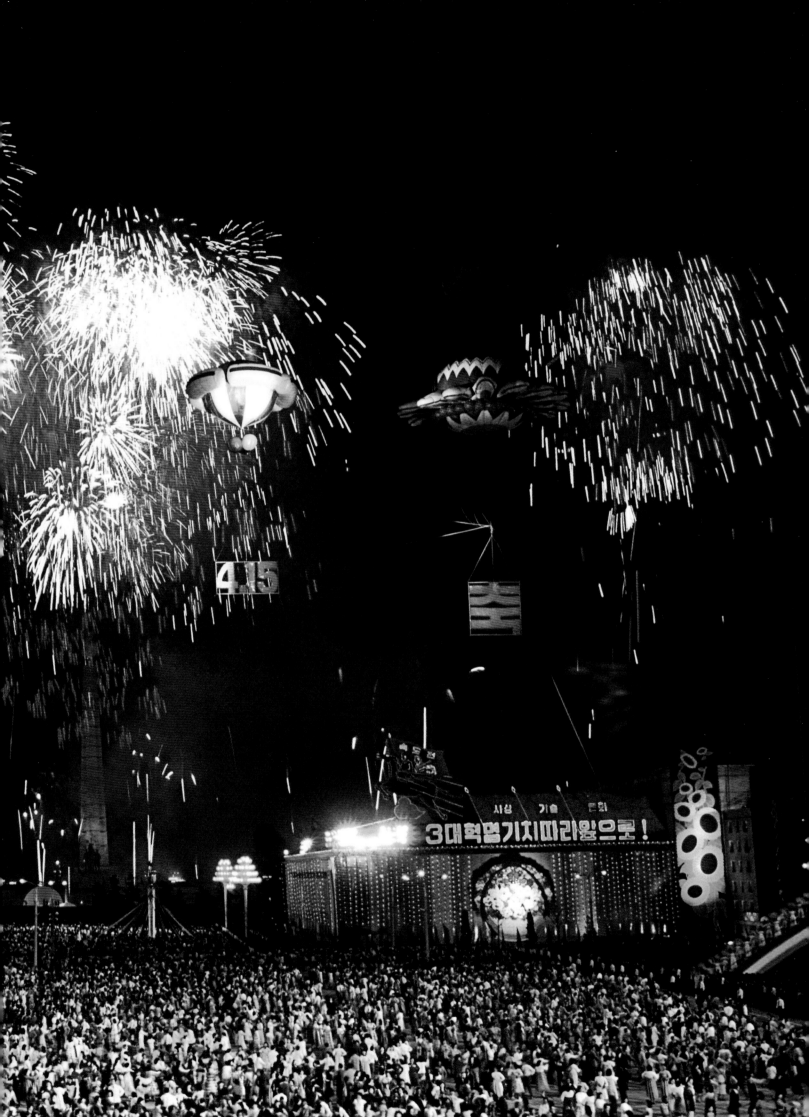

前跨页

金日成 70 岁生日庆典，金日成广场，平壤，朝鲜，1982

对页

泡菜店，木浦，韩国，2007

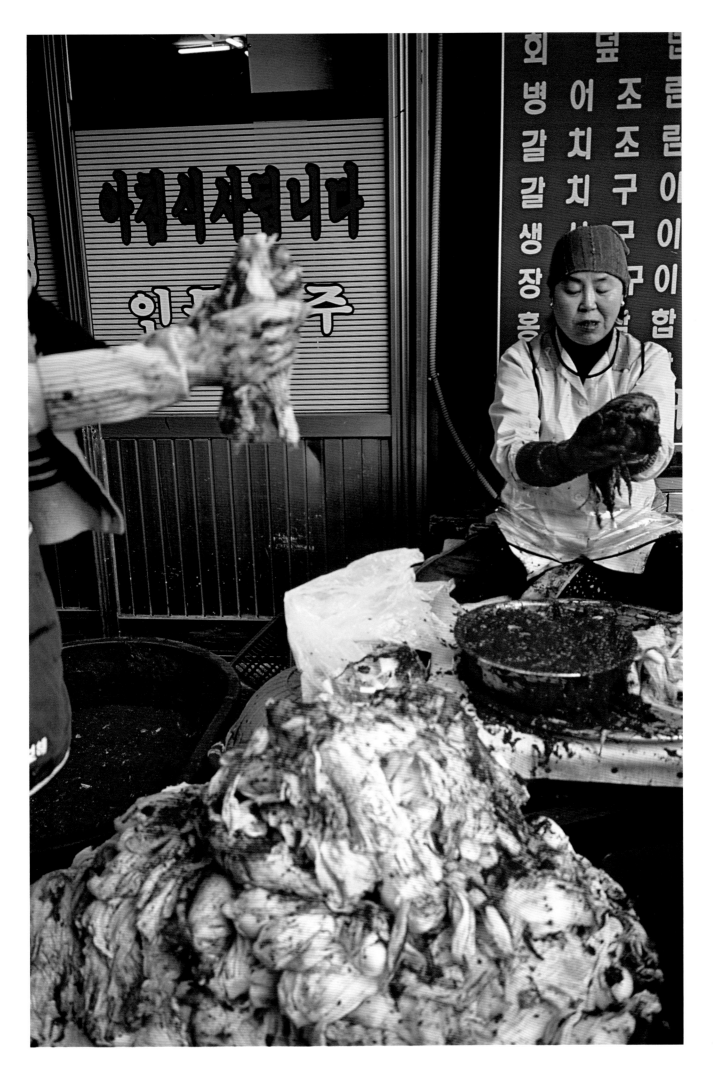

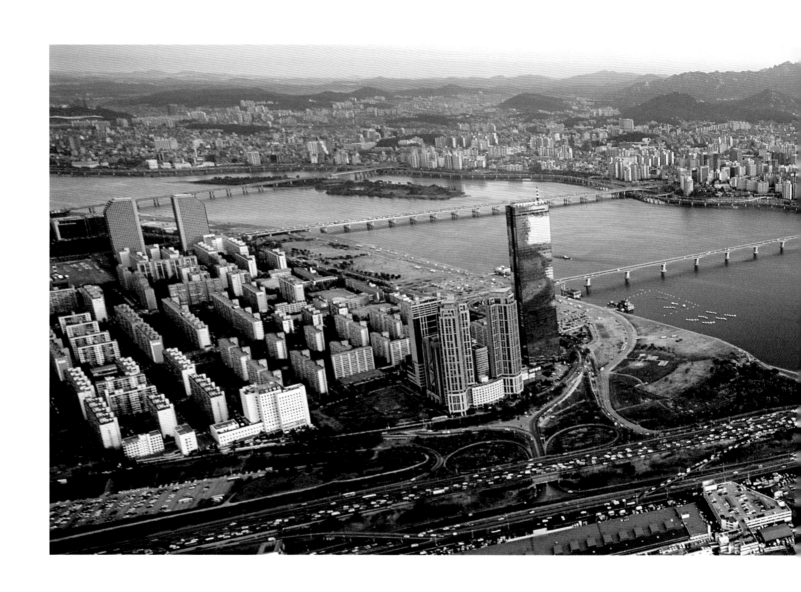

航拍首尔，韩国，2007

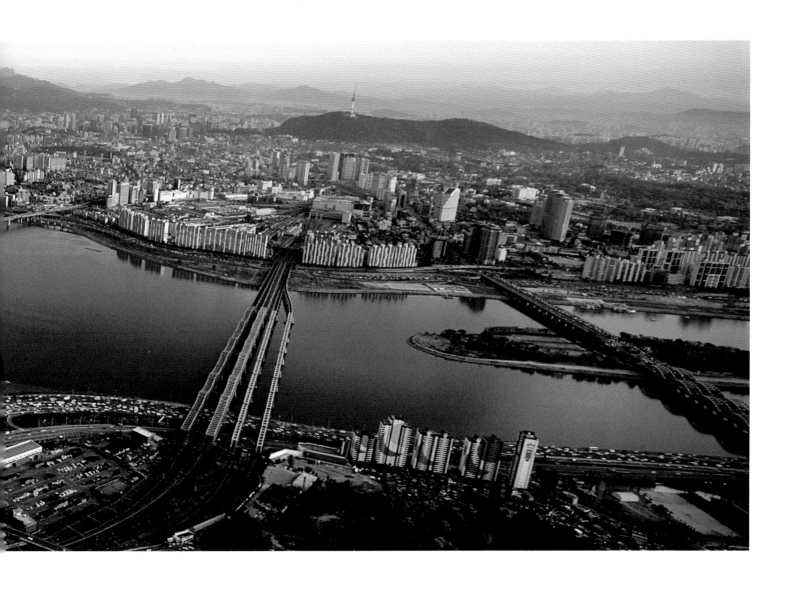

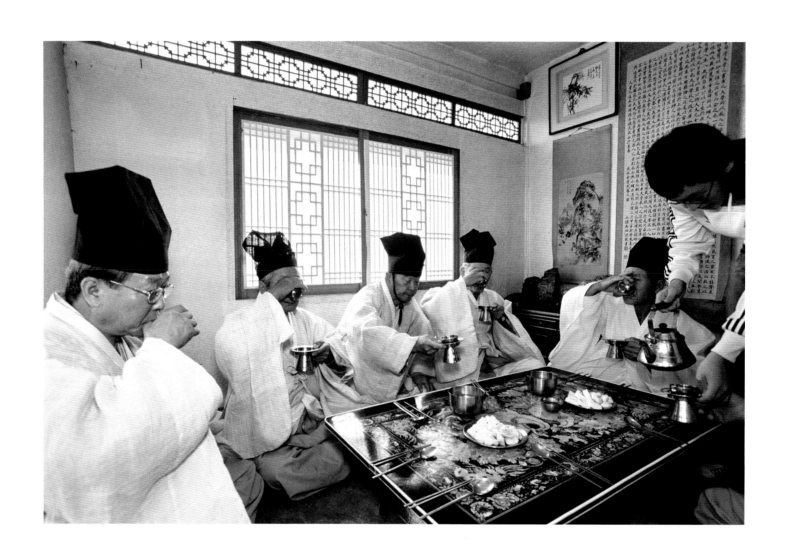

上图

韩国中秋节，祭奠祖先的重要节日，年长男性独享盛宴，荣州，
韩国，2007

对页

景福宫，首尔，韩国，2007

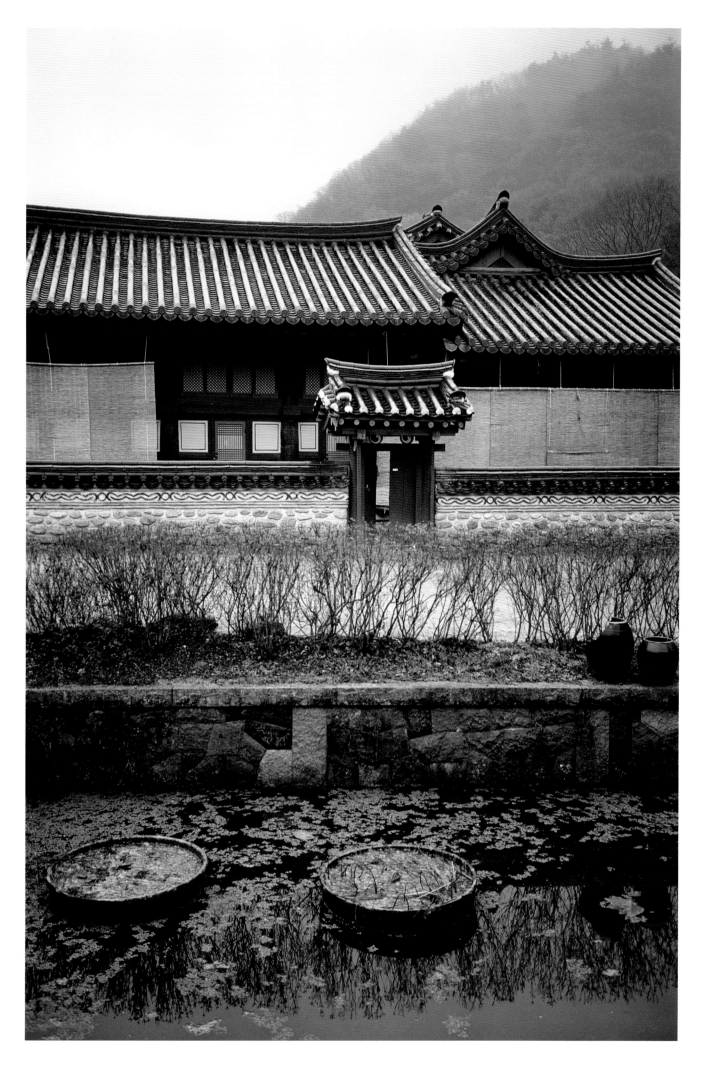

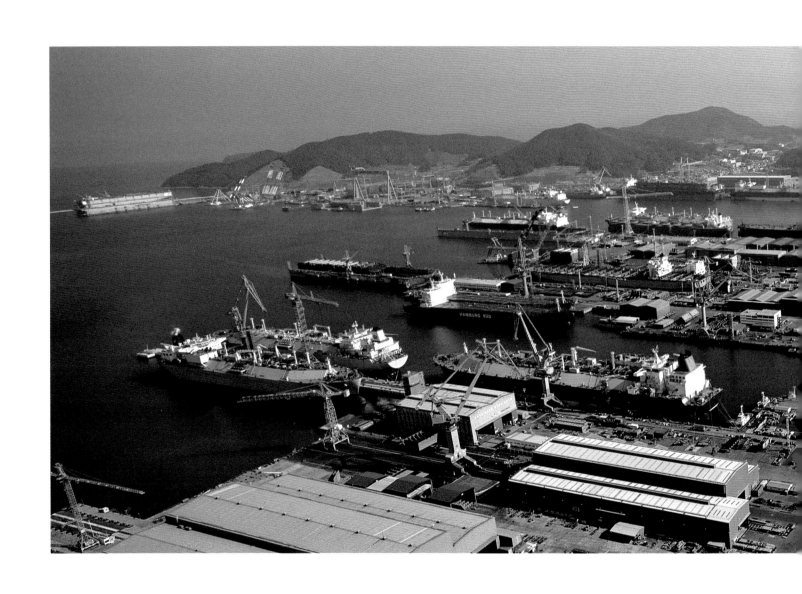

　航拍大宇造船厂，巨济，韩国，2007

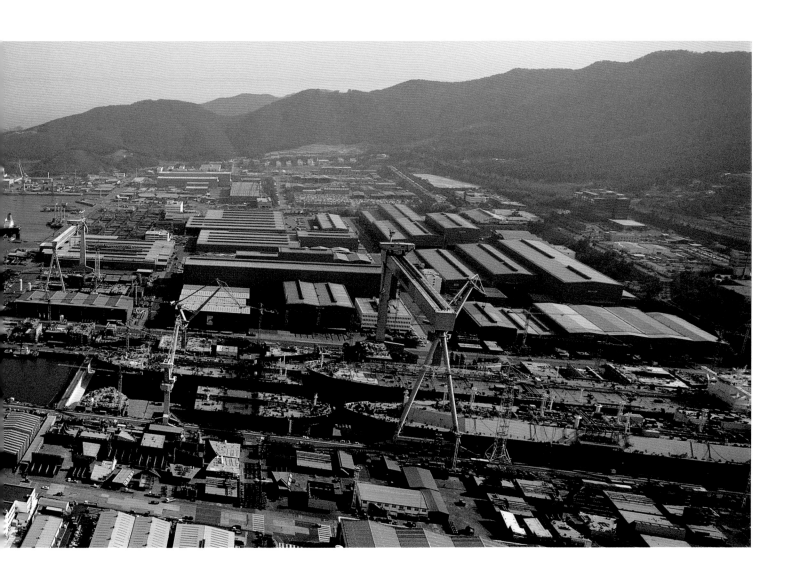

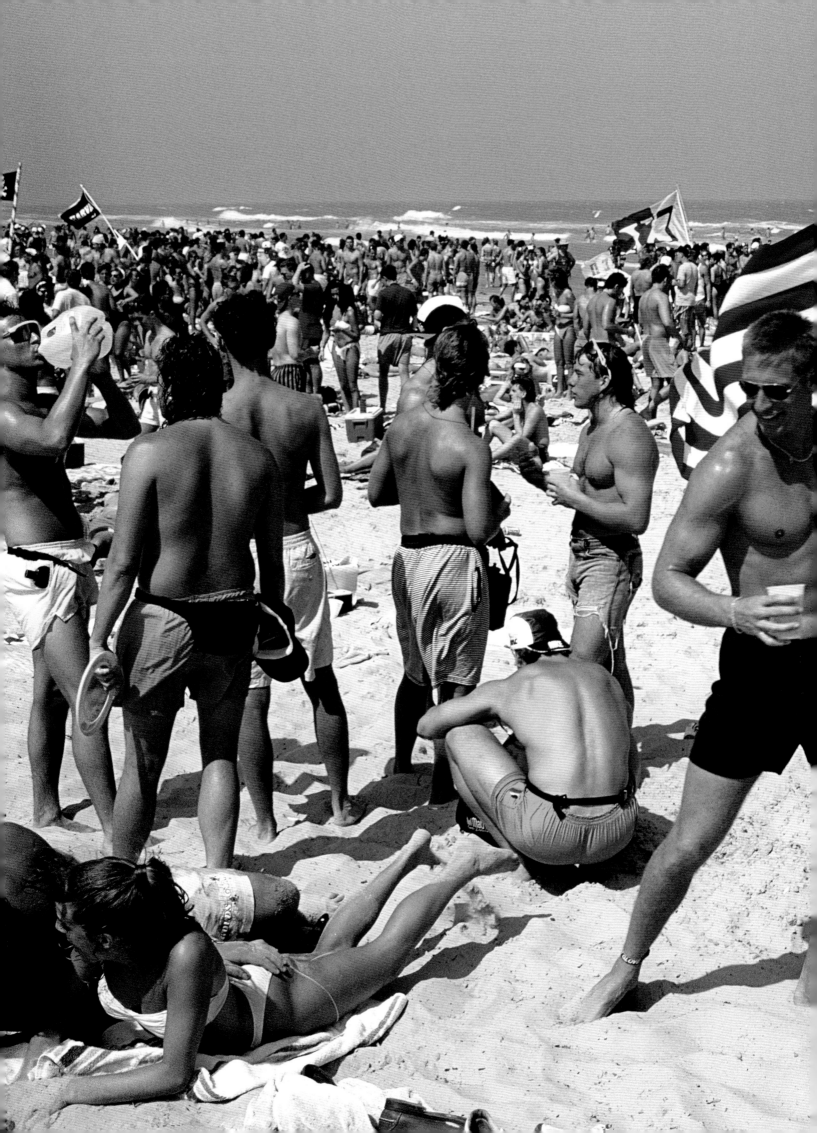

美国风光

[上接第 378 页]

不过这个时期你有赞助，美孚石油公司和富士公司，对吗？

美孚石油没有，一开始没有，不过有富士的赞助。他们为我提供大部分的资金，还给我无限制使用小型飞艇的权限，因此我能在许多地方进行低空拍摄。后来我的资金用光了，我就问美孚石油公司的大亨——美洲能源市场的总裁，问他能不能帮助我。他们从经济上帮助我，这位总裁还帮我拿到了进入印第安纳波利斯 500 英里（约 800 公里）大奖赛、肯塔基赛马会以及其他很多地方的特殊访问权限——没有特殊权限很难去这些地方拍摄，他们甚至会帮我找下榻的旅馆。但我犯了个错误，我买了一辆大型的独立式野营车供旅行用，19 英尺（约 5.8 米）型的。我们还装备了一套安全警报系统以及许多设备。但我只在里面过了一夜。更实用的总是飞机，或者一辆普通汽车。

当然，我买车的时候，必须买美国车。那个时期，人们总是激烈地争论买美国车还是日本车。我买了一辆福特。去拍摄汽车公司工会的人时，在密歇根州弗林特市的通用汽车工厂，我必须站到人群前，告诉他们我在做什么。他们问："你开什么车？"我说："是这样的，抱歉，我开的不是通用，是一辆福特。"但这没关系，至少不是辆日本车！如果是日本车，我估计他们会开枪打我！

这次在美国的经历中，最让你记忆深刻的是哪方面？

我很喜欢阿拉斯加的自然风光和美洲原住民。还有，我真的很喜欢美国的大型庆典、游行、棉花杯橄榄球赛（Cotton Bowl），等等。我去看棉花杯赛的时候，所有在场的摄影师都在用长焦镜头拍摄比赛现场。我是唯一一个用普通镜头拍摄的。这太特立独行了，保安就过来检查。我对比赛本身不感兴趣，我感兴趣的是人群——现场的人，他们的感觉。第一年去拍摄时，天气不好，所以第二年我想再去拍一次。这一次美孚石油公司帮我做了安排。事实上，美孚石油公司这时候开始帮我支付一些费用。国际摄影中心筹划遍布北美十个城市的展览时，美孚石油邀请我去参加其中六场的开幕式，给我买了从东京起飞的商务舱机票。那时我开始运用转染法（dye-transfer）印刷，用的是德国汉堡一家大型生产商制造的专业打印机。我经常需要去德国，于是我问美孚石油北美分部的主管："你能帮我个忙吗？我需要频繁去汉堡，你能帮我买六张环球旅行机票吗？"他说可以，没问题。因此，每次我去美国参加开幕式，回程都先飞汉堡再回东京。他们对我太

好了。他们在对我表示谢意！那些给你小恩小惠的人总是提醒你："我们帮过你！"而那些帮你大忙的人，他们说谢谢你。你没经历过这样的事吗？

谢谢你教我这些。

人性是很有意思的。

这个大型美国项目后，你的下一个聚焦点在哪里呢？

我继续做另一个大型调查，这一次是关于亚洲的，叫《走出东方》（Out of the East），由美孚石油公司赞助。另一本小书叫《我们能自食其力吗？》（Can We Feed Ourselves?）。相较而言，这本书朴实无华，但对我来说很重要。

那是关于什么的？

日本的国家广播公司 NHK 和一个日本农民联合会请我关注一下亚洲的食物问题。我越深入了解，就越觉得这是一个真正需要严肃呈现的话题。随着人口增长和饮食习惯的变化，我们可能会面临食物短缺。这个项目是一次理解亚洲不同地区不同处境的尝试。这本书非常小，却是我最为自豪的项目之一。

你对世界的未来乐观吗？

一个沉重的话题。不，不见得乐观。我认为我们正在毁灭自己，毁灭我们的地球。这就是为什么我很高兴我在那本小书里表明了自己的一些立场，也很高兴我们正在谈论这个话题。

你是什么时候开始在东京建立玛格南工作室的？

1990 年。那时候玛格南人人都想在东京开一个工作室。这个主意听起来很棒，因为那时日本经济繁荣，这能让玛格南更加全球化。他们问我："这得花多少钱？"我说大概要 25 万美元吧。然后每个人都说："没问题。"所以我们把这消息告诉了当时东京的联络员，他是我介绍进玛格南的。

你成功筹到 25 万美元了吗？

筹到了，只不过结果是我需要筹集 50 万美元。我制作了一本玛格南作品选，并且找到一个买家。然后，典型的玛格南情况发生了，突然间每个人都说："博二，我们要提前拿到报酬。""什么？我不能跟人家提那种要求，我们要先交付照片，然后他们再付钱，对吧？"但是他们急需用钱，有人告诉我："博二，如果你能叫买家提前全额支付就帮大忙了。"

[下接第 464 页]

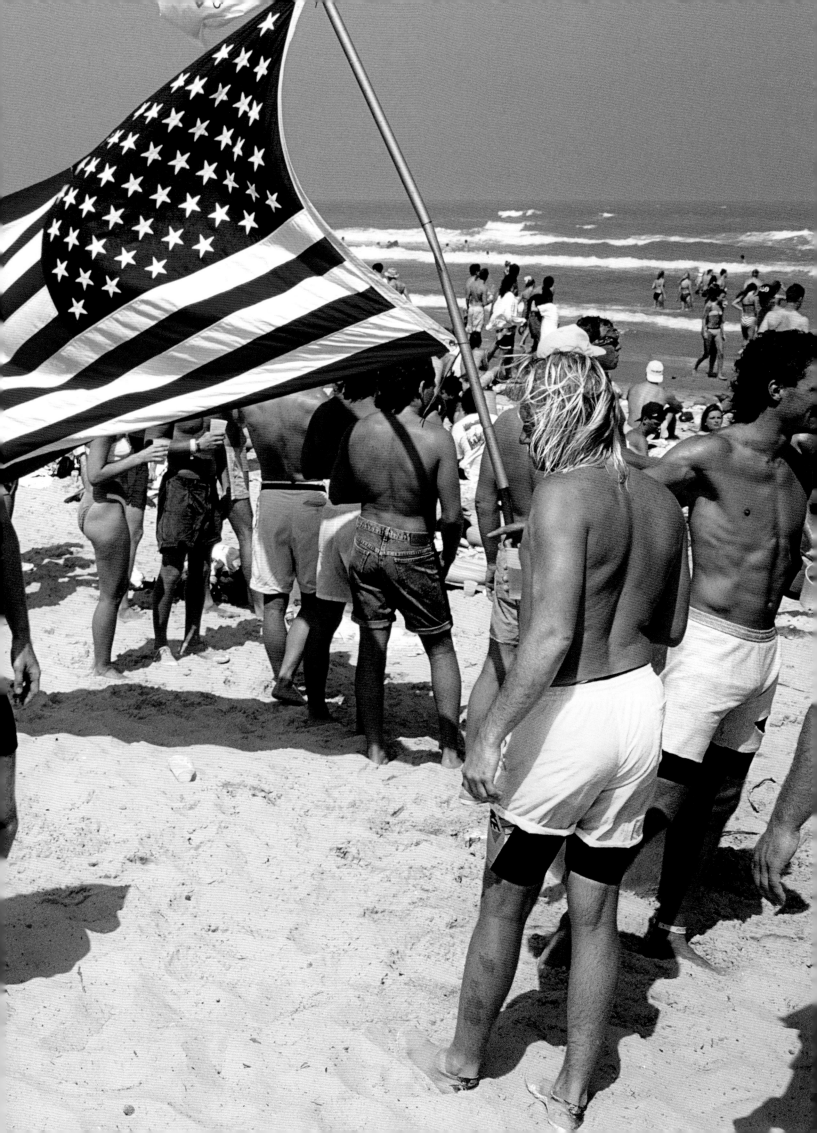

第 418、421 页

春假，南帕岛（South Padre Island），邻近墨西哥，得克萨斯州，美国，
1990

对页

从中央公园西大道 88 号的一幢公寓楼往外看，纽约，美国，2014

第 424 页

唐人街庆祝春节，纽约，美国，1990

第 425 页

波多黎各日（Puerto Rican Day）大游行，纽约，美国，1990

西印度群岛日（West Indian Day）大游行，纽约，美国，1989

第 426—427 页

施内尔松（Schneerson）拉比送给一名正统犹太教卢巴维奇（Lubavitch）
派教徒一美元，以求给他带来好运；我也从他那里收到了一美元，并且
得到了好运。布鲁克林，美国，1992

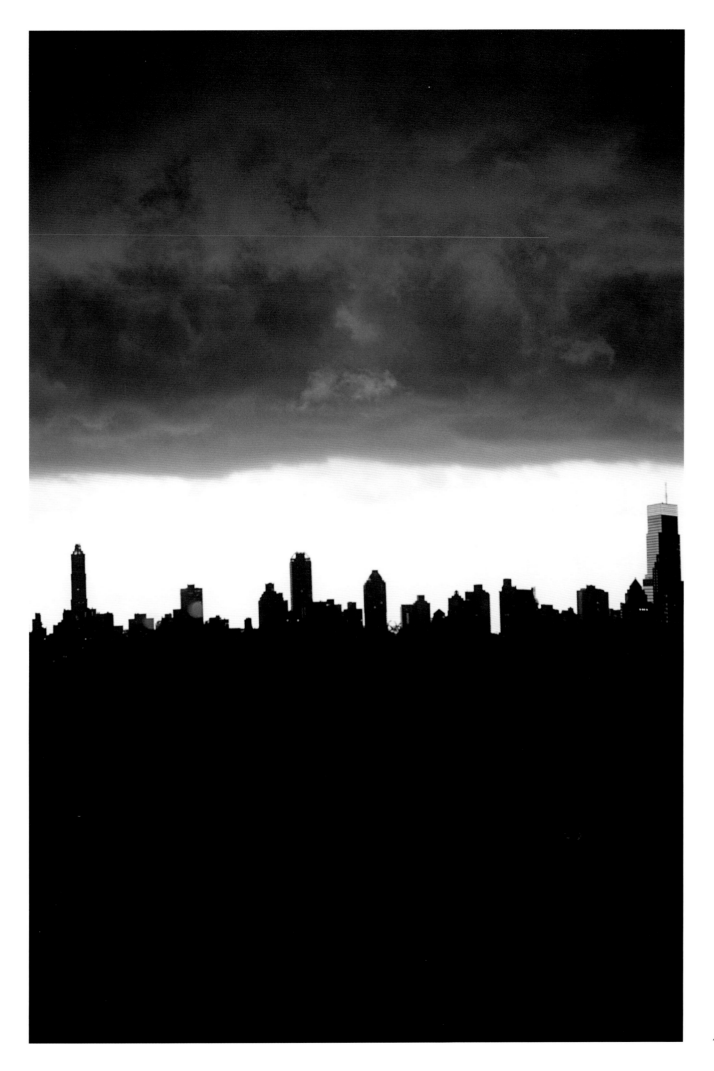

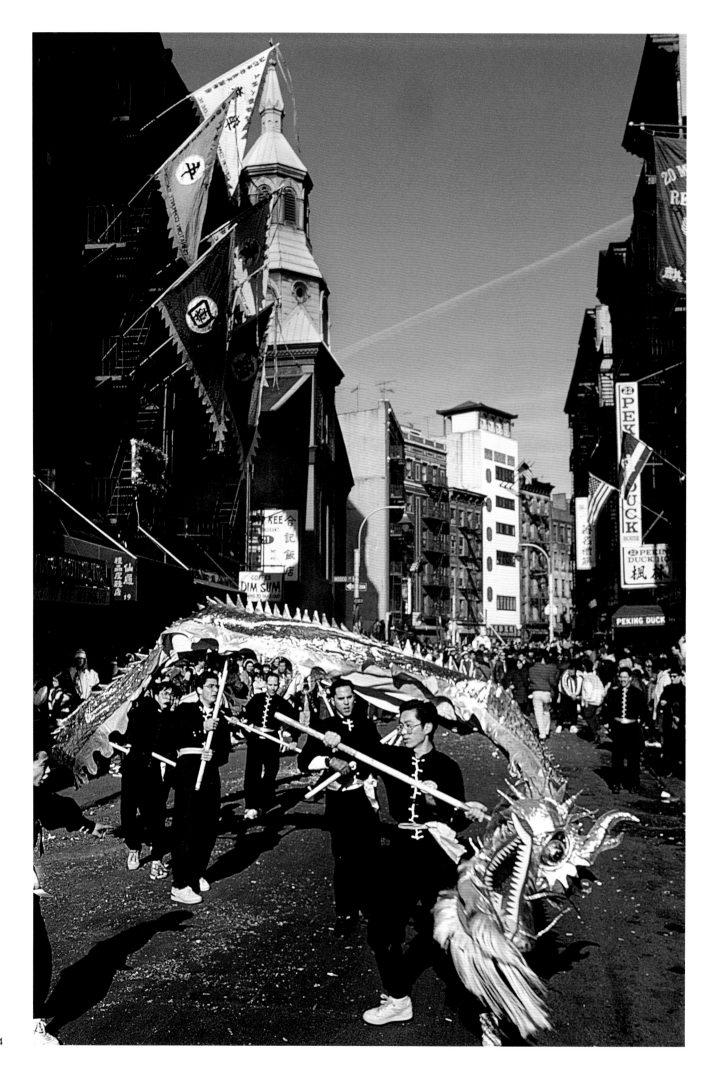

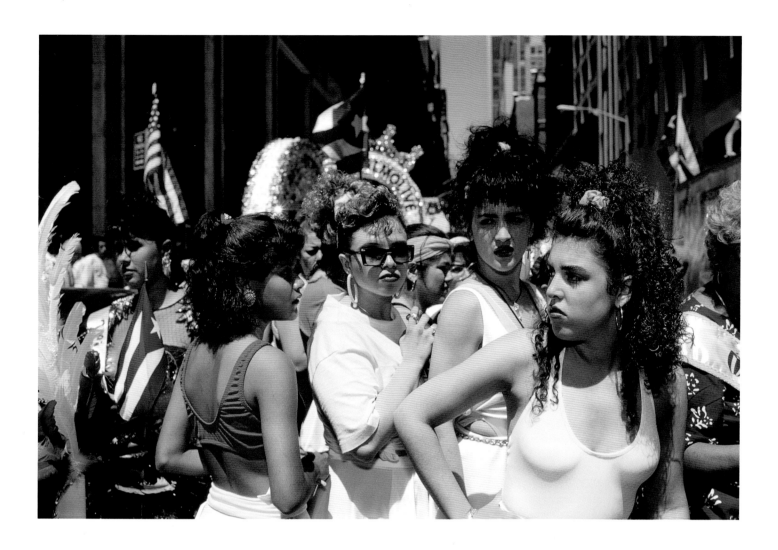

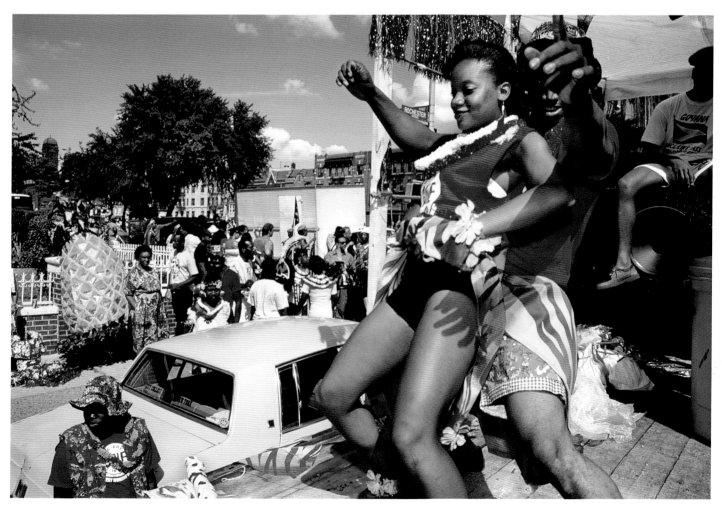

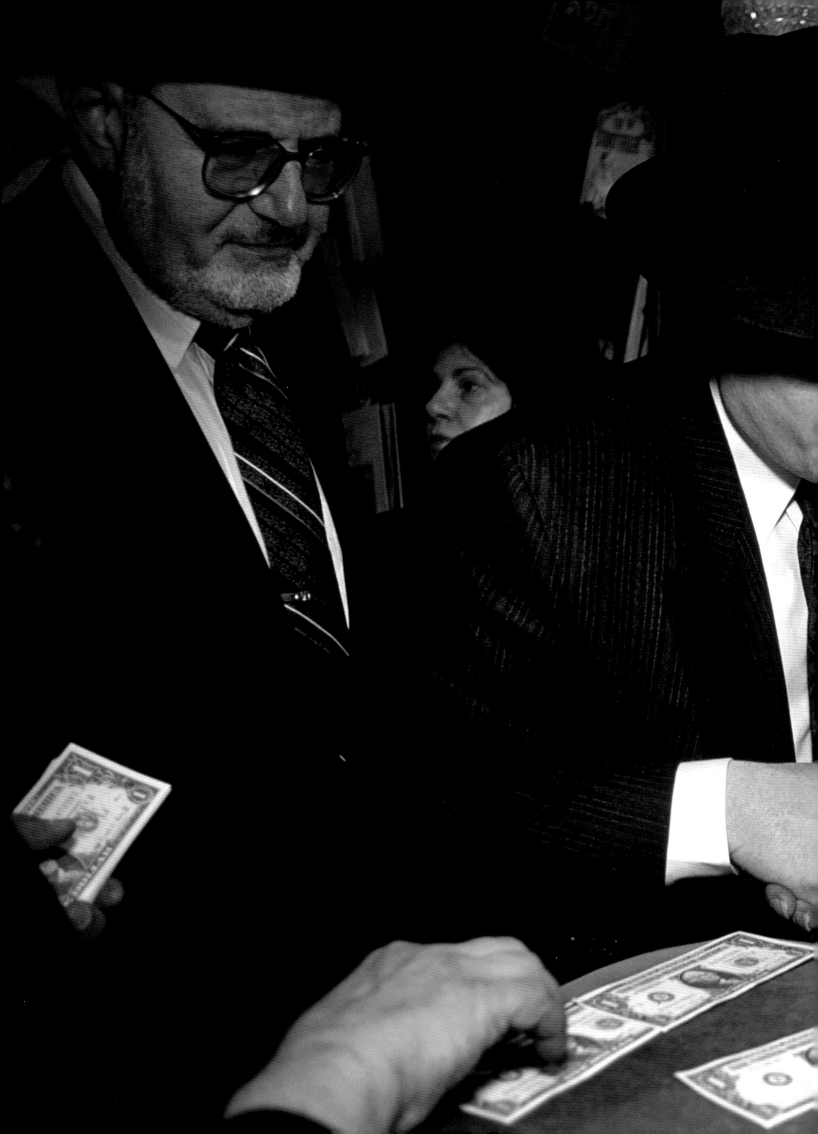

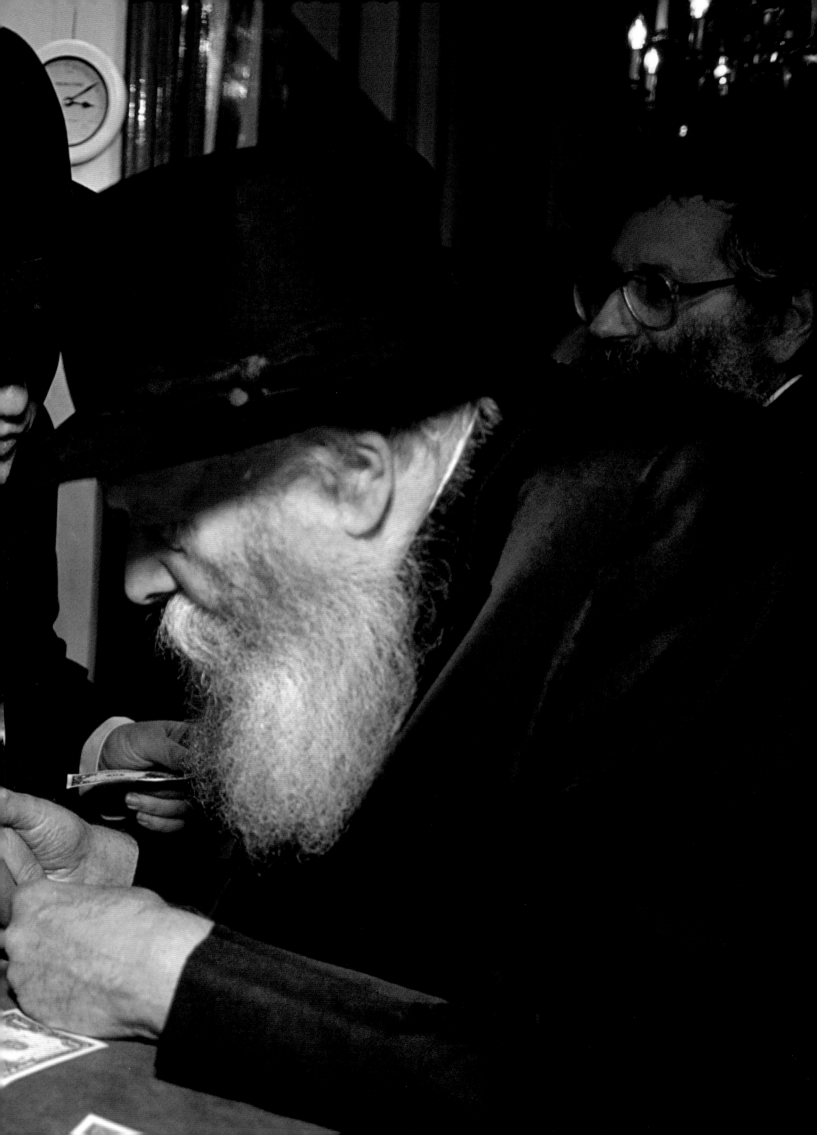

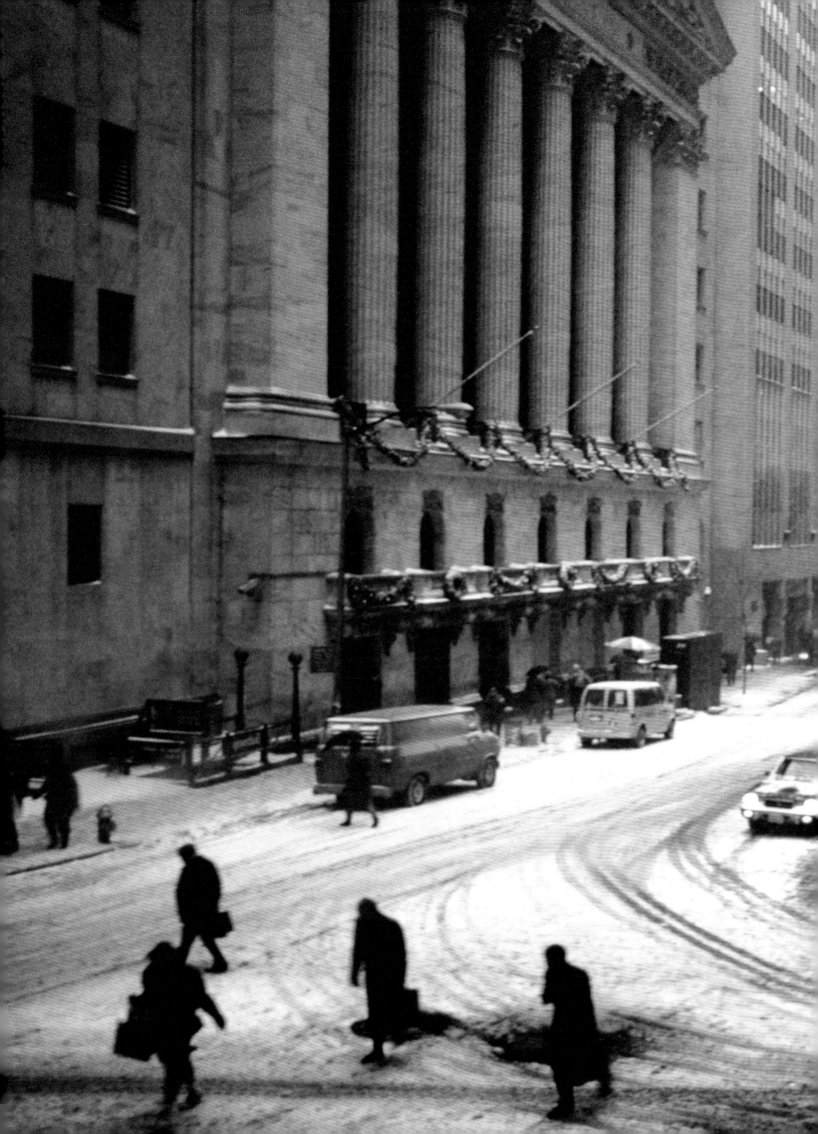

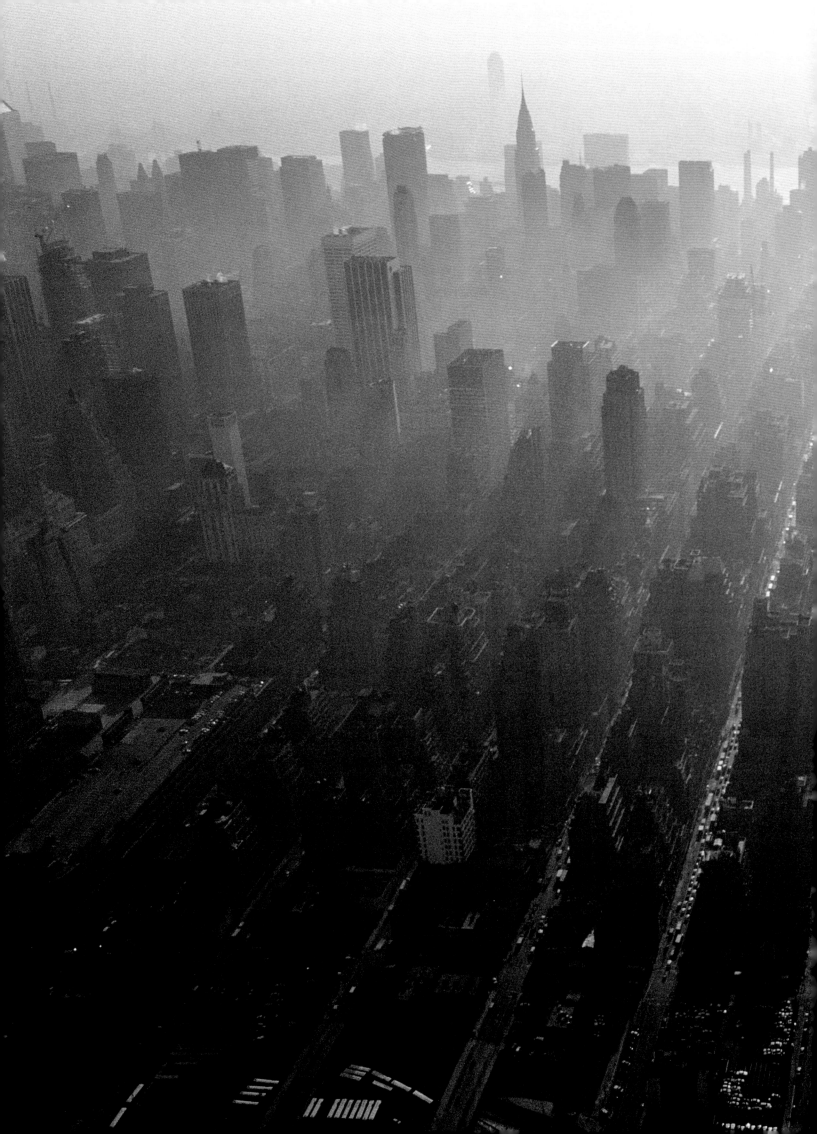

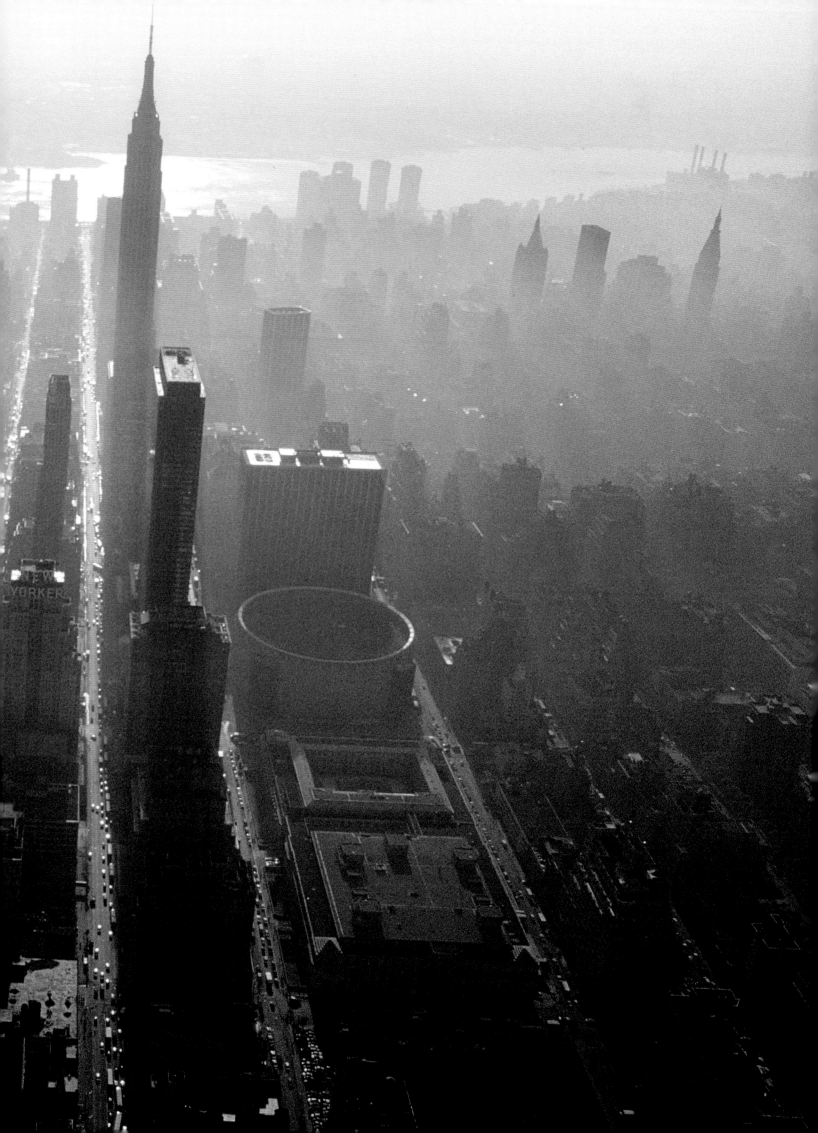

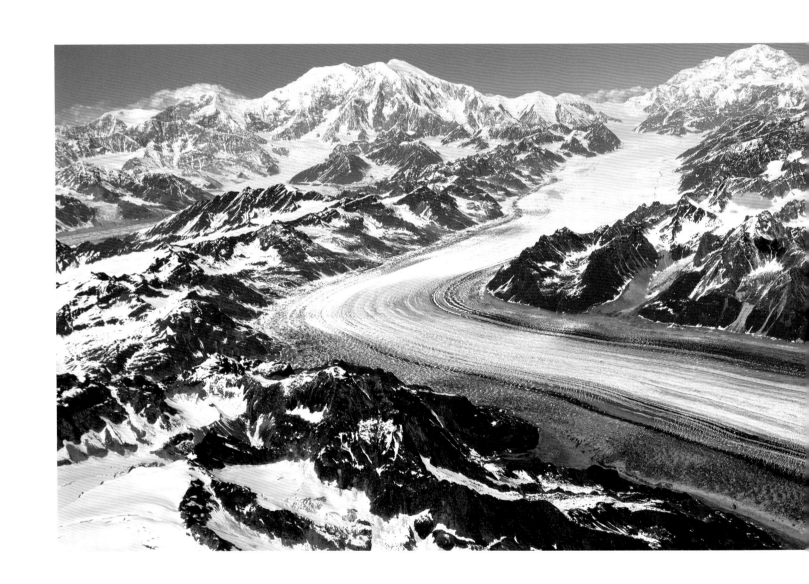

第 428—429 页

国际金融中心（World's Financial District），纽约，美国，1989

前跨页

航拍曼哈顿，纽约，美国，1989

上图

航拍麦金利山和卡希特纳冰川（Kahiltna Glacier），德纳里国家公园，
阿拉斯加州，美国，1991

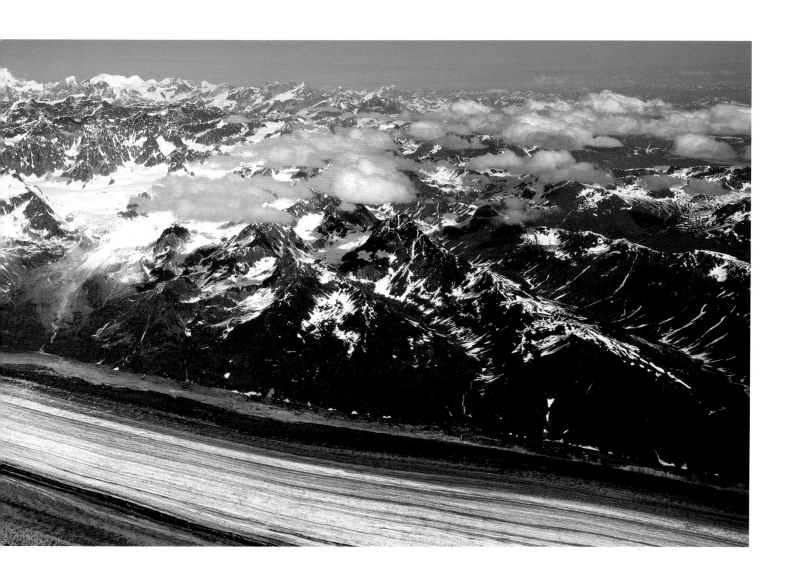

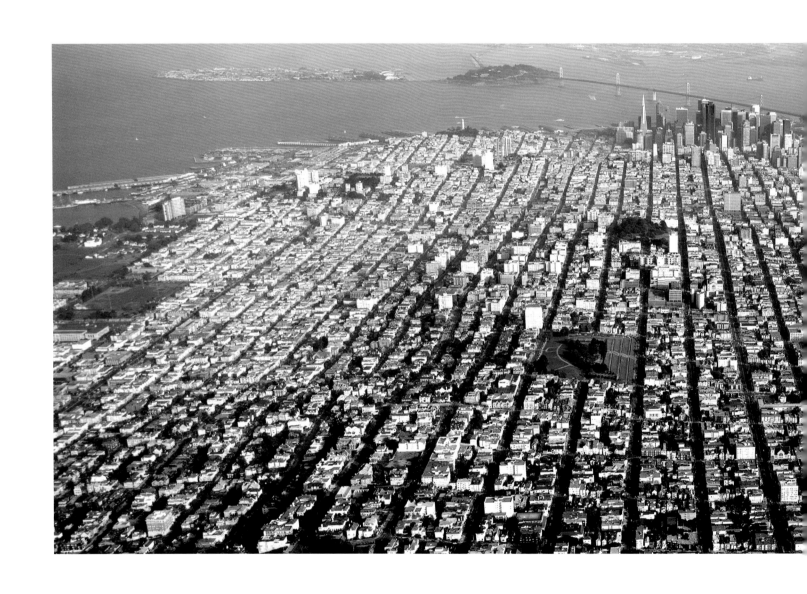

上图

航拍旧金山，美国，1990

后跨页

亨廷顿海滩，加利福尼亚州，美国，1990

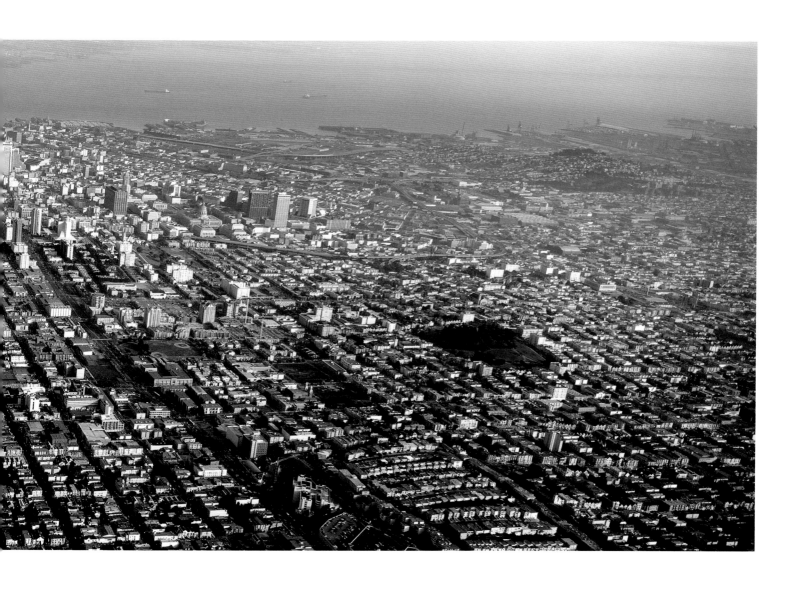

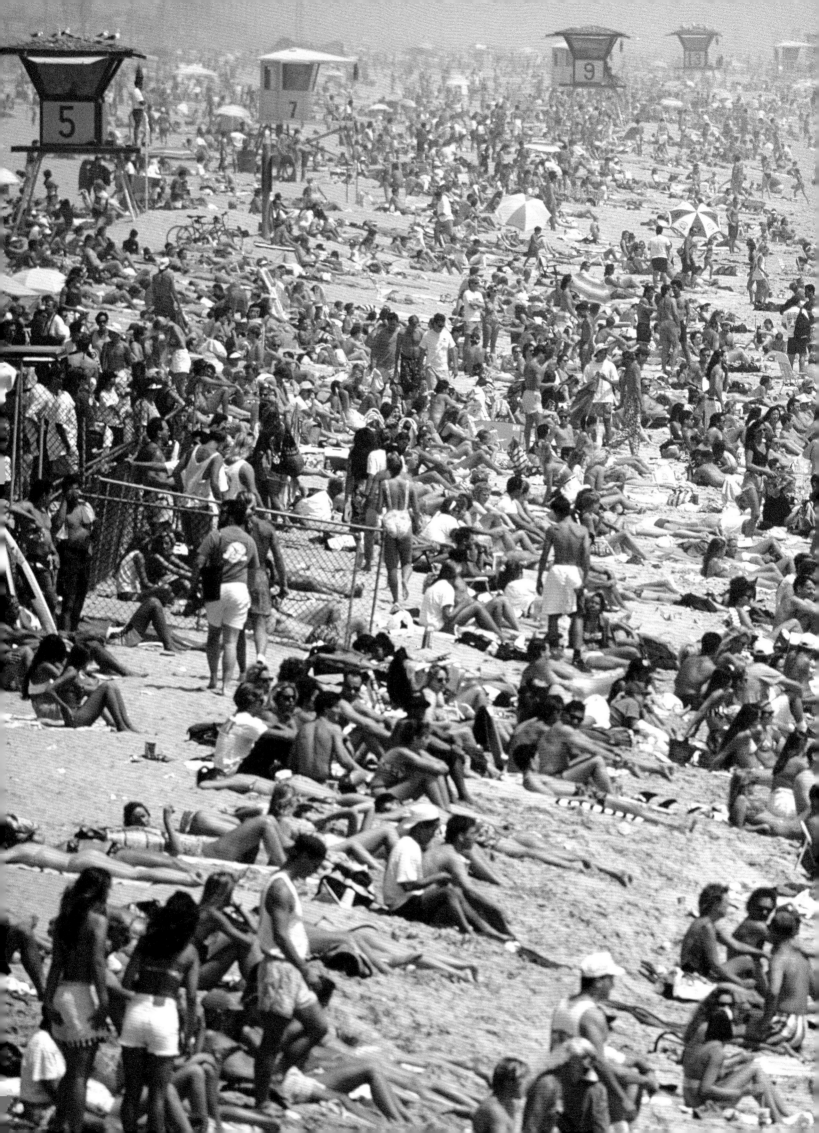

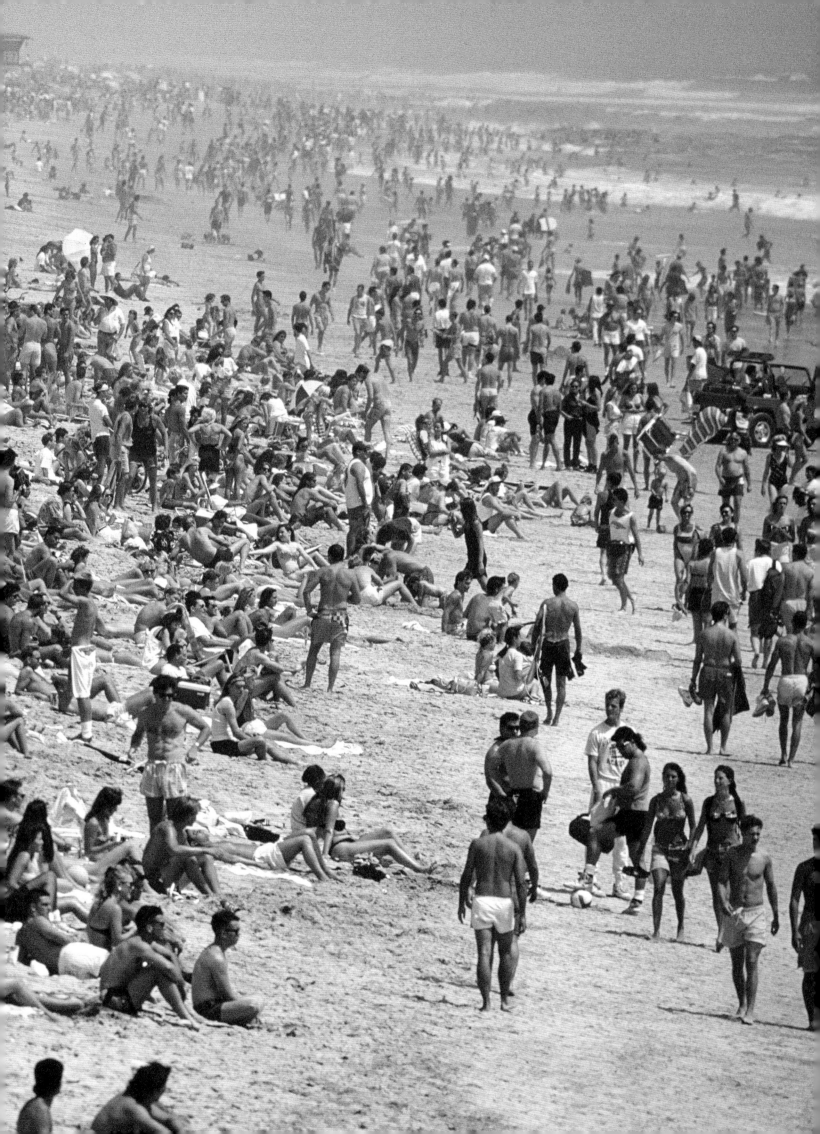

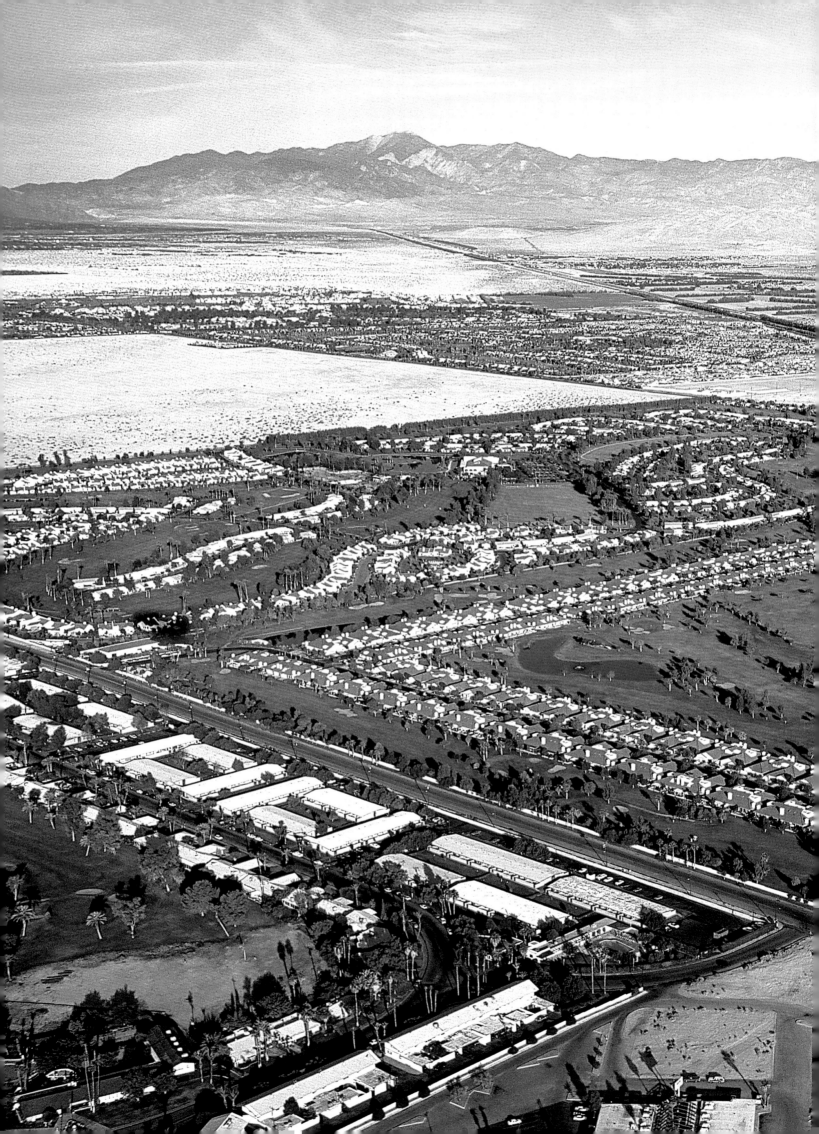

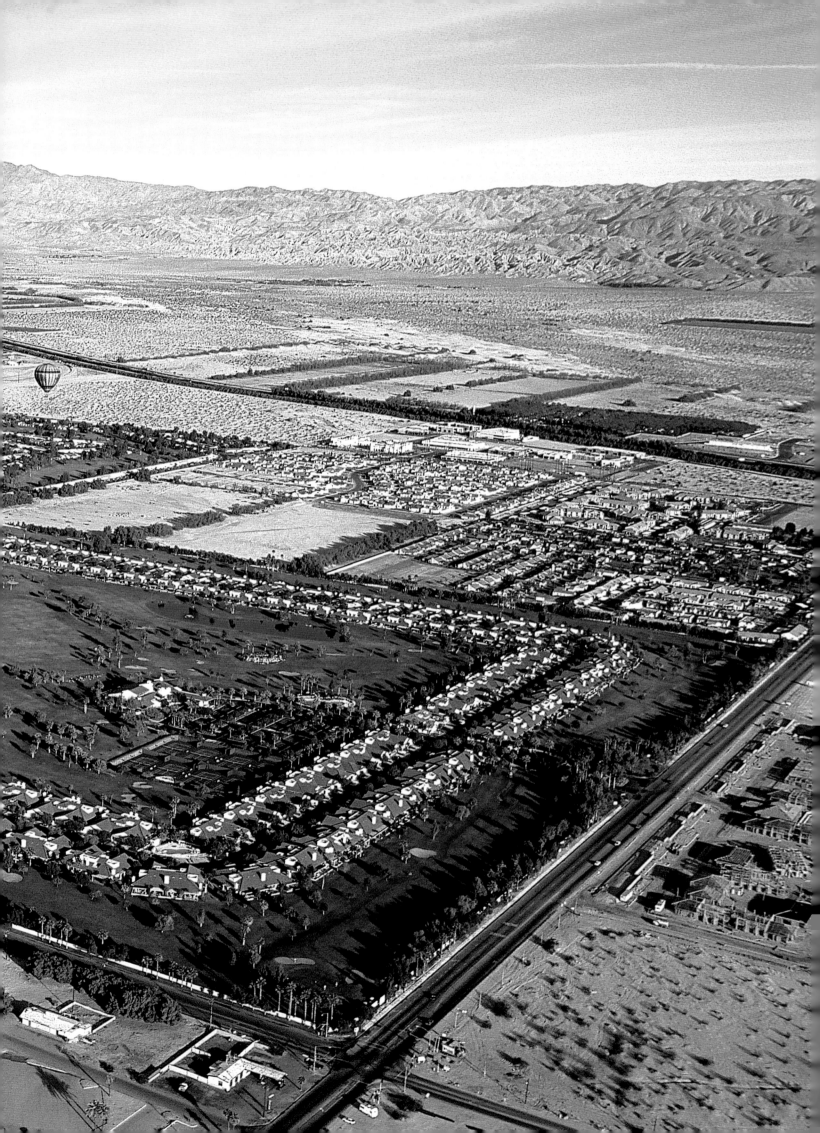

前跨页

航拍棕榈泉，一个豪华度假胜地，加利福尼亚州，美国，1989

上图

国际热气球节，阿尔伯克基，新墨西哥州，美国，1990

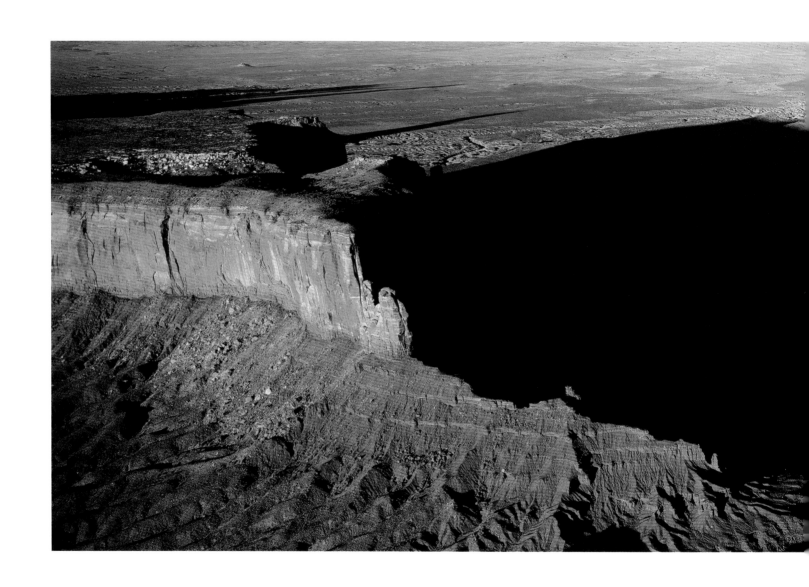

上图

航拍纪念碑谷纳瓦霍部落公园，亚利桑那州，美国，1989

后跨页

森林大火后的黄石国家公园，怀俄明州，美国，1989

第 446—447 页

美国骑兵对苏族人的大屠杀 100 周年，美洲原住民大游行，
伤膝河，南达科他州，美国，1990

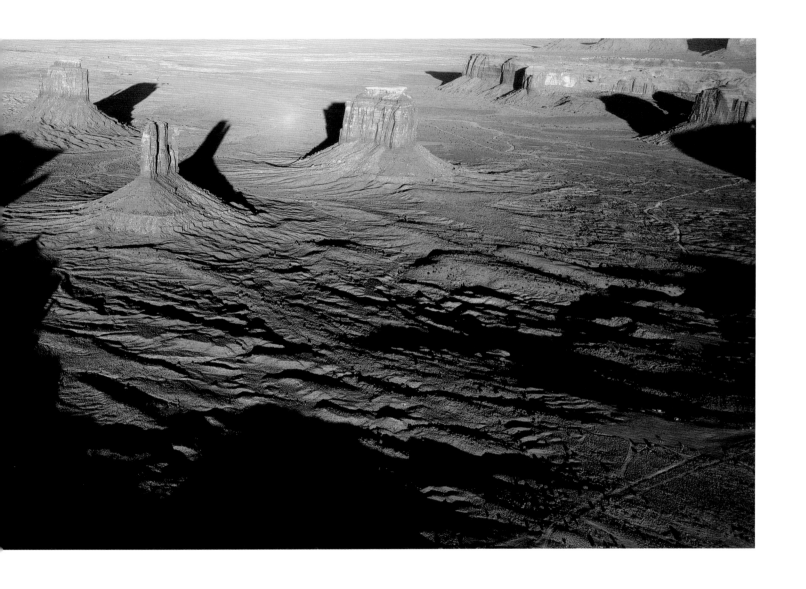

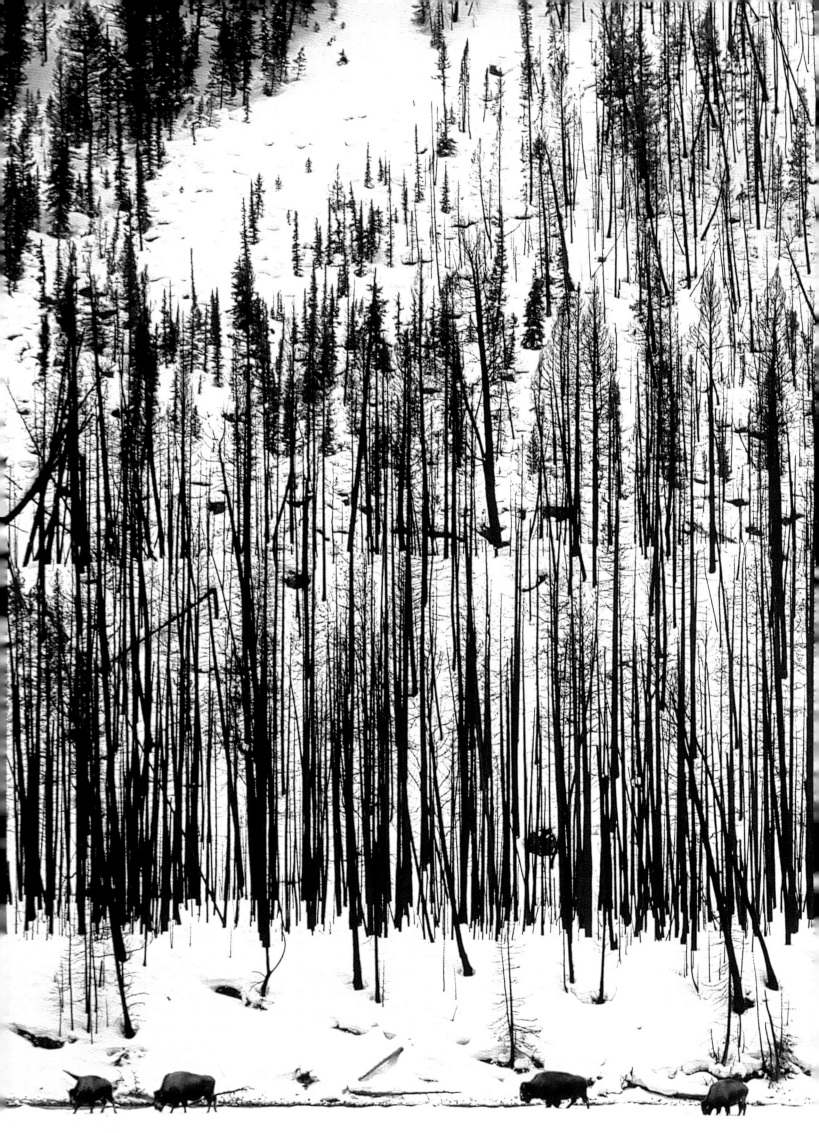

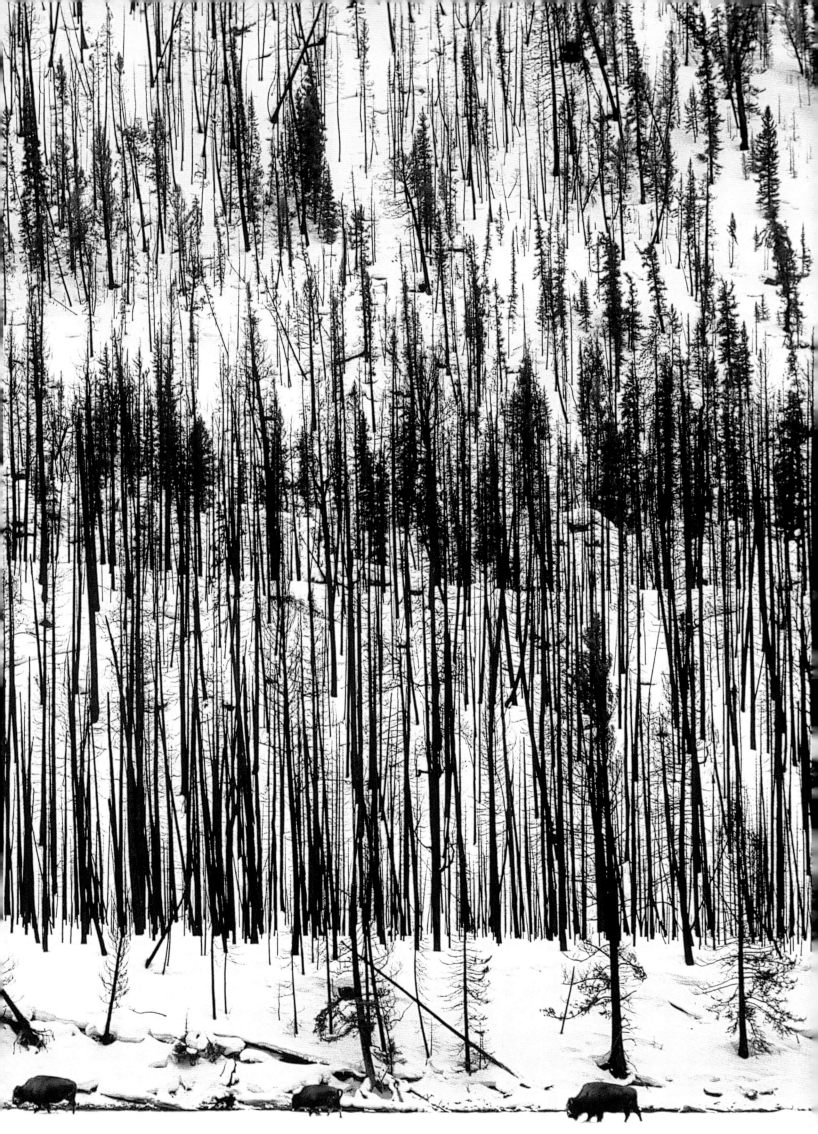

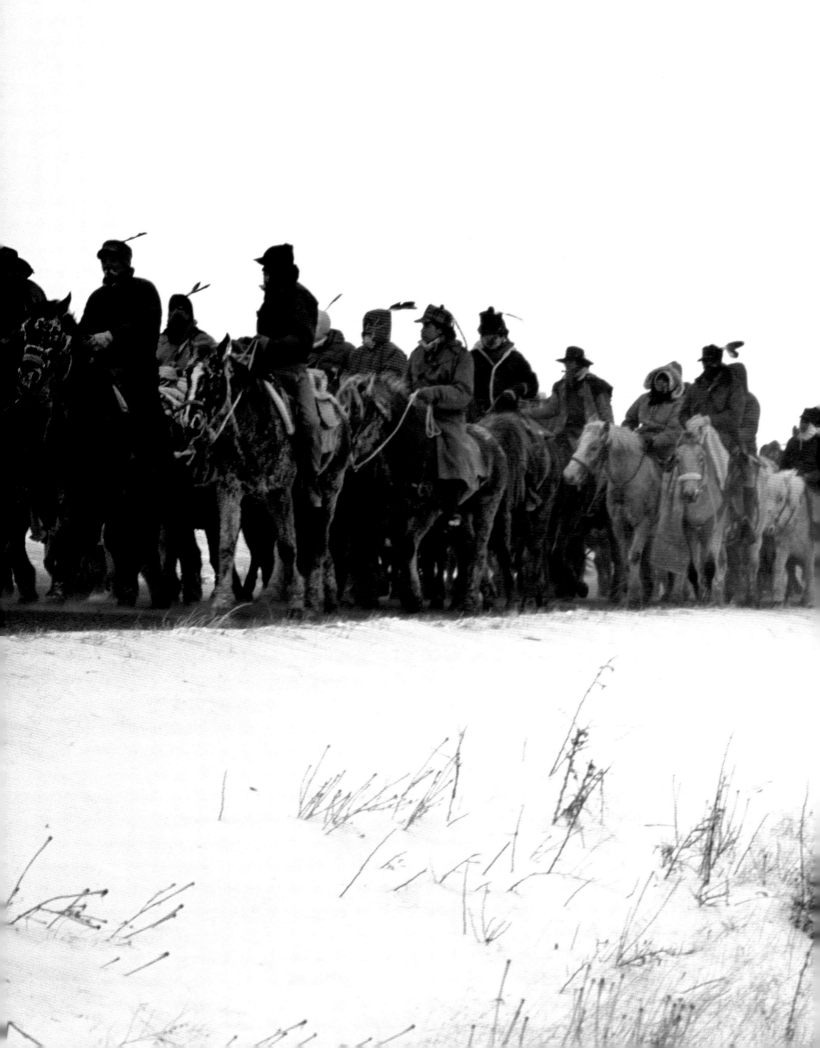

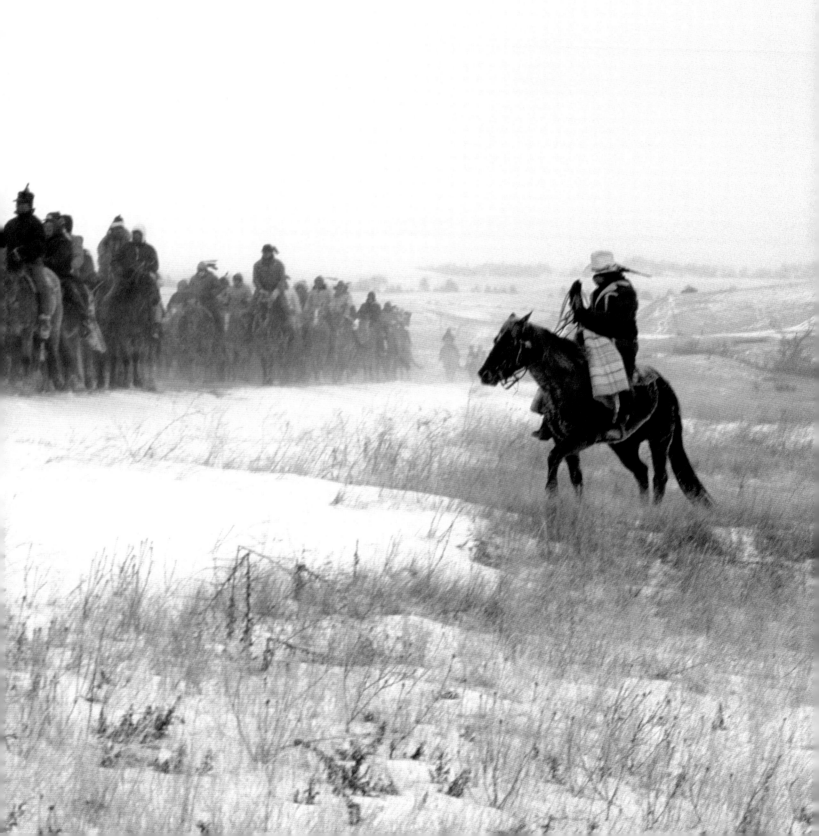

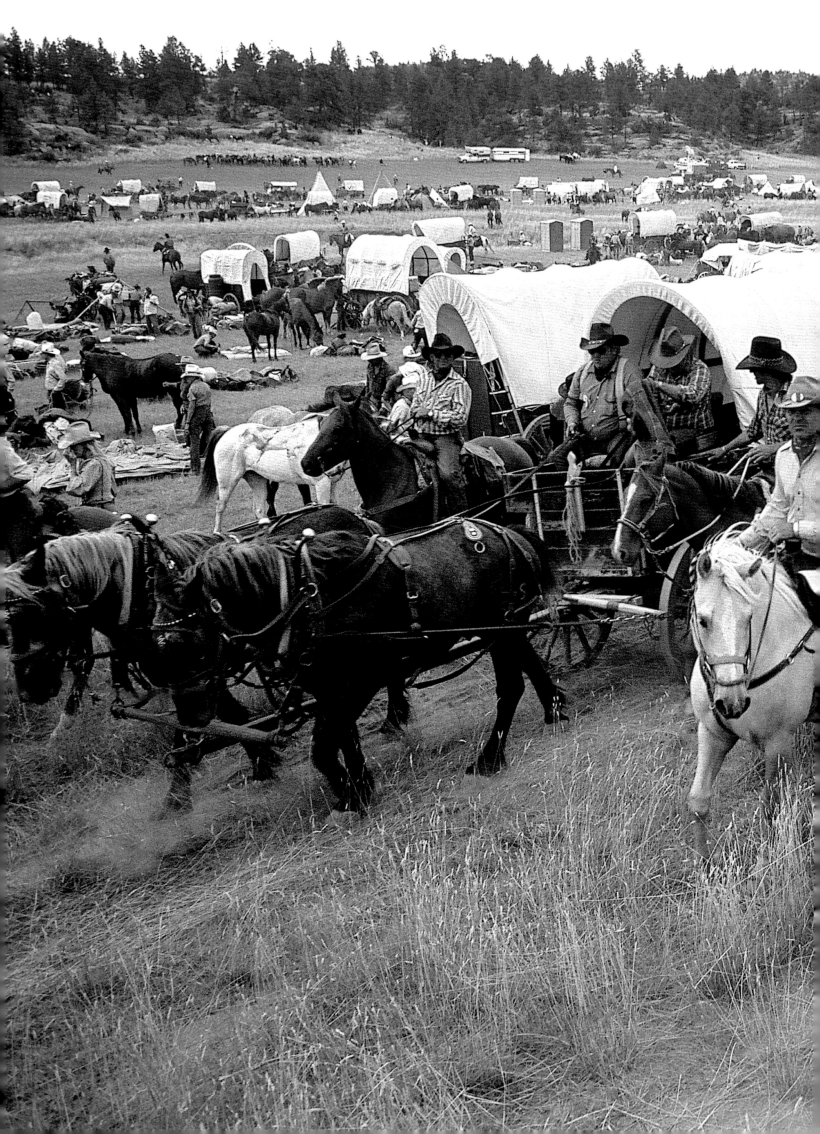

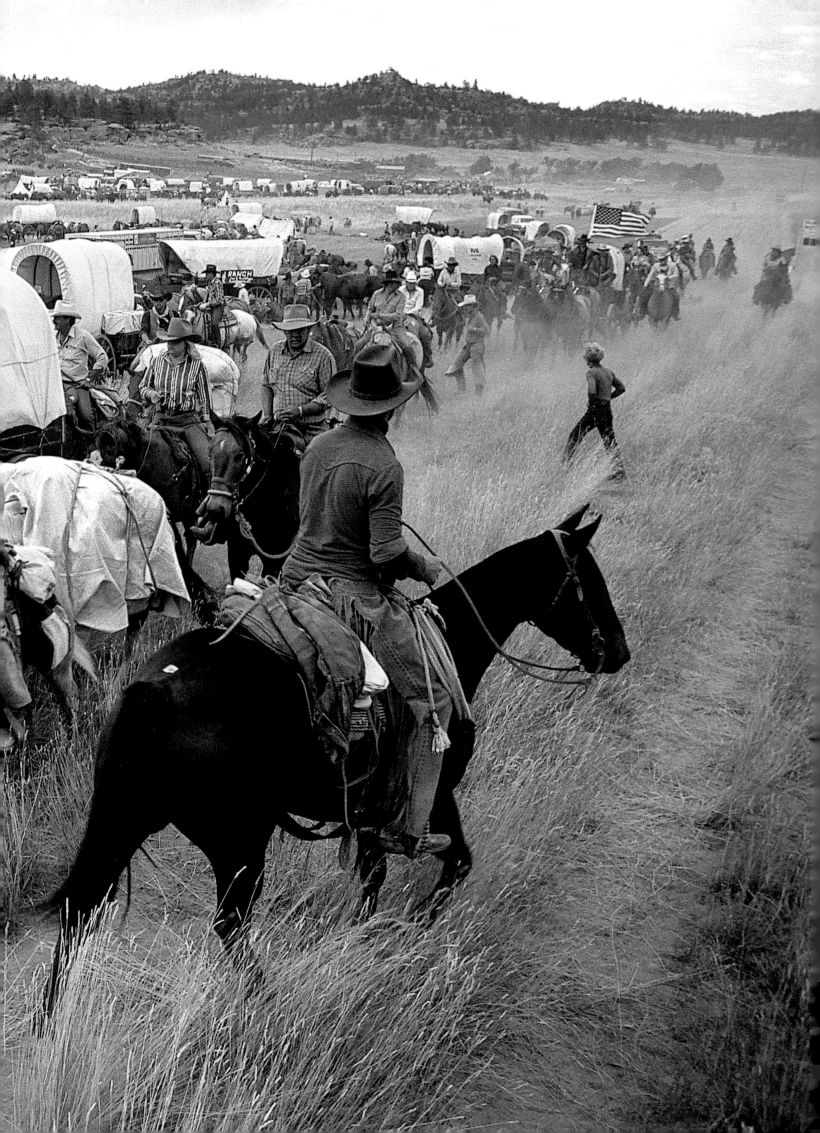

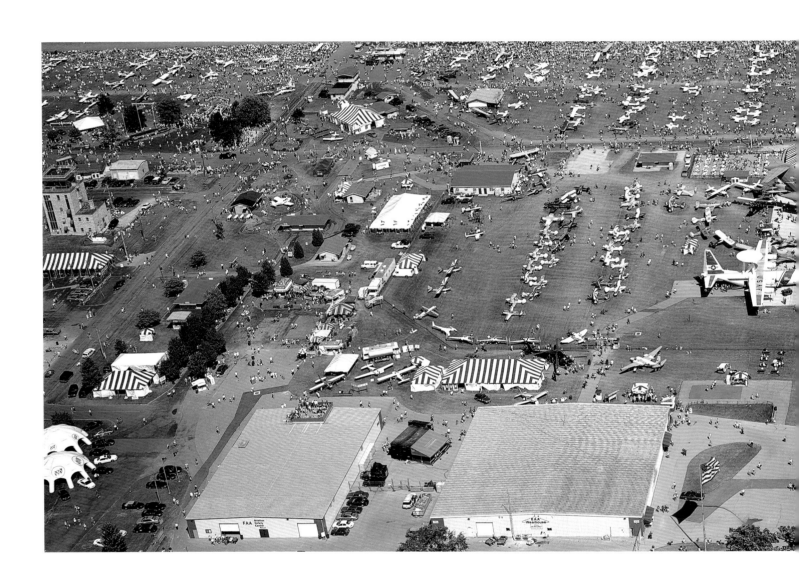

前跨页

蒙大拿牛仔赶集百年纪念（The Great Montana Centennial Cattle
Drive）；许多美国白人似乎热衷于"扮演牛仔"。朗达普，蒙大拿
州，美国，1990

上图

航拍美国实验飞机协会（Experimental Aircraft Association）的飞行
表演，世界最大的飞行表演，奥什科什，威斯康星州，美国，1990

后跨页

邦纳维尔速度周（Annual Bonneville Speed Week），邦纳维尔盐滩，
文多弗，犹他州，美国，1991

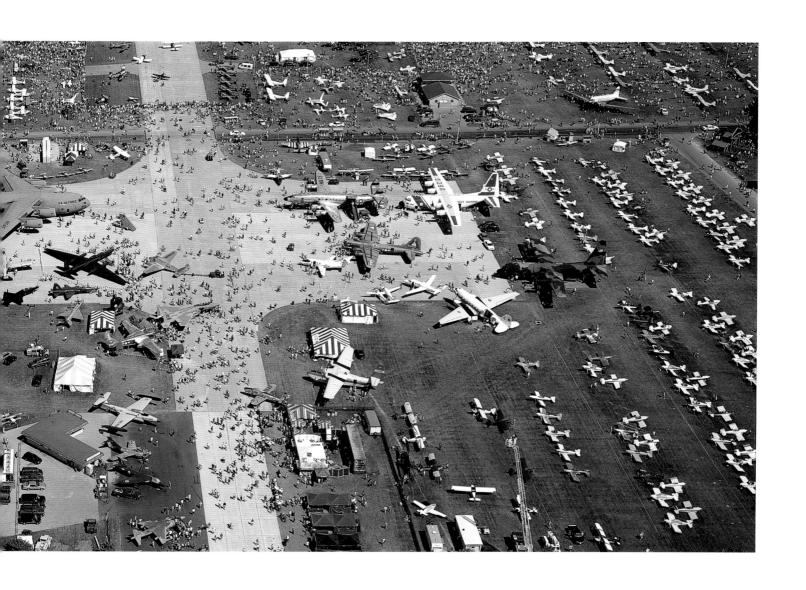

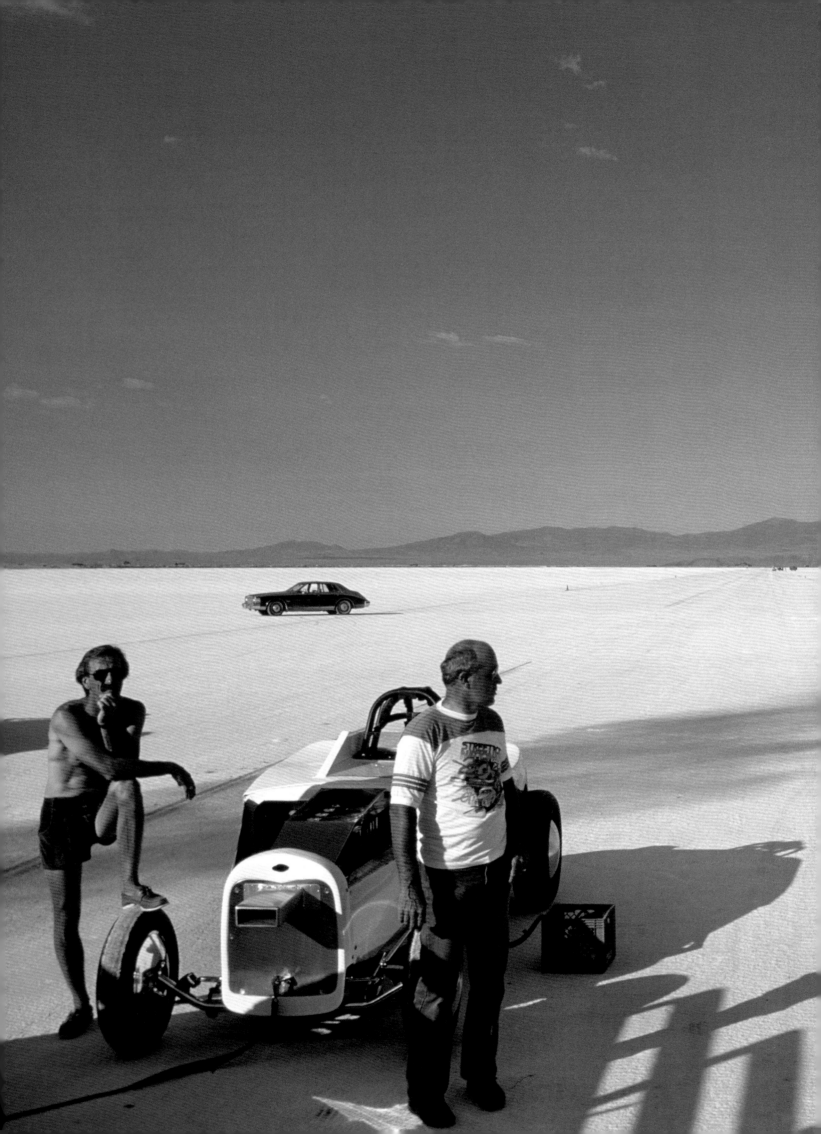

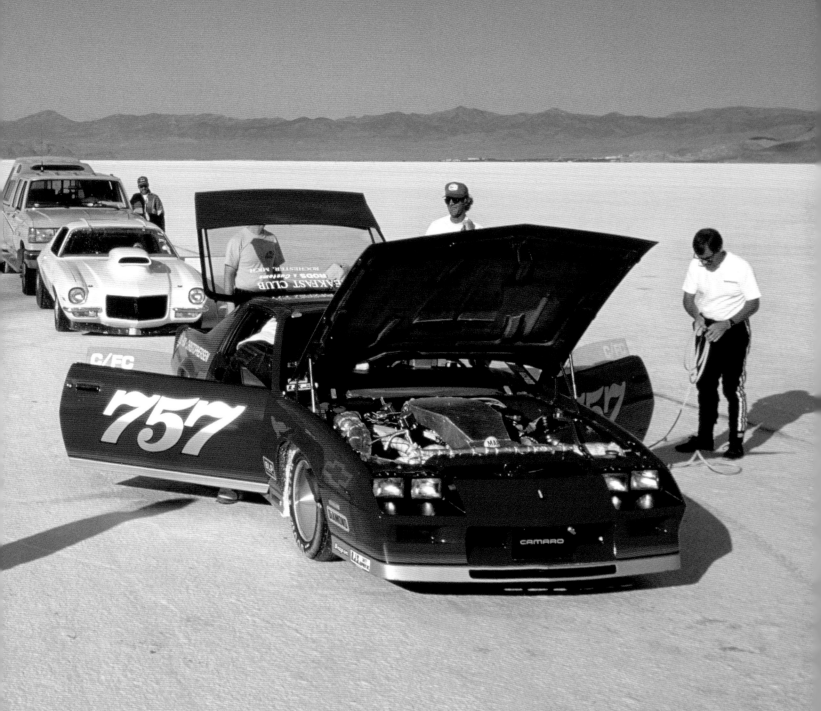

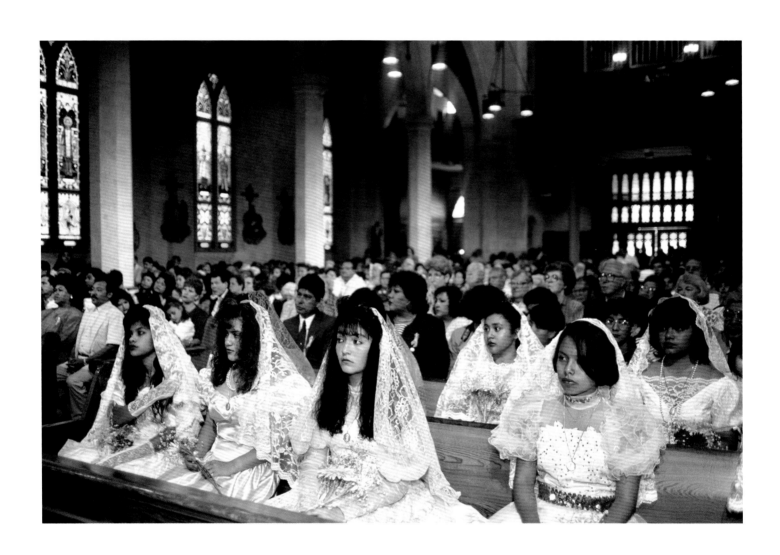

上图

五月五日节，墨西哥纪念普埃布拉战役的节日，圣安东尼奥，得克萨斯州，美国，1990

对页

高中毕业舞会，哈特福德，康涅狄格州，美国，1991

代托纳比奇的摩托车手，佛罗里达州，美国，1989

后跨页

454　狂欢节（Mardi Gras）庆典在油腻星期二这天达到顶峰，这是

圣灰星期三¹的前一天。新奥尔良，美国，1990

第 458—459 页

波特兰灯塔，官方认定是乔治·华盛顿所建，南波特兰，缅因州，美国，1989

第 460—461 页

收获枫糖浆，费尔菲尔德，佛蒙特州，美国，1989

1　圣灰星期三是四旬斋的第一日，基督徒从这天到复活节进行 40 天节食忏悔，而在前一天 —— 油腻星期二 —— 进行斋戒前的狂欢。（译者注）

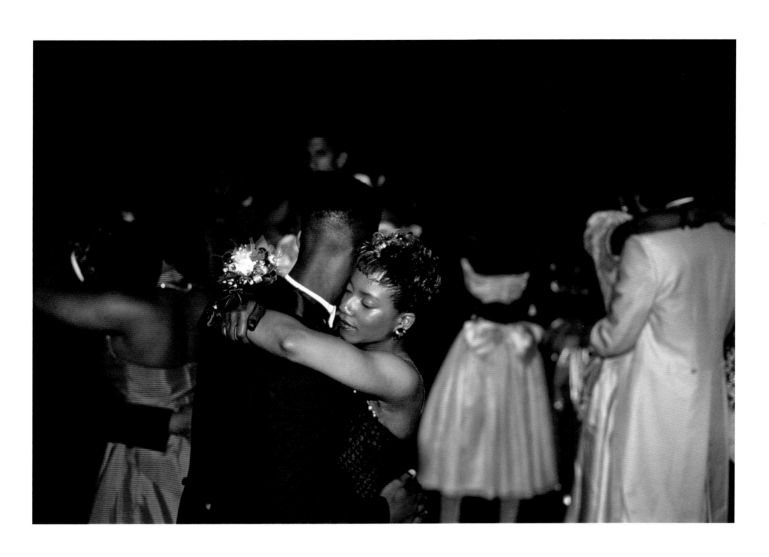

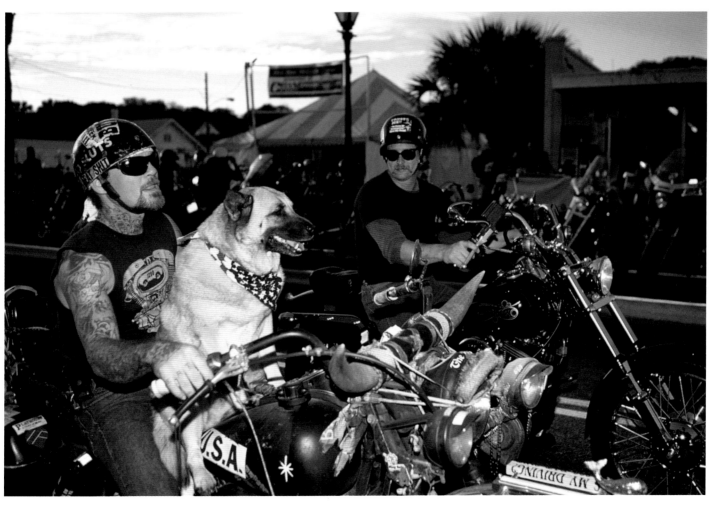

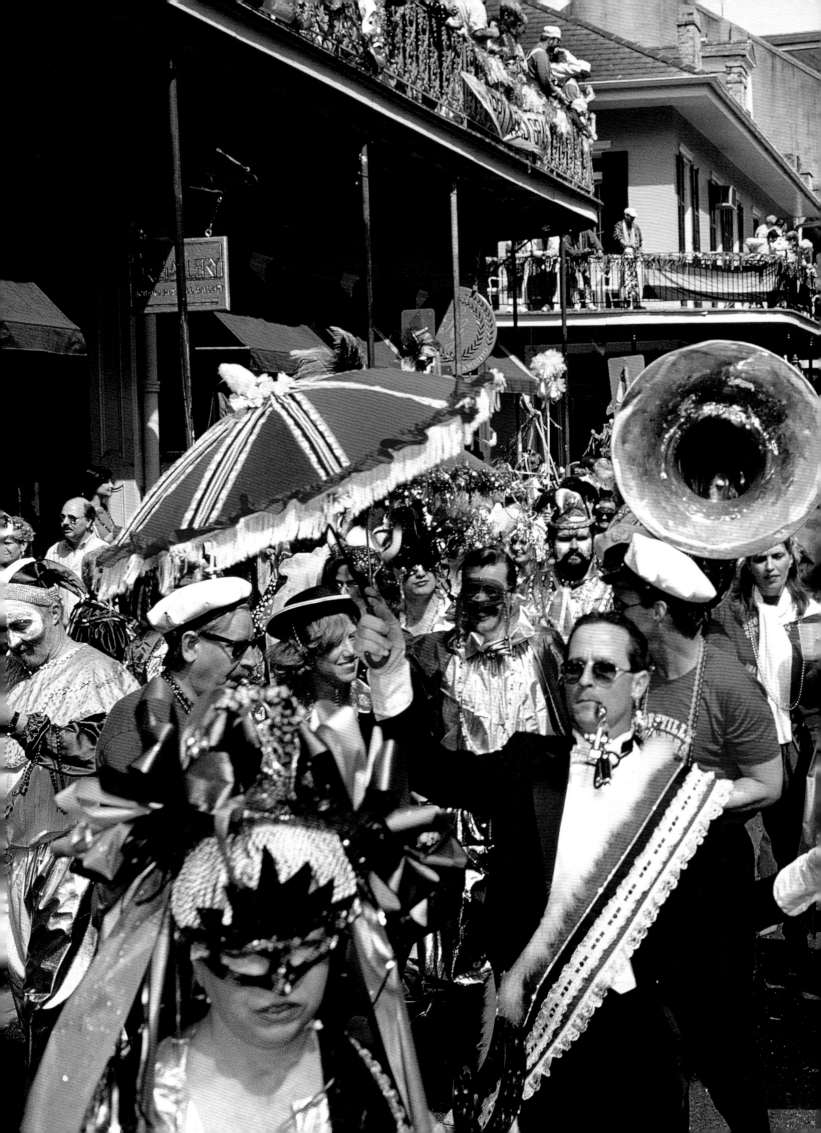

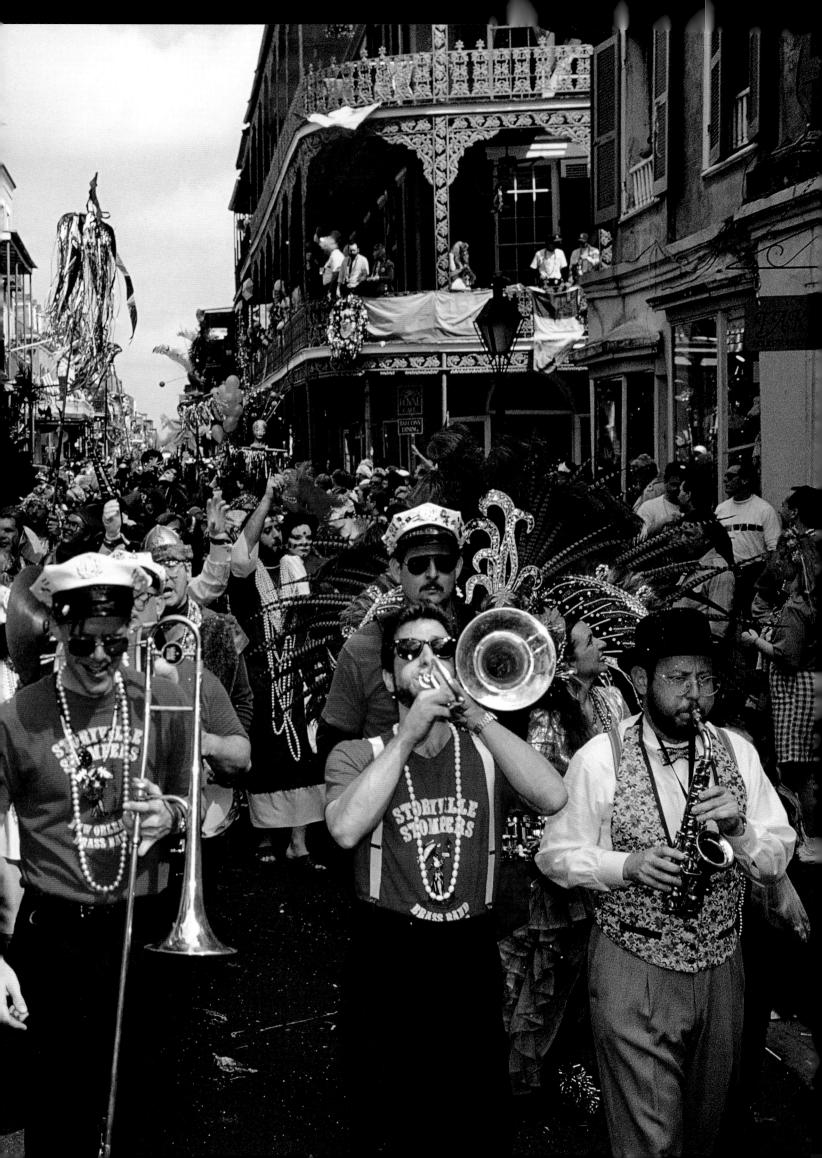

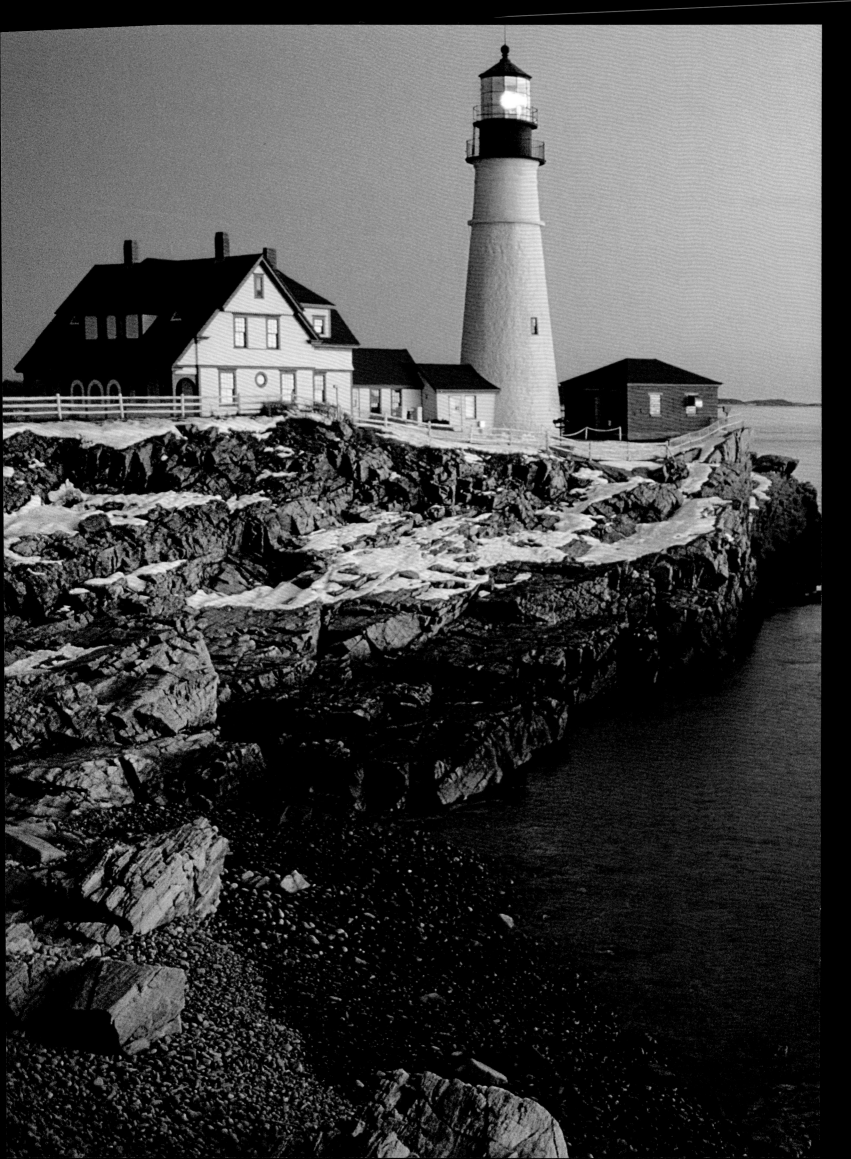

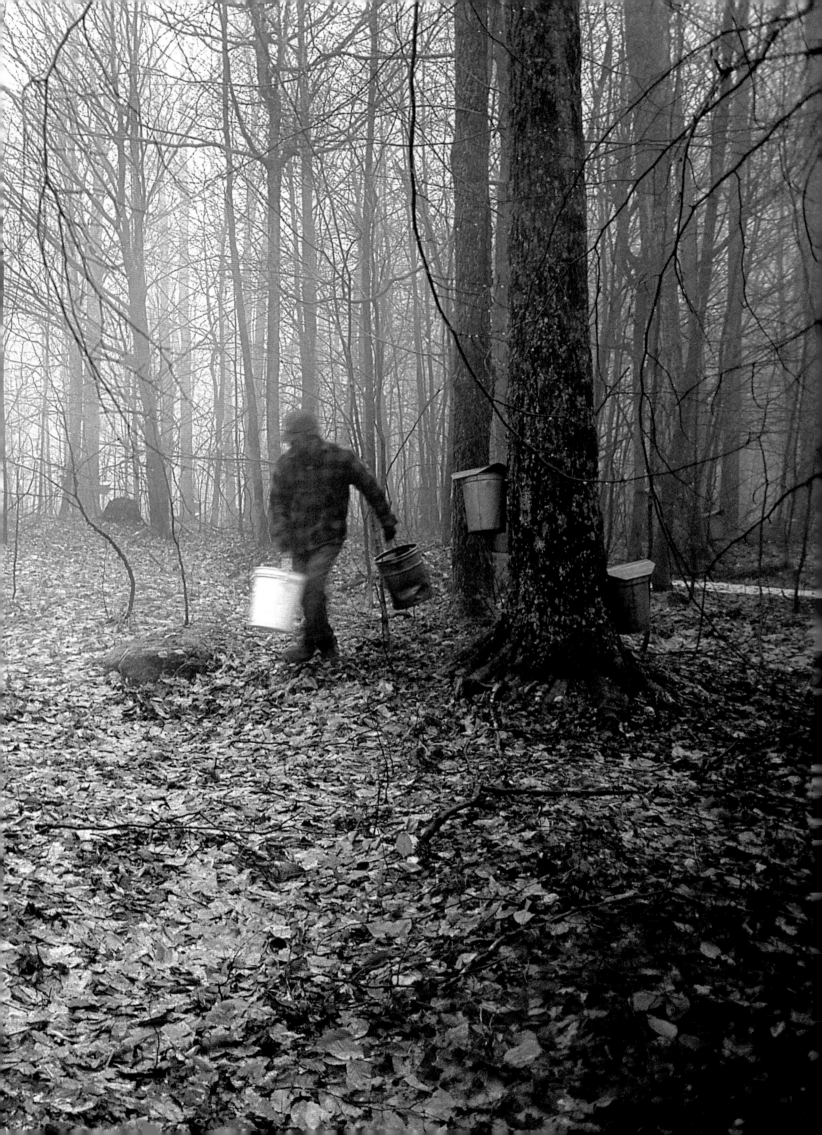

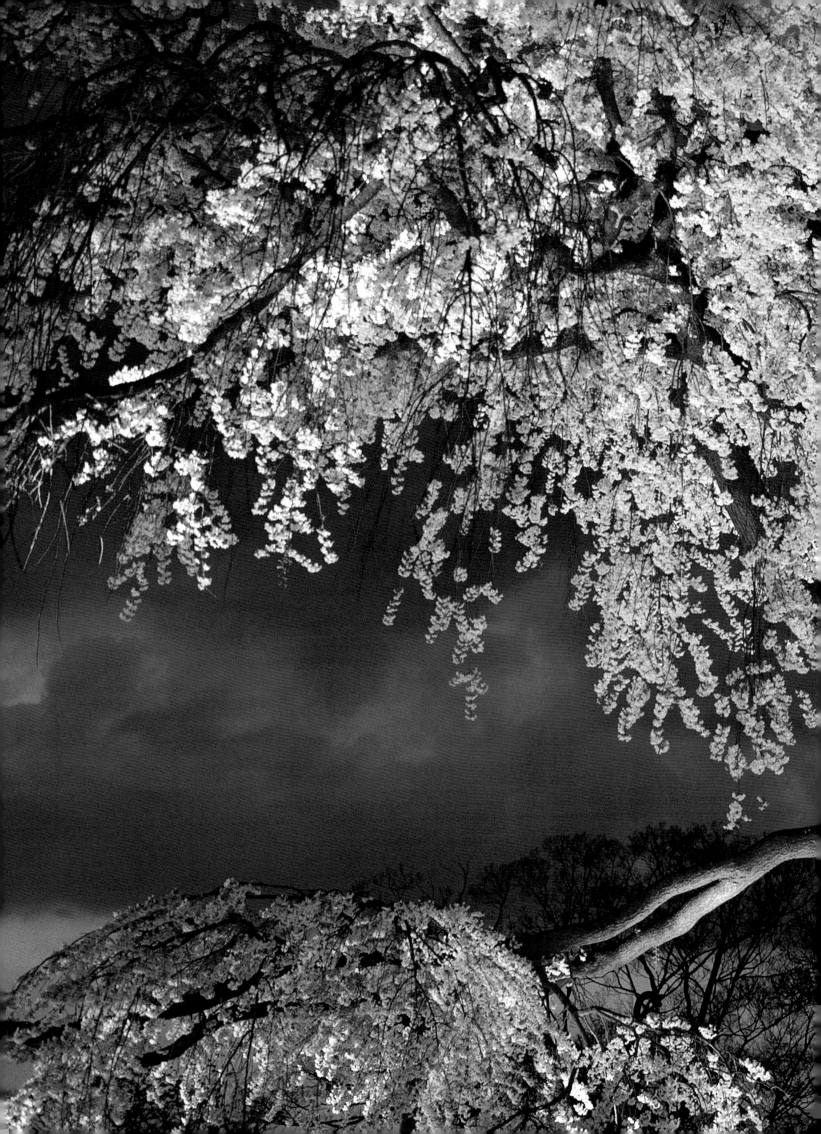

故　乡

[上接第 420 页]

玛格南没有钱吗？他们的所有资金都是筹集来的吗？东京工作室也是吗？

是的。但是奇迹般地，我们一张照片都还没交付就拿到了全额报酬。随后我去纽约，这样钱汇过来的时候我可以在场。钱到了，我说："你们必须马上转一半钱到东京，否则我就不走了。"

你做得很成功。25 年过去，你在东京为玛格南建立了意义重大的文化事业。

你知道吗？我做了件正确的事。我们正式着手前，我用自己的钱预支，派新招入的第一个成员小川纯子（Junko Ogawa）去巴黎、伦敦和纽约的办事处各待两个月，跟高层管理人员和摄影师搞好关系。所有工作人员都非常支持。他们说："博二，你别担心，我们会给纯子发工资的。"这是一种友好的表示。那是我喜欢的玛格南。

你现在不喜欢玛格南了吗？

现在它有点缺乏人情味，不过这也没什么。任何经年累月存活下来的组织机构都必须改变。必须有年轻的人才加入，这是很重要的。但我感觉有点儿被一些年轻的玛格南摄影师疏远了。人们不再像以前那样互相关心互相关照了。但也还好，我还是坚持自己的方式。

那跟我谈谈在日本的拍摄吧——你的最后一个大型项目。

我同时也在做很多别的主题，不过我向吉姆·梅尔斯承诺过，要做一本关于日本的书。但我一再拖延。老实说，我有点害怕做关于自己国家的书。回想战争时期发生的事，我觉得肯定要跟一些不友好的人打交道。我情绪很复杂，所以一直推延。

你做这个项目，是出于对吉姆·梅尔斯的承诺，还是你觉得这是你生命中必须去做的事？

我想做这个项目。我觉得这个主题对我来说是最重要的。最终我也做成了。我本来可以做得更好一些的。讲述自己的祖国，不是件容易的事。很多玛格南摄影师都能做出关于全世界的伟大的书，但很少有人去做关于自己国家的。陌生的东西更容易操作。勒内·布里和我经常开玩笑。我跟他说："你为什么不做一本关于瑞士的书呢？""博二，那是个无趣的国家！一个乡下国家！"我不信，我知道他不是那么想的。但是做一本关于自己故乡的书真的很复杂，就像给自己画肖像。

你享受在日本的拍摄过程吗？

比去拍摄其他任何地方都更加享受。我遇见的几乎每个人都很体面、努力、感恩。我不是民族主义者，但这次经历后，我能够说：身为日本人我感到骄傲。我很高兴自己生在日本。这是个了不起的国家。人们认为日本非常都市化，但日本 80% 的土地还是山峰和森林。多年来，日本从其他国家引进了许许多多的东西，因为更便宜，直到现在他们才开始重视自己的财产。现在我们开始聪明地利用森林。我们国家的土地从北到南延伸 3000 公里，有多种多样的气候类型，真的出奇地美。

博二，纵观你的作品，你似乎以一种很经典的报道传统开始，随着时间的推移，逐渐转向纯风光摄影，或者说自然的色彩。这么说恰当吗？

是的，土地和风光对我越来越重要。许多玛格南摄影师不怎么关注风光。很长一段时间里，我对风光也一点都不感兴趣。但当我从空中俯瞰桂林时，我的想法就发生变化了。风光摄影表达的比大地自身呈现的更多。这关乎我们对生活、美以及许多东西的看法。我对自然美越来越着迷。

你是否认为自己的作品在某种意义上遵循了一种日本风景艺术传统？

我没有研究过艺术史，也没有艺术背景，完全不懂。我从来没有以一种特定的民族传统来拍摄。但我意识到我的主题慢慢跟传统的日本风光艺术家相通了，是的。

你下一步打算做什么？

我想做一本关于缅甸的黑白影集。我其实之前就做过，跟昂山素季的丈夫迈克·阿里斯（Michael Aris）教授合作。我们有一个共同的朋友，所以我去牛津大学拜访他。他很喜欢我的想法，也同意以他妻子的名义帮我写一篇文章。我很开心。不久后，昂山素季就被软禁在家中了。他告诉我，这种政治环境下，他没办法帮我写。

缅甸是否让你想起了日本理想的过去？

也许吧。缅甸确实向我呈现了一个理想世界。我想做的事情之一就是在缅甸当个僧侣。他们的僧侣是很灵活的。如果你想的话，可以只当三天，或者三个星期，不是非得一年两年。僧侣们过着一种非常简单规律的生活。过午不食。他们不穿鞋，因为不能杀生，鞋底下的一只蚂蚁也不能杀。我想体验一下这种纯净感。也许不会很长时间，但我确实想尝试一下。

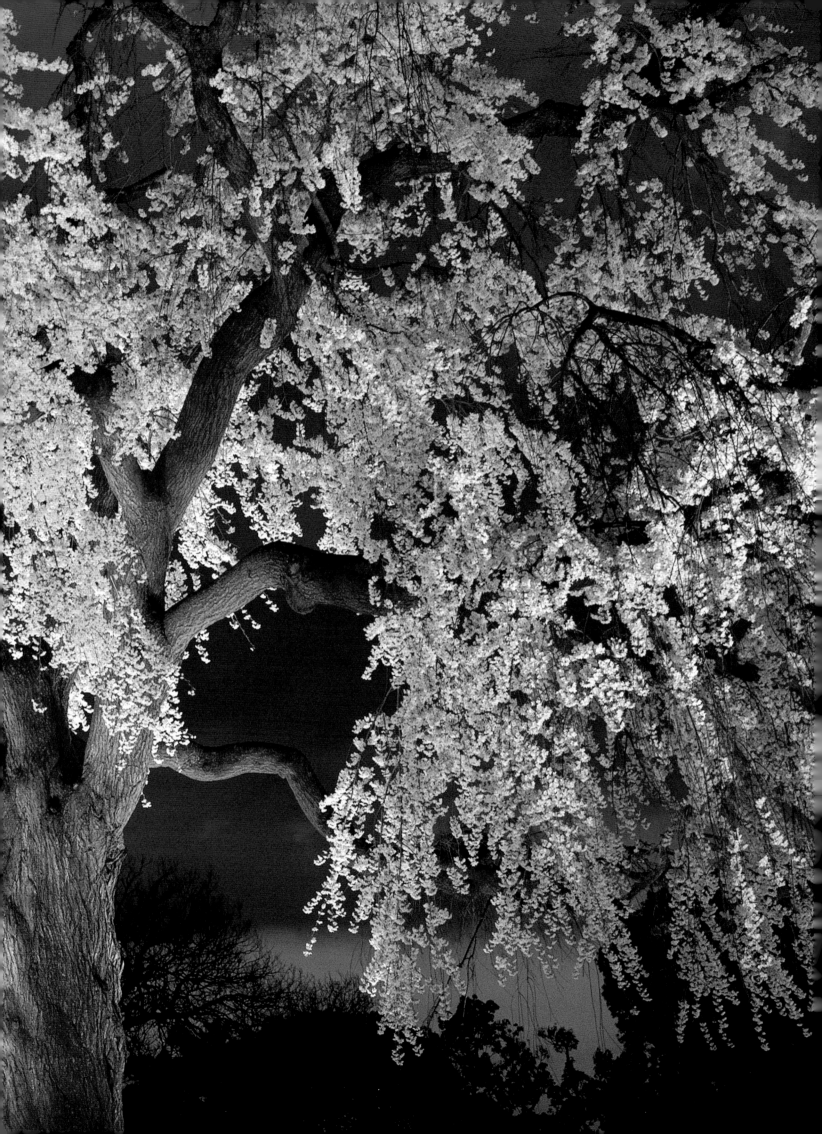

第 462、465 页

大樱花树在夜间盛开，圆山公园，京都，日本，2008

对页

富士山与山中湖，山梨，日本，2003

后跨页

马里莫节（Marimo Festival），阿寒湖。马里莫是一种球形绿藻，是日本北部少数民族阿伊努人的圣物。他们在 10 月中旬举行特别的仪式。阿寒町（Akan），北海道，日本，2002

第 470—471 页

玉川温泉，因传说其岩盘浴能治疗癌症而出名，秋田，日本，2002

第 472—473 页

邻近男鹿半岛的日本海海岸，冬季，秋田，日本，2002

第 474—475 页

会津若松，福岛，日本，2002

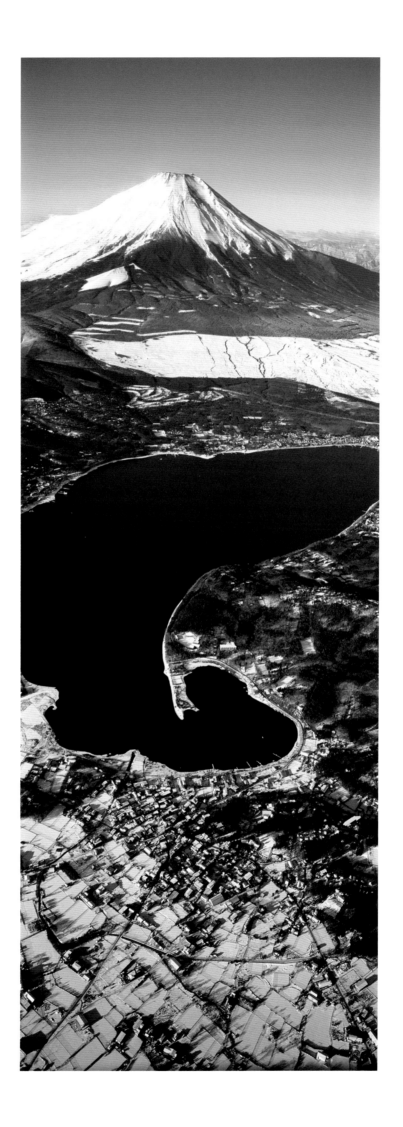

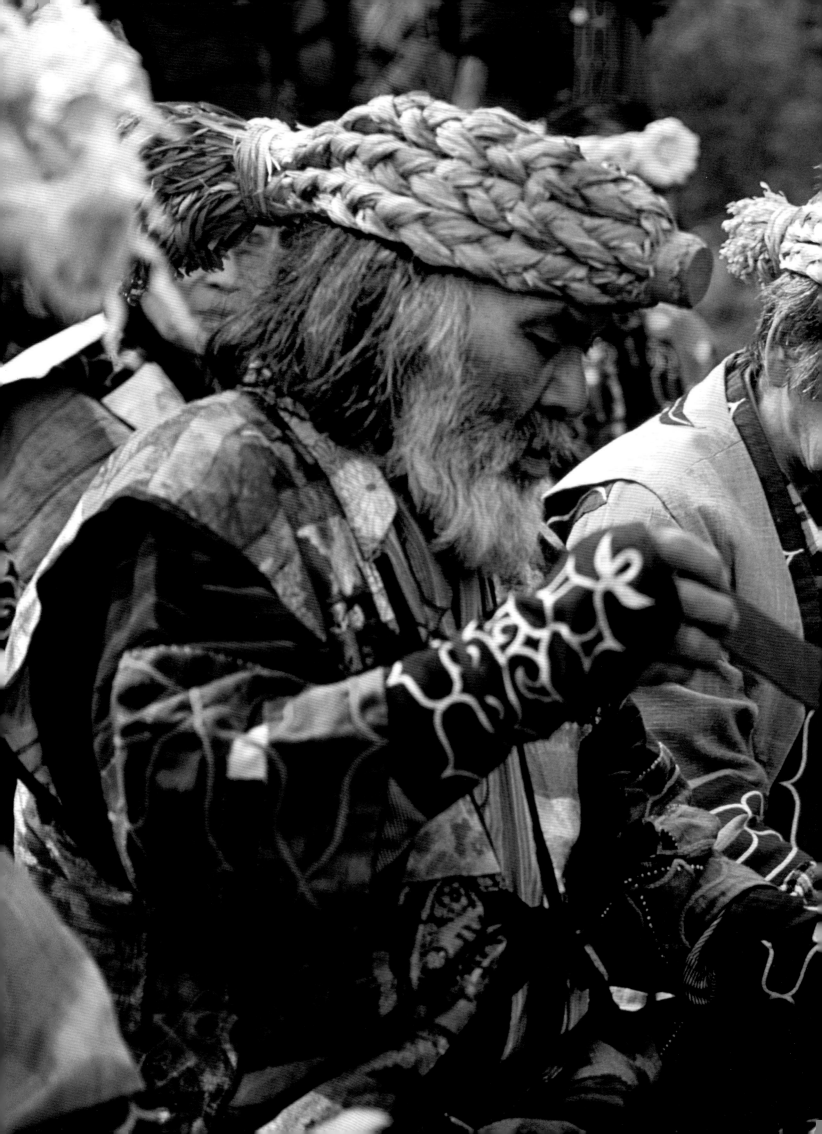

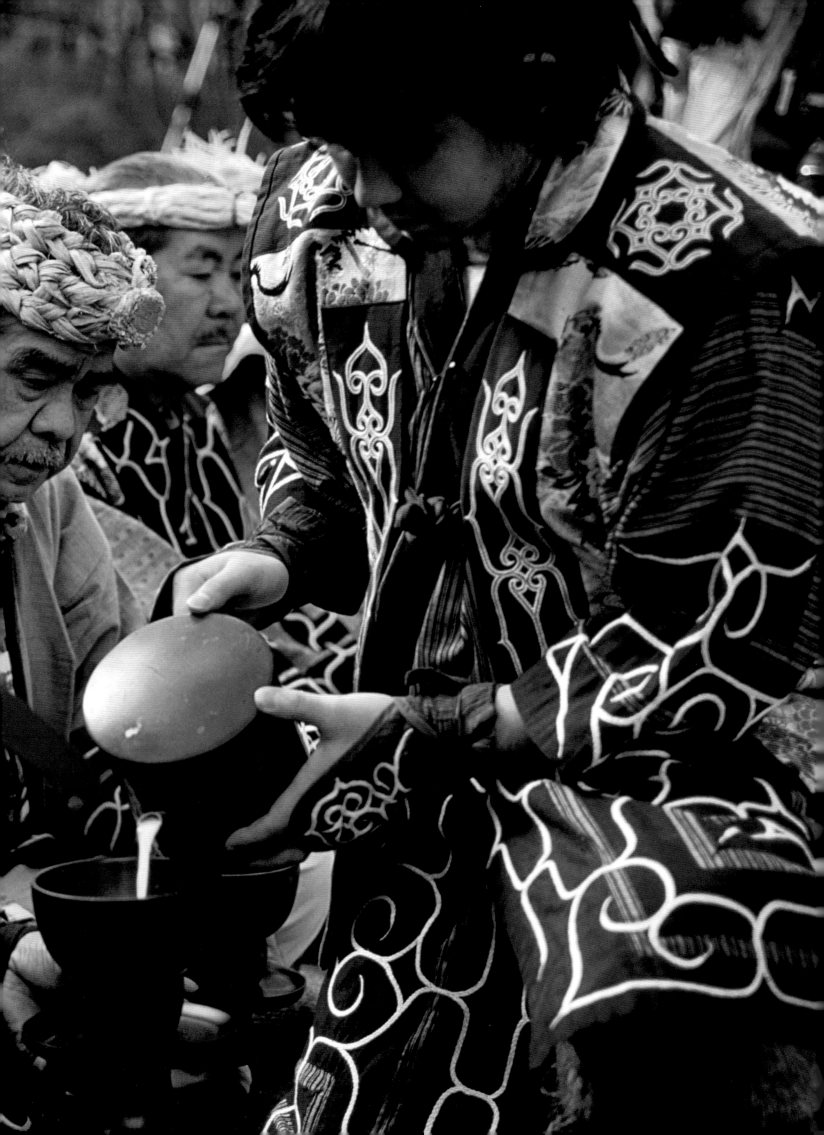

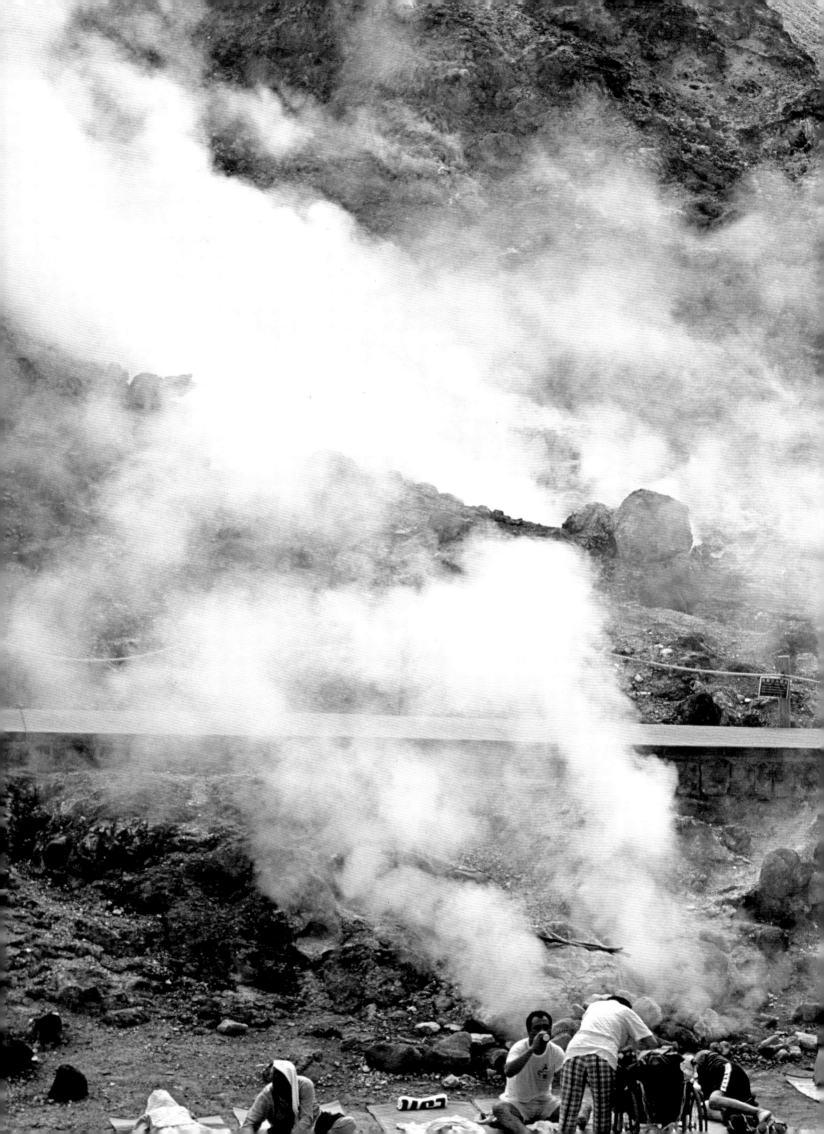

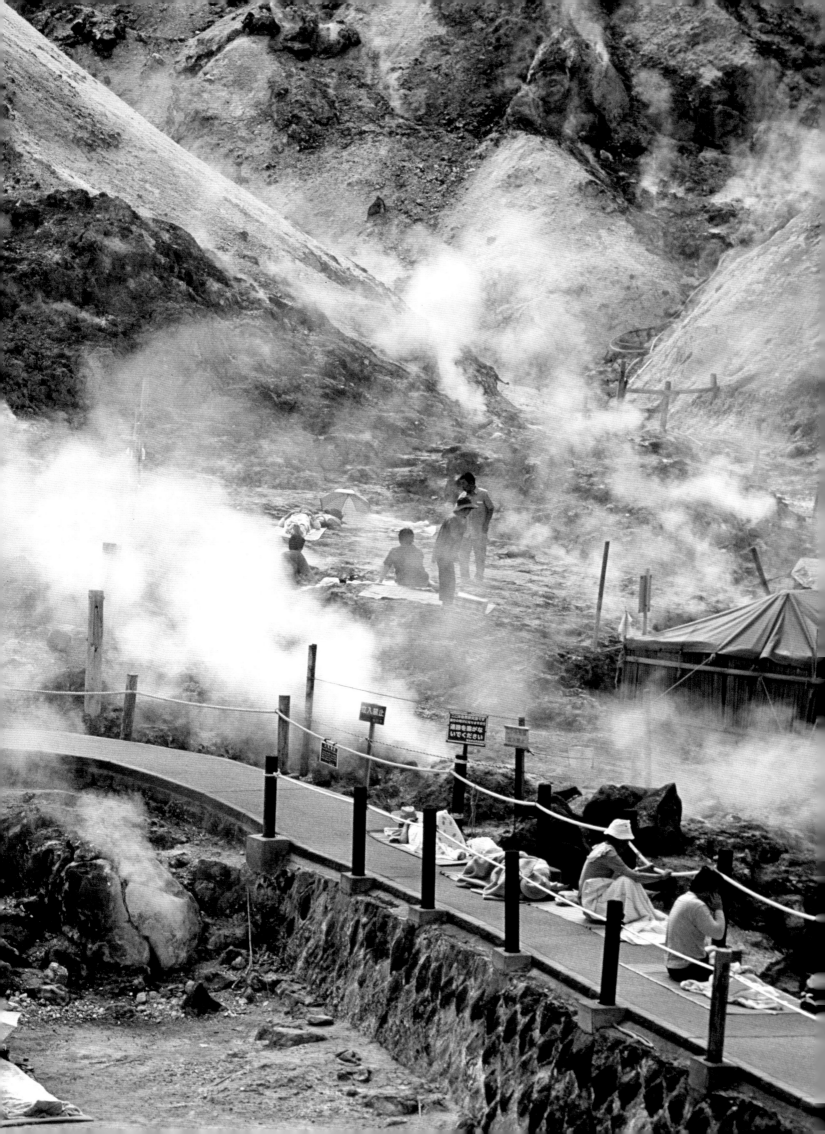

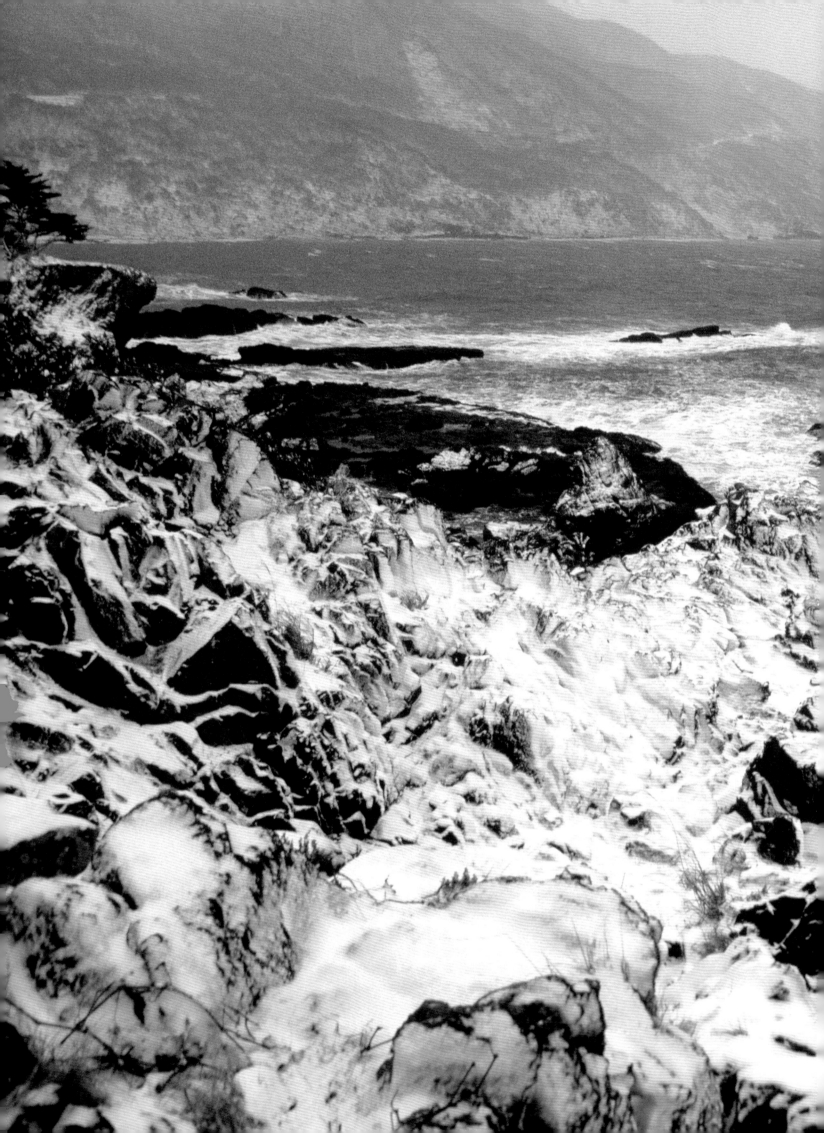

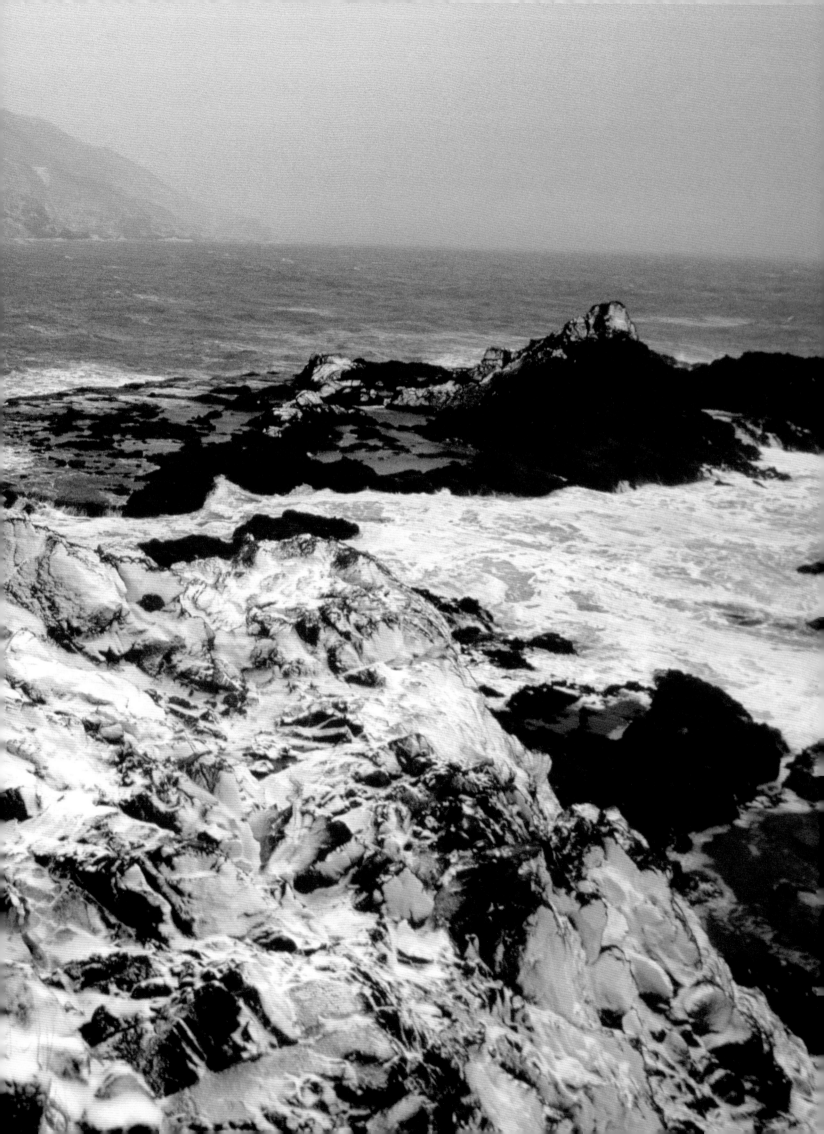

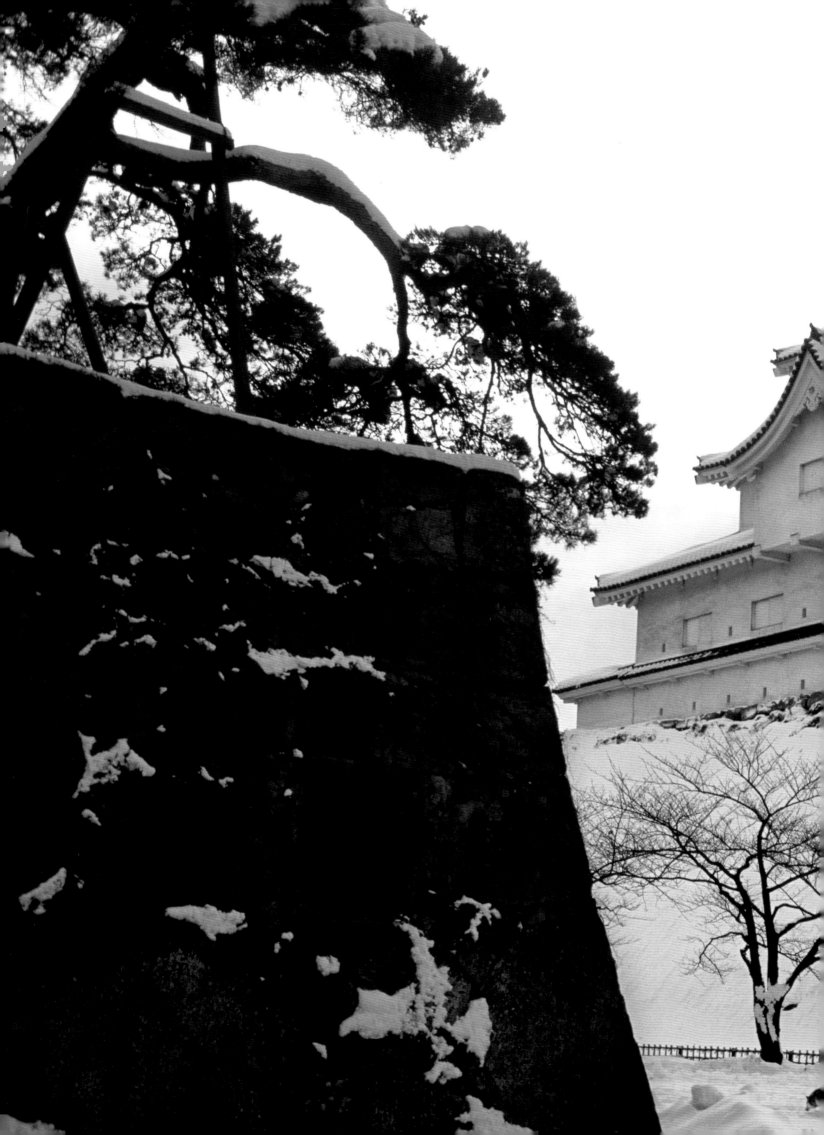

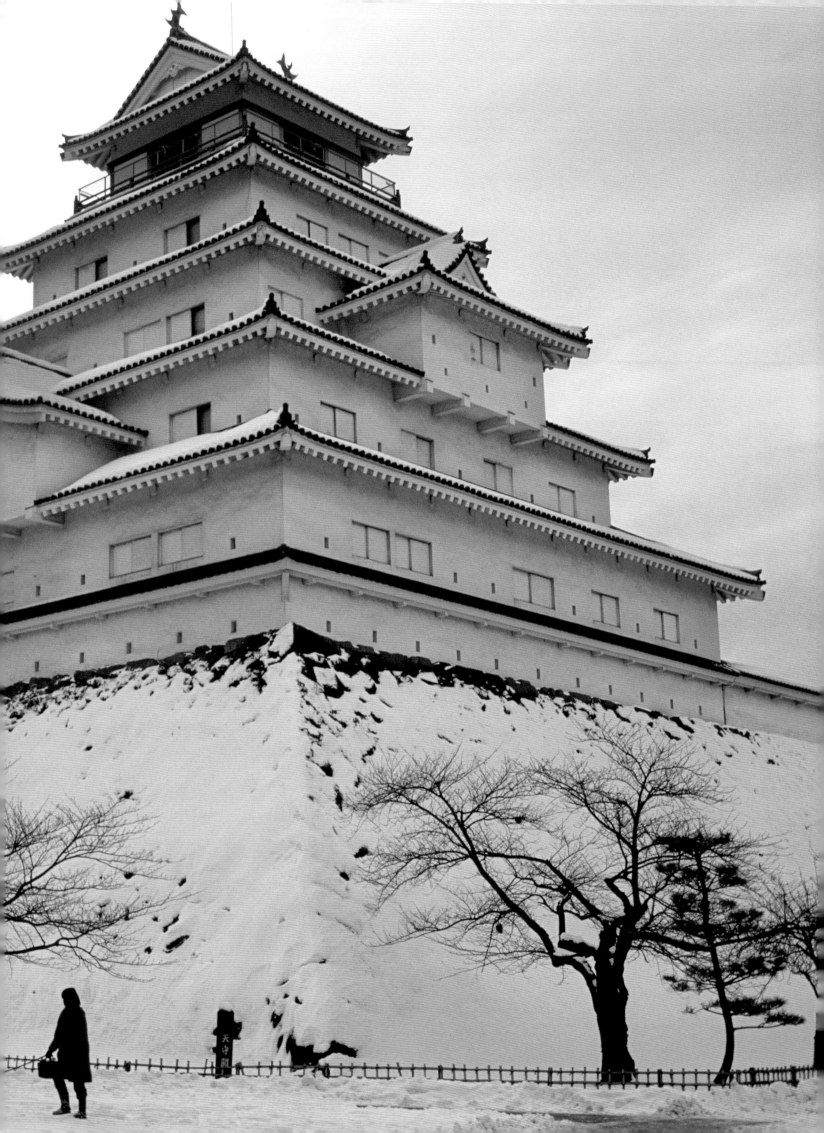

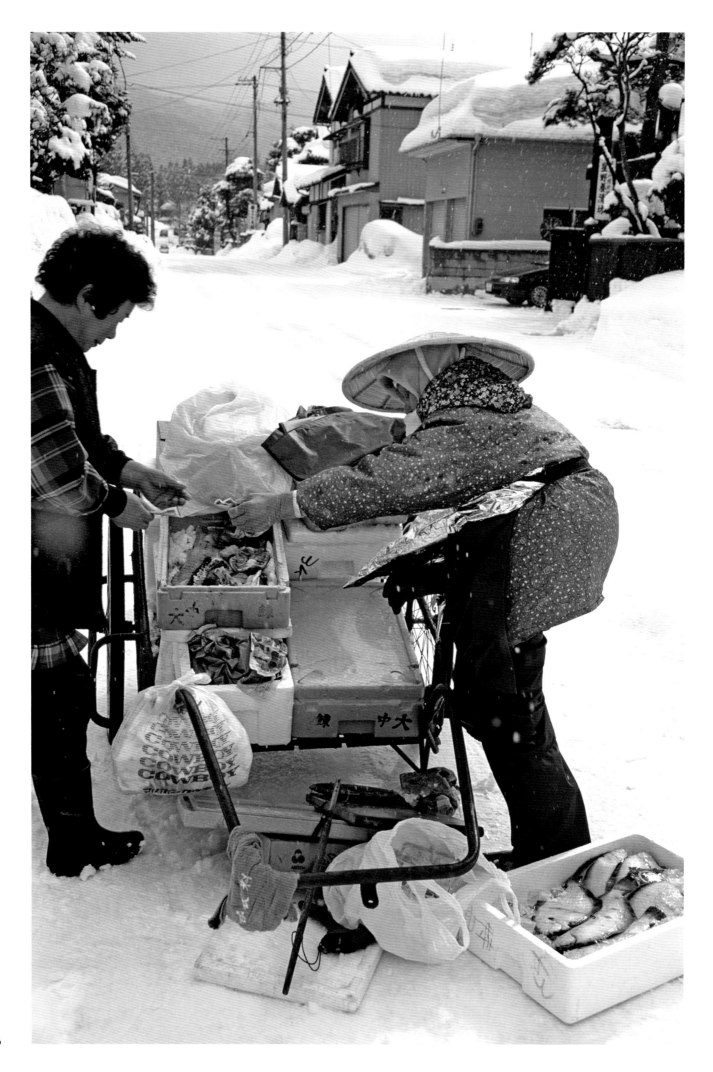

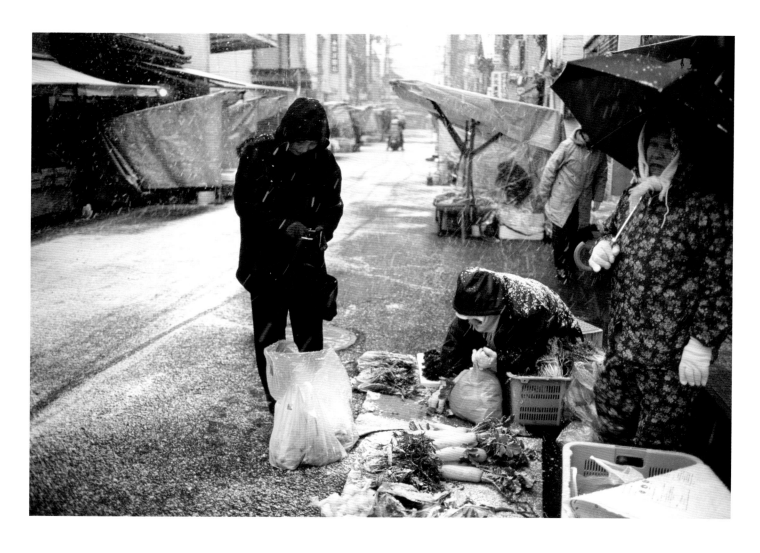

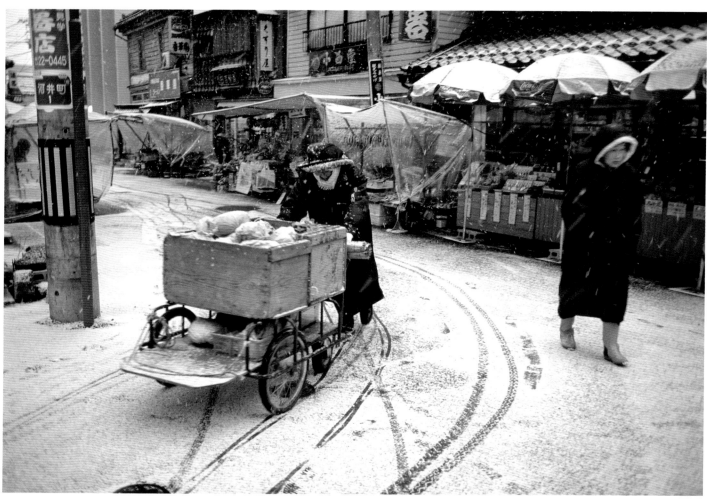

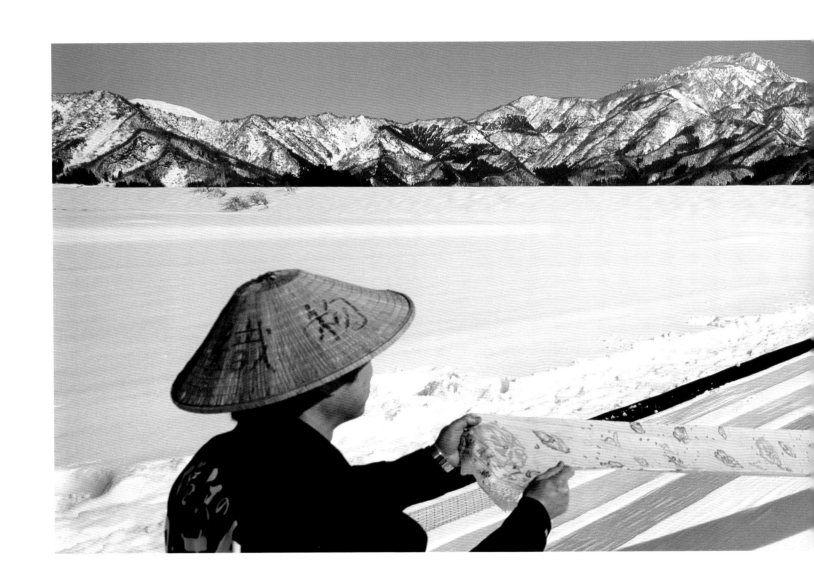

第 476 页

街头小贩，出羽（Dewa），山形，日本，2002

第 477 页

街边早市，轮岛，石川，日本，2003

上图

在盐泽用绵绸或茧绸制作的老和服差不多每 50 年就要送回那里一次，
以恢复最初的颜色。为了得到最好的效果，布条要在雪上蓝天下晾干，
盐泽，新潟，日本，2003

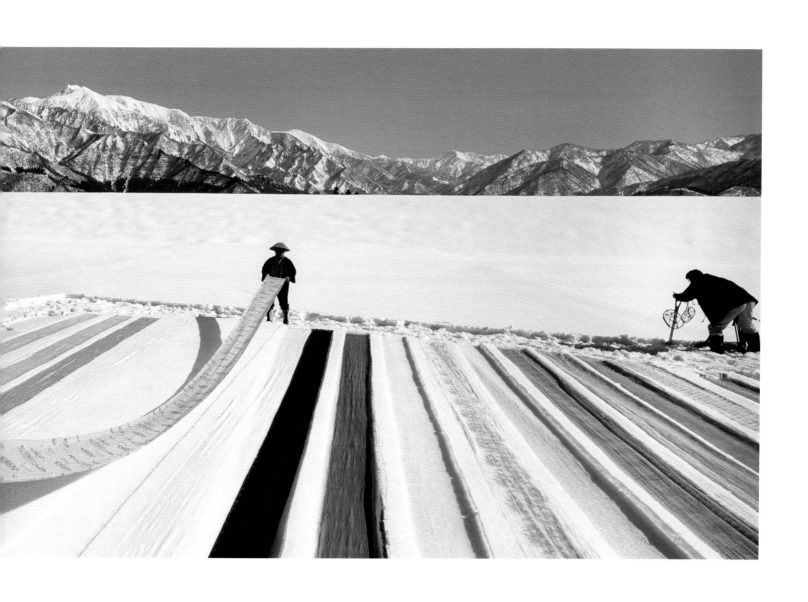

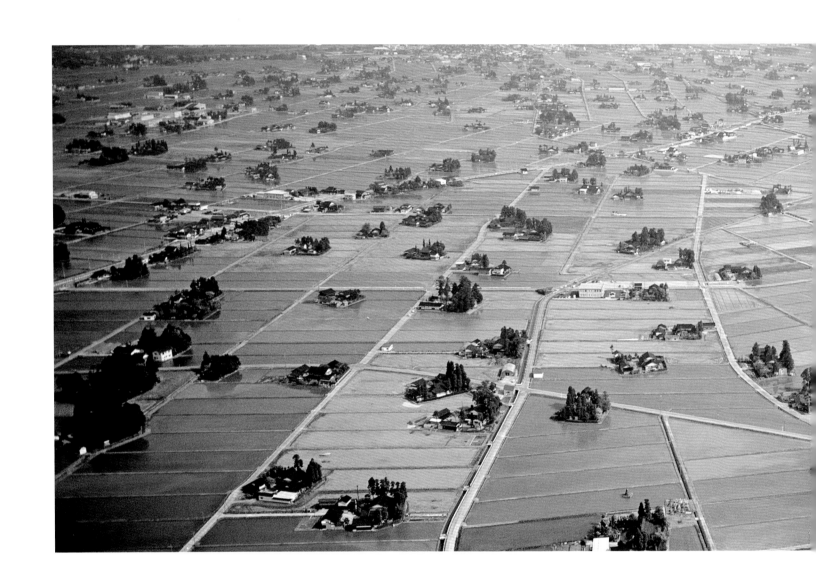

上图

航拍福山市砺波平原，此地因稻田中绿树环绕的农户而出名。
过去他们向加贺（今天的金泽）富裕的封建地主供应稻米，石
川，日本，2003

后跨页

日本海海滩上的御舆节（mikoshi-carrying festival），能登町，
石川，日本，2003

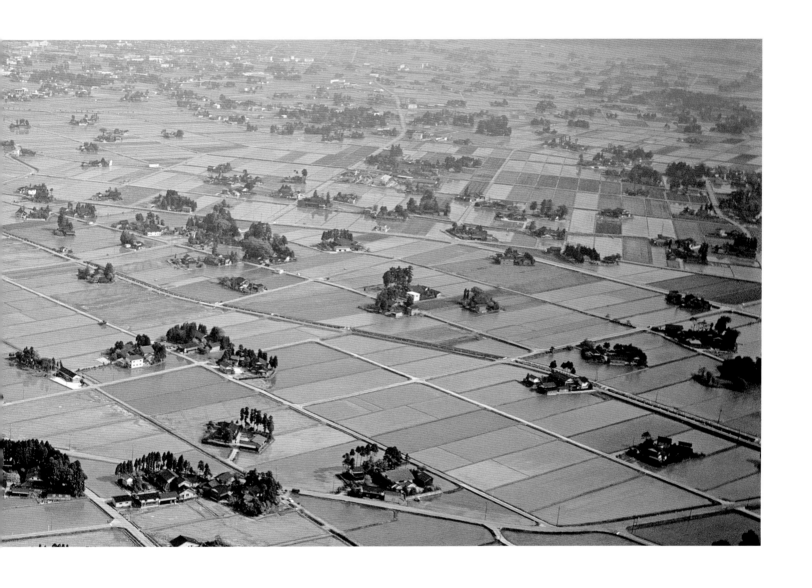

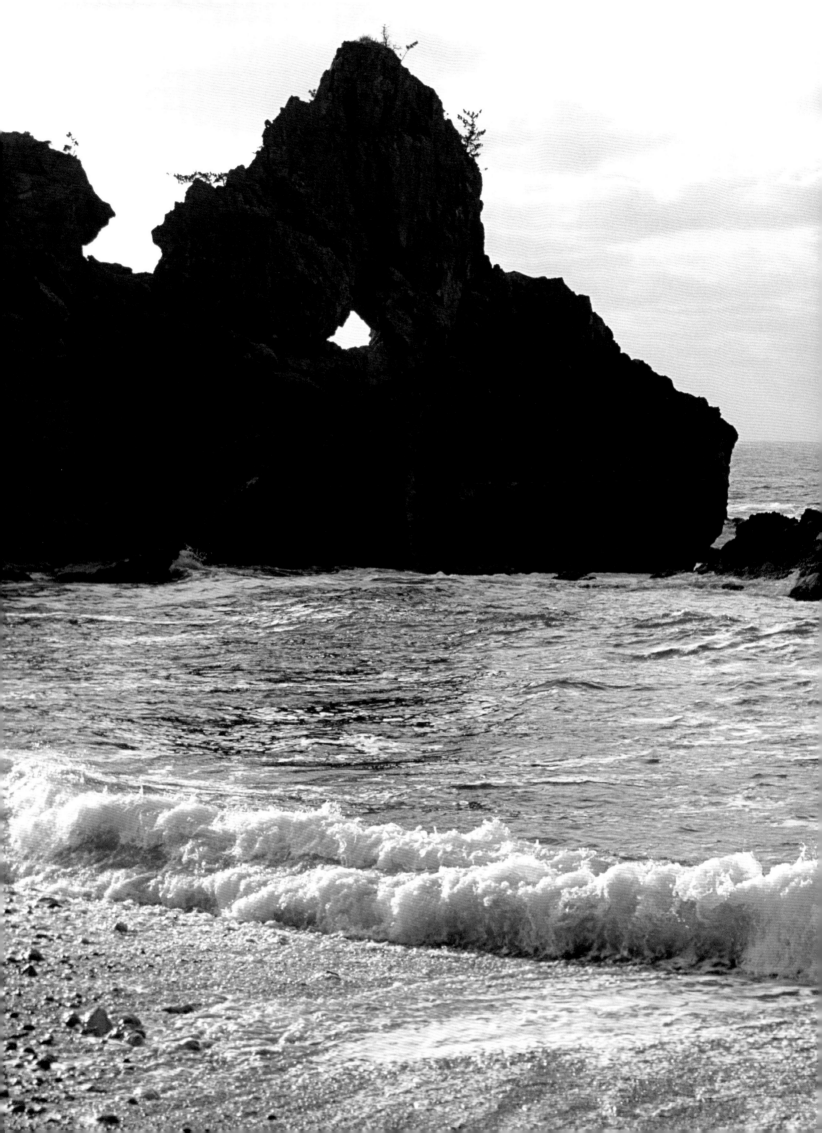

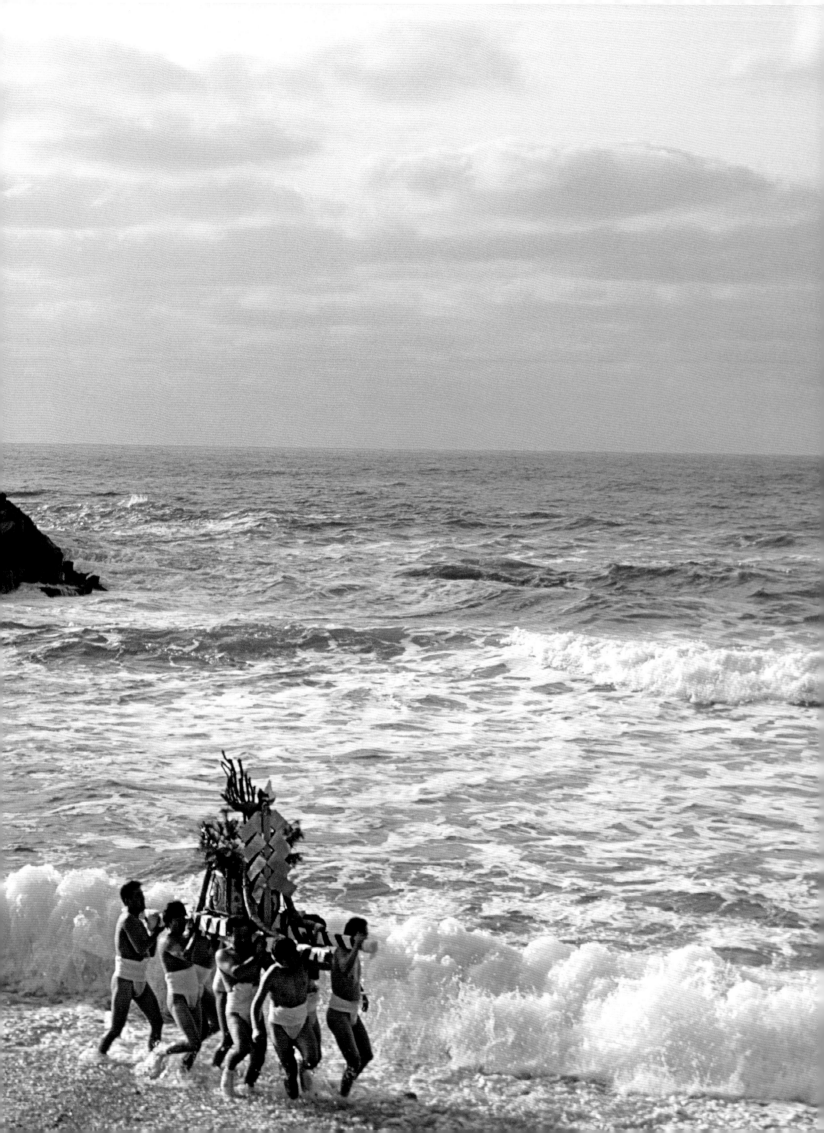

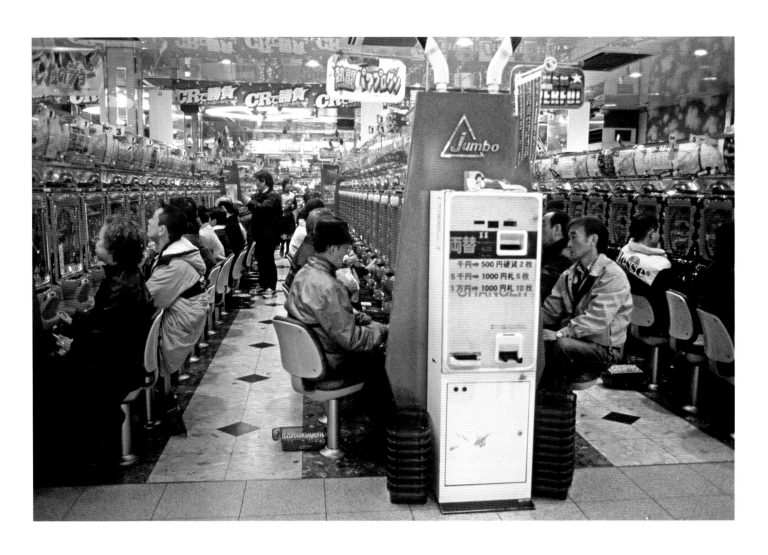

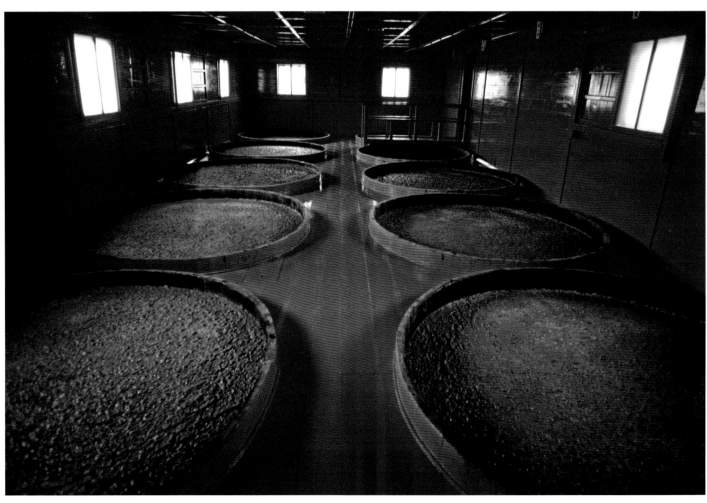

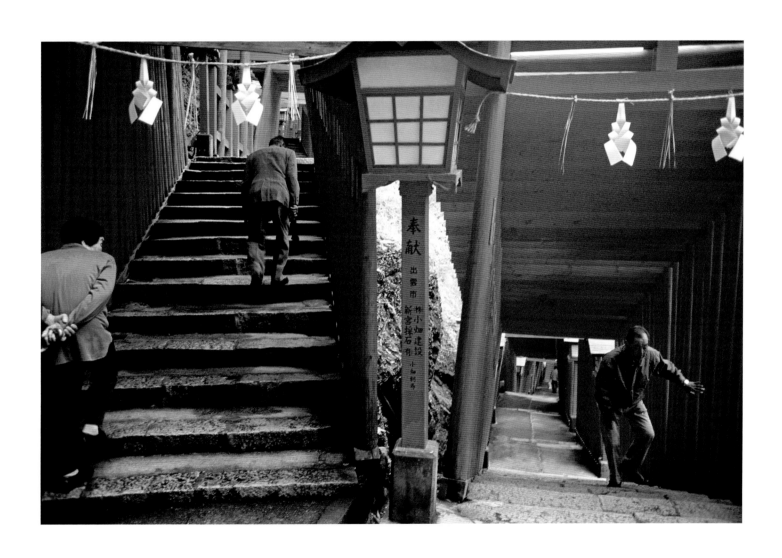

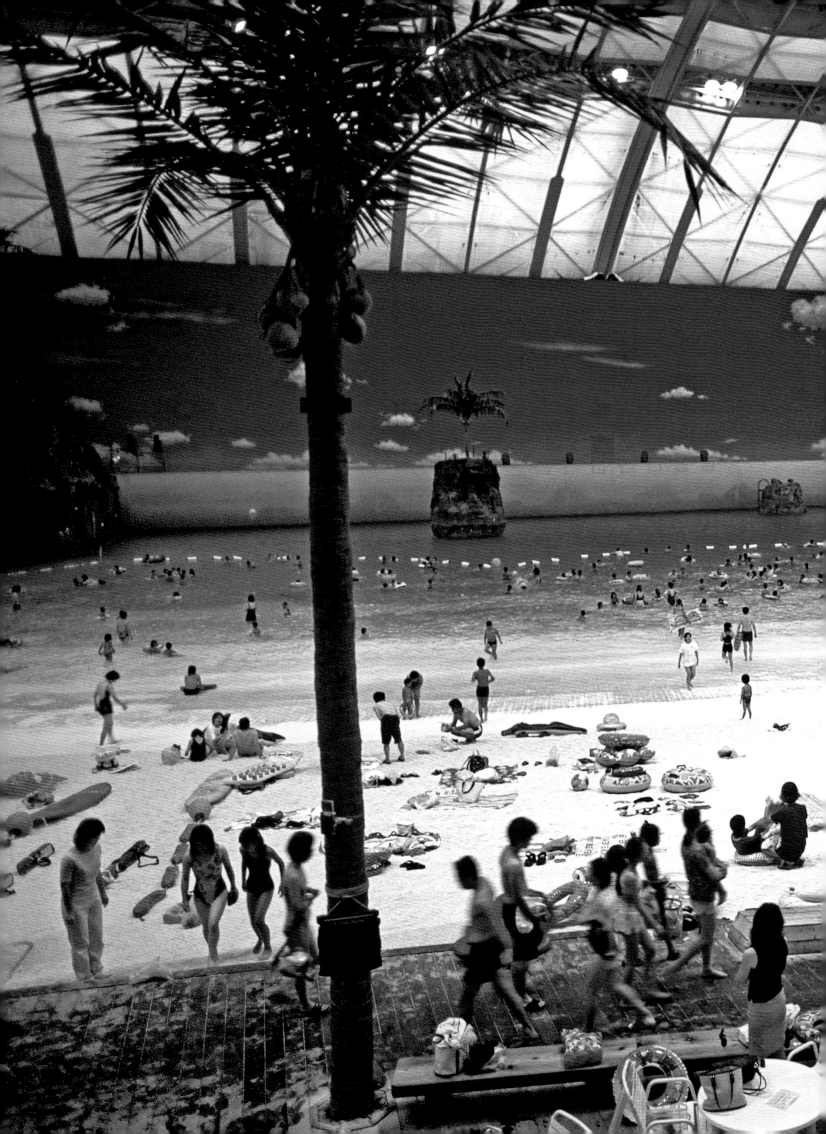

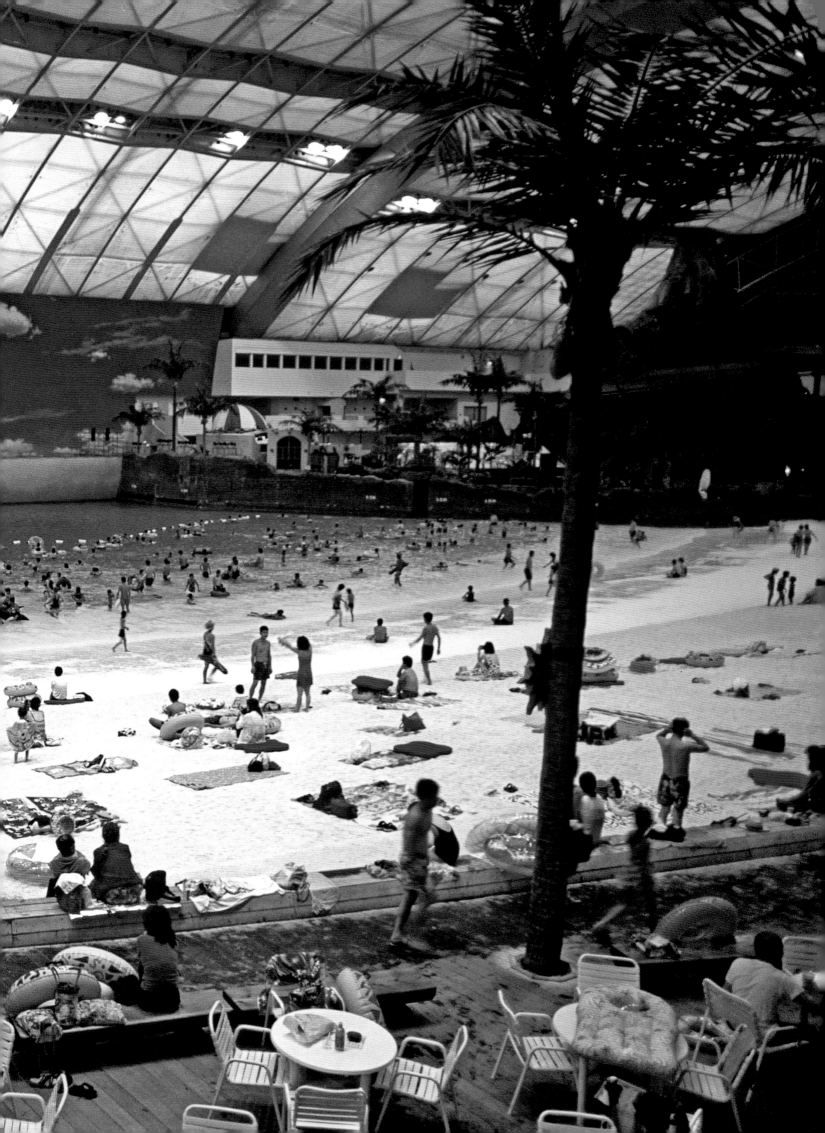

488

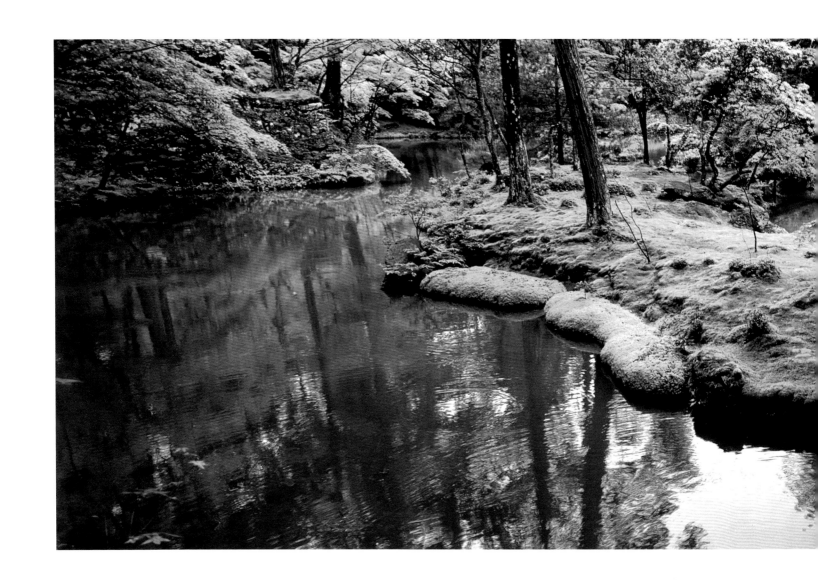

上图

西芳寺，俗称"苔寺"，其园林十分宁静美丽，东京，日本，2001

第 492 页

新年来到伊势神宫（可能是日本最重要的神社）的敬拜者，伊势，
日本，2002

第 493 页

永平寺的早餐时间，日本最严格的禅宗佛教寺院，福井，日本，2003

高野山专修学院（Senshugakuin seminary）的学生列队前行，高野山
寺（Koyasan temple），和歌山，日本，2001

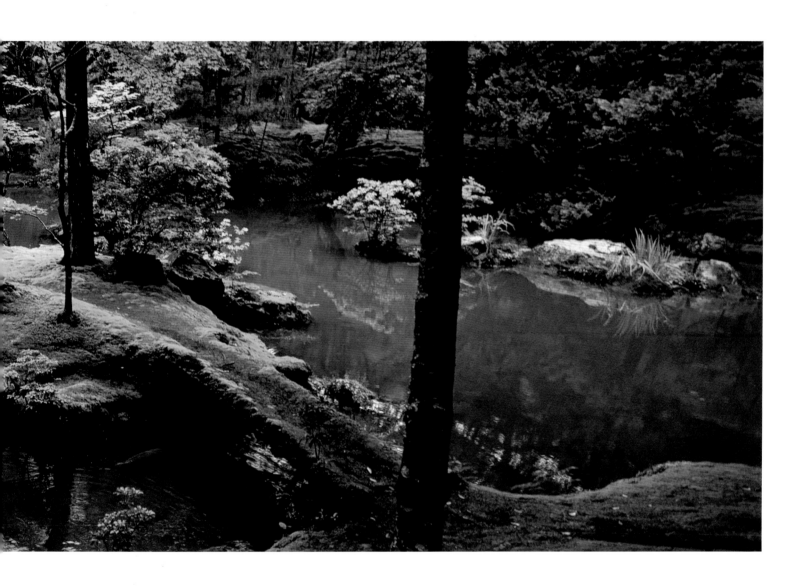

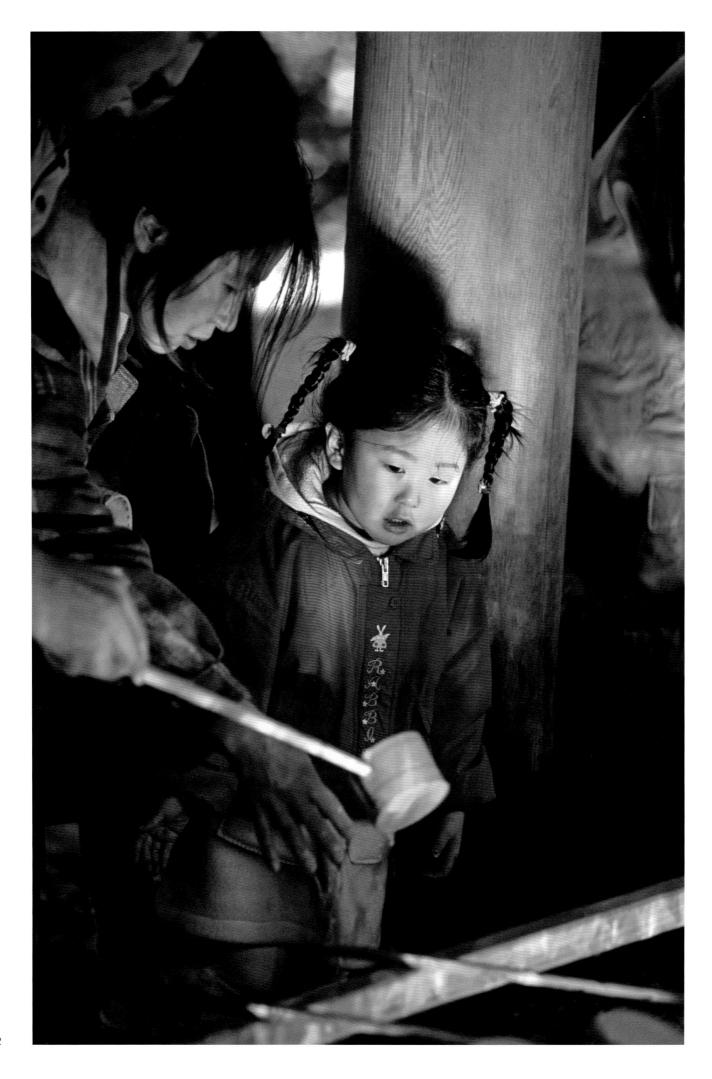

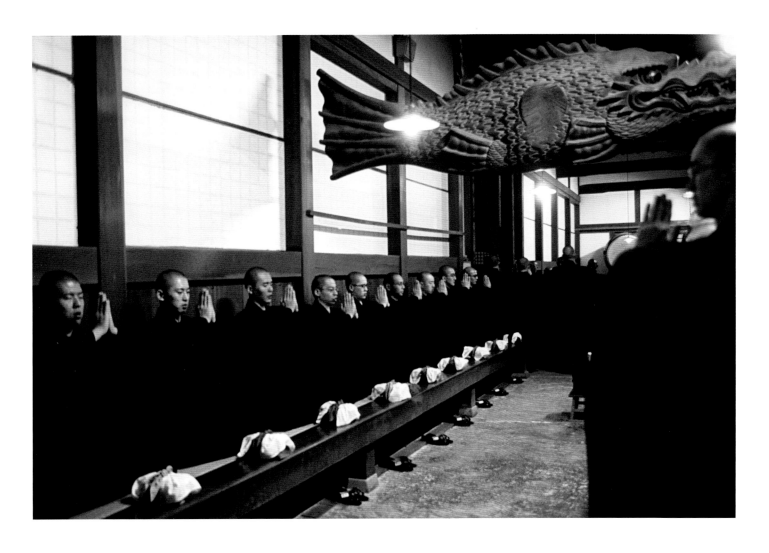

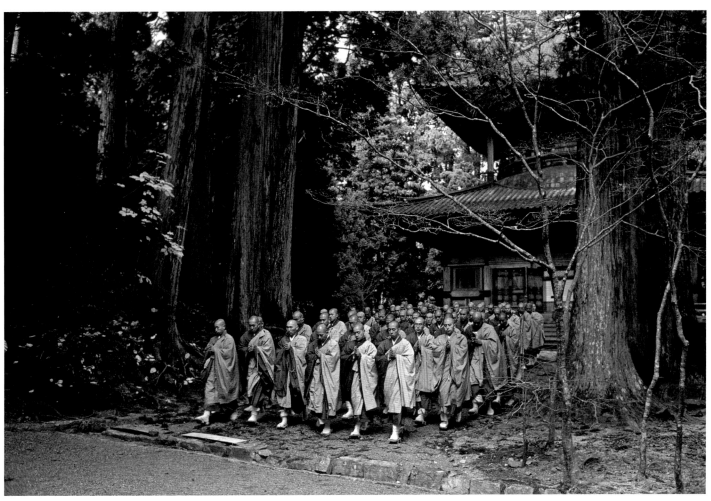

上图

龙安寺（又名石院寺）的鸳鸯湖花园（Mandarin Duck Lake Garden），
秋天，京都，日本，2001

后跨页

京都的春天，日本，2008

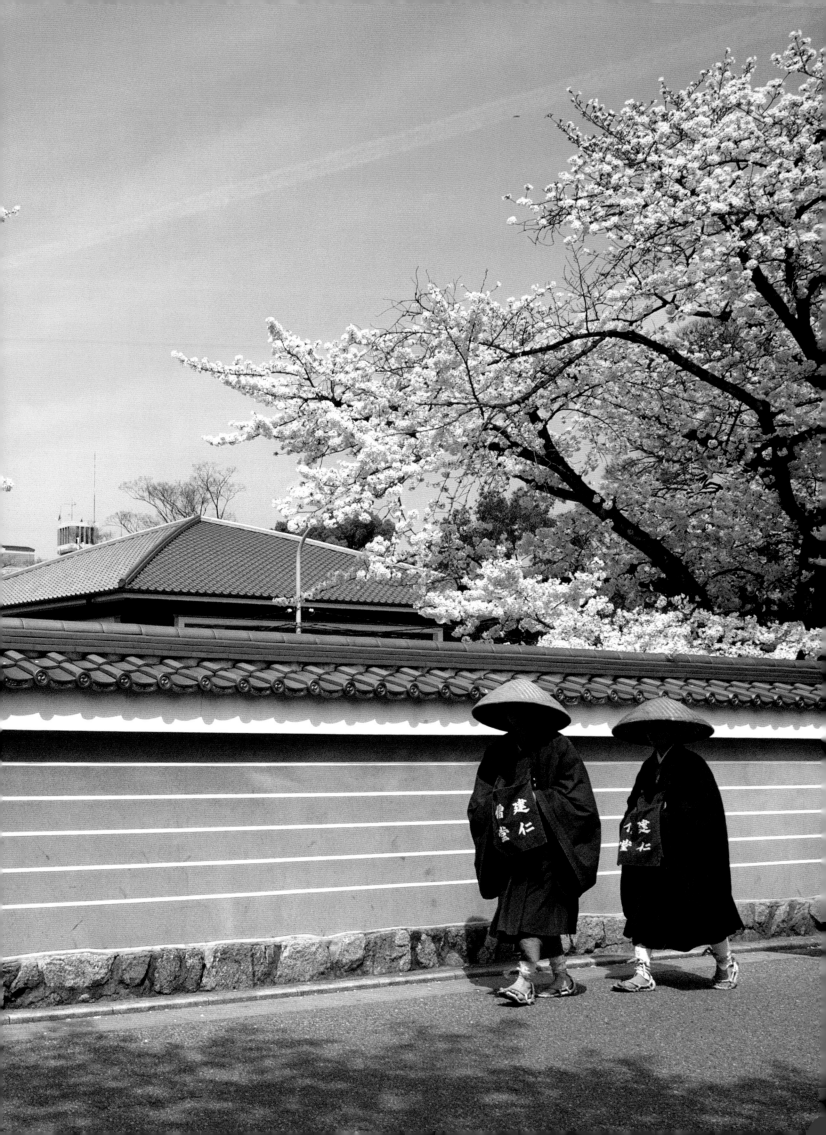

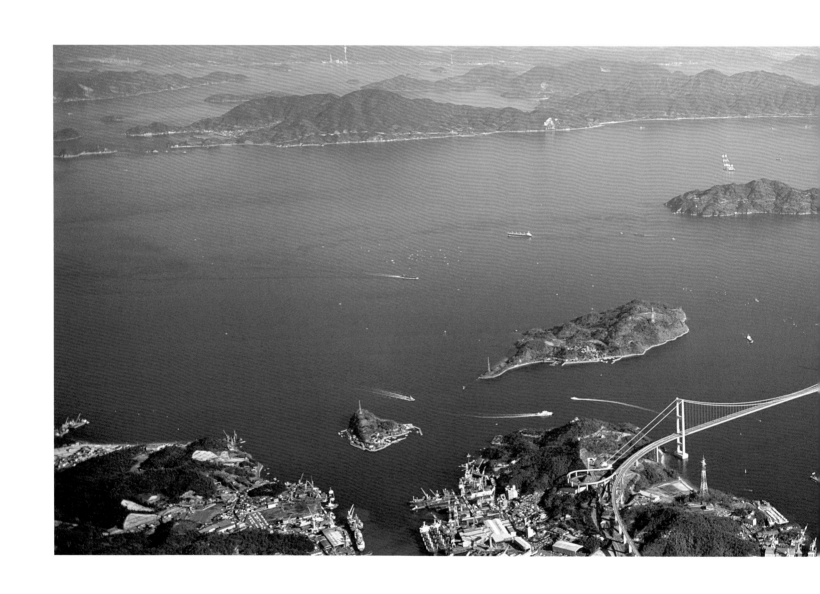

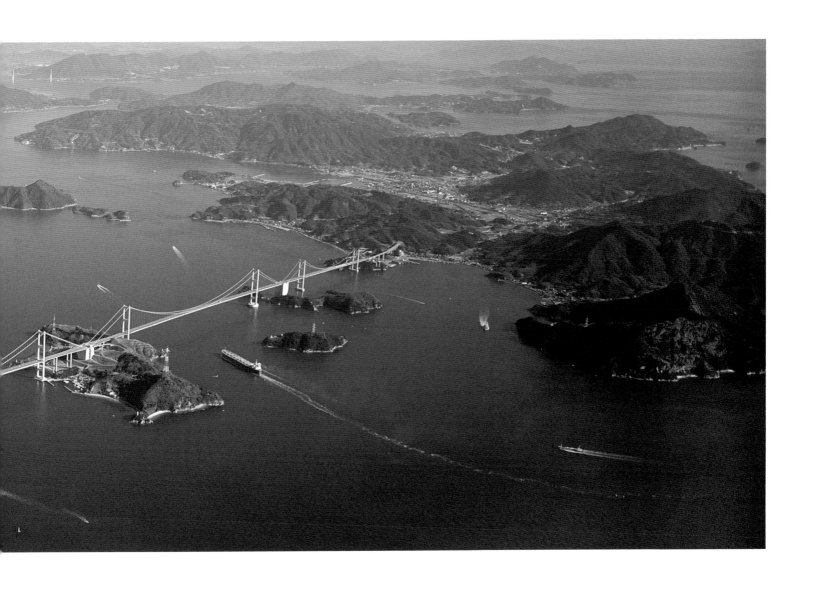

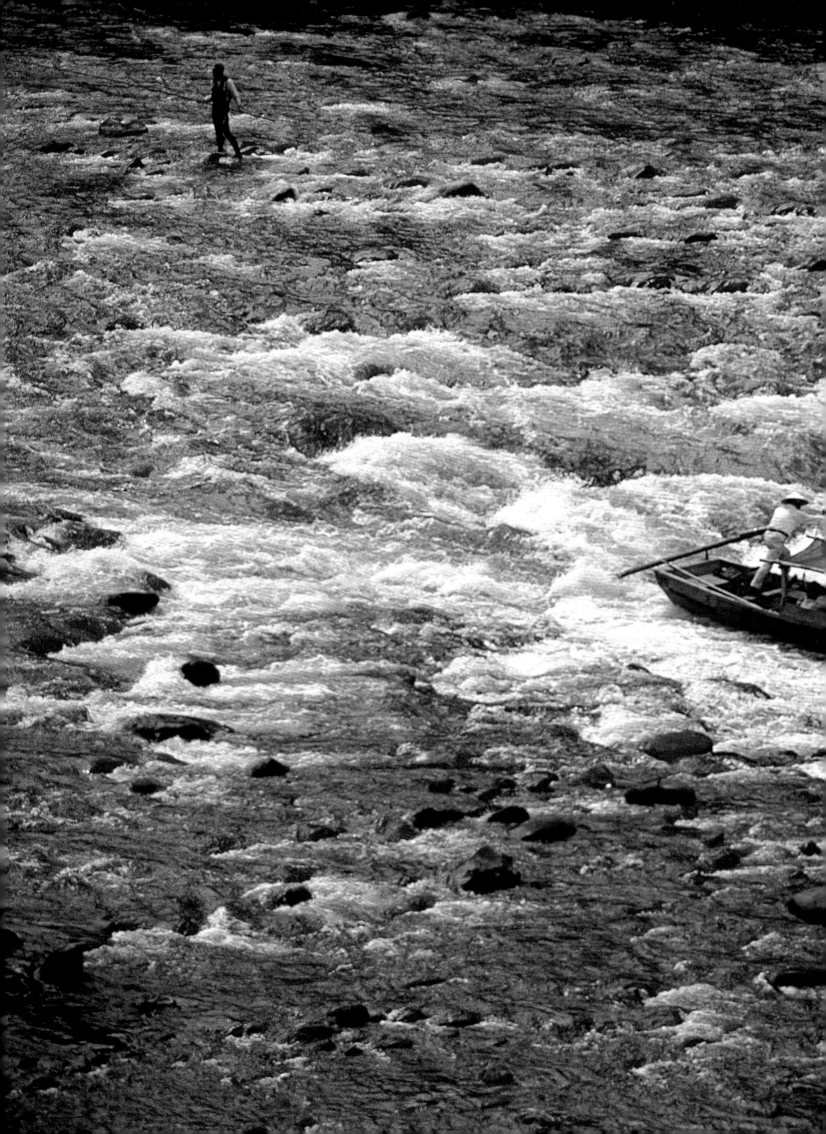

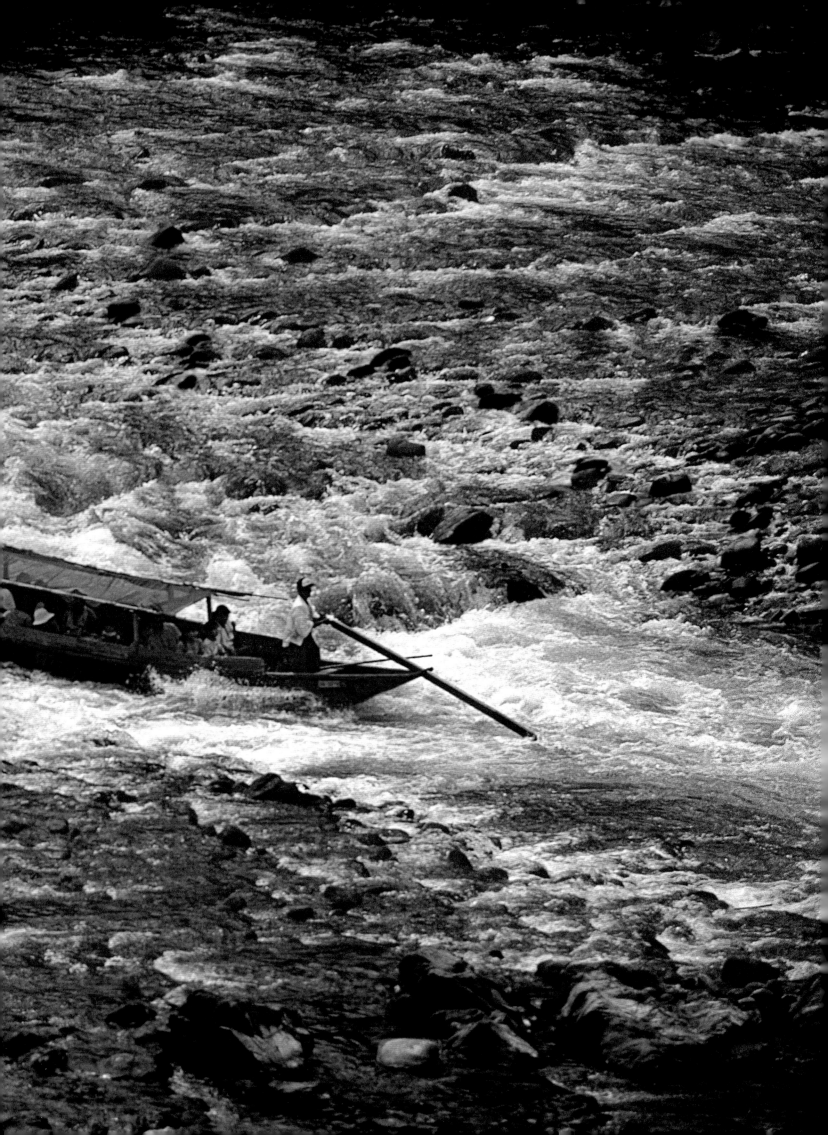

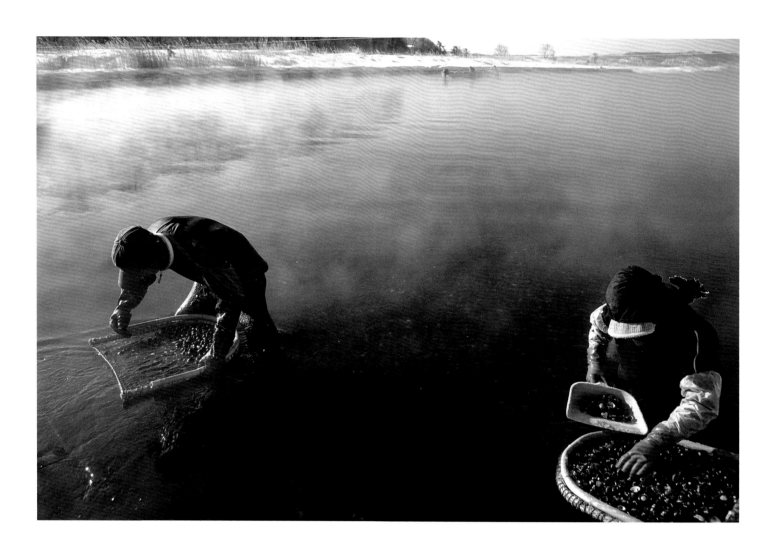
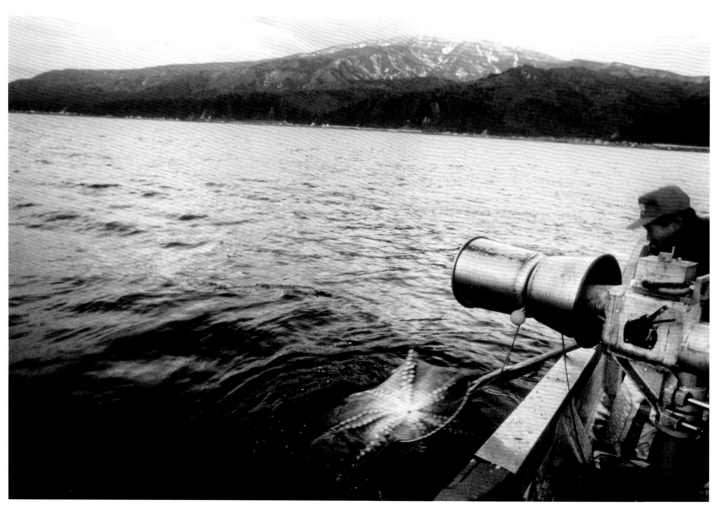

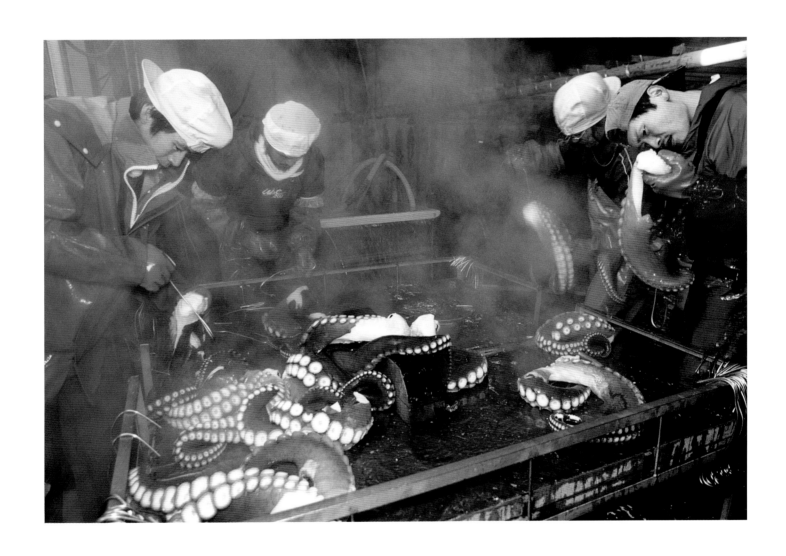

对页

在零下 18 摄氏度的天气捞贝，网走，北海道，日本，2003

捕捞大章鱼，罗臼町，北海道，日本，2003

上图

大章鱼加工厂，罗臼町，北海道，日本，2003

后跨页

航拍秋天的修学院离宫，京都，日本，2012

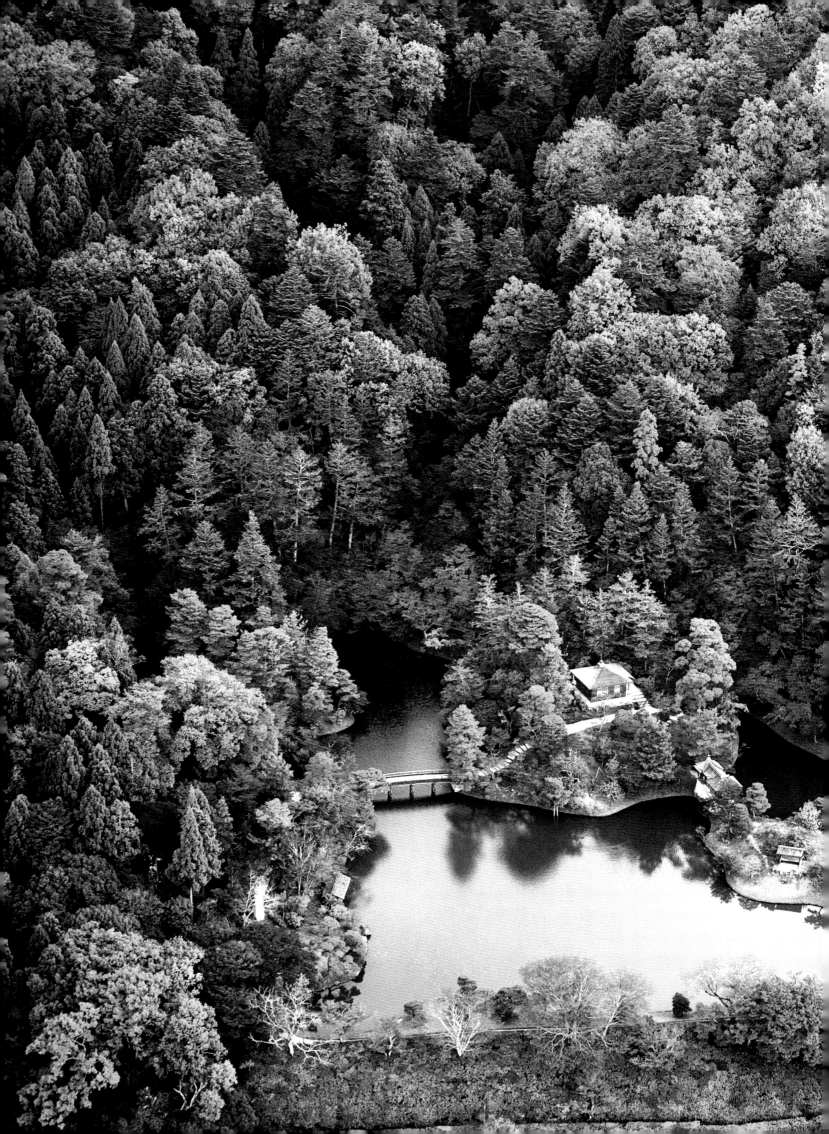

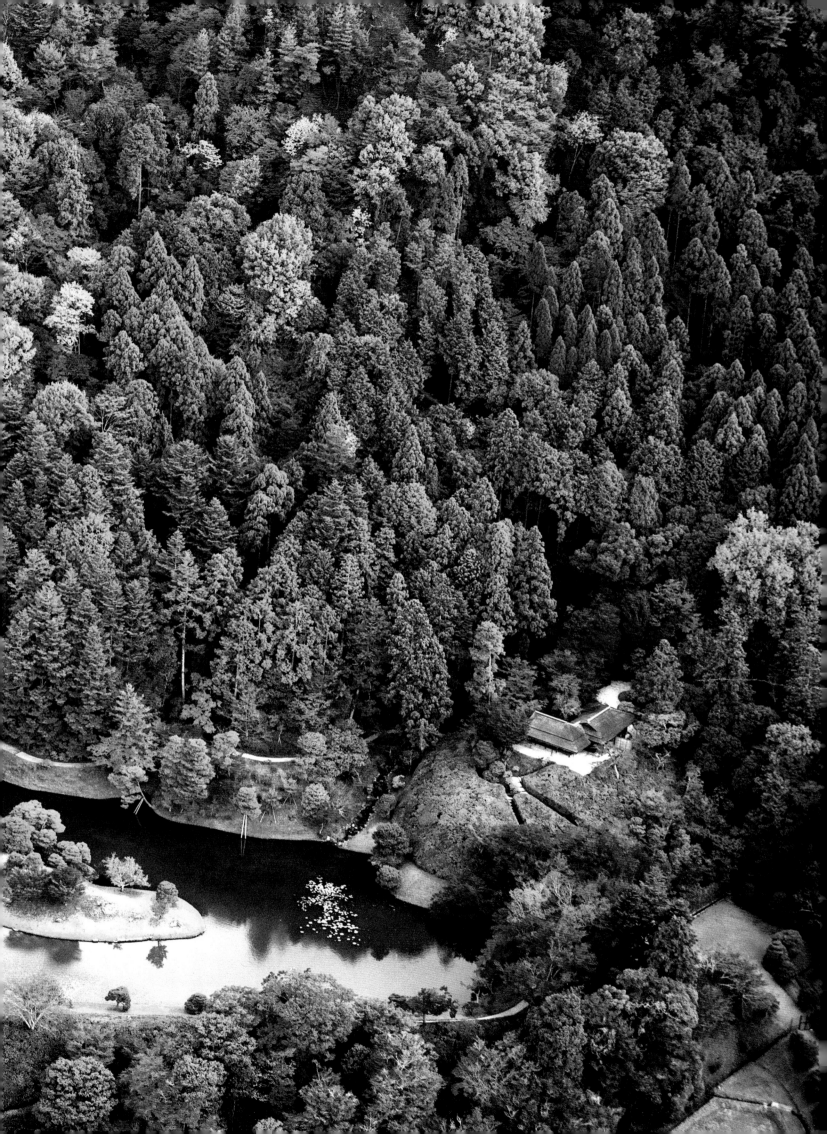

履　历

1939　出生于日本神田，一个淡水鱼批发商家庭的次子。

1962　毕业于早稻田大学政治学与经济学专业。前往纽约，立志成为摄影师。

1965　短居芝加哥后返回纽约，成为一名自由摄影师。报道纽约市的特殊教育项目。开始与玛格南图片社建立联系。

1967　在美国六年后返回日本。

1968　在欧洲、中东和东南亚旅行。

1969　专注报道占领期的冲绳。

1975　报道西贡战役。这次报道引发他对亚洲的认真关注，后来他的拍摄延伸至缅甸、朝鲜和中国。

1978—1985　全面拍摄中国：7 年内花了 1050 天走遍多省，最终完成超过 20 万张照片。《中国》一书以多种语言出版，在美国、日本、欧洲及中国等地的著名博物馆举办展览。

1987　有关朝鲜山脉的摄影展"北部山脉"（Hoppo no Sanga）在韩国的首尔和其他四个城市举办，吸引了超过 50 万参观者。

1992　完成纪念哥伦布发现美洲 500 周年的项目，拍摄美国所有 50 个州，最终完成项目《美国肖像》。此书以多种语言出版，在众多地区巡回展览，包括美国、日本、亚洲大陆和欧洲。

1993—1997　接受指派拍摄"我们能自食其力吗？关注亚洲"项目，耗时四年多，拍摄除日本外的缅甸以东所有国家。展览在世界各地举办，出版相关书籍。

1999　完成"我们能自食其力吗？"相关书籍和展览。展览在纽约联合国画廊（UN Gallery）、佛罗伦萨旧宫博物馆（Palazzo Vecchio）等众多地点举办。

2000—2004　全面拍摄日本，出版《日本》一书。

2008　担任《玛格南韩国》（Magnum Korea）画册项目执行总监，此项目共有包括博二在内的 20 名玛格南摄影师参与。此书为纪念韩民族传媒公司成立 20 周年而出版。[在美国，以《韩国：玛格南摄影师的视角》（Korea: As Seen by Magnum Photographers）的书名出版。]

主要展览

1975　"总统的人民"（The president's People），纽约，尼克鲁画廊（Neikrug Gallery）

1976　"美国人民"（American People），东京，银座尼康沙龙（Ginza Nikon Salon）；日本巡回展

1978—1979　"沉思中的缅甸"（Seishi no Biruma），东京，银座尼康沙龙；日本巡回展

1980　"大河之流"（Taiga no nagare），东京，小田急大画廊

1981　"桂林梦幻"（Guilin Fantasy），东京，松屋银座

1985　"中国"（On China），纽约国际摄影中心

1986—1990　"中国"
东京，松屋银座；大阪，大丸博物馆
华盛顿特区，华盛顿国家自然历史博物馆
北京，国家美术馆
上海美术馆
伦敦，巴比肯艺术中心
巴黎，国立高等美术学院
维也纳，奥地利美术馆
里斯本，古尔本基安美术馆
莱顿，国家民族学博物馆（National Museum of Ethnology）
罗马，文化遗产和活动部
温哥华美术馆等

1988　"韩国：三八线之上"（Korea: Above the 38th Parallel），纽约，国际摄影中心

1991　"遥远之地，中国"（Harukanaru Daichi Chugoku），东京富士美术馆

1992—1997　"从海到闪亮之海：美国肖像"（From Sea to Shining Sea: A Portrait of America）
华盛顿特区，科科伦艺术馆
纽约，国际摄影中心
东京，三越博物馆（Mitsukoshi Museum）
北京，故宫博物院
上海美术馆等

1997—1998　"走出东方：久保田博二近期亚洲摄影"（Out of the East: Recent Photographs of Asia by Hiroji Kubota）
纽约，公正画廊（Equitable Gallery）
北京，故宫博物院
曼谷，国家美术馆
吉隆坡，国家美术馆
东京大都会摄影博物馆（Tokyo Metropolitan Museum of Photography）

1999　"我们能自食其力吗？"，东京国际论坛

2001　"亚洲影像"（Ajia no Eizo），东京，国际照相馆（Photo Gallery International）

2001—2002　"我们能自食其力吗？"
纽约，亚洲协会
纽约，联合国画廊
佛罗伦萨，旧宫博物馆
伦敦，文莱美术馆（Brunei Gallery）等

2005　"久保田博二染印收藏展"（Hiroji Kubota Dye Transfer Print Collection），东京，佳能画廊 S（Canon Gallery S）

2006　"日本"（Japan）露天展，摩尔伦敦（More London）

2009　"亚洲肖像：染印收藏展"（A Portrait of Asia: Dye Transfer Print Collection），山梨，清里町摄影艺术博物馆（Kiyosato Museum of Photographic Arts）
"美国与缅甸"（The USA and Burma），东京，国际照相馆

2012　"潮汕成年礼"（Chaoshan Coming of Age Ceremony），与蔡焕松的二人展，东京 / 大阪 / 仙台，佳能画廊

主要著作

《大河之流，人，与中国土地》（*The Flow of the Great River, People, and Land in China*），东京，芸文社，1981

《桂林梦幻》，东京，岩波书店，1982

《中国》，纽约，诺顿出版社，1985

《中国》，汉堡，霍夫曼和坎佩出版社（Hoffmann und Campe），1985

《黄山》（*Mount Huangshan*），东京，岩波书店，1985

《中国》，日本，TBS–Britannica，1986

《中国》，香港，联合出版，1987

《从海到闪亮之海：美国肖像》，纽约，诺顿出版社，1992

《美国》（*Amerika*），汉堡，霍夫曼和坎佩出版社，1992

《美国肖像》（*A Portrait of America*），东京，集英社，1992

《朝鲜》（*North Korea*），东京，宝岛社，1994

《走出东方：亚洲的转变与传统》（*Out of East: Transition and Tradition in Asia*），纽约，诺顿出版社，1997

《我们能自食其力吗？》，东京，家之光出版社（Iye no Hikari Shuppan），1999

《我们能自食其力吗？》，纽约，玛格南图片社，2000

《日本》，纽约，诺顿出版社，2004

《久保田博二：伟大的玛格南摄影师》（*Hiroji Kubota, I Grandi Fotografi Magnum Photos*），米兰，阿歇特·菲力柏契出版集团（Hachette Fascicoli），2008

《玛格南韩国》/《韩国：玛格南摄影师的视角》，韩国，韩民族传媒公司；纽约，诺顿出版社，2009

《到访·还乡》，与蔡焕松合著，中国，中国图书出版社，2012

获　奖

1970　第一届讲谈社出版文化奖（First Kodansha Publication Culture Awards）

此奖为纪念出版社成立15周年而设立。其他获奖者包括漫画家山藤章二（Shoji Yamafuji）、平面设计艺术家龟仓雄策和漫画家手冢治虫。

1982　日本摄影协会年度摄影师奖（Photographic Society of Japan Photographer of the Year Award）

1983　每日新闻艺术奖（Mainichi Art Awards）

获奖者还包括作家佐多稻子和歌舞伎演员松本幸四郎。

主要收藏

佳能市场营销日本公司

埃克森美孚公司

纽约，国际摄影中心

日本，山崎城市博物馆（Kawasaki City Museum）

日本，清里町摄影艺术博物馆

东京，日本大学

东京，国家现代艺术博物馆（National Museum of Modern Art）

东京大都会摄影博物馆

伦敦，维多利亚和阿尔伯特博物馆

致安德烈·柯特兹，
我的兄弟、父亲、祖父和导师。

特别致谢

如果没有无数人的建议和协助，不用说，本书和展览都不可能实现。但我还是要特别感谢以下个人和机构：

Amanasalto, Aperture Foundation, Canon, Fujifilm, Laumont, Magnum Photos, Nikkei, SMITH, Sundaram Tagore Gallery, Clotilde Burri-Blanc, Peter Coeln, Bruce Cumings, Elliott Erwitt, Takeshi Fukunaga, Elena Prohaska Glinn, Ruth Hartmann, Huang Zheng-hai, Lee Jooick, Margot Klingsporn, Hiroko Kubota, Pablo and Almudena Legorreta, Mark Lubell, James Mairs, Alison Nordström, Art Presson, Jinx Rodger, Hironobu Shindo, Minoru Suzuki, Mick Uranaka, Wong Tin, and Shin Yamazaki.

——久保田博二

第 2、5 页

音乐剧《毛发》，东京，日本，1969

上图

安德烈·柯特兹，奈良，日本，1985

对页

久保田博二，新德里，印度，玛丽莲·西尔弗斯通（Marilyn Silverstone）/ 玛格南图片社，1972

图书在版编目（CIP）数据

久保田博二：摄影家 /（日）久保田博二著；郑惠
敏译. -- 北京：北京联合出版公司, 2022.12
ISBN 978-7-5596-6485-3

Ⅰ.①久… Ⅱ.①久… ②郑… Ⅲ.①摄影集—日本
—现代 Ⅳ.①J431

中国版本图书馆CIP数据核字(2022)第183928号

Originally published by Aperture Foundation, Inc. 2015. Hiroji Kubota: Photographer
Compilation—including selection, placement, and order of text and images—copyright
© 2015 Aperture Foundation, Inc.; Photographs copyright © 2015 Hiroji Kubota/Magnum
Photos; texts copyright © 2015 Elliott Erwitt, Mark Lubell, and Alison Nordström; interview
copyright © 2015 Chris Boot and Hiroji Kubota.

Staff on the English edition include:
Editors: Chris Boot, Stuart Smith
Design: Stuart Smith/SMITH
Project Editor: Katie Clifford
Senior Coordinator: Junko Ogawa
Technical Coordinators: Takayuki Ogawa, Claudia Paladini

本书中文简体版权归属于银杏树下 (上海) 图书有限责任公司
北京市版权局著作权合同登记 图字：01-2022-6161

久保田博二：摄影家

著　　者：[日] 久保田博二
译　　者：郑惠敏
出 品 人：赵红仕
选题策划：银杏树下
出版统筹：吴兴元
编辑统筹：郝明慧
特约编辑：刘冠宇
责任编辑：龚　将
营销推广：ONEBOOK
装帧制造：墨白空间·黄　海

北京联合出版公司出版
（北京市西城区德外大街 83 号楼 9 层　100088）
后浪出版咨询（北京）有限责任公司发行
北京雅昌艺术印刷有限公司　新华书店经销
字数 33 千字　965 毫米 × 635 毫米　1/8　63.5 印张
2022 年 12 月第 1 版　2022 年 12 月第 1 次印刷
ISBN 978-7-5596-6485-3
定价：498.00 元